Die Dresdner Frauenkirche
Jahrbuch 2019

Die Dresdner Frauenkirche

Jahrbuch zu ihrer Geschichte und Gegenwart

Band 23

Herausgegeben
von
Heinrich Magirius
im Auftrag der Gesellschaft zur Förderung
der Frauenkirche Dresden e. V.
unter Mitwirkung der Stiftung Frauenkirche Dresden

2019

SCHNELL + STEINER

Anschrift der Schriftleitung:
Gesellschaft zur Förderung der Frauenkirche Dresden e. V.,
Georg-Treu-Platz 3, 01067 Dresden

Schriftleitung: Prof. Dr. Dr. h. c. Heinrich Magirius (Leiter), Prof. Dr. Angelica Dülberg,
Dr. Ulrich Hübner, Dr. Hans-Joachim Jäger, Dr. Magdalene Magirius
Bildrecherche: Jan Weichold

Redaktionsschluss:
30. Juni 2019

Für den Inhalt der Beiträge zeichnen die Autoren verantwortlich.

Auf dem Umschlag:
© Detlef Zille, Blick vom Eliasfriedhof zur Kuppel der Dresdner Frauenkirche. Fotografie 2018.

Bibliografische Information der Deutschen Nationalbibliothek:
Die Deutsche Nationalbibliothek verzeichnet diese Publikation
in der Deutschen Nationalbibliografie; detaillierte bibliografische
Daten sind im Internet über http://dnb.dnb.de abrufbar.

Dieses Buch ist aus säurefreiem Papier hergestellt und entspricht den Frankfurter Forderungen
zur Verwendung alterungsbeständiger Papiere für die Buchherstellung.

ISBN 978-3-7954-3448-9
ISSN 0948-8014

© 2019 by Verlag Schnell & Steiner GmbH Regensburg
www.schnell-und-steiner.de; info@schnell-und-steiner.de
Satz: typegerecht, Berlin
Druck: Gutenberg Beuys Feindruckerei GmbH, Langenhagen

Inhalt

Bürgerschaftliches und institutionelles Engagement beim Wiederaufbau der Frauenkirche[1]

VON HERBERT WAGNER

Meine sehr geehrten Damen und Herren!

Große, kühne Ideen, die umgesetzt werden oder in die Zukunft getragen werden sollen, münden nach der Begeisterung von einzelnen Menschen früher oder später in eine Organisationsform, in eine Institution. Die Institution schützt und bewahrt das Überlieferte und entwickelt es weiter, läuft aber auch Gefahr, den dahinter stehenden Ursprungsgeist zu vergessen und verdunsten zu lassen. Einzelne Menschen und Gruppen vermögen jedoch auch eine verkrustete Institution durch ihr Engagement zu erneuern, während diese dann wieder auf den Einzelnen rückwirken kann.

Wie war das nun beim Wiederaufbau der Frauenkirche?

Die Frauenkirche nach der Zerstörung

Der Wille zum Wiederaufbau der Frauenkirche wurzelte im Bürgersinn und Bürgerengagement, der sich bereits 1945 in Initiativen Einzelner äußerte. Nach dem Krieg und zu DDR-Zeiten bestand keine realistische Chance für den Wiederaufbau.

Ehrenamtliche und hauptamtliche Denkmalpfleger[2] hatten aber die vorhandenen Institutionen geschickt mit dem Ergebnis genutzt, dass die Frauenkirchentrümmer als *Mahnmal für die Opfer des Bombenkrieges* erhalten blieben. Damit waren Fläche und originale Substanz für einen möglichen Wiederaufbau gesichert *(Abb. 1)*. Wir hatten Institutionen, die diese Möglichkeit wachhielten. Die Arbeitsstelle Dresden des Instituts für Denkmalpflege war keine blutarme und gesichtslose Behörde. Nein, dahinter standen Menschen, die für ihre Aufgaben brannten wie Prof. Dr. Hans Nadler, Dr. Fritz Löffler, Dr. Heinrich Magirius, Dr. Gerhard Glaser und weitere Persönlichkeiten.

Die Ruine der Frauenkirche während der Friedlichen Revolution

Nun am 24. November 1989 trafen sich neun Personen zur Gründung der „Bürgerinitiative Wiederaufbau Frauenkirche Dresden". Das kann – je nach Definition – schon als Vorstufe für eine informelle Institution gewertet werden. Diesem Kreis gelang es, Professor Ludwig Güttler für sich zu gewinnen. Zwei Tage später wurde er Sprecher der Bürgerinitiative. Er stellte seinen DDR-Nationalpreis mit 60.000 Mark für den Wiederaufbau zur Verfügung.

Warum Ludwig Güttler?

Gewiss, Ludwig Güttler war ein anerkannter Musiker. Die Sprache der Musik verbindet und versöhnt. Musik schließt Herzen auf und bei offenen Herzen öffnet sich manchmal noch mehr.

Gewiss, Ludwig Güttler ist eloquent, nicht auf den Mund gefallen. Allen lag noch der zur Künstlerdemo am 19. November 1989 *(Abb. 2)* gefallene Satz gegen die SED-Regierung in den Ohren: *„In Wandlitz brennt noch Licht."*.

Gewiss, Ludwig Güttler ist ein Kämpfer. Es gelang ihm bereits in der DDR mit Hartnäckigkeit, List und Intelligenz in der Musik innerdeutsche und internationale Kontakte aufzubauen.

[1] Vortrag gehalten auf der 15. Ordentlichen Mitgliederversammlung der Gesellschaft zur Förderung der Frauenkirche Dresden e.V. am 27. Oktober 2018. Die Vortragsform wurde beibehalten, Anmerkungen wurden ergänzt (Anm. d. Red.).

[2] Vgl. hierzu z.B.: Hans Nadler, Sorgen um die Ruine der Frauenkirche, in: Die Dresdner Frauenkirche. Jahrbuch 5 (1999) S. 159–174; weiter: Claus Fischer, Hans-Joachim Jäger und Manfred Kobuch, Die Ruine der Frauenkirche. Sorgen um die Erhaltung und erste Wiederaufbaubemühungen (1945–1989). In: Die Dresdner Frauenkirche. Von den Anfängen bis zur Gegenwart. Ein chronologischer Abriß. (Hrsg.: Gesellschaft zur Förderung des Wiederaufbaus der Frauenkirche Dresden e.V.). Dresden 2007, S. 65–79.

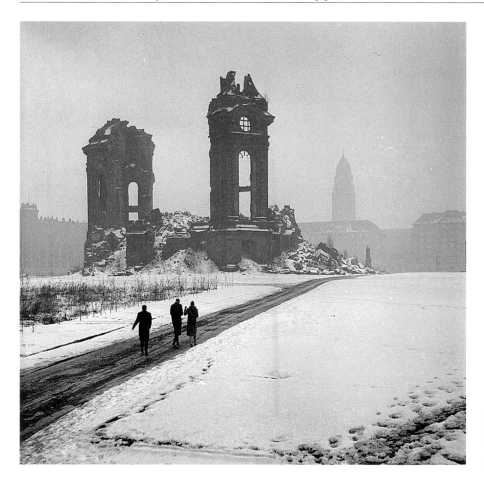

Abb. 1 Dresden, Ruine der Frauenkirche und Rathausturm im Hintergrund.

Aufnahme um 1965.

Gewiss, Ludwig Güttler hatte sich mit der deutschen Teilung nicht abgefunden. Er war schon damals einer der wenigen gesamtdeutschen Künstler. Er hatte schon ab 1976 bei seinen Konzertreisen in Westdeutschland die Idee des Wiederaufbaus der Frauenkirche als Aufgabe von europäischem Rang angesprochen und dort Zustimmung erfahren.[3] Es gelang ihm auch bald, den Bundeskanzler nach seiner historischen Rede vor der Ruine der Frauenkirche für den Wiederaufbau zu begeistern.[4] Er verstand es viel zu fordern, nicht nur von sich, auch von anderen. Wer kann glaubhaft zu einer *„weltweiten Aktion für den Wiederaufbau der Frauenkirche"* aufrufen?

Wer konnte nach dem II. Weltkrieg und der Zeit des kalten Krieges glaubhaft zur Schaffung eines *„christlichen Weltfriedenszentrums im neuen Europa auf-*

rufen"? Ludwig Güttler als überzeugter Christ, Protestant und Musiker konnte glaubhaft vermitteln, dass in dem wieder zu errichtenden Gotteshaus *„in Wort und Ton das Evangelium des Friedens verkündet"* werden soll – so wie es im Appell *„Ruf aus Dresden"* heißen sollte.[5] Alle Gründungsmitglieder folgten seinen

[3] Ludwig Güttler, Der erste Schritt. In: Die Dresdner Frauenkirche, Hrsg. v. Reinhard Apel. Köln 2005, S. 80 – 87, hier vgl. S. 82.
[4] Vgl.: Interview mit Ludwig Güttler, persönliche Erinnerungen an Bundeskanzler a. D. Dr. Helmut Kohl (1930–2017) und bisher unbekannte Details seiner Beziehung zur Frauenkirche und zu Dresden. In: Die Dresdner Frauenkirche. Jahrbuch 21 (2017), S. 145–152, hier: S. 146.
[5] Zitiert aus dem Appell „Ruf aus Dresden – 13. Februar 1990". Vgl. Claus Fischer und Hans-Joachim Jäger, Bürgersinn und Bürgerengagement als Grundpfeiler des Wiederaufbaus der Frauen-

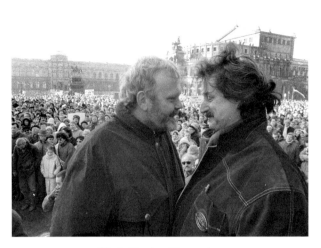

Abb. 2 Dresden, Theaterplatz.
Demonstration der Kulturschaffenden am 19. November 1989,
links: Gunther Emmerlich, rechts: Ludwig Güttler.

Präzisierungen im Text des Aufrufs und seiner Intention, dass die Evangelisch-Lutherische Landeskirche Sachsens sich am Wiederaufbau beteiligen müsse, die damals noch andere, ja sogar eine gegenteilige Auffassung zum Wiederaufbau vertrat.

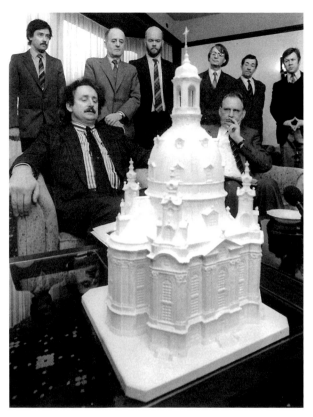

Abb. 3 Dresden, Hotel Bellevue. Pressekonferenz zur Präsentation des Appells „Ruf aus Dresden" durch die Bürgerinitiative „Wiederaufbau Frauenkirche Dresden". Aufnahme 12. Februar 1990.

Der Appell „Ruf aus Dresden" – einmaliges
bürgerschaftliches Engagement

Am Montag, dem 12. Februar 1990, stellte Ludwig Güttler für die Bürgerinitiative Wiederaufbau Frauenkirche den Appell *„Ruf aus Dresden – 13. Februar 1990"* in einer Pressekonferenz vor *(Abb. 3).*[6]

Die Basisdemokratischen Gruppen der Stadt hatten für diesen Tag auf ihre Montagsdemo verzichtet. Sie riefen stattdessen zur Teilnahme an der Gedenkveranstaltung am Folgetag auf dem Dresdner Altmarkt auf. Ich hörte erstmals den „Ruf aus Dresden". Ja, jetzt war wieder eine Zeit des Aufbaus gekommen; die Richtung stimmte. Ich bewunderte die Initiatoren für ihre Kühnheit. Noch stand ich aber abseits, denn als Sprecher der Gruppe der 20 hatte ich genügend zu tun.

Der Aufruf löste eine sehr kontroverse Diskussion aus. In diesem Appell wurde für den Wiederaufbau der Frauenkirche und zur *„Bildung einer internatio-*

nalen Stiftung" aufgerufen. Der direkte Sprung von einer informellen Bürgerinitiative zur Hochform des Instituts einer internationalen „Stiftung" war unvorstellbar. Die Bürgerinitiative tat die kleinen Schritte, die getan werden konnten. Mit den Umwälzungen der Friedlichen Revolution wurde ein Vereinigungen-Gesetz erlassen, das eine Überleitung in das bundesdeutsche Vereinsrecht ermöglichte. Jetzt wurde von

kirche. In: Der Wiederaufbau der Dresdner Frauenkirche. Botschaft und Ausstrahlung einer weltweiten Bürgerinitiative. Hrsg. Ludwig Güttler unter Mitarbeit von Hans-Joachim Jäger, Uwe John und Andreas Schöne. Regensburg 2006, S. 11–58, hier S. 20; vgl. auch Ludwig Güttler und Alexandra Gerlach, Mit Musik Berge versetzen. Hamburg 2011, S. 136/137.
6 Fischer/Jäger 2006 (wie Anm. 4), S. 23/24.

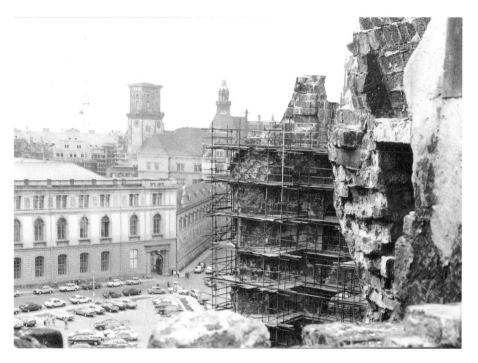

Abb. 4 Dresden, Ruine der Frauenkirche mit Baugerüst an der nordwestlichen Treppenhauswand, im Hintergrund Johanneum, Schlossturm und Georgentor.

Aufnahme August 1990.

der Bürgerinitiative die Genehmigung zur Gründung einer Vereinigung beantragt. Am 14. März 1990 erlangte der „Förderkreis Wiederaufbau Frauenkirche Dresden e.V." Rechtskraft. Vorsitzender wurde Ludwig Güttler. Schatzmeister wurde der Zahnarzt Dr. Hans-Christian Hoch, Schriftführer der Architekt Dr. Walter Köckeritz. Aus der informellen Bürgerinitiative ist eine rechtsfähige Institution geworden. Sie legte ein eigenes Bankkonto an. Wenige haben mit engagierter Arbeit begonnen.

Mit dem zur Währungsumstellung auf den Vereinskonten liegendem Geld konnten keine großen Sprünge gemacht werden. Die dringlich gewordene bauliche Sicherung der Nordwest-Treppenhauswand der Ruine wurde vom Landeskirchenamt beauftragt. Die bauliche Verantwortung trug der stellvertretende Baureferent des Landeskirchenamtes, Dipl.-Ing. Eberhard Burger. Die Planung und Bauüberwachung lag dann bei dem Unternehmen Planbau Dresden GmbH. Die Finanzierung übernahm die neugewählte Stadtspitze gemäß der Zusicherung des Vorgänger-Oberbürgermeisters. Die konstruktiven Sicherungsarbeiten begannen 1990 *(Abb. 4)*.

Im Februar 1991 verabschiedete eine vom Förderkreis Wiederaufbau Frauenkirche Dresden veranstaltete wissenschaftliche Tagung das Votum, die Frauenkirche archäologisch getreu nach der Konstruktionsidee von George Bähr in originaler Form und mit originalem Material wiederaufzubauen.[7] Nun blies der Gegenwind noch heftiger. Das Konzept für den archäologischen Wiederaufbau wurde weiter entwickelt. Ludwig Güttler leistete entscheidende Überzeugungsarbeit für den Wiederaufbau, für den es anfangs nur zehn Prozent Befürworter gab, und sammelte zusammen mit dem Förderkreis und allen einbezogenen Musikern nötige Spenden.

Zur 1. Mitgliederversammlung des Förderkreises am 31. August 1991 wurde der rasanten Entwicklung und dem eigenen Anspruch Rechnung getragen. Die Mitgliederversammlung beschloss die Umbenennung in „Gesellschaft zur Förderung des Wiederaufbaus der Frauenkirche Dresden e.V." (Fördergesellschaft) sowie eine neue Satzung. Ludwig Güttler wurde als Vorsit-

[7] Ebd. S. 26/27.

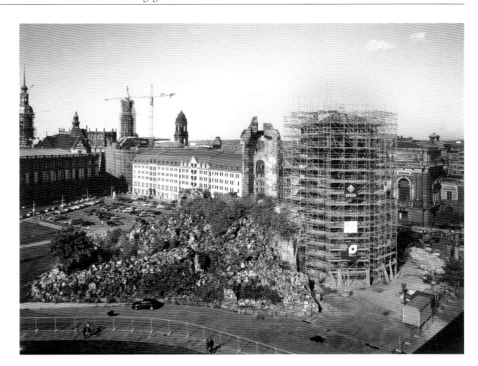

Abb. 5 Dresden, Neumarkt, Ruine und Trümmerberg der Frauenkirche mit Baugerüsten zur konstruktiven Sicherung der Chorapsis.

Aufnahme 1992.

zender gewählt. Nach der neuen Satzung wurde ein größerer Vorstand mit weiteren 8 Mitgliedern gewählt, von denen nicht mehr alle nur aus dem Gründerkreis kamen. Drei Tage später berief der Vorstand den Mitbegründer der Bürgerinitiative Dr.-Ing. Hans-Joachim Jäger zum Geschäftsführer.[8] Ludwig Güttler gelang es, den Ministerpräsidenten, den Landesbischof und den Oberbürgermeister auf verschiedene Weise zu überzeugen, dass sie engagiert hinter dem Wiederaufbau standen. Wie es ihm bei mir gelang, mich von der wohlwollenden Zuschauer- und Nothelferrolle herauszuholen, will ich ausführlich erzählen: Im Sommer 1991 besuchte mich Ludwig Güttler im Rathaus. Er bat um die Unterstützung der Stadt für den Wiederaufbau hinsichtlich des Flächenbedarfs und einer finanziellen Beteiligung. Ich sagte ihm für den Wiederaufbau meine volle ideelle Unterstützung zu. Doch er hakte nach und fragte nach der finanziellen Beteiligung der Stadt. Ich wiederholte noch einmal: volle ideelle Unterstützung durch die Stadt. Durch den Kopf ging mir, wer schon alles an mich herangetreten war. Wo anfangen mit der Unterstützung und wo aufhören, wo doch die gesamte Wohnungssubstanz, die

Straßen, Schulen, Kultureinrichtungen und Sportstätten alle sanierungsbedürftig waren?

Ein Hoffnungszeichen war die 23. Evangelisch-Lutherische Landessynode, die nach kontroverser Diskussion als erste kirchliche Institution am 18. März 1991 ihre Zustimmung zum Wiederaufbau gab unter der Voraussetzung, dass keine kirchlichen Gelder dafür verwendet werden. Doch einzelne kirchliche Vertreter blieben bei Absagen zum Wiederaufbau.[9] Ludwig Güttler insistierte weiter und zeigte mir seine offene, leere Hand und fragte: „Und?“ Er lud mich ein zur Ruine der Frauenkirche zu gehen, damit ich mich vom aktuellen Stand überzeugen kann. Ich willigte ein. Wir umschritten die Ruine. Seit dem 21. Juni 1991 herrschte Bauruhe, bedingt durch die fehlende Finanzierung. Später wurden die eingestellten Arbeiten

8 Ebd. S 29/30. Vgl. auch: Claus Fischer, Hans-Joachim Jäger, Manfred Kobuch Die Dresdner Frauenkirche. Von den Anfängen bis zur Gegenwart. Ein chronologischer Abriss. (Hrsg. v. d. Gesellschaft zur Förderung des Wiederaufbaus der Frauenkirche Dresden e.V.) Dresden 2007, S. 86–88.
9 Vgl. Fischer/Jäger 2006 (wie Anm. 4), S. 28/29.

wieder fortgeführt *(Abb. 5).* Die von den Gegnern des Wiederaufbaus negativ beeinflusste öffentliche Meinung hatte zu einem drastischen Rückgang des Spendenflusses geführt. Er sagte mir: *„Wenn es uns gelingt, die Mauern mannshoch aufzubauen, dann werden die Leute glauben, dass die Kirche wieder aufgebaut werden kann und die Spendenbereitschaft wird wieder steigen."* Im Gespräch wurde mir klar, dass die Stadt sich am Wiederaufbau beteiligen müsse, denn der Bürgerinitiative würde die Spendenwerbung schwerer fallen, wenn nicht die Stadt auch mit einem finanziellen Anteil dahinter stünde. Die Begeisterung Ludwig Güttlers und seine Zuversicht für den Wiederaufbau sprangen bei diesem Rundgang auf mich über.

Nachdem es ihm gelungen war, mich von der notwendigen finanziellen Beteiligung der Stadt zu überzeugen, beauftragte ich das Dezernat für Kultur und Tourismus eine umfassende Beschlussvorlage zu erarbeiten. Zur Dienstberatung des Oberbürgermeisters am 30. Oktober 1991 war sie fertig. Sie enthielt bereits ausdrücklich das Bekenntnis zum Wiederaufbau der Kirche, ihre Einordnung in den Wiederaufbau des Neumarkts sowie die Unterstützung der Stadt einschließlich einer finanziellen Beteiligung. Die Verwaltungsvorlage wurde zunächst in die zuständigen Ausschüsse überwiesen. Wie in der ganzen Stadt wurde auch dort um die grundsätzliche Frage des Wiederaufbaus gerungen.

Zu allen diesen Fragen wollte man vom Oberbürgermeister gleich wissen, wo er steht. Meist habe ich mich zurückgehalten. An einer Stelle hatte ich jedoch vorzeitig Position bezogen. Als die Frauenkirchenvorlage noch in den Ausschüssen war, kam eine Gruppe auf mich zu, die vorschlug in der wiedererrichten Frauenkirche das Altargemälde der Sixtinischen Madonna von Raphael aufzuhängen. Das würde Touristen aus aller Welt anlocken. Für mich als katholischer Christ war das eine faszinierende Idee: Die Frauenkirche mit einem Marienbild. In einem Interview Ende 1991 wurde ich von einem Journalisten nach der fehlenden Gemeinde in einer wiederaufgebauten Frauenkirche gefragt und antwortete: *„Ich bin überzeugt, wenn die Frauenkirche aufgebaut ist, wird sie wieder als Kirche genutzt werden. Die Funktion als Mahnmal ist leicht zu integrieren. Ich könnte mir vorstellen, dass die wiedererrichtete Frauenkirche als kostbarer Schrein für das kostbarste* *Dresdner Bild dient: die Sixtinische Madonna."* Dieser letzte Satz sorgte für Aufregung. Ludwig Güttler und Eberhard Burger versuchten mich mit Engelszungen umzustimmen. Das Gemälde würde dem archäologischen Wiederaufbau total widersprechen, denn es war niemals in der Frauenkirche. Im Kulturausschuss nahmen der amtierende Rektor der Hochschule für Bildende Künste, Dr. Diether Schmidt und ich teil. Nun sagte der Rektor vor den Stadtverordneten, dass *„der Oberbürgermeister wohl nicht das siebte Gebot kenne: Du sollst nicht stehlen! Die Sixtinische Madonna gehöre den Staatlichen Kunstsammlungen und nicht der Kirche."* Das saß. Ich machte diesen Vorschlag nie wieder.

Neue Fragen tauchten später während des Baugeschehens auf. In allen Entscheidungssituationen war ich immer gut beraten, genau auf das zu hören, was die beiden Verantwortungsträger Ludwig Güttler und Eberhard Burger sagten. Zwischenzeitlich wurde auf Initiative der Fördergesellschaft im November 1991 der Stiftungsverein mit Namen „Stiftung Frauenkirche Dresden e.V." gegründet, und zwar durch die „Gesellschaft zur Förderung des Wiederaufbaus der Frauenkirche Dresden e.V.", das Ev.-Luth. Landeskirchenamt Sachsen, und Mitglieder der Fördergesellschaft. Das Landeskirchenamt übertrug dem Stiftungsverein die Bauherrschaft für den Wiederaufbau. Wir hatten es von nun an mit zwei Kern-Vereinen zu tun: Die Fördergesellschaft, die Spenden sammelt, und den Stiftungsverein, der vor allem den Wiederaufbau plant und leitet. Ein Vorzug dieses institutionellen Konstrukts aus zwei Vereinen war, dass erstmals die Landeskirche mittelbar beim Wiederaufbau eingebunden werden konnte, ein Zwischenschritt zur direkten Beteiligung in der späteren Stiftung. Ein weiterer Vorteil war, dass es ein Kuratorium gab, über das verschiedene Persönlichkeiten verbindlich in den Wiederaufbau einbezogen werden konnten. Vorsitzender beider Vereine, Fachbeirat Musik und künstlerischer Leiter war Prof. Ludwig Güttler.

Die Dresdner Stadtverordnetenversammlung bekennt sich zum Wiederaufbau der Frauenkirche

Am 20. Februar 1992 wurde in der 38. Sitzung der Stadtverordnetenversammlung ein bedeutender Beschluss für den Wiederaufbau der Frauenkirche gefasst. Prof. Hans

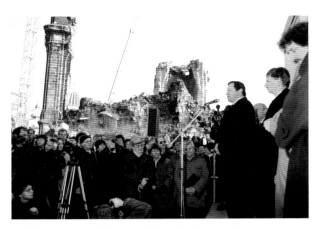

Abb. 6 Dresden, Neumarkt. Nordseite des Baustellencontainers, feierliche Schlüsselübergabe für die Baustellen-Einrichtung „Archäologische Enttrümmerung Frauenkirche Dresden", v. l. n. r.: OLKR Dieter Auerbach, Lorenz Flohr (halb verdeckt), Oberbürgermeister Dr. Herbert Wagner, Prof. Ludwig Güttler.

Aufnahme 12. Februar 1993.

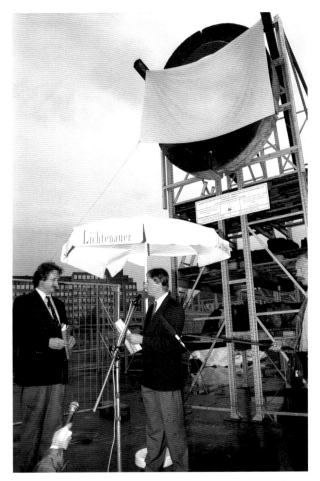

Abb. 7 Dresden, Neumarkt vor der Baustelle zur archäologischen Enttrümmerung der Frauenkirchenruine. Übergabe der Baugenehmigung am 27. Mai 1993, links: Prof. Ludwig Güttler, rechts: Oberbürgermeister Dr. Herbert Wagner.

Nadler hielt zuvor eine aufrüttelnde Rede. Am Ende stand ein Beschluss mit einer überzeugenden Mehrheit von 90 Ja-Stimmen, 12 Nein-Stimmen und 12 Enthaltungen.[10] Die Landeshauptstadt Dresden als Institution bekannte sich von nun an offiziell zum Wiederaufbau der Frauenkirche und unterstützte ihn aktiv. Ludwig Güttler und Vorstandsmitglieder der Fördergesellschaft verfolgten die Sitzung auf der Gästeempore. Dieser Beschluss hatte Signalwirkung, die in der Presse vielfältig reflektiert wurde. Er beeinflusste maßgeblich die Beteiligung weiterer Unterstützer. Sowohl der „Dresden Trust" mit Dr. Alan Russell und die „Friends of Dresden" mit Dr. Günter Blobel sagten, dass sie ohne das Bekenntnis der Stadt nie einen Förderkreis gegründet hätten.

Im November 1992 konstituierte sich schließlich im Festsaal des Schlosses Albrechtsberg das Kuratorium des Stiftungsvereins. Dem Kuratorium gehörten prominente Persönlichkeiten aus Politik, Kirche, Kunst, Wissenschaft und Gesellschaft an, die durch intensive Bemühungen, vor allem durch Bernhard Walter – Vorstandsmitglied der Dresdner Bank –, Landesbischof Dr. Johannes Hempel und Prof. Ludwig Güttler gewonnen werden konnten. Jeder einzelne hatte seine Zustimmung zu diesem Ehrenamt gegeben. Und hinter jedem einzelnen standen Institutionen, die

hilfreich für den Wiederaufbau der Frauenkirche waren. Der Spendenfluss nahm wieder zu.

Am 4. Januar 1993 konnte die Archäologische Enttrümmerung beginnen und kurz darauf die Baustellen-Einrichtung übergeben werden *(Abb. 6)*. Es gab nun

[10] [o. V.], Herz und Seele dieser Stadt. Stadtparlament Dresdens stimmt dem Wiederaufbau der Frauenkirche zu. In: Dresdner Amtsblatt 9/1992 (2.3.1992), dazu vgl. Protokoll [Auszug] der 38. Sitzung der Stadtverordnetenversammlung vom 20. Februar 1992. In: Ebd. S. 1.

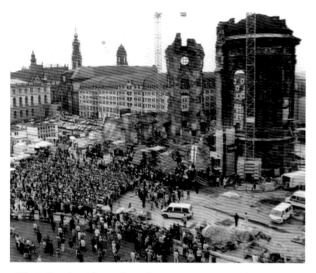

Abb. 8 Dresden, Neumarkt und enttrümmerte Ruine der Frauenkirche während der feierlichen ersten Steinversetzung am 27. Mai 1994.

sichtbare Baufortschritte. Bereits am 27. Mai 1993 konnte dem Vorstand des Stiftungsvereins die Baugenehmigung übergeben werden *(Abb. 7)*. An diesem denkwürdigen Tag war vor 250 Jahren der Bau mit dem Aufsetzen des goldenen Kreuzes vollendet worden.

Ab Sommer 1993 warb Ludwig Güttler für die Durchführung einer Vesper am Tag vor Heilig Abend im Freien an der Baustelle. Heute unvorstellbar, dass es damals auch dazu Widerstände gab. Er suchte Partner

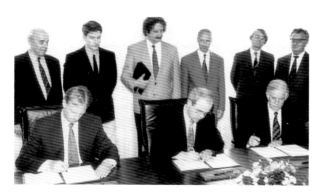

Abb. 9 Dresden, Staatskanzlei. Feierliche Unterzeichnung des Stiftungsgeschäfts für die Stiftung Frauenkirche Dresden am 28. Juni 1994, vordere Reihe v. l. n. r.: Oberbürgermeister Dr. Herbert Wagner, Landeskisrchenpräsident Hans-Dieter Hofmann, Ministerpräsident Prof. Dr. Kurt Biedenkopf.

und finanzielle Unterstützer. Am 23. Dezember 1993 fand dann tatsächlich die 1. Weihnachtliche Vesper vor der Kirchenruine mit bis 50.000 Besuchern statt.[11]

Im Dezember 1993 förderte die Deutsche Bundesstiftung Umweltschutz mit Sitz in Osnabrück den Aufbau und wissenschaftliche Untersuchungen bei der Enttrümmerung mit 1,5 Mio. DM. Der Einsatz ihres Generalsekretärs Dr. Fritz Brickwedde führte mit zur Gründung eines Förderkreises in Osnabrück und belebt bürgerschaftliches Engagement bis heute – ein schönes Beispiel dafür, dass institutionelles Handeln auch bürgerschaftliches Engagement beflügeln kann.

Die Erststeinversetzung

Der 27. Mai 1994 war mit der ersten Steinversetzung der offizielle Baubeginn *(Abb.8)*.[12] Der gerade in sein Amt eingeführte Landesbischof Volker Kreß hatte nach dem Appell „Ruf aus Dresden" zunächst Zweifel am Gelingen des Wiederaufbaus, nahm seine Zuversicht aus der mitreißenden Begeisterung, die mit der archäologischen Enttrümmerung begann. Nun war er fest überzeugt, dass dieses große Werk unter Gottes Schutz und Begleitung gelingen wird. Der Ministerpräsident Kurt Biedenkopf nahm damals seine Zuversicht für das Gelingen des Wiederaufbaus, als er sah, wie die Anfangszweifel durch eine große Begeisterung vertrieben wurden und sich immer mehr Menschen für den Wiederaufbau engagierten. Er sah – wie viele andere auch – Ludwig Güttler, seine Virtuosi Saxoniae und die anderen Musiker als eine außerordentliche Kraft, die in Hunderten von Konzerten, auf den Wiederaufbau aufmerksam machten und dafür Spenden einwarben.

[11] Vgl. SZ/Kliemann, Bewegende Weihnachtsvesper mit 50.000 an der Frauenkirche. In: Sächsische Zeitung, 24.12.1993. Vgl. auch Ingrid Rosski, 50.000 erlebten die erste Christvesper seit 49 Jahren, Bischof Hempel las die Weihnachtsgeschichte in der Frauenkirche. In: Dresdner Neueste Nachrichten 24.12.1993.

[12] Interview mit Volker Kreß, Herbert Wagner und Kurt Biedenkopf, Neubeginn aus einem erloschenen Vulkan. In: Leben in der Frauenkirche (Hrsg. v. d. Stiftung Frauenkirche Dresden) Dresden 2014, H. 1, S. 9/10.

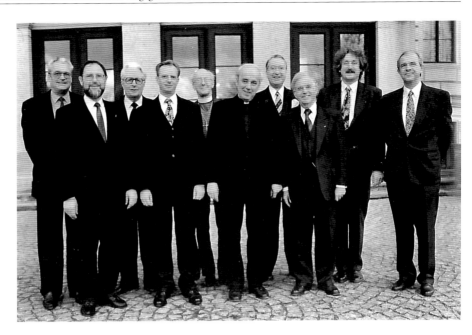

Abb. 10 Dresden, Schloß Albrechtsberg. Kuratoren der Stiftung Frauenkirche Dresden nach der konstituierenden ersten Sitzung. 13. Februar 1995.

Gründung der „Stiftung Frauenkirche Dresden"

Der 28. Juni 1994 war für die Institutionalisierung des Wiederaufbaus ein bedeutender Tag. Der Freistaat Sachsen, die Landeshauptstadt Dresden und die Evangelisch-Lutherische Landeskirche Sachsen gründeten die „Stiftung Frauenkirche Dresden" als eine Stiftung bürgerlichen Rechts. Sie wurde Rechtsnachfolgerin des Stiftungsvereins und übernahm nun als Bauherr den Wiederaufbau der Frauenkirche sowie ihren späteren Erhalt und ihre Nutzung *(Abb. 9)*. Ludwig Güttler, der der Unterzeichnung der Stiftungsurkunde beiwohnte, sah man die große Freude über diesen unwiderruflichen Schritt deutlich an, die ihn nun zu einem noch stärkeren Engagement als Vorsitzender der „Gesellschaft zur Förderung des Wiederaufbaus der Frauenkirche Dresden e.V." anspornte.

Die Organe der Stiftung sind bis heute das Stiftungskuratorium, der Stiftungsrat und die Geschäftsführung der Stiftung. Im Stiftungsrat sind die Kompetenzen von Landeskirche, Freistaat und Stadt gebündelt, denn vor jeder schwierigen Entscheidung hatte z.B. der städtische Vertreter diese Frage in die Dienstberatung des Oberbürgermeisters eingebracht und alle Fachbereiche konnten ihre Meinung dazu vortragen. Weitere Sachkundige wurden berufen, von denen einige bereits Kuratoren des Stiftungsvereins waren. Der Stiftungsrat mit dessen Vorsitzenden Bernhard Walter – inzwischen Sprecher des Vorstandes der Dresdner Bank AG – berief eine Geschäftsführung. Somit war das komplette Marketing-Knowhow einer internationalen Großbank in den Wiederaufbau einbezogen, eine hervorragende Ergänzung zu dem angeborenen Vermarktungstalent Ludwig Güttlers. Das Kuratorium, das sich im Februar 1995 konstituierte *(Abb. 10)*, ist zum großen Teil aus dem Kuratorium des Stiftungsvereins hervorgegangen. Zu den geborenen Mitgliedern gehören die drei jeweiligen höchsten Repräsentanten der Stifter sowie weitere Persönlichkeiten. Der Vorsitzende ist immer der Landesbischof. Zu den hinzu zu wählenden Mitgliedern gehören Persönlichkeiten, die die Gedanken der Stiftung in besonderer Weise repräsentieren, das waren u.a. Ludwig Güttler und der Bischof von Coventry, Dr. Simon Barrington-Ward.[13]

[13] Wolfgang Müller-Michaelis, Bericht der Stiftung Frauenkirche Dresden. In: Die Dresdner Frauenkirche. Jahrbuch 1 (1995), S. 263 – 265, hier S. 265.

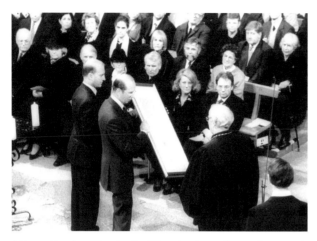

Abb. 11 Dresden, Kreuzkirche. Übergabe der Zeichnung des Kuppel-
kreuzes der Frauenkirche während des ökumenischen Gottesdienstes
am 13. Februar 1995, 2. v. links: SKH Der Herzog von Kent, rechts:
Landesbischof Volker Kreß.

Meine dienstlichen Möglichkeiten nutzte ich nach
dem Vorbild Ludwig Güttler, um für den Wiederauf-
bau der Kirche zu werben. Gern erinnere ich mich an
eine Werbetour nach Osnabrück und Celle zu den je-
weiligen Förderkreisen. 1996 startete der Banker Frank
G. Wobst, ein Mitgründer der „Friends of Dresden"
in Dresdens Partnerstadt Columbus eine USA-weite
Promotionaktion für den Wiederaufbau der Frauen-
kirche.[14] Ich erzählte beim Auftakt, dass wir die im
Zweiten Weltkrieg zerstörte Frauenkirche wiederauf-
bauen wollen. Da kramte ein kleiner Junge in seiner
Hosentasche und fand einen Dollar. Das war die erste
Spende, die mir ein Amerikaner für den Wiederaufbau
der Frauenkirche übergab. Es folgten später Millionen-
beträge. Nach diplomatischen Vorarbeiten durch Dr.
Allan Russell und Dr. Paul Oestreicher vom Dresden
Trust erfuhr ich, dass ich zum 50. Jahrestag der Zer-
störung Dresdens Prinz Edward, den Herzog von Kent
einladen könne. Ich nutzte einen Besuch in Dresdens
Partnerstadt Coventry zu einem Zwischenstopp in
London und überreichte ihm die Einladung. Der Her-
zog nahm sie an. Von da an stand auch das britische
Königshaus hinter dem Wiederaufbau der Dresdner
Frauenkirche, eine wichtige Hilfe für den „Dresden
Trust" sowohl für die Versöhnung beider Völker als
auch für die finanzielle Unterstützung.

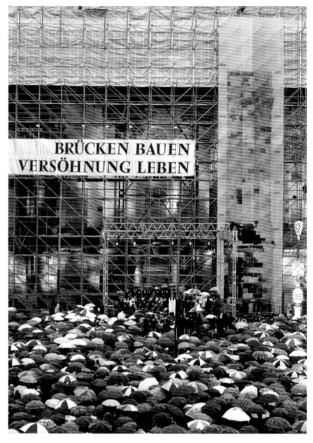

Abb. 12 Dresden, An der Frauenkirche/Augustusstraße.
Gottesdienstliche Feier der Übergabe des goldenen Kuppelkreuzes vor
der Frauenkirche am 13. Februar 2000.

Am 13. Februar 1995 überreichte der Herzog von
Kent als Vertreter des britischen Königshauses und
Schirmherr des „Dresden Trust" eine Zeichnung des
neu zu schaffenden Turmkreuzes der Frauenkirche an
Landesbischof Volker Kreß als Vorsitzenden des Kura-
toriums der Stiftung Frauenkirche Dresden (Abb. 11).
Er versprach, dass das Kreuz anlässlich des anstehen-
den Millenniums als ein Geschenk Großbritanniens

[14] Frank Wobst, Dresden und Columbus. In: Der Wiederaufbau
der Frauenkirche Dresden. Botschaft und Ausstrahlung einer welt-
weiten Bürgerinitiative. Hrsg. Ludwig Güttler unter Mitarbeit von
Hans-Joachim Jäger, Uwe John und Andreas Schöne. Regensburg
2006, S. 263–273, hier S. 270, 271.

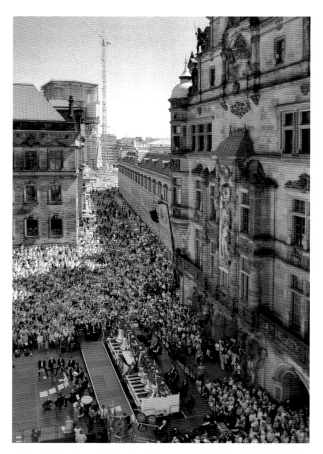

Abb. 13 Dresden, Schlossplatz/Augustusstraße. Feierliche Weihe der Glocken der Frauenkirche. Blick zur Baustelle am 4. Mai 2003.

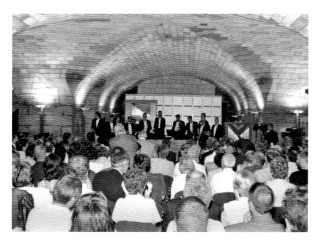

Abb. 14 Dresden, Unterkirche der Frauenkirche. Erstes Konzert für die Bauleute des Wiederaufbaus am 19. August 1996.

an Deutschland und für Dresden fertig sein werde. Es werde aus den vom „Dresden Trust" gesammelten Spenden finanziert und soll Symbol der Versöhnung zwischen Großbritannien und Deutschland sein.

In der Folge gab Prof. Güttler zwei Benefizkonzerte in Großbritannien. Am 13. Februar 2000 wurde das Turmkreuz durch den Herzog von Kent übergeben *(Abb. 12)*. Die musikalische Gestaltung lag hier, wie auch bei der Glockenweihe 2003 *(Abb. 13)* und dann 2004 bei der feierlichen Hebung der Laternenhaube mit dem Kuppelkreuz auf die Kuppel bei Ludwig Güttler und seinem Blechbläserensemble.

Ludwig Güttler ließ keine Situation vergehen, ohne auf Produkte, Aktivitäten und Möglichkeiten zur Unterstützung des Wiederaufbaus hinzuweisen und dazu

einzuladen. Den vielfältigen Spendenaktivitäten gingen häufig Benefizkonzerte von ihm und seinen Ensembles voraus, die oft auch den festlichen Rahmen für Spendenübergaben boten. Das Dankesagen, gerichtet an alle, die mithalfen und unterstützten, war ihm ein Herzensanliegen. Das erste Dankkonzert galt den Bauleuten in der Unterkirche zwei Tage vor deren Weihe *(Abb. 14)*.

Die 10. Ordentliche Mitgliederversammlung.

Fünf Jahre vor der Fertigstellung der Frauenkirche beschäftigte Ludwig Güttler die Frage, wie nach der Weihe die Fördergesellschaft weiterwirken könne. Der Satzungszweck Wiederaufbau würde dann erfüllt sein. Der Verein könnte aufgelöst werden. Doch ist das sinnvoll? Einige Förderer würden ihre Spendenaktionen wohl mit der Fertigstellung der Kirche beenden. Andere jedoch würden sich danach auch für das Leben in der Frauenkirche interessieren und sie weiter unterstützen wollen. Das alles sah Ludwig Güttler und suchte nach der besten Möglichkeit, das vorhandene Bürgerengagement in der Fördergesellschaft und den Förderkreisen weiterzuführen. Zur 10. Ordentlichen Mitgliederversammlung[15] am 28. Oktober 2000 stellte

[15] Hier der Gesellschaft zur Förderung des Wiederaufbaus der Frauenkirche Dresden e.V.

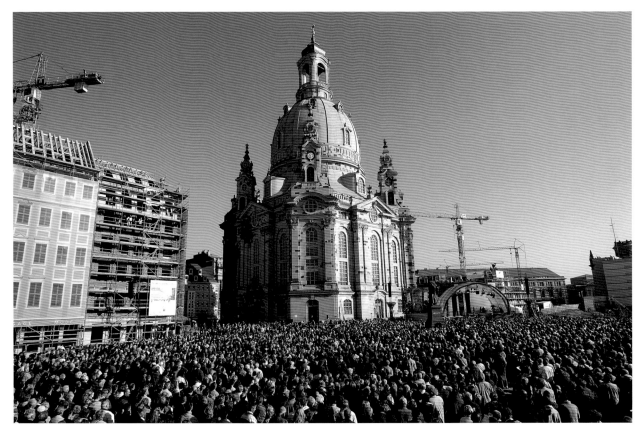

Abb. 15 Dresden, Neumarkt. Tausende erleben die festliche Weihe der Frauenkirche am 30. Oktober 2005.

er seine vorausschauende Initiative vor, nach Beendigung des Wiederaufbaus eine Nachfolgeregelung zu finden. Diese Überlegungen stießen nicht überall auf offene Ohren. Der konflikterprobte Ludwig Güttler als Vorsitzender fuhr in doppelter Sicht auf seinem Weg fort. Einerseits unterstützte er alles, was den sichtbaren Fortschritt des Wiederbaus und das geistlich-musikalische Leben bereits im Rohbau beförderte, wie z. B. die Gottesdienste und Konzerte im Dezember 2000.[16]

Andererseits arbeitete Ludwig Güttler mit einer Arbeitsgruppe aus Vorstandsmitgliedern und hinzugezogenen Experten der Mitgliederschaft weiter an einer Lösung für die Fortführung eines maximalen bürgerschaftlichen Engagements nach der Frauenkirchweihe. Kurz nach Fertigstellung der Hauptkuppel ist der 9. Juli 2003 für die Fördergesellschaft und

die weltweiten Förderkreise ein besonderer Tag. Vor allem besonders engagierte Mitglieder der Bürgerinitiative von 1989/90, die in der Gesellschaft zur Förderung des Wiederaufbaus der Frauenkirche Dresden e.V. wirkten, gründeten die „Gesellschaft zur Förderung der Frauenkirche Dresden e.V." als Vorratsverein. Diese neue Fördergesellschaft will nach Beendigung der Bauaufgabe das bisherige bürgerschaftliche Engagement für die Frauenkirche in Zusammenarbeit mit der Stiftung Frauenkirche Dresden weiterführen. Zum Vorsitzenden wurde Prof. Ludwig Güttler gewählt.

[16] Ludwig Güttler, Ein Paukenschlag – Jahrtausendwechsel in der Dresdner Frauenkirche. In: Die Dresdner Frauenkirche, Jahrbuch 7 (2001), S 77–96.

Weitere Spendenaktionen

Viele Werbe- und Spendenaktionen bedurften einer langjährigen Vorbereitung, vor allem initiiert und vorangetrieben durch Ludwig Güttler. So geschahen die Herausgabe einer Sondermünze im Jahr 1995[17] oder der Sonderbriefmarke 2005 nicht im Alleingang. Vor allem Prominente aus der Bundespolitik und der Gesellschaft mussten gewonnen werden, dieses Anliegen durch jahrelanges beharrliches und wiederholtes Beantragen beim Finanzministerium zum Erfolg zu bringen.

Die Weihe der wiederaufgebauten Frauenkirche

Am 30. Oktober 2005 wurde die wiederaufgebaute Frauenkirche geweiht und mit einem Fest der Freude auf dem Neumarkt gefeiert *(Abb. 15)*. Ein tiefes Glücksgefühl, Freude und Dankbarkeit erfüllte nicht nur die Beteiligten, die vielen kleinen und großen Spender, die ehrenamtlich und hauptamtlich Enga-

gierten, sondern erreichte auch ehemalige Skeptiker des Wiederaufbaus. An der musikalischen Gestaltung wirkte auch das Blechbläserensemble Ludwig Güttler mit. Unter dem Titel *„So erlebte ich die Weihe"* beschrieb Ludwig Güttler eindrucksvoll seine Empfindungen später im Rundbrief der Wiederaufbau-Fördergesellschaft[18] Seit der Bürgerinitiative von 1989 sind über verschiedene Stufen die Institution Stiftung und die bürgerschaftliche Fördergesellschaft in Dresden mit einem Netz von weiteren Fördervereinen und Freundeskreisen entstanden. Mehr als 600.000 Menschen haben mit Spenden den Wiederaufbau unterstützt. Beispielhaft mag hier stehen, die Spende des

[17] Theo Waigel, Eine Gedenkmünze für die Frauenkirche. In: Der Wiederaufbau der Dresdner Frauenkirche. Botschaft und Ausstrahlung einer weltweiten Bürgerinitiative. Hrsg. v. Ludwig Güttler unter Mitarbeit von Hans-Joachim Jäger, Uwe John und Andreas Schöne. Regensburg 2006, S. 206–209.

[18] Ludwig Güttler, So erlebte ich die Weihe. In: Rundbrief an die Mitglieder der Gesellschaft zur Förderung des Wiederaufbaus der Frauenkirche Dresden e. V. i. L. und der Gesellschaft zur Förderung der Frauenkirche Dresden e. V. Nr. 16, Nov. 2006, S. 10–16.

Abb. 16 Dresden, rohbaufertiger Hauptraum der Frauenkirche. Spendenübergabe durch die Assoziation Frauenkirche Paris im Rahmen des Dankkonzerts mit dem Blechbläserensemble Ludwig Güttler am 3. Dezember 2000, v. l. n. r.: Brigitte Schubert Oustry, Malcolm Livesay, Gisela Paul, Prof. Ludwig Güttler.

französischen Fördervereins vom 3. Dezember 2000 *(Abb. 16)*.

Institutionen in der verschiedensten Form haben als Institution selbst oder als Dienstleister für Bürgerengagement gewirkt. Es existierten 24 Freundeskreise in Deutschland und vier Fördervereine im Ausland. Viele hatten allein das Ziel des Wiederaufbaus. Bis heute sind 11 Freundeskreise aktiv, die sich auch für das weitere Geschehen in der Frauenkirche interessieren.[19] Seit 2006 führt die *„neue"* Fördergesellschaft das bisherige bürgerschaftliche Engagement für die Frauenkirche in Zusammenarbeit mit der Stiftung Frauenkirche Dresden fort. Sie, meine sehr geehrten Damen und Herren, sind diejenigen, die dieses Engagement weitertragen! Dafür: Herzlichen Dank!

Das Leben in der Frauenkirche beruht heute auf einem Geflecht von institutionellen Strukturen wie der Stiftung Frauenkirche und einem breiten bürgerschaftlichen Engagement, das bis in die Graswurzel der Gesellschaft hineinreicht. Jetzt steht die Frauenkirche in ihrer vollen Schönheit da. Von ihr wurden seit dem Wiederaufbau bis heute Signale für Frieden und Versöhnung in alle Welt ausgesendet. Jeder ist herzlich eingeladen, die von der Frauenkirche ausgehende Botschaft in sich aufzunehmen: Brücken bauen, Versöhnung leben, Glauben stärken.[20] Bei allem Schweiß, der auch zukünftig noch fließen wird, wird uns die Frauenkirche weiterhin mit Freude und Dankbarkeit erfüllen *(Abb. 17)*.

Die Rolle Ludwig Güttlers beim Wiederaufbau –
Ein persönliches Resümee

Seit der Bürgerinitiative im Herbst 1989 haben Hunderttausende in aller Welt mit ihrem Hoffen und Wünschen, ihren Gebeten und Spenden, ihren Sachleistungen und Initiativen, ihrem Engagement in Förderkreisen und Vereinen, im Ehrenamt und im Hauptamt in den verschiedensten Institutionen zum Wiedererstehen der Frauenkirche beigetragen und jetzt zum Leben in der Frauenkirche. Das Wiederaufbauwerk ist mit vielen Namen verbunden, die Großes und Kleines geleistet haben, die den Wiederaufbau voranbrachten, Ideen gaben, Arbeitskraft einsetzten. Ihnen allen gebührt ein großer Dank! Ludwig Gütt-

ler hat immer wieder darauf hingewiesen und für sie die Dankeschön-Konzerte eingeführt. Ihm gebührt ein besonderer Dank: Er steht nun fast 3 Jahrzehnte an den aus der Bürgerinitiative hervorgegangenen Vereinen und Initiativen an der Spitze und hat unendlich viel bewegt. Ich erinnere mich an Mitgliederversammlungen, zu denen alle gespannt auf die ersten Worte von Ludwig Güttler warteten, die Mut machten, Hoffnung und Zuversicht gaben und das eigene Engagement als sehr sinnvolle Tätigkeit deutlich werden ließen, z. B. mit seinen Zitaten:

– *Wir dienen dem Aufbau der Frauenkirche und können glücklich sein, diese Aufgabe zu haben.*
– *Uns ist viel anvertraut und gegeben worden. Also wird auch viel von uns erwartet!*
– *Wenn es schwierig wird, müssen wir unsere Kraftanstrengungen verdoppeln.*

Ich bin dankbar, dass ich Ludwig Güttler vielfach begegnen und von ihm lernen durfte. Für ihn war der Wiederaufbau der Frauenkirche eine Herzenssache. Er wollte, er musste wie in der Musik schöpferisch vordenken, zielführend entscheiden und aktiv in Prozesse eingreifen – und das mit Beharrlichkeit, Hartnäckigkeit und Geduld. Er war und ist Motivator, Inspirator, Moderator, Organisator, Akteur, Motor und immer wieder Mutmacher der vielfältigen Entwicklungsprozesse im Verlauf des Wiederaufbaus und jetzt des Lebens in der Frauenkirche. Er begeisterte die Menschen, warb in vielen Kreisen und bei vielen Personen persönlich um Unterstützung, gab Benefizkonzerte, sammelte Geld in Ost und West und im Ausland. Er entwickelte kühne Ideen. Wenn sie nicht auf Anhieb umgesetzt werden konnten, dann wurde es neu und anders versucht.

Im Jahr 2018 schrieb die Sächsische Zeitung: *„Spürt er Widerstand, dann wächst sein Wille erst recht […]*

[19] Fischer/Jäger 2006 (wie Anm. 5). S. 43–46.
[20] Vgl. z. B.: Joachim Reinelt, Eine Chance für die Botschaft des Evangeliums. In: Der Wiederaufbau der Dresdner Frauenkirche. Botschaft und Ausstrahlung einer weltweiten Bürgerinitiative. Hrsg. Ludwig Güttler unter Mitarbeit von Hans-Joachim Jäger, Uwe John und Andreas Schöne. Regensburg 2006, S. 124–126 und weitere Beiträge in diesem Sammelwerk.

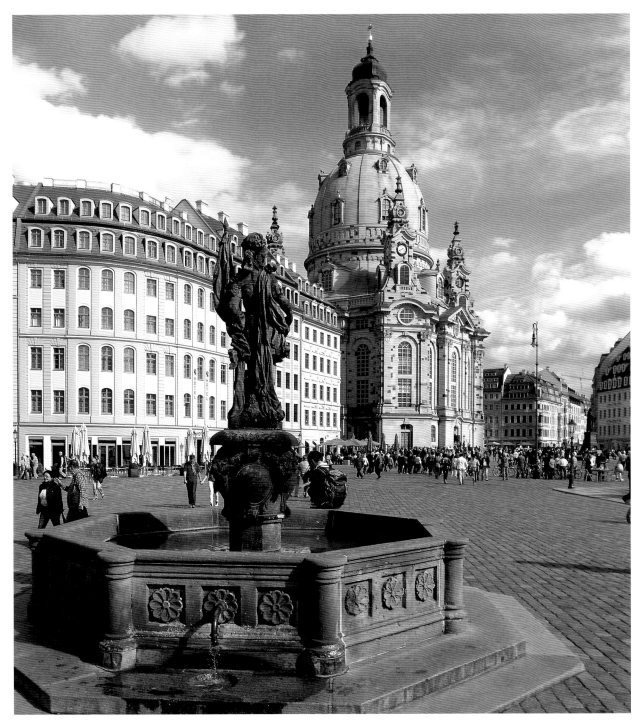

Abb. 17 Dresden, Jüdenhof mit Friedensbrunnen (sogenannter Türkenbrunnen) und Neumarkt mit Frauenkirche nach Osten. Aufnahme 29. September 2012.

Wie kaum ein anderer hat der Trompeter den Wiederaufbau der Dresdner Frauenkirche vorangetrieben.“[21]

Der Kirchenmusiker Christfried Brödel würdigte in den Dresdner Neuesten Nachrichten zum 75. Geburtstag das musikalisch-künstlerische Schaffen Güttlers. Zur Frauenkirche schrieb er: *„Bevorzugter Aufführungsort ist die Frauenkirche. Sein rastloses Engagement für deren Wiederaufbau – ideell und materiell – durch ungezählte Benefizkonzerte – ist allgemein bekannt […] Es setzt sich fort in der Mitarbeit an der Gestaltung des Lebens in der Frauenkirche. Dabei steht für ihn immer der Auftrag der Vermittlung der christlichen Botschaft im Mittelpunkt. Für Ludwig Güttler ist die gesamte abendländische Kultur ohne ihren religiösen Hintergrund nicht verstehbar.“*[22]

Als Musiker beherrscht Güttler viele Rollen und brachte es zur Meisterschaft: Orchestermitglied und Solotrompeter, Orchestergründer und Forscher. Er ist Teamplayer und Orchesterdirigent, der weiß, dass es auf jeden einzelnen im Orchester ankommt. Das spornt an.

Sein langjähriger Freund – der ehemalige Landesbischof Volker Kreß – ist überzeugt, *„dass die Bürgerinitiative für die Frauenkirche mit dem Wiederaufbau sich durchgesetzt hat, das ist entscheidend auch ein Verdienst des ‚lauten Trompetentons‘ von Ludwig Güttler. Wenn es den nicht gegeben hätte, wüsste ich nicht, wie es ausgegangen wäre.“* Dem habe ich nichts hinzuzufügen.

Bildnachweis

Abb. 1: SLUB Dresden, Abt. Deutsche Fotothek Dresden/Richard Peter; *Abb. 2:* Archiv Richard Havemann-Gesellschaft/Andreas Kämper; *Abb. 3:* dpa/Matthias Hiekel; *Abb. 4:* Archiv Fördergesellschaft Frauenkirche/ Roland Zepnik; *Abb. 5, 12–14:* Jörg Schöner, Dresden; *Abb. 6, 7, 16:* Archiv Fördergesellschaft Frauenkirche/Manfred Lauffer; *Abb. 8:* Archiv Fördergesellschaft Frauenkirche U./Heinrich; *Abb. 9:* Archiv Autor; *Abb. 10:* Archiv Stiftung Frauenkirche Dresden/Klaus Geißler; *Abb. 11:* Steffen Giersch, Dresden; *Abb. 15:* Jose Giribas/Süddeutsche Zeitung Photo; *Abb. 17:* Wikimedia Commons, Jörg Blobelt, Dresden, lic. CC BY-SA 4.0.

[21] Bernd Klempnow, Als Nächstes freue ich mich auf „Stille Nacht“. Der Dresdner Trompeter Ludwig Güttler feiert den 75. Mit einer Europa-CD. Bereits plant er Weihnachtliches. In: Sächsische Zeitung, 13.06.2018.

[22] Christfried Brödel, Die einigende Kraft der Musik. In: Dresdner Neueste Nachrichten, 13.06.2018.

Die Inschrift der Marienglocke (1518) der Frauenkirche

Marienfrömmigkeit in der alten Frauenkirche im Spätmittelalter und in der Zeit nach der Einführung der Reformation

VON HANS-PETER HASSE

Mit diesem Beitrag[1] wird der Weg der von Martin Hilliger (1484–1544) in Freiberg gegossenen Marienglocke von Altzella nach Dresden in den Blick genommen *(Abb. 1)*, der mehr war als nur ein Ortswechsel. Die Glocke erlebte einen „Systemwechsel" mit dem Wechsel von der spätmittelalterlichen Marienfrömmigkeit in ein neues System, das die Reformation hervorgebracht hatte: das evangelische Kirchenwesen, das 1557, als die Glocke vom sächsischen Kurfürsten August der Frauenkirche geschenkt wurde, in Dresden bereits fest etabliert war.[2] Wie konnte eine Marienglocke, die die spätmittelalterliche Marienfrömmigkeit repräsentierte, in dieses „System" integriert werden? Um diese Frage beantworten zu können, ist auf den Kontext der Marienfrömmigkeit an der Dresdner Frauenkirche im Spätmittelalter und in der Zeit nach der Einführung der Reformation einzugehen. Dabei stellt sich zuerst die Frage: Welche liturgische Funktion hatte die Glo-

cke im Jahr 1518, als sie von Martin Hilliger gegossen wurde? Damals war sie keine „*Gedächtnisglocke*" – so die Beschreibung der Funktion, die der Marienglocke bei der Weihe des Geläuts der Frauenkirche 2003 zu-

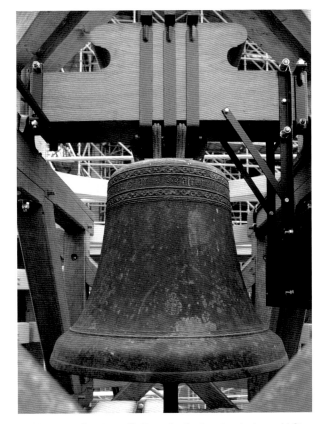

Abb. 1 Dresden, Baustelle Frauenkirche. Interimsglockenstuhl für die Glocke „Maria" (1518), Bronze, von Martin Hilliger in Freiberg gegossen. Aufnahme 1999.

[1] Der Beitrag geht auf einen Vortrag zurück, der am 30. Oktober 2018 in der Unterkirche der Dresdner Frauenkirche im Rahmen des Kolloquiums „500 Jahre Glocke ‚Maria' des Geläuts der Frauenkirche zu Dresden 2018" gehalten wurde. Die Vortragsfassung wurde beibehalten und mit den erforderlichen Quellennachweisen versehen.

[2] Zur Beschreibung und Geschichte der Marienglocke vgl. Rainer Thümmel, Karl-Heinz Lötzsch: Das Glockengeläut der Dresdner Frauenkirche in Vergangenheit, Gegenwart und Zukunft. In: Die Dresdner Frauenkirche. Jahrbuch 6 (2000), S. 243–255; [Stephan Fritz, Thomas Gottschlich, Rainer Thümmel], Die Glocken der Frauenkirche. Festschrift anlässlich ihrer Weihe am 4. Mai 2003/ hrsg. von der Stiftung Frauenkirche Dresden. Dresden 2003. Vgl auch: Heinrich Magirius, Zu einer Glocke der Dresdner Frauenkirche und anderem Kunstgut aus dem Zisterzienserkloster Altzella. In: Die Dresdner Frauenkirche. Jahrbuch 23 (2018), S. 67–82.

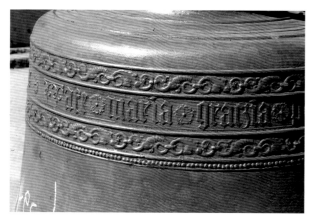

Abb. 2 Glocke „Maria" der Frauenkirche Dresden, Detail der
Inschrift „*afe maria graczia …*"

Aufnahme 2003.

geschrieben wurde.[3] Welche Funktion hatte die Glo-
cke im Mittelalter? Darüber gibt ihre Inschrift Aus-
kunft, die aus zwei Zitaten und der Datierung besteht
(Abb. 2).

Die Glocke trägt am oberen Teil folgende Inschrift
in gotischen Minuskeln:

*afe maria graczia plena dominus thekum
mader myseri kortie mccccc xviii jar.*

Johann Gottfried Michaelis (1676–1754), der gelehrte
Kirchner der Frauenkirche, hat in seiner Beschreibung
der Frauenkirche 1714 die Inschrift der Glocke zitiert
und dazu bemerkt, sie sei in „*Mönchs-Schrift, sehr vi-
tiös*" (also: fehlerhaft) geschrieben.[4] Auch wenn es im
16. Jahrhundert noch keine Rechtschreibung gab (we-
der für Latein noch für Deutsch), sind in diesem kur-
zen Text mindestens fünf Fehler zu erkennen, die auch
von einem Leser des 16. Jahrhunderts sofort als Fehler
registriert worden wären. Rainer Thümmel und Karl-
Heinz Lötzsch haben in Ihrem Aufsatz über das Geläut
der Frauenkirche (2000) dazu festgestellt, dass das feh-
lerhafte Latein wohl auf eine mangelhafte handwerkli-
che Umsetzung der Vorgaben zurückzuführen ist.
Sie weisen auch darauf hin, dass in den Verträgen der
Glockengießer nicht nur das Entgelt festgelegt wurde,
sondern auch die Anzahl der zu liefernden Kannen
Bier und Wein als Lohn für die schwere Arbeit des

Glockengießens. Damit deuten sie an: Auch ein Um-
trunk könnte die Ursache gewesen sein für das „*vitiöse*"
Latein.[5]

Trotz der Fehler lohnt es sich, den Text der Inschrift
genau anzusehen, der (außer der Datierung) nur acht
Worte umfasst. Martin Hilliger hat für die Inschrift
genau denselben Text verwendet, den sein Vater Os-
wald Hilliger für die Glocke von 1489 verwendet hat,
die – wie die Marienglocke – zuerst in Altzella läutete,
dann 1557 auch an die Frauenkirche nach Dresden
kam, 1734 jedoch eingeschmolzen wurde. Johann
Gottfried Michaelis bezeugt, dass es auf dieser Glocke
genau dieselbe Inschrift gab wie auf unserer Marien-
glocke.[6] Leider zitiert er nicht den Text, denn dann
hätte man vergleichen können, ob die Fehler mögli-
cherweise schon auf die ältere Glocke von 1489 zu-
rückzuführen sind. Dann hätte Martin Hilliger nur
die Inschrift seines Vaters kopiert, und nicht das Bier
oder der Wein hätten die Fehler verursacht.

Der Text der Glockeninschrift enthält zwei Zitate
und die Datierung „1518". Das erste Zitat ist der Be-
ginn des Ave Maria: „*Ave Maria, gratia plena, Dominus
tecum.*" Der Text des Mariengebets ist abgebildet in
rotbraunen Tonfliesen im Fußboden vor dem Haupt-
altar der Klosterkirche des ehemaligen brandenburgi-
schen Zisterzienser-Klosters Zinna zu lesen *(Abb. 3)*.
Dass die Freiberger Glockengießer für die Glocken
des Zisterzienserklosters Altzella das Mariengebet ver-
wendeten, ist kein Zufall, sondern ohne Zweifel ein
Wunsch des Klosters, das zuerst „*Mariazell*" hieß und
damit schon von seinem Namen her als ein Ort der
Marienverehrung anzusehen ist. Der Klang der Glo-
cke sollte gewissermaßen auch den Klang des Gebetes
transportieren, das so lautet:

[3] Vgl. dazu die Beschreibung der Marienglocke in: Die Glocken der
 Frauenkirche Dresden. Festschrift (wie Anm. 2), S. 24.

[4] Johann Gottfried Michaelis: Dreßdnische Inscriptiones und
 Epitaphia, Welche Auf denen Monumentis derer in Gott ruhenden
 / allhier in und außer der Kirche zu unser Lieben Frauen begraben
 liegen […]. Alt-Dresden: Joh. Heinrich Schwencke, 1714, Vorrede
 Bl. d 1r; Exemplar: Dresden, Sächsische Landesbibliothek – Staats-
 und Universitätsbibliothek [im Folgenden abgekürzt: SLUB]: 5. A.
 7117; das Exemplar ist digital zugänglich über die Digitalen Samm-
 lungen der SLUB: www.slub-dresden.de.

[5] Thümmel, Lötzsch (wie Anm. 2), S. 247.

[6] Michaelis (wie Anm. 4), Vorrede Bl. d 1r.

Abb. 3 „Ave Maria" im Fußboden
vor dem Hauptaltar des Klosterkirche
des ehemaligen Klosters Zinna,
ca. 13./14. Jahrhundert.

Aufnahme 13. Dezember 2010.

Ave Maria, gratia plena, Dominus tecum.
Benedicta tu in mulieribus et benedictus fructus
ventris tui.

(Gegrüßet seist du, Maria, voll der Gnade, der Herr
ist mit dir.
Du bist gebenedeit unter den Frauen,
und gebenedeit ist die Frucht deines Leibes.)

Tatsächlich endet hier das mittelalterliche Ave Maria. Die Fortsetzung mit der Bitte an Maria um den Beistand in der Todesstunde wurde erst 1568 von Papst Pius V. offiziell ergänzt.[7] Inhaltlich ist das Gebet ein biblisches Zitat: die Kombination von zwei Bibelstellen aus Lukas 1: der Gruß des Verkündigungsengels bei der Ankündigung der Geburt Jesu (Lk 1, 28) und der Gruß der Elisabeth beim Besuch Marias (Lk 1, 42). Damit ist das Ave Maria in dieser mittelalterlichen Textfassung im besten Sinne des Wortes ein „evangelisches" Gebet. Es ist mit jedem Wort biblischer Text und kann inhaltlich auch christozentrisch gehört, gelesen, gebetet und gedeutet werden. Trotzdem ist klar, dass dieses Gebet selbstverständlich Ausdruck der mittelalterlichen Marienverehrung ist, die auch die Marienglocke repräsentiert. Die Funktion der Marienglocke ist damit im Jahr 1518 eindeutig das Gebet, und zwar das Mariengebet. Die Marienglocke ist eine Gebetsglocke. Sie zitiert mit dem Ave Maria ein Gebet, das nach dem Vaterunser das meistgesprochene Gebet der Weltchristenheit ist bis heute.

Die Inschrift der Marienglocke zitiert noch ein zweites Mariengebet mit den Worten: „*Mater misericordiae*" (Mutter der Barmherzigkeit): Das Salve Regina.

Das Salve Regina ist eine marianische Antiphon, die im Stundengebet der katholischen Kirche einen festen Platz hat bis heute, gesungen meist in der Vesper oder in der Komplet. Der Hymnus entstand im 11. Jahrhundert und wurde seitdem von vielen Komponisten vertont. Im mittelalterlichen Stundengebet wird der Hymnus getragen von einer gregorianischen Melodie. Seit der Barockzeit wird das Salve Regina in den Klöstern und Gemeinden meist nach der Melodie des belgischen Barockkomponisten Henri Dumont (1610 – 1684) gesungen.[8] Interessant ist, dass der Dur-Dreiklang des Salve Regina vom Anfang dieser Melodie oft für die Disposition eines Geläuts verwendet wurde.

Aus dem „*Salve Regina*" werden auf der Marienglocke nur zwei Worte zitiert: „*Mater misericordiae*". Dass der Beginn des Hymnus nicht zitiert wird *(„Salve Regina")*, lässt sich gut verstehen, weil ja mit „Ave Marie"

7 Zum Ave Maria vgl. den Artikel: Ave Maria. In: Marienlexikon/ hrsg. von Remigius Bäumer; Leo Scheffzyk. Bd. 1. St. Ottilien 1988, S. 309–317.
8 Zum Salve Regina vgl. den Artikel: Salve Regina. In: Marienlexikon/ hrsg. von Remigius Bäumer; Leo Scheffzyk. Bd. 5. St. Ottilien 1993, S. 648–650.

Abb. 4 Matthäus Merian d. Ä. (1593–1650), Stadtansicht von Dresden von Norden. Ausschnitt aus: Ansicht der Brücke von Dresden mit Frauenkirche (Bildmitte) und Kreuzkirche über Dächer und Festungsmauer der Stadt hinausragend.

Kupferstich 1650, Staatliche Kunstsammlungen Dresden/ Kupferstich-Kabinett.

schon ein Gruß an Maria ausgesprochen ist. Das Zitat *„Mater misericordiae"* markiert eine inhaltliche Konzentration und Gewichtung. Maria wird hier nicht als *„Königin"* angesprochen ist, oder als *„Advocata"* (Fürsprecherin), wie es im Text auch heißt, sondern als *„Mutter der Barmherzigkeit"*. Der Text sei an dieser Stelle zitiert:[9]

> *„Salve, Regina,*
> *mater misericordiae;*
> *Vita, dulcedo et spes nostra, salve.*
>
> *Ad te clamamus, exsules filii Hevae.*
> *Ad te suspiramus,*
> *gementes et flentes in hac lacrimarum valle.*
> *Eia ergo, Advocata nostra,*
> *illos tuos misericordes oculos*
> *ad nos converte.*
> *Et Jesum, benedictum fructum ventris tui,*
> *nobis post hoc exsilium ostende.*
> *O clemens, o pia, o dulcis virgo Maria."*
>
> *(Sei gegrüßt, o Königin,*
> *Mutter der Barmherzigkeit,*

> *unser Leben, unsre Wonne*
> *und unsere Hoffnung, sei gegrüßt!*
> *Zu dir rufen wir verbannte Kinder Evas;*
> *zu dir seufzen wir*
> *trauernd und weinend in diesem Tal der Tränen.*
> *Wohlan denn, unsre Fürsprecherin,*
> *deine barmherzigen Augen*
> *wende uns zu*
> *und nach diesem Elend [Exil] zeige uns Jesus,*
> *die gebenedeite Frucht deines Leibes.*
> *O gütige, o milde, o süße Jungfrau Maria.)*

Mit diesen beiden Mariengebeten – dem Ave Maria und dem Salve Regina – ist die Botschaft und auch die Funktion der Glocke im Jahr 1518 beschrieben. Die Marienglocke ist mit dem Text der Inschrift und mit ihrem Klang ein Zeugnis der Marienfrömmigkeit des ausgehenden Mittelalters.

[9] Der allgemein bekannte lateinische Text wird hier mit der deutschen Übersetzung zitiert nach dem Artikel „Salve Regina" im Wikipedia-Lexikon: https://de.wikipedia.org/wiki/Salve_Regina (Zugriff am 20.08.2018).

Während die Marienglocke in Altzella das Marienlob verkündete, wurde auch an der Frauenkirche in Dresden Maria verehrt, denn die Frauenkirche ist ja eine Marienkirche *(Abb. 4)*. Was lässt sich über die Marienverehrung an der Frauenkirche vor 1539, also vor der Einführung der Reformation sagen? Die Quellenlage dazu ist ausgesprochen schlecht. Vor allem ist es zu bedauern, dass kein einziges Stück aus der künstlerischen Ausstattung der alten Frauenkirche erhalten ist, das die Marienverehrung bezeugt und mit Sicherheit der Frauenkirche zugeordnet werden kann.

Ein erhaltenes Zeugnis der in Dresden gepflegten mittelalterlichen Annen- und Marienverehrung ist eine Anna Selbdritt, die um 1510 aus Lindenholz geschnitzt wurde *(Abb. 5)*. Die Figur könnte zum Annenaltar des Beinhauses an der Frauenkirche gehört haben – so die derzeit vorherrschende Meinung, der auch im Katalog der Ausstellung zur Frauenkirche 2005 gefolgt wird.[10] Diese Zuweisung bleibt jedoch fraglich. Die Provenienz „Beinhaus an der Frauenkirche" ist nicht gesichert. Die Figur könnte auch zum Annenaltar der Kreuzkirche gehört haben. Cornelius Gurlitt hat die Figur dem Altar der Steinmetzen und Maurer im Beinhaus der Frauenkirche zugeordnet, hat das allerdings auch nur als Vermutung angezeigt.[11] Leider ist ihm ein Fehler unterlaufen mit der Behauptung, es habe in Dresden zwei Annenaltäre gegeben – einen in der Frauenkirche und einen im Beinhaus an der Frauenkirche. In der Frauenkirche hat es keinen Annenaltar gegeben, das ist zu korrigieren, sondern es gab einen weiteren Annenaltar in der Kreuzkirche, so dass die Möglichkeit besteht, dass die Figur der Anna Selbdritt diesem Altar zuzuordnen ist. Weil keine weiteren Bildwerke erhalten sind, die die spätmittelalterliche Marienverehrung in Dresden belegen, ist und bleibt die Figur der Anna

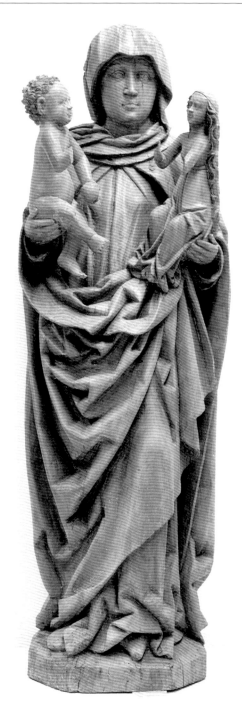

Abb. 5 Anna Selbdritt, um 1510, Lindenholz.
Aufnahme 1998, Staatliche Kunstsammlungen Dresden/Skulpturensammlung.

10 Die Frauenkirche zu Dresden. Werden – Wirkung – Wiederaufbau. Gemeinschaftsveranstaltung des Stadtmuseums Dresden und der Stiftung Frauenkirche Dresden. Ausstellungskatalog. Hrsg.: Stiftung Frauenkirche Dresden. Redaktion: Barbara Bechter [u. a.]. Dresden o. J. [2005], S. 15.

11 Cornelius Gurlitt: Beschreibende Darstellung der älteren Bau- und Kunstdenkmäler des Königreichs Sachsen. Unter Mitwirkung des K. Sächsischen Alterthumsvereins hrsg. von dem K. Sächsischen Ministerium des Innern. Heft 21: Stadt Dresden. Teil 1. Dresden 1900, S. 43.

Abb. 6 Mondsichelmadonna, mittelalterliches Glasfenster in der
Sakristei der Kirche in Dresden-Briesnitz.

zwar keinen Bildersturm gegeben, doch wurden die Bildwerke und Altäre, die nicht dem reformatorischen Programm entsprachen, in geordneter Weise abgebaut: in der Frauenkirche, in der Kreuzkirche und auch in allen anderen Kirchen und Kapellen in Dresden. Zu den Bildwerken, die damals entfernt wurden, gehörten auch die Marien- und Annenaltäre.[12]

Trotz des Mangels an Bildzeugnissen gibt es dennoch eine Quelle, die wertvolle Informationen über die Marienverehrung in Dresden und insbesondere an der Frauenkirche liefert. Im sächsischen Hauptstaatsarchiv Dresden ist ein Verzeichnis der Altäre in Dresden vom 24. Februar 1536 überliefert.[13] Herzog Georg hatte damals das Interesse, die Einkünfte der Dresdner Altarlehen erfassen zu lassen. In dem Verzeichnis werden alle Altäre von Dresden (außer dem Franziskanerkloster und den Altären von Alten-Dresden) aufgelistet.[14] Das Verzeichnis erlaubt eine Rekonstruktion, wieviel Altäre es in der Frauenkirche 1536 gab, wie die Messstiftungen ausgestattet waren und welche Personen Inhaber der Pfründen gewesen sind. Wenn man das Beinhaus an der Frauenkirche mit einrechnet, gab es in der Frauenkirche insgesamt 9 Altäre mit 12 Altarlehen. Diese Daten weichen ab von den bisherigen Angaben in der Literatur, die fehlerhaft sind von Hasche bis zu Michaelis und auch danach.[15] Insofern kann an dieser Stelle ein neuer Kenntnisstand vermittelt werden über die Altäre der alten Frauenkirche im Spätmittelalter.

Welche Informationen das Verzeichnis zu jedem Altarlehen bietet, soll an einem Beispiel gezeigt werden. Das erste Altarlehen in dem Verzeichnis bezieht sich auf den Hauptaltar der Frauenkirche.[16] Zuerst wird

Selbdritt ein bedeutendes Zeugnis für die Annen- und Marienfrömmigkeit in Dresden.

Stellvertretend für die nicht erhaltenen Dresdner Marienbilder des Mittelalters sei hier auf ein Bild aus der Umgebung von Dresden hingewiesen: ein kleines Glasfenster mit Darstellung einer Mondsichelmadonna, das in der Kirche von Briesnitz erhalten ist *(Abb. 6)*.

Ein Grund, warum fast keine Bildwerke der Marienverehrung erhalten sind, ist die Einführung der Reformation in Dresden 1539. Es hat damals

[12] Hans-Peter Hasse: Kirche und Frömmigkeit im 16. und frühen 17. Jahrhundert. In: Geschichte der Stadt Dresden. Bd. 1: Von den Anfängen bis zum Ende des Dreißigjährigen Krieges/ im Auftrag der Landeshauptstadt Dresden hrsg. von Karlheinz Blaschke unter Mitwirkung von Uwe John. Stuttgart 2005, S. 459–523; zur Entfernung der Bilder S. S. 485 f.

[13] Verzeichnis der Altäre zu Dresden, der Einkünfte ingleichen der Inhaber derselben. 1536. Dresden, Sächsisches Hauptstaatsarchiv: Geheimer Rat. Loc. 9837/ 20.

[14] Das Verzeichnis wurde für die Darstellung der Sakraltopographie in Dresden ausgewertet von: Hasse: Kirche und Frömmigkeit (wie Anm. 12), S. 460–463.

[15] Johann Christian Hasche: Umständliche Beschreibung Dresdens [...]. Teil 1. Leipzig 1781, S. 604 f.; Michaelis: Dreßdnische Inscriptiones (wie Anm. 4), Vorrede Bl. b 3r/ 3v.

der Stifter des Altarlehens angegeben: *„Unser gnediger herre und landesfurst"*. Dann folgen Angaben zum Altar und zu den Messen, die mit dieser Stiftung verbunden waren: *„Unser frauen altar im salve Chor. Vij messe, darunter eyne de assumptione beatae virginis am sonnabent zu singen."*[17] Das Lehen bezieht sich auf den Hauptaltar im Chorraum („Salve"-Chor), der der Maria geweiht war: *„Unser Frauen"*. Der Inhaber der Altarpfründe musste dafür sorgen, dass an dem Altar sieben Messen wöchentlich gelesen werden. Dazu gab es außerdem die Festlegung, dass die Messe am Sonnabend mit dem Proprium des Marienfestes *„Assumptio Mariae"* gefeiert werden soll, also: das Fest der Aufnahme Marias in den Himmel oder Mariä Himmelfahrt, das am 15. August begangen wird. An die Himmelfahrt Mariens wurde in Dresden also nicht nur am Festtag des 15. August (und dann: in allen Kirchen) erinnert, sondern es gab in der Frauenkirche eine kontinuierliche Erinnerung an die Himmelfahrt Marias an jedem Sonnabend in der Woche.

Das Verzeichnis zeigt an, wer der *„Besitzer"* dieser Altarpfründe war und damit auch verantwortlich war dafür, dass die Messen gehalten werden: Doktor Johannes Cochläus (1479–1522). Cochläus war theologischer und kirchenpolitischer Berater von Herzog Georg. Er profilierte sich als ein erbitterter Gegner Martin Luthers, gegen den er zahlreiche Schriften herausgab. Luther bot ihm Paroli und nannte ihn „Rotzlöffel", indem er den Namen Cochläus verballhornte im Sinn von: Kochlöffel (cochlear = Löffel) zu: „Rotzlöffel". Von 1527 bis 1539 war Cochläus Domherr in Meißen. Er hatte zahlreiche Ämter und Pfründen inne, unter anderm versorgte ihn auch der Hauptaltar der Frauenkirche.[18] Was er davon hatte, lässt sich hier konkret nachlesen. Sein Einkommen von der Altarstiftung umfasste ein *„frei eigen Haus"*, 12 Schock Groschen und 31 Groschen und 3 Taler an Geld; 4 Malter, 10 Scheffel und 3 Viertel an Korn; 4 Malter, 10 Schefffel und 3 Viertel an Hafer; 1 Schock [5 Dutzend] und 32 Hüner [= 92 Hühner]; 11 Schock Eier [= 660 Eier].[19] Unter *„Abgang"* ist verzeichnet, was er davon wieder abgeben musste, damit ist gemeint: was er für den Vertreter aufzubringen hatte, denn die Inhaber der Pfründen lasen die Messen in der Regel nicht selbst, sondern von ihrer Pfründe wurde ein Vertreter bezahlt. Dafür musste Cochläus 6 Schock Groschen

und 58 Groschen aufbringen, das war ungefähr die Hälfte von den Einnahmen an Geld. Trotzdem blieb ihm immer noch genug, um gut davon zu leben.

Für drei Altäre der Frauenkirche ist jeweils noch ein zweites Altarlehen verzeichnet, also eine weitere Ausstattung. Das ist auch bei dem Hauptaltar der Fall. Der Inhaber dieser Stelle war Mats Weiß. Er hatte ebenfalls sieben Messen am Hauptaltar zu lesen bzw. durch seinen Vertreter lesen zu lassen. Demnach wurden an dem der Maria geweihten Hauptaltar der Frauenkirche täglich zwei Messen gelesen.

Solche Daten liegen nicht nur für jeden einzelnen Altar der Frauenkirche vor, sondern auch für alle anderen Altäre in Dresden kann man das Verzeichnis für verschiedene Fragestellungen auswerten: wieviel Messen in der Stadt wo und von wem gestiftet wurden; welchen Heiligen die Altäre gewidmet waren; durch welche Personen die Altarlehen besetzt waren und wie es um deren Einkommensverhältnisse bestellt war. So entsteht ein Bild von der Sakraltopographie in Dresden.[20] Das Verzeichnis belegt in quantitativer Hinsicht ein intensives religiöses Leben in den Dresdner Kirchen. In jeder Woche wurden 194 Messen gelesen oder gesungen, die durch 45 Altarlehen in den Kirchen und Kapellen in und außerhalb der Stadt fest institutionalisiert waren. Der quantitative Vergleich zeigt, dass sich das religiöse Leben in der Kreuzkirche konzentrierte. An 22 Altären wurden dort wöchentlich 90 Messen gelesen – also fast die Hälfte aller in der Stadt gelesenen Messen. An zweiter Stelle steht mit 46 Wochenmessen die Frauenkirche.[21] Wenn man das unmittelbar an der Frauenkirche gelegene Beinhaus der

16 Vgl. das Verzeichnis (wie Anm. 13): Bl. 1r.

17 Ebd.

18 Zu Cochläus vgl. Monique Samuel-Scheyder: Johannes Cochlaeus aus Wendelstein. Ein Humanistenleben in der Herausforderung seiner Zeit. Heimbach/ Eifel; Aachen 2009 (Mariawalder Mittelalter-Studien; 2); Remigius Bäumer: Cochläus, Johannes. In: Theologische Realenzyklopädie/ hrsg. von Gerhard Krause und Gerhard Müller. Bd. 8: Chlodwig – Dionysius Areopagita. Berlin; New York 1981, S. 140–146.

19 Vgl. das Verzeichnis (wie Anm. 13): Bl. 1r.

20 Vgl. dazu ausführlich Hasse: Kirche und Frömmigkeit (wie Anm. 12), S. 460–463.

21 In der Frauenkirche gab es acht Altäre: 1. Unser Frauen Altar im Salve-Chor (14 Wochenmessen), 2. Altar Corporis Christi (5 Messen), 3. Altar Allerheiligen (4 Messen); 4. Altar St. Stefan (4 Mes-

Steinmetzen und das Materinihospital hinzunimmt, kommen noch einmal 7 Wochenmessen hinzu, die an diesem Ort – *„Vor dem Frauentor"* – gehalten wurden. Die Marienverehrung hatte davon quantitativ einen hohen Anteil mit 20 Wochenmessen, die an beiden Marienaltären gehalten wurden: am Hauptaltar und an dem Marienaltar, der der Empfängnis Marias gewidmet war. Wenn man die Annenverehrung in die Marienverehrung einbezieht, wäre noch eine Wochenmesse für Anna am Hieronymus-Altar der Töpfer dazu zu rechnen, und auch die 4 Messen am Annenaltar im Beinhaus der Steinmetzen.

Noch gar nicht erfasst sind damit die Messen, die an den Marienfesten des Kirchenjahres obligatorisch an allen Altären zu lesen waren. Für die meisten Wochenmessen war ja das Proprium nicht festgelegt, so dass immer das Proprium des jeweiligen Festtages galt. Damit ergibt sich rein statistisch das Ergebnis, dass die Frömmigkeitspraxis in der Frauenkirche stark von der Marienverehrung beeinflusst war. So spiegelte sich das Marienpatrozinium der Frauenkirche stark in der Gottesdienstpraxis wider und selbstverständlich auch im Bildprogramm der Kirche, das wir leider nicht kennen. Die intensive Marienfrömmigkeit war keine Besonderheit der Frauenkirche, sie war in dieser Zeit typisch und lässt sich für Dresden auch an der Kreuzkirche zeigen, wo an drei Marienaltären wöchentlich 14 Messen zu halten waren. Die Marienglocke läutete in dieser Zeit zwar noch nicht in Dresden. Sie hätte aber gut zu dieser Praxis der Marienverehrung gepasst, die selbstverständlich auch in Altzella gepflegt wurde.

Die allerorten und besonders auch in der Frauenkirche intensiv gepflegte Marienverehrung endete abrupt mit der Einführung der Reformation im albertinischen Sachsen 1539.[22] Die Marienaltäre wurden abgebaut, viele Bildwerke der Marienverehrung wurden *„entsorgt"*. Das geschah in der Frauenkirche genauso wie auch in allen anderen Kirchen der Stadt. Bis auf die schon erwähnte Anna Selbdritt aus Lindenholz dürfte kein weiteres Marienbild aus dieser Zeit in Dresden erhalten sein.

Dieser Befund darf nicht darüber hinweg täuschen, dass es auch im Luthertum Marienfeste gegeben hat, die mit Gottesdiensten gefeiert wurden – und das ist so geblieben bis heute. Luther hatte sich zwar scharf dagegen gewandt, Maria einen Anteil am Erlösungs-

werk ihres Sohnes zuzusprechen und sie als *„Königin der Himmel"* zu verehren, da nur Gott allein diese Ehre zustehe. Auch die Anrufung Marias im Gebet als Fürsprecherin vor Gott wurde von ihm abgelehnt. Andererseits konnte er aber Maria durchaus preisen als die Mutter Jesu und als die *„hochgelobte heilige Jungfrau"*.[23]

Im Zuge der Reformation wurden zwar viele Marienfeste abgeschafft, im Festkalender der evangelischen Kirche blieben jedoch einige Marienfeste erhalten, die in der biblischen Geschichte begründet sind und Maria in ihrer Rolle als Mutter Jesu würdigen. Dazu gehört das Fest Mariä Lichtmess am 2. Februar (auch Mariä Reinigung/ Purificatio Mariae genannt), mit dem an die Darstellung Jesu im Tempel erinnert wird (Lukas 2, 22–35). Als zweites das Fest von der Ankündigung der Geburt Jesu an Maria durch den Engel (Lukas 1, 26–38), das am 25. März begangen wird und auf den biblischen Text zurückgeht, der als Ave Maria zum Gebet wurde. Und drittens das Fest der Heimsuchung Mariä (visitatio Mariae) am 2. Juli, das auf den Besuch der schwangeren Maria bei Elisabeth zurückgeht (Lukas 1, 39–45). Diese Marienfeste wurden im Luthertum beibehalten und regelrecht propagiert. Ein Beispiel dafür ist ein Predigthandbuch des Dresdner Hofpredigers Nikolaus Selnecker (1530 – 1592) *(Abb. 7)*, das an dieser Stelle vorgestellt werden soll *(Abb. 8)*.[24]

sen), 5. Altar *„Conceptionis der Matronen"* [Mariae Empfängnis] (6 Messen), 6. Altar Philippi et Jacobi (7 Messen), 7. Altar St. Michaelis (3 Messen), 8. Altar St. Hieronymus (3 Messen); Summe: 46 Wochenmessen.

[22] Vgl. dazu ausführlich Hasse: Kirche und Frömmigkeit (wie Anm. 12), S. 477–493.

[23] Christoph Burger: Maria (Mutter Jesu). In: Das Luther-Lexikon/ hrsg. von Volker Leppin und Gury Schneider-Ludorff. Regensburg 2014, S. 474; Christoph Burger: Maria muß ermutigen! Luthers Kritik an spätmittelalterlicher Marienverehrung und sein Gegenentwurf in seiner Auslegung des „Magnificat" (Lukas 1, 46b – 55) aus den Jahren 1520/21. In: Frömmigkeit und Spiritualität. Auswirkungen der Reformation im 16. und 17. Jahrhundert/ hrsg. von Matthieu Arnold und Rolf Decot. Mainz 2002, S. 15–30.

[24] Zu Selnecker vgl. Ernst Koch: Selnecker, Nikolaus. In: Theologische Realenzyklopädie 31 (2000), S. 105–108; Hans-Peter Hasse: Die Lutherbiographie von Nikolaus Selnecker: Selneckers Berufung auf die Autorität Luthers im Normenstreit der Konfessionalisierung in Kursachsen. Archiv für Reformationsgeschichte 86 (1995), S. 91–123.

In den Jahren von 1558 bis 1565 wirkte Nikolaus Selnecker als Hofprediger in Dresden. Er gehörte zu den führenden Theologen, die das lutherische Kirchenwesen in Kursachsen in der zweiten Hälfte des 16. Jahrhunderts maßgeblich gestaltet haben, im Fall Selneckers auch durch eine sehr große Zahl von Publikationen. Im Jahr 1575 gab Selnecker eine Art Postille heraus, die Texte und Predigten zu den Aposteltagen und Marienfesten des Kirchenjahres enthält. Im lateinischen Titel sind die Marienfeste benannt: *„Epistolarum et Evangeliorum dispositio, quae diebus Festis B[eatae] Mariae sempervirginis et S. Apostolorum usitate in Ecclesia proponuntur et explicantur.“*[25] Die Text- und Predigtsammlung sollte für die Pfarrer eine Orientierung geben für die Feiern und Predigten an den Marien- und Aposteltagen. Berücksichtigt wurden insgesamt 16 Feiertage, darunter die genannten drei Marienfeste. Alle Feiertage sind bis heute in der evangelischen Kirche als Gedenktage vorgesehen und werden in den Gottesdienstordnungen, im Gottesdienstbuch und im Lektionar entsprechend berücksichtigt, auch in der neuen Perikopenordnung, die im Jahr 2018 in Kraft getreten ist.[26] Allerdings muss auch gesagt werden, dass die meisten Aposteltage und Marienfeste in der kirchlichen Praxis der evangelischen Kirchen ein Schattendasein führen. Es kommt fast nie vor, dass an diesen Gedenktagen, die oft auf Wochentage fallen, Gottesdienste gefeiert werden. Das betrifft auch die Marienfeste. Es gibt im Moment keine Anzeichen dafür, dass sich an der Praxis der Nichtbeachtung dieser Feste in der evangelischen Kirche in Deutschland irgendetwas ändert. Es ist heute ein Faktum, dass die Marienfeste und Aposteltage in den liturgischen Ordnungen zwar enthalten sind, im realen kirchlichen Leben kommen sie aber so gut wie nicht vor.

Für Nikolaus Selnecker war es keine Frage, dass diese Gedenktage zu feiern sind. Seine Postille für die Aposteltage und Marienfeste enthält eine Menge Material und vor allem Predigten.

Davon sollen an dieser Stelle nur die Quellen für die drei Marienfeste genannt werden *(Abb. 9, 10 und 11)*. Für das Fest von Mariä Lichtmess hat Selnecker eine Dresdner Predigt von 1564 drucken lassen;[27] für das Fest der Ankündigung der Geburt Jesu eine Dresdner Predigt von 1557.[28] Für das Fest Mariä Heimsuchung nahm er anstelle einer Predigt ein Gedicht in

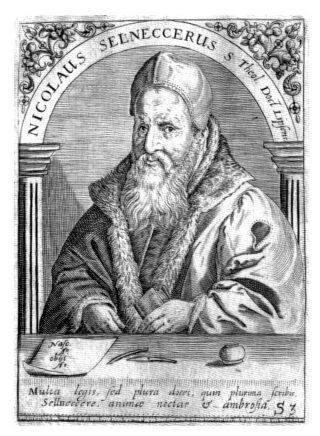

Abb. 7 Theodor de Bry (1528–1598), Bildnis von Nikolaus Selnecker (1530–1592), Hofprediger in Dresden von 1558 bis 1565.

Kupferstich 16. Jahrhundert.

die Sammlung auf, das er 1555 in Wittenberg gedichtet hatte.[29] Wo Selnecker die Marienpredigten in Dresden gehalten hat, ist leider nicht angegeben. Da Selnecker

25 Nikolaus Selnecker: Epistolarum et Evangeliorum dispositio, quae diebus Festis B. Mariae sempervirginis et S. Apostolorum usitate in Ecclesia proponuntur & explicantur. Frankfurt am Main 1575; Exemplar: München: Bayerische Staatsbibliothek: Hom. 1445 [als Volldigitalisat zugänglich]; VD 16: E 4427.

26 Lektionar: nach der Ordnung gottesdienstlicher Texte und Lieder hrsg. von der Vereinigten Evangelisch-Lutherischen Kirche Deutschlands (VELKD) und der Union Evangelischer Kirchen in der Evangelischen Kirche in Deutschland (UEK). Leipzig 2018.

27 Selnecker, Epistolarum (wie Anm. 25), S. 30–51.

28 Ebd., S. 62–80.

29 Ebd., S. 130–136.

EPISTOLA=
RVM ET EV,
ANGELIORVM DIS-
POSITIO, QVÆ DIEBVS
Feſtis B. Mariæ ſempervirginis,& S. Apoſto=
lorum vſitatè in Eccleſia propo-
nuntur & explicantur:

SCRIPTA A'

D. NICOLAO SELNEC-
CERO.

AVGVST. DE CIVIT. DEI,
lib.10.cap.4.

Nos vni Deo Deorum, beneficiorum eius memoriam,
ſolennitatibus, Feſtis & ſtatutis diebus, dicamus ſacra-
musq;, ne volumine temporum ingrata ſubrepat obliuio.

BASILIVS.

Non decet Chriſtianos in Martyrum memorijs ob aliam
cauſam comparere, quàm vt precentur, & ex commone-
factione conſtantiæ Martyrum ad huiuſmodi zeli imita-
tionem incitentur.

Cum Gratia & Priuilegio Cæſ. Maieſtatis, &
Electorũ Saxoniæ.

FRANCOFVRTI AD
Mœnum.
M. D. LXXV.

EVANGELIVM FESTO
.PVRIFICATIONIS MARIÆ.

Luc. 2.

 T cùm impleti eſſent dies pur-
gationis Mariæ, ſecundum le-
gem Moſis , adduxerunt eum *Leuit.12.*
Hieroſolymá, vt ſiſterent eum
Domino (prout ſcriptum eſt
in lege Domini: Omnis maſculus adaperiens *Exod.13.*
matricem, *primogenitus*, ſanctus Domino vo- *Num.8.*
cabitur) & vt darent oblationem, ſecundum
quod ſcriptum eſt in Lege Domini, par tur-
turum, aut duos pullos columbarum.
C Et

Abb. 8 Nikolaus Selnecker: Epistolarum et Evangeliorum Dispositio ..., Frankfurt am Main 1575. Titelblatt. Bayerische Staatsbibliothek München.

Abb. 9 Nikolaus Selnecker: Epistolarum et Evangeliorum Dispositio ..., Frankfurt am Main 1575, S. 33. Beginn der Predigt zum Fest Mariä Lichtmess. Bayerische Staatsbibliothek München.

Hofprediger war, ist anzunehmen, dass die Predigten in dcr Hofkapelle des Dresdner Schlosses gehalten wurden. Dass an den Marienfesten auch in der Frauenkirche Predigten zu diesen Themen gehalten wurden, ist anzunehmen, doch fehlen dafür die Belege.

Es bleibt festzuhalten, dass es im Luthertum und insbesondere auch in Dresden eine lutherische Rezeption und Gestaltung der Marienfeste gegeben hat. Mit seiner Publikation empfahl und propagierte Sel-

necker seine eigenen Dresdner Marienpredigten als Musterpredigten, die inhaltlich dem theologischen Programm der Reformation folgten. Es ist davon auszugehen, dass auch nach der Einführung der Reformation an den Marienfesten die Marienglocke geläutet wurde. Insofern lässt sich hier eine Linie der Kontinuität der Marienfeste feststellen. Andererseits markiert die Geschichte der Marienglocke auch den Bruch und Abbruch dieser Marienverehrung durch die Reforma-

ANNVNCIATIONIS MARIÆ. 71

bus inter ipsos inualescentibus iussu conuiuarum à seruis extrusi sunt. Res in risum versa est.

EVANGELIVM FESTO
ANNVNCIATIONIS MARIÆ.

Luc. I.

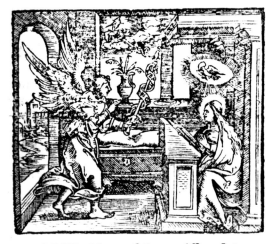

N mense sexto missus est Ange-
lus Gabriel à Deo, in ciuitatem
Galilææ, cui nomen Nazareth,
ad virginem desponsatam viro,
cui nomen erat Ioseph de domo
Dauid, & nomen virginis Maria.

E 4 Et in-

VISITATIONIS MARIÆ. 133

tudine eius omnes Sancti accipiant gratiam & donum.

III. *De discrimine politiarum & regni Christi. Vide suprà Dominica prima Aduentus.*

EVANGELIVM DIE
VISITATIONIS MARIAE,
suprà recitatum est ex primo capite
Lucæ, in die Natali
D.N.I.C.

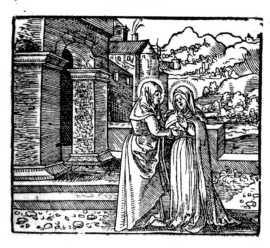

Maria statim, vt audiuit nuncium Angeli Gabrielu, festinat μετὰ σπουδῆς, id est, cum stu

I 3 dio &

Abb. 10 Nikolaus Selnecker: Epistolarum et Evangeliorum Dispositio …, Frankfurt am Main 1575, S. 71. Beginn der Predigt zum Fest von der Ankündigung der Geburt Jesu an Maria. Bayerische Staatsbibliothek München.

Abb. 11 Nikolaus Selnecker: Epistolarum et Evangeliorum Dispositio …, Frankfurt am Main 1575, S. 133. Beginn der Predigt zum Fest der Heimsuchung Marias. Bayerische Staatsbibliothek München.

tion. Hätte Selnecker gewusst, dass auf dem Turm der Frauenkirche zwei Marienglocken mit Zitaten des Ave Maria und des Salve Regina in der Inschrift läuten, hätte er vermutlich dafür gesorgt, diese Glocken zu entfernen. Auf dem Hintergrund der konfessionellen Auseinandersetzungen dieser Zeit ist eine solche Spekulation durchaus realistisch. Realistisch ist aber auch, dass die wenigsten Leute wissen, was auf den Glocken geschrieben steht, die Tag für Tag läuten. So ist es auch

mit der Marienglocke im Turm der alten Frauenkirche gewesen, bis 1714 der gelehrte Kirchner der Frauenkirche Johann Gottfried Michaelis seine Bechreibung der alten Frauenkirche veröffentlichte, in der er auch die Glocken beschrieb und deren Inschriften zitierte. Zu dem Geläut gehörten drei Glocken aus Altzella, zwei davon mit derselben Inschrift, die das Ave Maria und das Salve Regina zitiert. Die drittte Glocke hatte keinen Inschrift.

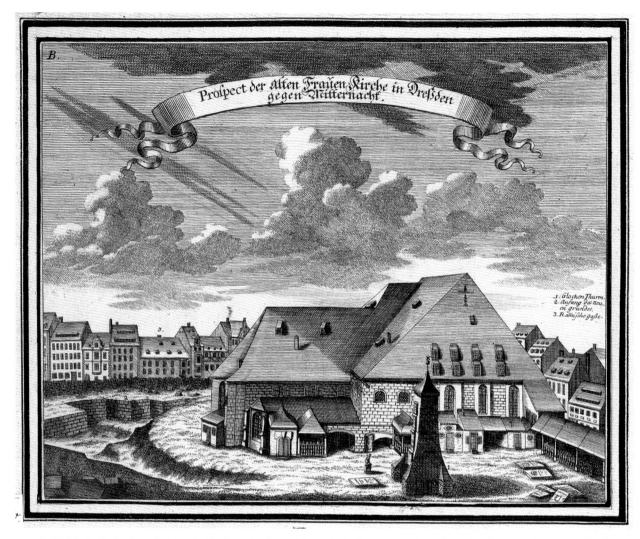

Abb. 12 Moritz Bodenehr (1665–1749), Alte Frauenkirche am Neumarkt in Dresden mit ebenerdigem Glockenturm, Ansicht von Norden.

Kupferstich 1728. Kupferstich-Kabinett der Staatlichen Kunstsammlungen Dresden – SKD-Online Collection.

Die größte und zugleich jüngste Glocke hatte 1619 Johannes Hilliger (1567–1640) in Dresden gegossen, wo der Glockengießer in der Zeit von 1608 bis 1638 auch Bürgermeister war. Die Inschrift dieser Glocke wird von Michaelis zitiert: *„Laudo Deum verum. Plebem voco, congrego Clerum. Defunctos ploro. Cor suscito. Festa decoro."* Übersetzt: *„Ich lobe den wahren Gott. Ich rufe das Volk. Ich versamme den Klerus. Ich beweine die Verstorbenen. Ich erwecke das Herz.*

Ich ziere die Feste." – dem sei hinzugefügt: auch die Marienfeste.

Für dieses Geläut, das bis 1727 (letzter Gottesdienst!) für die Gottesdienste der alten Frauenkirche läutete – seit 1722 in einem ebenerdigen Glockenturm *(Abb. 12)* –, teilte der Kirchner Michaelis die Läuteordnung mit, die im Vergleich mit unseren Läuteordnungen interessante Unterschiede erkennen lässt. An den drei hohen Feiertagen (gemeint sind: Weihnach-

ten, Ostern, Pfingsten) wurde früh um 4 Uhr eine halbe Stunden lang (!) mit allen Glocken geläutet. Für die Sonntage und alle kleineren Feste – also auch die Marienfeste – wurde früh um 6 Uhr die „*Mittelglocke*" geläutet, damit ist die Marienglocke gemeint. Dann läuteten noch einmal um halb 7 Uhr und um dreiviertel 7 Uhr die zwei größten Glocken. Detailliert wird das Läuten bei Beerdigungen beschrieben, die gab es in der alten Frauenkirche oft. Von der vierten und kleinsten Glocke, die die „*silberne*" genannt wurde (Altzella, 1489 von Oswald Hilliger gegossen), wird gesagt, dass sie nur bei „*Hoch-Fürstlichen Leichen*" und an den drei Hochfesten früh um 4 Uhr geläutet wurde. Diese Glocke enthält dieselbe Inschrift wie die Marienglocke von 1518. Aus der Läuteordnung geht hervor: Die Marienglocke von 1518 war offenbar die Glocke, die am meisten geläutet wurde, weil sie immer beim doppelten Vorläuten (solo) und beim Läuten unmittelbar vor den Sonntagsgottesdiensten zusammen mit der größten Glocke geläutet wurde.

Am Anfang wurde die Frage gestellt, ob es denkbar ist, dass eine Marienglocke, die die spätmittelalterliche Marienfrömmigkeit repräsentiert, einen Platz finden kann im „System" eines evangelisch-lutherischen Kirchenwesens, das radikal gegen die alten Formen der Marienverehrung und auch Heiligenverehrung vorgegangen ist. Die Antwort lautet: Die Marienglocke hat an der Frauenkirchen faktisch ihren Platz gefunden und sogar verteidigt, als 1734 die Glockenschwestern aus Altzella eingeschmolzen wurden und die Existenzfrage auch für die Marienglocke stand. Nun könnte man meinen: Das marianische Programm der Glocke wurde damals toleriert, dissimuliert oder einfach nur nicht beachtet nach dem Motto: „*Es weiß doch niemand, wenn die Glocke auf dem Turm läutet, was auf ihr geschrieben steht.*" Es lässt sich nicht ausschließen, dass 1734 so gedacht wurde. Bei der Planung des Geläuts für die wiederaufgebaute Frauenkirche wurde jedoch keinesfalls so gedacht, sondern bewusst entschieden: Wir brauchen diese alte Glocke, weil sich mit ihr eine Memoria verbindet, die wertvoll ist. Sie läutet zum Gedenken und Erinnern an fast fünfhundert Jahre Geschichte, Liturgie und Glauben in Altzella und in Dresden. Aus dieser Geschichte ist Maria, die Mutter Jesu, nicht wegzudenken. Daran darf die

Glocke heute erinnern, die den Namen der Dresdner Frauenkirche repräsentiert und über der Stadt klingen lässt. Der Ton dieses Namens und die Anspielung auf das Mutter-Sein klingen poetisch in dem Gedicht an, das Christian Lehnert für die Glocke schuf.[30]

Maria

Eine Glocke beginnt zu klingen,
während Erinnerungen hereinschwingen, sich weiten
wie Wellenkreise auf einem stillen See.

Töne kehren heim
in eine Kirche, die es nicht mehr gibt,
zu einem Glockenstuhl, der verbrannte,
zu Menschen, die sie hörten,
die im Vergessen verschwanden
und leben werden.

Gedächtnisglocke
über jedem Abschied,
jedem entfallenen Namen, jedem zerfallenen Brief:
ihr Name ist Maria,
Mutter,
Wärme am Grund der Tage.

Du hörst die Glocke im Nebel über der Stadt,
fern, wie aus einer Zeit,
als dein Gedächtnis noch nicht begonnen hatte,
wie ein Embryo,
der vor seiner Geburt
dem ewigen Herzton der Mutter lauscht.

Christian Lehnert

[30] Die von Christian Lehnert verfassten Gedichte auf die Glocken der Frauenkirche wurden bei der Glockenweihe am 4. Mai 2003 von Dresdner Schauspielern vorgetragen. Das Gedicht auf die Marienglocke las Christine Hoppe. Die Glockengedichte wurden mit Fotografien der Glocken von Jörg Schöner in einer Kartenserie veröffentlicht; Abdruck auch in: Die Weihe der Glocken der Frauenkirche zu Dresden/ hrsg. von der Stiftung der Frauenkirche Dresden. Dresden 2003. Ich danke Herrn Lehnert für die Erlaubnis, dass das Gedicht auf die Marienglocke an dieser Stelle gedruckt werden darf.

Bildnachweis

Grabmale der alten Frauenkirche zu Dresden

VON STEFAN DÜRRE

Einleitung

Grabmalkunst steht in ihrer allgemeinen Bewertung der „reinen" Kunst, die den Weg in die großen Museen findet, nach. Doch gab es dieses Verständnis im 16. und 17. Jahrhundert so noch nicht. Um zum Beispiel Epitaphe und Grabsteine aus der alten Frauenkirche als großartige Zeugnisse Dresdner Memorialkultur[1] gebührend zu würdigen, muss man versuchen, die Perspektive der damaligen Künstler und Auftraggeber in die Bewertung einzubeziehen. Die genaue Kenntnis der Objekte ist dabei unabdingbar. Vorliegender Aufsatz soll helfen, die vielen erhaltenen, jedoch an verschiedenen Orten befindlichen Werke als eine Gruppe mit gemeinsamem historischem Hintergrund wahrnehmbar zu machen.

Rezeptionsgeschichte

Die Rezeption der Epitaphe und Grabsteine aus der alten Frauenkirche und jener vom sie umgebenden Friedhof hat eine lange Geschichte. Schon Anton Weck (1623–1680) hob ihre Bedeutung 1680 in seiner Stadtchronik hervor, und erwähnte einige besondere Stücke[2]. Eine äußerst akribische Darstellung erarbeitete bis 1714 der Kirchner Johann Gottfried Michaelis (1676–1754), indem er sämtliche 1351 zu seiner Zeit dort bestehende Grabmonumente und Inschriften in einem rund 670 Seiten umfassenden Buch festhielt, inklusive einer jeweils kurzen Erfassung von Gestalt und Material der Objekte, damit *diese noch itzt vorhandene Epitaphia und Monumenta durch den öffentlichen Druck erhalten / und vor einen frühzeitigern Untergang verwahret werden mögen.*[3] – als hätte Michaelis den nahenden Abbruch von Kirche und Friedhof geahnt. Viel später, im Jahre 1894, als die neue Kirche von George Bähr (1666–1738) schon

rund 150 Jahre stand, wertete Otto Richter die Mitteilungen von Michaelis aus und stellte sie in einen größeren stadt- und kulturhistorischen Kontext.[4] Nur kurz darauf waren die erhaltenen sowie die nachweislich verlorenen Objekte Gegenstand von Cornelius Gurlitts (1850–1938) eher nüchterner Erfassung der sächsischen Kunstdenkmäler.[5] Ähnlichen Charakter besaß eine später durch den Architekten Karl Pinkert (1867–1930) angefertigte umfangreiche Dokumentation von Grabplatten, die bei Sicherungsmaßnahmen an der Kirche bis 1930 entdeckt wurden.[6] 1963 nahm Walter Hentschel (1899–1970) aufgrund zwölf aufgefundener Zeichnungen von Epitaphen - wohl zu Beginn des 18. Jahrhunderts möglicherweise als Illustrationen für das Inventar von Michaelis angefertigt – eine Zuordnung zu erhaltenen Fragmenten und Zuweisung an Bildhauer vor.[7] Einhergehend mit Bau-

1 Vgl. hierzu Heinrich Magirius, Die Dresdner Frauenkirche von George Bähr. Berlin 2005, S. 28/29.

2 Anton Weck, Der Chur-Fürstlichen Sächsischen weitberuffenen Residentz und Haupt-Vestung Dresden Beschreib- und Vorstellung. Nürnberg 1680, S. 248.

3 Johann Gottfried Michaelis, Dreßdnische Inscriptiones und Epitaphia, welche Auf denen Monumentis derer in Gott ruhenden, so allhier in und außer der Kirche zu unser Lieben Frauen begraben liegen. Alt-Dresden 1714, [S. 18].

4 Otto Richter, Der Frauenkirchhof, Dresdens älteste Begräbnisstätte. In: Dresdner Geschichtsblätter, Nr. 2, 1894, S. 124–134.

5 Cornelius Gurlitt, Die Frauenkirche. In: Cornelius Gurlitt (Bearb.), Beschreibende Darstellung der älteren Bau- und Kunstdenkmäler des Königreichs Sachsen, 21. Heft: Stadt Dresden, C. C. Meinhold & Söhne, Dresden 1900, S. 41–79.

6 Dazu Dorit Gühne, Grabmäler in der Unterkirche der Dresdner Frauenkirche. In: Die Dresdner Frauenkirche. Jahrbuch zu ihrer Geschichte und Gegenwart, Band 14, Regensburg 2010, S. 28.

7 Walter Hentschel, Epitaphe in der alten Dresdner Frauenkirche. In: Jahrbuch der Staatlichen Kunstsammlungen, Nr. 4, 1963/64, S. 101–124. Dazu siehe hier Abb. 3, 4, 7, 9 und 20. Die Zeichnungen wurden mit Tusche ausgeführt und mit Grau laviert.

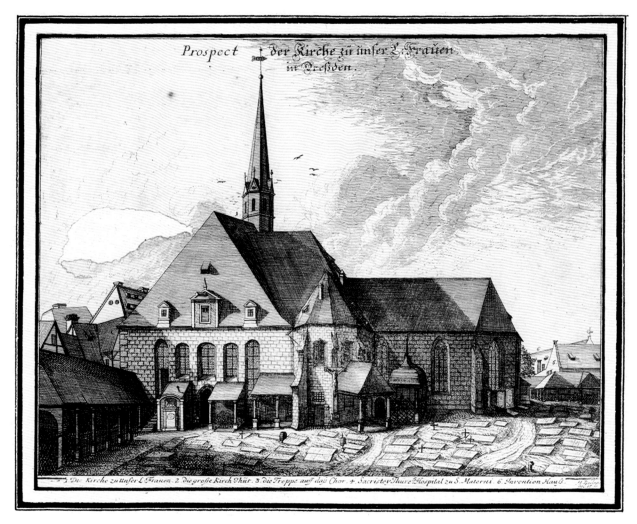

Abb. 1 Moritz Bodenehr (1665–1749), Alte Frauenkirche mit Kirchhof und Schwibbögen, Südansicht. Kupferstich 1714, Aufnahme 2007/2009.

arbeiten in den 1980er Jahren in unmittelbarer Nähe der Frauenkirche, besonders aber nach 1994, mit deren Enttrümmerung und fortgesetzt bis in die 2000er Jahre wurden viele hundert zum Teil mit wertvollen Gegenständen ausgestattete Grabstellen gefunden und archäologisch ausgewertet.[8] In der 2005 erschienenen Monografie von Heinrich Magirius über die Frauenkirche George Bährs,[9] die auch die Baugeschichte und Beschreibung ihres Vorgängerbaus enthält, wird der kulturgeschichtliche Stellenwert der Grabmonumente deutlich betont. Einige Objekte haben im Unterge-

[8] Reinhard Spehr, Grabungen in der Frauenkirche von Nisan/Dresden. In: Frühe Kirchen in Sachsen. Ergebnisse archäologischer und baugeschichtlicher Untersuchungen, Hrsg. v. Judith Oexle, Stuttgart 1994, S. 211 f.; Edeltraud Weid, *„Keine armen Seelen"*. Die Ausgrabung auf dem Frauenkirchhof in Dresden. In: Archäologie aktuell im Freistaat Sachse, Hrsg. v. Judith Oexle, Nr. 3, 1995, S. 223–225; Cornelia Rupp, Hochzeit am Grabe – Die Totenkronen vom Frauenkirchhof. In: Archäologie aktuell, Nr. 3 (wie Anm. 8), S. 226; Jens Beutmann, Die Ausgrabungen auf dem Dresdner Neumarkt – Befunde zu Stadtbefestigung, Vorstadtbebauung und Friedhof. In: Arbeits- und Forschungsberichte zur Sächsischen Bodendenkmalpflege, Hrsg. vom Landesamt für Archäologie mit Landesmuseum für Vorgeschichte, Band 48/49,

wölbe der rekonstruierten Kirche einen würdigen Auf-
stellungsort gefunden. Die hier gezeigten Grabsteine
wurden von Dorit Gühne, die bereits die zahlreichen
heute im Lapidarium Zionskirche aufbewahrten Grab-
platten inventarisierte,[10] beschrieben. Rund 15 weitere
Objekte werden in anderen Kirchen und in Dresden
sowie im Umland präsentiert oder geben in der Städti-
schen Galerie der Historie Dresdens Gestalt.

Die Geschichte des Begräbnisortes

Die heutige Umgebung der bis 2006 wiedererrichteten
Frauenkirche George Bährs lässt nicht ahnen, dass sich
hier einst ein bedeutender Friedhof befunden hat. Sein
Verschwinden ist mit dem Bau des Bärschen Gotteshauses
im 18. Jahrhundert zu erklären. Schon dessen frühester,
wohl in das 11. Jahrhundert zu datierender Vorgängerbau
in einer eher wenig bevorzugten Gegend war von einem
dazu gehörigen Kirchhof umgeben.[11] Wurden im Kirchen-
innern ursprünglich nur Geistliche bestattet, und ge-
nossen im späteren Mittelalter diesen Vorzug auch Laien,
die sich mit Stiftungen um die Kirche verdient gemacht
hatten, konnten im 16. Jahrhundert hier ebenso Adlige
und Bürger gegen Zahlung hoher Gebühren bestattet
werden.[12] Kirche und Friedhof *(Abb. 1)* wurden für Fami-
lien oft über Generationen hinweg zur letzten Ruhestätte.
Der Begräbnisort war lange Zeit für die Dresdner, beson-
ders aber – wie Anton Weck schreibt – *„fuer vornehme
Adeliche und benahmte Personen"*[13] der wichtigste der
Stadt, selbst als die Kreuzkirche als Stadtkirche mehr an
Bedeutung gewann, denn die Bebauung um diese herum

war zu dicht, und in ihrem Innern waren Beisetzungen
durch den Rat der Stadt 1551 untersagt worden.[14] Hielt
man in der Kreuzkirche zwar Leichenfeiern ab, wurden
die Toten jedoch weiterhin in und an der Frauenkirche
begraben. Nach der Reformation in Sachsen im Jahre
1539 hatten hier für 20 Jahre sogar ausnahmslos Beerdi-
gungen stattgefunden. Erst nach der Jahrhundertmitte
entstanden weitere Begräbnisorte, so der Johannis- und
der Annenkirchhof, und Begräbnisse in der Sophienkir-
che gab es sogar erst viel später, seit 1599.[15] Ansonsten bot
nur das Bartholomäushospital vor dem Wilsdruffer Tor
die Möglichkeit der Beisetzung, was besonders in Pest-
zeiten wohl auch die Bürgerschft nutzte, um von ihrer
Pfarrkirche die Ansteckungsgefahr fernzuhalten.[16]

Die städtische Bebauung rückte im 16. Jahrhun-
dert auch an den Frauenkirchhof heran, so dass dieser
einiges seiner Fläche einbüßte, im Westen etwa Platz
für Wohnhäuser machen musste. 1561 grenzte man
den Kirchhof zwar mit einer Mauer endgültig von der
Umgebung ab *(Abb. 2)*,[17] nahm damit aber auch eine
Möglichkeit seiner Erweiterung. Die städtebauliche
Situation ließ das auch nicht mehr zu. Da die Grab-
stellen aufgrund des Platzmangels in immer kürzerer
Zeit neu belegt wurden, richtete man wohl nordöst-
lich der Kirche anstatt einer bis dahin an dieser Stelle
existierenden Kapelle, die der Dreifaltigkeit und der
heiligen Anna geweiht war,[18] bis 1514 ein Beinhaus mit
einer wiederum der heiligen Anna geweihten Kapelle
über einem tiefen Gewölbe für die zahlreichen Ge-
beine der Toten ein.[19] Diese Kapelle musste allerdings
1558 schon wieder weichen.[20] Die Möglichkeit der
Beisetzung gab es von da an nur noch im Kirchenin-

2006/2007, DZA, Altenburg 2008, S. 198; Ina Neese, Schick
und modern auch im Tod. In: Archäologie in Deutschland, Nr. 6,
2013, S. 34–35.
⁹ Magirius, Die Dresdner Frauenkirche (wie Anm. 1), S. 11–31,
hier S. 25; ders., Die Kirche „Unser Lieben Frauen" in Dresden –
Der Vorgängerbau der Frauenkirche George Bährs. In: Die Dres-
dner Frauenkirche. Jahrbuch zu ihrer Gerschichte und Gegenwart,
Band 16, Weimar 2002, Weimar 2002, S. 63.
¹⁰ Dorit Gühne, Die Grabmäler der alten Frauenkirche in Dres-
den. Unveröf. Magisterarbeit, Typoskript vervielfältigt Technische
Universität Dresden, 2004.
¹¹ Spehr, Grabungen in der Frauenkirche (wie Anm. 8), S. 211.
¹² Richter, Der Frauenkirchhof (wie Anm. 4), S. 125.
¹³ Weck, Dresden Beschreib- und Vorstellung (wie Anm. 2), S. 246.

¹⁴ Richter, Der Frauenkirchhof (wie Anm. 4), S. 126. Allein fürst-
liche Personen durften in der Kirche bestattet werden (Magirius,
Die Dresdner Frauenkirche, wie Anm. 1, S. 29).
¹⁵ Magirius, Die Dresdner Frauenkirche (wie Anm. 1), S. 29.
¹⁶ Richter, Der Frauenkirchhof (wie Anm. 4), S. 125.
¹⁷ Stadtmuseum Dresden, Stiftung Frauenkirche Dresden
(Hrsg.), Die Frauenkirche zu Dresden. Werden – Wirken – Wieder-
aufbau. Ausstellungskatalog. Dresden 2005, S. 16/17, Bild 1.15.
¹⁸ Magirius, Die Kirche „Unser Lieben Frauen" (wie Anm. 9),
S. 63.
¹⁹ Richter, Der Frauenkirchhof (wie Anm. 4), S. 125.
²⁰ Vom Altar der Annenkapelle ist offenbar eine ehemals farblich
gefasste Holzfigur der Anna selbdritt erhalten (Staatliche Kunst-
sammlungen Dresden, Skulpturensammlung).

Abb. 2 Friedrich Martin Reibisch (1782–1850), Dresden, perspektivische Stadtansicht um 1634 nach einem Gemälde von Andreas Vogel (1588–1638). Lithographie 1850, Ausschnitt mit Neumarkt.

nern. Auch dies hatte bald seine Grenzen, so dass man in den 1560er Jahren an Kirch- und Friedhofsmauer ganze 112 mit je einer Gruft für etwa 30 Tote ausgestattete Schwibbögen baute, die als Erbbegräbnisstätte für den, der es finanziell vermochte, käuflich zu erwerben waren *(vgl. Abb. 1)*.[21] Hans Walther (1526–1586), der bekannte Bildhauer und Dresdner Bürgermeister, gehörte zu den ersten Prominenten, die ein Schwibbogengrab kauften. Als weitere bekannte Dresdner Persönlichkeiten werden von Otto Richter z. B. genannt:

Melchior Hauffe (1. Hälfte 16. Jahrhundert–1572), Stadtkommandant und Baumeister;
Hans Harrer (um 1530–1580), kurfürstlicher Rentkammermeister;

Johann Jenitz (1. Hälfte des 16. Jahrhunderts–1589), kurfürstlicher Kammersekretär;
Ambrosius Erich (1. Hälfte–2. Hälfte 16. Jahrhunderts), Amtsschösser;
Hans Hase (1525–1591), Ratsherr und Bürgermeister;
Hieronymus Schaffhirt (1530–1578), Besitzer der Dresdner Papiermühle;
Mathias Stöckel (1526-1587), Buchdrucker;
Franz Gemachreich, gen. der Friese (1. Hälfte–2. Hälfte 16. Jahrhunderts), kurfürstlicher Furier.

Die Auswahl klangvoller Namen, deren Träger noch im 16. Jahrhundert in und außerhalb der Kirche begraben wurden, lässt sich v.a. über das Werk von Michaelis scheinbar beliebig erweitern.[22] Erwähnt seien hier nur:

Hieronymus Emser (1478–1527), katholischer Theologe und streitbarer Gegner Martin Luthers;
Johannes Cellarius (1496–1542), erster evangelischer Pfarrer von Dresden;
Peter Heige (Heigius) (1559–1599), Rechtswissenschaftler;
Antonio Scandello (1517–1580), italienischer Komponist;
Caspar Vogt von Wierand (um 1500–1560), kurfürstlicher Oberfeldzeugmeister und Festungsbaumeister;
Heinrich von Schönberg (1500–1575), kurfürstlicher Rat und Oberhofmarschall;
Benedetto Tola (1525–1572), italienischer Maler
Gabriele Tola (1523–um 1583), italienischer Musiker und Maler, Bruder von Benedetto Tola;
Melchior Trost (um 1500–1559), Steinmetz und Baumeister;
Andreas Bretschneider I (1. Drittel 16. Jahrhundert 1586), Maler;
Andreas Walther II (um 1530–um 1583), Bildhauer und Büchsenmacher;
Andreas Walther III (um 1560–1596), Bildhauer;
Christoph Walther I (1493–1546), Bildhauer;

[21] Dazu Richter, Der Frauenkirchhof (wie Anm. 4), S. 126.
[22] Zahlreiche Grabmäler waren zu Michaelis Zeit jedoch nicht mehr erhalten, so auch dasjenige des Hofkaplans Hieronymus Emser.

Christoph Walther II (1534–1584), Bildhauer;
Hans Walther (1526–1586), Bildhauer und Bür-
germeister von Dresden.

Trotz der Schwibbogengräber und aller Beschrän-
kungen war der Platz sehr begrenzt geblieben, so dass
Kurfürst August (1526–1586) im Jahr 1572 den Preis
für Grabstellen in und außerhalb der Kirche anhob,
wohingegen eine Bestattung auf dem gerade geweih-
ten Johannisfriedhof kostenfrei war.[23] Doch der Platz-
mangel auf dem Frauenkirchhof hielt an, woran auch
weitere Preiserhöhungen, ein 1579 durch den Kurfürs-
ten erteiltes Verbot für *„Leichensteine von ungewöhnlich
großer Form, außer für Respektspersonen"*[24] und der Aus-
schluss von *„Hofdienern, Bürgern und Gesinde"*[25] nicht
viel ändern konnten.

Die Fülle von Grabplatten und Epitaphen in und
außerhalb der Kirche muss überwältigend gewesen
sein. In der Kirche lagen die Grabstätten dicht an
dicht, meist sogar zwei von derselben Familie über ei-
nander, viele Grabplatten waren vom Kirchengestühl
verdeckt oder in den Laufbereichen vom Gehen ab-
geschliffen. Draußen auf dem Kirchhof bargen die
Schwibbögen rund um die Außenseite der Kirche und
entlang der ganzen Innenseite der lang ausgedehnten
Kirchhofmauer eine weitere kaum übersehbare Fülle
von Grabmalen. Allein aufgrund der durch Michaelis
überlieferten Menge in Bezug auf den nur zur Verfü-
gung stehenden Platz erhält man eine Vorstellung der
Szenerie und *„was für ein Reichtum an künstlerischer
Arbeit dort aufgehäuft war,"*[26] wie es Richter beschreibt.
Nur wenige der Grabstätten begnügten sich mit einer
bloßen Schrifttafel. Bereits Weck bemerkt, es *„seynd
alda viel schoene Monumenta und Epitaphia, Grab-
schrifften und Begraebnisfahnen […] nach und nach auf-
gerichtet worden, theils von künstlicher Bildhauer-Arbeit,
theils von schoenen Gemählden"*[27], und nach Richter
hätten Frauenkirche und Friedhof *„ein wahres Museum
altehrwürdiger Kunstwerke"*[28] gebildet. In Auswertung
des Michaelis-Inventars lässt sich mutmaßen, dass
nicht alle Grabdenkmäler künstlerisch verziert waren,
die überwiegende Anzahl davon waren Bildnisgrab-
steine, Schriftgrabsteine, Messingtafeln, Wappen mit
Fahnen, gemalte Bildnisse und dergleichen. Die knap-
pen Beschreibungen lassen jedoch erkennen, dass über
50 aufwendiger gestaltete Exemplare vorhanden wa-

Abb. 3 Unbekannter Zeichner, Epitaph des Wolff von Schönberg
(gest. 1546), lavierte Federzeichnung, wohl Anfang 18. Jahrhundert.
Aufnahme 1964.

ren – architektonisch gerahmte Epitaphe mit Stifter-
bildnissen und anderen figürlichen Darstellungen, die
überwiegende Zahl davon aus dem 16. Jahrhundert."[29]

23 Zu den Preisen R i c h t e r, Der Frauenkirchhof (wie Anm. 4),
S. 126.
24 R i c h t e r, Der Frauenkirchhof (wie Anm. 4), S. 126
25 Ebda., S. 126.
26 Ebda., S. 127.
27 Weck, Dresden Beschreib- und Vorstellung (wie Anm. 2), S. 248.
28 R i c h t e r, Der Frauenkirchhof (wie Anm. 4), S. 130.
29 H e n t s c h e l, Epitaphe in der alten Dresdner Frauenkirche (wie
Anm. 7), S. 102. Weitere Beispiele sind: vgl. *Abb. 9 mit 10–11 und
Abb. 20 mit 21.*

Abb. 4 Unbekannter Zeichner, Epitaph des Caspar Ziegler
(gest. 1518), lavierte Federzeichnung, wohl Anfang 18. Jahrhundert.
Aufnahme 1964.

Stil, Künstler und ihre Werke

Die bekannten Namen vieler bestatteter Auftragge-
ber, die großartige Ausstattung vieler Grabstätten
und die exzellente Qualität etlicher der überlieferten
Epitaphe sprechen für die Autorschaft damals sehr be-
rühmter Künstler. Diese Annahme unterstützen jene
zwölf durch Hentschel aufgefundene Grafiken von
Epitaphen, die einen Eindruck von der Komplexität
und wahren Pracht der Grabmale vermitteln (*Abb. 3,
vgl. Abb. 4 mit 5 und vgl. Abb. 6 mit 7*).[30] Das älteste
Epitaph, dass jener unbekannte Zeichner abbildet, ist
das des Wolff von Schönberg (gest. 1546, vgl. *Abb. 3*).
Nach Hentschel gehört es *„noch jener Periode sächsi-
scher Plastik an, die früher, als man die deutsche Kunst
des 16. Jahrhunderts ganz nach italienischen Maßstäben
ordnete, als ,Frührenaissance' bezeichnet wurde.“*[31] Die
Stilformen des architektonischen Aufbaus gehen auf

[30] Ebda., S. 103–113 / Abb. 1–12.
[31] Ebda., S. 103.

Abb. 5 Aufsatz vom Epitaph des
Caspar von Ziegler mit der Dar-
stellung der Auferstehung Christi,
Sandstein, 2. Hälfte 16. Jahrhundert.
Städtische Galerie Dresden,
Aufnahme 2005.

Abb. 6 Unbekannter Zeichner, Epitaph des Ernst
von Miltitz (1495–1555), lavierte Federzeichnung,
wohl Anfang 18. Jahrhundert.
Aufnahme 1964.

Abb. 7 Meißen, Schloss Siebeneichen, Mittelrelief (Torso) vom Epitaph
des Ernst von Miltitz, Sandstein, nach 1555.
Aufnahme 2019.

lombardische Vorbilder zurück, die etwa zeitgleich vollendete Fassade der Kirche Madonna delle Grazie in Pavia ist als eines ihrer Hauptwerke zu nennen. Schnell wurde dieser Stil – vermittelt durch Ornamentstiche süddeutscher Künstler wie Peter Flötner (1490–1546), Georg Pencz (um 1500–1550), Barthel Beham (um 1502–1540) und Hans Sebald Beham (1500–1550), den norddeutschen Heinrich Aldegrever (1502–nach 1555) und direkt durch italienische Künstler – in Dresden heimisch. Christoph Walther I (1498–1546) gilt als der erste wichtige Vertreter dieses Stils in Sachsen.[32] Der vermutlich in Breslau geborene Künstler schuf Werke in Annaberg, besonders in der St. Annenkirche; erhalten sind weiterhin Werke in der Albrechtsburg in

Meißen und am Dresdner Residenzschloss, wie etwa das 1534 vollendete Totentanzrelief. Aufgrund weiterer Vergleiche mit anderen gesicherten Werken Walthers, vor allem wegen des 1545 geschaffenen Epitaphs der Emerentiana von Pack in der Cottbuser Stadtkirche, bringt Hentschel den Bildhauer mit dem Epitaph des Wolff von Schönberg vom Frauenkirchhof in Verbindung. Der Vergleich besonders des architektonischen Aufbaus beider Epitaphe ist schlüssig. Allerdings muss die Ausführung des Schönbergschen Epitaphs eine Werkstattarbeit sein, da Walther nur wenige Monate

[32] Ebda., S. 104.

Abb. 8 Relief vom Epitaph des
Günther von Bünau (gest. 1562)
und seiner Frau Sarah (gest. 1568),
Alabaster, 1562.
Städtische Galerie Dresden,
Aufnahme 2005.

nach fem Auftrag von Wolff in Schönberg starb. Von nun an beginnt die breitere Rezeption der modernen italienischen Formen. Ähnliche Zusammenhänge können zum Beispiel für das Grabmal des Caspar Ziegler (gest. 1518, vgl. *Abb. 4 und 5*) oder jenes des Ernst von Miltitz (1495–1555, vgl. *Abb. 6 und 7*) vermutet werden. Hentschel nimmt hierzu eine detaillierte Analyse von Formen und bildhauerischen Handschriften vor.[33] Namentlich bekannte Protagonisten der bildhauerischen Szene Dresdens waren damals nach Christoph Walther I dessen Sohn und bekanntester Vertreter der

[33] Ebda., S. 108.

Familie, der bereits genannte Hans Walther, dessen Cousin Christoph Walther II (1534–1584) und Andreas Walther II (1530–1583). Das Oevre dieser gelegentlich auch zusammen arbeitenden Künstler und das ihrer zahlreichen Schüler prägte den bildhauerischen Stil seit Mitte des 16. Jahrhunderts bis zu dessen Ausgang in Residenz und Umland maßgeblich. Schriftlich nachweisbar lassen sich jedoch kaum konkrete Werke mit Künstlern in Verbindung setzen. Hatte Christoph Walther das von ihm geschaffene außergewöhnlich große Epitaph des Hofmarschalls Hans Georg von Krosigk (gest. 1581), noch signiert, verzichteten die Autoren maßlich kleinerer Werke offenbar darauf. Auch das Signum des kurfürstlichen Hofsteinmetzen Hans Kramer (gest. 1577), Schöpfer des Alabasterreliefs am Epitaph des Günther von Bünau (gest. 1562) und seiner Frau, das als ein besonderes Zeugnis der Dresdner Kunstgeschichte gilt (Abb. 8), war an seinem ursprünglichen Abbringungsort nicht zu sehen.[34] Nur ein weiterer Bildhauer ist namentlich fassbar, „und zwar aus den Akten",[35] wie es heißt: Hans Friedrich Richter aus Meißen. Er schuf ein aus Holz geschnitztes Epitaph für den Stadtprediger Daniel Schneider (gest. 1672). Dessen lebensgroße Figur steht im Zentrum einer Szene mit verschiedenen biblischen Gestalten.

Mit einiger Sicherheit jedoch lassen sich entsprechend Hentschels ausführlicher Stilanalyse[36] Werke den genannten Bildhauern Hans Walther und Christoph Walther II zuweisen, so die Epitaphe von Christoph von Taubenheim (1493–1554, Abb. 9–11), Ernst von Miltitz (vgl. Abb. 6 und 7), Heinrich von Schönberg, Hans von Dehn-Rothfelser (1500–1561, Abb. 12), Günther von Bünau, Melchior Trost (Abb. 13) oder Melchior Hauffe (Abb. 14). Dem Werk Zacharias Hegewalds (1596–1639) steht eine erst während des Wiederaufbaus der Frauenkirche aufgefundene Grabplatte des Stadtphysikus Caspar Kegler nahe (Abb. 15).[37]

Mehr Sicherheit hinsichtlich der Autorenschaft besteht bei den Malern. So signierte Benedetto Tola (1525–1572), einer von drei aus Brescia stammenden Malern und Musikern am Hofe der Kurfürsten Moritz und August, 1559 ein Gemälde als Epitaph für den kurfürstlichen Kammerdiener Andreas Hempel. Ein weiteres schuf er für den kurfürstlichen Musikus Zacharias Freystein (1540–1563). Auch ein Maler aus

Pirna, Jobst Dorndorff (vor 1533–um 1573), ist fassbar; er schuf das von Michaelis sehr gelobte Gemälde für das Epitaph des Eustachius von Harras (1500–1561). Von dem Maler Christian Walther heißt es, er habe 1580 sogar sein eigenes Erbbegräbnis mit Gemälden verziert. Bei Michaelis sind noch weitere mit gemalten Epitaphen vertretene Künstler zu finden, wie der Goldschmied Johann Kellerthaler (um 1530–?) oder Samuel Bottschild (1641–1707).

Häufiger als Bildhauer und Maler haben an Grabmalen der Frauenkirche Gießer eine Signatur hinterlassen, selbst an einfachen Schrifttafeln, so, wie es auch heute noch gemeinhin als sogenannter Gießerstempel gehandhabt wird. Nennen lassen sich für das 17. Jahrhundert etwa Hans Reich, Georg Biener (tätig um 1600), Sebastian Zwitzer, Hans Bilger aus Pirna oder für das 18. Jahrhundert Michael Weinhold und Gottfried Stengel aus Pirna.

Die Epitaphe und ihre Werkstoffe

Den Ruhestätten der Geistlichen im Mittelalter war gewöhnlich ihr auf Holz gemaltes Bildnis beigegeben. Der gesteigerte Kunstreichtum der Grabmale im 16. Jahrhundert fand in der Wahl der verwendeten Werkstoffe seinen Niederschlag. So wurden die aus eher preiswertem Sandstein gefertigten Werke oft mit kostbaren Materialien veredelt, wie es noch heute in den Figurennischen aus Serpentinit am Epitaph des Melchior Hauffe nachzuvollziehen ist (vgl. Abb. 14). Nicht selten waren auch Reliefs aus leicht zu bearbeitendem, jedoch edel anmutendem Alabaster eingearbeitet (vgl. Abb. 8.). Naturgemäß waren die von geringerem Ausmaß, da dieser Stein nur in relativ kleinen Stücken gebrochen werden kann. Alabasterreliefs besaßen mitunter Rahmen aus schwarzem Marmor, Serpentinit oder Holzschnitzwerk. In Grabmale Integriert waren auch Gemälde auf Holz, oft mit einer Bronzeeinfassung umgeben. Ausnahmen

[34] Richter, Der Frauenkirchhof (wie Anm. 4), S. 129.

[35] Ebda., S. 129.

[36] Hentschel, Epitaphe in der alten Dresdner Frauenkirche (wie Anm. 7), S. 101–124.

[37] Magirius, Die Dresdner Frauenkirche (wie Anm. 1), S. 31.

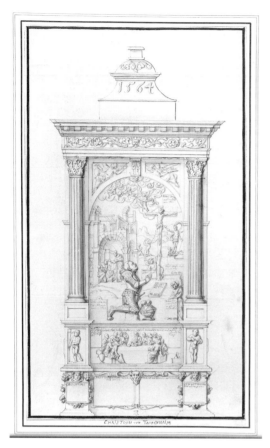

Abb. 9 Unbekannter Zeichner, Epitaph des Christoph von
Taubenheim (1493–1554), 1556, lavierte Federzeichnung,
wohl Anfang 18. Jahrhundert. Aufnahme 1964.

bestanden nach Richter aus Gusseisen wie zum Beispiel in der großen Gedenktafel aus der Grabstätte des Festungsbaumeisters Kaspar Vogt von Wierandt (1500–1560) *(Abb. 16)* oder dem Epitaph von Hieronymus Schaffhirt *(Abb. 17)*.[38] Letzterer war der Besitzer der Dresdner Papiermühle und fand seine letzte Ruhe 1578 im 24. Schwibbogen des Frauenkirchhofs. Sein Grab schmückte ein Relief mit der Kreuzigung Christi, gefertigt – sehr ungewöhnlich – aus Papierteig und ursprünglich bemalt. Von der farblichen Fassung der Grabmale gibt der Ecce homo vom Epitaph des Kanzlers David Pfeifer (1530–1602) eine Vorstellung, aber auch die Tingierung der Familienwappen auf der historischen Zeichnung, die das Epitaph des Ernst von Miltitz zeigt *(vgl. Abb. 6)*.

Säkularisierung des Kirchhofs und Verbleib der Grabmale

Innerstädtische Nutzfläche wurde auch jenseits der Friedhofsmauer immer kostbarer. So plante man zu Beginn des 17. Jahrhunderts den Bau einer großen Hauptwache, was im Westen eine Verkleinerung des Kirchhofs erforderte, und noch 1714 wurden per Befehl August des Starken (1670–1733) sämtliche weiteren Beerdigungen untersagt, um schließlich den

[38] Richter, Der Frauenkirchhof (wie Anm. 4), S. 129.

Abb. 10a–c Epitaph des Christoph von Taubenheim, Teile der Predella, Sandstein, 1556. Städtische Galerie Dresden, Aufnahmen 2005.

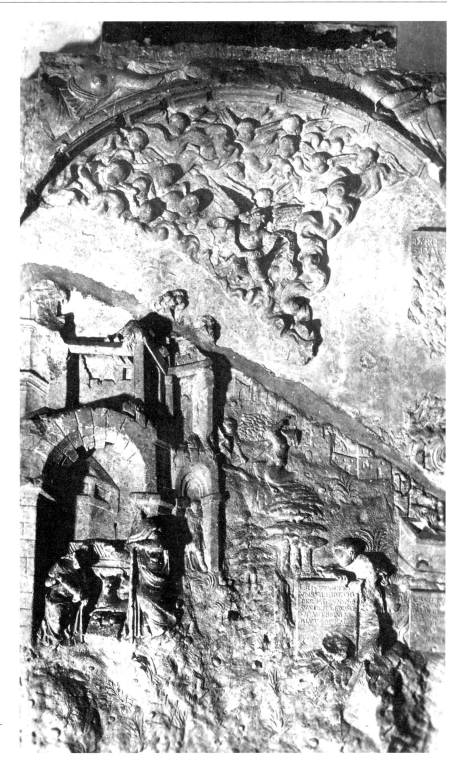

Abb. 11 Epitaph des Christoph von Tau-
benheim, Mittelrelief, Sandstein, 1556.
Aufnahme 1945.

Abb. 12 Dresden-Leuben, Himmelfahrtskirche, Epitaph des Hans
von Dehn-Rothfelser (1500–1561), Sandstein, nach 1561.
Aufnahme 2019.

Abb. 13a–c Karyatiden vom Grabmal des Melchior Trost
(gest. 1559), Sandstein, 1559. Städtische Galerie Dresden,
Aufnahmen 2019.

gesamten Kirchhof auflösen zu können. Ohnehin war dem *„prachtliebenden König [...], der so eifrig die Verschönerung seiner Residenzstadt betrieb"*[39] das hoffnungslos mit Gebeinen und Grabmalen überhäufte Areal der Frauenkirche ein Dorn im Auge. Und schon bald wurden die ersten 16 Grabstätten – wenn auch unter Protest des Oberkonsistoriums und diesem voran dem Superintendenten Valentin Ernst Löscher (1673–1749) – abgebrochen und entfernt. Räumung und Schließung des Kirchhofs, die dem Neubau der Hauptwache unter Johann Rudolph Fäsch (1680–1749) vorausgingen, verteidigte Feldmarschall Jacob Heinrich von Flemming (1667–1728), indem er meinte, dass *„in Residenzen und Festungen sich nicht*

wohl Kirchhöfe schicken, und wo dergl. sind, Selbige nach und nach abgeschafft werden [...]",[40] nicht zuletzt aus hygienischen Gründen.

Zwar wurde eine Säkularisierung des Kirchhofs vorerst nicht durchgeführt, doch als 1721 Pläne für den Neubau einer Kirche aufkamen, unterstützte der daran interessierte Rat der Stadt eine Säkularisierung auch gegen die Bürgerschaft, die auf dem Bestand der Erbbegräbnisstätten beharrte. Die Mehrzahl der teils

[39] Ebda., S. 130.
[40] Flemming in einem Schreiben vom 10. Juli 1715 von Warschau aus an den Rat der Stadt Dresden (Zit. nach Richter, Der Frauenkirchhof, wie Anm. 4, S. 131).

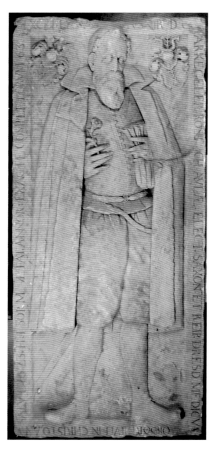

Abb. 14 Epitaph des Melchior Hauffe (1. Hälfte 16. Jahrhundert–1572), Sandstein und Serpentinit, nach 1572. HfbK Dresden, Brühlsche Terrasse, Inventar E 8. Aufnahme 2019.

Abb. 15 Dresden, Landesamt für Archäologie, Grabplatte des Caspar Kegler (gest. 1623), Sandstein, nach 1623. Aufnahme 2019.

reich dekorierten Schwibbögen blieb zwar erhalten. Die Gebeine der Toten mussten auf den Johannis- und den Eliasfriedhof umgebettet werden, da der Kirchhof ab 1725 als Baustelle eingerichtet werden sollte. Bereits im August 1727 waren Säkularisierung des Kirchhofs und Abbruch der alten Frauenkirche vollzogen. Gräber von Dresdner Persönlichkeiten, die noch im 17. Jahrhundert hier ihre letzte Ruhe gefunden hatten und von Michaelis genannt werden, mussten geräumt werden, darunter auch jene von:

Nikolaus Krell (um 1550–1601), kurfürstlicher Kanzler ;

Tobias Beutel (um 1627–1690), Mathematiker und Astronom;

Christian Brehme (1613–1667), Dichter und Bürgermeister;

Paul Buchner (1531–1607), Baumeister;

Wilhelm Dilich (1571–1650), Baumeister, Grafiker, Topograf und Schriftsteller;

Zacharias Hegewald (1596–1639), Bildhauer;

Christian Schiebling (1603–1663), Maler;

Adam Krieger (Krüger) (1634–1666), Komponist;

Jonas Möstel (1540–1607), Stadtschreiber und Bürgermeister;

David Peifer (1530–1602), Jurist, Hofrat und kursächsischer Kanzler

Christian Schumann (1604–1661), Bürgermeister;

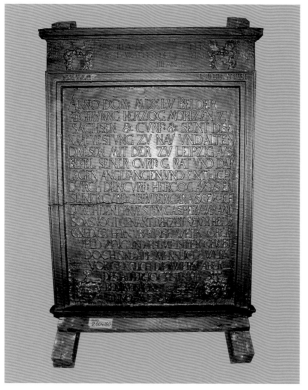

Abb. 16 Gedenkplatte an Caspar Voigt von Wierandt (1500–1560),
Gusseisen, 1555/1560. Städtische Galerie Dresden, Aufnahme 2004.

Aegidius Strauch I. (1583–1657), lutherischer
Theologe;
Christoph Abraham Walther (1625–1680), Bild-
hauer;
Michael Walther (um 1574–1624), Bildhauer;
Sebastian Walther (1576–1645), Bildhauer;
Centurio Wiebel (1616–1684), Maler;
Heinrich Schütz (1585–1672), Komponist und
kursächsischer Hofkapellmeister.

Nur im Einzelfall kamen Grabmale in das Gewölbe
des Nachfolgebaues, der Bärschen Frauenkirche. Ein
weitaus größerer Teil war schon im Zuge der Säkulari-
sierung von den Angehörigen gerettet und anderwei-
tig eingelagert worden,[41] doch gingen etliche Epitaphe
und Grabmale über die Zeit verloren, vermutlich oft
aus Geldmangel, um sie andernorts wieder aufzustel-
len. Immerhin haben sich bis heute doch mehr als 90

Objekte erhalten, wenn auch in der Vergangenheit
meist weniger aus Ehrfurcht vor den Kunstwerken,
als der Möglichkeit geschuldet, sie als preiswertes
Baumaterial weiterzuverwenden. Besonders Grab-
platten, aber auch bidhauerisch plastisch bearbeitete
Werke wurden je nach Nutzungsanspruch zurecht-
gearbeitet.[42] So kamen Steinfragmente beim Umbau
der 1738 geweihten Kirche des Gestifts von Johann
Georg Ehrlich (1676–1743) zum Einsatz,[43] darunter
das Mittelstück vom Epitaph des Christophs von Tau-
benheim mit der Geburt Christi (vgl. Abb. 11), aus
der man eine Mensa herstellen ließ.[44] Als die Stifts-
kirche 1897 abgerissen wurde, kamen die Fragmente
in die folgend errichtete Jakobikirche. Nach deren
Kriegsbeschädigung 1945 und ihrem Abbruch neun
Jahre später wurden die Bruchstücke in den Keller der
Kreuzkirche verbracht.[45] Dies war im Einzelfall das
noch glücklich zu nennende Schicksal von Objekten,
die als künstlerisch wertvoll angesehen wurden. Grab-
platten, denen man diesen Wert nicht beimaß, hatten
bereits beim Bau der Bärschen Frauenkirche als Bau-
material fungiert. Von diesen wiederum konnten bei
den schon genannten Sicherungsarbeiten zwischen
1924 und 1930 einige geborgen werden, wenn auch
sämtlich mit „Spuren von gewaltsamer Zerstörung.“[46]
Viele weitere dieser Objekte wurden später unter den
Trümmern der 1945 vernichteten Kirche gefunden
und sind heute entweder Bestand des Lapidariums in
der Zionkirche, in Einzelfällen im Bestand des Lan-
desamtes für Archäologie Sachsen,[47] oder sie zieren

[41] Gitta Kristine Hennig zitiert: „30 Fuhren Epitaphia von der Kirche
 vor das Wilsdruffer Thor“ (Gitta Kristine Hennig, Der Verlauf
 der Bautätigkeit an der Frauenkirche in den Jahren 1724–1727. In:
 Die Dresdner Frauenkirche. Jahrbuch zu ihrer Geschichte und zu
 ihrem archäologischen Wiederaufbau, Band 1, Regensburg 1995,
 S. 103).
[42] Gühne, Grabmäler in der Unterkirche (wie Anm. 6), S. 28.
[43] Paul Göhler, Aus der Jacobigemeinde. Dresden 1888, S. 15.
[44] Hentschel, Epitaphe in der alten Dresdner Frauenkirche (wie
 Anm. 7), S. 118.
[45] Ebda., S. 102.
[46] Ebda., S. 102.
[47] Drei Grabplatten aus der Gruft der Familie Kegler. Hierzu (siehe:
 Dorit Gühne, Zeugnisse sepulkraler Kunst- und Kulturge-
 schichte der alten Dresdner Frauenkirche und ihres Kirchhofs.
 In: Die Dresdner Frauenkirche. Jahrbuch zu ihrer Geschichte und
 Gegenwart, 9, (2005) S. 204.

Abb. 17 Relief vom Epitaph
des Hieronymus Schaffhirt
(1530–1578), Papierteig im
Holzrahmen, 1578.
Städtische Galerie Dresden,
Aufnahme 2008.

als besonders repräsentable Stücke den sogenannten Raum der Grabsteine in der Unterkirche der Frauenkirche.

Einzeldarstellungen

Michaelis gibt zu den Grabsteinen und Epitaphen auch Standorte in der Kirche oder auf dem Friedhof an. Für die vorliegende Überblicksdarstellung der eher wenigen erhaltenen schmuckreichen Eptiaphe scheint – besonders im Interesse des Betrachters, der sie aufsuchen möchte – eine Ordnung nach gegenwärtigen Standorten sinnvoller zu sein.

Kreuzkirche

Der lebensgroße und sehr gut erhaltene Schmerzensmann *(Abb. 18)*, der in der Vorhalle der Kreuzkirche steht, war einstmals das Kernstück des wohl von Sebastian Walther nach 1634 aufwendig gestalteten und reich ausgeschmückten Grabmals des genannten Kanz-

lers David Peifer [auch Pfeifer] und galt nach Richter als das hervorragendste Epitaph des Frauenkirchhofs.[48] Es befand sich in einem größeren, mit Deckengemälden von Geburt, Kreuzigung, Auferstehung, Himmelfahrt und Erscheinung Christi ausgestatteten Schwibbogen an der Friedhofsmauer mit der Nummer 64. Der Raum war mit einem kunstvollen Eisengitter verschlossen. Schon Michaelis, der in der Regel sachlich registriert, hebt das Pfeifersche Grabmal als besonders kostbar und vielbeachtet hervor. Nach der Errichtung der neuen Bärschen Kirche wurde die Skulptur des Ecce Homo in deren Katakomben verbannt, wo man sie erst 1893 auf einer zugemauerten Kellertreppe im Untergeschoss der Kirche wieder auffand.[49] Einer

[48] Richter, Der Frauenkirchhof (wie Anm. 4), S. 129.
[49] R. H. Th. Wedemann, Frauenkirche. In: Neue Sächsische Kirchengalerie, Leipzig 1906, Sp. 426 – 427 (hier zitiert aus Heinrich Magirius, Zur Geschichte zweier Figuren mit der Darstellung des leidenden Christus aus dem 17. Jahrhundert. In: Die Dresdner Frauenkirche. Jahrbuch zu ihrer Geschichte und Gegenwart, Band 16, Regensburg 2012, S. 163).

Abb. 18 Dresden, Kreuzkirche, Schmerzensmann vom Grabmal
des David Peifer (1530–1602), Sandstein farbig gefasst, nach 1602.
Aufnahme 2019.

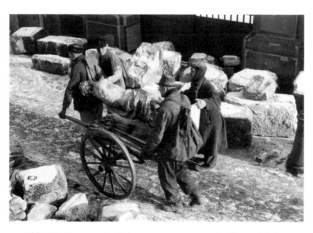

Abb. 19 Bergung des Schmerzensmanns aus der Frauenkirche.
Aufnahme nach 1945.

Epoche, die auch wieder Gefallen an barockem Pathos hatte, war der expressive Leidensausdruck der Figur nicht fremd, und sie fand nach einer umgehenden Restaurierung in der Frauenkirche gegenüber der Kanzel in Nähe des Altars Aufstellung. Wie Magirius schreibt, war anscheinend auch die reichverzierte Originalkonsole mit Schrifttafel erhalten geblieben.[50] Als man den Kirchenraum 1941/42 sanierte, wurde auch die Skulptur neu gefasst, doch schon wenige Jahre später lagerte man sie in einem Gewölbe unter dem Altarraum ein, um sie vor Kriegszerstörung zu schützen. Den Untergang des Gotteshauses am 14. Februar 1945 überstand die Skulptur daher glücklicherweise, die Konsole am südöstlichen Pfeiler im Kirchenraum nicht. Noch im Angesicht existenzieller Sorgen barg man den Schmerzensmann im September desselben Jahres *(Abb. 19)*. Zunächst im Oskar-Seyffert-Museum, dem heutigen Museum für Sächsische Volkskunst, gelagert, wurde sie folgend in die Annenkirche gebracht und unter der Empore an der rechten Seite des Altars plaziert. Als 1955 die Wiederaufbauarbeiten an der Kreuzkirche beendet wurden, fand sie hier ihren bis heute gültigen Platz.

Städtische Galerie Dresden

In der Städtischen Galerie, dem ehemaligen Dresdner Stadtmuseum, befindet sich die in ihrer Heterogenität repräsentativste Gruppe von Grabmalen bzw. Teilen davon, darunter auch das für die Frauenkirche älteste datierbare Epitaph, jenes des Christoph von Taubenheim *(vgl. Abb. 9–11)*. Es wurde offenbar 1564, zehn Jahre nach seinem Tod vollendet.[51] Weitere erhaltene Fragmente des Werkes, ehemals Besitz der Annenkirche, konnten vor wenigen Jahren restauratorisch wieder zusammengeführt werden.[52] Der strenge, nach klassischem Muster gebildete Aufbau des Epitaphs lässt an das Dresdner Schlossportal von 1555 denken,

[50] Magirius, Zur Geschichte zweier Figuren (wie Anm. 49), S. 163.
[51] Die Bekrönung wies offenbar die Jahreszahl 1564 aus (siehe Abb. 7).
[52] Stadtmuseum Dresden, Die Frauenkirche (wie Anm. 17), S. 23.

Abb. 20 Unbekannter Zeichner, Epitaph des Heinrich von
Schönberg (1500–1575), lavierte Federzeichnung, wohl Anfang
18. Jahrhundert. Aufnahme 1964.

Abb. 21 Mittelrelief des Epitaphs des Heinrich von Schönberg
mit einer Kreuzigungsszene, Sandstein, nach 1575.
Städtische Galerie Dresden, Aufnahme 2019.

weshalb Hentschel Vertreter der Familie Walther als
Schöpfer des Grabmals favorisiert. Ein akribischer Ver-
gleich mit plastischen Details anderer Werke lässt es
ihn dem Œvre Hans Walthers unter Mitarbeit seines
Cousins Christoph Walther II zuschreiben.[53]

Bereits genannt wurde das Mittelrelief vom Epitaph
des Heinrichs von Schönberg (1500–1575, *Abb. 20
und 21*) mit einer Kreuzigungsszene. Es wurde zu-
nächst auf den Eliasfriedhof überführt und dort An-
fang des 19. Jahrhunderts als Grabdenkmal für die
Familie Martiensen-Benads verwendet.[54] Sein *„Walt-
herscher Charakter"*[55] ist nach Hentschel unverkennbar,
auch wenn es kaum möglich scheint, die ausführende
Hand eindeutig zu bestimmen, da die Oberfläche of-
fenbar zurückgearbeitet wurde.

Die gusseiserne Gedenktafel für den Dresdner
Festungsbaumeister Caspar Voigt von Wierandt *(vgl.
Abb. 16)* ist ebenfalls Teil der Sammlung.[56] Sie ging
zunächst in den Besitz des Maternihospitals über und
kam vor 1900 in das Dresdner Stadtmuseum.[57]

Vom Epitph des sächsischen und friesischen Rats
und Amtmanns Caspar Ziegler hat sich der Aufsatz
mit der Darstellung der Auferstehung Christi erhalten
(vgl. Abb. 5),[58] vom Epitaph des Baumeisters Melchior
Trost (gest. 1559) drei Karyatiden *(vgl. Abb. 13)*. Eben-

53 Hentschel, Epitaphe in der alten Dresdner Frauenkirche (wie
 Anm. 7), S. 112.
54 Ebda., S. 117.
55 Ebda., S. 117.
56 Ein Abguss befindet sich in der Piatta Forma der Dresdener Fes-
 tungsanlagen.
57 Richter, Der Frauenkirchhof (wie Anm. 4), S. 129.
58 Stadtmuseum Dresden, Die Frauenkirche (wie Anm. 17),
 S. 24–25.

Abb. 22 Dresden, Annenkirche, Kruzifix, wohl vom Epitaph des Hans
Georg von Krosigk (gest. 1581), Alabaster, Ende 16. Jahrhundert.
Aufnahme 2019.

falls im Besitz der Galerie sind jenes Alabasterrelief vom Epitaph von Günther und Sarah von Bünau *(vgl. Abb. 8)* sowie das Relief vom Grabmal des Hieronymus Schaffhirt *(vgl. Abb. 17)*.

Annenkirche

Richter nennt das sandsteinerne Epitaph des Hofmarschalls Hans Georg von Krosigk, das als Altar genutzt wurde, als das hervorragendste Kunstwerk in der alten Frauenkirche.[59] Geschaffen 1584 von Christoph Walther II zeigte es in der Mitte eine Kreuzigung, darunter das letzte Abendmahl, darüber das Jüngste Gericht,

seitlich jeweils Geburt und Auferstehung Christi. Die ganze Darstellung war eingefasst von korinthischen Säulen, über denen auf einem Gesims die vier Evangelisten standen. In einer Bekrönung erschienen Gott Vater und die den heiligen Geist verkörpernde Taube. Nach dem Abbruch der Frauenkirche kam das Werk – wohl schon damals zum Kanzelaltar mit barocken Figuren umgearbeitet[60] – gemeinsam mit anderen zur Annenkirche, 1760 in die Matthäuskirche, wurde 1945 beschädigt und später abgebrochen. Einzelne Figuren haben sich möglicherweise erhalten,[61] so das heute in der Annenkirche angebrachte Altarkruzifix aus Alabaster *(Abb. 22)*.[62]

Himmelfahrtskirche Leuben

Das Epitaph, das von Hentschel 1963 als „einziges nahezu vollständiges Werk"[63] des ehemaligen Frauenkirchhofs beschrieben wird, ist jenes des sächsischen Hofbeamten und Bauintendanten Hans von Dehn-Rothfelser *(vgl. Abb. 12)*. Als man es 1876 auf dem alten Kirchhof von Leuben eingemauert fand, wurde es restauriert und in Leubens Pfarrkirche aufgestellt. Nach deren Abbruch erhielt es seinen heutigen Platz am Altar der 1901 vollendeten Leubener Himmelfahrtskirche.

Landesamt für Archäologie Sachsen

Während der archäologischen Sicherungsgrabungen auf der Frauenkirchenbaustelle vom Oktober 1994 bis August 1995 wurde die Gruft der Familie Kegler gefunden, die neben den Gebeinen der Eheleute auch drei Grabplatten enthielt. Auf zweien ist das Paar in Lebensgröße festgehalten *(Abb. 23 und vgl. Abb. 15)*,[64]

[59] Richter, Der Frauenkirchhof (wie Anm. 4), S. 128.
[60] Magirius, Die Dresdner Frauenkirche (wie Anm. 1), S. 28.
[61] Gühne, Zeugnisse sepulkraler Kunst- und Kulturgeschichte (wie Anm. 47), S. 199.
[62] Magirius, Die Dresdner Frauenkirche (wie Anm. 1), S. 28.
[63] Hentschel, Epitaphe in der alten Dresdner Frauenkirche (wie Anm. 7), S. 102.
[64] Gühne, Zeugnisse sepulkraler Kunst- und Kulturgeschichte (wie Anm. 47), S. 204; vgl. auch Michaelis, Dreßdnische Inscriptiones und Epitaphia (wie Anm. 3), S. 200, Nr. 502–504.

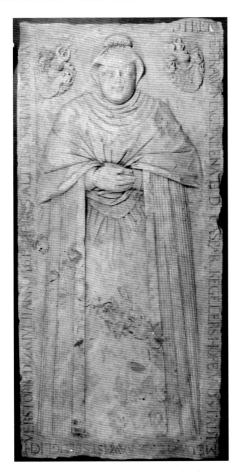

Abb. 23 Dresden, Landesamt für Archäologie,
Grabplatte der Magdalena Kegler (gest. 1612),
Sandstein, nach 1612. Aufnahme 2019.

1935 – bereits damals „ohne seine figürlichen Teile"[67] –
zur Kunstakademie und steht auch heute noch in der
HfbK Dresden, Brühlsche Terrasse, im Durchgang
des Ostflügels. Warum es nicht zu den anderen Epitaphen und Grabplatten im kleinen Schmuckhof der
HfbK auf der Güntzstrasse geordnet wurde, ist nicht
mehr nachvollziehbar. Paul Schumann zumindest galt
es als *„eine der edelsten Schöpfungen der Renaissance in
Dresden"*[68] und kam möglicherweise aufgrund seiner
Vorbildwirkung an den zentralen Ort der künstlerischen Lehre in Dresden.[69]

Schloss Siebeneichen

Im meist verschlossenen Eingangsbereich des Gebäudes befindet sich seit einigen Jahren wieder das Mittelstück vom Epitaph des mitunter *„Vierfürstenrat"*[70]
genannten Ernst von Miltitz, einem Inhaber etlicher
kurfürstlicher Ämter von zentraler Bedeutung *(vgl.
Abb. 6 und 7).*[71] Miltitz erbaute das Schloss Siebeneichen als Stammsitz für seine Familie, ermöglicht durch
die Einnahmen, die er aus den Gütern des säkularisierten und von Herzog Moritz (1521–1553) erworbenen
Kloster zum Heiligen Kreuz bei Meißen erwarb. Als
Schöpfer des Epitaphs kommt nach Hentschel nur
Hans Walther in Frage.[72] Ausbildung von Figuren an
dem für den Bidhauer gesicherten Altar der Kreuzkirche sowie architektonische Formen am Moritzmonu-

möglicherweise handelt es sich hierbei um Arbeiten
des Zacharias Hegewald.[65] Die Grabplatten wurden
von Peter Witzmann bereits hinsichtlich Auffindungsort, Material und Darstellung der Personen im Zeitkostüm ausführlich beschrieben, die Inschriften genauestens analysiert.[66]

Hochschule für Bildende Künste Dresden

Das Epitaph des Stadtkommandanten und Festungsbaumeisters Melchior Hauffe *(vgl. Abb. 14)* befand
sich wie andere Grabmale der alten Frauenkirche offenbar lange auf dem alten Annenfriedhof und kam

65 Magirius, Die Dresdner Frauenkirche (wie Anm. 1), S. 31.
66 Peter Witzmann, Wiederentdeckte Grabdenkmäler vom
 Kirchhof der Alten Frauenkirche zu Dresden, In: Arbeits- und
 Forschungsberichte zur sächsischen Bodendenkmalpflege, Hrsg.
 v. Landesamt für Archäologie Sachsen, Band 53/54, Dresden
 2011/2012, S. 51–516.
67 vgl. Hentschel, Epitaphe in der alten Dresdner Frauenkirche (wie
 Anm. 7), S. 102
68 Paul Schumann, Dresden, Reihe: Berühmte Kunststätten, Bd.
 46, Leipzig 1909, S. 50.
69 Der Autor dankt Dr. Simone Fugger von dem Rech, Leiterin des
 Hochschularchivs der HfbK Dresden, für wertvolle Hinweise.
70 Miltitz stand u.a. als Rat nacheinander in Diensten von Herzog
 Georg dem Bärtigen, Herzog Heinrich dem Frommen, Herzog/
 Kurfürst Moritz und Kurfürst August.
71 Der Autor dankt Dr. Andreas Christl (1958–2019) für die Aufnahme des aktuellen Zustandes der Reliefplatte.
72 Hentschel, Epitaphe in der alten Dresdner Frauenkirche (wie
 Anm. 7), S. 110.

Abb. 24 Dresden, Zionskirche, Regal mit Grabplatten aus der
Frauenkirche. Aufnahme 2019.

Abb. 25 Dresden, Frauenkirche, sogenannter Raum der Grabsteine
in der Unterkirche. Aufnahme 2005.

ment dienen ihm für diese Zuschreibung als Indiz.
Nachdem das Epitaph sehr gut erhalten wohl in den
Nachkriegswirren aus der Wand herausgerissen wurde,
fand man Jahre später zumindest das zerstörte Bildre-
lief, konservierte und fügte es wieder ein.

Zionskirche

In der Zionskirche wurden ca. 80 Objekte, die bei der
Enttrümmerung der Frauenkirche geborgen wurden,
versammelt und in Regalen eingelagert *(Abb. 24)*. Es
handelt sich um Grabplatten und Fragmente, für die
es bis zum heutigen Tage keine Möglichkeit der Prä-
sentation gibt. Auch sind aufgrund des Einsatzes der
Objekte als Baumaterial und der damit veranlassten
Bearbeitung durch Steinmetze die Ansichtsseiten sehr
abgestoßen. Darüber hinaus verursachte die Hitze
beim Brand der Frauenkirche 1945 Brüche und Ver-
färbungen an den ohnehin verwitterten Steinen.

Unterkirche

In der bereits 1996 fertiggestellten Unterkirche der
Frauenkirche, im nordöstlichen Bereich, wurde die
Kapelle G als sogenannter „Raum der Grabsteine"

eingerichtet *(Abb. 25)*.[73] Hierfür wurden 13 Grabmale
aus dem Bestand des Lapidariums in der Zionskirche
ausgewählt. Die zum Teil nicht mehr vollständigen
Objekte wurden konservatorisch behandelt und an
den Wänden befestigt. Es sind sicher nicht die prunk-
vollsten oder ausschließlich solche von prominenten
Dresdnern – fünf Grabmale von Unbekannten sind
darunter – doch schließen sie in gewisser Weise einen
Kreis, denn sie sind als einzige Zeugen der künstlerisch
reichhaltigen Ausstattung der alten Frauenkirche und
ihres Friedhofs zu ihrem ursprünglichen Standort zu-
rückgekehrt.

[73] G ü h n e , Grabmäler in der Unterkirche (wie Anm. 6), S. 29–39.

Der Altar der Schlosskapelle zu Dresden von Wolf Caspar von Klengel und seine Nachfolge

VON HEINRICH MAGIRIUS

„Zwei der Seraphim, die riefen einer dem andern zu: Heilig, heilig, heilig ist Gott, der Herre Zebaoth. Alle Lande sind seiner Ehre voll". (Text einer Motette von Jacobus Gallus, 1550–1591)

Die Vision des zum Propheten berufenen Jesaja (Jes.6, 2–3) war dem nachreformatorischen *„konfessionellen"* Zeitalter sowohl auf katholischer als auch evangelischer Seite bestens vertraut. Sie greift Elemente des Berichts von der Ausstattung des Allerheiligsten des Tempels von Jerusalem auf, wo zwei Cherubim, die Gesichter einander zugekehrt, mit nach oben hin ausgebreiteten Flügeln die Bundeslade, die Stätte, da Jahwe sich offenbart, bewachten und verherrlichten. Sie deuten die Anwesenheit Jahwes an (Ex 25, 18–22, 1Chr 3,18, Hebr 9, 4–5). Im Tempel Salomos handelte es sich um mit Gold überzogene Schnitzfiguren aus Olivenholz (1 Kg 6, 23–28, 2 Chr 3, 10–13). Die in den zahlreichen biblischen Texten beschriebene Theophanie trug zur Darstellung der Lichterscheinung Gottes in einer Gloriole, einem Strahlenkranz mit Wolken und Engelköpfchen, wesentlich bei.[1] Cherubim und Seraphim sind der biblischen Überlieferung zufolge unterschiedliche Engel, erstere haben zwei, letztere sechs Flügel. In der kirchlichen Tradition spielt dieser Unterschied kaum eine Rolle. Wichtig ist vor allem ihr Auftrag. So heißt es im „Te Deum": *„Auch Cherubim und Seraphim singen immer mit hoher Stimm …"* So können auch Verwechslungen vorkommen. War die Gegenüberstellung zweier einander sich zurufender, die Heiligkeit Gottes bezeugender Engel auch ein Thema der frühneuzeitlichen Kunst?

Im Jahr 2018 stieß Dr. Ludwig Jenchen bei einer Arbeit zur Geschichte der Kirchgemeinde Großgrabe bei Kamenz auf einen farbig angelegten Entwurf zu einem Altar mit der Signatur eines George Rudolph von Spor.[2] Dieser 1711 verstorbene Adlige war Eigentümer der Herrschaft des Rittergutes Wiednitz. Er war kurfürstlich-sächsischer Rittmeister und Oberkammerjunker. Wiednitz und die Standesherrschaft Königsbrück hatten das Kirchenpatronat von Großgrabe inne. Die Signatur auf dem Plan dürfte damit auch den Namen des Stifters des Altars bezeichnen.[3] Der Altarentwurf zeigt einen schlichten Stipes, der nach der Gewohnheit der Zeit wohl mit textilen Behängen verkleidet gedacht war, darauf ein Säulenaufbau mit Rücklagen und einem gesprengten Giebel. Von den Säulen flankiert sind zwei leer gelassene Bildflächen, eine queroblonge in Höhe des Sockels und ein hochrechteckiges, halbrund geschlossenes Mittelfeld zwischen den Säulen *(Abb. 1)*. Über dem Rundbogen sind in Höhe des Hauptgesimses Kartuschen angebracht, auf denen wohl die Allianzwappen der Stifterfamilie dargestellt werden sollten. Auf den Giebelansätzen knien rechts und links zwei große Engel mit weit aus-

[1] Heinrich Magirius, Die Gloriole als Zeichen der Theophanie an evangelischen Barockaltären in Mitteldeutschland. In: Kirchliche Kunst in Sachsen. Festgabe für Hartmut Mai zum 65. Geburtstag. Hrsg. von Jens Bulisch, Dirk Klingner und Christian Mai. Beucha 2002, S. 85–99. In diesem Beitrag ging es speziell um die Hinterlichtung des „Gottesauges", um deren Wiederherstellung beim Wiederaufbau der Dresdner Frauenkirche es damals gegangen ist, nicht um die hier thematisierte Engelverehrung.

[2] Dr. Ludwig Jenchen aus Dresden war so freundlich, mir den Altarentwurf für Großgrabe zugänglich zu machen, wofür ihm ausdrücklich gedankt sei.

[3] Auch die Angaben zur Geschichte der Patronatsherrschaft Großgrabe verdanke ich Herrn Dr. Jenchen. Aber auch Pfarrer A. Hertel in Großgrabe geht in seinem Beitrag zur neuen Sächsischen Kirchengalerie, Diözese Kamenz, S.122–140 ausführlich auf die Ortsgeschichte ein. Der im 18. Jahrhundert noch zu Sachsen gehörende Herrschaft Wiednitz gelangte 1815 an Preußen und schied folglich aus dem Kirchgemeindeverband Großgrabe aus.

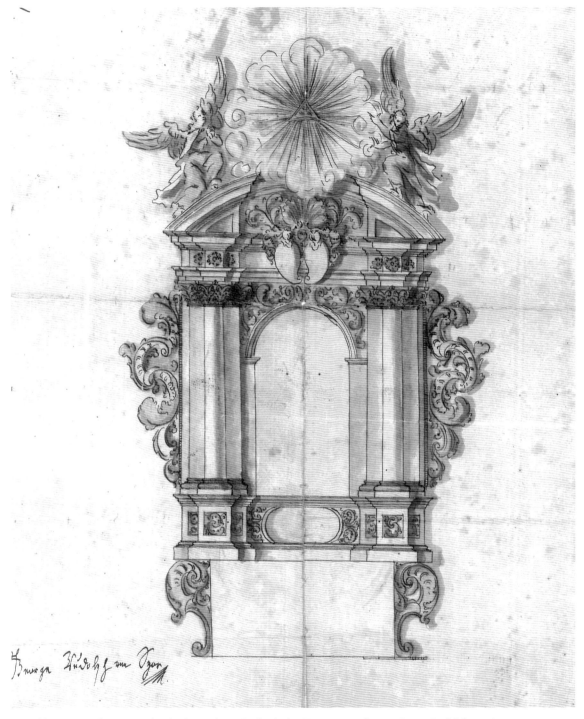

Abb. 1 Entwurf zu einem Altar für die Kirche in Großgrabe bei Kamenz, gestiftet von George Rudolph von Spor, um 1700. Federzeichnung, Aquarell.

Abb. 2a–c Großgrabe bei Kamenz, Figuren zweier die Gloriole des Altars verehrende Engel aus der Werkstatt des Bautzener Bildhauers Johann Daniel Richter, um 1707/09. Fotografische Dokumentation der Plastiken aus der Zeit um 1980.

gebreiteten Flügeln, die auf einen von Wolken umgebenen Strahlenkranz hinweisen. Die Mitte bildet ein gleichseitiges Dreieck mit drei kleinen Flämmchen als Zeichen der Dreieinigkeit. Der flotte, aber durchaus präzise Zeichenstil verrät einen professionellen Künstler als Schöpfer des Entwurfs, der wohl nur in der Residenz tätig gewesen sein kann. Die Flächigkeit des wohl zur Ausführung in Holz vorgesehenen Retabels, aber auch der Stil der Verzierungen machen eine Entstehungszeit *„um 1700"* wahrscheinlich, denn schon im zweiten Jahrfünft des 18. Jahrhunderts werden in der von Dresden geprägten Kunstlandschaft geschweifte Grundrissformen bei Altären üblich.[4] Die Entstehung des Altars von Großgrabe am Anfang des 18. Jahrhunderts liegt allerdings im Dunkeln. Für seine Herstellung im Zusammenhang des weitgehenden Kirchenneubaus zwischen 1706 und 1709 scheint zunächst völlig eindeutig überliefert.[5] Um 1707 beauftragte George Rudolph von Spor den Bautzener Bildhauer Johann Daniel Richter mit der Ausführung eines Altars, den der Löbauer Kunstmaler Johann Wemme farbig fassen sollte. Damit ist aber nicht gesagt, dass auch der Altarentwurf von dem Bautzener

Meister stammt. Vom Werk des Daniel Richter wissen wir bisher nur, dass er 1688 Reliefs und Figuren für die Kanzel in Reichenbach bei Görlitz geschaffen hat.[6] Sie sind noch im Stile eines etwas provinziellen Spätmanierismus gehalten. Vom Aussehen des Altars von Großgrabe kennen wir außer seiner Darstellung auf dem Altarentwurf drei Fotoaufnahmen aus der Zeit um 1980, sie zeigen, dass der Bildhauer sich weitgehend an die Vorgaben der Entwurfszeichnung gehal-

4 In der Dresdner Gegend war es 1708 wohl der auf Johann Fehre zurückgehende Kanzelaltar der Kirche in Dresden-Loschwitz, der als erster einen geschweiften Grundriss aufwies (vgl. Abb.10) 1716 folgte ihm George Bährs Kanzelaltar von Schmiedeberg, vgl. Siegfried Dähner, Die George-Bähr-Kirche in Schmiedeberg. In: Die Dresdner Frauenkirche. Jahrbuch zu ihrer Geschichte und Gegenwart, 6 (2016), S. 17–49.

5 Gemäß einem undatierten und nicht nachgewiesenem Zeitungsartikel aus dem Nachlass von Pfarrer Dr. Rudolph in Großgrabe, auf den mich Herr Dr. Jenchen in einem Schreiben vom 7.6.2019 aufmerksam gemacht hat.

6 Georg Dehio, Handbuch der Deutschen Kunstdenkmäler Sachsen I. Regierungsbezirk Dresden. Bearb. von Barbara Bechter und Wiebke Fastenrath. München/Berlin 1996, S. 746.

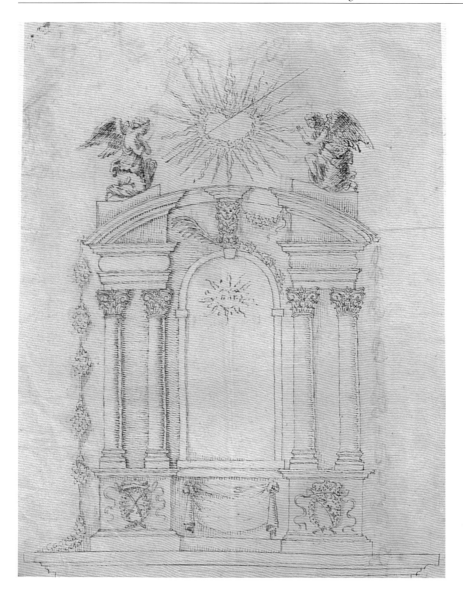

Abb. 3 Entwurf zu einem Altar für
die evangelische Kapelle im Dresdner
Residenzschloss von Wolf Caspar von
Klengel (1630–1691).
Federzeichnung, Aquarell, 1661.

ten hat. Damit ist aber keineswegs bewiesen, dass auch die Entwurfszeichnung von Johann Daniel Richter stammt *(Abb. 2).* Betrachtet man den Stil von Altären, die in der Oberlausitz aus der Zeit um 1700 stammen, wie die Altäre in Melkel 1686, Mittelherwigsdorf 1694 oder Malschwitz 1709, zeigt sich, dass diese Werke bei allem dekorativen Reichtum die architektonische Strenge des Altars von Großgrabe vermissen lassen. So wäre es kunsthistorisch näherliegend, wenn der

Stifter des Altars George Rudolph von Spor sich die Entwurfszeichnung bei einem Dresdner Künstler besorgt hätte und sodann den Bautzener Meister als Vorgabe mitgegeben hätte.[7] Zur Klärung solcher diffizilen

7 Vor dem Umbau der Kirche zu Großgrabe durch den Zittauer Architekten H. Pipo 1894 war aus dem Barockaltar ein Kanzelaltar gemacht worden, siehe den Plan im Pfarrarchiv vom 20.4.1894.

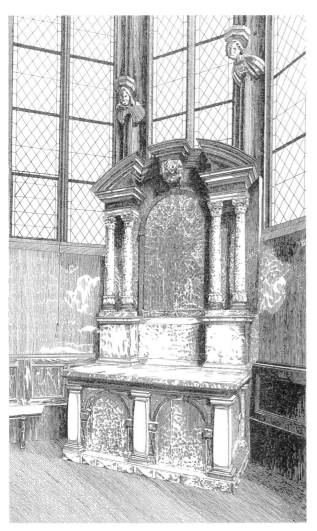

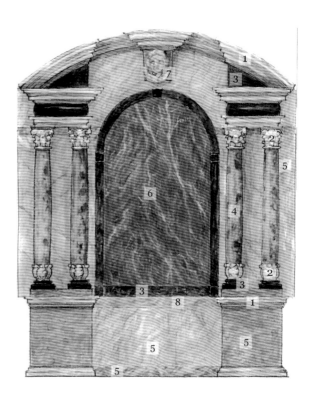

Abb. 5 Altarretabel aus der evangelischen Kapelle des Residenzschlosses Dresden von 1661/1667. Lithologische Rekonstruktion der Steinarten nach Arndt Kiesewetter. Federzeichnung, Aquarell (Plansammlung LfDS). Legende: 1 – Marmor (Crottendorf), 2 – Alabaster (Weißensee?), 3 – Serpentin (Zöblitz), 4 – Serpentinbrezin (Thessaloniki), 5 – Kalkstein (Grüna), 6 – Kalkstein (Wildenfels), 7 – Marmor (sächsisch), 8 – farbbeschichtetet Holzergänzung.

Abb. 4 Stipes mit Marmorretabel in der evangelischen Kapelle des Residenzschlosses Dresden, 1737 in die Busmannkapelle der Sophienkirche umgesetzt. Federzeichnung, um 1900.

kunsthistorischen Fragen wäre die Kenntnis der Engelfiguren von hohem Wert, aber sie sind seit der Zeit um 1990 verschollen. Ihre komplizierte Körperhaltung entspricht den Angaben auf der Entwurfszeichnung. Der linke Engel kniet auf dem verschwundenen linken Gesimsstück des gesprengten Giebels und hat die Hände betend zusammengelegt. Der rechte Engel hat sein linkes Bein angewinkelt, wendet sich dem Betrachter zu und weist mit seinem abgebrochenen rechten Arm auf die Gloriole hin. Hätte man noch Zugang zu den Originalen, wäre vielleicht ein Urteil über die künstlerische Qualität möglich *(vgl. Abb. 2).* [8]

Wann die Änderung geschehen ist, ist nicht überliefert. Altäre dieses Typus weisen alle in dem rundbogig geschlossenen Mittelfeld ein Kruzifix auf, so die Altäre der Dresdner Schlosskapelle 1661/67, der Kirche in Dölzig 1706 nach Entwurf des Ratsmaurermeisters Jakob Christian Senckeisen, die Figuren von Johann Jacob Löbelt, in der Leipziger Thomaskirche 1721, in Hainewalde bei Zittau 1705–11 und in Großröhrsdorf 1745.

[8] Aus der Haltung der Engel ließe sich auf einen Künstler schließen, der in einer führenden Werkstatt in Dresden tätig war. Auf den ungenügenden Fotos lässt sich die Durchführung im Detail dagegen nicht beurteilen.

Abb. 6 Dresden, evangelische Kapelle im Residenzschloss mit dem Altar Wolf Caspar von Klengels im Zustand von 1676.
Kupferstich von David Conrad (1604–1681).

Aber nicht nur stilistisch, auch ikonographisch und typologisch ist der Altarentwurf noch im 17. Jahrhundert verankert. Er wiederholt einen Typus, den Oberlandbaumeister Wolf Caspar von Klengel im Jahre 1661 für den Altar der evangelischen Schlosskapelle in Dresden geschaffen hatte *(Abb. 2 und 3)*.[9] Er zeigt ein von Säulenpaaren flankiertes Mittelfeld mit einem gesprengten Giebel darüber. Er ist in seiner gewiss von Klengel projektierten Form nur wenige Jahre, nämlich 1661 bis 1667 vollständig existent gewesen. Wir erfahren aus Akten von einer weiteren Erneuerungsphase der Kapelle, dass 1667 die Gloriole und die Engel, die Klengel auf einer Entwurfszeichnung dargestellt hat, abgenommen werden mussten, weil sie einer darüber vorgezogenen Empore im Wege waren. Damit wurde aber auch die ikonographische Aussage verkürzt. Die

Klengelzeichnung zeigt zwei Versionen für die Ausführung der Mitte der Gloriole, eine ist herzförmig dargestellt, die andere queroval mit dem Jehova-namen. Daraus kann wohl geschlossen werden, dass die Herzgloriole so ungewöhnlich war, dass Klengel darunter eine damals übliche Gloriole mit dem Jehova-namen dazu gestellt hat. Welche der beiden Möglichkeiten ausgeführt wurde, wissen wir nicht. Wenn Klengel in seinem Altarentwurf – wohl aus dem Jahr 1661 – auf die Gestaltung des Tempels in Jerusalem mit den zwei

<hr />

[9] Vgl. Heinrich Magirius, Die evangelische Schlosskapelle zu Dresden aus kunstgeschichtlicher Sicht. Altenburg 2009, S. 71–74. Ausführlicher geht derselbe unter Nutzung der historischen Quellen in seinem Beitrag ein: Die Schlosskapelle. In: Das Residenzschloss zu Dresden. Bd. 2. Er erscheint 2019 im Inhoff Verlag Petersberg.

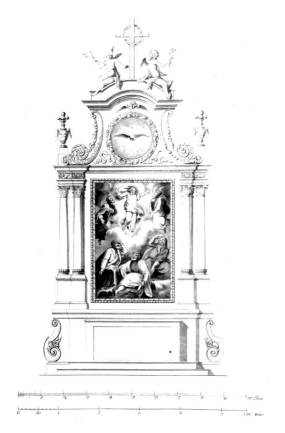

Abb. 7 Entwurf zu einem Altar der Schlosskapelle Moritzburg von Wolf Caspar von Klengel. Federzeichnung, Aquarell, um 1664.

Abb. 8 Radeburg, Entwurf zu einem Altar für die Kirche von Wolf Caspar von Klengel. Federzeichnung, Aquarell, um 1670.

großen anbetenden Engeln anspielte, so gewiss nicht von Ungefähr, denn die vier grünen Säulen des Altars stammten angeblich aus dem Heiligen Land und wurden von Herzog Albrecht von seiner Wallfahrt im Jahre 1476 von dort mitgebracht.[10] Mit einem großen Kruzifixus, der vor dem Mittelfeld des Altars aufgestellt war, ist die herzliche Liebe des Dreieinigen Gottes noch einmal betont gewesen *(Abb. 4 bis 6)*.

Mit dem Altarentwurf für die Dresdner Schlosskapelle fast gleichzeitig – um 1664 – entstand der Altarentwurf für die Moritzburger Schlosskapelle, ebenfalls nach einer Zeichnung Klengels.[11] Er zeigt manche Ähnlichkeit mit dem Dresdner Altar. Da hier aber von vornherein ein hochrechteckiges Bild der Verklärung Christi von Stefano Cattaneo als Altarbild vorgesehen war und darüber ein rundes Bild mit der Taube des Heiligen

Geistes, verzichtete man hier von Anfang an auf eine Gloriole und wies mit einem Kreuz und einer Dornenkrone an der Spitze auf die Passion Jesu hin *(Abb. 7)*.

Für die Kirche „à *Radebourg*", wo Klengel mit einer Gutsherrschaft auch das Kirchenpatronat innehatte,[12] sah der Architekt für den geplanten Altar eine Gloriole mit der Taube des Heiligen Geistes vor, die von zwei großen Engeln flankiert werden sollte *(Abb. 8)*. Hier ist die Retabelarchitektur wie auf dem Entwurf

[10] Vgl. Magirius (wie Anm. 9) S. 73.

[11] Vgl. Günter Passavant, Wolf Caspar von Klengel, Dresden 1630 – 1691. München/Berlin 2001, S. 164–168.

[12] Passavant 2001 (wie Anm. 11) S. 174–176. Vgl. auch Inventar Sachsen H. 38, S. 89–103.

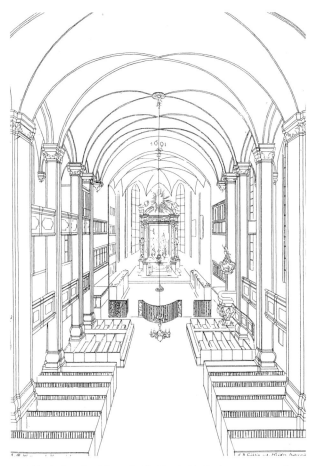

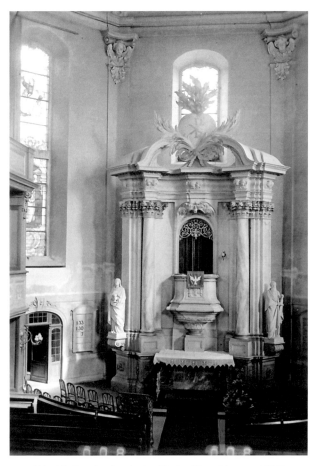

Abb. 9 Dresden-Neustadt, Dreikönigskirche, Innenraum nach
Wiederaufbau der 1685 abgebrannten Kirche mit dem im gleichen
Jahr gestifteten Altar. Federzeichnung von Anna Maria Werner
(1688–1753).

Abb. 10 Dresden-Loschwitz, Kirche, Kanzelaltar von 1708.
Foto um 1920.

für Großgrabe dargestellt. Über einer Sockelzone erhebt sich eine Säulenarchitektur mit Rücklagen. Eine
geschweifte Giebelarchitektur endet mit Einrollungen.
Diese Gesimszone ist in der Ausführung allerdings
vereinfacht ausgebildet und die anbetenden Engel waren durch stehende ersetzt, die heute verschwunden
sind. Das Kreuzigungsbild trägt noch die Stilmerkmale des späteren 17. Jahrhunderts. Aber es ist nicht
ausgeschlossen, dass der Altar nach dem abgeänderten
Entwurf Klengels erst nach dem Brand der Kirche von
1718 geschaffen worden ist.

Aus den siebziger Jahren des 17. Jahrhunderts
stammt auch die wiederaufgebaute Stadtkirche St.

Laurentius in Dippoldiswalde, wo ein Altarbild von
Johann Fink von 1671 von einer Architektur gerahmt
wird, die an Klengel erinnert.[13] Hier fehlen allerdings
die großen Engel, nicht aber die den Aufbau abschlie
ßende Gloriole. Wie weiter entfernt von der Residenz
in den siebziger und achtziger Jahren Altäre in Sachsen gestaltet wurden, lässt sich an dem aus Hainichen

[13] Fritz Löffler, Die Stadtkirchen in Sachsen. Beucha 1989, S. 63,
206–207. Offenbar war Klengel am Wiederaufbau der 1632 abgebrannten Stadtkirche beteiligt, wie sich an der Gestaltung des
Westturms ablesen lässt, der große Ähnlichkeit mit dem Dresdner
Schlossturm von 1676 aufweist.

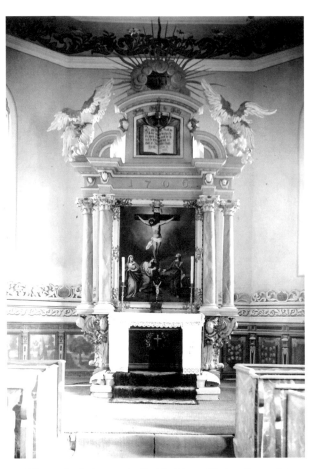

Abb. 11 Großerkmannsdorf bei Radeberg, Kirche, Altarretabel
von 1706. Foto um 1910.

dem Bettmeister Nikolaus Lütke gestiftet worden
sein. Hier ist nicht nur der architektonische Aufbau
von den Klengelschen Werken angeregt, auch die
Gloriole wird von anbetenden großen Engeln beglei-
tet *(Abb. 9)*. Auch diese knien hier auf den seitlichen
Enden eines gesprengten Giebels. Der Fries trug die
Inschrift: „Sanctus, Sanctus, Sanctus". Als Altarbild
diente die Darstellung der Erhöhung der Ehernen
Schlange, ein Bild von Samuel Bottschild. Da Klen-
gel erst 1691 starb, könnte der Entwurf des Altars der
Dreikönigskirche durchaus noch auf ihn zurückgehen.

Von neuartige Monumentalität zeugte der 1945 zer-
störte Kanzelaltar der Kirche zu Dresden-Loschwitz,
der wohl auf einen Entwurf von Johann Fehre zurück-
ging *(Abb. 10)*. Die pathetische Sprache des Altars,
einschließlich seiner ikonografischen Aussage, die sich
auf ein flammendes Herz Jesu bezog, zeigte das Unge-
nügen, dass man am Anfang des 18. Jahrhunderts ge-
genüber dem Altartypus der Schlosskapelle empfand.
Fast gleichzeitig mit diesem monumentalen Werk ent-
stand 1706 in Großerkmannsdorf bei Radeberg ein
Altar, der mit seinem fülligen Arkantuslaub manche
Ähnlichkeiten mit dem Entwurf von Großgrabe auf-
weist *(Abb. 11)*.[17]

Er verzichtet auf das seitliche Laubwerk und führt
eine weitere zurückgesetzte Säulenstellung ein, des-
gleichen einen Auszug in einem Obergeschoss mit
der Darstellung eines Buchs, auf dessen Seiten Verse

1674, Jöhstadt 1676 und Zwönitz 1691, beobachten.[14]
Hier mangelt es nicht an einer strengen Altararchi-
tektur, aber der Bezug der Gloriole zu flankierenden
Engeln fehlt völlig. Eine ähnliche Anreicherung mit
christologischen Themen zeigt der Barockaltar in Döl-
zig von 1706, der architektonisch mit dem von Gro-
ßerkmannsdorf vergleichbar ist und wohl auf einen
Entwurf des Leipziger Meisters Michael Senckeisen
zurückgeht. Wurden derartige Altarentwürfe von den
adligen Patronatsherren ausgetauscht?[15]

In Dresden folgte ein Altar noch vom Ende des
17. Jahrhunderts dem der Dresdner Schlosskapelle,
nämlich der der Dreikönigskirche.[16] Er soll 1685 von

[14] Löffler 1989 (wie Anm. 13), S. 108, 166,167. Im Falle des Altars
von Hainichen, einem Werk von Johann Heinrich Böhme d. Ä.,
ist es durchaus wahrscheinlich, dass ihm der Altar der Dresdner
Schlosskapelle bekannt war, aber die beiden großen Engel auf dem
gesprengten Giebel schauen den auf diesem Altar dargestellten
heilsgeschichtlichen Szenen zu und beten nicht an.

[15] Hartmut Mai, Der evangelische Kanzelaltar. Geschichte und
Bedeutung. Halle/Saale 1969, S. 87; Heinrich Magirius und
Hartmut Mai. Dorfkirchen in Sachsen. Berlin 1985, S. 72 und
190. Die ikonographische Aussage des Figurenprogramms ist chris-
tologisch geprägt. Die Figuren entstammen der Werkstatt des Leip-
ziger Bildhauers Johann Jacob Löbelt, was zeigt, dass der Entwurf
des Retabels mit unterschiedlichen ikonographischen Aussagen
verbunden werden kann. Das ist im Falle der Altäre mit den die
Gloriole verehrenden Engeln allerdings nur in begrenztem Maße
möglich.

[16] Inventar Sachsen H. 21–24, S. 127–130.

[17] Inventar Sachsen H. 26, S. 6–7; zu Dresden-Loschwitz Inventar
Sachsen H. 26, S. 83–89.

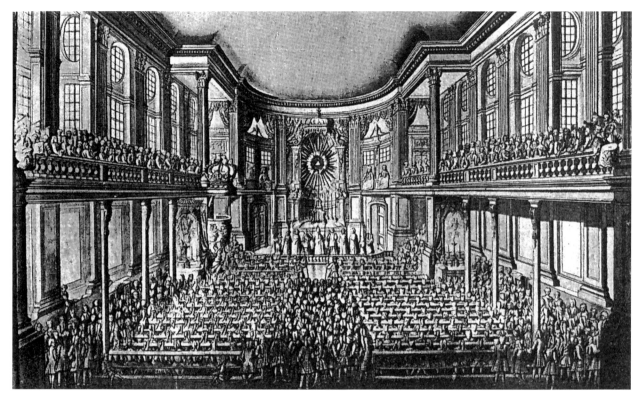

Abb. 12 Dresden, Residenzschloss, katholische Hofkapelle mit Hochaltar im Zustand von 1719. Kupferstich von Antoine Aveline (1691–1743).

aus dem Korintherbrief verzeichnet sind. Sie beziehen sich auf das Abendmahl. Damit wird die theologische Aussage präzisiert. Die in einer Gloriole ausgedrückte „Theophanie" entbehrte an dem Dresdner Altar die Vermittlung des Heils an die christliche Gemeinde. Aber gerade darauf hinzuweisen schien für einen lutherischen Altar wesentlich. So ergänzen mehr und mehr Themen wie die des Letzten Abendmahls, der Kreuzigung Christi oder alttestamentliche Themen der Opfertypologie die Aussage. Das Allerheiligste ist sowohl Verherrlichung als auch Opfer. Die Flügelwesen der Engel am Großerkmannsdorfer Altar verehren im Leiden Christi zugleich die Dreieinigkeit.

Eine eigenartige Parallele zum Ungenügen an einer Gloriole mit dem Symbol der Dreieinigkeit, wie sie hier an evangelischen Altären aufgewiesen wird, lässt sich auch am Altar der katholischen Schlosskapelle Augusts des Starken in Dresden beobachten. Die für den katholischen Gottesdienst zuständigen

Jesuiten fanden, dass eine Gloriole zur Aussage eines katholischen Gotteshauses zu unbestimmt sei, so dass es selbst für kalvinistische Versammlungshäuser und Synagogen Verwendung finden könnte *(Abb. 12)*. Aufgrund dieser Kritik erhielt die Dresdner Kapelle 1722 einen neuen Altar mit einem Bild von Giovanni Antonio Pellegrini mit der Darstellung der Dreieinigkeit, hier in Beziehung zur Erlösung der Menschheit durch Christus *(Abb. 13)*. Zwei gewaltige fliegende Engel – heute in Bautzen – dürften wohl von der Gloriole des sogenannten Dresdner Altars stammen.[18]

[18] Günther Meinert, Die erste Katholische Hofkirche in Dresden. Entstehung und kunstgeschichtliche Würdigung. In: Unum In Veritate Et Laetitia. Gedächtnisband für Bischof Otto Spülbeck. Leipzig 1970, S. 322–344. Zum Ungenügen an der Gloriole als Bildaussage vgl. S. 338. Ein Vorschlag zur zeichnerischen Rekonstruktion des sogenannten Dresdner Altars von Balthasar Permoser ist bisher nicht gemacht worden.

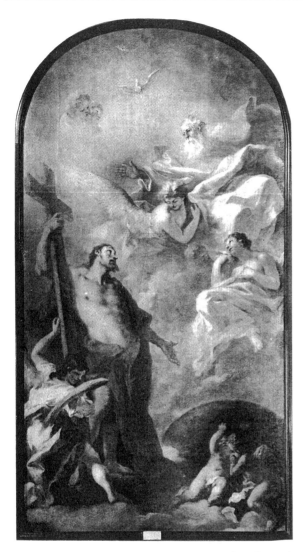

Abb. 13 Dresden, Residenzschloss, katholische Hofkapelle, Hoch-
altarbild des sogenannten Dresdner Altars von 1722. Gemälde von
Giovanni Antonio Pellegrini (1675–1741).

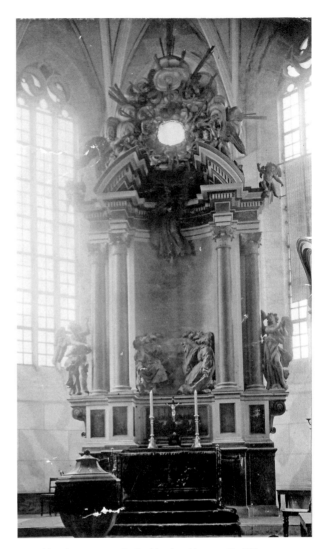

Abb. 14 Lommatzsch, Stadtkirche, Altar von Paul Heermann
(1673–1732), 1714. Foto 1890.

Ein letzter Höhepunkt der sächsischen Barockal-
täre, die alttestamentliche Gottesverehrung deutlich
zum Ausdruck bringen, findet sich in der Stadtkirche
von Lommatzsch, an einem Altar von Paul Heermann
von 1714 *(Abb. 14)*.[19] Der architektonische Aufbau
ähnelt dem Großerkmannsdorfer Altar, allerdings
hier ins Monumentale gesteigert. Die seitlich ange-
fügten Standfiguren von Engeln ähneln denen in der

Peter-Pauls Kirche in Görlitz von 1695. Die plastische
Darstellung der Himmelfahrt Christi im Mittelfeld
sprengt eine eigene Rahmung. Noch einmal verehren
wohl sechsflüglig gemeinte Engel eine Gloriole. Damit
ist die Gloriole auch hier christologisch gemeint. Iko-

[19] Löffler 1989 (wie Anm. 9), S. 133, 222.

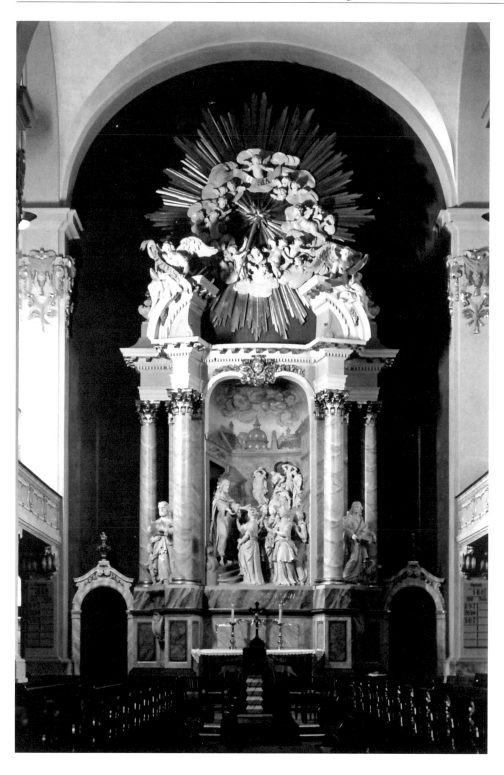

Abb. 15 Dresden-Neustadt,
Dreikönigskirche, Altar 1738
von Benjamin Thomae
(1682–1751).
Foto um 1930.

Abb. 16 Burkhardswalde bei Weesenstein, Kirche, Altar, wohl von 1752. Foto um 1920.

Abb. 17 Werdau, Stadtkirche, Altar von Johann Friedrich Knöbel, 1764. Foto um 1960.

nographisch ist so die Aussage des Altars der Dresdner Frauenkirche schon angedeutet, denn hier gehört die Engelwolke zur Darstellung des Gebets Christi im Garten Gethsemane.[20]

Die Mitte der Gloriole des Altars der Dreikönigskirche ist nicht das Auge Gottes, sondern der Stern von Bethlehem. Nicht zwei, sondern drei große Engel tragen Bänder mit der Weihnachtsbotschaft „*Gloria in Excelsis Deo*". Damit ist die Lichterscheinung neutestamentlich verankert und verbunden mit dem Namen der Dreikönigskirche *(Abb. 15)*. Matthäus 2,10 heißt es: „*Da sie – die drei Könige – den Stern sahen, wurden sie hoch erfreut*".[21]

Zwei große, vor der Gloriole anbetende Engel weist der Kanzelaltar der Kirche in Burkhardswalde bei Weesenstein auf. Seine reich gegliederte Säulenarchitektur lässt vermuten, dass der Altar im zweiten Viertel des 18. Jahrhunderts entstanden ist. Möglicherweise ist er erst 1752 von der Patronatsfamilie Bü-

[20] Zur Ikonographie des Altars der Dresdner Frauenkirche vgl. Heinrich Magirius, Die Dresdner Frauenkirche von George Bähr. Entstehung und Bedeutung. Berlin 2005, S. 250–255.
[21] Zum Altar der Dreikönigskirche vgl. Hartmut Mai, Dreikönigskirche Dresden. Schnell Kunstführer Nr. 1956 München/Zürich 1991, S. 21.

nau gestiftet worden. *(Abb. 16)* Da die Gesimsanordnung, deren gesprengter Giebel und die Gloriole dem *„historischen"* Typus der Zeit um 1700 folgt, spricht viel dafür, dass es auch hier die adlige Patronatsfamilie war, die den in ihren Kreisen traditionell bewährten Typus auch noch in so später Zeit noch einmal wiederholen ließ.[22]

In der zweiten Hälfte des 18. Jahrhunderts erlebte das Thema großer Engel, die vor einer Gloriole anbeten, in Sachsen noch einmal eine Art Nachblüte. Nun sind sie aber nicht mehr die visionären Wesen, sondern mädchenhafte Gestalten, in stiller Anbetung dargestellt, so zum Beispiel am Kanzelaltar von Gottfried Knöffler 1756 in der Kirche zu Dresden-Kaditz oder am Altar von Samuel Locke 1764 in der Kirche zu Werdau. *(Abb.17)* Das Unbestimmte und Vieldeutige des Gottessymbols kam dem aufgeklärten Zeitalter durchaus entgegen.[23] In der Kirche zu Kirchberg bleiben am Altar von 1764 die Engel ganz weg, ein Altar in Lunzenau von 1787/89 zeigt wie eine Gloriole durch ein Kruzifix ersetzt worden ist.[24] Die visionäre Verherrlichung Gottes ist der biblischen Passionserzählung gewichen.

Bildnachweise

Abb. 1: Kopie Kirchenarchiv Großgrabe OT von Berndorf/OL.; *Abb. 2 a–c:* Archiv Ev. Kunstdienst Dresden; *Abb. 3, 8:* Württembergische Landesbibliothek Stuttgart, Sammlung Karten und Grafik, Nic.S.6, fol 44v, links und Nic.S.6, fol 44v, rechts unten; *Abb. 4, 9:* Repro aus: C o r n e l i u s G u r l i t t, Beschreibende Darstellung der älteren Bau- und Kunstdenkmäler des Königreiches Sachsen unter Mitwirkung d. K. Sächs. Altertumsvereins. (hrsg. v K. Sächs. Ministerium d. Innern). Stadt Dresden Teil 1. Dresden 1900, S. 84 (Fig. 56) und S. 129 (Fig. 90); *Abb. 5:* Landesamt für Denkmalpflege Sachsen (LfDS), Plansammlung; *Abb. 6:* Repro Frontispiz aus C h r i s t o p h B e r n h a r d, Geistreiches Gesang-Buch. Dresden 1676; *Abb. 7:* Bildsammlung LfDS 26/153a; *Abb. 10:* Bildsammlung LfDS 26/283; *Abb. 11:* Bildsammlung LfDS 26/227; *Abb. 12:* Bildsammlung LfDS; *Abb. 13:* Repro aus: G ü n t h e r M e i n e r t 1970 (wie Anm. 18), Abb. 13; *Abb. 14:* Bildsammlung LfDS o. N.-30094; *Abb. 15:* Sächsische Landesbibliothek – Universitäts- und Staatsbibliothek (SLUB) Dresden, Deutsche Fotothek/ Bild-Nr. 5170; *Abb. 16:* E. A. Richter, Dresden, Bildsammlung LfDS; *Abb. 17:* Hermann Müller, Plauen i.V., Bildsammlung LfDS.

[22] Neue sächsische Kirchengalerie. Ephorie Pirna Leipzig, um 1902, Sp. 213 – 218.

[23] Zu Dresden Kaditz vgl. H e i n r i c h M a g i r i u s und H a r t m u t M a i : Dorfkirchen in Sachsen. Berlin 1985, S. 24, 111, 198; zu Werdau vgl. Stadtkirchen 1989 (wie Anm. 13), S. 178.

[24] Vgl. Stadtkirchen 1989 (wie Anm. 13), S. 182 – 183.

Das Gewandhausareal am Dresdner Neumarkt – Geschichte und Bedeutung

VON TOBIAS KNOBELSDORF

Im Frühjahr 2019 wurde das „Grüne Gewandhaus" auf dem Dresdner Neumarkt zur Nutzung durch die Bevölkerung übergeben (*Abb. 1*).[1] Vor der westlichen Platzfront, die ebenfalls bis dahin in Anlehnung an ihr 1945 zerstörtes Erscheinungsbild wiedererstanden ist, bietet es den Einwohnern und Gästen der Stadt die bislang schmerzlich vermissten öffentlichen Sitzgelegenheiten mit bestem Blick auf die wiedererstandene Frauenkirche George Bährs. Die in zwei Reihen gepflanzten Platanen dienen dabei nicht nur als Schattenspender und der Verbesserung des Stadtklimas. Sie bringen mit ihrer streng kubischen Beschneidung ein neues Gestaltungselement in das Gesamtbild des Platzes ein, das es in dieser Form vor 1945 nicht gab. In der Tat wurde jahrzehntelang über den Umgang mit dem Standort gerungen. Den Befürwortern der Errichtung eines Gebäudes auf dem Standort des 1791 abgerissenen Alten Gewandhauses standen die Gegner dieses Vorhabens gegenüber, die für die Orientierung am Vorkriegszustand des Neumarkts und damit für die Freilassung des Areals plädierten. Die Vehemenz, mit der hier hoch emotional und teilweise erbittert gestritten wurde, hatte in Dresden nur in den zeitgleichen Diskussionen um das Pro und Contra der Waldschlösschenbrücke eine Parallele. Offenbar spielten in beiden Fällen ästhetische Fragen nur eine untergeordnete Rolle: Primärer Streitpunkt war nicht die geplante Gestaltung des jeweiligen Bauwerks, sondern die grundsätzliche Frage nach der Notwendigkeit und Sinnhaftigkeit seiner Errichtung. Stellvertretend für die Gesamtstadt kristallisierten sich an beiden Bauvorhaben die unterschiedlichen Vorstellungen vom Selbstverständnis der Stadt heraus. Während die Befürworter eine progressive, zukunftsgewandte Haltung für sich in Anspruch nahmen und den Gegnern reaktionäre Rückwärtsgewandtheit vorwarfen, sahen jene gerade in der sorgfältigen Wahrung der überkommenen Werte bzw. in der Wiederherstellung des histori-

schen Bildes die einzige Möglichkeit, die Identität der Stadt angesichts der immensen Verluste seit 1945 und der sich zu Beginn des 21. Jahrhunderts immer weiter beschleunigenden globalen Veränderungen zu bewahren. Im Falle des „Brückenstreits" erwiesen sich die Fronten als derart verhärtet, dass eine Verständigung der Kontrahenten unmöglich wurde. Anders hingegen am Neumarkt: Die nun realisierte Gestaltung des ehemaligen Gewandhausareals stellt einen Kompromiss zwischen den Zielen der Befürworter und der Gegner einer Bebauung dar.

Anlässlich der Fertigstellung des „Grünen Gewandhauses" und der weitgehenden Vollendung der Platzfronten des Neumarkts soll noch einmal ein Blick auf die Geschichte und Bedeutung des Ortes geworfen werden. Ziel ist dabei nicht primär eine rein baugeschichtliche Darstellung des Alten Gewandhauses und der zahlreichen Entwürfe für die Neugestaltung des Areals, die besonders während des 18. Jahrhunderts und im Rahmen der Wiederaufbauüberlegungen für den Neumarkt zwischen 1977 und 2007 angefertigt wurden.[2] Ebenfalls nicht angestrebt ist eine erneute Be-

[1] https://www.dresden.de/de/stadtraum/brennpunkte/neumarkt/Quartier-VI-Das-Gruene-Gewandhaus.php (24.05.2019, 10.21 Uhr).

[2] Siehe hierzu Stefan Hertzig, Hauptwache und altes Gewandhaus am Dresdner Neumarkt. Dresden 2004; Fabian Zens, Zur Geschichte des Alten Gewandhauses in Dresden. In: Arbeits- und Forschungsberichte zur sächsischen Bodendenkmalpflege. 48/49 (2006/2007), S. 255–276 (inhaltlich weitgehend identisch mit: ders. und Christof Schubert, Zur Geschichte des Alten Gewandhauses in Dresden. Unter Berücksichtigung der Befunde der archäologischen Grabungen. In: Dresdner Geschichtsbuch. 13 [2008], S. 7–30; auf diesen Beitrag wird deshalb im Folgenden i.a. nicht mehr verwiesen). Zu den Wettbewerbsergebnissen von 2007: Gewandhaus Neumarkt. Realisierungswettbewerb zur Neubebauung. Hrsg. von der Landeshauptstadt Dresden, Geschäftsbereich Stadtentwicklung, Stadtplanungsamt. Dresden 2008; Jürgen Paul, Wettbewerb für einen Neubau auf dem Grundstück des ehemaligen Gewandhauses am Dresdner Neumarkt. In: Historisch con-

Abb. 1 Dresden, Neumarkt. Ansicht nach Südosten mit dem „Grünen Gewandhaus".

Aufnahme Juni 2019.

handlung der städtebaulichen Problematik, die die Diskussionen der Jahre vor 2010 bestimmte, zumal eine solche durch die nun realisierte Gestaltung ohnehin obsolet geworden ist.[3] Im Mittelpunkt der vorliegenden Darstellung soll vielmehr die schon angedeutete Frage stehen, welche Rolle und Bedeutung dem Neumarkt in der Vergangenheit für das Selbstverständnis und die Identität der Stadt seitens der jeweiligen Protagonisten zugemessen wurde. Im Gegensatz zum Altmarkt, dessen Funktion als Hauptplatz der Bürgerstadt Dresden im Laufe seiner vielhundertjährigen Geschichte trotz mehrfacher Einflussnahme des Hofes auf seine Gestaltung niemals ernsthaft in Frage gestellt wurde, war der Neumarkt seit seiner Einbeziehung in die befestigte Stadt in der Mitte des 16. Jahrhunderts immer wieder Gegenstand unterschiedlicher ästhetischer und funktionaler Vorstellungen. Rechtlich unumstritten dem Rat unterstellt, diente der Neumarkt seit dem Ende des 16.

Jahrhunderts zugleich als Vorplatz des kurfürstlichen Residenzschlossbezirks, der sich mit der Errichtung des Stallgebäudes ab 1586 bis an den Platz ausgedehnt hatte, und sollte seitens des Hofes entsprechend ausgezeichnet werden. Wenn die diesbezüglichen Planungen auch oftmals den gesamten Platzraum betrafen, so lag ihr Schwerpunkt doch auf dem Standort des Alten Gewandhauses. Der Umgang mit diesem wurde besonders im 18. Jahrhundert offenbar als entscheidend dafür angesehen, ob der Neumarkt als Platzanlage des Bürgerschaft oder des Hofes wahrgenommen wurde, und so existiert aus jener Zeit wohl nicht zufällig eine

tra modern? Erfindung oder Rekonstruktion der historischen Stadt am Beispiel des Dresdner Neumarkts. Hrsg. von der Sächsischen Akademie der Künste und dem Stadtplanungsamt der Landeshauptstadt Dresden. Dresden 2008, S. 80–86.

[3] Hierzu v.a. Hertzig 2004 (wie Anm. 2).

derart große Anzahl von Neugestaltungsentwürfen für das Areal wie für nur wenige andere Orte in Dresden.[4] Nach dem Abriss des Alten Gewandhauses 1791 und der endgültigen Aufgabe aller Neubauprojekte im Jahre 1805 dauerte es bis zum Ende des 20. Jahrhunderts, dass die Thematik mit den Diskussionen um eine Neubebauung in den Diskurs zurückkehrte. Unter völlig veränderten Vorzeichen wurde erneut eine Debatte um die Identität der Stadt geführt, wenn die Protagonisten und ihre Ziele auch andere geworden waren.

Vorgeschichte

Ein unrühmliches Kapitel der Stadtgeschichte eröffnet die Geschichte des späteren Gewandhausareals: Die Vertreibung der Dresdner Juden im Jahr 1430.[5] Eine jüdische Gemeinde ist in Dresden seit dem letzten Drittel des 14. Jahrhunderts bezeugt. Ihre Mitglieder waren im Nordosten der mittelalterlichen Stadt angesiedelt. Hier befanden sich an einer unregelmäßigen Platzanlage, dem so genannten Jüdenhof, u. a. die Synagoge, die Schule am Ort des späteren Stallgebäudes sowie unmittelbar hinter der ersten Stadtmauer von etwa 1200 das langgestreckte „Judenhaus", das wohl als säkulare Versammlungsstätte diente (*Abb. 2*). Nach der Konfiszierung des jüdischen Grundbesitzes 1411 kamen die Gebäude in den Besitz des Markgrafen, der sie an Hofbeamte oder an den Dresdner Rat vererbte bzw. verkaufte. Das sich dennoch kurzzeitig regenerierende Gemeindeleben fand mit der erwähnten Vertrei-

bung durch Kurfürst Friedrich den Sanftmütigen sein endgültiges Ende. Ab der Mitte des 15. Jahrhunderts ist die Nutzung der am Jüdenhof gelegenen Gebäude durch den Rat überliefert, der hier ein Waffen- und Pulverhaus, Getreidespeicher und ein Brauhaus unterbrachte. Im „Judenhaus" befanden sich zudem zu Jahrmarktzeiten die Verkaufsstände der Tuchmacher, die zuvor im Rathaus auf dem Altmarkt untergebracht gewesen waren; 1459 erfahren wir erstmals von dem hier befindlichen *„gewanthuse"*.[6] Nach dem Stadtbrand von 1491 erhielten auch die Fleischbänke ihren Platz im Jüdenhof.[7]

4 Trotz der bestehenden Bearbeitungen der Thematik (siehe Anm. 2) gelangen im Rahmen dieser Studie nicht nur Neuerkenntnisse zu manchen bereits bekannten Planungen. Es konnten auch einige bisher unbekannte Projekte und Quellen ausfindig gemacht werden, die geeignet sind, die Kenntnis der damaligen Vorgänge weiter zu vertiefen und aus anderen Perspektiven zu beleuchten.

5 Die folgenden Ausführungen nach Adolf Diamant, Chronik der Juden in Dresden. Von den ersten Juden bis zur Blüte der Gemeinde und deren Ausrottung. Darmstadt 1973, bes. S. 1–6, 126; Norbert Oelsner, Das Wiederaufbaugebiet Dresdner Neumarkt im Mittelalter und in der frühen Neuzeit. In: Der Dresdner Neumarkt. Auf dem Weg zu einer städtischen Mitte. Dresdner Hefte. Beiträge zur Kulturgeschichte. 13 (1995), Heft 44, S. 5–11, hier S. 8; Alexandra-Kathrin Stanislaw-Kemenah, Kirche, geistliches Leben und Schulwesen im Spätmittelalter. In: Geschichte der Stadt Dresden. Band 1. Von den Anfängen bis zum Ende des Dreißigjährigen Krieges. Hrsg. von Karlheinz Blaschke. Stuttgart 2005, S. 198–246, bes. S. 240–246.

6 Otto Richter, Verfassungs- und Verwaltungsgeschichte der Stadt Dresden. Bd. 1. Verfassungsgeschichte. Dresden 1885, S. 175.

7 Ebd., S. 176.

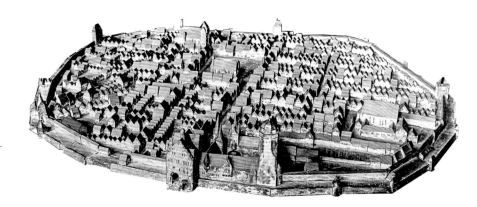

Abb. 2 Dresden, Stadtmodell um 1535 von Norden mit dem „Judenhaus" am Jüdenhof (Markierung durch den Autor).

SLUB Dresden, Deutsche Fotothek.

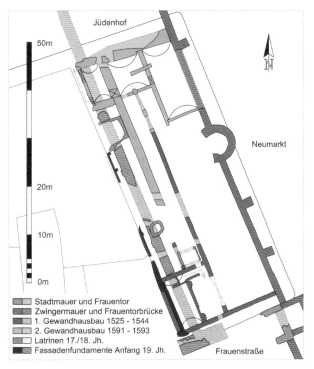

Abb. 3 Dresden, Gewandhausareal am Neumarkt.

Bauphasenplan der archäologischen Ausgrabungen 2006 – Die blau markierten Mauerzüge sind abweichend von der Legende mit dem Neubau der Fleischbänke ab 1553 in Verbindung zu bringen.

den Fundamenten der ehemaligen Zwingermauer verlief und der etwa die halbe Tiefe des vormaligen Zwingers einnahm (*Abb. 3, blau*). Ein kurzer Flügel entlang der Frauengasse schloss an die dortige Bürgerhausbebauung an. Das Gebäude – sein südlicher Teil wurde in den 1591–93 errichteten Neubau integriert – verfügte offenbar über zwei Geschosse. Seine Dachzone war mit Giebeln bzw. Zwerchhäusern geschmückt.

Bereits kurze Zeit nach dem Regierungsantritt von Moritz' Bruder August (1526–1586) richteten sich die Begehrlichkeiten des Hofes auf das Gebäude. Nach der Fertigstellung der neuen Festungswerke stand noch die Errichtung eines neuen Zeughauses aus. Offenbar dachte man anfänglich noch nicht an die Errichtung eines aufwändigen Neubaus, und so ließ der Kurfürst am 7. September 1555 dem Rat mitteilen, *„das seine Churf. G. das new gebawet gewanndt haus uff dem nawen marck zu einen Zeughaus haben und das underste teill sambt dem hoff gebrauchen solle sambt den zwey ober gemach so weitt der hoff ist."*[10] Einen Teil der Gebäudes und die Dachböden sollten auch weiterhin dem Rat überlassen bleiben, die Fleischbänke in einem Gebäude des aufgehobenen Franziskanerklosters untergebracht werden. Zwar wurde die Verlegung durch den Rat 1557 beschlossen,[11] zur Ausführung kam sie jedoch nie: 1559 wurde am nordöstlichen Rand der Festung der riesige Neubau nach dem Entwurf Paul Buchners (1531–1607) begonnen.[12]

8 Stefan Hertzig, Walter May, Henning Prinz, Der historische Neumarkt zu Dresden. Seine Geschichte und seine Bauten. Hrsg. von Stefan Hertzig. Dresden 2005, S. 10; Zens 2006/2007 (wie Anm. 2), S. 256–258.

9 Seine in mehreren Quellen berichtete Errichtung zwischen 1525 und 1544 ist auszuschließen. Diese findet unter Hinweis auf verschiedene Wappen, die am damals bestehenden Gewandhaus angebracht waren, bereits Erwähnung in Aktenstücken aus der Mitte des 17. Jahrhunderts (Dresden, Stadtarchiv [künftig abgekürzt: StAD], 2.1, Rat der Stadt, C XIII 6, Anno 1651 ist angesonnen worden, die wachtstube vor die guarnison oder Corps de Garde in die Fleischbänke legen zu lasen, fol. 5–8, Ratseingabe vom 21. Juni 1651) und wird von späteren Schriftstellern aufgegriffen. Anton Weck, Der Chur-Fürstlichen Sächsischen weitberuffenen Residentz- und Haupt-Vestung Dresden Beschreib- und Vorstellung, Nürnberg 1680, S. 78; ICCander [Johann Christian Crell], Das Fast auf dem höchsten Gipffel der Vollkommenheit Prangende Dreßden, Leipzig o. J. [1719], S. 22 f.; Carl Christian Schramm, Neues Europäisches Historisches Reise-Lexicon, Leipzig 1744, Sp. 407 f.; Johann Christian Hasche, Umständliche Beschreibung Dresdens mit allen seinen äußern und innern Merkwürdigkeiten,

Seit der Errichtung einer zweiten Stadtmauer bis 1458 war die Stadt von einer umlaufenden Zwingeranlage geschützt, die im Bereich des späteren Neumarkts eine Breite von etwa 17 m besaß und landseitig durch einen breiten Graben gesichert wurde. Mit der Einbeziehung der Frauenvorstadt in die Stadtbefestigung bis 1529 unter Herzog Georg (1471–1539) verloren die hier befindlichen Festungswerke ihre Funktion. Ihr Abbruch erfolgte erst zwischen 1548 und 1550 unter Kurfürst Moritz (1521–1553); der bisherige Vorplatz des Frauentores wurde als nunmehriger „Neumarkt" zu einem innerstädtischen Platz.[8] Er wurde im Nordwesten vom städtischen Gewandhaus im ehemaligen Judenhaus begrenzt. Dieses wurde ab 1553 durch einen Neubau der Fleischbänke im südöstlich anschließenden Zwingerbereich ergänzt.[9] Es handelte sich offenbar um einen rechteckigen Baukörper, dessen Platzfront auf

Auch unabhängig von diesem Vorhaben trugen Moritz und August Sorge um die allmähliche Aufwertung des einstigen Vorstadtplatzes, so mit der Verlegung des Getreidemarktes auf den Neumarkt 1549, der Förderung von Pflasterarbeiten und repräsentativen privaten Baumaßnahmen sowie indirekt mit der Schließung des Georgentores 1556: In der Folge musste sämtlicher Verkehr zur und von der Elbbrücke den Neumarkt passieren, von wo aus der Weg über die Frauengasse oder aber über die neu angelegte Moritzstraße zum Altmarkt führte.[13] Bereits 1555 werden Pferdeställe des Kurfürsten am Neumarkt erwähnt.[14] Mit der Errichtung des Röhrkastens durch den Rat auf dem südlichen Platzbereich im Jahre 1574 war für die Anwohner eine weitere Verbesserung des Wohnkomforts verbunden.[15] Zur Umsetzung großangelegter städtebaulicher Planungen kam es jedoch erstmals unter der Regierung von Augusts Nachfolger, Kurfürst Christian I. (1560–1591).

Abb. 4 Dresden, Stall- und Rüstkammergebäude.
Ansicht vom Jüdenhof. Kupferstich, 1680.

1591–1593: Das gescheiterte Rathausprojekt Christians I.

Unmittelbar nach seinem Regierungsantritt im Februar 1586 begann Christian ein umfangreiches Bauprogramm. Innerhalb seiner lediglich fünfeinhalb Regierungsjahre zeigte er eine kulturpolitische Initiative, die diejenige Augusts des Starken wohl noch übertraf. Eine nach Christians Tod erstellte Auflistung zählt alleine für Dresden 44 Bauvorhaben auf und beziffert den Aufwand mit knapp 456000 Gulden.[16] Vor allem betrieb der Kurfürst eine grundlegende Modernisierung und Erweiterung des Residenzschlosses, an deren erster Stelle die Errichtung des neuen Stall- und Rüstkammergebäudes (*Abb. 4*) und des Langen Ganges auf dem Gelände der östlich an das Residenzschloss an-

Bd. 2. Leipzig 1783, S. 387–389 berichtet sogar, es habe sich um ein hölzernes Gebäude gehandelt. Jüngst noch Zens 2006/2007 (wie Anm. 2), S. 255, 258; Zens / Schubert 2008 (wie Anm. 2), S. 13 und Abb. S. 8. Gegen einen Neubau ab 1525 spricht allein schon die Tatsache, dass die alte Stadtbefestigung erst ab 1548 abgebrochen wurde. Zum Neubau ab 1553 siehe Richter 1885 (wie Anm. 6), S. 176. Für das spätere Baudatum *„etwan umb das Jahr 1550"* plädiert auch Weck, S. 78. So dürften auch die von Zens 2006/2007 (wie Anm. 2), S. 258 sowie von Zens / Schubert 2008 (wie Anm. 2), S. 7, 11, 13 und in den Bauphasenplänen mit dem vorgeblichen „1. Gewandhausbau 1523–1544" in Verbindung gebrachten Mauerwerksstrukturen (*Abb. 3, blau*) auf jenen Neubau der Fleischbänke ab 1553 zurückzuführen sein, der den Autoren offenbar unbekannt war. Siehe auch StAD, 2.1, Rat der Stadt, C XIII 6 (wie oben), fol. 19, Rezess der Fleischer anlässlich des Umzugs in *„in das new erbawete Hauß uffn newen Marckte"*, Mittwoch nach Reminiszere (9. März) 1558. Rätsel gibt die Erwähnung einer *„new erbaweten Fleischbanck"* in einem auf 1551 datierten abschriftlichen Bericht in derselben Akte auf (fol. 16v-17v).

[10] Sächsisches Hauptstaatsarchiv Dresden (künftig abgek.: SächSHtAD), 10036, Finanzarchiv, Loc. 37281 Rep. XXII Dresden Nr. 4, Die Anno 1555. vorgewesene Erhandlung des neuen

Gewandhauses auf dem Neu-Marckte in Dreßden, zu einen Zeug-Hause […] betr., o. fol. Das Vorhaben ging wohl noch auf Kurfürst Moritz zurück, der einen Zeughausneubau *„auf dem Terrain, das durch den Abbruch des alten Frauentores frei geworden war"*, bereits angeregt haben soll. Manfred Zumpe, Die Brühlsche Terrasse in Dresden. Berlin 1991, S. 33.

[11] Richter 1885 (wie Anm. 6), S. 176 f.

[12] Zu Buchner siehe Saur Allgemeines Künstlerlexikon. Bd. 14. München / Leipzig 1996, S. 684–686.

[13] Hertzig / May / Prinz 2005 (wie Anm. 8), S. 10.

[14] SächSHtAD, 10036, Finanzarchiv, Loc. 37281 Rep. XXII Dresden Nr. 4 (wie Anm. 10), o. fol. 1576 erfolgte eine Reparatur: ebd., 11269, Hauptzeughaus, Nr. 640, Bausachen, 1568–1590, hierin Abschnitt a mit *„Anschlagk uf m gnst hn Stall uf dem Nauen Margdt, was vor Innenn zubessern"*.

[15] StAD, 2.1, Rat der Stadt, F X 16, Röhr Kasten Baw Uff Den Neuwe Marckt, 1574, 1617, fol. 2–4.

[16] SächsHStAD, 11269, Hauptzeughaus, Loc. 14581/6, Summarischer Außzug aller Eynnamen und Ausgaben über Mey Gnstn. Churfürsten und Hern gebeude […], 1586–1591, o. fol. Zum Bauprogramm Christians auch Walter May, Die höfische Architektur in Dresden unter Christian I. In: Um die Vormacht im Reich. Christian I., Säch-

schließenden mittelalterlichen Stadtbefestigung stand. Dem zweigeschossigen Gebäude, das mit zahlreichen Giebeln und Zwerchhäusern versehen war, zum Jüdenhof hin zwei bastionsartige flachgedeckte Eckaltane besaß und dessen Fassaden mit prachtvollen Sgraffiti geschmückt waren, mussten mehrere Bürgerhäuser und auch einige Gebäude des Jüdenhofs weichen. Die symbolische Inanspruchnahme der wenige Jahre zuvor geschaffenen Stadterweiterung für die kurfürstliche Repräsentation manifestierte sich auch mit dem Durchbruch des Pirnischen Tores in Fortsetzung des neuen Straßenzuges von der Elbbrücke nach Südosten durch die unter Moritz neuangelegte Bastionärsbefestigung, das auf der Land- und der Feldseite mit einer vollplastischen Reiterstatue des Kurfürsten geschmückt war. Der Verkehr sowohl von Norden wie von Osten wurde somit „*sogleich in die ,fürstliche' Sphäre der Stadt geleitet:* […] *nicht in einen beliebigen Stadtteil, sondern jene Hälfte der Stadt, in der sich die Inbesitznahme durch den Fürsten* [mittels der Errichtung neuer Bauten] *besonders nachdrücklich manifestierte.*"[17]

Dies galt auch für die Gestaltung des Neumarkts selbst. Der Schaffung eines Vorplatzes vor dem Stallgebäude fielen die noch stehenden Gebäude des einstigen Jüdenhofes zum Opfer. Auch die östliche Begrenzung des Neumarkts durch die niedrige, mit Verkaufsgewölben verbaute Mauer des Frauenkirchhofs wurde offenbar als unbefriedigend empfunden. Bereits im Frühjahr 1587 ordnete der Kurfürst darum die Überlassung dieser „*Hockenbuden auffm Nawmargkt*" an vier Grundstückseigentümer an, die ihren Besitz zur Erweiterung der Reitbahn im Stallhof hatten abgeben müssen, um an deren Stelle vier „*Heußer in gleicher Hohe*" aufzuführen.[18] Der Rat als Eigentümer der Ge-

wölbe lehnte das Ansinnen wegen der drohenden Einnahmeverluste und der befürchteten Überbauung von Grabstätten ab, bot jedoch die Erhöhung der Mauer auf eigene Kosten an. Zwar kam auch diese scheinbar nicht zustande, doch deuteten sich erstmals Konflikte zwischen Rat und Kurfürst an, die ihre Ursache in unterschiedlichen Vorstellungen von der Gestalt und Funktion des Neumarkts hatten.

Diese Konflikte gewannen an Brisanz, als der Kurfürst im Dezember 1590 den Abriss des auf dem nördlichen Altmarkt stehenden Alten Rathauses befahl. Als neuer Standort war das Grundstück des Gewandhauses auf dem Neumarkt ausersehen. Vordergründig galt das Ansinnen der Vergrößerung des Altmarkts, der oftmals zur Veranstaltung von Festivitäten des Hofes genutzt wurde.[19] Wahrscheinlicher jedoch war der geplante Neubau des Rathauses integraler Bestandteil der Stadtumgestaltung durch den Kurfürsten. Sein Standort zwischen dem Stallgebäude als Teil des Residenzschlosses und dem Stadttor als Demonstration der Fürstenmacht hätte zweifellos nicht zuletzt der Versinnbildlichung des Herrschaftsanspruchs Christians dienen sollen.[20] Es erstaunt darum nicht, dass sich der Rat dagegen massiv zur Wehr zu setzen versuchte.

Zwar haben sich weder Risse noch das einstmals vorhandene Modell zum Rathausneubau erhalten, doch belegen die überlieferten Quellen eine intensive gestalterische Einflussnahme des Kurfürsten auch über städtebauliche Fragen hinaus. So war dem Rat zunächst auferlegt worden, „*das gewannthauß. Auff dem Nawenmargkt. vor dem Stahll bis Ann des Hauptmans Osterhausens Hauß, Abzuschaffenn*", wodurch Neumarkt und angeschlossener Jüdenhof eine annähernd winkelförmige Grundform erhalten sollten.[21] Der Rat zeigte

sischer Kurfürst 1586–1591. Dresdner Hefte. Beiträge zur Kulturgeschichte. 10 (1992), Heft 29, S. 63–71; Damian Dombrowski, Das Reiterdenkmal am Pirnischen Tor zu Dresden. Stadtplanung und Kunstpolitik unter Kurfürst Christian I. von Sachsen. In: Münchner Jahrbuch der Bildenden Kunst. Dritte Folge. Band L. München 1999, S. 107–146; Heinrich Magirius, Architektur und Bildende Künste. In: Blaschke 2005 (wie Anm. 5), S. 528–556. Die neuesten Erkenntnisse zu den Schlossumbauten und -erweiterungen unter Christian I. wurden erst im Sommer 2019 publiziert und konnten für den vorliegenden Beitrag nicht mehr berücksichtigt werden: Das Residenzschloss zu Dresden. Band 2. Die Schlossanlage der Renaissance und ihre frühbarocken Um- und Ausgestaltungen.

Hrsg. vom Landesamt für Denkmalpflege Sachsen. Petersberg 2019, bes. S. 394–455 (Forschungen und Schriften zur Denkmalpflege. Band IV, 2).

[17] Dombrowski 1999 (wie Anm. 16), S. 109. In den Baumaßnahmen Christians in der einstigen Frauenvorstadt erkennt der Autor eine „*untrüglich absolutistische Gesinnung* […]*, wie sie in ihrer urbanistischen Folgerichtigkeit in Deutschland um diese Zeit nicht ihresgleichen hat.*" Ebd., S. 135.

[18] StAD, 2.1, Rat der Stadt, A XXIV 63i, Miscellanea, fol. 294–302.

[19] Christian wiederholte damit offenbar erfolglos gebliebene Initiativen seiner Vorfahren Moritz und August. Weck 1680 (wie Anm. 9), S. 77; Robert Bruck, Dresdens alte Rathäuser. Dresden 1910,

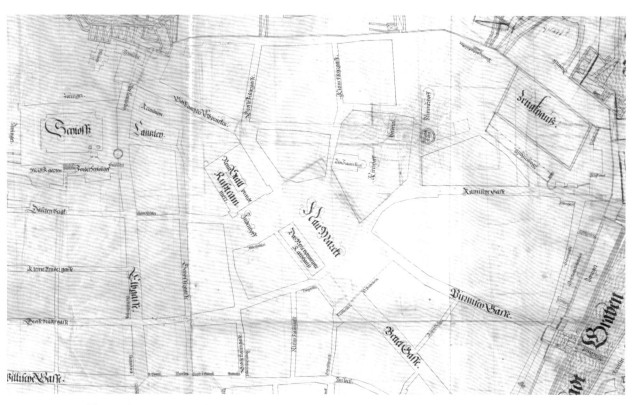

Abb. 5 Paul Buchner, „*Grundtriß des ganzen Plazes der Churfurstlichen Vhestunng Dreßdenn*", 1591 (Ausschnitt).
Am Neumarkt eingezeichnet „Das Neue vormeinte Rathauß".
Mit zahlreichen eigenhändigen Eintragungen Augusts des Starken in Graphit und Rötel.
SächsHStAD, 11373, Militärische Karten und Pläne, Fach VIII Nr. 1a.

zwar seine Bereitschaft, einen Beitrag zu „*Euer Churf. G. furstlichen nutzlichen und stattlichen gebeuden*" zu leisten „*und daß Rathhauß, sowohl auch die fleischbencke, welcher Euer Churf. G. sonder zweiffel bey dero ansehlichen neuen baue etwaß zu nahe gelegen*", abzutragen „*und etwan an andern orth wiederumb*" aufzubauen.[22] Dennoch wünschte er unter Hinweis auf seine eingeschränkten Finanzen sowie aus Gründen der Funktionalität in den folgenden Monaten mehrfach den Verbleib beider Gebäude an ihrem Standort. Der Kurfürst

S. 19–21; May 1992 (wie Anm. 16), S. 69; Magirius 2005 (wie Anm. 16), S. 528 f. Eine zeitgenössische Erwähnung einer 1554 geplanten Rathausverlegung auch in der Akte SächsHStAD, 10024, Geheimes Archiv, Loc. 4453/13, Schrifften betr. Den […] neuen Rathhauß Bau zu Dreßden am Neuen Marckte, 1590 f., fol. 10 f., Ratseingabe vom 6. Januar 1591. Ob zu diesem Zeitpunkt bereits die Errichtung eines Neubaus auf dem Neumarkt beabsichtigt war, wie aus der Formulierung Wecks geschlossen werden könnte, ließ sich anhand der gesichteten Archivalien nicht nachprüfen.

20 Entsprechend Dombrowski 1999 (wie Anm. 16), S. 120 zum Zweck der Reiterstandbilder am Pirnischen Tor: Sie zeigten den Kurfürsten „*als den ‚freien' Herrscher, der weniger sich selbst als seine* Untertanen diszipliniert. Zweck des Bildwerks ist es nicht, die Fürstenmacht zu legitimieren, sondern sie zu demonstrieren […]*".

21 SächsHStAD, 10024, Geheimes Archiv, Loc. 4453/13 (wie Anm. 19), fol. 3 f., Notizen von Zeugmeister Paul Buchner vom 29. Dezember 1590 bzw. undatiert (mit Ausrechnung der künftigen Platzgröße: „*Vonn der Stahl eken, bei der Schmidten, Ahn, bis nuber an die Kirchen, wurde der Plaz 200 Elenn lanngk, Unnd 50 Elenn breitt. Unnd bleibt dernach von Derselben Lynien An, bis an die Pirnische gasse Ann die Eck. 150 Elenn lanngk unnd 100 Elen breitt.*"). Beim Haus des Hauptmanns von Osterhausen handelt es sich um den Vorgängerbau des späteren Regimentshauses.

22 Ebd., fol. 1, Ratseingabe vom 18. Dezember 1590.

gestand dem Rat daraufhin zwar zu, einen *„Anschlagk und Modell* [zu] *machen, Nach ihren gutt düncken, Wie sie nach Ihrer gelegenheit, das neue Rath Hauß zurichten wollen, was es zubawen Kosten möchte, Und solches Meinem gnst. Churf. und Herrn Underthenigst, wol specificirt vor*[zu]*bringen"*[23], doch änderte dies nichts an der grundsätzlichen Entscheidung des Herrschers: Am 16. März 1591 wurde der sofortige Beginn der Abbrucharbeiten an den Fleischbänken befohlen.[24] Noch im Juni bat der Rat erfolglos um die *„wieder ergentzung der zum theil abgebrochenen fleischbencken und kauffhauses"* und bot an, diese *„mit erkern und fenstern auch unten mit gewelben oder läden zu*[zu]*richten, das es E. Churf. G neuen stalle oder bau dem ansehen nach correspondirlich sein möge"*, wobei man bereit sei, *„das E Churf. G selbst ein muster reissen lassen welchem nach es solle gefertiget werden"*.[25] Am 29. Juni wurde dem Rat durch Zeugmeister Paul Buchner jedoch *„des Nawen Rathauußes Abrieß und Muster"* gemäß den Vorstellungen des Kurfürsten übergeben. Auch der Rat gestand ein, dass der Bau *„von aussen, gemeiner Stadt ein herrlich unnd prechtig ansehen, auch Inwendig sehr schöne und bequeme gemach geben"* werde.[26] Das Aussehen des freistehend geplanten Gebäudes von etwa 58 m Länge und 17 m Breite lässt sich nur indirekt aus dem erhaltenen Kos-

tenvoranschlag Buchners erschließen *(Abb. 5)*.[27] Im Erdgeschoss, das über fünf große Tore erschlossen werden sollte, war neben einer Wachtstube, der Ratswaage und der Salzkammer die Unterbringung von 14 Läden vorgesehen; im ersten Obergeschoss sollten die Rats-, Kommissions- und Richterstube sowie *„Einn Lannger Tanz Saal"* ihren Platz finden. Das zweite Obergeschoss war zur Aufnahme weiterer Stuben, u. a. für den Schösser, die Steuereinnahme und *„vor Vornehme gefangene"* sowie eines weiteren Saales geplant. Der Dachbereich sollte durch fünf Giebel bzw. Zwerchhäuser geziert werden.[28] Jenseits der schmalen Gasse im Westen sollte an das Osterhausische Haus anschließend ein separater Bau errichtet werden, der als Ersatz des dem Stallbau ebenfalls zum Opfer gefallenen Ratsbrauhauses dienen sollte. Es sollte *„Einne Drinckstueben"* und in den ebenfalls zwei Obergeschossen Schreibstuben aufnehmen. Die Baukosten bezifferte Buchner mit über 16000 Gulden.[29] Der Kurfürst gewährte dem Rat eine Beihilfe von insgesamt 4000 Gulden sowie von 1000 Stämmen Bauholz und dem erforderlichen Kalk.[30] Am 9. August 1591 erfolgte die Grundsteinlegung, bei der neben verschiedenen Schriftstücken und Münzen auch zwei *„Venedische Gleser" „mit Rothen unnd weissen Wein negst verschiedenen 1590sten Jahrs alhier umb Dreß-*

23 Ebd., fol. 7 f., *„Ungefehrlich Anschlagk, wie das Rathhauß, Alhier zu Dreßden, zuvergnügen sein möchte"*, Paul Buchner, 2. Januar 1591.

24 Ihr Umfang geht aus einer Mitteilung Buchners an den Rat vom 25. Februar 1591 hervor: *„Auf Churf. Beuehlich, Soll gegen dem Nauen Stall bawh, Uber, Ein stuck An der fleischbencken und Brawhauße, Ezliche Elen, hinder des von Osterhausens hauß Abgebrochen werden, das ist, 59 Eln langk, 64 Eln Breitt"*. StAD, 2.1, Rat der Stadt, C XIII 1, Acta Die gn: anbefohlne Niederreißung der Fleischbänke des Brau- und Gährhauses aufm Neumarkt und Erbauung eines neuen Rathhauses samt was dem anhängig betr., 1591, fol. 15. Der Abbruch begann am 21. März und dauerte bis Mitte Juni: StAD, 2.1, Rat der Stadt, C XIII 2, Baw Rechnungen: Uber Einnes Erbarn Wolweißen Raths Nawen verstehende Rathhaußbaw uf 13 Wochen Langk: So Angefangen den 12 Julij bis uff den 9 Octobris Anno 1591, o. fol., *„Außzugk aus den Bawzetteln, was für Unkosten E. E. Rahdt, das Gewandthauß, Fleischbencke, unndt Brewhauß anzubrechen, wöchentliche auffgehet Ao. 91. Angefangen den 21. Martij"*.

25 StAD, 2.1, Rat der Stadt, C XIII 1 (wie Anm. 24), fol. 19 f., Ratseingabe vom 5. Juni 1591, hier fol. 19ᵛ.

26 SächsHStAD, 10024, Geheimes Archiv, Loc. 4453/13 (wie Anm. 19), fol. 21–24, hier fol. 21ʳ. Die Charakterisierung des Baues als *„bürgerliches Gegenstück zu den Bauten des Hofes"* trifft die beabsich-

tigte Intention des Bauvorhabens wohl nicht. Oelsner 1995 (wie Anm. 5), S. 10.

27 SächsHStAD, 10024, Geheimes Archiv, Loc. 4453/17, Summarischer Anschlag für den Bau eines neuen Rathauses in Dresden 1591, datiert auf den 27. Juni 1591.

28 Der geplante Bau dürfte demnach dem knapp 30 Jahre zuvor errichteten Torgauer Rathaus sehr ähnlich gewesen sein, das fast identische Abmessungen besitzt. Er unterscheidet sich von jenem Bau allerdings durch den wahrscheinlichen Verzicht auf Eckerker sowie durch seine Freistellung.

29 Der Einspruch des Rates gegen die Anlage der Gasse blieb scheinbar erfolglos. SächsHStAD, 10024, Geheimes Archiv, Loc. 4453/13 (wie Anm. 19), fol. 76, Ratseingabe vom 24. Juli 1591. Unter demselben Datum berichtet Buchner an den Kurfürsten, er haben den Bürgermeistern *„das neue muster zum Rath Hause vorgetragen und sehnn lassen, welches Inen wol gefallen"* (ebd., fol. 78 f.). Der Rat bot daraufhin gegen eine geringfügige Entschädigung den Verzicht auf das jenseits der Gasse gelegene Grundstück an, um *„das Rath Hauß, uf E. C. F. G. gnsten befehlich. und dem uberschicktten muster nach, desto stadlicher zu bawenn."* (ebd., fol. 79ʳ), womit er sich wohl auf das am 29. Juni übergebene Modell bezog. Später scheint Buchner dem Rat entgegengekommen zu sein und einen reduzierten Entwurf angefertigt zu haben: SächsHStAD, 10025, Geheimes

den gewachsen" vermauert wurden.[31] Der Bau sollte bis zum Winter unter Dach gebracht und innerhalb von sechs Monaten fertiggestellt,[32] Fleischbänke und Gewandhaus auf die Zahnsgasse verlegt werden. Auf Befehl des Kurfürsten sollte Buchner die Bauarbeiten überwachen, musste jedoch bald feststellen, dass die städtischen Werkmeister teilweise von seiner Planung abwichen.[33]

Nach dem plötzlichen Tod Christians am 25. September 1591 wurden nicht nur die kurfürstlichen Baumaßnahmen zunächst eingestellt; auch der Rat beendete den Rathausbau sehr bald, zumal der Abbruch des Rathauses auf dem Altmarkt noch nicht einmal begonnen hatte. Die Grundmauern des Neubaus standen zu diesem Zeitpunkt erst zu etwa einem Drittel (*vgl. Abb. 3, grün*). Im Frühjahr 1592 erhielt der Rat von Kuradministrator Friedrich Wilhelm von Sachsen-Weimar die Genehmigung, auf die Durchführung des Vorhabens verzichten und unter Einbeziehung des noch stehenden Teils der alten Fleischbänke „*an stadt des Rathhauses, [...] wiederumb ein kaufhaus und Fleischbenke, gleich denen noch stehenden gebeuden, vermuge eines darwegen ubergebenen Musters*" aufbauen zu dürfen.[34] In reduzierter Form wurde der Bau im Juli 1592 fortgesetzt und bis Ende 1593 fertiggestellt.[35]

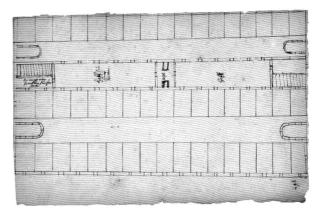

Abb. 6 Dresden, Fleischbänke am Neumarkt.
Erdgeschossgrundriss, 1592.
StAD, 2.1, Rat der Stadt, C XIII 1 (wie Anm. 24), fol. 167.

Der noch stehende Teil der Fleischbänke wurde nach Norden verlängert und durch einen annähernd rechtwinklig anschließenden Flügel am Jüdenhof mit dem Osterhausischen Haus verbunden.[36] Die von Kurfürst Christian beabsichtigte Freistellung des Gebäudes wurde damit zugunsten der Einbindung in das rückwärtige Quartier aufgegeben. Die etwa zur Hälfte

Konsilium, Loc. 4453/17 (wie Anm. 27), fol. 26, „*Summarischer anschlagk was ungeuerlich zu erbauunge eines Hauses, So. 102 Elen Lanng und. 30. Elen weit, mitsampt einem querhause, so. 40. elen Lang und. 30. Elen breit sein soll, welchers vermöge des vorgestelltenn Musters uffgehen wirdett*" über 10777 Gulden.

[30] Die finanzielle Unterstützung des Kurfürsten setzte sich aus 2000 Gulden in bar sowie dem Erlass von 2000 Gulden Pachtgeld für das Amt Leubnitz auf zwei Jahre zusammen. Bedingung war der sofortige Baubeginn, womit die vom Rat erbetene Verschiebung ins Frühjahr 1592 abgelehnt wurde. SächsHStAD, 10024, Geheimes Archiv, Loc. 4453/13 (wie Anm. 19), fol. 69f., Ratseingabe vom 5. Juli 1591. Die eigentlichen Bauarbeiten begannen am 12. Juli 1591 mit Abbrucharbeiten. StAD, 2.1, Rat der Stadt, C XIII 2 (wie Anm. 24), o. fol.

[31] StAD, 2.1, Rat der Stadt, C XIII 2 (wie Anm. 24), o. fol.; ebd., C XIII 1 (wie Anm. 24), fol. 62–68, „*Vorzeichnus Wass zum gedechtnuß in des Nawen Rathhauses grundtstein [...] gesatzt und gelegt worden, 1591.*" Eine Abschrift der beigefügten Urkunde auch in SächsHStAD, 11254, Gouvernement Dresden, Loc. 14499/21, Acta Die Demolition der alten beym Bombardement Anno 1760. ruinirten und Wieder-Aufbauung einer neuen Haupt-Wacht [...], 1765–89, fol. 137–139 (hier fol. 138v).

[32] SächsHStAD, 10024, Geheimes Archiv, Loc. 4453/14, Belangende, Ein New Rathhaus Bau zu Dressden, 1591, fol. 14 (undatierte

Notiz Buchners, wohl Ende Juni 1591), 111 f. (Befehl an Buchner vom 10. Juli 1591).

[33] StAD, 2.1, Rat der Stadt, C XIII 1 (wie Anm. 24), fol. 82–85, Schreiben Buchners vom 22. September 1591.

[34] SächsHStAD, 10024, Geheimes Archiv, Loc. 4453/18, Rath zu Dreßden wegen des Rath haus / Fleischbenck und Kauffhausbaw 1592, fol. 2–4 (Ratseingabe vom 21. März 1592), 5 f. (Bericht an den Kuradministrator vom 10. Juni 1592), hier fol. 5. Siehe auch SächsHStAD, 10024, Geheimes Archiv, Loc. 7297/1, Cammersachen in Churf. S. Vormundtschafft ander teil, 1591 f., fol. 202 f.

[35] SächsHStAD, 10024, Geheimes Archiv, Loc. 4453/18 (wie Anm. 34), fol. 18 f., Ratseingabe vom 6. Juli 1592; StAD, 2.1, Rat der Stadt, C XIII 1 (wie Anm. 24), fol. 124 (Ratseingabe vom 14. Mai 1593), 135 (Befehl zur Lieferung noch ausstehenden Kalks sowie von Mauer- und Dachziegeln).

[36] Die Quellen sprechen in diesem Zusammenhang eindeutig vom „*Nauenhauß*", „*Newen Hauße*" oder den „*Neuen Fleischbencke*[n]" im Gegensatz zu den noch bestehenden „*Alten Fleischbencken, den Newen Bencken gegen uber*" oder dem „*alte*[n] *gewandthaus*". StAD, 2.1, Rat der Stadt, C XIII 1 (wie Anm. 24), fol. 139–141, „*Vorzeichnus und Anschlagk wie viell Rutten Maweren an E E Raths Kauffhause undt Fleischbencken noch zuvorfertigen und wie viel man noch an Kalck, Ziegel, Stein und Holzwergk habenn muß*" vom Sommer 1593, hier fol. 140.

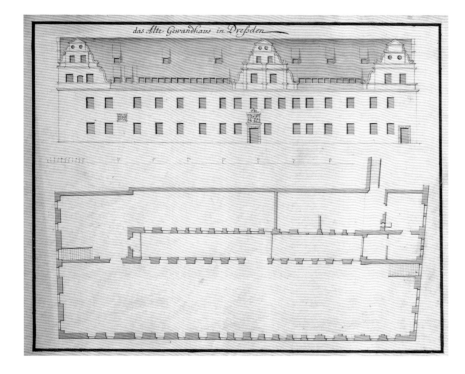

Abb. 7a Dresden, Gewandhaus am Neumarkt.

Ansicht der Platzfassade und Oberge-schossgrundriss, Bauaufnahme um 1714.

SächsHStAD, 12884, Karten und Risse, Schrank 26 Fach 96 Nr. 16b.

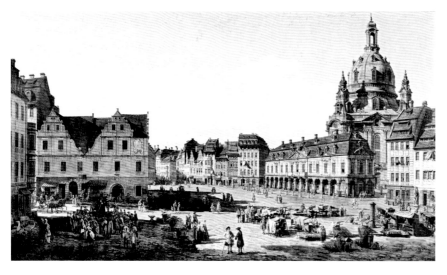

Abb. 7b Bernardo Bellotto, gen. Canaletto.

Der Neumarkt in Dresden von der Moritzstraße aus.
Öl auf Leinwand, 1750.

Staatliche Kunstsammlungen Dresden, Gemäldegalerie Alte Meister.

ausgeführte Grundmauer der Rückfassade des Rathau-ses wurde zum Anbau eines schmalen Hintergebäu-des genutzt. Im Erdgeschoss des wiederhergestellten Gebäudes wurden wie zuvor die Verkaufsstände der Fleischer untergebracht (*Abb. 6*), der große Saal im Obergeschoss und der Dachboden dienten weiterhin als Verkaufsfläche der Tuchmacher, der Saal zudem in späterer Zeit als Veranstaltungsort für Komödien und als Versammlungsort während der Landtage. Im Flügel zum Jüdenhof schließlich wurde, wie 1591 geplant, der

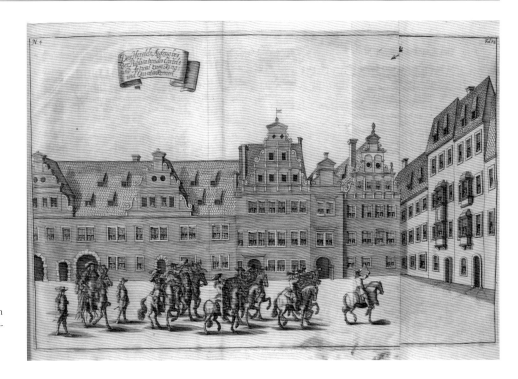

Abb. 7c Dresden, Jüdenhof.

Ansicht der Nordfassade von Gewandhaus und Ratskellergebäude (linke Bildhälfte).

Kupferstich 1680.

Ratskeller untergebracht. Die einfache Gestalt des Außenbaus behielt die Formensprache der alten Fleischbänke bei, deren Giebel an der Ecke zum Jüdenhof wiederholt wurden; hinzu kamen zwei weitere „*Nawe Giebel* […]*, einen neben Osterhausens, den andern in der mitten an Alten Fleischbencken, den der alte Giebel wirdt abgebrochen*" (*Abb. 7*).[37] Die bisher angenommene Mitwirkung Buchners bei der Baumaßnahme, bei der es sich nach der Aufgabe des Ratshausprojekts nur um eine recht anspruchslose Ergänzung der alten

Fleischbänke und nicht um die Umsetzung einer einheitlichen Planung handelte, kann wohl ausgeschlossen werden.[38]

Neumarkt und Gewandhaus im 17. Jahrhundert

Nur Episode blieb der erneute Befehl zum Abbruch des Rathauses auf dem Altmarkt, den Kurfürst Christian II. (1583–1611) im Oktober 1610 erteilte, damit

[37] StAD, 2.1, Rat der Stadt, C XIII 1 (wie Anm. 24), fol. 139ᵛ. Die bis 1791 überlieferte asymmetrische Lage des Mittelgiebels zum Neumarkt hin könnte darauf hindeuten, dass der erwähnte alte Giebel doch nicht abgebrochen wurde (dies auch die Auffassung von Z e n s 2006/2007 [wie Anm. 2], S. 258). Die schon von H e r t z i g 2004 (wie Anm. 2), S. 11 und Anm. 12 bemerkten und als Hinweis auf eine notdürftige Entstehung des Gewandhauses „*aus zwei älteren Gebäuden*" interpretierten weiteren Unregelmäßigkeiten (Fensterabstände, unterschiedliche Mauerwerksstärken in der Platzfassade) gehen tatsächlich also auf die Ergänzung der 1591 teilweise abgebrochenen alten Fleischbänke von 1553 im Jahre 1593 zurück.

[38] Vgl. auch die Beobachtung von W a l t e r M a y , Architektur und Städtebau in Dresden während der zweiten Hälfte des 16. Jahrhunderts. In: Von Gottes gnaden Augustus Hertzog zu Sachssen, Churf. Dresdner Hefte. Beiträge zur Kulturgeschichte. 4 (1986), Heft 9, S. 54–66, hier S. 64: Das Gewandhaus als zweiter städtischer Gemeinschaftsbau der Zeit neben dem Kreuzturm habe „*in Anlage und Umfang nicht die Dimension der bürgerlichen Wohnbauten*" überschritten. Nach 1591 hatte Buchner nur noch hinsichtlich der Freigabe der Materialbeihilfen mit dem Bauvorhaben zu tun.

„wir mitt denn Schlittenfahrenn also den desto mehrere luft und raum haben mögen."[39] Der Rat befürchtete eine Wiederholung der Ereignisse und bemühte sich, die 20 Jahre zuvor in die Wege geleitete Verlegung auf den Neumarkt entgegen den Tatsachen lediglich als Verlegenheitslösung darzustellen.[40] Im Gegensatz zu seinem Vater verfolgte Christian II. jedoch kein umfassendes städtebauliches Konzept und hätte wohl auch die Unterbringung des Rathauses in einem der Häuser um den Altmarkt genehmigt. Entsprechende Vorverhandlungen des Rates mit den Grundstückseigentümern wurden allerdings bald wieder abgebrochen und das Vorhaben bis zum Tod des Kurfürsten im Juni des Folgejahres nicht weiter verfolgt.

Für den Neumarkt brachte das 17. Jahrhundert neben der allgemeinen Veränderung des Platzbildes durch die sich wandelnde architektonische Gestaltung der Bürgerhäuser[41] nur wenige Baumaßnahmen, die sich auf den eigentlichen Platz auswirkten. Einer weiteren Verbesserung der Infrastruktur diente die Erneuerung des Röhrkastens, der von 1616 bis 1618 als großes achteckiges Becken neu errichtet wurde.[42] Bereits 1648 erfolgte ein erneuter Neubau, der mit der später mittig aufgesetzten Statue der Friedensgöttin Eirene gleichzeitig als Denkmal für das Ende des Dreißigjährigen Krieges diente. Mit dem Austausch gegen eine Statue der Siegesgöttin Victoria 1683 in Anspielung auf den siegreichen Türkenfeldzug Johann Georgs III. war die Umwidmung zum „Türkenbrunnen" verbunden.[43] Von größter Bedeutung für die weitere Platzgestaltung und die entsprechenden Planungen bis zum Beginn des 19. Jahrhunderts erwies sich die Errichtung des Hauptwachtgebäudes vor der südwestlichen Ecke der Kirchhofsmauer. Sie lässt sich nicht eindeutig datieren, dürfte jedoch im Zusammenhang mit den Ereignissen des Dreißigjährigen Krieges nach dem Jahr 1634 erfolgt sein.[44] Bereits kurze Zeit später empfand man die Beeinträchtigung des Platzes durch das schlichte eingeschossige Gebäude und den davor gelegenen Exerzierbereich offenbar als derart nachteilig, dass Kurfürst Johann Georg I. 1651 seinen Willen kundtat, dass *„das ufm New-Marckte zue Dreßden befindliche Wachthauß gänzlich ab- und zu grunde nieder gerissen undt hingegen eine Newe Wacht Stube in die Fleischbäncke [...] in der Ecke nach der Moriz Straße [...] eingebawet werden soll".*[45] Das Vorhaben kam nicht zur Ausführung, wobei sicher auch eine Rolle spielte, dass der Rat erst kurz zuvor das Gewandhaus wieder vollständig zur eigenen Nutzung zurückerhalten hatte, nachdem es während des Krieges offenbar auch als kurfürstliches Proviant- und Futtermagazin genutzt worden war.[46]

Neumarkt und Gewandhaus im Rahmen der Planungen zum Umbau Dresdens unter August dem Starken

Die Regierungszeit Augusts des Starken (reg. 1694–1733) wurde im Hinblick auf die architektonischen Unternehmungen zu Recht als *„Anknüpfen an die Zeit Christians I."* bezeichnet, wobei August dessen *„visionär zu nennende Projekte [...] im modernen Gewand wiedererstehen [ließ] – und sie für die eigene Zeit reklamieren [konnte]."*[47] Die Parallelen liegen nicht nur hinsichtlich der Planungen zur Erweiterung bzw. zum Neubau des Residenzschlosses auf der Hand; mit der Beanspruchung des Neumarkts für den Residenzbezirk setzte der Herrscher die Überlegungen seines Vorfahren direkt fort.

Früheste Zeugnisse dieses Aufgreifens von Ideen seines Ururgroßvaters finden sich auf einigen wohl

[39] SächsHStAD, 10024, Geheimes Archiv, Loc. 4453/15, Acta, Die Abbrechung des Rathhauses zu Dreßden, und Erbauung eines neuen betr. 1610, fol. 1, Schreiben Christians an seinen Bruder Herzog Johann Georg vom 8. Oktober 1610.

[40] So habe das Rathaus nach Aussage des Rates nur bis zur Fertigstellung eines Neubaus am Altmarkt am Neumarkt verbleiben sollen, eine Behauptung, die den Quellen eindeutig widerspricht. SächsHStAD, 10024, Geheimes Archiv, Loc. 4453/16, Des Rathes zu Dresden Rathhaus belangend, 1610, fol. 12–19, Ratseingabe vom 10. Oktober 1610. Siehe zu dem Vorgang auch die Akten StAD, 2.1, Rat der Stadt, C XIII 4, Rathhaus Abbrechung, 1610 sowie C XIII 9, Das GewandHauß auf dem Neumarckt betr., 1722.

[41] Hertzig / May / Prinz 2005 (wie Anm. 8), S. 12.

[42] StAD, 2.1, Rat der Stadt, F X 16 (wie Anm. 15), fol. 5–15.

[43] StAD, 2.1, Rat der Stadt, F XIII 11, Die Revision der Feuerordnung [...], item Die anrichtung des Wassertrogs Ufn Neumarckte, 1648, fol. 52–60; Hertzig / May / Prinz 2005 (wie Anm. 8), S. 12, 41.

[44] Die in diesem Jahr entstandene Ansicht Dresdens aus der Vogelschau von Andreas Vogel zeigt das Gebäude noch nicht. Hertzig / May / Prinz 2005 (wie Anm. 8), S. 13.

[45] StAD, 2.1, Rat der Stadt, C XIII 6 (wie Anm. 9), fol. 4a, Schreiben des Landbaumeisters Ezechiel Eckhart an den Rat vom 14. Juni 1651 mit Grundrissentwurf zum Einbau ins Gewandhaus (fol. 4c; Zens 2006/2007 [wie Anm. 2], Abb. 10).

[46] StAD, 2.1, Rat der Stadt, C XIII 6 (wie Anm. 9), fol. 1–3.

um 1700 entstandenen Stadtplänen.[48] Beide zeigen am Standort des Gewandhauses einen langgestreckten Baukörper, der von dem dahinter liegenden Quartier durch eine schmale Gasse getrennt ist und damit die Planung Buchners von 1591 aufgreift (*vgl. Abb. 5*).[49] Die zahlreichen eigenhändigen Eintragungen Augusts des Starken auf Buchners Plan dürften zwar erst nach 1714 entstanden sein, doch bezogen sich der neue Herrscher und seine Architekten mit dem Abbruch des alten Rathauses auf dem Altmarkt 1707, um dieses Gebäude „*zu beßerer Zierde hiesiger Residenz-Stadt an einem andern orte anzubringen, und zu erbauen*"[50], ausdrücklich auf die Projekte Christians. Wie schon knapp 120 Jahre zuvor sollte das Rathaus an den Neumarkt verlegt und zunächst provisorisch im erst später umzubauenden Gewandhaus untergebracht werden. Zur Übermittlung seines Willens bediente sich der König des Architekten Johann Christoph Naumann (1664–1742), der zu Beginn des 18. Jahrhunderts als „Cammer-Dessineur" in direktem Kontakt zum Herrscher stand und dessen architektonische Ideen zu Papier zu bringen hatte.[51] Erneut versuchte der Rat das Vorhaben mit den verschiedensten Argumenten zu Fall zu bringen, wobei sich die Hoffnung, dass auch

diesmal „*die nun schon sechsmahl* [!] *vorgewesene abtragung dieses gebäudes* [durch] *angeführte und andere umstände gehindert*" werde, bald zerschlug.[52] Am 2. Dezember 1707 wurde dem Rat durch die Abgesandten des Herrschers nochmals der unveränderte Befehl des Königs überbracht: „*H. Major Naumann beruffte sich auff einen alten Riß der das absehen zum Rathhause aufn Neumarkte enthalte*"; es handelte sich hierbei um den „*grund Riß über die Stadt, derer gaßen und fortification, und stehet auff den Raum der Fleischbancke, geschrieben Gewand oder vermeinte Rath Hauß, mitt welchen schlechten argument man nicht anders thun kan, als es belachen muß*" (*vgl. Abb. 5*).[53] Der König meinte es jedoch ernst: Wie befohlen begann zehn Tage später der Abriss des alten Rathauses. Die Verlegung ins Gewandhaus konnte hingegen umgangen werden, indem sich der Rat bis 1745 in verschiedenen Häusern am Altmarkt einmietete. Konkrete Entwürfe zum Umbau des Gewandhauses haben sich aus dieser Zeit im Übrigen nicht erhalten. Es existiert lediglich ein ausführlicher Vorschlag eines architektonischen Dilettanten namens Knauth, der das gesamte Quartier zur Unterbringung der verschiedensten städtischen Kollegien umzubauen vorsieht.[54] Die Mitte des Gewandhauses sollte dabei

47 Dombrowski 1999 (wie Anm. 16), S. 136.

48 SächsHStAD, 12884, Karten und Risse, Schrank 12 Fach 4 Nr. 22 sowie Schrank 26 Fach 95 Nr. 16e. Der terminus ante quem ist durch die Eintragung des Rathauses auf dem Altmarkt auf beiden Plänen gegeben, das Ende 1707 abgebrochen wurde.

49 Jene Gasse taucht bis ins Jahr 1719 auf mehreren Stadtplänen auf (alle SächsHStAD, 12884, Karten und Risse, Schrank 26 Fach 95): Nr. 16a (um 1710), 16k (1713, Zeichner: J. C. Solger), 5d (1717, Zeichner: Constantin Erich), 21e, 19h (beide 1719), dazu der Stadtplan, der der Dokumentation der Hochzeitsfeierlichkeiten von 1719 beigegeben ist und den Einzug der Braut am 2. September illustriert: Claudia Schnitzer, Constellatio Felix. Die Planetenfeste Augusts des Starken anlässlich der Vermählung seines Sohnes Friedrich August mit der Kaisertochter Maria Josepha 1719 in Dresden. Dresden 2014, Kat.-Nr. 26–28 und S. 71, 244 f. An konkreten Bauprojekten lässt sich nur die weiter unten behandelte Planung zu einem freistehenden Reithaus von ca. 1716 mit der Anlage dieser Gasse in Verbindung bringen.

50 StAD, 2.1, Rat der Stadt, C XIII 7, Acta Die adaptirung des Gewandhauses aufm Neu Markte zum Rathhause […] betr., 1707, fol. 1, Spezialreskript an den Geheimen Rat und Generalakzisinspektor Adolph Magnus von Hoym und Vizekanzler Wolff Siegfried von Kötteritz vom 3. November 1707.

51 Ebd. Eine den neuesten Forschungsstand berücksichtigende

52 StAD, 2.1, Rat der Stadt, C XIII 7 (wie Anm. 50), o. fol., Ratseingabe vom 17. November 1707.

53 Ebd., o. fol., Registratur vom 2. Dezember 1707.

54 Ebd., fol. 3–7. Der Verwirklichung eines geplanten Versammlungsgebäudes für die Landstände entlang der Frauengasse stand dabei „*das eintzige gantz new-erbaute kostbare und vergüldete hohe Hauß* (des Hof-Jouveliers [Johann Melchior Dinglinger]) *noch im Wege, welches gleichsam inviolabel scheint.* […] *Oben auf dem hohen Hause* […] *könte stat des itzigen Altans ein leichter Thurn und zierl. Uhrwerck (Glocken Spiel wäre noch besser, dergl. in Holland fast alle kleine Städtgen haben) stehen, welches eine große Zierde geben würde*".

Beschäftigung mit Naumann steht aus. Neue Erkenntnisse zur Beteiligung Naumanns an den Dresdner Bauvorhaben Augusts des Starken sind vom Forschungsprojekt „Matthäus Daniel Pöppelmann (1662–1736): Die Schloss- und Zwingerplanungen für Dresden" von Dr. Peter Heinrich Jahn an der TU Dresden zu erwarten. Bislang: Hans Eberhard Scholze, Johann Christoph Naumann 1664–1742. Ein Beitrag zur Baugeschichte Sachsens und Polens im 18. Jahrhundert. Diss. TH Dresden 1958; ders., Baugeschichtliche Betrachtungen zur Entstehung der Form der Frauenkirche und zur Gestaltung des Neumarktes in Dresden sowie Bemerkungen. In: Wiss. Zeitschrift der TU Dresden. 18 (1969), S. 31–38; Walter Hentschel, Die sächsische Baukunst des 18. Jahrhunderts in Polen. Berlin 1967, S. 34–38.

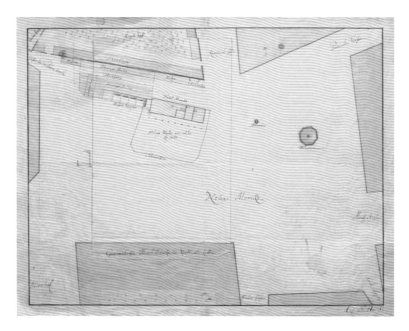

Abb. 8 Dresden, Neumarkt.

Lageplan um 1700 mit eingetragener Kirchhof-
mauer, davorstehenden Marktbuden, der Haupt-
wache, Marktbrunnen, einer Fontaine und dem
Gewandhaus mit Fleischbänken (unten).

SächsHStAD, 12884, Karten und Risse, Schrank 26
Fach 95 Nr. 13m (mit geschlossener Tektur).

mit einem Turmvorbau akzentuiert und das Dach mo-
dernisiert werden, während eine Aufstockung aus sta-
tischen Gründen nicht in Frage kam.

Hatten die Geschehnisse des Jahres 1707 in erster
Linie die Aufwertung des Altmarkts zum Ziel, verla-
gerte sich das Interesse des Königs in den Folgejahren
mehr und mehr auf den Neumarkt. Neben der unre-
gelmäßigen Gestalt dürfte vor allem der östliche Platz-
abschluss als unbefriedigend empfunden worden sein.
Hier befand sich vor Kirchhofsmauer ein mehrreihiges
Konglomerat kleiner Gebäude, das diverse Verkaufs-
buden, ein Spritzenhaus, die Wasserhäuser mit den
Ausgängen der Röhrwasserleitungen, die bereits er-
wähnte Hauptwache sowie hinter dieser den „Tretel
Marckt" und das „Narrenhäuschen" umfasste. Auch der
Kirchhof mit der bescheidenen mittelalterlichen Frau-
enkirche sowie der Pulverturm von 1556 wirkten noch
in den Platzraum hinein (*Abb. 8*). Die Regulierung des
Neumarkts stellte somit eine der dringlichsten Pla-
nungsaufgaben im Rahmen des Umbaus der Stadt zu
einer königlichen Residenz dar und sollte August den
Starken bis in die 1720er Jahre beschäftigen.

Erste Überlegungen galten zunächst lediglich ei-
nem wenig anspruchsvollen Neubau der Wache, die
durch einen Neubau parallel zum gegenüberliegen-

den Gewandhaus ersetzt werden sollte, das mit seiner
relativ zentralen Lage offenbar den Fixpunkt für die
künftige Platzgestalt darstellte.[55] Spätestens ab etwa
1711 genügte dies jedoch nicht mehr: Die folgenden
Planungen zeigen einen völlig veränderten Platz. Den
Anlass boten die ab 1703 und dann massiv seit 1710
erarbeiteten Projekte zur Errichtung eines neuen Resi-
denzschlosses, die mit der Schaffung eines jenseits der
Schlossgasse gelegenen Vorplatzes immer weiter nach

Zu dem Gebäude siehe auch Tobias Knobelsdorf, „In dem
wegen seiner vielen Sehens-Würdigkeiten weitberühmten Dingle-
rischen Hauß in Dreßden." Neue Erkenntnisse zur Baugestalt und
zur Ausstattung des Dinglingerhauses in der Dresdner Frauenstraße.
In: Die Dresdner Frauenkirche. Jahrbuch zu ihrer Geschichte und
Gegenwart. 16 (2012), S. 101–114. Die von Zens 2006/2007 (wie
Anm. 2), S. 265 (mit Abb.) versuchte Zuschreibung des Vorschlags
an Naumann ist aufgrund der eindeutigen Signatur und der Selbst-
beschreibung des Verfassers als eines Dilettanten hinfällig. Seine
genaue Identität bleibt jedoch unbekannt.

55 Die unter der Tektur des abgebildeten Plans (*Abb. 8*) dargestellte
relativ bescheidene Planung ist nicht datiert, ihre Entstehung dürfte
jedoch recht früh (um 1700?) anzusetzen sein. Einen Eindruck von
der durchaus malerischen Situation der östlichen Platzbegrenzung
am Ende des 17. Jahrhunderts gibt die Darstellung im Kupferstich
bei Gabriel Tzschimmer, Die Durchlauchtigste Zusammen-
kunfft, Nürnberg 1680.

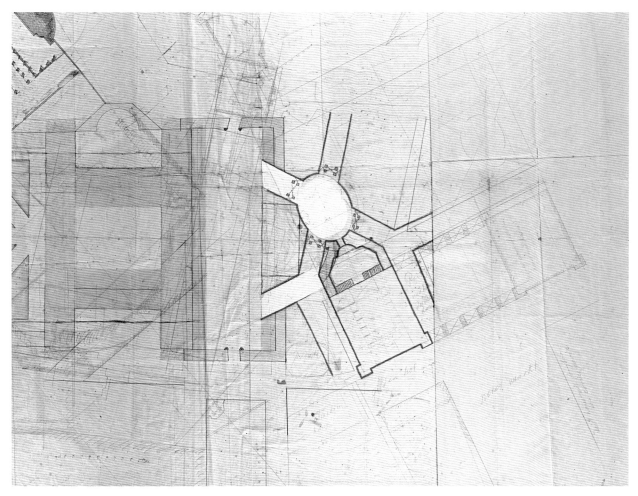

Abb. 9 Verschiedene Zeichner des Ziviloberbauamts und Kurfürst Friedrich August I. (August der Starke).
Projekte zur Erweiterung und zum Neubau des Dresdner Residenzschlosses mit Vorschlag zur Regulierung des Neumarkts, ca. 1711 (Ausschnitt).

Links rot angelegt das Residenzschloss mit neuem Vorplatz im Osten; in der Mitte rot umrandet neues Straßenkreuz mit Ovalplatz, südöstlich anschließend das freigestellte Stallgebäude des 16. Jahrhunderts am Jüdenhof; nordöstlich von diesem in Graphit eingezeichnete Anlage eines in Arkaden eingeschlossenen Reitplatzes sowie eines Komödien- und Redoutenhauses als Pendant zum Stallgebäude; rechts unten der rechteckig umgeformte Neumarkt.

SächsHStAD, 10006, Oberhofmarschallamt, Plankammer, Cap. 1A, Nr. 28.

Osten ausgriffen.[56] Das Bedürfnis nach Schaffung axi-aler Bezüge zum anschließenden Stadtgebiet lenkte die Aufmerksamkeit des Herrschers und seiner Architek-ten dabei mehr und mehr auf den Neumarkt. Dessen beanspruchte Zugehörigkeit zum Residenzareal sollte ihren Ausdruck in einer massiven Überformung fin-den.

[56] Zum bisherigen Forschungsstand siehe Hermann Heckmann, Matthäus Daniel Pöppelmann. Leben und Werk. München, Ber-lin 1972, S. 42–160; Heidrun Laudel, Projekte zur Dresdner Residenz in der Regierungszeit Augusts des Starken. In: Matthäus Daniel Pöppelmann 1662–1736 und die Architektur der Zeit Augusts des Starken. Hrsg. von Kurt Milde. Dresden 1990, S. 299–312 (= Fundus-Bücher, 125). Eine weitgehende Neubewer-tung der Schlossbauplanungen ist durch das o.g. Forschungsprojekt an der TU Dresden zu erwarten (vgl. Anm. 51).

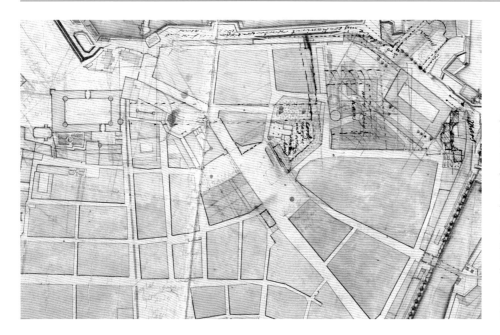

Abb. 10 Constantin Erich, Plan der Königl. und Churfürstl. Sächß. Residens und Vestung Neu- und Alt-Dresden, 1714. Ausschnitt mit Residenzschloß-komplex, Stallgebäude, Neumarkt mit Gewandhaus und Wache sowie Frauenkirche.

Mit zahlreichen eigenhändigen Eintragungen Augusts des Starken in Graphit und Tusche zu seinen Planungsideen.

SächsHStAD, 12884, Karten und Risse, Schrank 26 Fach 97 Nr. 15.

Ein bisher unpublizierter, etwa 1711 entstandener Plan ist mit unzähligen Entwurfsskizzen übersät, die die verschiedensten Varianten zur Errichtung eines neuen Residenzschlosses im Anschluss an die gerade begonnene Zwingerorangerie andeuten *(Abb. 9)*.[57] Östlich des Schlossneubaus ist im Bereich der bisherigen Schlossgasse ein langgestreckter, in Nord-Süd-Richtung verlaufender Vorhof eingetragen, von dessen Ostseite zwei Straßen – die nördliche dabei der bisherigen Elbgasse entsprechend – stumpfwinklig abgehen. Eine ellipsoide Platzanlage vermittelt zum freigestellten Stallgebäude mit dem von abgeknickten Flügelbauten eingefassten Ehrenhof. Eine Herausforderung stellte offenbar der Anschluss der mit kräftigen roten Linien hervorgehobenen neuen Stadtstruktur an das bestehende bauliche Gefüge des Neumarkts dar. Auf einem später ergänzten Blatt ist in Graphit die spiegelbildliche Wiederholung des Stallgebäudes durchgespielt. Dessen Pendant im Osten soll nach dem Willen des Königs ein *„neies commesdien haus und Redut"* aufnehmen. Beide Gebäude fassen einen Reitplatz ein, der im Norden und im Süden von einer fünfachsigen Arkadenstellung eingefasst wird. Der rechtwinklig umgeformte Neumarkt nimmt die Breite des Reitplatzes auf, die bisherige Hauptwache ist durch ein Reithaus

ersetzt. Der *„giden hof"* dient auf seiner Westseite als Alternativstandort für das Komödienhaus. Das hypertrophe Projekt dürfte nie über den Status eines Gedankenspiels hinausgekommen sein, doch weist es mit dem Motiv der Einbindung des Stallgebäudes in eine diaphane Arkatur und der Berücksichtigung von Reit- und Komödienhaus bereits jene Elemente auf, an denen in den Projekten der Folgejahre wie an einer „idée fixe" unabänderlich festgehalten wurde.

Die Überlegungen zur städtebaulichen Einbindung des neuen Residenzschlosses erhielten zu Beginn des Jahres 1714 eine neue Qualität, als sich August der

[57] Einen Anhaltspunkt für die Datierung gibt der dargestellte Bauzustand des Zwingers: Die wallseitigen Galerien mit der Treppenanlage im Bogenscheitel, das Nymphenbad sowie die beiden nordwestlichen Pavillons sind als Bestand angegeben, die 1712 begonnene Langgalerie fehlt noch.

[58] Heinrich Gerhard Franz, Zacharias Longuelune und die Baukunst des 18. Jahrhunderts in Dresden. Berlin 1953, S. 25 – 28, hier S. 26, und Abb. 41; Walter Hentschel, Die Zentralbauprojekte Augusts des Starken. Ein Beitrag zur Rolle des Bauherrn im deutschen Barock. Berlin 1969, S. 12 f., 59 – 61 und Abb. 13. Entsprechende Eintragungen von der Hand August des Starken finden sich auch auf dem Stadtplan Paul Buchners von 1591 *(Abb. 5)*, scheinen jedoch etwas später im Zusammenhang mit der Errichtung der

Starke mit dem Neubau eines Zeughauses beschäftigte, das über eine breite Straßenachse mit dem Schlossneubau in Beziehung gesetzt werden sollte.[58] Die frühesten Zeugnisse hierfür sind wohl die Eintragungen des Königs auf einem Stadtplan von Constantin Erich (*Abb. 10*). In Graphit findet sich ein quadratischer Zeughausneubau mit kreuzförmigen Zwischenflügeln im Innenhof entsprechend einer eigenhändigen Grundrissskizze Augusts.[59] In Tusche ist sich nicht nur eine Dreiflügelvariante für ein „*neies zeig haus*" eingetragen, sondern auch ein mehrfach abgewinkeltes Gebäude entlang der Innenseite der Kirchhofmauer, das die Hauptwache und das Kommandantenhaus aufnehmen soll. Sein Westflügel kommt dabei am Neumarkt zu stehen, der ebenfalls den verschiedensten Regularisierungsbemühungen unterworfen wird, die jedoch in keinem Zusammenhang mit der nördlich vorbeilaufenden neuen städtebaulichen Hauptachse stehen. Eine Trennung der vielfach übereinandergelegten Eintragungen in einzelne Phasen ist nicht mehr ohne weiteres möglich. Grundsätzlich erhält der Platz jedoch auch hier eine annähernd rechteckige bzw. leicht trapezförmige Grundform. Hierfür wird u. a. die Platzaufweitung südöstlich des Gewandhauses mit einem Baublock geschlossen und der Jüdenhof durch zwei Arkaden oder Kolonnaden seitlich eingefasst. Auf seiner Südseite wird das Reithaus untergebracht, so dass die Konzeption des nach 1711 entstandenen Plans um 90° gedreht wieder aufgegriffen wird. Wichtig ist zudem die weitgehende Zurückdrängung der bisherigen bürgerlichen Nutzung des Neumarkts, der künftig vor allem der Aufnahme landesherrlicher Einrichtungen dienen soll. Tatsächlich war 1714 offenbar

beabsichtigt, zumindest Teile dieser Planung zu realisieren, denn am 1. Februar gab Gouverneur Jahnus von Eberstädt dem Rat bekannt, „*daß auf den Platz des NeuMarckts, wo itzo die Corps de Garde, ein Gebäude, so 80. Ellen lang gegen besagten NeuMarckt, und auch so lang gegen den Pulver Thurm sich erstrecken würde, zum Regiments-Hause erbauet werden solle.*"[60] Noch im August wurden die Einwände des Rates mit dem Hinweis abgeschmettert, dass es nach dem Willen des Königs *bey dem einmahl von dem obrist Lieuten: Naumann desfals gefertigten Riße* bleiben und eine neue Wache „*unter das Commendanten Hauß, auf den Platz des Frauen Kirchhoffs [...] gebauet werden*" solle.[61] Bald wurden die Planungen jedoch reduziert: Ein weiterer bislang unbekannter Plan zeigt, dass man sich nun auf die Errichtung einer neuen Hauptwache beschränkte, die die Südwestecke des Frauenkirchhofs einnehmen sollte (*Abb. 11*).[62] Die zu erneuernde Randbebauung des rechtwinklig umgeformten Neumarkts erhält in den Erdgeschossen eine durchgehende Arkatur ähnlich den Pariser Places Royales des 17. Jahrhunderts oder der ab 1702 errichteten Stechbahn in Berlin. Die Mittelachse der neuen Wache ist auf das gegenüberliegende Gewandhaus ausgerichtet, für das erneut eine Nutzung als Rathaus ins Spiel gebracht wird. Es soll zu einem hohen viergeschossigen Gebäude mit Mittelrisalit mit Dreiecksgiebel und vorgelegter Loggia um- oder neugebaut werden und damit den unangefochtenen Bezugspunkt für den neuen Platz darstellen.[63] Während die südlich anschließende Arkade den Eingang in die Frauengasse mit dem neu zu errichtenden Kopfbau markiert, dient ihr Gegenüber im Norden als reine Kulisse zur Abriegelung des Jüdenhofs.

neuen (noch verkürzten) Hauptwache 1714 oder 1715 entstanden zu sein. Vgl. Wolfgang Rauda, Dresden eine mittelalterliche Kolonialgründung. Die Gestaltung des Schloßgeländes vom Barock bis zur Neuzeit. Dresden 1933, S. 47–49 und Abb. 17; Laudel 1990 (wie Anm. 56), S. 307 f. und Anm. 30.

[59] Dresden, Landesamt für Denkmalpflege Sachsen (künftig abgek.: LfDS), Plansammlung, Inv. M 9 IIc Bl. 2 (Abb. siehe Anm. 58). Die Skizze entstand in Warschau und ist ebenfalls auf 1714 datiert.

[60] SächsHStAD, 11254, Gouvernement Dresden, Loc. 14499/19, Acta, Die Erbauung der Neuen Corps de Garde [...] betr., 1714 f. fol. 1.

[61] SächsHStAD, 11254, Gouvernement Dresden, Loc. 14499/19 (wie Anm. 60), fol. 4, Bericht an den Gouverneur vom 4. August 1714.

Der entsprechende Entwurf Naumanns, bei dem es sich um die Reinzeichnung der königlichen Skizzen gehandelt haben dürfte, wurde am 8. August nach Dresden gesandt, hat sich aber nicht erhalten. Ebd., fol. 6.

[62] Der Entwurf scheint im November 1714 erarbeitet bzw. vom König approbiert worden zu sein. Ebd., fol. 8. Eine Kopie des abgebildeten Risses ebd., fol. 11. Die unter der Tektur des abgebildeten Plans dargestellte Platzierung der Wache *vor* der Ecke der Kirchhofmauer fand nicht die Zustimmung Augusts.

[63] Grundrisse dazu, z.T. in Einzelheiten mit Varianten, in SächsHStAD, 12884, Karten und Risse, Schrank 26 Fach 96 Nr. 16a, c-f. Auch in diesem Bau sollten wiederum die Fleischbänke, Kaufgewölbe und das Gewandhaus untergebracht werden.

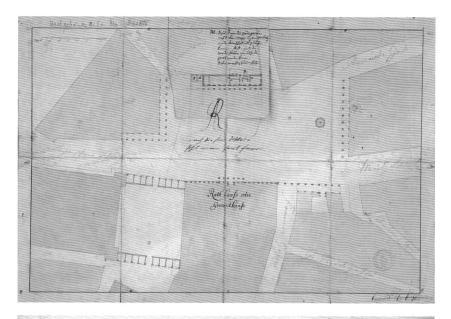

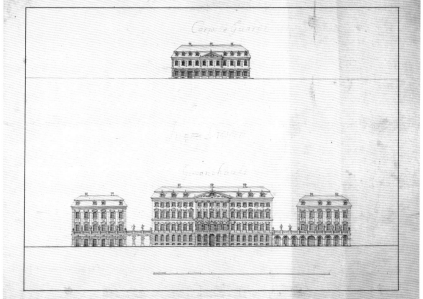

Abb. 11a, b Johann Christoph Naumann,
Dresden, Entwurf zur Regulierung des
Neumarkts, Ende 1714.

Lageplan sowie Ansicht der neuen Haupt-
wache und der westlichen Platzfront mit
Neubau des Gewandhauses.

SächsHStAD, 11373, Militärische Karten
und Pläne, Fach I Nr. 1 bzw. 12884,
Karten und Risse, Schrank 26 Fach 96
Nr. 16g.

Nach Aussage der verfügbaren Quellen geschah
der Bau der Wache zwischen Frühjahr 1715 und Ende
1716. Der ursprüngliche Entwurf Naumanns erfuhr
nach dem Juli 1715 jedoch eine folgenschwere Ände-
rung, die das städtebauliche Konzept empfindlich be-
einträchtigte: Mit der Entscheidung, die bisher neben

der alten Wache befindlichen Wasserhäuser im Neubau
unterzubringen, musste dieser um zwei Fensterachsen
nach Norden verlängert werden, so dass seine Mittel-
achse nun nicht mehr mit derjenigen des Gewand-
hauses übereinstimmte.[64] Es scheint, dass ab diesem
Zeitpunkt die Gesamtplanung für den Platz aufgege-

ben wurde. Auch der berühmte „Naumann-Plan" spart den eigentlichen Neumarkt völlig aus (*Abb. 12*). Der Architekt konzentriert sich vielmehr völlig auf den Bereich des bisherigen Kirchhofs, der komplett aufgelassen werden soll, um unter bestmöglicher Ausnutzung der Fläche die Neubauten von Frauenkirche und Maternihospital aufzunehmen. In Graphit wird lediglich nachträglich ein letztes Mal im größeren Maßstab die Neumarktregulierung in ihren verschiedensten Varianten durchgespielt; konkrete Planungen für den Gesamtplatz erwuchsen daraus jedoch nicht mehr.[65] Auch zur künftigen Funktion und Gestalt des Gewandhausareals schweigt sich der Plan aus. Er dürfte entgegen der bisherigen Annahme nicht erst 1717/18 entstanden sein, sondern wohl bereits im Zusammenhang mit der Errichtung der verlängerten Hauptwache und noch vor der im Sommer 1716 einsetzenden Planungstätigkeit für das Gewandhausgrundstück durch die königliche Baubehörde. Mit dieser war insofern ein Paradigmenwechsel verbunden, als der Hof ab diesem Zeitpunkt offenbar die alleinige weitere Nutzung des städtischen Grundstücks anstrebte, womit die Inanspruchnahme des Neumarkts als Teil des Residenzbezirks endgültig geworden wäre. Der anstelle des alten Gewandhauses zu errichtende landesherrliche Neubau sollte das neue Zentrum des Platzes bilden.

Am Beginn der entsprechenden Planungen stand der im Sommer 1716 geäußerte Wille des Königs, *„die*

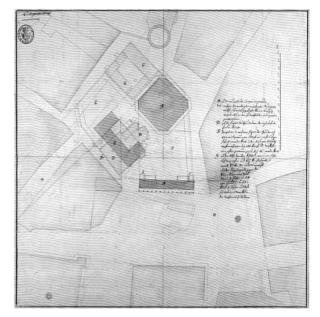

Abb. 12 Johann Christoph Naumann, Dresden, Entwurf zur Regulierung des Neumarkts, wohl 1716.

SächsHStAD, 10006, Oberhofmarschallamt, Plankammer, Cap. IV Nr. 2.

FleischBänke aufm NeuMarck zu einen Reithhause adaptiren zu laßen".[66] Der Grund war möglicherweise die in nicht allzu ferner Zukunft erwartete Rückkehr

[64] SächsHStAD, 11254, Gouvernement Dresden, Loc. 14499/19 (wie Anm. 60), fol. 70. Die in der Literatur seit dem Ende des 18. Jahrhunderts (Johann Christian Hasche, Versuch einer Dresdner Kunstgeschichte. 2. Probe. In: Magazin der Sächsischen Geschichte. 1 (1784), S. 147–169, hier S. 160) tradierte Zuschreibung des Wachentwurfs an den Ingenieurkapitän Johann Rudolph Fäsch (1680–1749) ist demnach insofern zu präzisieren, dass Fäschs Beitrag offensichtlich in der Überarbeitung und Anpassung des Naumannsches Entwurfs an die neuen Rahmenbedingungen durch Anreicherung der Obergeschossfassade bestand. Ein ganz ähnlicher Entwurf zu einem deutlich kleineren Wachgebäude findet sich in Fäschs 1724 veröffentlichtem Kupferstichwerk „Anderer Versuch dritter Theil Seiner Architectonischen Wercken", Nürnberg 1724, Taf. 7. Zu Fäsch Hermann Heckmann, Baumeister des Barock und Rokoko in Sachsen. Berlin 1996, S. 209–215.

[65] Zu dem Plan Scholze 1969 (wie Anm. 51); Hertzig 2004 (wie Anm. 2), S. 13 f.; Hertzig / May / Prinz 2005 (wie Anm. 8), S. 14 f.; Heinrich Magirius, Die Dresdner Frauenkirche von George Bähr. Entstehung und Bedeutung. Berlin 2005, Kat.

Pläne 1. Ein vermeintlicher axialer Bezug zwischen Hauptwache und Kirchenbau wird lediglich durch die nachträgliche Einzeichnung eines nördlich der Wache vom Neumarkt nach Nordosten abgehenden Straßenzugs suggeriert. Dieser lag jedoch keinesfalls der ursprünglichen Intention Naumanns zugrunde, setzt er doch den Verzicht auf den Hospitalneubau voraus. Auch auf einem weiteren vor 1714 entstandenen Lageplan des Neumarkts (SächsHStAD, 12884, Karten und Risse, Schrank 26 Fach 95 Nr. 13n) finden sich Graphiteintragungen, die mit dem Wachtneubau auf dem südwestlichen Kirchhofgelände, der Schließung der südwestlichen Platzausbuchtung sowie der Ausklinkung des Quartiers zwischen Neumarkt und Töpfergasse denjenigen auf dem „Naumann-Plan" weitgehend entsprechen. Abweichend von jenem ist hier jedoch eine südlich an der Wache vorbeiverlaufende Sichtachse zum Pulverturm dargestellt, die offenbar auf die gegenüberliegende Einmündung der Frauengasse auf den Neumarkt – den westlichen Hauptzugang des Platzes vom Altmarkt her – ausgerichtet ist.

[66] StAD, 2.1, Rat der Stadt, C XIII 10, Anno 1716 sollen die Fleischbänke aufn Neumarkt zum Reithause gemachet werden, man ver-

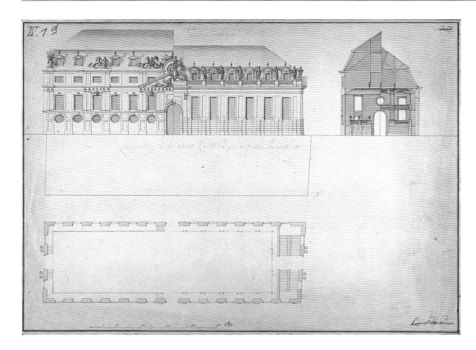

Abb. 13 Johann Christoph Naumann, Dresden, Neumarkt.

Entwurf für ein freistehendes Reithaus, wohl 1716, Grundriss, Ansicht der Fassade zum Neumarkt und Gebäudequerschnitt jeweils in zwei Entwurfsvarianten.

SächsHStAD, 10006, Oberhofmarschallamt, Plankammer, Cap. IV Nr. 1d.

von Kurprinz Friedrich August von seiner Kavalierstour: Es galt, Ersatz für das Reithaus westlich des Residenzschlosses zu schaffen, dessen baldiger Abbruch zu Gunsten des Zwingerbaus absehbar war. Mit den Planungen wurden wiederum Johann Christoph Naumann und erstmals Matthäus Daniel Pöppelmann (1662–1736) beauftragt. Eine „kleine" Lösung umfasste dabei nur das eigentliche Gewandhausgrundstück. Während der Pöppelmann zuzuschreibende Entwurf die volle Ausnutzung des Grundstücks vorsieht,[67] zeigt Naumanns Projekt ein freistehendes Gebäude, das vom angrenzenden Quartier durch eine schmale Gasse getrennt ist und damit Bezug auf frühere städtebauliche Ideen nimmt (*Abb. 13; vgl. Abb. 5*).[68] Für die Fassadengestaltung sind zwei Varianten angegeben. Während die rechte mit ihrer strengen und monumentalen Orthogonalität die Sonderstellung des Gebäudes am Platz betont, legt der linke Vorschlag das Gewicht auf die Zusammengehörigkeit mit der gegenüberliegenden Wache, von der zahlreiche Motive übernommen sind.

Als städtebauliche Grundlage für die weiteren Projekte diente der Naumannsche Generalplan vom Herbst 1714, der die beiderseitige Einfassung des Jüdenhofs mit niedrigen Arkaden vorsah (*vgl. Abb. 11a*). Das Planungsgebiet umfasste nun neben dem eigentlichen Gewandhausgrundstück die gesamte Südseite des Jüdenhofs mitsamt dem Vorderhaus des seit 1710 in königlichem Eigentum befindlichen Regimentshauses.

sehe [?] des Durchl. Printzens rückkunft ins Land, damit es denselben daran nicht fehlen mochte, o. fol., Ratseingabe vom 20. Juli 1716. Zuvor war die Errichtung eines neuen Reithauses auf dem Gelände des Zimmerhofes neben dem Zeughaus geplant gewesen. Ehem. SächsHStAD, 10026, Geheimes Kabinett, Loc. 2215, Ober-Bau-Ambts-Sachen de ao 1700seq Vol. I, fol. 69, Befehl vom 9. Juni 1716 (Kriegsverlust, abschriftl. überliefert in StAD, 17.2.7, Sammlung Heinrich Koch, A10, Auszüge aus Oberbauamtsakten, fol. 6ᵛ).

67 Grundriss in Dresden, LfDS, Plansammlung, Inv. M 17 D Bl. 1. Zugehörige Ansichten haben sich nicht erhalten. Die Fassadengestaltung sollte mit gekoppelten Pilastern oder Lisenen erfolgen, die Mittelachsen der drei Fassaden mit ihren konkaven Einziehungen sanft aus den Rücklagen hervorschwingen. Dieses für die Entwürfe Pöppelmanns typische Motiv rechtfertigt die Zuschreibung an den Zwingerbaumeister. Die Eintragung einer zum Stallgebäude führenden Arkadenstellung in Graphit erfolgte offenbar in im Rahmen einer späteren Überarbeitung.

68 Der Rückgriff auf zwischenzeitlich bereits überholte Planungsphasen bzw. die parallele Bearbeitung grundsätzlich verschiedener Entwurfsvarianten ist ein Charakteristikum der Planungstätigkeit unter August dem Starken und lässt sich an zahlreichen seiner Bauvorhaben beobachten.

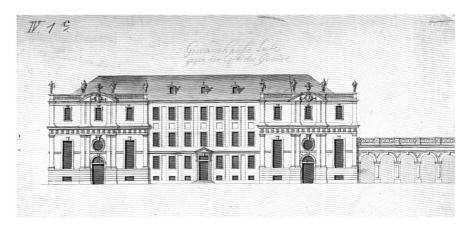

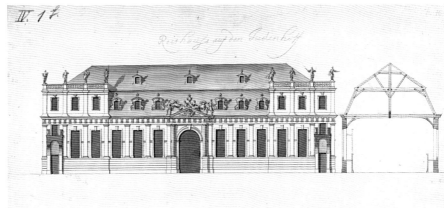

Abb. 14a, b Johann Christoph Naumann, Dresden, Neumarkt.

Entwurf für ein kombiniertes Gewand- und Reithaus, wohl 1716. Fassaden zum Neumarkt und zum Jüdenhof mit Gebäudequerschnitt.

SächsHStAD, 10006, Oberhofmarschallamt, Plankammer, Cap. IV Nr. 1c, f.

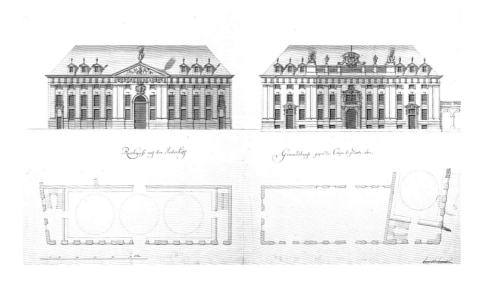

Abb. 15 Johann Christoph Naumann, Dresden, Neumarkt.

Entwurf für ein kombiniertes Gewand- und Reithaus, wohl 1716 Fassaden zum Jüdenhof (links) und zum Neumarkt (rechts) mit Teil-grundrissen.

SächsHStAD, 10006, Oberhofmarschallamt, Plankammer, Cap. IV Nr. 1h.

Ziel war offenbar eine Vereinbarung der gegensätzlichen Vorstellungen von Rat und Hof: Der winkelförmige Baukörper sollte im Flügel zum Jüdenhof das Reithaus aufnehmen, während der verbleibende Neumarktflügel weiterhin als Gewandhaus dienen sollte. Naumann arbeitete wiederum zwei Vorschläge aus, die deutlich das Bemühen um differenzierte Gestaltung der beiden in stumpfem Winkel zueinander stehenden Fassaden spüren lassen, ohne zu einer überzeugenden Lösung zu finden (*Abb. 14, 15*); unabhängig davon hätten sie den Neumarkt jedoch unangefochten dominiert. Dies muss wohl auch für Pöppelmanns Projekt angenommen werden, dessen Fassaden punktuell mit einfachen oder doppelten Säulenstellungen ausgezeichnet werden sollten.[69]

Nach Aufgabe der Reithausplanungen kam zwei Jahre später mit den Überlegungen zur Einrichtung des Regimentshauses für die Zwecke des Hofes der Vorschlag auf, auf dem Areal des Gewandhauses und des angrenzenden Ratskellers einen Neubau zur Aufnahme der verschiedensten landesherrlichen Kollegien und Archive zu errichten. Am 21. Dezember 1718 übersandte der Generalintendant des königlichen Bauwesens August Christoph von Wackerbarth (1662–1734) den hierzu von Pöppelmann angefertigten Entwurf nach Polen (*Abb. 16*).[70] Seine Fassade ist eng mit dem kurze Zeit später errichteten Palais Vitzthum auf der Kreuzgasse verwandt, lässt jedoch mit der vorneh-

meren Instrumentierung und der strafferen Zusammenfassung der Mittelachse den offiziellen Charakter des Baues deutlich werden. Im Zentrum der äußerst großzügigen Grundrissstruktur steht ein doppeltes dreiläufiges Treppenhaus. Interessanterweise nahm der Entwurf zunächst keine Rücksicht auf die Verbindung mit dem Stallgebäude; die zweigeschossige, von Säulenpaaren getragene Kolonnade wurde erst nachträglich in die Ansichtszeichnung eingetragen, wobei der Wunsch nach Schaffung von Symmetrie soweit ging, dass sogar der Eckaltan des Stallgebäudes vom Ende des 16. Jahrhunderts getreulich wiederholt wurde.

Auch das Kollegienhausprojekt wurde nicht verwirklicht, und so stellte sich der Neumarkt zu den Vermählungsfeierlichkeiten des Kurprinzen im September 1719 nicht als der königliche Platz dar, zu dem ihn August der Starke hatte umgestalten wollen. Es erstaunt darum nur wenig, dass er kaum in das Festprogramm einbezogen wurde. So wurde die zunächst befohlene Errichtung einer Ehrenpforte *„an der Ecke der Pirnischen Gaße am Neu Marckte“*[71] nach dem Entwurf Pöppelmanns wenige Wochen später aufgegeben. Der König gab sich nun mit der Errichtung eines *„Druck-Brunnen[s] gegen der Corps de Garde über, an dem andern Spring Brunnen auff selbigen Platz, […] nach den Riß welcher hierzu Bereits dem OberLandBaumeister Pöppelmannen außgestellet worden“* zufrieden.[72] Hinzu kam die Ausbes-

69 Dresden, LfDS, Plansammlung, hier M17 D Bl. 2. Auch zu diesem Projekt haben sich keine Ansichten erhalten.

70 Die Funktion des seit langem bekannten Entwurfs konnte erst im Rahmen des vorliegenden Beitrags geklärt werden. Siehe hierzu SächsHStAD, 10026, Geheimes Kabinett, Loc. 2095/200, Briefwechsel Augusts des Starken mit dem Grafen Wackerbarth, Schreiben Wackerbarths an August, 1714–27, fol. 57, 94–96, hier fol. 168–175. Neben den beiden abgebildeten Blättern (der Obergeschossgrundriss ist im Kunstdenkmälerinventar, Dresden 1903, als Fig. 459 fälschlicherweise als Bestandsgrundriss des alten Gewandhauses abgebildet) hat sich ein Grundriss des Erdgeschosses erhalten (Dresden, LfDS; Plansammlung, Inv. M 17 H I Bl. 11). Eine vorbereitende Bauaufnahme im Zusammenhang mit dem Regimentshaus in SächsHStAD, 10006, Oberhofmarschallamt, Plankammer, Cap. 1B, Bl. 60 f. Zu Wackerbarth siehe Walter May, August Christoph Graf von Wackerbarth (1662–1734) und seine Rolle bei der Planung der Dresdner Frauenkirche. In: Die Dresdner Frauenkirche. Jahrbuch zu ihrer Geschichte und ihrem archäologischen Wiederaufbau. 5 (2000), S. 65–87. Die große Bedeutung, die der Neumarktumgestaltung Ende 1718 zugemessen wurde, zeigt auch eine auf den 30. November datierte Aufstellung zu klärender Fragen

hinsichtlich der anstehenden königlichen Bauvorhaben. Diese beinhaltete mindestens drei entsprechende Punkte: *„1. bedacht zu seyn, wie die Frauenkirche könne geändert werden, ohne daß es ihro Königl. Majt. große Kosten verursache, 2. wo das Gewandhaus anders könne hin aptiret werden, 3. daß auf dem Frauenkirchhof niemand mehr solle begraben werden“*. Ehem. SächsHStAD, 10026, Geheimes Kabinett, Loc. 2256, Das Bauwesen bei der Stadt Dresden, Vol. I., Ao: 1697 seq., fol. 188b (Kriegsverlust, abschriftl. überliefert in StAD, 17.2.7, Sammlung Heinrich Koch, A10, Auszüge aus Oberbauamtsakten, fol. 40ᵛ).

71 SächsHStAD, 11254, Gouvernement Dresden, Loc. 14504/1, Acta Die neu erbauten Ehren Pforten bey Einhohlung der Königl. Prinzeßin Maria Josepha, 1719, fol. 1, Verordnung Wackerbarths vom 14. April 1719.

72 Ebd., fol. 11 f., Verordnung Wackerbarths vom 2. Mai 1719. Die Kosten für die Ehrenpforte waren mit gut 3300 Talern veranschlagt (ebd., fol. 13). Insgesamt wurden dem Rat für die Ehrenpforte in der Vorstadt und die Logen und Tribünen auf dem Altmarkt Baukosten von über 16000 Talern auferlegt. Siehe die Auflistung der auf kurfürstlichen Befehl durch den Rat vollführten Baue in der Akte StAD, 2.1, Rat der Stadt, A XXIII 343d.

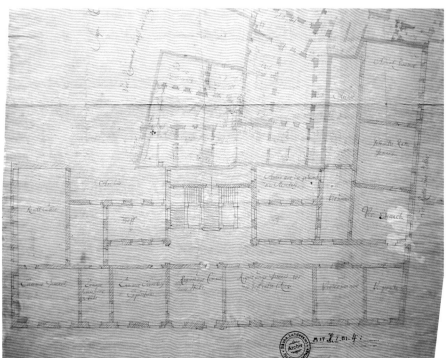

Abb. 16a, b Matthäus Daniel Pöppelmann, Dresden, Neumarkt.

Entwurf für ein landesherrliches Kollegienhaus, Ende 1718. Ansicht der Neumarktfassade und Obergeschossgrundriss (Ausschnitt).

Dresden, LfDS, Plansammlung, Inv. 76/180 und M 17 H I Bl. 4.

serung des Pflasters „*vom groß Stall-Thor, und Töpffer Gaße an, bey denen Ställen, Jüdenhoffe, Fleischbäncken, und Haupt-Wache vorbey*“, also entlang der Route des Einholungszugs am 2. September, die den Neumarkt lediglich zweimal am Rande berührte.[73]

Mit der Fertigstellung der großen Baumaßnahmen anlässlich der Vermählung seines Sohnes scheint das

[73] StAD, 2.1, Rat der Stadt, A XXIII 343d (wie Anm. 72), o. fol.; SächsHStAD, 10006, Oberhofmarschallamt, B, Nr. 20a, Heimführung des Chur Prinzes zu Sachßen Herrn Friedrich Augusts Fr: Gemahlin Frauen Marien Josephen in Dreßden 1719. nebst denen dabey gehaltenen Festivitäten, Vol. I, fol. 14. Siehe hierzu auch den Stadtplan, der der Beschreibung der Feierlichkeiten beigefügt ist und der die Route des Einholungszuges zeigt. Vgl. Anm. 49.

Interesse Augusts des Starken an der Umgestaltung des Neumarkts weitgehend erloschen zu sein. Alleine auf einer Skizze des Königs zum Umbau des Stallgebäudes, die wohl in den Sommer 1722 datiert werden kann, findet sich nochmals die Idee der seitlichen Einfassung des Jüdenhofs durch Arkadenstellungen formuliert.[74] Der auf der Südseite des Jüdenhofs befindliche Gebäudeteil sollte dabei ein *„gran teater"* aufnehmen; wahrscheinlich erfolgte auch die Eintragung eines Theatergrundrisses in den Neumarktflügel des „großen" Pöppelmannschen Reithausprojekts von 1716 zu dieser Zeit.

Hinweise auf weitere Umgestaltungsplanungen für das Gewandhausareal aus der Zeit Augusts des Starken haben sich nicht erhalten.[75] Hierfür dürfte neben der allgemein zu beobachtenden Verlagerung des königlichen Interesses auf die Schlossanlagen in der Dresdner Umgebung und auf die Altendresdner Projekte ein weiteres Bauvorhaben verantwortlich sein, das den bisherigen Umgang mit dem Neumarkt und dem Gewandhaus völlig in Frage stellte. Mit dem Planungsbeginn zum Neubau der Frauenkirche 1722 und insbesondere mit der zunehmenden Einflussnahme der höfischen Baubehörden ab 1725 lag der Schwerpunkt der Platzgestaltung nunmehr auf dem Sakralbau. Mit der gefundenen Bauform[76] war eine völlige Umorientierung des Platzgefüges um 180° verbunden: Hatten alle bisherigen Planungen stets die Ausrichtung des Neumarkts auf das Gewandhausgrundstück beabsichtigt, kehrte der Baubeginn der Frauenkirche 1726 diese Verhältnisse um: Bestimmend war nun die Orientierung des Neumarkts nach Osten, auf den Bährschen Sakralbau hin. Besonders im Verlauf der weiteren Entwurfsüberarbeitung mit der Erhöhung der Ecktürme und der Entscheidung von 1730, den Kuppelanlauf steinern auszuführen, kristallisierte sich die Diagonalansicht der Kirche immer mehr als die eigentliche Hauptansicht heraus und verlangte die Freistellung des Gebäudes zum Neumarkt hin. Mit dem von August dem Starken am 18. August 1731 in einer George Bähr gewährten Audienz angeregten, dann jedoch nicht ausgeführten Abriss der Hauptwache sollte die Umorientierung des Platzgefüges auch bauliche Konsequenzen nach sich ziehen.[77] Spätestens zu diesem Zeitpunkt wurde damit die Realisierung von Naumanns Arkadenprojekt von 1714 endgültig aufgegeben. Der bauliche Beitrag des Hofes zur Aufwertung des Platzes

bestand neben dem Neubau der Hauptwache 1715/16 schließlich lediglich in der Erweiterung und Modernisierung des Stallgebäudes zwischen 1729 und 1730. Sie griff mit der Errichtung der „Englischen Treppe" zum Jüdenhof auf die erwähnte Skizze Augusts des Starken von etwa 1722 zurück, während auf die Errichtung der anschließenden Arkaden verzichtet wurde (*Abb. 17*).[78] Die Baumaßnahme wirkte sich insofern auch auf das Gewandhaus aus, als dieses im Anschluss neu verputzt und *„nach itziger Manier, gelb und braun eingefaßt"* wurde (*vgl. Abb. 7b*); auf dem neu gepflasterten Jüdenhof kamen zwei Brunnen zur Aufstellung.[79]

Die Regierungszeit Augusts III. 1733–1763

Da der Neubau des Rathauses am Altmarkt zum Regierungsantritt von Kurfürst Friedrich August II. noch immer nicht absehbar war, wurde die Erbhuldigung der Dresdner Einwohnerschaft am 15. April 1733 im Gewandhaus als dem zu jener Zeit größten und bedeutendsten städtischen Bau abgehalten. Hier nahm der neue Herrscher im eigens umgestalteten großen Saal im Obergeschoss auf dem Audienzstuhl unter einem Baldachin sitzend zunächst das Treuegelöbnis des Rates entgegen. Danach begab er sich auf den *„gegen*

[74] SächsHStAD, 10026, Geheimes Kabinett, Loc. 2097/33, fol. 45, siehe auch Gernot Klatte, Vom Stallgebäude zum Museum Johanneum. Baugeschichte und Nutzung seit dem frühen 18. Jahrhundert. In: Dresdener Kunstblätter. 52 (2009), S. 15–30 (mit weiterführender Lit.), Abb. 1. Die Skizze lag wohl jenem Modell und den Rissen zu einem Redouten- und Komödienhausprojekt anstelle der Rüstkammer „über Dero Reyßigen Stall" zugrunde, die Wackerbarth am 20. September 1722 an den König nach Warschau sandte. SächsHStAD, 10026, Geheimes Kabinett, Loc. 2095/200 (wie Anm. 70), fol. 275.

[75] Eine Ausnahme bildet eine Eintragung in Graphit auf einem 1718 entstandenen Stadtplan, die eine Vergrößerung des nun rechteckigen Neumarkts mit dem Gewandhausgrundstück im Zentrum auf etwa die vierfache Grundfläche vorsieht. SächsHStAD, 12884, Karten und Risse, Schrank 27 Fach 95 Nr. 16h.

[76] Zu Recht relativiert m.E. Magirius 2005 (Frauenkirche) (wie Anm. 65), S. 142 und S. 201 die Bedeutung des „Naumannplans" (*Abb. 12*) für die Baugestalt der ausgeführten Frauenkirche.

[77] Magirius 2005 (Frauenkirche) (wie Anm. 65), S. 57–68, bes. S. 61–64.

[78] Zum Umbau des Stallgebäudes ab 1729 siehe Klatte 2009 (wie Anm. 74), hier S. 17–21. Die bisherige einhellige Zuschreibung des

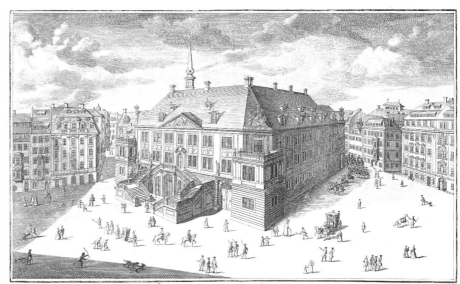

Abb. 17 Moritz Bodenehr,
Dresden, Neumarkt.

Ansicht des umgebauten Stallge-
bäudes, nach 1731. Kupferstich.

SLUB Dresden, Deutsche
Fotothek.

Das prächtige neue Königl. Stall gebäude in Dresden mit der Engl. Treppe.

der Moriz-Straße zu, an der Ecke des Gewand-Haußes gebaueten Außtritt", woraufhin die auf dem Platz versammelte Bürgerschaft den Treueeid *„mit erhabenen Fingern deutlich nachgesprochen und abgeleget, auch den Actum mit dreyfacher Ausruffung eines freudigen Vivat beschlossen"*.[80] Den prachtvollen Entwurf zu dem mit zahlreichen Sinnsprüchen, Emblemen und Wappen geschmückten Eckbalkon hatte Ratszimmermeister George Bähr (1666–1738) geliefert.[81]

In den Folgejahren spielten Gewandhaus und Neumarkt im Rahmen der baulichen Unternehmungen des Kurfürsten, der 1736 als August III. zum polnischen König gekrönt wurde, zunächst keine Rolle. Von Bedeutung war anfangs allenfalls der sich aus dem Stallgebäude bietende Ausblick. Unter Hinweis auf diesen wurde die ab 1740 geplante Errichtung von zwei massiven Neubauten seitlich des Wassertrogs auf dem südlichen Platzbereich zur Aufnahme der Brotbänke und der Portechaisenträger des Rates – diese hatten bislang auf dem mittleren Abschnitt der Frauengasse gestanden, waren aufgrund eines dortigen Bauvorhabens aber in provisorische hölzerne Buden auf dem Neumarkt verlegt worden – von der Oberbaukommission abgelehnt. Gleiches galt für den diesbezüglichen Anbau von fünf offenen Arkaden an die Platzfront des

Gewandhauses. Der vorgeschlagene Alternativstandort südlich des Gebäudes, auf dem schon 1714 die Errichtung eines Baublocks vorgesehen war, zog wiederum den Protest der Anwohner nach sich. Schließlich genehmigte der König im Frühjahr 1742 doch den Ar-

Umbaus an Johann George Maximilian von Fürstenhoff (erstmals: Fritz Löffler, Das alte Dresden. Geschichte seiner Bauten. Dresden 1956, S. 86, 410) lässt sich nicht durch Quellen belegen, wird von den Schriftstellern des 18. Jahrhunderts nicht genannt und ist angesichts der geregelten Zuständigkeit des Ziviloberbauamts und der überlieferten Entwurfszeichnungen unwahrscheinlich. Es ist vielmehr davon auszugehen, dass auch diese Baumaßnahme nach dem Entwurf und unter der Leitung Matthäus Daniel Pöppelmanns ausgeführt wurde, wie schon Erich Haenel, Der alte Stallhof in Dresden. Dresden 1937, S. 34 (Geschichtliche Wanderfahrten, 50), vermutete. Siehe hierzu auch Tobias Knobelsdorf, Julius Heinrich Schwarze (1706–1775). Sächsischer Architekt und Baubeamter am Ende der Augusteischen Epoche. Diss. TU Dresden 2013 [Typoskript], Bd. 1, S. 28 und Kat. K.02.

79 ICCander [Johann Christian Crell], Kern Dreßdnischer Merckwürdigkeiten vom 1731sten Jahre. Dresden 1732, S. 59. Siehe hierzu auch: StAD, 2.1, Rat der Stadt, A XXIII 343d (wie Anm. 72), o. fol.; Schramm 1744 (wie Anm. 9), Sp. 407–409.

80 SächsHStAD, 10006, Oberhofmarschallamt, D, Nr. 8, Erb-Huldigung welche Ihro Königl. Hoheit der Chur Fürst zu Sachßen in Höchster Persohn in Dero Residenz-Stadt Dreßden Den 15.ten Aprilis 1733. eingenommen haben, fol. 12.

kadenanbau ans Gewandhaus *„bis sich etwann durch einmahlige Umbauung des ganzen Gewand Haußes, oder sonst eine anderer Gelegenheit, die Brod-Bäncke und Porte-chaisen convenabler zu placiren, ereignet"*.[82] Zwar scheiterte der Anbau am Protest der Fleischhauer; die Vorgänge zeigen jedoch, dass der Umbau des Gebäudes keineswegs aufgegeben worden war.

Der Umbau des Stallgebäudes zur Gemäldegalerie 1745/46 bedeutete für das Gebäude wie für den Neumarkt eine weitere immense Aufwertung, unterwarf den Platz jedoch noch stärker als zuvor den Begehrlichkeiten des Hofes. Insbesondere die Marktfunktion erweckte das Missfallen des Herrschers, dessen Absicht dahin ging, dass *„nicht nur sämbtliche an dem Gewandt-Hauße bis zum Juden Hoff und auf dem Neu-Marckte in denen wöchentlichen Marckt-Tagen aufgesezte Fleischer-Buden, sondern auch die übrigen diese Gegenden zeit-hero placirte Obst- und Zugemüßen-Höcken, auch mit geschlachteten Feder-Vieh, Speiße-Buden, Garthen- und anderer grünen Wahre daherum sitzende Weiber, gänzlich weggeschaffet und nechst dem Jüden-Hoff, den zwischen der Barriere von der Haupt-Wacht und dem Gewandt-Hauße befindlichen Plaz- so wohl als dem Neumarckt-bis gegen die Cisterne und die Entréen nach der Pirni-schen- Frauen- und Moriz-Straße gänzlich frey gelaßen"* würden. Die Marktstände sollten künftig hinter der Hauptwache und auf dem zu beräumenden Gelände um die Frauenkirche herum platziert, die *„übel gestalltete Brethrene Boutique der Porte chaisen und Brodt-Bäncke"* endlich entfernt werden.[83] Deren wiederum auf dem südlichen Neumarkt geplante dauerhafte Unterkunft wurde schließlich 1746 auf dem Altmarkt verwirklicht.[84] So blieb jenes Kapitel genauso Episode wie der Vorschlag von Premierminister Heinrich von Brühl vom Ende des Jahres 1750, im Gewandhaus ein Packhaus einzurichten, um dort zur Verhinderung der Akzisehinterziehung alle auf der Straße transportierten Waren zwischenzulagern. Im Hintergrund standen jedoch ganz andere Beweggründe, nachdem *„Ihro Königl. Majt. ein vor allemahl allergnädigst anbefohlen haben, daß die Fleisch Bäncke wegen des üblen Geruches, welcher besonders auf der gegen über befindlichen Königl. Gallerie am meisten wahrzunehmen, an einen andern Ort der Stadt translociret werden soll*[en]".[85]

Im Sommer 1755 begann die intensivste Phase der Umgestaltungsplanungen zum Neumarkt und Ge-

wandhaus, die mit mehreren z. T. langjährigen Unterbrechungen bis zum Beginn des 19. Jahrhunderts andauerte. Sie galt der Errichtung einer neuen Hauptwache anstelle des Gewandhauses, die den Bau auf der Ostseite des Platzes ersetzen sollte. Keines dieser Projekte kam zur Ausführung.

Am 9. Juli 1755 wurde der Oberbaukommission die endgültige Entscheidung des Königs mitgeteilt, *„mit dem hiesigen Gewandhauß aufn Neumarckt die schon längst praemeditirt gewesene Aenderung zu treffen"* und dieses *„zu einen ganz andern Gebrauch adaptiren, und nicht allein die alhiesige Hauptwacht nebst der Gouvernement Kriegs-Gerichts-Stube darein verlegen, sondern auch die obern Etagen zu einer Garnison Kirche adaptiren die alte bißherige Haupt-Wacht aber* […], *um einen freyen und geraumen Plaz zu Auffsezung Ihrer Statue zuerlangen, abtragen* […] *zulaßen."* Die Kommission sollte die in Frage kommenden Ausweichstandorte begutachten und zugleich einen Entwurf für den Wachtbau anfertigen, *„in welchen besonders auf das Allignement des Gewandhaußes mit dem Königl. Stall und eben dergleichen Arcaden-Fenster mit reflectiret werden soll"*, und zur Genehmigung durch den König einreichen.[86] Mit der

81 Mario Titze, Die Kanzel der Dresdner Frauenkirche. George Bährs und Johann Christian Feiges Anteile an der Gestaltung des Altarraums. In: Die Dresdner Frauenkirche. Jahrbuch zu ihrer Geschichte und Gegenwart. 22 (2018), S. 25–56, Abb. 29. Eine gedruckte Beschreibung des Aufbaus und des umgestalteten Saales in der Akte SächsHStAD, 10006, Oberhofmarschallamt, D, Nr. 8 (wie Anm. 80), fol. 106ᵛ-107ᵛ. Ein bislang unbekannter Grundriss in Dresden, LfDS, Plansammlung, Inv. M 21 A Bl. 6.

82 SächsHStAD, 11254, Gouvernement Dresden, Nr. 742 (unbetitelt), o. fol., Befehl an Gouverneur Graf Rutowski vom Februar 1742 (mit Lageplan). Siehe zu dem Vorgang auch die Akten SächsH-StAD, 10025, Geheimes Konsilium, Loc. 5550/1, Die […] Verlegung derer Chaises a porteurs an andere Orthe betr., 1740–1746 sowie StAD, 2.1, Rat der Stadt, A XXIII 48, Acta, Die Anlegung derer Brodt-Bäncke und Portechaisen Standes. Ao. 1740 (hier fol. 1 Riss für die beiden seitlich des Wassertrogs zu errichtenden Gebäude).

83 StAD, 2.1, Rat der Stadt, A XXIII 49, Acta, Die Transferirung derer Brod-Bäncke und Porte-Chaisen von dem Neuen- auf den Alten-Marckt alhier betr., 1745, fol. 3 f., Befehl des Geheimen Kriegsrats Christoph von Unruh an den Rat vom 3. Oktober 1745. Die Verlegung des Marktes auf den Platz um die neue Frauenkirche war schon in der Legende des „Naumannplans" von 1715/16 angeregt worden (*Abb. 12*). Zum erneuten Umbau des Stallgebäudes Klatte 2009 (wie Anm. 74), S. 21–24 sowie Marc Rohrmüller, Das Stallgebäude als Königliche Bildergalerie – Renovatio eines Samm-

Errichtung der königlichen Statue – gemeint ist zweifellos das eben zu jener Zeit durch Johann Joachim Kaendler geplante Reiterstandbild aus Meißner Porzellan – gewannen die Planungen zur Umgestaltung des Neumarkts eine neue Qualität, indem der Platz eine Umdeutung erfahren sollte, deren Zweck in der Verherrlichung des Herrschers bestanden hätte. Auch die 1743 fertiggestellte Frauenkirche wäre hierfür dienstbar gemacht worden, indem sie eine bloße Hintergrundfolie für den triumphierenden König gebildet und den angestrebten Effekt noch verstärkt hätte. Möglicherweise sollte damit auch auf die gewaltige identitätsstiftende Funktion des Kuppelbaus reagiert werden, der bereits im 18. Jahrhundert als Symbol für das Beharren der Bürgerschaft auf ihrem protestantischen Bekenntnis gegenüber dem katholisch gewordenen Herrscherhaus galt. Der gesamte Neumarkt hätte damit als Bühne zur Inszenierung des königlichen Ruhms gedient. Auch der Neubau der Wache sollte hierzu seinen Beitrag leisten, indem die Positionierung in der Verlängerung der Gemäldegalerie und die Fortführung der dortigen monumentalen Bogenfenster die beiden Großbauten des Landesherrn an der Westseite des Platzes zusammen-

gefasst hätte und somit ein Gegenstück zum bürgerlichen Kirchbau geschaffen worden wäre.[87]

Bereits am 12. August überreichte die Oberkommission dem Gouverneur Graf Rutowski (1702–1764) den Entwurf zum Neubau der Hauptwache.[88] Über einem Erdgeschoss und einem niedrigen Zwischengeschoss war die Unterbringung der neuen Garnisonkirche vorgesehen. Die Fassaden sollten im Obergeschoss insgesamt 21 monumentale Bogenfenster erhalten sowie durch 26 Lisenen und 12 ionische Säulen gegliedert werden, letztere paarweise an einer zum Platz hin vorzustellenden fünfachsigen Mittelvorlage, deren Giebelfeld eine biblische Historie in Bildhauerarbeit zieren sollte. Der Ansatz des wohl relativ flach vorzustellenden Kupferdachs sollte durch eine umlaufende Balustrade verdeckt werden. Die Kosten wären mit über 61600 Talern beachtlich gewesen. Möglicherweise handelte es sich um einen Entwurf des erst am 30. Juni zum Hofbaumeister ernannten Friedrich August Krubsacius (1718–1789), der nachweislich an der Sitzung der Oberbaukommission vom 6. August 1755 teilnahm.[89] Daneben überreichte Rutowski dem König am 15. Oktober drei weitere Projekte, damit dieser *„die Auswahl*

lungsbaus. In: Dresdener Kunstblätter. 52 (2009), S. 31–39 (mit weiterführender Lit.).

84 Siehe zu dem Vorgang weiterhin die Akten StAD, 2.1, Rat der Stadt, C XXVII 65, Acta, Die allergnädigst anbefohlene Räumung des Neuen Marckts alhier zu Dreßden von denen Fleischer- u. andern Buden […] betr., 1745; C XVIII 210f, Acta Commissionis, Die Anlegung derer Brodt Bäncke und des Porte Chaisen Stands an einen beständigen Orthe betr., 1746 (fol. 26 Riss zur Errichtung von Brotbänken und Portechaisenhaus vor dem Wassertrog auf dem Neumarkt) sowie SächsHStAD, 10025, Geheimes Konsilium, Loc. 5580/14, Acta, Die Translocation derer Brot-Bäncke und des Porte-Chaisen-Standes auf den alten Marckt zu Dreßden betr., 1745 f. (fol. 39 Lageplan zu vorigem Projekt).

85 SächsHStAD, 10036, Finanzarchiv, Loc. 32576 Rep. XII Nr. 421, Acta die Anlegung eines Packhauses in Dresden betr., 1750, o. fol., Vortrag des Generalakziskollegiums vom 10. Juni 1751. Siehe hierzu auch SächsHStAD, 10025, Geheimes Konsilium, Loc. 5534/7, Acta, Die Verlegung des Gewandhauses zu Dreßden, und derer darunter befindlichen Fleischbänke betr. de ao. 1751, 1756, 1768; StAD, 2.1, Rat der Stadt, C XIII 21, Acta, Die Verlegung des Gewand-Haußes und Fleisch-Bäncke vom NeuMarckt, in Absicht auf a.) ein Accis-Pack-Hauß, b.) ein neues Corps de Garde und Garnison-Kirche […] betr. 1751. Schon Jahre zuvor hatten sich zahlreiche Anwohner wegen des sommerlichen *„fast unerträglichen Gestanckes"* beschwert. StAD, 2.1, Rat der Stadt, A XXIII 48 (wie Anm. 82), fol. 6–10, Eingabe vom 10. Oktober 1740, hier fol. 8ʳ.

86 Das Dokument ist in mehreren Akten erhalten; hier zitiert nach: StAD, 2.1, Rat der Stadt, C XIII 21 (wie Anm. 85), fol. 25 f.

87 Ungeachtet aller dieser Überlegungen gaben zweifellos auch ganz praktische Gründe den Anlass zum geplanten Neubau der Hauptwache: Der Bau von 1715/16 und insbesondere die in dessen Dachgeschoss untergebrachte Garnisonkirche war schlicht zu klein für die stark angewachsene Garnison geworden. SächsHStAD, 11338, Generalfeldmarschallamt, Loc. 10992/9, Concepte an den Herrn General-Lieutenant v. Gersdorf, 1763–65, o. fol., Pro Memoria Carl August von Gersdorfs an den Gouverneur Chevalier de Saxe vom 8. Mai 1764.

88 SächsHStAD, 11254, Gouvernement Dresden, Loc. 14499/22, Die projectirte Veränderung des allhiesigen Gewand-Hauses aufn Neu-Marckt […], 1755 f., o. fol. Hierin auch der auf den 28. August 1755 datierte Anschlag (weiteres Exemplar in der Akte SächsHStAD, 11254, Gouvernement Dresden, Nr. 742, o. fol.) mit einigen Anhaltspunkten zur Gestalt des verlorenen Entwurfs. Vgl. auch einen Rapport des Direktors des Militäroberbauamts Carl August von Gersdorf vom 10. Juli 1783, der den fraglichen Entwurf – wohl zu Unrecht – mit dem 1783 bereits verstorbenen Obristleutnant Martin Walther in Verbindung bringt. SächsHStAD, 11345, Ingenieurkorps, Nr. 64 (unbetitelt), o. fol.

89 StAD, 2.1, Rat der Stadt, C XIII 21 (wie Anm. 85), o. fol. Unmittelbar nach der Einreichung des Entwurfs reiste Krubsacius für ein Jahr nach Paris. Knobelsdorf 2013 (wie Anm. 78), S. 252.

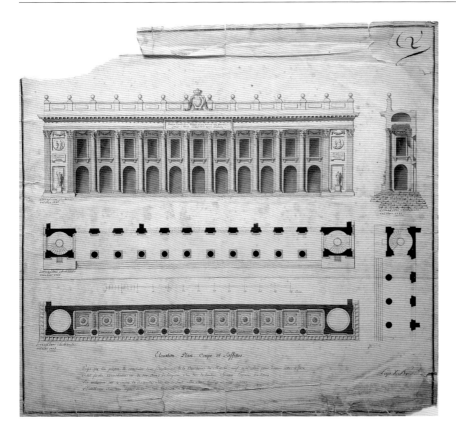

Abb. 18 Jean-Nicolas Servandoni, Dresden, Neumarkt.

Entwurf zu einer Kolonnade anstelle des Gewandhauses, Oktober 1755.

Dresden, LfDS, Plansammlung, o. Sign.

haben möge[…], nach dero allergnädigsten Wohlgefallen zu choisiren; So habe […] in Betrachtung daß mann bey einen so considerablen Bau zugleich mit auff das decorum und besondere Verzierung eines so großen Plazes welcher mit I.K.M. allerhöchsten Bildniß beehret werden soll, seine Absicht zu richten habe, durch den General Major Baron von Dyherrn noch zwey andere […] Desseins zu diesen Bau projectiren […] laßen". Auch Dyherrns Entwürfe sind verloren, nicht jedoch ein weiterer: *„ein besonderes Dessein […] so der Königl. Französche Baumeister Servandoni auf mein Ansuchen nach einer antiquen Corinthischen Arth zu diesen Bau entworffen. Der Lustre dieses Gebäudes machet ohne Wiederspruch seiner prächtigen Facade und Colonnaden wegen allen andern Desseins den Vorzug streitig"* (*Abb. 18*).[90] Dies schlug sich aber auch in den Kosten nieder, die Rutowski überschläglich auf bis zu 100000 Taler schätzte.

Jean-Nicolas Servandoni (1695–1766) stammte aus Italien, hatte sich seit den 1730er Jahren haupt-

sächlich in Paris einen Namen als Architekt und Bühnenbildner gemacht und war für die Gestaltung der Karnevalsopern 1755 und 1756 nach Dresden engagiert worden, wo er für den König und für den Grafen Brühl zudem verschiedene Gebäudeentwürfe anfertigte. Servandonis Architekturen zeichnen sich durch ihre antikisierende Grundhaltung und ihren prospekthaften, dekorativen Charakter aus, der sie in die

90 SächsHStAD, 11254, Gouvernement Dresden, Loc. 14499/2.2. (wie Anm. 88), o. fol. Generalmajor George Carl von Dyherrn war Chef des Ingenieurkorps. Sein 1. Entwurf *„von allgemeiner Architectur"* fiel *„zu sehr in das allzu massive"* und war nach Aussage des bereits erwähnten Rapports Gersdorfs aus dem Jahre 1783 (vgl. Anm. 88) dem mutmaßlichen Krubsacius-Projekt sehr ähnlich, besaß jedoch nur einen dreiachsigen Mittelrisalit und keine gekoppelten Säulen. Der 2. Entwurf Dyherrns *„von einer mit ornements besonders angebrachten Architectur"* wies dagegen korinthische Säulen auf, weshalb Gersdorf die Autorschaft Servandonis für möglich hielt.

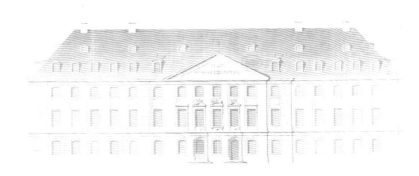

Abb. 19 Johann Gottlob Berger, Dresden, Neumarkt.

Entwurf zur Aufstockung und Modernisierung des Gewandhauses, Anfang 1756, Ansicht der Neumarktfassade, 2. Variante.

SächsHStAD, 12884, Karten und Risse, Fach 145 Nr. 11i.

Nähe seiner Bühnendekorationen rückt.[91] Dies gilt in besonderem Maße für die monumentale Kolonnade, die anstelle des Gewandhauses errichtet werden sollte „*pour decorer cette Place*". Servandoni beschränkt sich alleine auf den Entwurf der Platzfront und verzichtet sowohl auf einen Vorschlag zur Gestaltung der Seitenfassaden wie zum Grundriss des anschließenden Gebäudes. Es findet sich nicht einmal ein Hinweis auf dessen Funktion. Mit der Verwirklichung dieser reinen Schauarchitektur hätte Dresden ein Gebäude erhalten, dessen Formensprache zwar dem aktuellsten französischen Geschmack entsprach, das – abgesehen von der ungeklärten Funktionalität – sich jedoch als Fremdkörper am Platz erwiesen und die gewünschte formale Zusammenfassung von dessen Westseite nicht erreicht hätte.

Das energische Vorgehen der königlichen Behörden veranlasste den Rat erstmals dazu, nun selber planerisch aktiv zu werden. Er reichte am 14. Februar 1756 zwei Entwurfsvarianten ein, nach denen das Gewandhaus zur Aufnahme einer größeren Anzahl von Tuchhändlern aufgestockt werden sowie völlig veränderte Fassaden erhalten und damit dem königlichen Wunsch nach gestalterischer Aufwertung des Platzes entsprechen sollte.[92] Die Kosten in Höhe von nur 12000 Talern wollte der Rat tragen. Der wohl vom

Ratsmaurermeister Carl Gottlob Berger (gest. 1760) angefertigte Entwurf variiert durchaus gekonnt Motive des höfischen Lisenenstils *(Abb. 19)*.[93] August III. scheint von der Initiative des Rates überrascht worden zu sein, mit der dieser „*das ganze Dessein wegen Erbauung der abgebrannten neuen Hauptwacht* [...] *zu transversiren vermocht*".[94] Am 13. März gab der König bekannt, „*von Unserer wegen des Neumarckts gehegten* [...] *Absicht nunmehro* [zu] *abstrahiren*"; der Rat wurde angewiesen, seine Entwürfe zur Genehmigung beim Gouverneur einzureichen.[95] Dieser ließ die Hauptfas-

91 Knobelsdorf 2013 (wie Anm. 78), Bd. I, S. 253–256 mit weiterführender Lit.
92 SächsHStAD, 10025, Geheimes Konsilium, Loc. 5534/7 (wie Anm. 85), fol. 12 f.; StAD, 2.1, Rat der Stadt, C XIII 23, Acta Die vorgehabte Reparatur und Erhöhung des Gewandhauses betreffend, 1756, o. fol.
93 Die von Hertzig 2004 (wie Anm. 2), S. 22 f. vermutete Autorschaft von Ratsmaurermeister Johann Gottfried Fehre ist auszuschließen; dieser starb bereits im Oktober 1753. Siehe hierzu auch Tobias Knobelsdorf, Julius Heinrich Schwarze (1706–1775). Sächsischer Architekt und Baubeamter am Ende der Augusteischen Epoche. Diss. TU Dresden 2013 [Typoskript], Kat. U.07.
94 Wie Anm. 87.
95 SächsHStAD, 10025, Geheimes Konsilium, Loc. 5534/7 (wie Anm. 85), fol. 20–23.

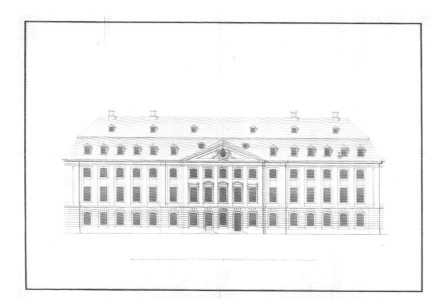

Abb. 20 Unbekannter Zeichner der Ober-
baukommission, Dresden, Neumarkt.

Überarbeitung des städtischen Entwurfs
zur Aufstockung und Modernisierung des
Gewandhauses, Frühjahr 1756, Ansicht der
Neumarktfassade.

SächsHStAD, 12884, Karten und Risse,
Fach 145 Nr. 11m.

sade durch die Oberbaukommission im Sinne der äs-
thetischen Vorstellungen des Hofes überarbeiten, was
jedoch ein ausgesprochen nüchternes, uninspiriertes
Erscheinungsbild zur Folge hatte *(Abb. 20)*. In dieser
Form wurde der Umbau Anfang Juni 1756 tatsächlich
genehmigt, jedoch unter der Auflage, in den Oberge-
schossen einen Theatereinbau vorzusehen, der für ge-
legentliche Besuche der königlichen Familie geeignet
sei.[96] Wenn es sich auch erneut um einen Rückgriff auf
Planungen handelte, die bereits 35 Jahre zuvor unter
August dem Starken angestellt worden waren, so kann
man sich in der Tat des Eindrucks nicht erwehren, dass
diese Bedingung alleine dem Zweck galt, das Vorhaben
in letzter Minute doch noch zu hintertreiben.[97] Natür-
lich protestierte der Rat gegen die neuen Auflagen, ehe
der Ausbruch des Siebenjährigen Krieges im Septem-
ber 1756 alle Planungen vereitelte.

Die verheerenden Zerstörungen durch das preu-
ßische Bombardement Dresdens vom 19. bis zum
22. Juli 1760 betrafen auch den Neumarkt. Während
etwa 50 % der Randbebauung und die Hauptwache
ausbrannten, blieb das Gewandhaus unbeschädigt.[98]
Es schien sich nun endlich die Gelegenheit zu bieten,
die 1756 aufgegebenen Planungen doch noch umzu-
setzen, indem der Brand der Hauptwache deren Ab-
bruch gleichsam vorweggenommen hatte.[99] Oberland-

baumeister Julius Heinrich Schwarze (1706–1775),
der sich bereits seit 1758 mit der Erarbeitung von
Planungen zur Entfestigung bzw. zum Wiederaufbau
der Stadt beschäftigte,[100] erarbeitete in der Folge zwei
Vorschläge für die künftige Gestaltung des Neumarkts.
Eine erste Planung vom Sommer 1761 sieht noch wie
1755 geplant den Neubau der Hauptwache am Ort des
Gewandhauses vor.[101] Mit der Zurücknahme der Front
des Quartiers zwischen Neumarkt und Töpfergasse auf
die Linie der Galeriefassade scheinen sogar die unter
August dem Starken nach 1714 angestellten Überle-
gungen zur Regulierung des Platzumrisses wieder auf.

96 StAD, 2.1, Rat der Stadt, C XIII 23 (wie Anm. 92), o. fol., Pro
 Memoria Dyherrns vom 14. Juni 1756.
97 So Hertzig 2004 (wie Anm. 2), S. 24 und Anm. 37; Zens
 2006/2007 (wie Anm. 2), S. 270 f.
98 Zur Situation der Stadt im Siebenjährigen Krieg siehe vor allem:
 Alfred Heinze, Dresden im siebenjährigen Kriege. Dresden 1885
 (= Mitt. des Vereins für Geschichte und Topographie Dresdens und
 seiner Umgebung. 5. und 6. Heft); Stefan Hertzig, Die Kano-
 nade vom 19. Juli 1760 und der Wiederaufbau der Dresdner Innen-
 stadt. In: Dresdner Hefte, 19 (2001), Nr. 68, S. 42–50; Hertzig
 / May / Prinz 2005 (wie Anm. 8), S. 22; Stefan Hertzig, Das
 Dresdner Bürgerhaus des Spätbarock. Dresden 2007, S. 131–136;
 Tobias Knobelsdorf, François Cuvilliés' Entfestigungsplanung
 für Dresden von 1761. In: Sächsisches Archivblatt. Mitt. des Sächsi-

Abb. 21 Julius Heinrich Schwarze, „*General Plan von der Königl: Residenz-Stadt Dresden, mit Project von Ausfüllung des Grabens*“, Ende 1761.

Mit Eintragung der 1760 zerstörten Bebauung (schwarz), des geplanten königlichen Reiterstandbilds vor der Frauenkirche sowie der Umrisse der zerstörten Hauptwache und des abzubrechenden Gewandhauses.

SächsHStAD, 12884, Karten und Risse, Schrank 2 Fach 33b Nr. 12.

Schwarzes zweites Projekt verzichtet dagegen darauf, den Neumarkt in ein regulierendes Korsett zu pressen *(Abb. 21)*. Zwar greift es mit der Platzierung der königlichen Statue anstelle der Wache auch hier die Planung von 1755 auf, schlägt jedoch einen neuartigen Umgang mit dem Gewandhausgrundstück vor: „*Da die Lage des Gewandhaußes so beschaffen ist, daß selbiges wegen seines Vorliegens dem Neu-Marckt-Platze großen Uebelstand veruhrsachet, so wäre zu wünschen, daß dieses* [...] *weggerißen und anderweit placiret würde* [...].“ Dadurch könne der Platz vergrößert und auf den Neubau der Wache verzichtet werden, „*weil die Beybehaltung der bisherigen Situation der Corps de garde, mehr gedachten Platz nicht so sehr verstellet, als*

[98] schen Staatsarchivs. Heft 1 / 2010, S. 8 f.; Knobelsdorf 2013 (wie Anm. 78), Bd. I, S. 115–129.

[99] Die Wachmannschaft wurde nach dem Friedensschluss 1763 zunächst provisorisch in der Galeriewache im Italienischen Dörfchen untergebracht, während die dortige Besatzung bis zur Fertigstellung des geplanten Neubaus am Neumarkt in das Erdgeschoss des Ratskellergebäudes verlegt wurde („Jüdenhofwache“). SächsHStAD, 11306, Militäroberbauamt, Nr. 42, Acta Die Erbauung einer neuen Hauptwacht am Neumarkte [...] betreffend [...], 1803 ff., o. fol., Rekapitulation der Planungsgeschichte der Hauptwache von Gouverneur Generalleutnant von Zeschau, Juli 1829.

[100] Knobelsdorf 2013 (wie Anm. 78), Bd. I, S. 115–129, sowie Kat. K.58.

[101] SächsHStAD, 12884, Karten und Risse, Schrank 7 Fach 85 Nr. 7. Vorbereitende Zeichnung in Dresden, LfDS, Plansammlung, Inv. M 17 A I Bl. 1. Die Datierung ergibt sich aus den Angaben zum Baustand der Häuser an der Nordseite des Neumarkts.

wenn selbige auf den Platz des Gewand-Hauses verleget werden solte; Vielmehr trägt die jetzige Situation derselben etwas zu deßen Regularité bey, ob sie wohl den Fehler hat, daß dadurch die Frauenkirche verbauet wird. […] Auf diese Art bekäme der Neu-Marckt eine gantz andere Gestalt, und würde mit einer schönen Façade durch die 3. Häuser [auf der Westseite] *[…] gezieret.*"[102] Schwarze argumentiert erstmals mit den städtebaulichen Besonderheiten des Neumarkts, gibt den Eigenheiten des unregelmäßigen, malerischen und auf den Höhepunkt der Frauenkirche orientierten Platzes klar den Vorzug gegenüber den von außen herangetragenen Deutungen und Interpretationen und weist auf die Notwendigkeit langfristiger Planung hin: *„Die Vergrößerung des Neuen Marcktes […] ist ein von mir gethaner Vorschlag, deßen Ausführung lediglich zum Embellissement der Stadt gereichen würde."* – *„Obwohl kein Anschein zu Ausführung dieses Projects, sogleich nach erfolgten Frieden, vorhanden; so kan doch deßen Regulirung bey Zeiten vorgenommen werden, der Bau selbsten aber annoch ausgesetzt bleiben."*[103] Trotz mehrfacher Wiederholung ist keine Äußerung des Hofes zu Schwarzes Vorstoß überliefert; eine Realisierung wurde wohl nicht ernsthaft erwogen.

Die Projekte zur Errichtung einer neuen Hauptwache nach dem Siebenjährigen Krieg

Ende 1765 wurden unter der Administration des Prinzen Xaver (1730–1806) die Planungen zur Errichtung einer neuen Hauptwache anstelle des Gewandhauses wieder aufgenommen. Die Arbeiten lagen im Verantwortungsbereich des Militäroberbauamts, doch war von Anfang an die *„Zuziehung des Hof-Baumeister Krubsatius"* befohlen worden.[104] Vorschläge zum Wiederaufbau der alten Hauptwache oder zu deren Verlegung auf den südlichen Neumarkt oder auf den Altmarkt waren hingegen bereits zuvor abgelehnt und der Abbruch der Ruine befohlen worden, der im Frühjahr 1766 begann.[105] Am 30. Mai 1766 reichte der Gouverneur den Entwurf Krubsacius' *„zu einer neuen an die Stelle der alten Fleisch-Bäncke anzulegenden Hauptwache"* mitsamt Kostenvoranschlag und einer Erläuterung des Hofbaumeisters zur Approbation ein (*Abb. 22*).[106] Während Keller, Erdgeschoss und die Seitenflügel der

Unterbringung der verschiedensten Wachfunktionen dienen, nimmt den Mittelflügel zum Neumarkt hin im Obergeschoss die bis in das hohe Mansarddach reichende Garnisonkirche mit zwei Emporen und 1050 Sitzplätzen ein. Sie markiert sich am Außenbau durch eine Folge hoher Bogenfenster und nimmt damit, wie schon 1755 gefordert, die Gliederung des Galeriegebäudes auf. Beide Seitenfassaden werden mit sieben Fensterachsen identisch ausgebildet, wodurch die Jüdenhoffassade bereits auf das benachbarte Ratskellergebäude übergreift – die Gestaltung des Übergangs sollte in den kommenden Jahren die Aufmerksamkeit der Beteiligten noch besonders beanspruchen. Die Kosten waren mit knapp 61000 Talern etwa ebenso hoch veranschlagt wie elf Jahre zuvor.

Etwa 10.000 Taler mehr erforderte eine zweite Variante Krubsacius' für die Neumarktfassade: *„An dieser Façade herrscht im Mittel eine Terrasse auf Colonnen, sie giebt dem Gebäude ein herrliches und so gar antiques Ansehen, und kan zum Austritt der hohen Herrschafften und Officiers bey Paraden und andern Vorfallenheiten weit beßer als ein Balcon dienen. Das Gebäude aber würde dadurch […] um 4. Ellen höher; dahingegen könnte das*

102 SächsHStAD, 10036, Finanzarchiv, Loc. 35864 Rep. VIII Dresden Nr. 443, Die Erweiterung der Königl: Residenz-Stadt Dreßden, durch Ausfüllung des Grabens, betr., 1760–1762, o. fol., Erläuterungsbericht Schwarzes zu einem seiner Entfestigungsprojekte vom 7. Dezember 1761, umdatiert auf den 19. April 1762. Siehe hierzu auch: Tobias Knobelsdorf, „Da die Lage des Gewandhaußes dem Neu-Marckt-Platze großen Uebelstand veruhrsacht …" – ein Vorschlag von 1761 zum Abbruch des Gewandhauses. In: Neumarkt-Kurier. 4 (2005), Heft 3, S. 4–7.

103 SächsHStAD, 10036, Finanzarchiv, Loc. 35864 Rep. VIII Dresden Nr. 443 (wie Anm. 102), o. fol., Vortrag Schwarzes vom 10. Juli 1762 bzw. Stellungnahme Schwarzes zum Entfestigungsprojekt des bayerischen Hofbaumeisters François Cuvilliés vom 23. September 1762.

104 SächsHStAD, 11338, Generalfeldmarschallamt, Loc. 10992/9 (wie Anm. 87), o. fol., Pro Memoria Gersdorfs an den Gouverneur Chevalier de Saxe vom 16. Dezember 1765.

105 Siehe hierzu die Akten SächsHStAD, 11254, Gouvernement Dresden, Nr. 724 (unbetitelt) sowie Loc. 14499/21 (wie Anm. 31).

106 SächsHStAD, 11254, Gouvernement Dresden, Loc. 14499/21 (wie Anm. 31), fol. 32–45, hier fol. 32. Die eingereichten Präsentationsrisse in SächsHStAD, 12884, Karten und Risse, Schrank 26 Fach 97 Nr. 4a-h; zugehörige unlavierte Grundrisszeichnungen sowie ein Schnitt durch die Garnisonkirche in Dresden, LfDS, Plansammlung, M 17 A I Bl. 7 bzw. M 17 A II Bll. 1, 5, 7–9.

Abb. 22a, b Friedrich August Krubsacius,
Dresden, Neumarkt.

Entwurf für den Neubau der Hauptwache
anstelle des Gewandhauses (1. Variante),
Mai 1766, Ansicht der Neumarktfassade
und Querschnitt mit Einblick in die
Garnisonkirche.

SächsHStAD, 12884, Karten und Risse,
Schrank 26 Fach 97 Nr. 4a, c.

Abb. 23 Friedrich August Krubsacius, Dresden, Neumarkt.

Entwurf für den Neubau der Hauptwache anstelle des Gewandhauses (2. Variante), Mai 1766, Ansicht der Neumarktfassade.

SächsHStAD, 12884, Karten und Risse, Schrank 26 Fach 97 Nr. 4b.

Dach um so viel niedriger, ja wohl gar von Kupfer werden; als es die heßlichen Brand-Mauern der dahinter stehenden Bürgerhäuser nur erfordern" (*Abb. 23*).[107] Mit seiner strafferen Erscheinung und der größeren Plastizität und Höhe hätte dieser Vorschlag den Neumarkt weitaus mehr dominiert als die stärker in barocken Konventionen verhaftete erste Variante.

Die Folgezeit war geprägt von den Verhandlungen mit dem Rat um den Tausch des Gewandhausgrundstücks gegen die vom Landesherrn eigens zu diesem Zweck erworbenen Brandstellen des Wertherischen und des Greyserischen Hauses am Ostende der Kreuzgasse. Der Tauschkontrakt wurde am 7. Mai 1768 unterzeichnet. Bis zur Fertigstellung des Neubaus am neuen Standort im Sommer 1770 durfte der Rat das Gewandhaus weiter nutzen.[108] Gleichzeitig war ihm zugesichert worden, *„daß der ihm* […] *eigenthümlich verbleibende Raths-Keller, bey künfftiger Erhebung des Haupt-Wacht-Gebäudes, damit die Facade nach dem Jüden Hofe zu in behörige Symetrie komme, auf Churfürstliche Kosten mit erbauet* […] *wird."* Bis zum Frühjahr 1769 ließ Carl August von Gersdorf als Direktor des Militäroberbauamts durch den Ratsmaurermeister Christian Heinrich Eigenwillig (1732–1803) entsprechende Entwürfe anfertigen, die eine Wiederholung der Regimentshausfassade, die Errichtung einer konventionellen Fassade im Lisenenstil (*Abb. 24a*) oder aber *„eine[r] prächtigere[n] Façade, nehmlich mit Continuation der Dorischen Pilaster"* nach Krubsacius' ers-

ter Variante zur Hauptwache vorsahen (*Abb. 24b*).[109] Obwohl alle Beteiligten letzteren Vorschlag bevorzugten, ließ Kurfürst Friedrich August III. (reg. 1768–1827) diesen mitsamt dem Entwurf Krubsacius' im Juni 1769 an Oberlandbaumeister Christian Friedrich Exner (1718–1798) zur Begutachtung übermitteln.[110]

Exner bekam damit wie schon nach 1766 im Falle des Neubaus der Kreuzkirche die Gelegenheit, sich in den Planungsprozess einzuschalten und wie dort und über seinen eigentlichen Auftrag hinausgehend den Entwurf Krubsacius', dem gegenüber sich der Oberlandbaumeister seit Jahren zurückgesetzt fühlte, nach

[107] SächsHStAD, 11254, Gouvernement Dresden, Loc. 14499/21 (wie Anm. 31), fol. 45.

[108] Die originalen Dokumente in der Akte StAD, 2.1, Rat der Stadt, C XIII 81 f. Duplikate finden sich in mehreren diesen Zeitraum umfassenden Akten. Siehe auch SächsHStAD, 11254, Gouvernement Dresden, Nr. 726, Acta den Permutations-Contract […] Wegen derer zu Erbauung eines neuen Gewand Haußes und Fleisch-Bäncken abzutretenden Graf Wertherischen und Greyserischen Brand Stellen, und daregegen zur neuen Haupt-Wacht zu überlaßenden Alten Gewand-Haußes betr., 1768.

[109] SächsHStAD, 11254, Gouvernement Dresden, Loc. 14499/21 (wie Anm. 31), fol. 71, Vortrag Gersdorfs vom 8. Februar 1769. Die Variante mit der Kopie des Regimentshauses sowie die einst auf dem abgebildeten Blatt (*Abb. 24a*) vorhandene Tektur, die den Verzicht auf das Mezzaningeschoss darstellte, haben sich nicht erhalten.

[110] SächsHStAD, 11345, Ingenieurkorps, Nr. 64, o. fol., Resolutionen vom 15. bzw. 19. Juni 1769. An Krubsacius' Mansarddachentwurf

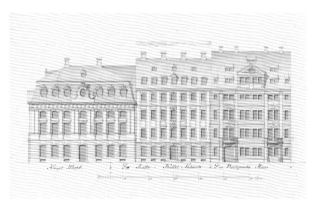 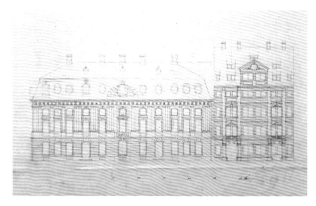

Abb. 24a, b Christian Heinrich Eigenwillig, Dresden, Neumarkt/Jüdenhof.

Entwürfe B und C für die Fassade des Ratskellergebäudes am Jüdenhof zwischen dem Neubau der Hauptwache (links) und dem ehem.
Regimentshaus (rechts), 1769.
SächsHStAD, 11373, Militärische Karten und Pläne, Fach VIII Nr. 31 bzw. Dresden, LfDS, Plansammlung, Inv. M 17 A II Bl. 4.

seinen eigenen Vorstellungen zu verändern.[111] Exner schlug in zahlreichen Varianten die Einfügung einer Mittelvorlage an der Platzfassade oder die einheitliche Gliederung des Baukörpers mit durchgehenden Bogenfenstern vor; entsprechende Lösungen fertigte er auch für die Jüdenhoffassade an.[112] Die vom Kurfürsten präferierte Fassadenlösung mit Dreiecksgiebel *(Abb. 25)* ging mitsamt Exners Erläuterung nun ihrerseits zur Begutachtung an Gersdorf, der Exners Vorschläge wie dessen Kritik an Krubsacius' Entwurf jedoch weitgehend zurückwies.[113] Er bot jedoch an,

Exners Risse zusammen mit Krubsacius' Überarbeitung seiner Entwürfe von 1766 – in dieser kombinierte er die nochmals leicht erhöhte zweite Variante mit dem eingespannten Altan (alternativ als Arkade oder Kolonnade) mit dem Mansarddach der ersten Variante[114] – *„auf meine Kosten an die Academie nach Paris zuschicken, und dieselbe um deren Gutachten zubitten."* Zwar kam dies nicht zustande, doch die große Aufmerksamkeit, die der Entwurfsaufgabe gewidmet wurde, zeigt die überaus große Bedeutung, die dem Bauvorhaben auch seitens des Hofes zugemessen wur-

(Abb. 22a) fand der Kurfürst *„die rustiquen Arcaden des Rez de Chaussée zu niedrig"*, an der zweiten Variante *(Abb. 23)* *„die Toscanischen Säulen gedachten Rez de Chaussée, ebenfalß noch etwas zu niedrig, und in Proportion der darüber stehenden Dorischen Pilastres zu schwach"*. Die Erbhuldigung für den neuen Kurfürsten hatte am 4. April 1769 weder im Gewandhaus, das *„zu unbequem und baufällig befunden worden"*, noch im 1745 fertiggestellten neuen Rathaus am Altmarkt stattgefunden, sondern im Galeriegebäude, an dessen zum Neumarkt gewandter Ecke wohl nach dem Entwurf Exners ein prächtiger Huldigungsbalkon angebaut worden war. Vgl. SächsHStAD, 10006, Oberhofmarschallamt, D, Nr. 21, Erbhuldigung Sr. Chur Fürstl. Durchl. H. Friedrich August zu Sachßen in Dreßden Dienstag, 4. April 1769, hier fol. 23ᵛ, 268 (Kupferstich mit Darstellung des Huldigungsbalkons); Hertzig 2004 (wie Anm. 2), Abb. 22.

[111] SächsHStAD, 11345, Ingenieurkorps, Nr. 64, o. fol., Anzeige Exners vom 13. September 1769. Der gesamte Vorgang auch in der Akte 11254, Gouvernement Dresden, Loc. 14499/21 (Wie

Anm. 31), fol. 88–110. Zu Exners Eingreifen in die Planung der Kreuzkirche siehe Tobias Knobelsdorf, Der Wiederaufbau der Dresdner Kreuzkirche nach dem Siebenjährigen Krieg. Teil 2: Von der Grundsteinlegung 1764 bis zur Einweihung 1792. In: Die Dresdner Frauenkirche. Jahrbuch zu ihrer Geschichte und Gegenwart. 20 (2016), S. 51–132, bes. S. 77–99.

[112] Die Zeichnungen sind bis heute in einem Klebeband vereinigt: Dresden, LfDS, Plansammlung; Inv. M 17 A III Bl. 1–15.

[113] SächsHStAD, 11345, Ingenieurkorps, Nr. 64, o. fol., Gutachten Gersdorfs vom 15. Januar 1770.

[114] Risse unvollständig überliefert in SächsHStAD, 11373, Kartensammlung des Sächsischen Kriegsarchivs, Fach VIII Nr. 32a-f (fünf Grundrisse und ein Längsschnitt). Von der römisch durchnummerierten Folge fehlen die Blätter I, VII, VIII und X. Bei diesen handelte es sich um einen Lageplan, die Fassaden zum Neumarkt und zum Jüdenhof sowie einen Querschnitt (SächsHStAD, 11345, Ingenieurkorps, Nr. 64, o. fol., Rapport Gersdorfs vom 10. Juli 1783).

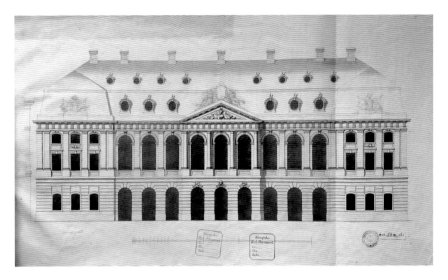

Abb. 25 Christian Friedrich Exner, Dresden, Neumarkt.

Fassadenentwurf für den Neubau der Hauptwache, Sommer 1769, Ansicht der Neumarktfassade.

Dresden, LfDS, Plansammlung, Inv. M 17 A III Bl. 13.

de.[115] Dass der Wachtneubau natürlich auch die Kräfte des Militäroberbauamts beschäftigte, beweist Gersdorfs Erwähnung von *„zweyerley in prächtigen Ideen vorzügliche*[n] *Projecte*[n] *[…], welche der Hauptmann Francke von Ingenieur Corps aus eigenen Trieb ausgedacht".* Sie sind möglicherweise identisch mit zwei von Egidius Gotthelf Francke (1707–1794) signierten Entwürfen, die den Anbau der Wache an das rückwärtige Quartier oder deren Freistellung durch Einfügung einer schmalen Gasse vorsehen *(Abb. 26).*[116] Auch diese Entwurfsphase wurde aufgrund der noch nicht konsolidierten Staatsfinanzen im Frühjahr 1770 eingestellt.[117] Der Vollzug des 1768 vereinbarten Grund-

stückstausch im Sommer 1770 bedeutete dennoch eine Vereinfachung, indem das alte Gewandhaus nun Eigentum des Kurfürsten war und durch das Militäroberbauamt verwaltet wurde.[118]

In der Folgezeit wurde das Gebäude *„unten zu Magazinvorräthen oben zum Exercierboden für die Garnison"* genutzt; daneben werden noch 1791 Wohnungen im Flügel zur Frauengasse und im Dach erwähnt.[119] Im Januar 1772 schlug Gersdorf erfolglos die lediglich interimistische Einrichtung der Hauptwache im Gewandhaus vor, denn *„es wird gewiß einmahl die Zeit kommen, daß man des schlechten Ansehens des alten Gewand-Hauses überdrüssig, und eine neue Haupt-*

[115] Ein entsprechender Vorschlag zur auswärtigen Begutachtung lässt sich in der Dresdner Architekturgeschichte des 18. Jahrhunderts alleine im Falle der Residenzschlossprojekte 1710 und 1715 oder der zu Beginn der 1740er Jahre debattierten Entwürfe Gaetano Chiaveris zur Katholischen Hofkirche nachweisen. Knobelsdorf 2013 (wie Anm. 78), Bd. I, S. 224–236; ders., Julius Heinrich Schwarzes Projekt für eine protestantische Kuppelkirche aus dem Jahre 1741. Teil 2. In: Die Dresdner Frauenkirche. Jahrbuch zu ihrer Geschichte und Gegenwart. 15 (2011), S. 147–172, bes. S. 165–169.

[116] Dresden, SLUB, Kartensammlung, B1813 bis B1815 (eingebaute Variante; Platzfassade siehe Hertzig 2004 [wie Anm. 2], Abb. 25) bzw. SächsHStAD, 12884, Karten und Risse, Schrank 26 Fach 97 Nr. 17c-e (freigestellte Variante). Die frühere Entstehung der bisher auf 1791 datierten Entwürfe (Hertzig 2004, S. 29 f.; Zens 2006/2007, S. 272 f.) wird nicht nur durch die Existenz zweier sehr ähnlicher Projekte nahegelegt, die von den Militärarchitekten

Johann Adolph Zacharias (dat. 5. Mai bzw. 27. Juni 1767) und Christian Friedrich Sattler (undatiert) angefertigt wurden und eine enge Verwandtschaft mit der eingebauten Franckeschen Entwurfsvariante aufweisen (SächsHStAD, 11345, Ingenieurkorps, B III Dresden 181ab und 182ab). Die Nennung des „Königl. Stalls" auf den Grundrissen Franckes würde sogar für eine Entstehung noch vor dem Oktober 1763 sprechen. Schließlich bestehen erhebliche Abweichungen zwischen den beiden Entwürfen und Franckes eigener Beschreibung seiner 1792/93 erarbeiteten, weiter unten besprochenen Projekte.

[117] SächsHStAD, 11345, Ingenieurkorps, Nr. 64, o. fol., Resolution auf einen Vortrag vom 13. Februar 1770.

[118] SächsHStAD, 11254, Gouvernement Dresden, Loc. 14499/21 (wie Anm. 31), fol. 111–120; StAD, 2.1, Rat der Stadt, C XIII 25, Acta, Die Verlegung des Gewandthaußes und der Fleischbäncke auf die […] Creutz-Gaße, 1768, fol. 92, 96 f.

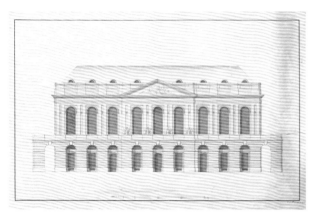 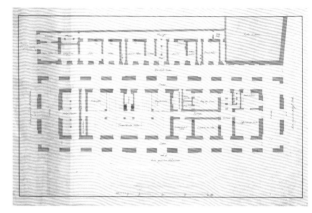

Abb. 26a, b Egidius Gotthelf Francke, Dresden, Neumarkt.

Entwurf für den Neubau einer freistehenden Hauptwache, wohl vor 1769 (vor 1763?), Ansicht der Neumarktfassade und Erdgeschossgrundriss.
SächsHStAD, 12884, Karten und Risse, Schrank 26 Fach 97 Nr. 17e, c.

Wacht aufführen wird."[120] Im Juli 1783 sah er trotz der veranschlagten Kosten von fast 80000 Talern endlich den Zeitpunkt zum Baubeginn gekommen und sandte alle seit 1755 angefertigten Entwürfe mit der Bitte um eine Entscheidung an den Kurfürsten, erhielt sie jedoch im April 1785 ohne weiteren Befehl zurück.[121] 1787 entstand ein weiterer, mit „C. F. Langermann" signierter Entwurf, der mit der zwischen den Seitenrisaliten eingespannten Kolonnade deutlich auf das Projekt Krubsacius' Bezug nimmt, mit dem überhöhten Mittelbau in der Formensprache des Galeriegebäudes aber seltsam eklektizistisch wirkt und die künstlerischen Grenzen des Verfassers erkennen

lässt *(Abb. 27)*.[122] Weitere Entwürfe sind aus der Zeit vor 1791 nicht bekannt.[123]

Abbruch des alten Gewandhauses 1791 und letzte Projekte zum Neubau der Hauptwache

Die jahrzehntelange Vernachlässigung des Bauunterhalts hatte am Alten Gewandhaus massive Bauschäden zur Folge. Diese waren bis zum Februar 1791 so weit fortgeschritten, dass das Holzwerk als komplett unbrauchbar angesehen wurde und sich die Giebel von den Wangenmauern gelöst hatten und stark überhin-

[119] Hasche 1783 (wie Anm. 9), S. 389; SächsHStAD, 11254, Gouvernement Dresden, Loc. 14499/21 (wie Anm. 31), fol. 129 f., Bericht des kommissarischen Leiters des Militäroberbauamts, Ingenieurobrist Carl Heinrich von Herrengoßerstädt an den Dresdner Gouverneur Volpert Christian Riedesel zu Eisenbach vom 10. Februar 1791.

[120] SächsHStAD, 11254, Gouvernement Dresden, Nr. 864, Die Baue und Reparaturen auf denen Vestungen Dreßden […] und übrigen Militair-Gebäuden betr., 1772 f., fol. 67a-d, Vortrag vom 18. Januar 1772, hier fol. 67cᵛ. Zugehöriger Grundrissentwurf fol. 67h.

[121] SächsHStAD, 11345, Ingenieurkorps, Nr. 64, o. fol., Rapport und Vortrag Gersdorfs vom 10. bzw. 15. Juli 1783, Vermerk vom 30. April 1785.

[122] Der zugehörige Erdgeschossgrundriss in Dresden, LfDS, Plansammlung, Inv. M 17 A III Bl. 16. Wahrscheinlich handelt es sich

beim Entwurfsverfasser um Christian Friedrich Angermann, der in den Hof- und Staatskalendern von 1787 und 1788 jew. S. 230 als Obristleutnant bei der Landbrigade des Ingenieurkorps aufgeführt ist.

[123] Der sowohl von Hertzig 2004 (wie Anm. 2), S. 29 als auch von Zens 2006/2007 (wie Anm. 2), S. 271 f. beschriebene und abgebildete Entwurf zum Neubau einer freistehenden Hauptwache von Ulrich (wohl identisch mit dem Unteroffizier im Ingenieurkorps Johann Carl Anton Ullrich; Hof- und Staatskalender 1788, S. 230) aus dem Jahr 1788 (SächsHStAD, 11345, Ingenieurkorps, B III Dresden 166a–c) ist nicht mit dem Wachtprojekt auf dem Neumarkt in Verbindung zu bringen. Die auf dem Erdgeschossgrundriss erwähnte „gegebene Laenge" von 76 Ellen 16 Zoll liegt weit unter derjenigen des Gewandhausgrundstücks von 107 Ellen acht Zoll. Mit großer Wahrscheinlichkeit handelt es sich bei dem Entwurf um eine Übungsaufgabe.

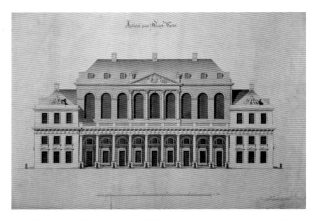

Abb. 27 C. F. Langermann (Christian Friedrich Angermann?),
Dresden, Neumarkt.

Entwurf für den Neubau der Hauptwache, 1787, Ansicht der
Neumarktfassade.

Dresden, LfDS, Plansammlung, Inv. M 17 A III Bl. 17.

gen.[124] Angesichts der akuten Einsturzgefahr erging der Befehl zum sofortigen Abbruch des Gebäudes, der mit Ausnahme einiger Mauern und Gewölbe zur Abstützung des Ratskellergebäudes bis zum Ende des Sommers erfolgte.[125] Am 12. August 1791 wurde an der Nordostecke der Grundstein mit den 200 Jahre zuvor eingelegten, noch immer intakten Weingläsern und Münzen aufgefunden.[126] Bis 1805 dominierte die bretterne Einfriedung der Abbruchstelle, die etwa die doppelte Fläche des alten Gewandhauses umfasste, mit dem darauf befindlichen Bauschutt, den verbliebenen Mauerresten sowie den nackten Brandmauern der Nachbarbebauung den Neumarkt.[127]

Noch während des Abrisses erhielt der mittlerweile zum Obristleutnant aufgestiegene Egidius Gotthelf Francke als kommissarischer Direktor des Ingenieurkorps den Befehl, die Situation aufzunehmen und die bereits 1783 übersandten Entwürfe erneut einzureichen.[128] Unter diesen *„finde ich kein einziges Project, welches zu dem vorgesezten Entzweck ganz paßend wäre, meine eigene darunter befindliche Entwürfe /: welche ich damahls nach sonderbar eingeschränckten datis fertigen müßen :/ können mir jezt nicht mehr gefallen."* Er fertigte darum zwei neue Entwürfe an. Diese umfassten insgesamt 15 Zeichnungen, von denen nur zwei Lagepläne mit der Darstellung des Vorzustands sowie des geplanten Neubaus erhalten sind.[129] Das Ratskellergebäude, dessen Verkauf an den Kurfürsten der Rat im März 1791 angeregt hatte,[130] sollte durch einen Neubau für Gouvernementskanzlei, Generalstabskanzlei, Generalkriegsgericht und Garnisonspredigerwohnung ersetzt, die Brandwände der Bürgerhausbebauung mit einem schmalen Flügel verkleidet und durch eine Gasse von neun Ellen Breite von der freistehenden Hauptwache getrennt werden. Diese Gasse gebe *„der gantzen Distribution auf allen Seiten Licht und Lufft, und stellet diese Haupt-Wacht, alß ein schönes Public Gebäude in seiner gantzen Würde dar, da es sonst, wenn es nach alten Ideen im Zusammenhange mit dem Kellerhause und anderen Bürgerhäusern gebauet würde, mehr einem schönen Bürger Hause, als einem publiquen Monument ähnlich seyn würde."* Im Erd- und dem darüber befindlichen Zwischengeschoss sollten die Räume der Wache, im Obergeschoss die Garnisonkirche untergebracht werden. Von der geplanten äußeren Erscheinung lässt sich anhand der Beschreibung Franckes

[124] SächsHStAD, 11254, Gouvernement Dresden, Loc. 14499/21 (wie Anm. 31), fol. 129 f. (wie Anm. 119). Schon 1782 war das Gewandhaus als *„ein verfallenes und schlechtes Gebäude"* bezeichnet worden. Wilhelm Dassdorf, Beschreibung der vorzüglichen Sehenswürdigkeiten der Churfürstlichen Residenzstadt Dresden. Dresden 1782, S. 73 (zitiert nach Hertzig 2004 [wie Anm. 2], S. 28).

[125] SächsHStAD, 11345, Ingenieurkorps, Nr. 64, o. fol.; StAD, 2.1, Rat der Stadt, , C XIII 35, Acta, Die Abbrechung des alten Gewandhauses und vorhabende Erbauung der Haupt-Wache […] betreffend, 1791, fol. 1–28.

[126] SächsHStAD, 11254, Gouvernement Dresden, Loc. 14499/21 (wie Anm. 31), fol. 140 f. Die aufgefundenen Gegenstände wurden zunächst in der Gerichtsstube des Militäroberbauamts aufbewahrt

und 1806 evtl. dem Grundstein zum Neubau der Hauptwache im Italienischen Dörfchen beigegeben. SächsHStAD, 11345, Ingenieurkorps, Nr. 64, o. fol.; 11254, Gouvernement Dresden, Nr. 763, Acta Das alte und neue Gewand Hauß nebst Fleischbäncken ingl. das neue zu erbauende Haupt-Wacht-Gebäude betreffend, 1800 ff., o. fol. Vortrag vom 16. September 1806.

[127] Lageplan in StAD, 2.1, Rat der Stadt, C XXX 123, Acta, Die Vertheilung des, zum Neumarckt neuerlich hinzugekommenen Platzes, zu Jahrmarckts-Budenstellen betreffend, 1805, fol. 4. Vgl. die Beschreibung des Neumarkts in Anonymus, Neue Ansicht von Dresden. Für Reisende von einem Reisenden. Leipzig 1799, S. 88: *„Auch müsse sein Ansehen um vieles gewinnen, sobald die neue Hauptwache, deren Riß vortrefflich ist, zu Stande gekommen sein wird. Vor der Hand schändet freilich den Platz*

nur eine vage Vorstellung gewinnen. Das erste Projekt sollte zum Platz hin eine ionische Ordnung zeigen, *„gantz nach der modernen eleganten Architectur ohngefehr in dem Gusto des Louvres zu Paris, ich habe dieses gewählt, weil jezt der Fall ist, den Neu Marckt zu verschönern und ein Monument aufzustellen, welches unsern Jahrhundert Ehre macht."* Aus diesem Grund habe er *„auch kein Frontispice angegeben, weil man dergleichen hier in Dreßden biß zum Eckel repetiret findet, fast jeder Bürger zieret sein Hauß mit einen Frontispice. Statt deßen aber habe ich auf erhabene rocke Stücken Trophéen angegeben, und in diese hohen socle Stücken können zweckmäßige Inscriptionen kommen. So wie nun die sehr lange Fronte gute Gelegenheit giebt, etwas zu machen, daß nicht gemein ist, also habe die zwey Eck Risalits mit einer langen Colonnade zusammen verbunden, welches dann ein prächtiges Ansehen giebt, und eine Disposition ist, welche hier von keinen Particulier imitiret werden kan, weil es an einen jeden an dem hiezu erforderlichen Raum fehlen dürfte."*

War der erste Entwurf an die *„Liebhaber […] der eleganten modernen Architectur"* adressiert, sollte der zweite *„von Verehrern der Griechischen Alterthümer Beyfall finden"*. Er unterschied sich vom Vorigen hauptsächlich durch seine Fassade, *„wozu mir des bey uns ehedem bekannt gewordenen Architect, Signor Servandony sein in den Cardon befindlicher […] Entwurf [vgl. Abb. 18], Anleitung gegeben, es ist gantz nach den antiquen Geschmack mit der prächtigen schönen römischen Säulen Ordnung, angegeben."* Zu diesem Entwurf, dessen Verwirklichung nach Franckes Schätzung etwa 90000 Taler gekostet hätte, wurde im Frühjahr 1792 ein großes Holzmodell angefertigt und zum Kurfürs-

ten ins Residenzschloss geliefert. Der im Herbst 1793 fertige genaue Kostenvoranschlag belief sich dann jedoch auf über 188000 Taler. Francke machte für seinen Irrtum den vor über 30 Jahren *„auf einen meiner ebenso großen Entwürfe"* gemachten weitaus günstigeren Anschlag verantwortlich.[131] Dennoch wurde das Projekt zur Approbation eingereicht, im Februar 1794 jedoch mit der lapidaren Bemerkung beschieden, dass die *„sämtlichen Anträge des Militair Ober-Bau-Amtes vorjezt noch ausgesezt"* blieben.

Aus der Zeit um das Jahr 1800 ist sind mehrere bislang unbekannte Entwürfe von Hofbaumeister Christian Friedrich Schuricht (1753–1832) für den Neubau der Hauptwache erhalten.[132] Ähnlich wie Langermann und Francke sehen auch sie die Freistellung des Gebäudes und eine Dreigliederung des Baukörpers vor. Die wohl ganz in Sandstein gedachten Fassaden sind durch eine massive Rustizierung des Sockelgeschosses, antikisierende Ädikulafenster in den glatten Obergeschossen sowie vollständige dorische Gebälke ausgezeichnet. Sie zeigen einen strengen Klassizismus, der das Gebäude von der Umgebungsbebauung absetzt und seinen Anspruch auf Dominanz des Platzgefüges betont. Dies gilt insbesondere für eine auf 1799 datierte Variante, in der sich der Mittelbau mit seinen Dreiecksgiebeln und der gestuften Kuppel der Garnisonkirche geradezu herrisch über seine Umgebung erhebt *(Abb. 28)*.[133] Schuricht beschäftigte sich bis mindestens 1802 mit dem Auftrag, über den er mit dem Direktor des Militäroberbauamts, Ingenieurobrist Friedrich Ludwig Aster, kommunizierte.[134]

Zu jener Zeit wurde die Entscheidung über den Neubau der Wache immer dringlicher, da die seit 1791

den sie ausfüllen soll, ein großer Schutthaufen, welcher sich schon vor einigen Jahren unter den Händen der Bauleute in einer Zierde der Stadt umgestaltet haben würde, wenn der Krieg weniger gekostet hätte, und Sachsens weiser Fürst nicht lieber dem Lande, das er regiert, eine Auflage erlassen, als seine Residenz um schöne Gebäude bereichern wollte."
128 Die Schilderung des Vorgangs nach der unfolierten Akte SächsH-StAD, 11345, Ingenieurkorps, Nr. 64, bes. nach einem hierin befindlichen Bericht Franckes vom 15. März 1792.
129 SächsHStAD, 11345, Ingenieurkorps, B III Dresden 142, 143.
130 StAD, 2.1, Rat der Stadt, C XIII 35 (wie Anm. 125), fol. 1.
131 Auch diese Angabe spricht für eine Entstehung der früheren Entwürfe Franckes *(Abb. 26)* noch zur Regierungszeit Augusts III.

132 Dresden, LfDS, Plansammlung, Inv. M 17 A II Bll. 2, 3; M 17 A III Bl. 1.
133 Eine ausführliche Erläuterung Schurichts (Dresden, LfDS, Plansammlung, Mappe M 17 A IV) bezieht sich auch auf die heute verlorenen Grundrisse und Schnitte. Die Mappe erhält neben diversen Schriftstücken auch zahlreiche Skizzen Schurichts, die im Rahmen dieses Beitrags jedoch nicht ausgewertet werden können.
134 Dresden, LfDS, Plansammlung, Mappe M 17 A IV. Neben Schuricht bearbeitete seitens des Militärs auch Capitain Carl Christian Fleischer von der Landbrigade des Ingenieurkorps (Hof- und Staatskalender 1802, S. 240) Entwürfe für die Wache. Ebd., Schreiben Asters an Schuricht vom 21. Februar 1801.

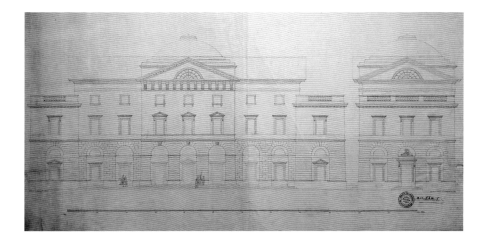

Abb. 28a, b Christian Friedrich Schuricht, Dresden, Neumarkt.

Entwurf für den Neubau der Hauptwache, 1799, Ansicht der Fassaden zum Neumarkt und zum Jüdenhof sowie Perspektive von Norden.

Dresden, LfDS, Plansammlung, Inv. M 17 A III Bl. 1 bzw. Beilage zur Entwurfserläuterung in der Mappe M 17 A IV.

freistehenden Brandwände der Nachbarbebauung durch die Bewitterung mehr und mehr Schaden nahmen.[135] Im Vorgriff auf die Errichtung des geplanten Seitengebäudes wurde den Anwohnern im Frühjahr 1803 die Anlegung einer durchfensterten Verkleidungsmauer gestattet, deren Kosten weitgehend vom Militäroberbauamt übernommen wurden. Das Problem des in den künftigen Gassenraum hineinstoßenden Ratskellergebäudes wurde mit dessen endlichem Erwerb durch den Kurfürsten für 12000 Taler im Sommer 1803 gelöst, wobei man sich der Kosten für

[135] Zum Folgenden vor allem die Akten SächsHStAD, 11254, Gouvernement Dresden, Nr. 763 (wie Anm. 126); 11306, Militäroberbauamt, Nr. 42 (wie Anm. 99); StAD, 2.1, Rat der Stadt, C XIII 35 (wie Anm. 125).

[136] SächsHStAD, 11254, Gouvernement Dresden, Nr. 763 (wie Anm. 126), o. fol. Vortrag vom 21. November 1804. Die Gestaltung dieser Häuserfronten war demnach nicht auf eine künftige freie Ansicht vom Neumarkt aus eingerichtet, sondern rechnete mit der Errichtung der neuen Hauptwache jenseits der schmalen neuen Gasse. Sie wurde nach der Aufgabe des Neubauvorhabens Ende des Jahres durchaus als unzureichend empfunden, wie aus einer Eingabe Kinds vom Dezember 1804 hervorgeht: *„Von mehrern Personen wolle anitzt die Ausstellung dagegen gemacht werden, als ob*

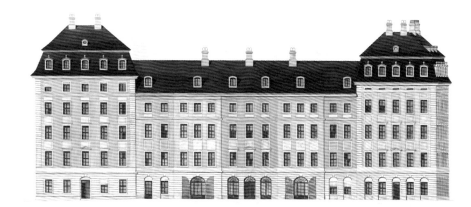

Abb. 29 Andreas Hummel, Dresden, Neumarkt.

Ansicht der umgestalteten Brandmauern hinter dem geplanten Neubau der Hauptwache (später Neumarkt 13 und 14) nach 1805.

Rekonstruktion, um 2000.

die Errichtung eines neuen Gebäudes mit dem Weiterverkauf des Restgrundstücks an Johann Adam Gottlieb Kind, den Eigentümer des einstigen Regimentshauses, im April 1804 entledigte. Ende des Jahres konnte Aster vermelden, es seien *„nunmehr sämmtliche an den zu Erbauung einer neuen Hauptwacht bestimmten Platz des vormahligen GewandHaußes angrenzende Hausbesitzer mit ihren Bauen fertig, und es ist die ganze Seite dieses Platzes, von der Frauen-Gaße bis an den Jüdenhof, völlig hergestellt, wodurch der dasige Platz und die Gegend daselbst sehr verschönert worden."* (*Abb. 29*)[136] Nun wurde auch die seit 1763 im Ratskellergebäude untergebrachte Jüdenhofwache in den Kindschen Neubau verlegt. Noch war die Errichtung der Hauptwache nach einem im März 1803 approbierten Entwurf des Hofbaumeisters Gottlob August Hölzer (1744–1814) vorgesehen, den dieser seit Dezember 1802 erarbeitet und *„nach guten Verhältnißen der Pracht Architectur und*

zu zweckmäßigen Gebrauche bequehm eingerichtet"[137] hatte. Zunächst war Hölzer noch nicht von einer Verkleidung der benachbarten Brandmauern ausgegangen (*Abb. 30*).[138] Das Wachgebäude sollte als kubischer Baukörper mit flachem Walmdach ausgebildet werden, zum Neumarkt hin drei jeweils dreiachsige Risalite sowie im Erdgeschoss eine offene Arkade erhalten und seine Fassaden zumindest auf drei Seiten vollständig in Sandstein ausgebildet werden. Hölzer musste seinen Entwurf mehrfach überarbeiten, u.a., *„da […] in dem Mittel Risalit der Haupt Ansicht mehrere Verzierung verlangt ward"*.[139]

Es dürften wohl in erster Linie die hohen Kosten von über 114000 Talern gewesen sein, die den Kurfürsten Ende 1804 zur erneuten Aussetzung des Projekts bewegten.[140] Zudem hatte der Rat zwischenzeitlich um die Überlassung des Bauplatzes gebeten, um diesen dem Neumarkt zuzuschlagen und damit den

die Façade gar zu einfach wäre, und daß solche, durch eine in dem Mittel anzubringenden Colonnade, ein weit schöneres Ansehen gewinnen würde." Diese kam ebenso wenig zustande wie die Überlassung des bislang geplanten Gassenraums an die Anwohner, die durch einen Lageplan dokumentiert ist, der zu diesem Zeitpunkt entstanden sein muss: SächsHStAD, 12884, Karten und Risse, Schrank 7 Fach 85 Nr. 23; vgl. Z e n s 2006/2007 (wie Anm. 2), S. 273 f. und Abb. 24. Die Interpretation des Plans als Entwurf zu einem verkleinerten Wachtneubau ist irrig, wie die Eintragung *„Plaz um welchen gebethen wird"* im mittleren Grundstücksteil erweist. Auch die Aussage in der Wettbewerbsbroschüre von 2008 (wie Anm. 2), S. 5, der Neubau der Hauptwache sei aufgrund der vorgeblendeten

Fassaden unmöglich geworden, entspricht nicht den historischen Tatsachen.

137 SächsHStAD, 11254, Ingenieurkorps, Nr. 763 (wie Anm. 126), o. fol., Vortrag Asters vom 16. Juli 1804.

138 Zugehörige Grundrisse siehe Dresden, LfDS, Plansammlung, Inv. M 17 A III Bll. 18–21. Weitere zugehörige Zeichnungen sind nicht bekannt.

139 Siehe Anm. 137. Zeichnungen haben sich zu der überarbeiteten Planung nicht erhalten.

140 Inwiefern auch die nun sicht- und erlebbare neue Platzgestalt für die Entscheidung des Kurfürsten eine Rollte spielte, lässt sich anhand der Quellen nicht nachvollziehen.

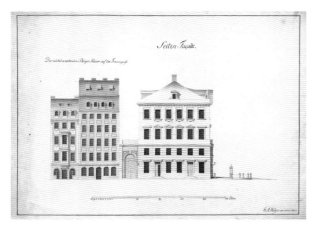 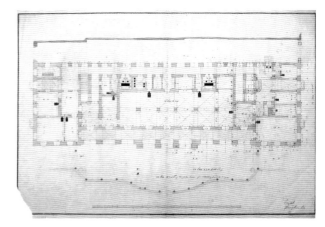

Abb. 30a, b Gottlob August Hölzer, Dresden, Neumarkt.
Entwurf für den Neubau der Hauptwache, Ende 1802, Ansicht von der Frauenstraße sowie Erdgeschossgrundriss.
Dresden, LfDS, Plansammlung, Inv. M 48 IV Bl. 12 bzw. M 17 A III Bl. 20.

seit 1791 bestehenden Übelstand der eingefriedeten Brachfläche zu beseitigen. Am 12. Dezember 1804 erging der entsprechende Befehl, *„den am Neumarkt allhier gelegenen Platz des vormahligen alten Gewand Haußes voriezt unbebaut liegen und die um selbigen befindliche Bret-Vermachung abtragen zu laßen"*. Der Platz und die Gerichtsbarkeit über diesen wurde unter Eigentumsvorbehalt dem Stadtrat übertragen, der die Planierung und Pflasterung der Fläche übernehmen sollte und diese als *„aream publicam"* ungehindert nutzen durfte.[141] Ende Oktober 1805 waren die Arbeiten beendet, so dass das bisherige Gewandhausgrundstück am 23. November dem Rat zur Nutzung übergeben und künftig zur Aufstellung der Verkaufsbuden genutzt werden konnte *(Abb. 31)*.[142] Zu diesem Zeitpunkt war das Projekt der Errichtung einer neuen Hauptwache am Neumarkt bereits endgültig aufgegeben.[143] Stattdessen sollte die baufällige Galeriewache im Italienischen Dörfchen einem Neubau weichen und künftig als Hauptwache fungieren; der Entwurf war mit gut 71000 Talern deutlich günstiger veranschlagt als Hölzers Projekt für den Neumarkt.[144] Ironischerweise teilte der im Sommer 1806 begonnene Neubau zunächst das Schicksal der Neumarktwache: Im Sommer 1807 wurde der Bau nach Fertigstellung der Grundmauern eingestellt. Zwischenzeitlichen Überlegungen zum Weiterbau 1823[145] folgte erst zwi-

schen 1831 und 1833 die Verwirklichung des neuen Entwurfs Karl Friedrich Schinkels.[146] Die Jüdenhofwache war bereits 1816 eingezogen worden.[147]

Der Neumarkt hingegen lag fortan nicht mehr im Fokus der höfischen Behörden. Mit einem Projekt zur Errichtung eines Brunnens in seiner Mitte wurde im Jahre 1807 ein letzter bescheidener Versuch unternommen, die nun offenbar als endgültig angesehene Platzgestalt abzurunden *(Abb. 32)*.[148] Der Neumarkt galt nun als *„einer der größten und schönsten freien Plätze*

141 StAD, 2.1, Rat der Stadt, C XIII 35 (wie Anm. 125), fol. 94 f.

142 Siehe hierzu die Akte StAD, 2.1, Rat der Stadt, C XXX 123 (wie Anm. 127).

143 In dem vom Rat ausgestellten Übergaberezess vom 23. November 1805 ist von dem *„zu Erbauung eines neuen Hauptwachtgebäudes bestimmt gewesenen Platz des vormaligen Gewandhauses"* die Rede. StAD, 2.1, Rat der Stadt, C XXX 123 (wie Anm. 127), fol. 113 f. Dem Gouverneur Carl Heinrich von Reitzenstein und dem Obristleutnant des Ingenieurkorps Hermann Ehrenfried Backstroh wurde allerdings erst am 23. April 1806 die Aufhebung des Befehls vom Frühjahr 1803 zur Realisierung des Hölzerschen Entwurfs mitgeteilt. SächsHStAD, 11254, Ingenieurkorps, Nr. 763 (wie Anm. 126), o. fol.

144 SächsHStAD, 11254, Ingenieurkorps, Nr. 763 (wie Anm. 126), o. fol.

145 Akten und Risse aus dieser Zeit im SächsHStAD sowie in Dresden, LfDS, Plansammlung.

146 Volker Helas, Architektur in Dresden 1800–1900. Dresden 1991, S. 16 f., 177.

Dresdens, besonders seit die sogenannten alten Fleisch-
bänke weggerissen und die Häuser hinter denselben,
welche nun die Fronte geben, theils decorirt, theils neu
erbaut worden sind."[149] Weitere Vorstöße zur Bebauung
des einstigen Gewandhausareals sind nicht überliefert.
Mit Ausnahme der Errichtung des Denkmals für Kö-
nig Friedrich August II. 1867 und der damit einher-
gehenden Verlegung des Türkenbrunnens sowie der
Aufstellung des Lutherdenkmals 1885 hatte der Platz
1805 seine bleibende Gestalt erhalten.[150]

Abb. 31 Unbekannter Zeichner, Dresden, Neumarkt.
Entwurf für die Aufstellung der Jahrmarktbuden auf dem ehem.
Gewandhausgrundstück, 1805. Die äußere Linie markiert die seit
1791 abgesperrte Abbruchstelle von etwa doppelter Größe des
Gewandhauses.
StAD, 2.1, Rat der Stadt, C XXX 123 (wie Anm. 127), fol. 5.

Die Überlegungen zur Neubebauung des
Gewandhausareals seit 1977

Wie in vielen anderen deutschen Städten standen sich
auch in der Frage des Wiederaufbaus von Dresden
nach 1945 Vertreter radikaler städtebaulicher Lösun-
gen und jene gegenüber, die aus wirtschaftlichen wie
kulturellen Erwägungen für ein Anknüpfen an die
zerstörte Stadtstruktur plädierten. Daran änderte auch
die verstärkte Ideologisierung des Bauwesens nach der
Gründung der DDR mit dem Aufbaugesetz und den
„Sechzehn Grundsätzen des Städtebaus" von 1950 nur
wenig. Letztlich blieb der Wiederaufbau Dresdens
aufgrund der wirtschaftlichen Bedingungen der sozi-
alistischen Gesellschaft Stückwerk; ab dem Ende der
1950er Jahre wurde der Neumarkt von allen diesbe-
züglichen Planungen ausgespart.[151]

Abb. 32 Unbekannter Zeichner, Dresden, Neumarkt.
Entwurf für die Aufstellung eines Brunnens in der Platzmitte, 1807.
SächsHStAD, 12884, Karten und Risse, Schrank 26 Fach 95
Nr. 20b i.

[147] SächsHStAD, 11306, Militäroberbauamt, Nr. 42 (wie Anm. 99),
fol. 53–57.
[148] SächsHStAD, 12884, Karten und Risse, Schrank 26 Fach 95 Nr.
20b h, i. Der vorgesehene Skulpturenschmuck stammte offenbar
von der Arethusakaskade des in der Vorstadt gelegenen Moszinska-
gartens, der seit 1742 nach dem Entwurf Julius Heinrich Schwar-
zes angelegt worden war. Knobelsdorf 2013 (wie Anm. 78), Bd.
I, S. 55 f. sowie Kat. K.21 und Abb. 38 f., 232.
[149] August Schumann, Vollständiges Staats- Post- und Zeitungs-
Lexikon von Sachsen. 2. Band. Zwickau 1815, S. 110.
[150] Hertzig / May / Prinz 2005 (wie Anm. 8), S. 82. Im Rahmen die-
ses Beitrags konnte die Frage nicht geklärt werden, bis wann sich das
einstige Gewandhausgrundstück in landesherrlichem bzw. freistaat-
lichem Besitz befand. Der Übergang in den Besitz der Stadt dürfte
spätestens in den Jahren nach dem Zweiten Weltkrieg erfolgt sein.
[151] Hierzu vor allem: Jürgen Paul, Dresden: Suche nach der verlore-
nen Mitte. In: Neue Städte aus Ruinen. Deutscher Städtebau der
Nachkriegszeit. Hrsg. von Klaus von Beyme, Werner Durth,

Erst zum Ende der 1970er Jahre gewann die künftige Bebauung des Neumarktgebiets wieder an Aktualität. Während im Rahmen eines vom damaligen Dresdner Stadtarchitekten Heinz Michalk 1977 in die Wege geleiteten Variantenvergleichs nur wenige der eingeladenen Architekten mehr oder weniger auf den historischen Stadtgrundriss zurückgriffen, spielte beim internationalen Entwurfsseminar von 1981 zwar die zwischen 1805 und 1945 bestehende Platzgestalt keine Rolle.[152] Hingegen schlugen fünf Teilnehmer die weitgehende Rückführung des Neumarkts auf seinen Zustand vor 1760 vor. Den Extremfall stellten dabei die Vorschläge des ungarischen und des polnischen Architektenverbands dar. Besonders letzterer plädierte für eine vollständige Rekonstruktion des Neumarkts mit Gewandhaus und Hauptwache nach dem Vorbild der Veduten Bernardo Bellottos, damit offensichtlich dem Vorbild des Wiederaufbaus von Warschau folgend.

Im Rahmen des Realisierungswettbewerbs für den Wiederaufbau des Neumarkts 1983 schlug der 1. Preisträger (Kollektiv Prof. Heinz Schwarzbach, TU Dresden) einen postmodernen Neubau des Gewandhauses in Anlehnung an seine ehemalige Form vor. Demgegenüber orientierte sich der 4. Preisträger (Kollektiv Prof. Horst Milde, TU Dresden) bei der Gestaltung der Fassaden am Zustand nach 1805, plante dabei aber die Verschiebung des gesamten Quartiers nach Osten bis an die einstige Gewandhausfassade, um den städtebaulichen Anschluss an den Kulturpalast und an die Wohnbauten an der Wilsdruffer Straße zu erleichtern. In dieser Fassung ging das Projekt in die daraufhin durch das Büro des Stadtarchitekten erstellte Gesamtkonzeption ein. Diese umfasste auch die Rekonstruktion der Hauptwache von 1715/16 vor der wiederaufzubauenden Frauenkirche, ein Vorschlag, der offenbar auf Wolfgang Rauda (1907–1971) zurückging, der zwischen 1952 und 1958 an der Technischen Hochschule Dresden lehrte und sich im Rahmen seiner Überlegungen zum Wiederaufbau Dresdens intensiv mit der Genese des Dresdner Stadtbilds und der Frage der „Städtebaulichen Raumbildung" beschäftigt hatte. Nach Raudas Analyse sei der Neumarkt in drei Teilplätze gegliedert gewesen, den langgestreckten Hauptplatz, den nordwestlich angefügten Jüdenhof sowie einen östlichen Nebenplatz um die Frauenkirche. Der Abbruch der Hauptwache nach 1760 habe eine massive Verschlechterung des Raumgefüges

mit sich gebracht, indem mit ihm die klare Abgrenzung von Neumarkt und Kirchplatz verloren gegangen sei; zudem habe der Bau maßstabssteigernd für die Frauenkirche gewirkt und diese in eine spannungsreiche Beziehung mit dem Neumarkt gesetzt.[153] Entsprechend sah bereits Raudas Wettbewerbsbeitrag für die Neubebauung des Stadtzentrums von 1952 einen Wiederaufbau des Gebäudes vor.[154] Seine 1983 noch geplante originalgetreue Rekonstruktion wurde jedoch 1988/89 fallengelassen, als ein zweiter Realisierungswettbewerb die konkrete Gestalt der Gebäude klären sollte. Aus ihm ging ebenfalls Schwarzbach als Sieger hervor, der nun eine postmoderne Bebauung mit Plattenbauten vorschlug.[155]

Nach dem Ende der DDR und dem Beschluss zum Wiederaufbau der Frauenkirche 1992 stellte sich die Frage nach der künftigen Gestaltung des Neumarkts mit neuer Dringlichkeit. Bis 1995 wurde seitens einer „Planungsgruppe Neumarkt" der Architektenkammer Sachsen eine Gestaltungssatzung erarbeitet, die die zu rekonstruierenden Leitbauten festlegen sowie die grundsätzlichen Gestaltungsmerkmale der neu zu entwerfenden Fassaden definieren sollte. Ziel sollte die Schaffung eines städtebaulichen Ensembles sein, das sich der wiederaufgebauten Frauenkirche als neuem alten Mittelpunkt des Platzes dienend unterordnen und nicht etwa als Konkurrenz zu dieser erscheinen sollte. Als Grundlage diente die „*historische*

Niels Gutschow, Winfried Nerdinger und Thomas Topfstedt. München 1992, S. 313–333; Heinz Schwarzbach, Ein Abriß der Planungsgeschichte des Dresdner Neumarktes nach 1945. In: Der Dresdner Neumarkt. Auf dem Weg zu einer städtischen Mitte. Dresdner Hefte. Beiträge zur Kulturgeschichte. 13 (1995), Heft 44, S. 47–54; Gerhard Glaser, Zerstörung, Bemühungen um den Wiederaufbau, Bewahrung der Trümmer, 1945–1990. In: Die Frauenkirche zu Dresden. Werden, Wirkung, Wiederaufbau. Hrsg. von der Stiftung Frauenkirche Dresden. Dresden 2005, S. 115–135.

[152] Die folgenden Ausführungen nach Torsten Kulke, Wiederaufbauplanungen zum Dresdner Neumarkt und kulturhistorischen Zentrum in den Jahren 1970–1990. In: Die Dresdner Frauenkirche. Jahrbuch zu ihrer Geschichte und Gegenwart. 19 (2015), S. 157–196.

[153] Rauda entwickelte seine Gedanken erstmals in seinem Aufsatz: Bauliches Gestalten im alten und neuen Dresden. In: Wiss. Zeitschrift der TH Dresden. 2 (1952/53), S. 965–976, bes. S. 967 und Abb. 7, 8. Weitaus ausführlicher ders., Die Entwicklung des Dresdner Stadtbildes in der Gotik und im Barock – Versuch einer stadtbaugeschichtlichen Analyse. In: Wiss. Zeitschrift der TH

städtebauliche Raumstruktur", wie sie bis 1945 bestanden hatte.[156] Damit war die Errichtung einer „neuen Hauptwache" vor der Frauenkirche obsolet geworden. Beim Gewandhausareal wich man jedoch von den selbstgewählten Grundsätzen ab. Zwar wurde die Ostverschiebung des Quartiers rückgängig gemacht; anstelle des Gewandhauses war nun jedoch ein groß-dimensionierter Neubau vorgesehen, dessen Kubatur auf das Renaissancegebäude Bezug nehmen sollte. Mit der Aufnahme eines Kammermusiksaals sollte das Gebäude eine öffentliche Nutzung erhalten und somit indirekt an die Funktion des Alten Gewandhauses anknüpfen. Die nun einsetzenden Diskussionen zeigten, dass große Teile der Bevölkerung, aber auch die Befürworter des Wiederaufbaus des Frauenkirche die Befürchtung hegten, dass die angestrebte Bebauung des Gewandhausareals das mit der Gestaltungssatzung verfolgte Ziel gefährden könne, der Frauenkirche ein angemessenes Umfeld zu verschaffen. Auch aus diesem Grunde wurde im Jahr 1999 die Gesellschaft Historischer Neumarkt Dresden e. V. gegründet, die sich die weitgehende Wiederherstellung des Neumarkts im Zustand vor 1945 zum Ziel setzte. Demgegenüber kamen die Unterstützer eines „Neuen Alten Gewandhauses" vor allem aus den Reihen der Architektenschaft sowie der Stadtverwaltung, die dem Thema Rekonstruktion ohnehin meist ablehnend gegenüberstanden.

Beide Seiten suchten ihre gegensätzlichen Auffassungen in erster Linie mit städtebaulichen Argumenten zu bekräftigen. Die Gegner der Bebauung wiesen vor allem auf das zu erwartende Volumen des dreiseitig freistehenden Baukörpers hin: Die Rolle der Bähr-schen Frauenkirche als Dominante am Neumarkt sei zu respektieren und nicht durch die Errichtung eines „Gegenübers" in Frage zu stellen. Zudem wurde die historische Entwicklung als folgerichtig interpretiert, indem mit der Errichtung einer einheitlichen Randbebauung im Zuge des Wiederaufbaus nach 1760 und mit dem Abbruch des Alten Gewandhauses 1791 die zu Beginn des 18. Jahrhunderts angestrebte Vereinheitlichung des Platzes Jahrzehnte später mit anderen Mitteln erreicht worden sei. Wie im Verlaufe dieses Beitrags gezeigt wurde, stellen sich die historischen Fakten jedoch durchaus differenzierter dar: Der Entschluss zum Verzicht auf den Wachneubau 1804 hatte tatsächlich weniger ästhetische denn pragmatische, vor allem finanzielle Gründe.

Die Befürworter des Projekts hoben die aus der Bebauung des Gewandhausgrundstücks resultierende größere Differenzierung des von ihnen als zu groß empfundenen Neumarkts hervor; sie ermögliche die klarere Abgrenzung der „Piazza" des Hauptplatzes von der „Piazzetta" Jüdenhof.[157] Die Platzfront des Gebäudes verdeutliche den Verlauf der mittelalterlichen

Dresden. 5 (1955/56), S. 225–253, bes. S. 244, 246 und Abb. 15, 16 (weitgehend identisch mit dem Abschnitt „Dresden" in: ders., Lebendige Städtebauliche Raumbildung. Asymmetrie und Rhythmus in der deutschen Stadt. Berlin 1957, S. 211–261, hier S. 254f. und Abb. 172–176). Aufgegriffen und damit populär wurde Raudas Auffassung von Fritz Löffler, Das Alte Dresden. Geschichte seiner Bauten. Dresden 1956, S. 99, 358 (zu Abb. 174). Raudas Auffassung hinsichtlich der positiven Bedeutung der Hauptwache für die Wirkung der Frauenkirche wurde von Hertzig 2004 (wie Anm. 2) zu Recht zurückgewiesen.

[154] Rauda 1952 (wie Anm. 153), Abb. 12.

[155] Siehe hierzu auch Heinz Schwarzbach, Horst Burggraf, Architektonische und hochbauliche Gestaltung Dresden-Neumarkt. In: Wiss. Zeitschr. der TU Dresden. 40 (1991), S. 175–178.

[156] Konrad Lässig, Voraussetzungen zur Bebauung des Neumarktes – 12 Grundsätze eines Gestaltungsplanes. In: Der Dresdner Neumarkt. Auf dem Weg zu einer städtischen Mitte. Dresdner Hefte. Beiträge zur Kulturgeschichte. 13 (1995), Heft 44, S. 55–63.

[157] Gerhard Glaser, Zur Ambivalenz der Neumarktbebauung. In: Historisch contra modern? (wie Anm. 2), S. 40–43, hier S. 40. Inte-

ressanterweise plädierte die Dresdner Stadtplanung anfänglich gar nicht aufgrund einer vermeintlichen Verbesserung des Neumarkts für eine Neubebauung des Gewandhausgrundstücks. Zunächst wurde lediglich mit der positiven Auswirkung auf Sporergasse und Frauenstraße, die eine größere Tiefenwirkung erhielten, und der besseren Proportionierung des Jüdenhofs argumentiert: Jörn Walter, Annette Friedrich, Neumarkt – Wege zum Wiederaufbau. In: Der Dresdner Neumarkt. Auf dem Weg zu einer städtischen Mitte. Dresdner Hefte. Beiträge zur Kulturgeschichte. 13 (1995), Heft 44, S. 86–91, hier S. 88. Noch 2008 wurde auf den erhofften *„harmonischen Übergang zwischen der heute stark vergrößerten Ausdehnung des Altmarktes und der verbreiterten Wilsdruffer Straße, der Großstruktur des Kulturpalastes, an der aufgeweiteten Galeriestraße und dem Platzbereich des Neumarktes"* hingewiesen: Gewandhaus 2008 (wie Anm. 2), S. 6. Der bis 2010 verfolgte Gedanke an einen Neubau des Gewandhauses scheint also tatsächlich in erster Linie auf die zu DDR-Zeiten beabsichtigte Ostverschiebung des Quartiers zurückzugehen, die nachträglich und vor allem in Auseinandersetzung mit dem sich erhebenden großen Widerstand gegen das Vorhaben mit städtebaulichen Argumenten unterfüttert werden sollte. Vgl. Hertzig 2004 (wie Anm. 2), Anm. 2.

Stadtmauer, die teilweise erhaltenen Keller des Alten Gewandhauses könnten zugänglich gemacht werden. Vermeintlichen *Bildwirkungen*, etwa einer behaupteten symmetrischen Einfassung der Frauenkirche beim Blick aus dem gegenüber vor 1945 tieferen Jüdenhof, wurde der Vorzug gegeben vor den zu erwartenden *Raumwirkungen*, die eine erhebliche Veränderung des Platzbildes durch den großdimensionierten Baukörper erwarten ließen. Wenn seitens der Befürworter darauf hingewiesen wurde, dass das Alte Gewandhaus 1791 nicht primär aus städtebaulichen Gründen abgebrochen wurde, so ist dies zunächst korrekt.[158] Doch deuten der anschließende Verzicht auf eine Neubebauung wie das Fehlen jeglicher diesbezüglicher Äußerungen darauf hin, dass das Ergebnis über einen Zeitraum von 140 Jahren eben nicht als der „städtebauliche Schaden"[159] empfunden wurde, als den man ihn nun bezeichnete. Auch Rauda hatte trotz seines erwähnten Vorschlags zum Wiederaufbau der Hauptwache zu keinem Zeitpunkt für eine Neubebauung des Gewandhausgrundstücks plädiert und auch keine Veranlassung zu einer größeren Differenzierung der Westseite des Neumarkts gesehen; vielmehr vertrat er den Standpunkt, der Jüdenhof sei in seiner seit 1791 bestehenden Form *„in einer vorbildlich räumlichen und baulichen Gestaltung an den Neumarkt angehangen"* gewesen.[160] Die von den Vertretern der Neubebauung vorgebrachte Behauptung, mit einem Neubau des Gewandhauses werde der *„barocken Raumkomposition"* der Planung Naumanns von 1716 (*vgl. Abb. 12*) nach über 200 Jahren wieder zu ihrem Recht verholfen, widerspricht schließlich völlig den historischen Fakten.[161] Wie gezeigt wurde, hatte diese noch vor der Errichtung der Bährschen Frauenkirche erarbeitete Planung eben keine Differenzierung, sondern die rigorose Vereinheitlichung des Neumarkts zum Ziel. Das Gewandhaus sollte nicht wie zu Beginn des 21. Jahrhunderts geplant als dreiseitig freistehender dominanter Baukörper in den Platz hineinragen, sondern in eine einheitlich gestaltete und – durch Abtrennung und Teilbebauung des Jüdenhofs und des Bereichs vor der Einmündung der Frauengasse – in einer Flucht verlaufende Randbebauung integriert werden (*vgl. Abb. 11*).

Die sich rasch verhärtenden Fronten sowie die weitgehend ausbleibende Auseinandersetzung mit den Argumenten der jeweiligen Gegenseite machen deutlich, dass

es spätestens seit dem Jahr 2000 nicht alleine um städtebauliche Fragen oder um das Finden der bestmöglichen Lösung für Neumarkt und Frauenkirche ging. Vielmehr kristallisierte sich am Umgang mit den Gewandhausareal, für das natürlich nur eine Bebauung in zeitgenössischer Formensprache in Frage kommen konnte, die grundsätzliche Frage nach der Identität der Stadt heraus.[162] Der geplante Neubau war von seinen sich selbst als progressiv verstehenden Befürwortern scheinbar von Anfang an unausgesprochen als bewusster Bruch mit der von ihnen überwiegend abgelehnten vermeintlich restaurativen, ja reaktionären „heilen Welt" des weitgehend wiederhergestellten Neumarkts konzipiert. Das „Neue Alte Gewandhaus" sollte nun nicht wie in der Vergangenheit den Hoheitsanspruch der sächsischen Herrscher über den Platz des Dresdner Bürgertums zum Ausdruck bringen, sondern mittels einer dezidiert zeitgenössischen, aufgrund der städtebaulichen Gegebenheiten zudem sehr dominanten Neubebauung ein „ehrliches" Korrektiv zur sonstigen „Rückwärtsgewandtheit" darstellen, die sich vorgeblich am Neumarkt manifestierte.[163]

[158] Glaser, Ambivalenz (wie Anm. 158), S. 41.

[159] Gerhard Glaser, Zur Bebauung der Fläche des Alten Gewandhauses am Neumarkt. In: Gewandhaus 2008 (wie Anm. 2), S. 8.

[160] Rauda 1952 (wie Anm. 153), zu Abb. 8a. Auch in seinen späteren Veröffentlichungen (siehe Anm. 153) äußerte sich Rauda nicht anders. Eine Fehleinschätzung ist allerdings seine Auffassung, das Gewandhaus werde *„das räumliche Gefüge mit den beiden Schwerpunkten Frauenkirche und Johanneum nicht wesentlich beeinflußt haben"*. Rauda 1955 (wie Anm. 153), S. 246.

[161] Glaser, Ambivalenz (wie Anm. 158), S. 41. In derselben Publikation wird an anderer Stelle dem widersprechend die Orientierung am Stadtgrundriss von 1770 behauptet, *„dem Zeitpunkt der Fertigstellung der barocken Frauenkirche"* [sic!], der *„fast in Idealform die städtebauliche Gestaltungsintention der damaligen Zeit"* gespiegelt habe. Gewandhaus 2008 (wie Anm. 2), S. 6. Der Neubau der Frauenkirche war bereits 1743 fertiggestellt.

[162] Eine ausführliche Schilderung der Abläufe im Zusammenhang der Debatten um die Neugestaltung des Neumarkts bei Philipp Maaß, Die moderne Rekonstruktion. Eine Emanzipation der Bürgerschaft in Architektur und Städtebau. Regensburg 2015, bes. S. 323–339. Maaß vertritt wie der Verfasser des vorliegenden Beitrags die Auffassung, dass am Umgang mit dem Gewandhausareal stellvertretend die Bedeutung des Neumarkts für die Identität der Stadt ablesbar wurde.

[163] Zu den sozio-kulturellen Motivationen der unterschiedlichen Herangehensweisen an den Wiederaufbau des Neumarkts siehe auch Jürgen Paul, Der neu entstehende Dresdner Neumarkt. In: Historisch contra modern? (wie Anm. 2), S. 6–13, bes. S. 7 f.

Abb. 33 Stefan Braunfels, München. Dresden, Neumarkt.
Entwurf für einen Neubau auf dem Gewandhausgrundstück, 2000.

Dass diese Interpretation nicht der Grundlage entbehrt, beweisen die zu Beginn des 21. Jahrhunderts für das Gewandhausareal angefertigten Projekte. Dabei stellen die beiden als Ergebnis des Entwurfsworkshops „Atelier Neumarkt Dresden 2000" vorgestellten Entwürfe von Stefan Braunfels einerseits, von Axel Schultes und Charlotte Frank andererseits Extrempositionen dar, deren Verwirklichung den Neumarkt bis zur Unkenntlichkeit verändert hätte (*Abb. 33, 34*).[164] Es entbehrt nicht der Ironie, dass das überwiegend negative Echo auf diese und die Mehrzahl der weiteren Wettbewerbsergebnisse den mehrheitlichen Wunsch nach Wiederherstellung des historischen Bildes des Neumarkts noch verstärkte. Eine Versachlichung der Diskussion wurde damit natürlich nicht erreicht.

Angesichts der voranschreitenden Bebauung des Neumarkts wurde 2007 ein Realisierungswettbewerb für das Gewandhausgrundstück durchgeführt, dessen Bebauung trotz der vorgesehenen öffentlichen Nutzung als private (!) Kunsthalle ebenso einem privaten (!) Investor überlassen werden sollte. Die Beurteilung der Ergebnisse offenbarte wiederum eklatante Differenzen zwischen dem ästhetischen Empfinden der Jury und der Mehrheit der Bevölkerung, deren Ablehnung sich bezeichnenderweise auf das äußere Erscheinungsbild der Entwürfe gründete und nicht auf städtebau-

Abb. 34 Axel Schultes mit Charlotte Frank, Berlin. Dresden, Neumarkt.
Entwurf für einen Neubau auf dem Gewandhausgrundstück, 2000.

[164] Die Veranstaltung wurde vom Dezernat Stadtentwicklung und Bau der Landeshauptstadt Dresden durchgeführt und stand unter der Schirmherrschaft der Sächsischen Akademie der Künste. Siehe hierzu die Veröffentlichung Atelier Neumarkt Dresden 2000. Hrsg. von der Landeshauptstadt Dresden, Stadtplanungsamt. Dresden 2001, die beiden besprochenen Entwürfe S. 94–96.

Abb. 35 Cheret und Bozic Architekten, Stuttgart. Dresden, Neumarkt.
Entwurf für einen Neubau auf dem Gewandhausgrundstück, 2007. 1. Preisträger des Baulichen Realisierungswettbewerbs Gewandhaus Neumarkt.

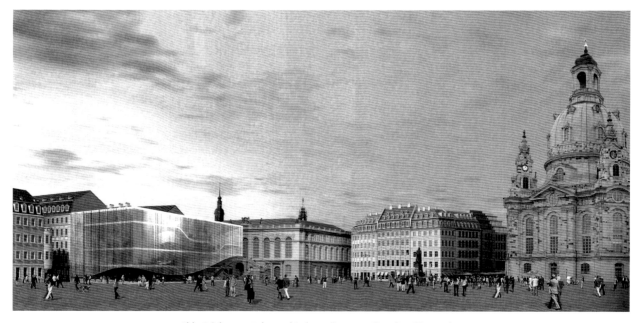

Abb. 36 berger röcker architekten, Stuttgart. Dresden, Neumarkt.
Entwurf für einen Neubau auf dem Gewandhausgrundstück, 2007. 2. Preisträger des Baulichen Realisierungswettbewerbs Gewandhaus Neumarkt.

liche Fragen (*Abb. 35, 36*). Trotz mancher origineller Lösung erwiesen sich sämtliche Vorschläge als Fremdkörper auf dem Platz, von dem schon 2007 klar war, dass er überwiegend das Erscheinungsbild der Zeit um 1800 zurückerhalten würde.[165] Wenn im Rahmen der Publikation der Wettbewerbsergebnisse jedoch dem Kritiker der geplanten Bebauung vorgeworfen wurde, nicht „sehen" zu können, ja er gar als *„Ignorant, der kein wirkliches historisches Bewusstsein hat"* und *„Feigheit vor der Zukunft"* zeige, verunglimpft wurde,[166] so offenbart diese Äußerung in erster Linie, dass zu jenem Zeitpunkt Fragen der Ästhetik und des Städtebaus längst in den Hintergrund getreten waren und es vorrangig um die Frage der Deutungshoheit über den Neumarkt ging. Letztendlich erwiesen die immer emotionaler geführten Diskussionen die überwiegende öffentliche Ablehnung des Entwurfs der Wettbewerbssieger Peter Cheret und Jelena Bozic (*Abb. 35*), so dass der Stadtrat im April 2008 zunächst ein zehnjähriges Bebauungsmoratorium beschloss, nach dessen Ablauf über den weiteren Umgang mit der Fläche entschieden werden sollte. Doch bereits im Juni 2010 fiel die endgültige Entscheidung, das einstige Gewandhausareal nicht erneut zu bebauen.

In die weitere Gestaltung der nun dauerhaften öffentlichen Freifläche als Teil des Neumarkts flossen nicht alleine die Ergebnisse eines „Bürgerdialogs" vom Juli 2010 ein, der seitens der Stadtverwaltung in Reaktion auf die massive Kritik am bisherigen Vorgehen des Stadtplanungsamtes durchgeführt wurde. Es dürften mitnichten nur die in diesem Rahmen artikulierten Wünsche nach Bäumen, Trinkbrunnen und öffentlichen Sitzgelegenheiten gewesen sein, die die heutige Gestaltung der Freifläche zum Ergebnis hatten:[167] Bereits 2007 hatte die Gesellschaft Historischer Neumarkt e. V. einen Vorschlag zur Sichtbarmachung der einstigen Baustrukturen auf dem Gewandhausgrundstück erarbeitet, der entlang des Verlaufs der mittelalterlichen Stadtmauer auch die Pflanzung von Bäumen vorsah.[168] Das bürgerschaftliche Engagement schlug sich in der nun realisierten Lösung des Dresdner Büros Rehwaldt Landschaftsarchitekten nieder, die in gelungener Weise auf die Geschichte des Ortes Bezug nimmt. So markieren steinerne Bänke den Verlauf der einstigen Stadtmauern, in die Pflasterung integrierte Stoffmuster verweisen auf einen Teilaspekt

der Nutzung des 1791 abgebrochenen Gebäudes.[169] Wichtigster Bestandteil der Neugestaltung sind die 28 doppelreihig gepflanzten Platanen, die den Grundriss des Gewandhauses markieren (*Abb. 37*). Sind sie in entlaubtem Zustand kaum sichtbar, verdeutlichen sie in der warmen Jahreszeit das Volumen des Renaissancegebäudes. Die Realisierung erfolgte 2018/19 zum großen Teil durch private Spenden, allen voran des Dresden Trust, der schon den Wiederaufbau der Frauenkirche maßgeblich unterstützt hatte.

Zusammenfassung

Der Dresdner Neumarkt war seit seiner Einbeziehung in die Dresdner Stadtbefestigung im 16. Jahrhundert Gegenstand widerstreitender Interessen und Konzepte, die sich insbesondere am Umgang mit dem Gewandhausareal offenbaren. Dieses bildete aufgrund seiner dreiseitig exponierten Lage bis zum Neubau der Frauenkirche das natürliche Zentrum des Platzes und konkurrierte um diesen Rang auch noch danach mit dem Sakralbau. Höchstwahrscheinlich wäre schon der erste Versuch der Vereinnahmung für die absolutistischen Bestrebungen Kurfürst Christians I. in den Jahren nach 1590 gelungen, wäre der Herrscher nicht kurz nach Beginn der Realisierung gestorben. Die Einbindung des an diesem Ort neu zu errichtenden Rathauses in die übergreifenden städtebaulichen Pla-

[165] Es soll an dieser Stelle betont werden, dass der Verfasser nicht primär die Formensprache der Entwürfe kritisiert; die beschriebene dominante Wirkung auf den Neumarkt ginge ähnlich von den Entwürfen des 16. bis 19. Jahrhunderts aus.

[166] Wie Anm. 159.

[167] Diese Kausalität wird sowohl durch die Texte der o.g. Internetseite (vgl. Anm. 1) als auch durch den Beitrag von Nilsson Samuelsson, Das Grüne Gewandhaus am Neumarkt – Baumschatten, Bänke und ein Trinkbrunnen für alle. In: Neumarkt-Kurier. 18 (2019). Heft 1, S. 4–7 suggeriert.

[168] John Hinnerk Pahl, Die „Gewandhaus-Terrassen" – Ideengeber des „Grünen Gewandhauses". In: Neumarkt-Kurier. 18 (2019). Heft 1, S. 10 f.

[169] Eine Bezugnahme auf die Fleischbänke hätte allerdings eine größere historische Berechtigung gehabt, stellten diese doch über einen Zeitraum von 180 Jahren die Hauptnutzung des Gebäudes dar. Dagegen diente das Obergeschoss lediglich dreimal im Jahr als Ausstellungs- und Verkaufsfläche der auswärtigen Tuchmacher.

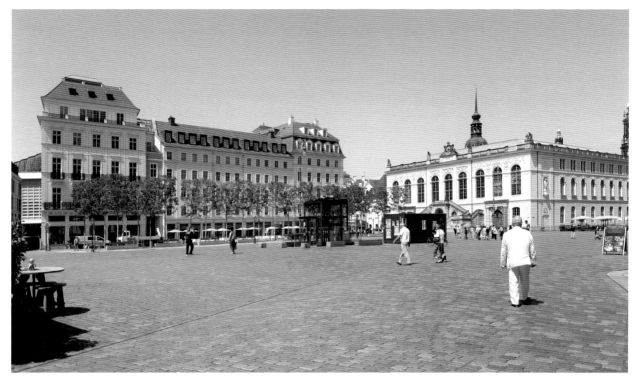

Abb. 37 Dresden, Neumarkt.

Ansicht nach Westen mit dem „Grünen Gewandhaus".
Aufnahme Juni 2019.

nungen sollte trotz der ihm zugedachten Funktion als Mittelpunkt der bürgerlichen Selbstverwaltung der Illustration der beanspruchten Alleinherrschaft des Landesherren dienen.

August der Starke griff diese Ideen im 18. Jahrhundert wieder auf. Erneut sollte die ästhetische Einbindung des den Platz dominierenden kommunalen Baues in die neue, nunmehr höfische Fassung über rein ästhetische Aspekte hinaus den Alleinherrschaftsanspruch des Kurfürst-Königs sichtbar machen, das Bild der *Residenzstadt* Dresden dasjenige der *Bürgerstadt* ablösen. Die Gegenüberstellung des geplanten Neubaus mit dem Wachtgebäude hätte die Kontrolle des Stadtwesens durch den Herrscher augenfällig gemacht. Mit der ab 1716 angestrebten Verdrängung der kommunalen Nutzung des Grundstücks durch eine höfische wäre der Neumarkt endgültig in einen „königlichen Platz" umgewandelt worden.

Die Errichtung der neuen Frauenkirche ab 1726 bedeutete einen Paradigmenwechsel für die Gestaltung des Neumarkts. Die Dominanz des emporwachsenden Kuppelbaues führte geradezu selbstverständlich zur Umorientierung des Platzgefüges. Von diesem Zeitpunkt an waren die bisherigen Regularisierungsplanungen für den Neumarkt durch Schaffung linearer Platzwände und eines geometrisch klar fassbaren Platzraums aufgegeben. Die neue Platzausrichtung konnte zwar nicht mehr völlig rückgängig gemacht werden, doch griffen die Umgestaltungsvorschläge Augusts III. insofern auf die älteren Konzepte seines Vaters zurück, als dem neuen kommunalen Hauptbau der Frauenkirche nun ein Wachtneubau *anstelle* des Gewandhauses gegenübergestellt werden sollte, der mit seinem weiten Vorspringen auf den Platz zumindest in der Lage gewesen wäre, die alleinige Dominanz des Kirchbaus in Frage zu stellen. Mit der Aufstellung

des Reiterstandbildes Augusts hätten Platz und Kirche auf subtile Weise der Verherrlichung des königlichen Ruhms gedient. Die Zerstörungen von 1760 rückten das Ziel zwar in greifbare Nähe, doch verdeutlicht das Beharren des Hofes auf den Neubauplänen für die Neumarktwache über einen Zeitraum von 40 Jahren hinweg, dass funktionale Aspekte allenfalls eine Nebenrolle spielten – tatsächlich wurde eine Hauptwache am Neumarkt längst nicht mehr benötigt. Auch das ästhetische Ziel einer Vereinheitlichung des Platzes stand offenbar nicht im Zentrum des Interesses. Diese hätte mit einfachen Mitteln erreicht werden können, wie der Vorschlag Julius Heinrich Schwarzes von 1760 demonstriert hatte. Die nach 1766 angefertigten Entwürfe zeigen dagegen eine – selbstverständlich auch zeithistorisch und architekturtheoretisch zu begründende – immer stärkere Unabhängigkeit von der umgebenden Bebauung, verbunden mit einer stetigen Monumentalisierung, die ihren Höhepunkt in den Projekten Schurichts von 1799 erreichte. Dem Beschluss zur Aufgabe der Neubauprojekte 1804 lagen in erster Linie pragmatische Gesichtspunkte zugrunde, während ästhetische Erwägungen demgegenüber nur eine untergeordnete Rolle gespielt haben dürften.

Auch die nach dem Beginn des Wiederaufbaus der Frauenkirche 1993/94 aufflammenden Diskussionen über das Für und Wider einer Neubebauung des Gewandhausareals galten – trotz der ausschließlich ästhetischen Argumentation der Beteiligten, deren Stichhaltigkeit nach Auswertung der historischen Quellen jedoch zumindest klar zu relativieren ist – im Kern der Frage nach dem Selbstbild und der Identität der Stadt. Sollte mit der Errichtung eines Gebäudes an dieser Stelle ein bewusster gestalterischer Bruch mit dem Umfeld als unverhohlene Kritik an dessen weitgehender Annäherung an den Vorkriegszustand erfolgen? Oder galt es vielmehr, ein verlorenes Bild wiederherzustellen, um der wiederaufgebauten Frauenkirche zu einem harmonischen, dienenden Umfeld zu verhelfen, der geschundenen Stadt zumindest einen Teil ihrer Identität wiederzugeben und damit eine historische Kontinuität zu ermöglichen?[170] Im Gegensatz zu den früheren Jahrhunderten standen sich nun nicht Hof und Bürgerschaft gegenüber, sondern eine Gruppe von Fachleuten hauptsächlich aus Vertretern der Dresdner Stadtplanung und der Architektenschaft und die große Mehrheit der Dresdner Bevölkerung und der auswärtigen Freunde der Stadt. Dass sich die widerstreitenden Vorstellungen und Konzepte erneut auf das Grundstück des einstigen Gewandhauses konzentrierten, offenbart die große Bedeutung des Ortes für die Identität der Stadt durch die Jahrhunderte hindurch. An keinem anderen Ort entzündeten sich derart intensiv und emotional geführte Debatten, mit Ausnahme der anfangs erwähnten Waldschlösschenbrücke, der offenbar eine ähnliche zentrale Bedeutung für das Selbstverständnis der Stadt zukam.[171]

Die an beiden Orten stellvertretend für die Gesamtstadt geführten Diskussionen unterscheiden sich im Hinblick auf das Ergebnis jedoch grundsätzlich. So stellt die nun am Neumarkt realisierte Lösung nicht den Triumph der einen oder der anderen Seite dar. An die Stelle eines „entweder oder" trat die Verwirklichung des „sowohl als auch": Mit dem halbjährlichen Wechsel eines Neumarkts, dessen Volumina die Raumwirkung bis 1791 nachempfinden lassen, und dem auf die Frauenkirche ausgerichteten Platzraum, wie er seitdem bis 1945 bestand, kommen nun beide Seiten zu ihrem Recht. Erstmals sucht die Gestaltung des Ortes die Argumente und Wünsche aller zu berücksichtigen.[172] Tragen Kompromisse sonst oftmals den Charakter des „kleinsten gemeinsamen Nenners", so könnte sich das „Grüne Gewandhaus" als „großes Los" erweisen.

[170] Siehe hierzu auch den Beitrag von Ivan Reimann, Ein unlösbares Dilemma. In: Historisch contra modern? (wie Anm. 2), S. 89–93, der die Konflikte und ihre Ursachen aus Sicht eines Architekten sehr pointiert formuliert.

[171] Von der Aufgabe her am ehesten mit dem Wiederaufbau des Neumarkts vergleichbar ist die Neugestaltung der beiden anderen zentralen Plätze der Dresdner Innenstadt, des Altmarkts und des Postplatzes. Zwar treffen die nun realisierten Lösungen in beiden Fällen auf die Ablehnung des überwiegenden Teils der Dresdner Bevölkerung. Mit der Gewandhausfrage vergleichbare Diskussionen gab es im Vorfeld in beiden Fällen jedoch nicht, sicher auch ein Indiz für die im Vergleich zum Neumarkt geringere Relevanz der genannten Orte für die Identität Dresdens.

[172] In den vorangegangenen Jahrhunderten ist ein solches Bemühen nur dreimal andeutungsweise zu beobachten: 1591 anlässlich der dem Rat vom Kurfürsten gewährten Gelegenheit, sich zum Raumprogramm des Rathausneubaus zu äußern sowie einen eigenen Entwurf anzufertigen; 1716 im Rahmen der Vorschläge zur Unterbringung von kurfürstlichem Reithaus und städtischem Gewandhaus in einem Gebäude; 1756 im Projekt des Rats zur Aufstockung und Modernisierung des Gewandhauses, um dem kurfürstlichen Willen nach Aufwertung des Neumarkts zu entsprechen.

Bildnachweis:

Abb. 1, 29: Andreas Hummel, Dresden / www.arstempano.de; *Abb. 2:* Dresden, Sächsische Landesbibliothek – Staats- und Universitätsbibliothek (SLUB), Deutsche Fotothek (DFD), df_hauptkatalog 0106151; *Abb. 3:* Zens / Schubert 2008 (wie Anm. 2), Abb. S. 8 (Repro); *Abb. 4, 7c:* Gabriel Tzschimmer, Die Durchlauchtigste Zusammenkunfft, Nürnberg 1680, S. 15, 59 (Repro); *Abb. 5, 7a, 8 bis 15, 19 bis 24 a, 26 a und b, 32:* Sächsisches Staatsarchiv, Hauptstaatsarchiv Dresden; *Abb. 6,* *31:* Landeshauptstadt Dresden, Stadtarchiv; *Abb. 7 b:* Staatliche Kunstsammlungen Dresden, Galerie Alte Meister / Hans-Peter Klut; *Abb. 16, 18, 24 b, 25, 27, 28 a und b, 30 a und b:* Dresden, Landesamt für Denkmalpflege Sachsen, Plansammlung; *Abb. 17:* SLUB, DFD, df_hauptkatalog_0128580; *Abb. 33, 34:* Atelier Neumarkt Dresden 2000 (wie Anm. 159), S. 96, 94 (Repro); *Abb. 35, 36:* Gewandhaus 2008 (wie Anm. 2), S. 12, 14 (Repro); *Abb. 37:* Tobias Knobelsdorf, Dresden.

„*Schöner denn je!*" – Der Wiederaufbau des Quartiers VII.2 am Dresdner Neumarkt

VON STEFAN HERTZIG

Mit den in diesem Jahre 2019 endlich in Angriff genommenen Quartieren VII.1 (Schlossstraße) und III.2 (Palais Hoym) mündet der Wiederaufbau des Dresdner Neumarktgebiets langsam in seine Endphase ein. Immer deutlicher wird, dass es sich dabei um ein echtes „*Jahrhundertwerk*" handelt, nämlich das mit Abstand größte zusammenhängende Rekonstruktionsprojekt in der deutschen Architekturgeschichte.[1] Mittlerweile ist es möglich, die verschiedenen baulichen Resultate miteinander zu vergleichen und das Ergebnis besser zu beurteilen. Zu den sicherlich gelungensten Baumaßnahmen gehört dabei der Wiederaufbau des Quartiers VII.2. Im Umgang mit diesem Areal, welches für die gesamte Platzanlage von enormer städtebaulicher Bedeutung ist, war dabei ganz besondere Sorgfalt und Verantwortungsbewusstsein geboten: Das Quartier bildet als ein Teil des historisch bedeutungsvollen Jüdenhofs nicht nur den wichtigen westlichen Abschluss des Neumarkts – erlaubt den Blick zurück zur Frauenkirche – und formt in Überleitung zum Bezirk des Residenzschlosses die städtebaulich und stadthistorisch bedeutsame Achse der Sporergasse mit aus, sondern beinhaltet mit dem kunsthistorisch wichtigen Dinglingerhaus am Jüdenhof schließlich auch noch einen der wichtigsten optischen Bezugs- und Blickpunkte *(Abb. 1 und 2).*[2]

Nach Erwerb des Grundstücks aus dem Besitz der Landeshauptstadt Dresden im Januar 2013, der Beantragung einer Baugenehmigung im Februar 2014 und dem Abschluss des städtebaulichen Vertrags im Mai/Juni desselben Jahres wurde Quartier VII.2 im Wesentlichen in den Jahren 2014–2016 unter großem persönlichen Einsatz des Bauherren durch das Unternehmen Michael Kimmerle, Höchstädt verwirklicht. Die Ausführungsplanung des Bauprojektes besorgte in bewährter Weise die IPROconsult GmbH Dresden, Architektin Sabine Schlicke, die Betreuung seitens der Landeshauptstadt Dresden, Stadtplanungsamt,

Abb. 1 Dresden, Neumarkt. Drohnen-Luftaufnahme des Quartiers VII.2, September 2016.

erfolgte durch den Architekten Nilsson Samuelsson, für die Farbkonzeption waren Architektinnen Gudrun Kunze und Claudia Freudenberg verantwortlich,

[1] Neben dem Einsatz des Dresdner Stadtplanungsamtes und selbstverständlich der zahlreichen Architekten und Bauherren sei an dieser Stelle hervorgehoben, dass der Erfolg des Neumarkt-Aufbaus im Wesentlichen auf das große bürgerschaftliche Engagement der Gesellschaft Historischer Neumarkt Dresden e. V. (GHND) zurückzuführen ist. Die mittlerweile nicht zuletzt auch in der Dresdner Politik arrivierte Initiative feierte am 13. und 14. Mai 2019 mit einem Städtebausymposium und einem Empfang im Lingnerschloss den 20. Jahrestag ihrer Gründung. Neben den Verdiensten zahlreicher ehrenamtlicher Mitarbeiter muss der Einsatz des Ersten Vorstandsvorsitzenden, Torsten Kulke, hervorgehoben werden, der hierfür im Mai dieses Jahres den Sächsischen Verdienstorden erhielt. Neben der langjährigen Reihe des (Dresdner) Neumarkt-Kuriers berichtet eine unlängst herausgegebene reichbebilderte Festschrift: Gesellschaft Historischer Neumarkt Dresden e. V. (Hg.): Dresden. Der Wiederaufbau des Neumarkts, Petersberg 2019 über Stand und Ergebnisse des Bauprojekts.

[2] Hermann Neumerkel, Geschichtliches zum Jüdenhof. In: Dresdner Neumarkt-Kurier. Baugeschehen und Geschichte am Dresdner Neumarkt, 13 (2014) 1, S. 6–9.

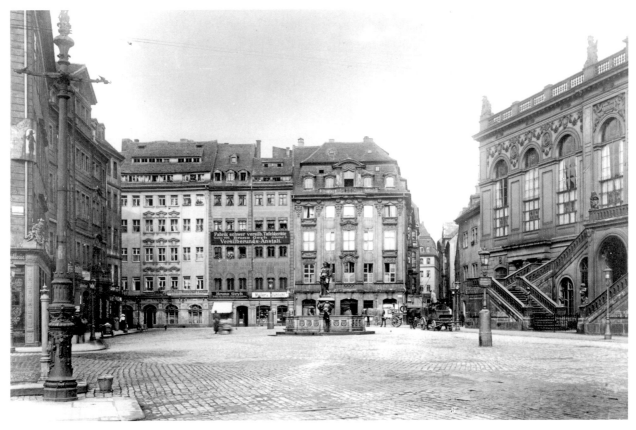

Abb. 2 Dresden, Neumarkt. Westliche Platzfront des Jüdenhofs mit dem Dinglingerhaus (Mitte) und dem Johanneum (rechts). Fotografie um 1900.

die denkmalpflegerisch-kunsthistorische Bauberatung lag wie immer in den Händen von Architekt Dietrich Berger und des Autors.[3] Die Konzeption, die in ersten sondierenden Entwürfen durch das Architekturbüro Michael Lehni/ML Planungsgruppe Lehni GmbH, Lauingen a. d. Donau, entwickelt worden war, sah das Quartier als kombiniertes Wohn- und Geschäftshaus vor. Hier sollten 19 Wohneinheiten (1.886 qm), sechs Ladengeschäfte (470 qm), Büros (256 qm) sowie ein Hotel mit 101 Zimmern (4.600 qm Hotelfläche) nebst Gastronomie (771 qm) und einer Tiefgarage mit 43 Stellplätzen vorgesehen werden. Das Hotel sollte sich um einen über dem Erdgeschoss verglasten Innenhof ("Frauenhof") *(Abb. 3)* herum auf den drei platzabgewandten Seiten, das heißt zur Sporergasse, Schössergasse und Rosmaringasse hin erstrecken, während die

hochwertige Front zum Jüdenhof für die Wohnfunktion reserviert bleiben sollte. Diese ersten Überlegungen wurden in der späteren Ausführung schließlich noch etwas modifiziert, indem sich die Wohnfunktion

3 Der vorliegende Aufsatz stellt die stark überarbeitete und ergänzte Version eines Artikels dar, der vom Autor im Jahre 2016 bereits einmal veröffentlicht worden war. Vgl.: S t e f a n H e r t z i g, Schöner denn je – Bericht aus der „Rekonstruktionswerkstatt" der Barockhäuser im Quartier VII/2 (Jüdenhof/KIM-Bau). In: Neumarkt-Kurier. Baugeschehen und Geschichte am Dresdner Neumarkt, 15 (2016) 1, S. 12–15. Siehe ferner auch: M a r t i n D e p p e, Der Dresdner Jüdenhof gestern, heute, morgen. In: ebda., 14 (2015) 1, S. 4–7; sowie T o r s t e n K u l k e, Licht und Schatten. Das Quartier VII/2. In: ebda., 12 (2013) 2, S. 4–7, in dem die Gesellschaft Historischer Neumarkt Dresden e. V. frühzeitig ihre Vorschläge für das Quartier veröffentlichte, denen der Bauherr dankenswerterweise in vielen Bereichen folgte.

in den Dachgeschossen teilweise auch auf die Seiten-straßen erstreckte *(vgl. Abb. 1)*. Für die Rekonstruk-tion der historischen Fassaden kamen in vorbildlicher Weise moderne hochwärmedämmende und mit Mi-neralwolle verfüllte Poroton-Ziegelsteine S9-MW der Firma Wienerberger zum Einsatz, welche – anders als in manchen anderen Arealen des Platzes – historisch materialgerechte steinerne Außenwände ermöglichten, in die dann die sandsteinernen Gliederungselemente wie im 18. Jahrhundert üblich eingelassen werden konnten.[4] Auch auf der Innenhofseite des Quartiers arbeitete man durchgängig mit sandsteinernen Profi-len und Fenstergewänden. Mustergültig war ebenso die Ausführung der „historischen" Dachstühle, die sämtliche als Vollholz-Konstruktionen ausgeführt wurden. Weniger befriedigend fielen aber leider auch in diesem Quartier die am Neumarkt fast allgegen-wärtigen außenliegenden Sonnenschutzmarkisen aus. Dabei sind es weniger die zur Aufnahme der Rollos aufgeschlitzten Fensterstürze oder die kaum sichtbaren führenden Metalldrähte, welche störend wirken, als vielmehr die an einigen Tagen komplett herabgelasse-nen Markisen, die die Fenster wie „geschlossene Au-gen" erscheinen lassen und damit oft genug das Bild der hochwertigen Gesamtarchitektur beschädigen. Vorklappende Sonnenschutz-Markisen, wie sie im 18. Jahrhundert üblich waren (auf den Gemälden Bellot-tos sind sie immer wieder anzutreffen) und wie sie von den Denkmalpflegeberatern gewünscht worden waren, vermochte man aus unbekannten Gründen nicht zu realisieren.

Von überragender Bedeutung sind im Quartier VII.2 selbstverständlich die zahlreichen Rekonstruk-tionen, die entweder als historischer Leitbau oder zumeist als Leitfassaden baulich verwirklicht worden sind. Bereits im Planungskonzept Neumarkt von 1995 war die gesamte Westfront des Jüdenhofs mit dem Dinglingerhaus sowie das Triersche Haus in der Spo-rergasse durch den Architekten Dieter Schölzel zur Re-konstruktion vorgesehen worden. Das vom Bauherrn mit ins Boot geholte Büro Andreas Hummel/Arte4D stellte schon zu einem frühen Zeitpunkt und in höchs-ter optischer Qualität die zukünftige Bebauung des Quartiers dar *(Abb. 4)* und weckte hohe Erwartungen, die die Realisierung schließlich auch weitgehend ein-halten sollte.[5]

Abb. 3 Dresden, Neumarkt. Quartier VII.2. Blick in den sogenannten „Frauenhof".

Das Prunkstück nicht nur dieses Quartiers, son-dern vielleicht auch des gesamten Neumarktgebiets und zugleich der Höhepunkt der Dresdner barocken Bürgerhausarchitektur stellt seit seinem Wiederaubau wieder das sogenannte „Dinglingerhaus am Jüden-hof" (ehemals Jüdenhof 5/Neumarkt 18) dar *(Abb. 5)*. Das Gebäude war um 1710/11 zucrst für den Hof-Küchenschreiber Abraham Thäme geschaffen wor-den und kurz danach in den Besitz des Goldschmieds Christoph George Dinglinger (1668–1728), einen der Brüder des berühmteren Juweliers Johann Melchior gekommen.[6] Eine Vielzahl stilistischer Gründe spricht ganz eindeutig dafür, dass Zwingerbaumeister Mat-thäus Daniel Pöppelmann (1662–1736) sein Architekt gewesen war, der an diesem Haus Dresdnerische und

[4] Monolithische Bauweise bei der Rekonstruktion des Jüdenhofs am Dresdner Neumarkt. In: AZ/Architekturzeitung Deutschland. Österreich. Schweiz, 19. Januar 2018. vhttps://www.architekturzei-tung.com/innovation/95-hochbau/3279-monolithische-bauweise-bei-der-rekonstruktion-des-juedenhofs-am-dresdner-neumarkt.html.

[5] Dieter Schölzel, Walter Köckeritz, Zur künftigen Gestal-tung des Neumarktes in Dresden. In: Die Dresdner Frauenkir-che. Jahrbuch zu ihrer Geschichte und zu ihrem Wiederaufbau, 2 (1996), S. 181–196.

[6] Stadtarchiv Dresden, Carl Hollstein: Historisches Häuserbuch Dresden-Altstadt (masch. Ms.), III, S. 16f. Stefan Hertzig, Das Dresdner Bürgerhaus in der Zeit Augusts des Starken. Dresden 2001, S. 112–115.

Abb. 4 Dresden, Neumarkt. Blick auf die westliche Fassadenfront des Quartiers VII.2. Visualisierung von Andreas Hummel.

französische Stilelemente mit Bauformen aus Böhmen und Italien zu einer genialen Synthese verbunden hatte.[7] So erklärt es sich auch, dass gerade auch dieses Bürgerhaus in so gut wie allen kunsthistorischen Standardwerken der Vorkriegszeit zu finden gewesen war, wo man stets nur voll des Lobes für das Bauwerk gewesen war. Ob es von Pöppelmann gewesen sei, war er sich nicht sicher, doch befand z. B. Wilhelm Pinder (1878–1947), dass es „(…) *durch die wunderbare Vornehmheit des Entwurfs als Werk eines wahrhaft großen Meisters ausgewiesen* [sei]“ und kam völlig zu Recht zu der Einschätzung, dass es „*gut möglich* [sei], *dass er* [Pöppelmann] *seinen Stil in einem Privathause so wie hier abgemäßigt hatte*“.[8]

Tatsächlich war und ist die fünfachsige und vier Geschosse hohe Hauptfassade des am Jüdenhof an der Ecke zur Sporergasse gelegenen Dinglingerhauses von vollendeter Schönheit: Sehr phantasievoll mit Tuchgehängen geschmückte Pilaster gliedern die Front über dem nur von schweren Schlusssteinen ausgezeichneten Erdgeschoss. Verdachungen mit Masken und unterschiedlichem vegetabilischem Ornament bekrönen die

Fenster. Besonders charakteristisch ist an dieser Fassade die sanfte, wellenartige Vorwölbung der drei mittleren Achsen, welche im barocken Dresden einzigartig war. Im Bereich des hohen Mansarddachs bildet zwischen unterschiedlich geformten Gaupen ein Zwerchhaus den bekrönenden Abschluss *(vgl. Abb. 5).*

[7] Auch die Mehrzahl der älteren Kunstwissenschaftler wies das Haus dem Zwingerbaumeister zu, so etwa: Cornelius Gurlitt, Beschreibende Darstellung der älteren Bau und Kunstdenkmäler des Königreichs Sachsen, 21.–23. Heft: Stadt Dresden, Dresden 1093, S. 687; Walter Mackowsky, Erhaltenswerte bürgerliche Baudenkmäler in Dresden. Dresden 1913, S. 38; Bruno Walter Döring, Matthes Daniel Pöppelmann. Der Meister des Dresdner Zwingers. Dresden 1930, S. 30; Rolf Wilhelm, Die Fassadenbildung des Dresdner Barockwohnhauses, (Diss.) Leipzig 1939, S. 50; Eberhardt Hempel, Geschichte der deutschen Baukunst, München 1956 (2. Aufl.), S. 435; Fritz Löffler, Das alte Dresden. Geschichte seiner Bauten, Dresden 1956 (2. Auflage), S. 97; Hermann Heckmann, Matthäus Daniel Pöppelmann und die Barockbaukunst in Dresden. Stuttgart 1986, S. 96.

[8] Wilhelm Pinder, Deutscher Barock. Die großen Baumeister des 18. Jahrhunderts. Königstein i. T. 1911, S. 122.

Abb. 5 Dresden, Neumarkt. Jüdenhof 5,
Dinglingerhaus. Fotografie vor 1945.

Der Wiederaufbau dieses kunsthistorisch so bedeutenden Hauses stellte für die Rekonstruktion ganz besondere Anforderungen: Das Dinglingerhaus war 1945 zwar so gut wie restlos zerstört worden *(Abb. 6)*, doch geben nicht nur sehr gute Fotografien aus den Beständen der Deutschen Fotothek Dresden und des Landesamtes für Denkmalpflege Sachsen Aufschluss vor allem über das Gesamterscheinungsbild und die Ornamentik, sondern etliche ebendort und im Dresdner Stadtplanungsamt aufbewahrte Pläne und Aufmaße aus der Zeit seit 1900 dokumentieren auch detailliertere Profilverläufe sowie die Innenstrukturen des Hau-

ses.[9] Wie beim Wiederaufbau des Dresdner Neumarkts stets gehandhabt, war es bei diesem Gebäude geradezu

[9] Z. B. das große Fassadenaufmaß von Wolfgang Rauda (1907–1971) aus dem Jahr 1927. Es sei an dieser Stelle einmal sehr herzlich Frau Dr. Ulrike Hübner-Grötzsch und Herrn Wolfgang Junius vom Landesamt für Denkmalpflege Sachsen gedankt, die die am Neumarkt tätigen Denkmalpflegeberater stets unbürokratisch und vor allem zeitnah mit hochaufgelösten Negativplatten-Scans der wichtigsten Fotografien versorgten. Die Computertechnik, die es heutzutage ermöglicht, historische Fotografien sehr individuell hinsichtlich Helligkeit und Kontrast auszuwerten, eröffnet zahleiche neue Möglichkeiten für die Rekonstruktion historischer Bauwerke.

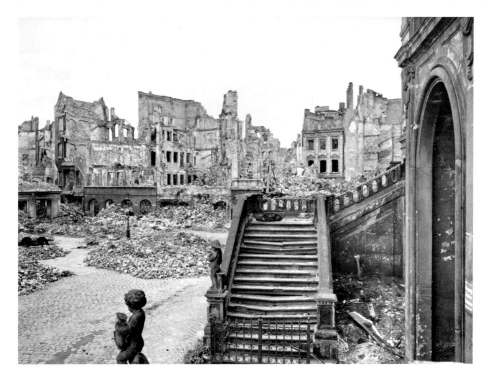

Abb. 6 Dresden, Neumarkt.
Zerstörter Jüdenhof.
Fotografie 1945.

geboten, die Rekonstruktion unter Ergänzung ver-
schiedener bereits vor 1945 verloren gegangener De-
tails vorzunehmen. Ein berühmter Kupferstich von
Moritz Bodenehr aus dem Jahre 1744 bot hierfür eine
günstige Ausgangssituation (Abb. 7). So ergänzte man
verschiedene aufstuckierte Tuchgehänge unterhalb der
Fenster des ersten Obergeschosses, versah den Dach-
bereich wie überall üblich nicht nur mit den hohen
Zierschornsteinen, sondern fügte vor allem wieder die
charakteristischen kleinen Ovalgaupen nebst bekrö-
nender Ellipsoide hinzu. All dieses, sowie eine an den
kleinteiligen Ursprungszustand angenäherte Fenster-
versprossung erhöhte noch einmal sehr die Wertigkeit
und die künstlerische Aussage dieses vom Böhmischen
Barock stark beeinflussten Bürgerhauses (Abb. 8).[10]

Wie schon oft wurde die Rekonstruktion der an-
spruchsvollen Stuck- und bildhauerischen Arbei-
ten der Fassade – ebenso wie die aller übrigen dieses
Quartiers – von Thomas Schubert, Possendorf, in sehr
hoher Qualität besorgt (Abb. 9). Dabei wurde sehr
kollegial um jedes noch so kleine ornamentale Detail,
vor allem auch um den typisch „barocken" Gesichts-

ausdruck der Maskenköpfe unterhalb der Fensterver-
dachungen gerungen. Ein Prunkstück des Gebäudes
stellt des Weiteren die typisch barocke Portaltüre dar,
die man abweichend vom Zustand unmittelbar vor
1945 ebenfalls nach den Angaben im Stich Bodenehrs
neu erschuf. Besonders schön stellen sich hier die bei-
den originalen (!) barocken Türdrücker dar (Abb. 10),
welche vom ehemaligen Dresdner Stadtdenkmalpfle-
ger Bernd Trommler dankenswerterweise aus Privatbe-
sitz gestiftet worden sind. Das bekannte Oberlichtgit-
ter der Türe – das einzige erhalten gebliebene originale
Teil des Hauses (Abb. 11) – soll nach seiner Restau-
rierung eines Tages ebenfalls wieder eingebaut werden,

[10] Moritz Bodenehr, Das prächtige neue Königl. Stallgebäude in
 Dresden mit der Engl. Treppe, Kupferstich, um 1744. Sächsische
 Landesbibliothek – Staats- und Universitätsbibliothek Dresden,
 Kartensammlung, Signatur/Inventar-Nr.: SLUB/KS B7726. Die
 verloren gegangenen Ovalgaupen sind ebenfalls auf einigen Foto-
 grafien des 19. Jahrhunderts im Landesamt für Denkmalpflege
 Sachsen dokumentiert.

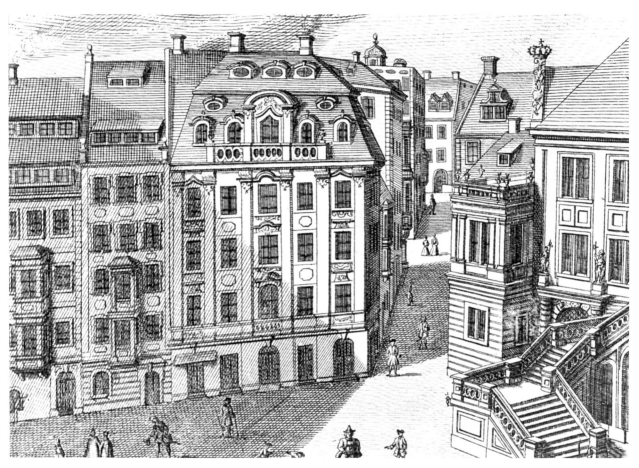

Abb. 7 Moritz Bodenehr, Das prächtige neue Königliche Stall-Gebäude in Dresden mit der Englischen Treppe, Kupferstich, um 1744.
Ausschnitt mit den Häusern Jüdenhof 3 und 4 (links) und dem Dinglingerhaus (rechts).

doch steht diese Maßnahme wie einige andere Arbeiten an Quartier VII.2 leider noch aus.[11]

Ein sehr wichtiger Aspekt beim Wiederaufbau des Dinglingerhauses stellt der Erhalt und die Integration der historischen Kellerreste dar *(Abb. 12)*. In seinem Schreiben vom 16. Oktober 2013 wies das Amt für Kultur und Denkmalschutz diese im Rahmen von § 2, Abs. 5 SächsDSchG dankenswerterweise als Bodendenkmal aus, denn diese „*(…) reichen bis in das ausgehende Mittelalter zurück und vermitteln in den verschiedenen Bauphasen bis zum Einbau von Luftschutzvorrichtungen einen Eindruck der Baugeschichte eines Dresdner Bürgerhauses*", so die Begründung.[12] Die im Wesentlichen zwei großen Tonnen mit zumeist noch

überwölbten Durchgängen und ein sehr schönes spätgotisches, teilergänztes Türgewände *(Abb. 13)* wurden auf diese Weise zu einem attraktiven Teil der dort sowie im Erdgeschoss darüber befindlichen Erlebnis-

[11] Zu diesen fehlenden Maßnahmen gehören die Anstriche der Erdgeschosse des Dinglingerhauses und des Trierschen Hauses (dort auch derjenige des prachtvollen Eck-Erkers nebst seiner polychromen Farbfassung) sowie sämtlicher Zierschornsteine, die stets mit der Farbfassung der Fassaden korrespondieren müssen. Über die Gründe war bisher leider nichts in Erfahrung zu bringen.

[12] Ich danke an dieser Stelle sehr herzlich Herrn Nilsson Samuelsson, Stadtplanungsamt Dresden, für die kurzfristige Möglichkeit der Einsichtnahme in die städtischen Planunterlagen und den Schriftverkehr zu diesem Bauprojekt.

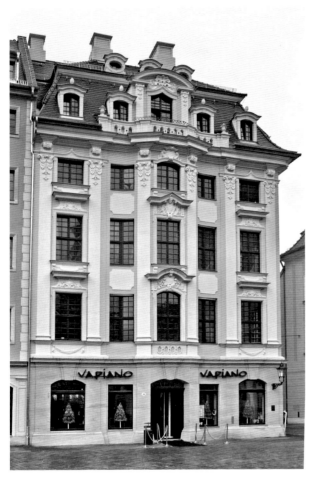

Abb. 8 Dresden, Neumarkt, Quartier VII.2.
Wiederaufgebautes Dinglingerhaus am Jüdenhof.
Fotografie Dezember 2016.

Abb. 9 Dresden, Neumarkt, Quartier VII.2. Rekonstruiertes Ver-
dachungsornament am ersten Obergeschoss des Dinglingerhauses,
Tonmodell von Thomas Schubert, Possendorf.
Fotografie Juli 2015.

Gaststätte. Gleichzeitig vertiefen diese Teile in starkem
Maße die Dimension des Dinglingerhauses als einer
nicht nur originalgetreuen Rekonstruktion, sondern
auch als eines in Teilen noch authentischen histori-
schen Bauwerks.

Unterstützt wird dieser Aspekt auch durch die
Wiedergewinnung einiger durch Pläne sehr gut doku-
mentierter historischer Innenstrukturen in den rekon-
struierten oberen Bereichen.[13] Zu diesen gehört die
Anlage dreier zum Jüdenhof hin gelegener, als Enfi-
lade angelegter herrschaftlicher Wohnräume im ersten
Obergeschoss *(Abb. 14)*. Auf die Rekonstruktion der

engen Wendeltreppe sowie des winzig kleinen Höf-
chens wurde hingegen verständlicherweise verzichtet.
Ein für die beteiligten Kunsthistoriker und Denkmal-
pfleger nicht leicht zu verschmerzendes Kapitel stellte
jedoch die „Rekonstruktion" der historischen Kreuz-
gratgewölbe im Erdgeschoss dar *(Abb. 14, 15)*. Als eine
„Glättung" der in Vorkriegsplänen ersichtlichen, sehr
uneinheitlichen ursprünglichen Strukturen war eine
solche von Anfang vorgesehen und war gerade auch
im Sinne der Rekonstruktion des Dinglingerhauses als
„Leit*bau*" von Bedeutung gewesen.

Ungünstigerweise wurde die Verantwortung Pla-
nung und Herstellung dieser Gebäudeteile vom Bau-
herrn weg auf den Mieter des Erdgeschosses, eine
bekannte Restaurantkette, übertragen, die hinsicht-
lich der Integration notwendiger größerer Zu- und
Abluftanlagen jedoch wirtschaftlich bedingte eigene
Wünsche äußerte. Zusätzlich war dem Planungsbüro
mit der Platzierung eines nicht mehr zu korrigieren-
den Beton-Innenpfeilers außerhalb der Axialität des
Eingangsportals ein Fehler unterlaufen, welcher für

[13] Landesamt für Denkmalpflege Sachsen (LfD), Plansammlung, M
21 A Bl. 92.

die Schaffung eines harmonischen Gewölbegefüges eine weitere Schwierigkeit entstehen ließ. In zahlreichen Beratungsrunden mit dem Mieter konnte die Denkmalpflegeberatung schließlich immerhin erreichen, dass die Gewölbe in der von Anfang an vorgesehenen Form realisiert wurden, indem man sie nun für die Integration der Haustechnik jedoch tiefer platzierte und sie gleichzeitig etwas von den Außenwänden wegrückte, um die nötigen Zu- und Abluftöffnungen dort und nicht in den Gewölbekappen selbst anordnen zu müssen. Die Umsetzung der „Pfeiler" und „Gewölbe" in wenig haltbarem Gipskarton sowie deren starke Verziehung zum Portal hin, um die Auflager nicht teilweise bis zu 20 cm weit über die Pfeiler hinausragen zu lassen, vermochte man hingegen nicht zu verhindern. Trotz des für die Restaurantgäste insgesamt zufriedenstellenden Ergebnisses stellt dieses für den Experten, verglichen etwa mit den großartigen, werkgerecht ausgeführten Steinwölbungen in der unlängst rekonstruierten Frankfurter Altstadt oder auch nur mit den sehr soliden Rabitzgewölben in einigen anderen Dresdner Neumarkt-Häusern (zum Beispiel: Hoffmannseggsches Haus, British Hotel) eine Enttäuschung dar.

Nach den städtischen Festlegungen sollten im Quartier VII.2 an der Jüdenhoffront auch die nachfolgenden drei Häuser – in diesem Falle aber nur als reine Leitfassaden – zur Rekonstruktion kommen. Die komplizierte Baugeschichte der beiden ehemaligen Häuser Jüdenhof 3 und 4 warf beim Wiederaufbau trotz der unprätentiösen Schlichtheit ihrer Fronten jedoch ganz eigene Probleme auf. Die profilierten Re-

Abb. 10 Dresden, Neumarkt, Quartier VII.2. Originale barocke Türknäufe, bestimmt für das Portal des Dinglingerhauses.

naissancefenstergewände wiesen die beiden kleinen, dreiachsigen Häuser, die im Laufe ihrer Geschichte immer wieder von Hofhandwerkern bewohnt wurden, ursprünglich als Bauten des späten 16. Jahrhunderts aus. So lebten hier etwa die Goldschmiede Abraham Schwedtler (1630) und Stephan Kirchoff (1629) oder der Kurfl. Leibschneider Wolfgang Steuerer (1649–95). Wie eine Darstellung in Gabriel Tzschimmers berühmter „Durchlauchtigster Zusammenkunft" belegt, wiesen beide Bauten bis zum Jahre 1678 nur drei Obergeschosse auf, waren an den Seiten aber wohl bereits mit rahmenden Bossierungen versehen und

Abb. 11 Dresden, Neumarkt, Quartier VII.2. Originales, zum Wiederaufbau vorgesehenes Oberlichtgitter des Dinglingerhauses.

Abb. 12 Dresden, Neumarkt, Quartier VII.2. Kelleranlage des Dinglingerhauses in Fundsituation nach Südosten. Fotografie August 2013.

an den Mittelachsen der Fronten jeweils mit schönen zweigeschossigen Erkern geschmückt worden. Bereits nach 1678 wurde das rechte Haus Nr. 4 mit gleichgestalteten Fenstern aber um eine Etage aufgestockt und mit einem Satteldach mit Schleppgaupen versehen. Das linke Haus Nr. 3 wurde hingegen erst zwischen 1850 und 1870 ähnlich wie sein Nachbar mit einem vierten Obergeschoss versehen, im Bereich des Daches aber mit den zeittypischen stehenden Dachgaupen abgeschlossen. Die Bossierungen an den Fassaden wurden in den hinzugefügten Stockwerken interessanterweise vereinfacht, ohne Vor- und Rücksprünge wiederholt. Ende des 19. Jahrhunderts beseitigte man schließlich beide Erker, brachte dafür aber eine wenig ästhetische gründerzeitliche Fassadenbemalung an. Bereits im Jahre 1936 wurde diese im Rahmen einer NS-Sanierung des Neumarkts zu Recht aber schon wieder beseitigt.[14]

Wie nicht anders vorstellbar, warf diese komplizierte Baugeschichte beim Wiederaufbau angesichts des heutzutage im Inneren ganz anders strukturierten Komplexes einerseits und des auf Wirtschaftlichkeit hin orientierten Bauherren andererseits einige Probleme auf. Letztlich führte dies dazu, die beiden Fassaden im Sinne einer Art „adaptierten Rekonstruktion" abweichend von ihrem letzten Zustand, dem hier prinzipiell der Vorrang einzuräumen war, leicht zu verändern. Dies betraf zunächst die Fenster, welche zwar wieder mit ihren historischen Renaissanceprofilen ausgebildet, in ihren Formaten jedoch vereinheitlicht wurden. Die seitlichen Bossierungen formte man hingegen wieder in den drei ersten Obergeschossen mit ihren Versprüngen, im vierten Obergeschoss aber mit den Vereinfachungen aus, um an dieser Stelle die Baugeschichte der Häuser wieder ein wenig nachvollzieh-

Abb. 13 Dresden, Neumarkt, Quartier VII.2. Teilergänztes spätgotisches Türgewände im Keller des Dinglingerhauses.

[14] Häuserbuch Dresden-Altstadt (wie Anm. 6), II, S. 18 ff. und 21 f. G u r l i t t (wie Anm. 7), S. 646; H e r t z i g 2001 (wie Anm. 6), S. 64 und 67; H e n n i n g P r i n z ….. In: Stefan Hertzig (Hg.): Der historische Neumarkt zu Dresden, Dresden 2005, S. 107.

Abb. 14 Dresden, Neumarkt. Umbauprojekt für das Dinglingerhaus mit Angabe der Seitenfassade und des Erdgeschoss-Grundrisses. Aufmaß um 1900.

barer zu machen. In diesem Sinne behielt man ferner im Dachbereich zwar auch die Unterschiede zwischen stehenden Gaupen und Schleppgaupen bei, vergrößerte deren Abmessungen aber teilweise nicht unbeträchtlich und gab ebenfalls die Höhenversprünge zwischen den Firsten der beiden Häuser auf. Eine fast exakte Rekonstruktion des unmittelbaren Vorkriegszustands stellen wiederum die beiden Erdgeschosse dar, deren recht große Schaufensteröffnungen des 19. Jahrhunderts den Interessen und Wünschen der heutigen Ladeninhaber sehr entgegen kommen *(Abb. 16)*.[15]

Auch die Fassade des rechts daneben befindlichen Barockhauses, ehemals Jüdenhof 2, war zur Rekonstruktion bestimmt. Es war nach 1705 für den Hof-Beutler und Lederhändler George Trömer durch den

[15] Die an dieser Stelle sehr verkürzt wiedergegebene, nicht unkomplizierte planerische Entwicklung nebst des insgesamt doch zufriedenstellenden Ergebnisses gelang aufgrund der stets sehr kollegialen, freundschaftlichen Zusammenarbeit aller Beteiligten – der Planer, des Bauherrn, der Vertreter des Stadtplanungsamts sowie der Denkmalpflegeberater.

Abb. 15 Dresden, Neumarkt, Quartier VII.2. Gaststätte im Erdge-
schoss des Dinglingerhauses mit fertiggestellten „Gewölben".
Fotografie Juli 2016.

bekannten Amtsmaurermeister George Haase (1665–
1725) errichtet worden. Gemessen an dem umfang-
reichen Œuvre dieses Architekten, zu dem zahlreiche
Meisterwerke barocker bürgerlicher Wohnbaukunst
gehörten, handelt es sich bei dem sieben Achsen brei-
ten und fünf Geschosse hohen Haus am Jüdenhof
mit seinem steilen Satteldach und den altertümlichen
Schleppgaupen um eine eher traditionelle Schöpfung.
Immerhin wird die Fassade an den Seiten aber mit Pi-
lastern mit Phantasiekapitellen gerahmt und an dem
dreiachsigen Mittelrisalit über den Fenstern mit rei-
chem Verdachungsdekor mit fratzenhaften Maskenor-
namenten geschmückt. Ihre Rekonstruktion erfolgte
durch Thomas Schubert in gekonnter Einfühlung in
die barocke Formenwelt.[16]

 Auch beim Haus Jüdenhof 2 mussten Entscheidun-
gen über das „Was" der Rekonstruktion getroffen wer-
den. Unstrittig war es, dass seine oberen Teile, welche
bis 1945 so gut wie unverändert erhalten geblieben
waren, wiederhergestellt werden sollten. Die interes-
sante und üppige Ladengestaltung des späten 19. Jahr-

hunderts im Erdgeschoss wurde hingegen zum Unmut
mancher an der Epoche Interessierter nicht wieder im
originalen Material erschaffen. Ihre überladenen For-
men hatten die wesentlich zurückhaltendere barocke
Obergeschossarchitektur konterkariert und waren aus
diesem Grunde schon im Jahre 1936 zu Recht beseitigt
und durch eine einfache, glatte Gestaltung ersetzt wor-
den, so dass von ihr nur noch die vier großen Korbbo-
genöffnungen übriggeblieben waren. Anstatt eine völ-
lig neue Erdgeschossarchitektur zu erschaffen, wählte
man den Weg der einfachen Wiederherstellung dieses
letzten, durchaus passenden und den Zwecken der da-
hinter befindlichen Läden sehr entgegenkommenden
Zustands.

 Das große, an der Ecke zwischen Sporer- und
Schössergasse gelegene, sogenannte Triersche Haus,
Sporergasse 2, stellt das zweite große Glanzlicht der
Rekonstruktion im Quartier VII.2 dar (Abb. 17). Es
war um 1695 für den Kurfl. Hof- und Justitienrat und
Bibliothekar J(ohann?) F(riedrich?) Trier von einem
unbekannten Architekten errichtet worden.[17] Über
dem mit einer schweren Bossierung ausgestatteten
Erdgeschoss waren die beiden Fassaden – die neunach-
sige Hauptfront zur Schössergasse sowie die um eine
Achse breitere zur Sporergasse – mit einfach profilier-
ten, teilweise gekuppelt vorliegenden Fenstern, Stock-
werksgesimsen und seitlichen breiten Rustizierungen
ausgestattet. Ursprünglich verfügte das Haus nur über
zwei Obergeschosse nebst eines, wie Henning Prinz
feststellte, zur Schössergasse hin gelegenen, fünfachsi-
gen Zwerchhauses.[18] Daran anknüpfend erhöhte man
im Jahre 1791 das gesamte Gebäude und den Erker
um ein volles Geschoss, indem man in gekonnter
Weise überall die Formen des späten 17. Jahrhunderts

16 Häuserbuch Dresden-Altstadt (wie Anm. 6), II, S. 24 f. Hertzig
 2001 (wie Anm. 6), S. 92 f. und S. 215–219; Hertzig 2005 (wie
 Anm. 14), S. 107.
17 Gurlitt 1903 (wie Anm. 7), S. 672. Häuserbuch Dresden Altstadt
 (wie Anm. 6) III, S. 83 f; Hennig Prinz, in: Hertzig 2005 (wie
 Anm. 14), S. 113.
18 Prinz 2005 (wie Anm. 17), leider jedoch ohne genaueren Beleg.
 Interessanterweise ist auf dem Stich von Moritz Bodenehr von ca.
 1744 neben dem damals erkennbar nur zweigeschossigen Erker eine
 ähnliche, insgesamt wohl vier Geschosse hohe Struktur zu sehen,
 die sich jedoch an der Sporergasse (!) befand.

Abb. 16 Dresden, Neumarkt. Gesamtansicht des wiederaufgebauten Quartiers VII.2 aus östlicher Richtung mit den Häusern Jüdenhof 2, Jüdenhof 3 und 4 und dem Dinglingerhaus.

wiederholte, und schloss das Gebäude mit einem hohen und steilen Satteldach mit spätbarocken Stichbogengaupen ab *(Abb. 18)*.

Selbstverständlich ist der Erker – auch und gerade in städtebaulicher Hinsicht – der künstlerische Höhepunkt an dem sonst eher schlichten Haus *(Abb. 19)*. Über zwei schweren rustizierten toskanischen Säulen im Erdgeschoss erhebt sich dieser in den Obergeschossen, welche von Stichbogenfenstern mit schweren Schlusssteinen und Akanthusblattdekor sowie von toskanischen Pilastern mit Rosetten in den Gebälken darüber gerahmt werden. Zu Recht lobte Henning Prinz die gekonnte architektonische Verbindung dieses Bauteils mit der restlichen Fassade, indem sich die dortigen breiten Rustizierungen in kleinen, ebenso gestalteten Reststücken beim Erker fortsetzten. Den

Hauptdekor bilden aber die drei, mit Rollwerk geschmückten Kartuschen, welche in den beiden ursprünglichen Etagen zusätzlich noch mit Reliefs und Inschriften versehen sind: Im ersten Obergeschoss erscheint die Inschrift „SOLATIO PEREGRINITATI" („Dem Trost für den aus der Fremde Kommenden/ Heimatlosen") und darunter entweder das abgewandelte Symbol der Erde oder der Reichapfel als Symbol für das Heilige Römische Reich Deutscher Nation. *(Abb. 20)* Im Geschoss darüber – und mit dem ersten in seiner ikonographischen Aussage ganz sicher in Verbindung stehend – ein Davidsstern, der vor ein sogenanntes „Auge Gottes" mit Wolken und Strahlengloriole, einem uralten christlichen Symbol, geblendet ist. *(Abb. 21)* Es scheint eher sehr unwahrscheinlich, dass der Hausbesitzer im Bezug zum Judentum stand oder

Abb. 17 Dresden, Triersches Haus, Sporergasse 2.
Fotografie 1913.

Abb. 18 Dresden, Triersches Haus, Sporergasse 2. Genehmig-
tes Umbauprojekt von 1791 mit Grundriss, Fassadenriss und
Schnittzeichnung.

gar getaufter Jude war. Diesem wäre, so diese Lesart, in
der Fremde, also in Dresden, Trost und Heimat zuteil
geworden und deshalb hätte er der Stadt, das Haus mit
seinem prachtvollen Erker zur Zierde und Ehre errich-
tet. Eine andere Interpretation vermag im Davidsstern
zusammen mit dem „Auge Gottes" einen freimaureri-
schen Hintergrund zu erblicken, wodurch man sich in
Verbindung mit dem Symbol der Erde den Bauherrn
vielleicht auch als einen „heimatlosen" Kosmopoliten
vorstellen kann. Letzte Sicherheit haben die Historiker
über die tiefere Bedeutung der Erkerreliefs noch nicht
erlangt.[19]

 Das kunst- und kulturhistorisch wertvolle Triersche
Haus hätte nicht nur jeden Grund, sondern vor allem
auch hervorragende Chancen gehabt, als Leitbau – so
war es über Jahre hinweg geplant – im Äußeren und

Inneren sehr exakt rekonstruiert zu werden. Denn ne-
ben zwei hervorragenden Fotografien des ursprüngli-
chen Erscheinungsbildes hat sich im Landesamt für
Denkmalpflege Sachsen ein kompletter Plansatz mit
Grund- und Aufriss sowie einer Schnittzeichnung des

[19] Im Rahmen der Rekonstruktionsmaßnahme fand zwischen dem
 Autor, Claudia Freudenberg und Prof. Dr. Heinrich Magirius eine
 intensive Diskussion zu dieser Thematik statt. Der keineswegs
 unattraktiven freimaurerischen Interpretation steht jedoch die Tat-
 sache gegenüber, dass sich nach der Entstehung des Freimaurertums
 in England im Jahre 1717 die erste Loge in Deutschland erst in den
 dreißiger und vierziger Jahren des 18. Jahrhunderts in Hamburg
 etablierte. Eugen Lennhoff / Oskar Posner / Dieter A.
 Binder, Internationales Freimaurerlexikon. München 2006 (5.
 Auflage); Susanne B. Keller (Hg.): Königliche Kunst – Freimaurerei
 in Hamburg seit 1737, Hamburg 2009.

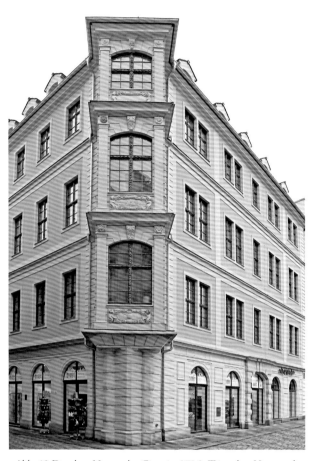

Abb. 19 Dresden, Neumarkt, Quartier VII.2. Triersches Haus nach dem Wiederaufbau. Fotografie Januar 2019.

Abb. 20 Dresden, Neumarkt, Quartier VII.2, Triersches Haus. Brüstungsfeld im ersten Obergeschoss des Erkers mit wieder-eingebautem Architekturfagment.

Abb. 21 Dresden, Neumarkt, Quartier VII.2, Triersches Haus. Brüstungsfeld im zweiten Obergeschoss des Erkers mit wieder-eingebautem Architekturfagment.

Gebäudes von der Umbaumaßnahme des Jahres 1791 erhalten.[20] Sowohl die sehr großzügige innere Struktur, die anders als bei den meisten Bürgerhäusern im Neumarktgebiet hier sehr regelmäßig und im rechten Winkel angelegt gewesen war, hätte man ebenso wie den relativ großen Hof und das Haupttreppenhaus quasi 1:1 wiederherstellen können. Aus unbekannten und auch kaum nachvollziehbaren Gründen war das Triersche Hauses als Leitbau durch den Gestaltungsbeirat jedoch aufgegeben und zu einer reinen Leitfassade herabgestuft worden. Nach dieser Grundsatzentscheidung war es den beiden Denkmalpflegeberatern trotz intensiver Versuche nicht mehr möglich gewesen, den verständlicherweise auf Wirtschaftlichkeit orien-

tierten Bauherrn von der Wiederherstellung einiger innerer Strukturen zu überzeugen. Eine Ausnahme stellt lediglich das an alter Stelle hinter dem Portal in der Sporergasse angeordnete moderne Treppenhaus dar.

Trotz dieser Einschränkung erfolgte die äußere Rekonstruktion des Trierschen Hauses ebenso wie bei allen anderen Leitfassaden dieses Quartiers auf sehr hochwertige Art und Weise: Zum einen gelang es, an dem kostbaren Eckerker drei erhalten gebliebene originale Architekturfragmente – zwei Rosetten aus den Gebälken und

20 LfD, Plansammlung, M 21 A Bl. 47.

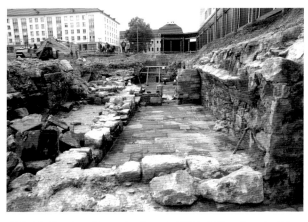

Abb. 23 Dresden, Neumarkt, Quartier VII.2. Kelleranlage des Trierschen Hauses in Fundsituation nach Westen. Fotografie Mai 2013.

Abb. 22 Dresden, Neumarkt, Quartier VII.2. Triersches Haus. Farbstudie für die polychrome Farbfassung des Erkers von Claudia Freudenberg, Dresden.

Abb. 24 Dresden, Neumarkt, Quartier VII.2. Gedenktafel am Portal des Trierschen Hauses. Fotografie 2019.

ein Widderkopf aus der Rollwerksdekoration im ersten Obergeschoss – in ihrer Versehrtheit wiedereinzubauen. Ein zwischen dem Bauherrn und der Landeshauptstadt Dresden geschlossener Gestattungsvertrag ermöglichte überhaupt erst die Errichtung des weit über die eigentliche Grundstücksgrenze hinausragenden Bauteils. Ferner machte es der persönliche Einsatz des Bauherrn möglich, dass zumindest für die Vorderseite des Erkers die noch aus dem 17. Jahrhundert überlieferte, originale kleinteilige Gestaltung der großen Fensterkreuze mit schönen Akanthusblättern wiederhergestellt werden konnte. Tatsächlich war auch diese bei der Bauwerkserhöhung von 1791 übernommen worden, hatte sich dort bis 1945 erhalten und konnte dadurch – ein sehr seltener Fall am Dresdner Neumarkt – fotografisch überliefert werden. Ein Wermutstropfen bleibt indes die immer (noch) nicht realisierte Ausführung der sehr schönen, polychromen Farbfassung des Erkers in Hellgrau, sowie Blau- und Goldtönen von Claudia Freudenberg *(Abb. 22)*. Dies würde die ikonographische und künstlerische Bedeutung des wertvollen Bauteils noch einmal erheblich steigern. Auch am Trierschen Haus musste ein Kompromiss bei der Wiederherstellung des Erdgeschosses gefunden werden. Die an sich gut dokumentierte ursprüngliche Gestaltung des 17. und 18. Jahrhunderts bot sich aus Wirtschaftlichkeitsgründen nicht mehr an. Sehr viel besser eignete sich hingegen – und wurde deshalb letztlich auch gewählt – eine

Abb. 25 Dresden, Neumarkt, Quartier VII.2. Neubauten in der (neuen) Rosmaringasse / Ecke Jüdenhof, 2013. Entwurfsfotografik des Büros STELLWERKarchitekten, Dresden.

Gliederung aus dem 19. Jahrhundert mit relativ großen Rundbogenöffnungen, die für heutige Geschäftszwecke ideal sind. Ebenfalls nicht übernommen wurde eine nur an der Schössergassenfassade ausgeführte, nochmalige Veränderung aus der Zeit des Jugendstils, die das Erdgeschoss dort durchaus sehr phantasievoll mit breiten Stichbögen und schweren Quaderungen im Sinne des späten 17. Jahrhunderts gestaltete.

Abb. 26 Dresden, Neumarkt, Quartier VII.2.
Trifersches Haus und Neubauten an der Schösser- und (neuen) Rosmaringasse 5, 7, 9. Planung STELLWERKarchitekten, Dresden.

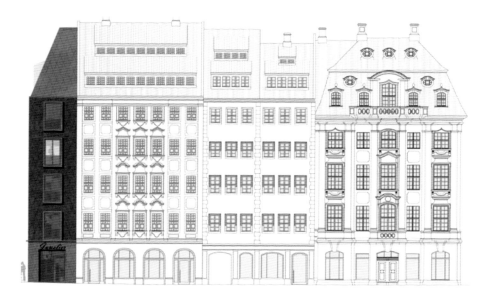

Abb. 27 Dresden, Neumarkt,
Quartier VII.2.
Entwurfszeichnung des Büros
Schubert Horst Architekten für
den Neubau Galeriestraße/Ecke
Jüdenhof.

Ein besonderes, leider nicht im Sinne der Historiker und Denkmalpfleger ausgegangenes Kapitel stellte die Thematik der Keller dar. Obwohl auch hier noch beträchtliche Reste der Tonnen einschließlich sehr schöner Sandsteinfußböden ergraben worden waren, waren diese vom Landesamt für Archäologie Sachsen als nicht schutzwürdig eingestuft und damit zum Abriss freigegeben worden *(Abb. 23)*. Dies ist besonders bedauerlich, denn als einzige größere, zusammenhängende materielle Reste hätten sie auf eindringliche Weise gerade auch an das jüngere, sehr tragische Schicksal dieses Hauses erinnern können. Das Gebäude, das sich seit 1920 im Besitz eines jüdischen Vereins für Bedürftige befand, wurde von den nationalsozialistischen Machthabern im April 1940 zu einem der insgesamt 37 Dresdner „Judenhäuser" bestimmt. Dort konzentrierte man auf entwürdigende und demütigende Art und Weise die Dresdner Bürger jüdischen Glaubens, bevor man sie ins „Judenlager Hellerberg" und von da aus weiter in die Todeslager von Theresienstadt und Auschwitz deportierte. Trotz eines Anstoßes durch die Gesellschaft Historischer Neumarkt Dresden e. V. sah sich letztlich auch die jüdische Gemeinde Dres-

den aus finanziellen Gründen außerstande, für den Erhalt der Keller aufzukommen und hier eine doch so wünschenswerte Gedenkstätte einzurichten. So blieb es am Ende bei der Anbringung einer großen Bronze-Gedenktafel mit einem informierenden Text, der gemeinsam von der Gesellschaft für christlich-jüdische Zusammenarbeit und der Jüdischen Gemeinde Dresden konzipiert worden war. Die Platte sollte zu Anfang noch direkt unterhalb des Erkers angebracht werden, wo sie jedoch zuviel von der gerade erst rekonstruierten Architektur des 17. Jahrhunderts überdeckt hätte. Aus diesem Grund entschloss man sich, sie neben den alten Hauseingang in der Sporergasse anzubringen *(Abb. 24)*, wo sie der Schar der Dresdner Bürger und deren Gäste, die sich dort täglich vorbeibewegt, um so deutlicher in die Augen fällt.[21]

Wie in allen anderen Neumarktarealen, so bilden auch im Quartier VII.2 zeitgenössische Neubauten ein

[21] Hermann Neumerkel: „.... die Juden sind weg" – auch diejenigen von der Sporergasse 2. In: Neumarkt-Kurier. Baugeschehen und Geschichte am Dresdner Neumarkt, 16 (2017) 1, S. 26.

Abb. 28 Dresden, Neumarkt. Blick von der Treppe des Johanneums auf den Jüdenhof, Fotografie um 1930.

wichtiger Teil des architektonischen Gesamtkonzepts. Das zwischen dem Dinglingerhaus und dem Trierschen Haus gelegene Gebäude Sporergasse 4, vor 1945 ein kleines fünfgeschossiges Erkerhaus aus dem frühen 18. Jahrhundert, konnte aufgrund seiner zu den Nachbarhäusern hin verspringenden Geschossigkeit nicht als Rekonstruktion ausgeführt werden. Verschiedene durch das Büro Michael Lehni vorgeschlagene eigene Entwürfe wurden vom Gestaltungsbeirat Kulturhistorisches Zentrum als unpassend abgelehnt. Die von Sabine Schlicke entworfene unprätentiöse Putzfassade mit Hochrechteckfenstern, für die man sich schließlich entschied, sollte sich an dieser Stelle sehr gut einfügen.

Als durchaus sehr problematisch erwies sich jedoch der Neubau des Architekturbüros STELLWERKarchitekten (Philipp Herrich), welcher aus einem kleinen internen Wettbewerb im Januar 2014 vom Gestaltungsbeirat für die nicht zum Wiederaufbau vorgesehenen Fassaden an der Galeriestraße und an der Rosmaringasse ausgewählt wurde. „*Grundlegender Entwurfsgedanke*", so das Architekturbüro, war „*die Schaffung eines schlüssigen Übergangs vom kleinteiligen Neumarkt zum großmaßstäblichen Kulturpalast. Es soll ein dem Kulturpalast selbstbewusst gegenüberstehendes Bauvolumen geschaffen werden.*" Interessanterweise stellt sich der Neubau an Schösser- und Rosmaringasse jedoch als ein durchaus eher klassisch anmutendes Gebäude dar: Ein strenges Raster hochrechteckiger französischer Fenster mit gläsernen Brüstungen gliedert die Front in Sockel, Hauptfassade und Dach. Durch leichte Versprünge wird diese zusätzlich noch horizontal unterteilt. Ein an der Rosmaringasse leicht überhöhtes Satteldach mit stehenden Gaupen bildet den Abschluss *(Abb. 25)*. Des Weiteren wurde „*in Anlehnung an die umgebenden Gebäude (…) als Fassadenmaterial heller, warmer Putz gewählt*", so die Architekten weiter. Als wirklich schwierig stellt sich der Neubau aber an der Ecke zum Jüdenhof dar, wo dieser sich „*(…) von einem Hotelgebäude in der Schössergasse – mit der Wiederholung streng gerasterter Fenster – zu einem mit Loggien aufgelockerten Wohnbau*" entwickelt. Eine aus verkehrstechnischen Gründen offenbar unbedingt notwendige Verkürzung der Parzelle an dieser Stelle machte eine Rekonstruktion des kleinen Erkerhauses Galeriestraße 17 unmöglich, welche der Bauherr im Hinblick auf die berühmte

Ansicht vom Jüdenhof aus eigentlich angestrebt hatte.[22] Es sind vor allem die an dem neuen Eckbau gewählten unterschiedlich großen verspringenden Fensterformate, die ihn in dem harmonischen Gefüge des kleinen Platzes als Fremdkörper in Erscheinung treten lassen. Darüber hinaus wurde *„der obere Abschluss als gestaffeltes Attikageschoss (…) mit Dachterrasse realisiert. Die fehlende Möglichkeit des weiten Blickes aus den Hotelzimmern soll durch eine „Rooftop-Bar" auf dem Dach kompensiert werden. Die Aussicht über den Kulturpalast, auf die Kreuzkirche und über den Jüdenhof Richtung Kuppel der Frauenkirche (soll) (…) so öffentlich zugänglich gemacht* (werden)".[23]

Selbstverständlich bietet die gewählte Lösung des Büros STELLWERKarchitekten auf diese Weise sowie durch sehr großzügige innenliegende Balkone – der Autor vermochte sich hiervon bereits selbst zu überzeugen – unüberbietbare funktionale Vorteile. Eine optisch-architektonische Überleitung dieses Neumarktareals, als dessen Bestandteil der Neubau selbst nach der Errichtung des benachbarten Quartiers VI aber stets in Erscheinung tritt, vermag der Autor hier jedoch nicht zu erkennen. Interessanterweise hatte es beim Wettbewerb 2014 auch andere Entwürfe gegeben (so etwa der Büros dd1 architekten und von Schubert + Horst Architekten, *Abb. 27*), welche gerade für die problematische Gebäudeecke zur Galeriestraße, andere, harmonischere und dabei durchaus sehr phantasievolle Lösungen erbracht hätten. Diese wurden jedoch, ebenso wie eine vom Bauherrn, Michael Kimmerle, selbst entwickelte sehr traditionell-historisierende Variante vom Gestaltungsbeirat verworfen. Die schlussendlich realisierte Ecklösung – notabene *nicht* die übrigen Neubau-Fassaden – wird, so scheint es, von der Mehrheit der interessierten Dresdner Bürger, der Gäste der Stadt oder auch der Internetgemeinde nicht geschätzt. Man wird diese aber schließlich ak-

zeptieren müssen als den Ausdruck einer Zeit, die sich mit einem „einfachen" Wiedererstehen einer vollkommenen Schönheit offenbar immer noch außerordentlich schwer tut *(Abb. 28)*. Als ein am Ende nur kleiner Bruch in einem ansonsten überaus gelungenen Quartier kann sie aber verschmerzt werden.

Bildnachweis

Abb. 1, 3, 15: Kimmerle GbR Jüdenhof, Höchstädt/Dresden/Jens-Christian Giese; *Abb. 2:* Bildindex Kunst und Architektur – Bildarchiv Foto Marburg, Bild.-Nr. 1.069.678; *Abb. 4, 20, 21:* Arstempano/Andreas Hummel, Dresden; *Abb. 5:* Sächsische Landesbibliothek – Staats- und Universitätsbibliothek (SLUB) Dresden, Deutsche Fotothek Dresden (DFD), Bild-Nr. 60359; *Abb. 6:* SLUB, DFD, Bild-Nr. df_hauptkatalog_0061430; *Abb. 7:* SLUB, DFD, Bild-Nr. 128580, zugleich: SKD, KuKa Sax. top. 11,222; *Abb. 8:* Wikimedia Commons, SchiDD, lic. CC BY-SA 4.0, Bild bearb.; *Abb. 9:* Stefan Hertzig, Dresden; Abb. 10: Bernd Trommler, Dresden; *Abb. 11:* Stadtmuseum Dresden, Repro: *Abb. 12, 13, 23:* Andreas Hummel, Dresden; *Abb. 14:* Landesamt für Denkmalpflege Sachsen, Plansammlung, Inv.-Nr. M 21 A Bl. 92; *Abb. 16:* www.stadtbild-deutschland.de; Henry; *Abb. 17:* Stadtplanungsamt Dresden, Bildstelle, Bild-Nr. 4115; *Abb. 18:* Landesamt für Denkmalpflege Sachsen, Plansammlung, Inv.-Nr. M 21 A Bl. 47; *Abb. 19:* Wikimedia Commons; SchiDD, lic. CC BY-SA 4.0. Bild bearb.; *Abb. 22:* Stadtplanungsamt Dresden/Claudia Freudenberg, Dresden; *Abb. 24:* Stefan Hertzig, Dresden; Bild bearb. *Abb. 25:* STELLWERK architekten/Herrich & Hesse PmbB, Dresden; *Abb. 26:* Wikimedia Commons; SchiDD, lic. CC BY-SA 4.0; *Abb. 27:* Schubert + Horst Architekten PartG mbB, Dresden; *Abb. 28:* SLUB, DFD, Bild-Nr. df_hauptkatalog_0054817.

[22] Zum Haus Galeriestraße 17: Hertzig 2001 (wie Anm. 5), S. 87. Trotz seiner untergeordneten baukünstlerischen Bedeutung wäre eine Rekonstruktion durch eine ausrechende Fotodokumentation – es existieren vor allem gute Ruinenaufnahmen in der Sächsischen Landesbibliothek, Abt. Deutsche Fotothek Dresden – möglich gewesen.

[23] https://www.stellwerk.org/portfolio_page/q7/

Zu Fragen der Rekonstruktion und des Städtebaus

„Das Neue stürzt, und altes Leben blüht aus den Ruinen."

Die Wiederauferstehung der Frankfurter Altstadt im Spiegel der Geschichte

VON DANKWART GURATZSCH

Unter allen Städten der Europäischen Union kommt Frankfurt am Main ein Alleinstellungsmerkmal zu, das heute wenig zu gelten scheint, aber von unbezweifelbarer Aktualität ist. Hier wurden jahrhundertelang die Könige und Kaiser des Heiligen Römischen Reiches gekrönt, hier war der einzige Ort, an dem sich die Granden dieses Reiches versammelten, um die Wahl des künftigen Reichsoberhauptes zu besiegeln – des weltlichen Herrschers über ein Staatengebilde, das in den Zeiten seiner größten Ausdehnung von der Nordsee bis ans Mittelmeer und die Südspitzen Siziliens reichte. Die wichtigsten Stätten dieses Geschehens, der Dom St. Bartholomäus und das Rathaus mit dem symbolträchtigen Namen Römer, haben sich über Kriege,

Revolutionen, Zerstörung und Wiederaufbau hinweg bis heute erhalten. Was fehlte, war das Zwischenstück: die Bürgerstadt zwischen den beiden Monumenten. Jetzt ist sie in einem wesentlichen Abschnitt wiederaufgebaut. Nirgends wird europäische Geschichte über die Jahrhunderte seit Karl dem Großen bis zum Ende des Alten Reiches 1806 in Bauwerken so greifbar wie hier *(Abb. 1 bis 4)*.

Auch wenn dies nie die erklärte Absicht des Wiederaufbaus der Altstadt war – es ist das Faktum, das sich unabweisbar mit den Gebäuden verbindet. Hier, und nur hier lässt sich (heute wieder) nachvollziehen, welche unglaublichen Spannungen und Antagonismen dieses Reich beinhaltete, aushielt und zu gestalten

Abb. 1 Frankfurt am Main, Altstadt, Römerberg.
Samstagsberg („Ostzeile") mit Blick zum Dom St. Bartholomäus als Auftakt zur neuen Altstadt. Fotografie Juni 2007.

Abb. 2 Frankfurt am Main, Neue Altstadt.
Hühnermarkt mit historischem Denkmal und
Brunnen für den Frankfurter Mundartdichter
Friedrich Stoltze. Fotografie Juni 2018.

Abb. 3 Frankfurt am Main, Blick vom
Dom auf die Neue Altstadt nach Westen.
Luftbildaufnahme Mai 2018.

wusste. Die neuerstandenen anfassbaren Dokumente dieser Geschichte, die Giebelhäuser der Altstadt, konservieren ein Erbe, das uns in keiner Urkunde, keinem Bericht, keiner wissenschaftlichen Arbeit in seinen Details, seiner Verflochtenheit in den Alltag der Reichs-kinder von einst überliefert ist. Erst jetzt wird dieses welthistorische Erbe von tausend Jahren wieder an Ort und Stelle faßbar als ein Testament europäischer Welt-politik, ein Inszenierungsmodell für große völkerum-spannende Staatlichkeit.

Abb. 4 Peter Becker (1828–1904),
Frankfurt am Main, Stadtansicht von
Südosten zu Anfang des 17. Jahrhun-
derts (Ausschnitt). Aquarell, 1887.

Die amerikanische Soziologin Saskia Sassen hat Frankfurt als einziger deutscher Stadt das Prädikat einer *Global City* verliehen.[1] Wer vor dem Dom, dem Römer und zwischen den Häusern der neuen Altstadt steht, ist mit Zeugnissen konfrontiert, die dasselbe, den Anspruch auf Globalität, schon für tausend davorliegende Jahre dokumentieren. Seit Frankfurt eine Kaiserstadt war, ein Versammlungsort, eine Gerichtsstätte, ein Festplatz des Kaisers des Alten Reiches, war es eine *Global City* Europas. Und der Raum zwischen Dom und Römer steht schon immer zugleich symbolisch für das, was diese Stadt außerdem war: eine Stadt selbstbewusster stolzer Bürger, die sich ihres besonderen Ranges vor allen anderen Reichskindern sehr wohl bewusst waren und ihre Rolle als die einzigen Zeugen der Königs- und Kaiserwahlen und -krönungen stellvertretend für alle Städte und Regionen des riesigen Reiches wahrnahmen. Die Altstadt war die Stätte solcher Zeugenschaft, hier waren Frankfurts Bürger die ersten Zivilisten, die den neuen *princeps* des Reiches in seinem vollen Ornat und mit den Reichsinsignien leibhaftig zu Gesicht bekamen. Während sich die Großen des Reiches sehr schnell wieder in alle Winde davonmachten, trugen

die Frankfurter diese Zeugenschaft von Generation zu Generation weiter.[2]

Wie hautnah, wie unmittelbar diese Begegnung von den Bürgern der Stadt erlebt wurde, schildert eine Kronzeugin: Es ist Goethes Mutter Catharina Elisabeth geb. Textor. Als fünfzehnjähriges Mädchen war sie Zeugin des Besuches von Karl VII. in Frankfurt gewesen, der 1742 als bayerischer Kurfürst „ohne Land" und einziger Nicht-Habsburger seit 1437 hier zum

[1] Saskia Sassen, Metropolen des Weltmarkts. Die neue Rolle der Global Cities, Frankfurt, New York, (2)1997, S. 21, 65 ff.

[2] Über die Krönungen Franz I. und Karls VII. schreibt Goethe, dass er selbst schon als Kind von diesen Großereignissen erfahren habe: „Mit vieler Begierde vernahm der Knabe sodann, was ihm die Seinigen so wie ältere Verwandte und Bekannte gern erzählten und wiederholten, die Geschichte der zuletzt kurz aufeinander gefolgten Krönungen; denn es war kein Frankfurter von einem gewissen Alter, der nicht diese beiden Ereignisse und was sie begleitete, für den Gipfel seines Lebens gehalten hätte": Johann Wolfgang von Goethe, Dichtung und Wahrheit, zit. nach Goethe's Werke, Vollständige Ausgabe letzter Hand, Stuttgart/Tübingen 1829, 24. Bd, 1. Buch, S. 29. 22 Jahre später, anläßlich der Krönung Josephs II., empfindet der 15-Jährige sogar Stolz, als Frankfurter eines solchen Geschehens teilhaftig zu sein: „Wir fühlten uns als Deutsche und als Frankfurter von diesem Ehrentag doppelt und höchlich erbaut": ebd., 5. Buch, S. 298 f.

Kaiser gewählt und gekrönt worden war, und noch im Alter schwärmte sie Bettina von Arnim, die es aufzeichnete, vor, was sie dabei empfunden hatte:

„Damals war Karl der Siebente mit dem Zunamen der Unglückliche in Frankfurt, alles war voll Begeisterung über seine große Schönheit; am Charfreitag sah sie ihn im langen schwarzen Mantel zu Fuß mit vielen Herren und schwarz gekleideten Pagen die Kirchen besuchen. Himmel was hatte der Mann für Augen; wie melancholisch blickte er unter den gesenkten Augenwimpern hervor! – ich verließ ihn nicht, folgte ihm in alle Kirchen, überall kniete er auf der letzten Bank unter den Bettlern und legte sein Haupt eine Weile in die Hände, wenn er wieder empor sah, war mir's allemal wie ein Donnerschlag in der Brust; da ich nach Hause kam fand ich mich nicht mehr in die alte Lebensweise … Am Abend in meiner Kammer legt ich mich vor meinem Bett auf die Knie und hielt meinen Kopf in den Händen wie er, und es war nicht anders, wie wenn ein großes Thor in meiner Brust geöffnet wär.“[3]

Das Mädchen entstammte einer der angesehensten Frankfurter Familien und verschaffte sich an den Wachen vorbei sogar Zutritt zum fürstlichen Bankett: *„Es wurde in die Trompeten gestoßen, bei dem dritten Stoß erschien er in einem rothen Sammtmantel, den ihm zwei Kammerherrn abnahmen, er ging langsam mit etwas gebeugtem Haupt. Ich war ihm ganz nah, und dachte an nichts, daß ich auf dem unrechten Platz wäre, seine Gesundheit wurde von allen anwesenden großen Herren getrunken und die Trompeten schmetterten drein, da jauchzte ich laut mit, der Kaiser sah mich an, er nahm den Becher, um Bescheid zu thun und nickte mir, ja da kam mir's vor, als hätte er den Becher mir bringen wollen … Am andern Tag reiste er ab, ich lag früh Morgens um vier Uhr in meinem Bett, der Tag fing eben an zu grauen; es war am 17. April, da hörte ich fünf Posthörner blasen, das war er, ich … sprang ans Fenster, in dem Augenblick fuhr der Kaiser vorbei, er sah schon nach meinem Fenster, noch eh ich es aufgerissen hatte, er warf mir Kußhände zu und winkte mir mit dem Schnupftuch, bis er die Gasse hinaus war. Von der Zeit an hab ich kein Posthorn blasen hören, ohne dieses Abschieds zu gedenken.“*[4]

In weniger empfindsamen, aber ebenso plastischen Berichten schildern Zeitzeugen das Geschehen aus der entgegengesetzten Perspektive. So kommt der französische Herzog von Croy, anders als Elisabeth Textor selbst einer der hohen Staatsgäste, in seinem geheimen Tagebuch zu völlig anderen Urteilen über den Kandidaten: *„Der Kaiser ist nicht schön. Er wirkt gutmütig und schüchtern. Die Kaiserin ist häßlich, sehr beleibt, rot, hat große Augen, wirkt auch gutherzig und sehr scheu!“*[5] Die Wahl des Wittelsbachers Karl Albrecht war in 29 Vorkonferenzen ausgehandelt worden. Er hatte den deutschen Fürsten und Frankreich dafür beispiellose Zugeständnisse machen müssen, zu denen auch die bis dahin angestrebte Rückgewinnung Elsass-Lothringen zählte. Während der stundenlangen Zeremonien ist er, so berichtete er selbst, *„von Stein- und Gichtschmerzen angefallen – krank, ohne Land, ohne Geld“*, und fühlt sich wie *„Hiob, der Mann der Schmerzen“*.[6]

Was man sich bewusst machen muss, wenn man heute vor den wiederaufgebauten Häusern mit den blanken Fassaden steht: Eine solche Kaiserwahl und -krönung war eine hoch exklusive Angelegenheit, bei der die Bewohner dieser Häuser eine ganz besondere Rolle wahrnahmen. Bei Karls Thronerhebung waren 500 Fürsten und Grafen in Frankfurt versammelt, um die sich 18 000 Diener scharten. Darüber hinaus wurde für die Dauer der Zeremonien kein Fremder in die Stadt hereingelassen. Das strenge Reglement beschäftigte auch den Herzog von Croy: *„Gemäß den Statuten der Goldenen Bulle, bekräftigt von der Bürgerschaft, darf zwischen Sonnenuntergang am Vorabend der Wahl und der Proklamation kein Adliger, Jude und Fremder, sofern er nicht zum Gefolge eines Kurfürsten oder deren Gesandten, bzw. zum Reichserbmarschall oder zum Magistrat gehört oder aber Bürger Frankfurts ist, in der Stadt verbleiben.“*[7] Keiner der Kurfürsten oder

3 Bettina von Arnim-Brentano, Goethe's Briefwechsel mit einem Kinde, Berlin 1835, Bd. 2, zit. nach Bernd Heidenreich, Der Aufenthalt Karls VII. in Frankfurt am Main im Spiegel der zeitgenössischen Memoiren. In: Rainer Koch und Patricia Stahl (Hrsg.), Wahl und Krönung in Frankfurt am Main. Kaiser Karl VII. 1742–1745, Frankfurt a. M., 1986, S. 67–71.

4 Ebd.

5 Hans Pleschinski (Hrsg.), Nie war es herrlicher zu leben. Das geheime Tagebuch des Herzogs von Croy 1718–1784, (2) 2016, S. 44.

6 Zit. nach Pleschinski, ebd. S. 50.

7 Ebd. S. 37. Anlässlich der Krönung Josephs II. zum römisch-deutschen König am 27. März 1764 bestätigt auch Goethe: *„Am Vorabend des Wahltags werden alle Fremden aus der Stadt gewiesen, die Thore sind geschlossen, die Juden in ihre Gasse eingesperrt, und der*

Gesandten durfte mehr als 200 Berittene, unter ihnen höchstens 50 Bewaffnete mitbringen. Und da keineswegs gesichert war, daß die hohen Herren einander freundlich gesinnt waren, fiel den Bürgern von Frankfurt eine ungeheuer schwere Aufgabe zu: Sie mussten unter Eid zusichern, jeden Kurfürsten, er mochte auch noch so missliebig sein, vor Angriffen zu schützen.[8]

Goethes Großoheim von Loen, Verfasser des ausführlichsten Berichtes über die Krönung, schildert seine Erlebnisse mit Ergriffenheit:

„Gegen 3 Uhr hörte man die Glocken läuten und die Kanonen donnern. Alles geriet in Bewegung, um dasjenige zu vernehmen, was jeder bereits wußte, nämlich daß der bayerische Kurfürst zum Kaiser gewählt worden war."[9] Vor dem Rathaus schrien die Bayern und Franzosen *„Vivat Carolus"*. Aber die Frankfurter, so setzt der Beobachter hinzu, hätten lieber die Maria Theresia als Kaiserin gesehen. Das tat der Feierlaune der Fürstengesellschaft keinen Abbruch. Auf dem Ball am Abend, so heißt es, sei der Römer im schier *„unbeschreiblichen Glanz von Gold, Silber und Diamanten"* erstrahlt.

Man darf sich die Zeremonien nicht als ein Geschehen von zwei Tagen vorstellen. Am 24. Januar 1742 wurde der Wittelsbacher gewählt, am 3. Februar hielt er als neugewählter *„Römischer König"* mit allem Glanz und Gepränge seinen Einzug. Aber erst am 12. Februar war die Krönung. Die Unterbringung und Versorgung der 20.000 Gäste aus ganz Europa verlangte den Bürgern wochenlange Einquartierungen ab. Nur allein Karls eigener Hofstaat zählte 1300 Personen. Am Mainufer ankerten Schiffe als schwimmende Herbergen. Bis weit ins Umland kampierten Tausende Pferde in eilig bereitgestellten Ställen und fraßen den Bauern die Scheuern leer.

Von den Krönungen selbst sind so viele anschauliche und bewegende Berichte auf uns gekommen, daß wir ein ziemlich zuverlässiges Bild besitzen, wie sie abliefen. Gegen 11 Uhr beginnt die lange Feier im Dom[10]. *„Ich drängte mich mit vieler Mühe zwischen Bänken hindurch, die von der Last der Menschen krachten und auf denen einige Personen zur Hälfte in der Luft schwebten,"* schreibt v. Loen, der sich hineingeschmuggelt hatte.[11] Er sieht den Kaiser, umringt von den Großen des Reiches, beten und den Eid ablegen. Der Kurfürst von Köln, des Wittelsbachers Bruder,

Abb. 5 Johann Adam Delsenbach. Die Reichskrone, Kupferstich, koloriert, 1790.

liest die Messe, zu den Fürbitten wirft sich der König der Römer vor dem Altar auf den Boden. Man überreicht ihm das Schwert Karls des Großen, den Ring, das Zepter, den Reichsapfel und setzt ihm die fast 14 Pfund schwere Kaiserkrone aufs Haupt *(Abb. 5)*. Dann braust das Tedeum.[12]

Was sich dann ereignet, wirft ein Schlaglicht auf die ganz besondere Rolle der Frankfurter Altstadt in diesem Zeremoniell. Der neue Herrscher verlässt in feierlichem Zug den Dom. Und nun muß er mit dem glanzvollen Gefolge durch die engen Schluchten der Altstadt hindurch. Die Häuser sind mit bühnenar-

Frankfurter Bürger dünkt sich nicht wenig, daß er allein Zeuge einer so großen Feyerlichkeit bleiben darf": G o e t h e (wie Anm. 2), 5. Buch, S. 299.

8 Ebd., S. 298.

9 Zit. nach der (reichlich freien) Übersetzung ins Neudeutsche von W a l t e r G e r t e i s , Das unbekannte Frankfurt, Frankfurt a. M. 1961, S. 70 ff. Vgl. auch H e i d e n r e i c h (wie Anm. 3).

10 Darauf Bezug genommen wurde bereits in: Dankwart Guratzsch, Mittelalter und Globalität – zur Wiedergewinnung der Frankfurter Altstadtbebauung. In: Die Dresdner Frauenkirche. Jahrbuch 13 (2009) S. 93–83, hier Abb. 5 und 6 auf S. 75/76.

11 Zit. nach G e r t e i s (wie Anm. 9).

12 Vergleiche hierzu auch Goethes Schilderung der Krönung Josephs II. 22 Jahre später, in der sich die Angaben seines Großonkels über die Abläufe bestätigen (wie Anm. 2), 5. Buch, S. 261–342.

Abb. 6 Frankfurt am Main, historische Altstadt, alter Markt/Krönungsweg. Südliche Giebel mit verputzten Fachwerkfassaden, heute durch Pergola ersetzt. Blick von Westen zum Dom. Fotografie 1908.

tigen Schaugerüsten versehen, *„um eine Anzahl von 100.000 Menschen gemeinschaftlich ein Schauspiel genießen zu lassen".*[13] Damit den hohen Herrschaften das Durchwaten der Blutlachen von den Fleischbänken der Schirn erspart bleibt, ist die Straße mit Holzbohlen bedeckt, die in farbiges Tuch gehüllt sind. Jubel braust auf, die Menge drängt sich auf den schwankenden Gerüsten, hängt in Trauben aus den Fenstern, quetscht sich in Hauseingänge. Dazwischen schiebt sich die Prozession hindurch, im Schrittempo dem Römer zustrebend, wo das fürstliche Festmahl wartet *(Abb. 6).*

Für den neugewählten Herrscher in dem ihm übergestülpten alten Krönungsornat muß es trotz Balda-

chin und Geleit ein Spießrutenlauf gewesen sein. *„Die Krone, die goldbestickten Gewänder, alles dies machte eine Last aus, die den Gang des Kaisers nicht wenig beschwerte."*[14] Ihn durchbohren die argwöhnisch-neugierigen Blicke der Gaffer, die sich ihrer Privilegien bewußt sind und ihre Rolle auskosten: Kaum hat der Zug den Römer erreicht, zerreißt und zerschneidet die Menge in einem lebensgefährlichen Ansturm die Holzbrücke und die Tücher, um ihre Fetzen wie heilbringende Reliquien aufzubewahren.[15]

Auf dieser Meile zwischen den Giebeln in der hohlen Gasse, wurde im schrillen Kontrast zwischen der Prachtentfaltung der fürstlichen Prozession und dem Volksspektakel ein wenig beleuchtetes Stück Reichsgeschichte geschrieben. Hier, auf dem jetzt wieder in Teilen erlebbaren *„Krönungsweg",* vollzog sich die erste hautnahe Begegnung zwischen dem neuen Reichsoberhaupt und dem viele Völker einschließenden multikulturellen europäischen Volk, an diesem geschichtsträchtigen Ort vertreten durch Menschen aus Hessen, Frankfurter aus Fleisch und Blut, von normalem Stand, volkstümlicher Gesinnung, festlicher Spektakel- und Schaufreude und biederer Sensationslust.

Wir mögen uns vorstellen, dass die Bewohner ihre Fenster für das Schaugepränge an möglichst zahlungskräftige Leute vermieteten und sich selbst scharenweise jenen zugesellten, die sich um den Wein speienden Brunnen und den sich am Spieß drehenden Reichsochsen versammelten *(Abb. 7).* Während oben im Festsaal die Fürsten und Edlen tafelten, vergnügte sich unten auf dem Pflaster das derbe Volk. Es wird laut zugegangen sein, Betrunkene torkelten um den Brunnen, Rauchschwaden verbrannten Fleisches wälzten sich über die Köpfe.

Diese menschlichen Szenen boten sich jenen dar, die vom Festmahl aufstanden, die an die Fenster und auf den Balkon hinaus traten und denen Jubel- und Vivatrufe entgegen schallten wie heute den Fußballstars, wenn sie von einer gewonnenen oder verpatzten Meisterschaft nach Hause kommen. Wir werden uns vorstellen dürfen, dass dazwischen ein einzelner stand

[13] Ich folge der Darstellung von Gerteis/von Loen (wie Anm. 9)
[14] Gerteis (wie Anm. 9), S. 71.
[15] Ebd.

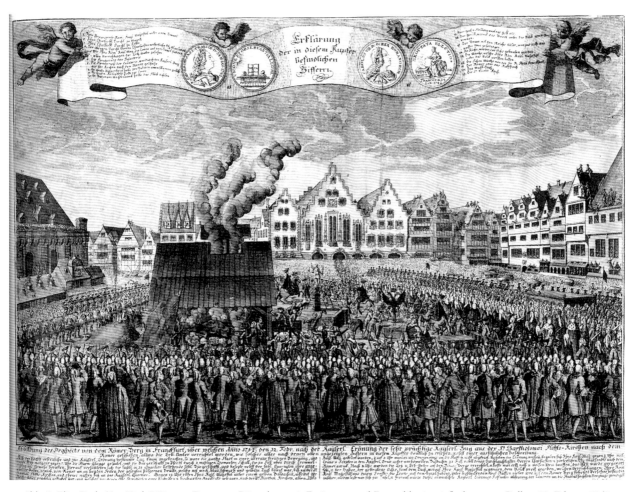

Abb. 7 Elias Beck. Zug Karls VII. vom Dom zum Römerberg mit Erzämtern und Festmahl mit spießgebratenem Bullen. 12. Februar 1742.
Kupferstich, koloriert, Augsburg 1742.

und von ganz anderen Empfindungen bewegt wurde: der neue Kaiser. Er wird dabei nicht nur von der Krone und den Prunkgewändern, sondern auch von der Last des Auftrages, den er vor sich sah, niedergedrückt gewesen sein. Vor der Kulisse der Altstadt und dem sie überragenden, mit allen Glocken läutenden Dom bot sich ihm ein Bild von tiefer Symbolik, Farbenpracht und Widersprüchlichkeit. Die 1000 Fenster der Altstadt, die ihn anstarrten wie 1000 Augen, der Domturm als hochaufragendes Zeichen der universalen Macht der Kirche, die so schnell zur Gegenmacht für das Kaisertum werden konnte, die Fürsten mit ihrem

mühsam im Zaum gehaltenen Gezänk und zu seinen Füßen, erwartungsfroh, torkelnd, der große Lümmel, das Volk. All das wurde in diesem Augenblick zum Sinnbild dessen, was von nun an seine Aufgabe, seine Bestimmung, sein Schicksal war.

Dies ist die geschichtliche Imprägnierung, die den neu erstandenen Bürgerhausfassaden der Frankfurter Altstadt wie eine Geheimschrift unsichtbar eingraviert ist. Erst im Spiegel des außerordentlichen Geschehens, das sich mit diesen Gebäuden verbindet, erhält das Rekonstruktionswerk seinen speziellen Stellenwert. Hier ging es nicht um die Wiedergewinnung von Kunst-

Abb. 8 Frankfurt am Main, historische Altstadt. Hühnermarkt mit Haus „Esslinger", Haus „Zur Flechte" und Haus „Schildknecht" nach Nordosten, rechts angeschnitten Neubaufassade des 19. Jahrhunderts. Fotografie um 1903.

Abb. 9 Frankfurt am Main, historische Altstadt. Straße „Hinter dem Lämmchen", auskragende Fachwerkfassaden über Erdgeschosssockeln aus rotem Sandstein. Fotografie 1910.

werken, sondern um die Reparatur eines Sinnzusammenhangs, in dem sich der besondere Charakter und die Geschichte dieser einstigen Freien Reichsstadt, ja, des Alten Reiches höchstselbst in seinem Anspruch und seiner Tragik enthüllt.

Was gibt die neue Frankfurter Altstadt davon zurück? Das Quartier aus 35 Einzelhäusern erscheint „älter" als andere rekonstruierte städtische Ensembles, weil es genuin mittelalterliche Strukturen aufgreift, auch wenn die meisten jetzt nachgebauten Fassaden erst im 17. und 18. Jahrhundert entstanden sind. Über und zwischen das Mittelalterbild schieben sich die Ergänzungen und Neuschöpfungen späterer Jahrhunderte.[16]

Nirgends sonst in Deutschland finden sich so viele neuerstellte Zeugnisse gotischer Bau- und Wohnkultur, überformt und neu interpretiert von Renaissancebaumeistern, ergänzt und ersetzt durch barocke Schmuckformen, klassizistische Gliederungen, ja, selbst Jugendstil- und Art-deco-Elemente auf so engem Raum. Dieser grotesken Mischung setzen moderne Architekten eigene Akzente hinzu, indem sie sich mit ihren Neubauten dem Duktus, der Kubatur, der Parzellengliederung und den Traufhöhen der Rekonstruktionen unterwerfen, aber die Zugehörigkeit zu einem anderen Zeitalter nicht verleugnen.

Blickt man auf die Ursprungsbebauung, so war sie von genau dieser Art. Auf Fotos des 20. Jahrhunderts sehen wir, wie immer wieder Einzelgebäude saniert, andere aus dem Ensemble herausgebrochen und in modernisierter Gestaltung neu errichtet wurden. Der Betrachter dieser Fotos bemerkt nicht ohne Amüsement, wie dann gelegentlich Neubauten selbst aus der Goethezeit gegenüber dem noch vom Mittelalter geprägten Bestand wie „Fremdkörper" wirkten, indem sie den prachtvollen Renaissancegiebeln, Zwerchhäusern und historischen Altänchen ein biedermeierlich

[16] Ich greife hier und im Folgenden auf die Darstellung zurück, die ich in der offiziellen Publikation der DomRömer GmbH Frankfurt zur Eröffnung der neuen Altstadt gegeben habe: Dankwart Guratzsch, Ein Spiegel Frankfurts und der Welt. Die Neue Altstadt als Gegenbild zu den Maximen der Moderne. In: Matthias Alexander, Die Neue Altstadt in Frankfurt am Main, Frankfurt a. M. 2018, Bd. 2, S. 18–26.

Abb. 10 Frankfurt am Main, Neue Altstadt. Straße „Hinter dem Lämmchen“, rekonstruierte und nachgeschaffene Bebauung mit rotem Sandstein-Sockelmauerwerk, Kragsteinen und auskragenden Obergeschossen. Fotografie 2018.

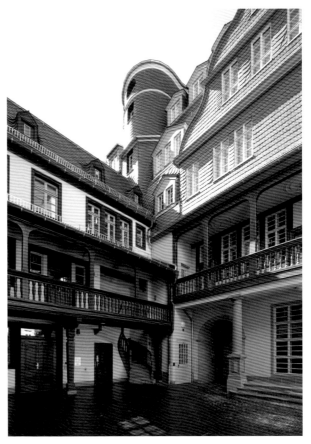

Abb. 11 Frankfurt am Main, Neue Altstadt. Hinter dem Lämmchen 6, Innenhof des Goldenen Lämmchens (Rekonstruktion). Fotografie 2018.

gestrafftes, für die Zeitgenossen *„neumodisches“* Fassadenbild gegenüber stellten *(Abb. 8)*.

Schon vor mehr als hundert Jahren war nur noch den wenigsten Gebäuden die ursprüngliche Materialität anzusehen. Zwar bestanden die Parterresockel fast durchgängig aus rotem Sandstein, auf die sich dann der über die Straßen auskragende Fachwerkaufbau stützte. Dass dieser aber schon früh mit Putz oder Verschieferung eingehaust wurde, gab dem Quartier einen dem Zeiten- und Geschmackswandel verhalten folgenden Charakter. Diese Altstadt ließ sich nie auf ein bestimmtes Datum fixieren, weil sie bei all ihrer Altertümlichkeit mit der Zeit ging. Denen, die vor der Aufgabe standen, diesen Wandel heute nachzugestal-

ten, verlangte das Einfühlung und genaue Fachkenntnisse ab *(Abb. 9 bis 11)*.

Entstanden ist etwas eher Zeitenthobenes. Wir haben allen Grund zu vermuten, dass die *„echte“* Altstadt, hätte sie überlebt, unweigerlich den radikalen Veränderungs- und Vereinfachungsprozessen des 20. Jahrhunderts anheimgefallen wäre. Schon in den 1930er und 1940er Jahren war mit einer *„Sanierung“* begonnen worden, die, wäre sie nicht durch den Krieg abrupt beendet worden, ein *„bereinigtes“* Bild von Altstadt hervorgebracht haben würde. Außer einigen zumindest noch optisch *„historischen“* Fassaden wäre vom Altstadtflair mutmaßlich wenig geblieben. So vermittelt uns die 2018 fertiggestellte „neue“ Altstadt mit ziemlicher

Abb. 12 Frankfurt am Main, Neue Altstadt. Markt 40, „Zu den drei Römern". In das giebelseitige Erdgeschoss eingesetzte geborgene Konsolen, Bögen und Werksteine der Pfeiler.
Fotografie Juni 2018.

und Schmuckelementen die Nachkriegszeit in Lapidarien und Privathäusern überdauert hat und jetzt in die Fassaden wieder eingebaut worden ist *(Abb. 12 bis 14)*.

So wie schon die eingesprengten gotischen Elemente fast ein Alleinstellungsmerkmal dieser neuen Altstadt unter allen deutschen Rekonstruktionsprojekten bilden, gilt Ähnliches auch für die Beispiele von neuerschaffener (später) Jugendstil- und Art-Deco-Architektur, die noch nie ein Thema von Rekonstruktionen war. In Frankfurt arrondieren sie in stolzer Reihe das Mittelalterbild in der erst vor hundert Jahren durchgebrochenen Braubachstraße. Die Eleganz, die Strenge und zugleich geschäftsmäßige Kargheit dieser Großstadthäuser steht für eine Grundhaltung, wie sie sich andernorts in den Kontorhäusern des frühen 20. Jahrhunderts manifestiert. Dass diese Gebäude aus der glanzvollen Zeit, die Frankfurt unter seinen großen Oberbürgermeistern Johannes Miquel (1880 – 1890) und Franz von Adickes (1890 – 1912) erlebte, als Vorboten der Vor- und Frühmoderne neben die Mittelalterstraßen einer der ältesten deutschen Handelsstädte treten, markiert die kulturpolitische Zeitenwende, also genau jene Phase, in der es kurz danach zum abrupten Abbruch aller Bautraditionen kam. Was folgte, breitet sich jenseits des Quartiers aus: die von einer beispiel-

Sicherheit ein anderes Bild, als es uns die originale Altstadt böte, wenn sie die Bombardierung überlebt hätte – mit einem Rest an Originalsubstanz, der womöglich nicht viel umfangreicher wäre als das, was an Steinen

Abb. 13 Frankfurt am Main, Neue Altstadt. Straße „Hinter dem Lämmchen" während des Altstadtfestes, rechts Spolie des geborgenen Portalgewändes „Altes Kaufhaus" (Markt 30).
Fotografie September 2018.

Abb. 14 Frankfurt am Main, Neue Altstadt.
Geborgener, konservierter, originaler und wieder eingebauter
Konsolstein, nördliche Ecke am Haus „Alter Burggraf".
Fotografie 2019.

Abb. 15 Frankfurt am Main, Neue Altstadt.
Hühnermarkt, „Esslinger" mit gotischen „Bügen" unter dem auskra-
genden Obergeschoss während der Farbbehandlung.
Fotografie Mai 2018.

losen Verarmung des architektonischen Vokabulars gezeichnete Stadt der Moderne, die sich dem Raster, der Maschine und den Gesetzen der Globalisierung anpasst - und vielen ihrer Bewohner nur noch als ahistorische Steppe der Ortlosigkeit erscheint.

Mittelalter und Moderne, Romantizismus und nüchterner Geschäftssinn, Regionalismus und Globalität: in der neuen Frankfurter Altstadt prallen sie im dichten Gewirr der Gassen und Höfe, auftrumpfender Farben und unterschiedlichster Konstruktions- und Schmuckelemente unmittelbar und übergangslos aufeinander. Hier gotische *„Bügen" (Abb. 15), „Frankfurter Nasen"*, barocke Baluster und Kragsteine mit Figurenschmuck und seltsam verquollenen gemeißelten

Gesichtern, dort steife Skulpturen des 20. Jahrhunderts *(Abb. 16)* , maschinell geschnittene Steine, Betonelemente, Schiefer und frei aus der Fassade heraustretende metallene Wendeltreppen.

Was für das Zentralorgan des Bundes Deutscher Architekten der Zusammenprall des *„Heimeligen"* mit dem *„Unheimlichen"* ist, erweist sich bei genauerer Kenntnis der Frankfurter Geschichte als eine schon für das alte Frankfurt typische Disposition. Schon immer wetteiferten hier der Glanz der großen Welt und der *„Genius des Pöbels"*[17] um die Vorherrschaft, oder, wie

[17] Goethe (wie Anm. 6), S. 321.

Abb. 17 Frankfurt am Main, Neue Altstadt. Markt (Krönungsweg zwischen Kaiserdom und Römerberg) nach Osten während des Abschlusses der Bauarbeiten, links neu entworfene Fassaden, rechts die Pergola als Ersatz der Häuser, die nicht wieder aufgebaut werden konnten (vgl. hierzu Abb. 6). Fotografie 2018.

Abb. 16 Frankfurt am Main, Neue Altstadt. Braubachstraße 21, Fachwerkhaus im „Hof zum Rebstock" mit wiederhergestellter Brandwand aus Bruchsteinmauerwerk und Sandsteinsockel mit eingesetzter überlebensgroßer Sandsteinskulptur eines Winzers von 1935. Fotografie 2018.

Theodor Heuss fand, *die „Weite einer Weltstadtgesinnung und Nähe eines Heimatgefühls"*.[18]

Kann die neue Frankfurter Altstadt in einem solchen Sinn tatsächlich „Heimat" werden? Sie präsentiert sich als ein lichtes, strahlendes, farbenfrohes Quartier von verstörend greller Neuheit und Vollkommenheit. Alle Gebäude sind, was sie nie in der Geschichte waren, entstehungstechnisch gleich *„jung"*, jedes einzelne zeugt von höchstem handwerklichem Ehrgeiz, ein Gemeinschaftswerk gebildeter Bauhistoriker und hochspezialisierter Betriebe, die das Wissen und die Leistungsfähigkeit des 21. Jahrhunderts einge-

bracht haben, ohne die dieses Quartier niemals hätte entstehen können.

Der Liebhaber der Geschichte, der Nostalgiker, der Schwärmer wird hinnehmen müssen, dass selbst das Herzstück dieser Altstadt, der einstige Krönungsweg, (noch) nicht wieder in Gänze erlebbar ist. Gegen viele Proteste konnte er nur zur Hälfte wiederhergestellt werden, weil die Rotunde der modernen Schirn die Komplettierung des Ensembles nach Süden blockiert. Man hat versucht, dem himmeloffenen weiten Loch, das an dieser Stelle heute klafft, wenigstens mit einer steinernen Pergola so etwas wie eine Fassung zu geben *(Abb. 17 und 18)*. Die Verlusterfahrung kann das nicht wettmachen.

Aber gerade darin, in den zahllosen Abstrichen, die gemacht werden mussten, in der Rücksichtnahme auf Tiefgaragen, U-Bahn-Schächte, Versorgungsleitungen und Einsprüche von Anliegern und Architekten liegt der Beweis, den die Gegner von Rekonstruktionen so

[18] Zit. nach Alexander Bunsen Verlagsgesellschaft (Hrsg.), Das neue Frankfurt/Main, Der Stadtführer für die Stadt Frankfurt am Main. Frankfurt a. M. 1981, S. 22 f. Auch Goethe konstrastiert in seinem Bericht von der Krönung Josephs II. bereits die Prachtentfaltung des kaiserlichen Zuges mit dem *„Zudrang des Volks"* und dessen *„Späßen und Unschicklichkeiten"*, die in ein Handgemenge um den Reichsochsen mündeten (wie Anm. 6), S. 325 f.

Abb. 18 Frankfurt am Main, Neue Altstadt. Markt (Krönungsweg zwischen Kaiserdom und Römerberg) nach Westen, rechts neu entworfene, giebelständige Fassaden, links die neue Pergola als räumliche Begrenzung.
Fotografie Februar 2018.

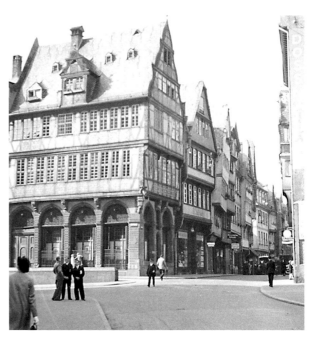

Abb. 19 Frankfurt am Main, historische Altstadt. Markt/Ecke Hollgasse, links „Goldene Waage" nach Südwesten. Fotografie um 1900.

ungern akzeptieren wollen: dass Rekonstruktion keine „Disneylands" schafft, sondern in den Bedingungen der Entstehungszeit fest verankert ist. Mit der Frankfurter Altstadt ist kein *„Mittelalter"* entstanden, keine Renaissance, kein Jugendstil – nur eine Neuinszenierung auf der Basis von Partituren, die wir heute ganz anders interpretieren als alle Jahrhunderte davor. Ein Stadtbaustein der Jetztzeit, der Zeit der Relativitätstheorie, der Unschärferelation, der künstlichen Intelligenz, der so zu keiner anderen Zeit hätte gebaut und erdacht werden können.

Es wäre müßig, die Ungeschicklichkeiten und Fehler, ohne die das nicht abgehen konnte, das stellenweise Scheitern an der Aufgabe, beckmesserisch aufzulisten und zu kritisieren, denn schon die originale Altstadt strotzte von Baufehlern, Pleiten, Pech und Pannen (man ist so weit gegangen, sogar einige dieser *„Baufehler"* nachzugestalten). Hier hat es sich nie um *„Kunstwerke"* gehandelt, deren Raffinesse und Bedeutung im künstlerisch gestalteten Detail lag. Frankfurts Altstadt war Volkskunst im besten Sinn des Wortes, Hauskunst einer Bürgerstadt, in der die Stile und Stileigentümlichkeiten einer ganzen Region zur Entfaltung kamen, nie aber Hofkunst einer fürstlichen Residenz, die, wie es in den kleinen und großen Residenzen und in Dresden der Fall war, von namhaften Künstlern aus ganz Europa gestaltet und auf das Höchste verfeinert worden wäre.

Das heißt natürlich nicht, dass sich nicht auch unter diesen Gebäuden, die zum Besten der Fachwerkbauweise gehören, was Hessen zu bieten hat, wahre Pretiosen finden. Einige wenige waren es den Bauherren wert, nicht nur äußerlich rekonstruiert zu werden. Etwa die *„Goldene Waage"* mit ihrem prunkenden Renaissancegiebel *(Abb. 19 und 20)*, die ihren „Salon" samt Stuckdecke und Originalmöbeln der Zeit zurückerhält (Architekten Jourdan & Müller), oder *„Klein Nürnberg"*, dessen pfeilergestütztes Rippengewölbe einen Saal überspannt, in dem sich der ganze Stolz des Patriarchats einer einst Freien Reichsstadt manifestiert (Dreysse Architekten).

Beide Gebäude – und nicht nur sie – sind in einer Pracht und Detailfreude rekonstruiert, die es schon fast schwermacht, sie als „echt" im Sinne einer Kopie des Originals und geschichtlich verbürgt zu empfinden. Dass daneben so manches neuerfundene Haus mit seinem banalen Fenstergeschiebe wie ein spießiger Lückenfüller wirkt, sagt viel über die Selbstüberschätzung aus, mit der sich ein sich fortschrittlich dünkender Modernismus über die vermeintlich trottelige

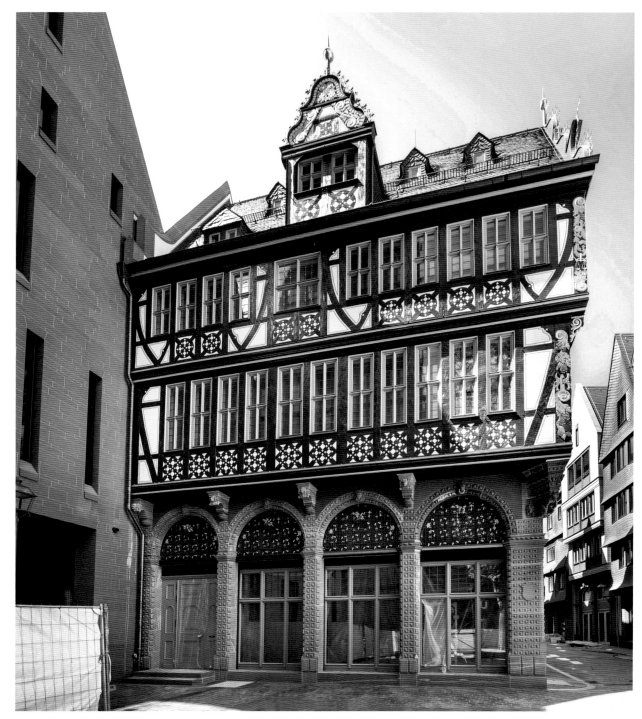

Abb. 20 Frankfurt am Main, Neue Altstadt. Markt 5, wieder aufgebaute „Goldene Waage" mit Blick in den Markt (Krönungsweg) nach Westen. Fotografie 2019.

Abb. 21 Frankfurt am Main, Neue Altstadt. Markt 8 „Großer Reb-
stock" mit Spolien aus der Fassade des Technischen Rathauses in den
Kämpfern der Erdgeschoßpfeiler (U-Bahn-Eingänge).
Fotografie 2019.

Abb. 22 Frankfurt am Main, Neue Altstadt. Eckpunkt von Hüh-
nermarkt und „Krönungsweg" nach Nordosten, Markt 14 „Neues
Paradies" mit verschieferter Fassade in „Altdeutscher Deckung".
Fotografie 2019.

Vergangenheit erhebt. Aber genau solche schreiende
Diskrepanz ist traditionell frankfurterisch. In ihr, und
nicht in einer übergestülpten Homogenität, spiegelt
sich in ungeschmälerter Frische, was die Kernaussage
der Frankfurter Altstadt zu allen Zeiten war und wie-
der sein soll *(Abb. 21 und 22)*.

Ungewollt markiert es die Inschrift an einem der
neuen Hausgiebel mit der Umkehrung des Schillerzi-
tates, das den Vorgängerbau zierte: *„Das Neue stürzt,"*
so heißt es jetzt hier, *„und altes Leben blüht aus den
Ruinen" (Abb. 23)*. Die ironisch gemeinte Feststellung

ironisiert sich insofern selbst, als sich genau in diesem
Straßenzug renommierte Antiquitätenläden nieder-
gelassen haben, deren Geschäft sich auf die Neugier
des Publikums für exakt dieses *„alte Leben"* gründet –
und damit auf den Impuls, der letztlich auch dieser
neuen Altstadt zur Realisierung verholfen hat. Was als
Glossierung eines Städtebauprojekts gemeint war, wird
zum steinernen Werbebanner für eine Geschäftsidee.
Und es erhebt das neue Frankfurter Altstadtensemble
zum Vorzeigebeispiel für eine Umwertung aller Werte,
wie sie vor hundertzwanzig Jahren mit entgegengesetz-

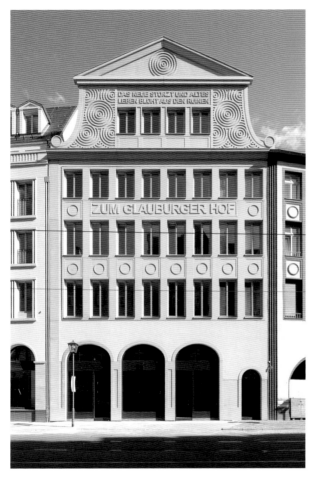

Abb. 23 Frankfurt am Main, Neue Altstadt. Braubachstraße 31,
„Zum Glauburger Hof" mit der Giebelinschrift „Das Neue stürzt,
und altes Leben blüht aus den Ruinen". Fotografie Juni 2019.

ter Tendenz ausgerufen worden war und wie sie jetzt, nach den namenlosen Schrecken, die darauf folgten, kleinlaut wieder einkassiert wird, unter dem Hohnlachen, mit dem noch jede gescheiterte Weltrevolution beerdigt wurde.

Wie jeder Neubau, wie alles, was zunächst noch als Fremdkörper wirkt, wird auch die neue Altstadt wie ein implantiertes neues Herz in den Körper des 1200-jährigen Frankfurt einwachsen. Und sie wird, in dem Dreiklang mit Kaiserdom und Römer, mehr als alles, was andere Städte dazu herzeigen können, die Vorstellung von einer Völkergemeinschaft beleben, in

der die Deutschen und die Europäer schon einmal versucht hatten, die Provinz und den Kontinent, die Stadt und den Weltkreis, das Hier und Jetzt und das Überdauernde in *einem* Staatsgebilde zusammenzudenken. Darin liegt die Aktualität, die dieses Städtebauprojekt gleichsam von der Zukunft her eingeholt hat. Es gibt Momente, in denen die Geschichte schneller ist als jede Vorstellung von Zukunft.

Auf einem ganz anderen Blatt steht, was dieses 186 Millionen Euro teure Projekt, das bei den Frankfurtern in so hohem Kurs steht, über seinen konkreten Standort hinaus lehrt? Kann eine Zeit, in der – wie es heute schlagwortartig heißt – *„das Wohnen neu gedacht"* werden muss, vom Mittelalter lernen? Kann diese technisch und ökonomisch justierte Gesellschaft allein aus der Tatsache, dass hier auf dem Grundstück eines einzigen Nachkriegsbürohauses *(Abb. 24)*, das wegen giftiger Baumaterialien und frühen Verschleißes abgeräumt werden musste, ein ganzes Quartier für 200 Bewohner, mit Straßen, Plätzen, Brunnen (und U-Bahn-Rampen) entstanden ist, Schlüsse für das heute aktuelle Konzept einer dichten Stadt der Verkehrsberuhigung, der kurzen Wege und der Integration ziehen?

Bemerkenswert sind hier zwei Aspekte: Dieses *„historische"* städtebauliche Modell erzieht allem Anschein nach zu einem neuen, nur noch rudimentär vorhandenen Selbstwertgefühl des Städters. Viel mehr als in den großen Miethäusern der Gründerzeit und erst recht in den Siedlungskomplexen der Moderne wird der Einzelne in der kleinteiligen Altstadt wieder zum Miteigentümer von Stadt. Das drei- oder vierstöckige schmale Haus, das er fast noch selbst bezahlen kann, gibt ihm die Chance, diesen Status auch nach außen kundzutun – bis hin zur Demonstration solchen Selbstbewusstseins in einer selbstbewusst-qualitätvollen Fassade *(vgl. Abb. 22)*.

Und da beginnt das zweite unsichtbare Regulativ zu greifen, das erst den Individualisten zum Stadtbürger macht. Denn nicht erst eine Gestaltungskommission oder eine Gestaltungssatzung, sondern viel unmittelbarer noch der soziale, *„kommune"* Geist, der bei dieser Art zu bauen seit Jahrhunderten jede Handlung, jede Planung, jedes Einzelgebäude bindet, wirkt über alle Satzungen hinweg im guten, beispielgebenden Sinn

Abb. 24 Frankfurt am Main, Altstadt. Technisches Rathaus nach Nordosten vor dem Abriss.
Fotografie Juli 2008.

disziplinierend. Dabei entsteht, was heute schon als „luxuriös" empfunden wird und wovon die „Kommune" ihren Namen bezieht: ein Stadtteil, in dem die Individuen der Häuser zur „Gesellschaft" eines echten *Quartiers* zusammenwachsen. Bei aller noch so sehr ausgeprägten Eigenart unterwerfen sich am Ende alle der *„guten Sitte"*, dem Zuschnitt der Parzellen, den rahmensetzenden Traufhöhen, den begrenzten Spielräumen für Materialwahl und Farbigkeit *(Abb. 25 und 26)*.

In diesem sozialen Zusammenklang stellt sich unvermittelt das ein, was der Siedlungs- und Massenwohnungsbau dem Städtebau ausgetrieben hat: ein Wechselverhältnis von Selbstverwirklichung und Gemeinsinn, das in den isolierten, uniformen Containern moderner Siedlungskomplexe zu egalisierter, anonymisierter Beziehungslosigkeit verkommt.

Könnte es sein, dass sich in Städtebauprojekten wie diesem jenseits aller Verführungsmacht des Maschinenwesens so etwas wie eine Besinnung auf das Allzumenschliche regt? Dass sich in der Landflucht von heute auch eine neue Sehnsucht nach Zusammenrücken verbirgt, die den alten und ältesten Ideen von Stadt zu ungeahnter Attraktivität verhilft? Dann wäre die neue Altstadt von Frankfurt nicht nur ein Rekonstruktions-, sondern ein Pionierprojekt, der Vorschein

Abb. 25 Frankfurt am Main, Neue Altstadt. Markt entlang des „Krönungswegs" nach Westen, Markt 11 „Kleiner Vogelsang", Markt 13 „Grüne Linde", Markt 15 „Rotes Haus" und Markt 17 „Neues Rotes Haus". Fotografie 2018.

Widerstand der von der Stadt eingesetzten Gremien, des Gestaltungsbeirates und der DomRömer GmbH, nicht durchzusetzen. Beide Institutionen verlangten den Einschub moderner Füllbauten in die Phalanx der Altstadtfassaden, wo immer sich Argumente dafür herbeiziehen ließen. Dennoch haben sich die Bürger Frankfurts am Ende mit den Ergebnissen überwiegend identifiziert. Zur feierlichen Eröffnung im Herbst 2018 kamen Zehntausende *(Abb. 27)*.

Viele Kritiker des Vorhabens haben in der Bauzeit eine wundersame Wandlung durchgemacht, darunter auch die Architekturberichterstatter der Frankfurter Rundschau und der Frankfurter Allgemeinen Zeitung.[20] Hatten sie bei der Einweihung des Vorläuferprojekts, der Ostzeile des Römerbergs 1983, noch abfällig von *„Stilmasken"* und einem *„Schauplatz korrigierter Geschichte"* gesprochen (womit in diesem Fall die Beseitigung der Kriegsfolgen des Zweiten Weltkrieges gemeint war), so erklärten sie jetzt, sie fänden diese neue Altstadt fantastisch. Auch der amtierende Oberbürgermeister Peter Feldmann (SPD), anfangs ein entschiedener Gegner des Vorhabens, gestand nun kleinlaut ein, von der Berechtigung dieses Rekonstruktionsprojektes überzeugt worden zu sein. In der zweibändigen großformatigen Dokumentation des Wiederaufbaus überschlagen sich viele dieser Autoritäten schon in den Überschriften vor Begeisterung: *„Stadt in ihrer schönsten Form"* (Petra Roth, CDU, frühere Oberbürgermeisterin), *„Enorme Wirkung auf das Lebensgefühl"* (Edwin Schwarz, CDU, früherer Planungsdezernent), *„Gebaute Erinnerungskultur"* (Olaf Cunitz, Die Grünen, früherer Planungsdezernent).[21] Die Frankfurter Altstadtfreunde

einer Gesellschaft, in der der Nachbar nicht mehr nur ein Bildschirmgespenst ist, sondern tatsächlich wieder eine Gestalt aus Fleisch und Blut, ein in Verantwortung stehendes und sich der Verantwortung stellendes Sozialwesen.

<p style="text-align:center">***</p>

Zahlloser Anläufe hat es gebraucht, um den Wiederaufbau der Altstadt von Frankfurt zu einem Zehntel zu realisieren.[19] Die komplette Rekonstruktion aller 35 einst auf dem Areal errichteten Häuser war gegen den

[19] Zur Verlaufsgeschichte ausführlich Alexander (wie Anm.15), Bd. 1, Kap. II. Der Weg zur Neuen Altstadt mit Beiträgen von Matthias Alexander, Michael Guntersdorf, Björn Wissenbach und Rainer Schulze, S. 68–162; ergänzend Dankwart Guratzsch, Mittelalter und Globalität. Zur Rückgewinnung der Frankfurter Altstadtbebauung. In: Die Dresdner Frauenkirche. Jahrbuch, Regensburg 13 (2009), S. 69–83.

[20] Dieter Bartetzko, Jetzt nur noch Schauplatz korrigierter Geschichte. In: Frankfurter Rundschau vom 14. Oktober 1983; ders., Ein Blick hinter die Stilmasken des Römerbergs. In: Frankfurter Rundschau vom 8. November 1983. Monika Zimmermann, Behagliches Chaos. In: FAZ v. 26. November 1983, S. 25; die Autorin spricht von Klitterung der Geschichte, Griff in die Verschönerungskiste, lächerlicher altdeutscher Kostümierung.

[21] Alle Zitate aus der zweibändigen Festschrift (wie Anm. 15), Bd 1.

Abb. 26 Frankfurt am Main, Neue Altstadt. Markt 17 „Neues Rotes Haus", Erdgeschoss während der Innenausbauarbeiten. Fotografie Frühjahr 2018.

Abb. 27 Frankfurt am Main,
Neue Altstadt. Hühnermarkt,
Besucher des Altstadtfestes vom
28. bis 30. September 2018.

sehen sich bestätigt und planen schon die nächsten Rekonstruktionen, die nun auch spätere, an Frankfurts große Zeit im letzten Kaiserreich erinnernde Gebäude wie das pompöse wilhelminische Schauspielhaus in das Bild der Stadt zurückholen sollen.

Ohne den Krönungsweg, ohne das plötzliche Erschrecken darüber, daß man im Begriff gewesen war, die „Seele" der Stadt und damit die Urkunde ihrer tausendjährigen Bedeutung für banale Neubauten zu opfern, wäre Frankfurts neuer Altstadtbezirk nicht entstanden. Und das ist wohl das Erstaunlichste an diesem Rekonstruktionsprojekt: Diese „Seele", obwohl in keinem offiziellen Dokument zur Neubebauung des Areals zwischen Dom und Römer erwähnt, „lebt". Sie ist zweifellos in allen Planungen immer stillschweigend präsent gewesen – schon in der Weimarer Republik, als der Altstadtpionier Fried Lübbecke in den 1920er Jahren für die Rettung der Häuser zu Füßen des Domes stritt, dann erneut, als die Festspiele mit ihren Historiendramen auf dem Römerberg begründet wurden, die nicht einmal die Nazis abzuschaffen wagten. Sie war lebendig und präsent, als es nach dem Krieg um den Wiederaufbau des Goethehauses in Frankfurt ging, als der Streit über den Wiederaufbau der Alten Oper die Stadt spaltete,

als das Historische Museum 1986 Wahl und Krönung Kaiser Karls VII. in einer glanzvollen Ausstellung in Erinnerung rief, die von Bundesministerien und dem Freistaat Bayern mitgetragen wurde. Wie präsent, das wurde deutlich, als das Presse- und Informationsamt der Stadt in einer kleinen, unauffälligen Broschüre *„Wappen, Fahnen, Siegel. Zeichen der Frankfurter Stadthoheit in sieben Jahrhunderten"* der einstigen Freien Reichsstadt bescheinigte, doch einmal die *„bevorzugte Stätte des Reiches"* gewesen zu sein, wie es das Stadtsiegel aus der Zeit Kaiser Friedrichs II. von Hohenstaufen ihr bescheinigt hatte: *„Frankenvort. Specialis. Domu(s) Imperii".*[22]

Auf diesen Grundstein ist die neue Frankfurter Altstadt gebaut. Und diese tiefste und immer gegenwärtige Verankerung des *„oberirdischen Frankfurt"* und der neuen Altstadt ist jetzt, mit der Rückgewinnung des Krönungswegs, im größten Keller dieses Neubauquartiers sichtbar und anfaßbar gemacht worden. [23] So

[22] Bernd Häußler, Wappen, Fahnen, Siegel. Zeichen Frankfurter Stadthoheit in sieben Jahrhunderten, Presse- und Informationsamt Frankfurt am Main (o. J.), S.5 f.
[23] Zur allerjüngsten Grabungsgeschichte: Andrea Hampel, Archäologie in Frankfurt am Main. Fund- und Grabungsberichte für

wie oben die Giebel in ihrer Reihung den Verlauf der wichtigsten Prozession des Alten Reiches abbilden, so markieren hier in den Fundamenten des im Zuge des Altstadtprojektes errichteten Stadthauses am Dom die freigelegten, sich kreuzenden, einander flankierenden und gegenseitig durchbohrenden mächtigen Bruchsteinmauern der Vorgängerkirchen, Pfalzen und des staufischen Saalhofs (*„des riches sal"*) *(Abb. 28)*, mit welchen Energien der Boden dieser Stadt aufgeladen ist – einer Kommune, die, wie Frankfurts Chronisten selbstbewußt betonen, zeit ihres Bestehens *„eine Bürgerrepublik war"* und in deren Regiment *„kein anderer hoher Herr außer dem Kaiser irgendetwas hinein zu reden"* hatte.[24]

Auch hier handelt es sich um authentische Relikte, die während des Wiederaufbaus der Altstadtgassen systematisch ergraben und neu verfugt wurden. An den Wänden referieren zweisprachige Schautafeln die historische Rolle der Stadt und der einstmals auf diese Mauern aufsetzenden Gebäude, wozu Bildschirme und Wandgemälde lebendiges Anschauungsmaterial liefern. Der Betrachter erfährt, wie die Altstadthäuser, so sehr sie in ihren frischen Farben leuchten, tief in den Boden vordringende Wurzeln besitzen, wie es die Wurzeln der großen Reichsgeschichte, ja, Europas sind und wie diese Wurzeln die Stadt stützen, die über ihnen mit Wolkenkratzern in den Himmel wächst.

Wussten wir es nicht schon immer, mögen sich viele Frankfurter fragen, wenn sie, immer noch staunend, vor den wie nackte Gebeine aus der Tiefe herauf leuchtenden Fundamenten stehen? Ortlose Geschichte gibt es nicht, und deshalb ist diese Rückgewinnung des Ortes auch eine Rückgewinnung der Perspektiven, die die Funktionssteppen der Moderne schon fast überwuchert haben.

Auf dem Römerberg tummeln sich Touristen, Japaner zücken unentwegt ihre kleinen Kameras. Da naht sich auf dem alten Krönungsweg eine kleine andächtige Prozession. Ein Junge bläst die Trompete. Gleich dahinter das Mädchen mit dem purpurnen Umhang über dem Jeanskleidchen balanciert den Reichsapfel in der kleinen Hand. Jemand hat ihr die Kaiserkrone ins Haar gedrückt – funkelnd, golden, mit dem magisch leuchtenden Kreuz. Hinter ihr die lange Reihe der Kinder mit Instrumenten, Kopfschmuck, feierlichen Minen, überragt von der Altstadtkulisse, den

Abb. 28 Frankfurt am Main, Stadthaus. Unter dem schwebenden Saal „Aula Regia" Präsentation von Zeugnissen der Kaiserpfalz und aus römischer Zeit. Fotografie 2019.

Ziegelmauern, Gerüsten und den großen städtischen Plakaten am Bauzaun, die sämtliche Vorgängerbauten bis zur Pfalzkapelle Karls des Großen zeigen. Passanten bleiben stehen, knipsen, applaudieren. *„Frankenvort. Specialis. Domus Imperii"*.

die Jahre 2012–2016, erschienen als Heft 24 der Beiträge zum Denkmalschutz in Frankfurt am Main, Frankfurt 2017, hier bes. S. 74–94.
[24] Gerteis (wie Anm. 9), S. 74.

Bildnachweis

Die Bedeutung von Rekonstruktion im zukünftigen Städtebau

VON JÜRG SULZER

Im zukünftigen Städtebau geht es um eine differenzierte Anordnung und Gliederung der einzelnen Häuser, sodass lesbare Gebäudeensembles entstehen, die zur Stadtraumbildung beitragen. Je höher die Qualität der räumlich-baulichen Gestaltung von Gebäudeensembles ist, umso größer wird die Chance, zukünftige Stadtquartiere zu besonderen Orten werden zu lassen, die Heimat und Identität vermitteln

(Abb. 1). Wenn beispielhaft über den Dresdner Neumarkt oder die neue Altstadt von Frankfurt am Main diskutiert wird, geht es nicht um die Frage nach der Notwendigkeit barocker oder mittelalterlicher Rekonstruktionen. Anhand dieser beiden stadträumlichen Ensembles kann anschaulich gezeigt werden, dass Stadtquartiere nicht mehr von Anonymität und Ortlosigkeit geprägt sein dürfen. Die typische Sied-

Abb. 1 Besondere Orte vermitteln Heimat und Identität: Görlitz, Obermarkt, Blick vom Rathausturm nach Westen. Fotografie 2009

Abb. 2 Ortlose Siedlungen erzeugen Anonymität: Zürich-West.
Fotografie 2016

Abb. 3 Raumgeborgenheit in Straßen- und Platzräumen: wichtiger
Aspekt für Stadtwerdung

lungsplanung der Moderne, wie sie unsere Städte seit Ende des Zweiten Weltkriegs prägt, muss ihr Ende finden. Die bloße Ausrichtung der Häuser auf Belichtung und Besonnung kann nicht mehr alleiniges Kriterium des Städtebaus sein. Seine vorherrschende gestalterische Herkunftslosigkeit soll durch eine ortspezifische stadträumliche und architektonische Gestaltung von Gebäuden und Ensembles ersetzt werden. Damit stellt sich die Frage, wie es gelingen könnte, von der bisherigen Siedlungsplanung zu einer qualitätvollen urbanen Dichte zu gelangen. Im zukünftigen Städtebau sind Stadtwerdung und Stadtraumbildung vor dem Hintergrund von Erfahrungen mit der Rekonstruktion räumlich-baulich ausgerichteter Stadtquartiere zu reflektieren.

Von der Siedlungsplanung zur Stadtwerdung

Mit den beiden erwähnten Rekonstruktionsbeispielen lässt sich der Anspruch auf Stadtwerdung und Stadtraumbildung im Städtebau erklären. Auch wenn derartige Überlegungen in Fachkreisen nicht einfach zu vermitteln sind, wird kein Weg daran vorbeiführen, Stadtwerdung und Stadtraumbildung in der zukünftigen Gestaltung der Städte und Quartiere zu thematisieren. Natürlich besteht oft ein Unbehagen, wenn die Ortlosigkeit der städtebaulichen Moderne

mit ihren üblichen Prinzipien der Zeilenbauweise *(Abb. 2)* infrage gestellt wird. Sie zeichnet sich vor allem durch stadträumliche und architektonische Gestaltungsarmut aus. Im Westen Deutschlands war es der soziale Wohnungs- und Städtebau mit seiner endlosen Aneinanderreihung von Zeilenbauten ohne Ortsbezug am Stadtrand. In der ehemaligen DDR war es der sozialistische Platten-Städtebau, der oft heute noch als sogenannte „DDR-Moderne" gefeiert wird. Beiden städtebaulichen Strategien gemeinsam war, dass sie vorgaben, dem sozialen Fortschritt verpflichtet zu sein, obwohl es sich in der Regel meist nur um Fragen der Quantität handelte. Nach wie vor wird diese Art der Moderne in Städtebau und Architektur hochgehalten. Anstelle des sozialen Anspruchs sind es nun quantitative Vorgaben internationaler Investoren. Eine vertiefte Diskussion über die Folgen von Monotonie und gestalterischer Armut der modernen Zeilenbauweise und Hochhausbebauung findet kaum statt.

In der Schweiz wurde mit dem Nationalen Forschungsprogramm „Neue Urbane Qualität" die Notwendigkeit eines sorgfältigen Stadtumbaus von monoton wirkenden Agglomerationssiedlungen der vergangenen 70 Jahren nachgewiesen. Angesichts der immer größer werdenden Zersiedlung der noch intakten Landschaft wird eine konsequente Innenentwicklung von Stadt und Gemeinde gefordert. Die

Abb. 4 Abriss historischer Bausubstanz: Synonym für Stadtschrump-
fung. Leipzig, Karl-Heine-Straße/Zschochersche Straße.
Fotografie 1995

Abb. 5 Perforation der Stadt durch Baumplantagen: Leipzig, Bauvor-
haben Soziale Stadt, Wurzner Straße 24–30. Fotografie 2003

Stadtwerdung der Agglomeration ist die logische
Konsequenz. Ihre Innenverdichtung sollte neue stadt-
räumliche Qualitäten bieten, wodurch sich zukunfts-
weisende Ziele der Stadtentwicklung zusammenführen
lassen: Auf der einen Seite sind es ökonomische und
ökologische Kriterien, die für den Umbau und eine In-
nenverdichtung der Agglomeration sprechen; auf der
anderen Seite sind es die Anliegen vieler städtischer
Bürger, die sich das persönliche Wohnumfeld nicht
mehr als eine ideenlose Aneinanderreihung anonym
wirkender Bauklötze wünschen. Stattdessen suchen
sie nach mehr Identität und „Raumgeborgenheit"
(Abb. 3) in der Stadt.[1]

Zusammen mit den Erkenntnissen aus dem schwei-
zerischen Forschungsprogramm zur Stadtwerdung der
Agglomeration bieten die beiden erwähnten Rekonst-
ruktionsbeispiele aus Dresden und Frankfurt am Main
wertvolle Erfahrungen, um neue urbane Qualität zu
erklären. Dicht genutzte Quartiere mit vielfältig ge-
stalteten Häusern geben den Bürgern anschauliche
Hinweise, wie die Städte in Zukunft aussehen könn-
ten. Beide Beispiele zeigen zudem, dass die überlie-
ferten stadtbaukünstlerischen und architektonischen
Werte der europäischen Stadt anhand zeitgenössischer
Gestaltung durchaus neu entdeckt werden können,
statt weiterhin modische Leitbilder zu fordern, wie sie
beispielsweise zu Beginn der 2000er Jahre zur „Stadt-
schrumpfung" vorherrschten.

Stadtschrumpfung: Eine kurzsichtige Strategie

Noch vor wenigen Jahren wurde beispielsweise der Ab-
riss wertvoller Bausubstanz vor allem in historischen
Städten Ostdeutschlands politisch und fachlich als zu-
kunftsweisend gesehen. Und dies nur, weil eine über
mehrere Jahrzehnte verfolgte (sozialistische) Stadtent-
wicklungspolitik zu einem enormen Leerstand in den
historischen Innenstädten mit hervorragender Bausub-
stanz führte. Damit derartige Abrissmaßnahmen sich
nicht so drastisch anhörten, hatte man milder klin-
gende Begriffe wie „Rückbau" oder „Schrumpfung"
eingeführt. Viele Fachleute widmeten sich oft kritiklos
der „Schrumpfenden Stadt" als scheinbar zukunftswei-
sende Strategie der Stadtentwicklung. Heute, nach gut
zehn Jahren ist kaum noch zu vermitteln, mit welcher
Radikalität der Abriss von Einzelhäusern und bedeu-
tenden Ensembles in den historischen Innenstädten
diskutiert und zum Teil auch tatsächlich umgesetzt
wurden *(Abb. 4)*. Der damit einhergehende Verlust
von Stadterinnerung, Stadtraumqualität und Stadti-

[1] Der Begriff wurde im Rahmen des erwähnten schweizerischen For-
schungsprogramms entwickelt. Vgl. Jürg Sulzer und Martina
Desax, Stadtwerdung der Agglomeration, Die Suche nach einer
neuen urbanen Qualität, Synthese des Nationalen Forschungspro-
gramms *Neue Urbane Qualität* (NFP65) Zürich 2015 oder: http://
www.nfp65.ch

Abb. 6 Theorie zur Stadtschrumpfung: Buchcover zu Undine Giesecke, Erika Spiegel (Hrsg.), Stadtlichtungen […]. Bauwelt Fundamente, Bd. 138. Berlin 2007

dentität wurde in der Regel ausgeblendet. Eigentlich hatten die Forderungen nach schrumpfenden Städten ähnlich technokratische Wurzeln, wie sie die Moderne prägten. Der kritische und abwägende Blick fehlte.

Mit der Übernahme meiner Stiftungsprofessur *Stadtumbau und Stadtentwicklung* an der Technischen Universität Dresden im Jahr 2004 begann für mich eine Zeit des Staunens über diese Kritiklosigkeit, die in den Fachorganen und Publikationen zur Schrumpfung der Städte vorherrschte. Es war unverständlich, wie beispielsweise im nahen Umfeld des Leipziger Hauptbahnhofs, innerhalb eines erhalten gebliebenen, gründerzeitlichen Stadtensembles einzelne Baublöcke abgerissen und die Grundstücke freigeräumt wurden. Die ökonomische Begründung lieferte der bestehende

Leerstand und die damit verbundene staatliche Ausgleichszahlung an die zuständigen Wohnbaugesellschaften. Eine fachliche Argumentation zugunsten der Schrumpfung von Städten folgte nahtlos: Mit Baumplantagen oder Kunstinstallationen wird inmitten zentral gelegener Stadtensembles, wie beispielsweise in Leipzig, die Plausibilität von Schrumpfungskonzepten nachgewiesen *(Abb. 5)*. Als kreative Rückbaustrategien wurden sie gepriesen, ohne den stadträumlichen Zusammenhang kritisch zu gewichten. Das Leitthema Stadtschrumpfung hat nun als sinngebend und wegleitend zu gelten, wie historisch gewachsene Städte in Zukunft zurückzubauen sind, zu schrumpfen haben. In vielen Publikationen und Tagungsbeiträgen zur Schrumpfung der Städte galten derartige Konzepte als alternativlos,[2] indem die neue Theorie als perforierte und gelichtete Stadt[3] vertreten wird *(Abb. 6)*. Für mich waren diese Konzepte hinsichtlich einer räumlich-baulich ausgerichteten und identitätsbildenden Stadtentwicklung problematisch. Um dieser fragwürdigen Stadtbaupolitik zu widersprechen, haben wir am *Görlitzer Kompetenzzentrum* zur Revitalisierung der Städte[4] Alternativen gegenübergestellt. Es sollten sinnstiftende Strategien sein, die dem historisch überlieferten Stadtensemble, insbesondere in ostdeutschen Städten mit Respekt begegnen.

Meine langjährige berufliche Ausrichtung auf je besondere stadträumliche Entwicklungen hat mich zunehmend sensibilisiert. Dabei ging es mir vor allem um ein Innehalten zugunsten raumbildender Stadtensembles. Während zwei Jahrzehnten leitete ich die räumlich-bauliche Entwicklung der Stadt Bern. Dank ihrer einzigartigen Stadtbaugeschichte war Behutsamkeit in der Stadtentwicklung wichtig. Das überlieferte städtebauliche Ensemble der Altstadt und der historischen Innenstadtquartiere *(Abb. 7)* sollten auch in der Neuzeit ihre Identität bewahren und die Vermittlung

2 So z.B.: Undine Giseke, Erika Spiegel (Hg.), Stadtlichtungen, Irritationen, Perspektiven, Strategien, Bauwelt Fundamente 138, Basel 2007.

3 Ebenda, S. 8.

4 Es war die fachliche Weitsicht von Prof. Dr. Gottfried Kiesow, der über die Deutsche Stiftung Denkmalschutz eine Stiftungsprofessur und die Einrichtung des Kompetenzzentrums in Görlitz der Technischen Universität Dresden zur Verfügung stellte.

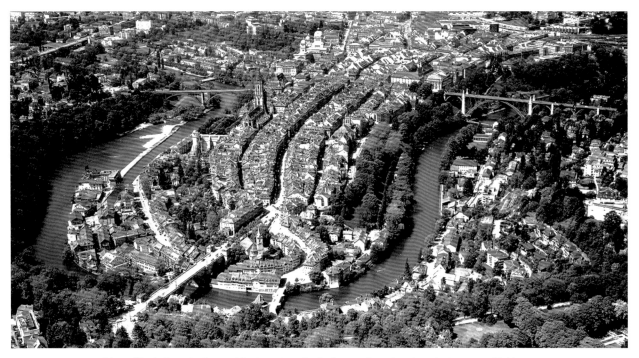

Abb. 7 Überliefertes Stadtensemble: Bern, Ansicht der historischen Altstadt nach Westen. Luftbild 2009.

von Geborgenheit in der Stadt bieten. So entstand der kritische Außenblick, der ein Innehalten in der deutschen Stadtschrumpfungsdebatte zugunsten eines sorgfältigeren Umgangs mit historisch überlieferter Bausubstanz forderte. Städte sind für mich ein zu kostbares Erbgut, als dass man es modischen Entwicklungsströmungen[5] aussetzen darf. Das eigens für die Stadt Görlitz entwickelte Projekt „Probewohnen"[6] galt nach wenigen Jahren als eine anerkannte Strategie dieses Innehaltens (Abb. 8). Selbst der damalige Bundespräsident, Dr. Horst Köhler, hatte sich persönlich bei uns im Kompetenzzentrum in Görlitz darüber orientieren lassen. Das Ausprobieren von gründerzeitlichen Innenstadthäusern durch Menschen, die in Stadtrandsiedlungen wohnten, sollte ein Nachdenken ermöglichen, was vom historischen Erbe und von den überlieferten Stadträumen zu lernen ist.[7] Der Vernichtung von gut erhaltenen Wohngebäuden der Gründerzeit aufgrund ihres Leerstands musste, entgegen mannigfaltiger Interessen der vorherrschenden Politik und der zuständigen Wohnungsbaugesellschaften, Einhalt geboten werden. Mit „Probewohnen" sollten, trotz sicht-

barem Leerstand, bedeutende Teile historischer Innenstädte in einen Wartezustand (Abb. 9) versetzt werden, damit die Menschen den Bezug zur historischen Stadt nicht verlieren. Probeweise kehrten Bürgerinnen und Bürger aus den Stadtrandsiedlungen für eine Woche in die Görlitzer Innenstadt zurück, indem sie eine Altbauwohnung „ausprobierten" – mit nachhaltigem Erfolg.[8] In manchen ostdeutschen Städten wurden die

[5] So z.B.: Philipp Oswalt (Hrsg.), Schrumpfende Städte, Band 2, Handlungskonzepte, Bonn 2005.

[6] Vgl. hierzu: Anne Pfeil, Stadtleben erproben: Chancen für die Revitalisierung ostdeutscher Innenstädte. In: Jürg Sulzer (Hrsg.), Intraurban, Stadt Erfinden, Erproben, Erneuern, Schriftenreihe Stadtentwicklung und Denkmalpflege, Band 13, Berlin 2010, S.80 ff.

[7] Anne Pfeil, Leerstand nutzen. In: IÖR-Schriften Band 64, Berlin 2014, S. 238 ff.

[8] Im Jahr 2009 lobte das damalige Bundesministerium für Verkehr, Bau und Stadtentwicklung mit Bundesminister Wolfgang Tiefensee, den Wettbewerb „Stadt Bauen. Stadt Leben" als Nationalen Preis für integrierte Stadtentwicklung und Baukultur aus. Das Projekt „Probewohnen" erhielt einen Sonderpreis in der Kategorie „Integriert und regional handeln – Entwicklung von Stadt, Region und Landschaft", Berlin 2009.

Abb. 8 Probewohnen als Beitrag zur Revitalisierung der Stadt: Plakat zum Modellvorhaben der Nationalen Stadtentwicklungspolitik. Görlitz 2008

verschiedenen Strategien zur Stadtschrumpfung nach und nach zurückgenommen. Heute sind viele Städte gerade darüber äußerst zufrieden, weil sie ihren Wohnungsleerstand nun wieder neu nutzen können. Und nach gut 10 Jahren finden sich kaum noch Fachleute, die das Thema der Stadtschrumpfung und den Abriss historischer Bausubstanz je vertreten haben wollen. Angesichts dieser Erfahrungen muss stets ein kritischer Blick gefordert werden, wenn Politik, Fachleute und Fachorgane immer mal wieder ein neues Leitbild zur Gestaltung der Stadt formulieren. Stadtentwicklung und Stadtumbau sind eben weit sorgfältiger zu konzipieren, als dass sie kurzzeitigen und modischen Gestaltungsthemen unterworfen werden dürfen. In einer

vielfältig zu konzipierenden Stadtentwicklung sind je nach anstehenden Problemen und offenen Fragen umfassende Abwägungsprozesse angebracht.

Erfahrungen aus der Wiederaufbauphase der Städte

Nach Abschluss der ersten großen Wiederaufbauphase in den 1970er Jahren mit ihren rasanten Entwicklungsschüben war eine Rückbesinnung im Umgang mit dem baukulturellen Erbe und historischen Stadtensembles mehr als überfällig. Nach *Kenneth Frampton* verlange die Planung, Konstruktion und Baukunst ununterbrochene Sorgfalt mit Hingabe, Muße und Zeit. Bauen hieße folglich, Schutz gegen alle Eventualitäten zu gewähren und die Liebe zur Tradition sei zu pflegen.[9] Offensichtlich wird hier dem schnell erstellten Entwurf, dem internationalen Architekturdesign, dessen gestalterischer Zufälligkeit und praktizierter Willkür in der modernen Stadtgestaltung bereits in den 1970er Jahren widersprochen. Natürlich lassen sich auch schon viel früher weitsichtige Fachexperten wie *Hans Nadler* nennen, der bereits Mitte der 1950er Jahre durch Erfassen des Baubestands beispielsweise für die Stadt Görlitz[10] eine behutsame und kontrollierte Stadtentwicklung verlangte.

In Westdeutschland gab es in den frühen Nachkriegsdebatten zum Städtebau ebenfalls weitsichtige Experten. Der Stadtbaurat von München, *Karl Meitinger*, formulierte seine Thesen für das *Neue München* bereits 1945 wie folgt: *„Wir müssen unter allen Umständen danach trachten, die Erscheinungsform und das Bild der Altstadt zu retten und wir müssen alles erhalten, was vom Guten und Wertvollen noch vorhanden ist. Wo im Einzelnen von den baukünstlerisch wichtigen Bauten noch so große Reste stehen, dass das Ganze rekonstruiert werden kann, soll das alte Bild wieder entstehen;*

[9] Kenneth Frampton, Grundlagen der Architektur, Studien zur Kultur des Tektonischen. Hrsg. von John M. Cava. München / Stuttgart 1993, S. 37.

[10] Heinrich Magirius, Eine fast vergessene Zeitschicht. Denkmalpflege in der Sowjetischen Besatzungszone und in der DDR – ein Überblick. In: Echt alt schön wahr, Zeitschichten in der Denkmalpflege, Ingrid Scheurmann und Hans-Rudolf Meier (Hrsg), München Berlin 2006, S. 135.

Abb. 9 Die Gründerzeitstadt vor Abriss bewahren: Straßenzug in Görlitz, Landskronstraße nach Nordosten. Fotografie 2007.

Abb. 10 Das Bild der Altstadt retten: München, Rindermarkt mit Pfarrkirche St. Peter. Fotografie 2018

(Abb. 10) wo nichts mehr vorhanden ist, soll nach modernen Gesichtspunkten, aber im Sinn der Altstadt, neu und frei gestaltet werden".[11] Dies war wohl eine unmissverständliche Absage an die Utopie der Moderne, die die kleinteiligen und vielschichtigen Erinnerungsbilder der alten Stadt durch lichte und aufgelockerte Siedlungen mit Hochhäusern und Zeilenbauten ersetzen wollte. In vielen Städten der jungen Bundesrepublik wie beispielsweise in Nürnberg, Münster oder eben in München ist der Gedanke, das alte Stadtbild zu tilgen, kaum konsensfähig. Zudem hätte das kleinteilige Grundeigentum seine Rechte in der Regel niemals preisgegeben, um die Stadt großflächig neu zu bauen. Die fachlich meist gut formulierten Tabula-rasa-Vorstellungen der Moderne waren in München oder in Köln erstmals vom Tisch. Offensichtlich ging es *Karl Meitinger* oder auch *Rudolf Schwarz* weniger darum, die zerstörte Stadt Stein für Stein zu rekonstruieren, sondern im Sinn der Altstadt das zu erhalten und wiederaufzubauen, was die Europäische Stadt hinsichtlich des Erscheinungsbildes, der Nutzungsverflechtung und Kleinteiligkeit so einzigartig macht *(Abb. 11)*. In seinen Gedanken zum Wiederaufbau von Köln forderte Rudolf Schwarz[12], es sei nicht daran zu denken, Köln neu zu erbauen. Diese Stadt müsse bleiben, und es dürfe nicht das Werk eines Zeitalters sein, ihre Seele lebe jederzeit über den Zeiten. Die Städte müs-

sen den Wandel der Zeit überstehen und allmählich ins Überzeitliche wachsen.[13] Derartige Beiträge zum Wiederaufbau westdeutscher Städte sind auch heute noch wegleitend, weil Überzeitlichkeit als Begriff nicht idealisierend wirken sollte, sondern als intensive Bemühung um geschichtliche Anbindung an überlieferte Werte der Stadt. Gleichzeitig wird mit Überzeitlichkeit der Anspruch verbunden, bezugslose Architektur innerhalb gewachsener Stadtensembles zu vermeiden.

In der ehemaligen DDR geht die Diskussion um den Wiederaufbau der Städte in eine andere Richtung. Anfänglich finden sich durchaus interessante Stadtbauideen. Beispielsweise vertritt Paul Wolf[14] die Meinung, dass der Wideraufbau der Stadt Dresden auf der Grundlage der überlieferten Straßen- und Platzräume sowie der historischen Baulinien und Proportionen

[11] Wolfgang Görl, Wiedergeburt des erloschenen Zaubers. In: Süddeutsche Zeitung, Nr. 129, 7. Juni 2006, S. 32.
[12] Rudolf Schwarz, Was eigentlich ist der Gegenstand des Städtebaus? In: Die Städte himmeloffen, Reden und Reflexionen über den Wiederaufbau des Untergegangenen und die Wiederkehr des Neuen Bauens 1948/49. Basel 2003. S. 186.
[13] Ebenda, S. 190.
[14] Paul Wolf, Vorschlag für den Wiederaufbau der inneren Stadtgebiete von Dresden. In: Die Neue Stadt, Monatszeitschrift für Architektur und Städtebau, 3. Jahrgang 1949, Frankfurt a. M. 1949, Heft 1, S. 15.

Abb. 11 Kleinteiligkeit und Unverwechselbarkeit: Bern, Altstadt,
Kramgasse, Blick vom Kreuzgassbrunnen zum Zeitglockenturm.
Fotografie 2010.

Abb. 12 Früher Wiederaufbau in Dresden: Altmarkt, Ostseite.
Fotografie 2010.

ehemaliger öffentlicher Räume erfolgen sollte. Mit dem *Dresdner Altmarkt* (1953–1956) wird ein Wiederaufbau der Stadt im Sinn einer Neuinterpretation historischer Stadträume realisiert *(Abb. 12)*. Die Bauten der Architekten Schneider und Rascher würden beweisen, so Matthias Lerm, dass es damals noch möglich war, Neubauten maßstabsgerecht einzugliedern und die Identität der Kulturstadt zu bewahren.[15] Danach verlieren die Fachinstanzen zunehmend ihren sachlichen Einfluss. Der Umgang mit der alten Stadt wird auf einer politisch-ideologischen Ebene diskutiert. Es ging eben nicht nur um eine ideologisch begründete Vernichtung repräsentativer Bauten des kulturellen Erbes, wie sie mit der Sprengung verschiedener Schlossruinen, Kirchen oder bedeutender Einzelbauten vollzogen wurde *(Abb. 13)*. Die flächenhafte Beräumung großer Teile der zerstörten Innenstadt von Dresden und die damit verbundene Auflösung des städtischen Einzeleigentums wird zum Sinnbild, wie die traditionelle Bürgerstadt vernichtet wurde. Die Realisierung der neuen sozialistischen Stadt sollte vorbereitet werden.

Der schrecklichen Zerstörung Dresdens durch den Zweiten Weltkrieg folgte die ideologisch begründete Vernichtung der kleinteiligen Bürgerstadt *(Abb. 14)*. Im Vergleich beispielsweise mit Nürnberg oder Müns-

ter sind hinsichtlich des Zerstörungsgrads der Innenstadt von Dresden kaum größere Unterschiede festzustellen. Die wesentliche Differenz liegt darin, dass in vielen westdeutschen Städten die Parzellenstruktur der Bürgerstadt beibehalten wurde. In zeitgemäßer Form sollte die Stadt parzellenweise wiederaufgebaut, rekonstruiert werden. Die Bürgerstadt mit ihrer Vielfalt des Grundeigentums aber auch mit ihrer Widersprüchlichkeit verlor in Dresden, ebenso wie beispielsweise in Chemnitz oder Magdeburg, zunehmend an Erinnerungspotenzial infolge des Verlustes von überlieferten Stadtbildern und damit von Stadtbaugeschichte und Stadterinnerung. Im Ergebnis sind Stadtbrachen und Fragmente von Stadtteilen der Moderne mit all ihren ästhetischen Verarmungen, identitätslosen und funktional konzipierten Stadträumen entstanden. Städte, wie beispielsweise Görlitz oder Löbau, die nicht direkt im Fokus der sozialistischen Umgestaltung standen, wurden nach und nach dem baulichen Verfall preisgegeben. So gesehen, fällt es schwer, plausibel nachzuvollziehen, weshalb heute die Diskussion um Bewahren, Rekonstruktion, Umbauen und Neubebauung inner-

[15] Matthias Lerm, Abschied vom alten Dresden, Verluste der historischen Bausubstanz nach 1945. Leipzig 1993, S. 108 f.

Abb. 13 Vernichtung repräsentativer Bauten des kulturellen Erbes: Sprengung des Berliner Residenzschlosses, Abschnitt der Südfassade.
Fotografie 1950.

Abb. 14 Abriss der kleinteiligen Bürgerstadt: Dresden-Altstadt, Gebiet zwischen Hauptbahnhof und Rathaus von Gebäuden und Trümmern beräumt.
Fotografie 1958.

Abb. 15 Wiederaufgebautes stadträumliches Ensemble: Dresden,
Neumarkt und Landhausstraße nach Osten.
Fotografie 2019.

städtischer Bereiche oftmals ähnlich kompromisslos geführt wird, wie in den frühen Zeiten des Wiederaufbaus der Städte. Anhand einiger Gedanken zum Umgang mit Stadtbaugeschichte und zur Umsetzung von Zielen der Stadtentwicklung soll das Erreichte neu gewichtet werden. Die Bedeutung von historischen Stadtensembles ist ebenso zu beachten wie es gilt, Erfahrungen, Wünsche und Bedürfnisse der Menschen in der Stadt zu beleuchten.

Rekonstruktion: Vorstufe zur Stadtwerdung

Genauso wie in der Zeit einseitiger Stadtschrumpfungsdebatten der frühen 2000er Jahre benötigen wir heute jenen unvoreingenommenen Blick auf die vielfältigen, insbesondere von den Bürgern geforderten Rekonstruktionsmaßnahmen in den Städten. Es ist nicht plausibel, weshalb die Rekonstruktion eines historischen Stadtensembles aus fachlicher Sicht generell als fehlerhafte Entwicklung zu werten ist. Natürlich würde man heute bei vielen kritischen Kulturschaffenden auf große Zustimmung stoßen, wenn im Zusammenhang mit dem Thema Rekonstruktion von falschem Bewusstsein hinsichtlich der Stadtbaugeschichte die Rede wäre. Ebenso könnte man breite Zustimmung erwarten, wenn ein fehlerhaftes Traditi-

onsverständnis beispielsweise im Zusammenhang mit dem wiedererstandenen *Dresdner Neumarkt (Abb. 15)* eingeklagt würde.[16] Dieser selektive Blick wird kritisch gesehen. Stattdessen sind historische Hintergründe und längerfristige Perspektiven der Stadtentwicklung umfassend zu gewichten. Und es ist selbstverständlich, dass auch die Interessen und Bedürfnisse gegenwärtiger Stadtbewohner zu reflektieren sind.[17] Gerade am Beispiel der Stadt Dresden kann überaus gut gezeigt werden, wie wichtig es ist, den Bürgern über Rekonstruktionsmaßnahmen die Geschichte ihrer Stadt zu erklären, ihre Wurzeln und ihre Herkunft sichtbar zu machen, Stadtidentität zu vermitteln.

Mit einer neuen Qualität der Stadtwerdung, wie sie mit der Rekonstruktion des Dresdner Neumarkts oder der neuen Altstadt von Frankfurt am Main gelungen ist – wenn auch aus ganz unterschiedlichen Erwägungen – wird den Bürgern ein Ausschnitt des geschichtlichen Zusammenhangs der Stadt erklärt. Angesichts der Verwüstungen der Städte, sowohl durch den 2. Weltkrieg als auch durch die sozialistische oder kapitalistische Städtebau-Moderne der Nachkriegszeit, wird erst in jüngster Zeit deutlich, wie überaus wichtig es für die Stadtbürger ist, Heimat in der Stadt in Erinnerung zu rufen, was übrigens nichts mit der aktuellen politischen Diskussion zu tun hat. Heimat zu erkennen, ergibt sich durch einen klaren Ortsbezug in der Stadtbaugestaltung. Gegenüber modernen architektonischen Bauskulpturen, die über keinen Bezug zum historisch gewachsenen Stadtensemble verfügen, ist Vorsicht geboten. Sie lösen in der Regel meist nur Anonymität und ein Gefühl von Entwurzelung bei den Bürgern aus. Stattdessen braucht es die stadtgestalterische Vermittlung des Erinnerns, von Vertrautheit und der Identität, sodass Stadtwerdung auch ein Stück Heimat erzeugt. In Zusammenhang mit der ökonomisch ausgerichteten Globalisierung bekommt der Begriff *Heimat* zudem einen neuen Sinn in einer offen gestalteten Welt. Der Anspruch, Identität und Heimat in

[16] Vgl. hierzu weit ausführlicher: Hans Joachim Neidhardt, Der Dresdner Neumarkt, Zur aktuellen Polemik und zum kulturphilosophischen Konzept. In: Die Dresdner Frauenkirche, Jahrbuch 11 (2008), S. 125 ff.

[17] Walter Siebel, Die Kultur der Stadt, 5. Teil: Urbanität. Berlin 2016, S 433.

der Stadtbaugestaltung ernst zu nehmen, setzt voraus, dass Stadtquartiere den Menschen Geborgenheit vermitteln. Darin liegt der Kern besonderer Strategien zur Stadtbaugestaltung. Die Rekonstruktion des Dresdner Neumarkts ist aus meiner Sicht weit mehr eine Strategie zur Sichtbarmachung der Stadtwerdung und zur Identitätsfindung, als dass es um die Gestaltung von (barocken) Einzelhäusern geht. Heimat als Synonym für Wohlbefinden der Menschen in der Stadt zu thematisieren, hat in diesem Kontext mit Stadtraum und Raumgeborgenheit zu tun.

Sehnsucht nach historischen Stadtbildern

In der heutigen Zeit muss die Sehnsucht der Bürger nach historischen Stadträumen und Stadtbildern umfassend gewichtet wird. In Potsdam beispielsweise beteiligten sich mit 46 % mehr Bürger an der Befragung zum Wiederaufbau des Stadtschlosses als an der Kommunalwahl von 2003.[18] In Dresden wird mit dem Stichwort „Mythos Dresden", zusammen mit der gleichnamigen Ausstellung zur 800-Jahrfeier der Stadtgründung, die enge Verbundenheit der Bürger mit ihrer Stadt deutlich *(Abb. 16)*. Ausgehend von der Frauenkirche seien heute Erzählungen von den Ursprüngen, kollektiven Träumen und Wünschen offenstehende Bildwelten geworden.[19] Eine besondere Sehnsucht nach der wieder lesbaren Stadt zeichnet sich ab. Dresden ist tatsächlich wegweisend hinsichtlich der über viele Jahre geführten Diskussion zum Wiederaufbau und zur Rekonstruktion von Stadtteilen und Stadtensembles. Auf einzigartige Weise gelang es der Stadt, die Bedeutung historischer Stadtbilder zu thematisieren sowie Stadtgeschichte, Rekonstruktion und Kriterien eines zukunftsorientierten Städtebaus mit einem neuen Verständnis zu versehen. Die Dresdner Frauenkirche ist heute wieder unverzichtbarer Teil der Stadtsilhouette. Auch wenn jahrzehntelang bis Anfang der 1990er Jahre fachlich über die Konservierung der Ruine und über Sinn und Richtigkeit der Wiederherstellung der Kirche als Erinnerungspotenzial gestritten wurde, zeigt sich nun, dass es offensichtlich weder um eine akademische Position zum Umgang mit dem historischen Erbe noch um ein zu rekonstruierendes Vorkriegsbild ging. Die wiedererstandene Frauenkirche

Abb. 16 Verbundenheit mit der Stadt: Dresden, Altstadt-Silhouette mit Frauenkirche nach Süden. Fotografie 2014.

schafft gerade für Laien, die Bürger der Stadt, einen wichtigen Ausgangspunkt, urbane Identität wieder lesbar zu machen, ein Bild der Stadt konkret fassbar werden zu lassen *(Abb. 17)*. Das kollektive Bewusstsein wird gestärkt. Erinnerung und Identität in der Stadt als Kriterien sorgfältiger Stadtbaugestaltung werden verständlich und nachvollziehbar.

Der Wunsch nach Rekonstruktion des gesamten städtebaulichen Ensembles *Dresdner Neumarkt* ergab sich eben nicht nur aus der fachlichen Notwendigkeit, die Frauenkirche in einem adäquaten Stadtumfeld und einem besonderen Stadtraum zu verankern. Der wiederaufgebaute Platz- und Straßenraum des Neumarktes ist in erster Linie als Rekonstruktion des historischen Baulinienplanes und als plausible Reaktion auf die Kriegs- und Nachkriegszerstörung der Stadt zu verstehen *(Abb. 18)*. Angesichts des Unvermögens unzähliger Stadtplaner und Architekten der Moderne jener Zeit neue Stadträume zu gestalten, sind die Dresdner Erkenntnisse wegweisend. Auch wenn einzelne Fassaden einer frühen Bauetappe am Neumarkt eher platt

[18] Thorsten Metzner, Die Potsdamer sagen Ja zum Stadtschloss. In: Der Tagesspiegel vom 5. Januar 2007, S. 17.

[19] Deutsches Hygiene-Museum Dresden (Hrsg.), Mythos Dresden, Eine kulturhistorische Revue, Katalog zur Ausstellung im Deutschen Hygiene-Museum vom 8. April – 31. Dezember 2006, Köln 2006, S. 17.

Abb. 17 Frauenkirche, Ausgangspunkt für Stadtidentität und Stadtwerdung. Fotografie 2010.

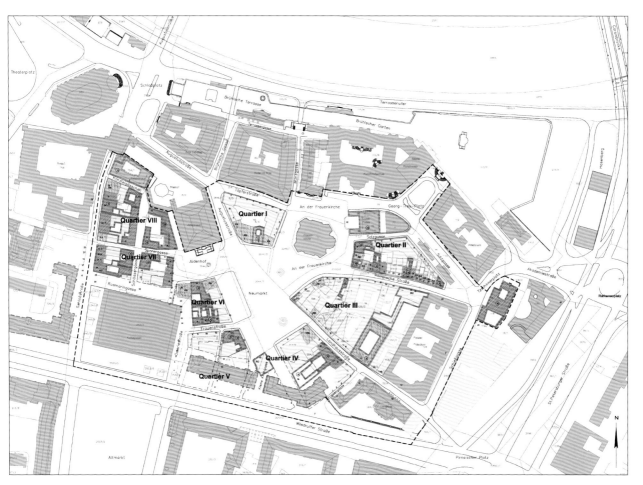

Abb. 18 Schematischer Baulinienplan sichert historische Stadtraumbildung: Dresden-Altstadt, Neumarkt. städtebaulich-gestalterisches Konzept (Fortschreibung), Übersichtsplan 1. Dezember 2001, redaktionell geändert September 2011.

Auszug aus der Legende

Leitbau und Fassadenrekonstruktion Ergänzung entsprechend Entwurf Gestaltungssatzung 1995

Leitbau und Fassadenrekonstruktion, Ergänzung entsprechend Stadtratsbeschluss vom 13.07.2000

R Leitbauten [...]

® Rekonstruktion der Fassade mit neuen Grundrissen entsprechend Entwurf Gestaltungssatzung 1995 [...]

vorhandene Gebäude

geplante Gebäude

Baulinie

Baugrenze

Firstlinie

Abgrenzung der historischen Quartiere, mögliche zukünftige Baulinie

Grenze des räumlichen Geltungsbereiches [des Konzepts] [...].

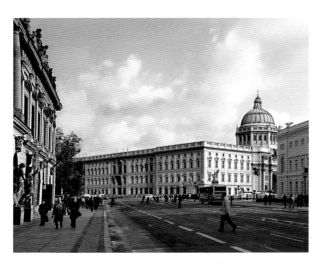

Abb. 19 Historische Ensemblewirkung:
Berlin 2018, Unter den Linden in Richtung Humboldt Forum
im Berliner Stadtschloss.
Simulation 2013.

wirkende Stilzitate aufweisen und zu Recht kritisiert werden, gelten sie doch auch als Lehrbeispiel für die zukünftige Stadtraumgestaltung. Ein großer Teil der Fassaden später entworfener Häuser am Neumarkt verfügen über besondere Profilierungen, sodass sie ihren historischen Vorfahren tatsächlich näherkommen. Die Bezugnahme auf den Stadtgrundriss, die Proportion, Kubatur und die Gliederung der einzelnen Hausfassaden erzeugen in ihrer Gesamtheit eine wachsende Verbundenheit der Menschen mit ihrer (ehemals verloren geglaubten) Stadt. Natürlich ist der Verlust der kleinteiligen Parzellenstruktur ein großer Fehler, der aus einer falsch verstandenen Grundstücksvergabepolitik der Behörden hervorgeht. Trotzdem leitet sich aus dem wieder entstandenen stadträumlichen Ensemble eine Besonderheit und eine sich entwickelnde Identität mit der Stadt ab. Wenn es um Antworten auf die Sehnsucht der Menschen nach historischen Ortsbildern geht, werden diese Aspekte in der Regel oft zu wenig gewichtet.

Die sozialistische Utopie der Moderne hat gerade im inneren Bereich der Stadt Dresden, mit Ausnahme von prägenden Einzelbauten, wie Zwinger, Semper-Oper oder Hofkirche und Stadtschloss, so ziemlich alles eliminiert, was an die Bürgerstadt erinnerte. Diese moderne Utopie mit all ihren Idealen, Verwerfungen und

„Unwirtlichkeiten"[20] muss in einem größeren Zusammenhang gesehen werden. Mit einem etwas offeneren Blick ist der Wiederaufbau historischer Bauten und Plätze neu zu gewichten. Beispielsweise ist das *Humboldt Forum* im Berliner Schloss oder das neue Landtagsgebäude innerhalb der historischen Baulinien des alten Stadtschlosses von Potsdam hinsichtlich Lesbarkeit von Stadtraum und Stadtensemble äußerst wichtig *(Abb. 19)*. Als Beispiel sind in diesem Zusammenhang die Schinkelbauten und die Schlossbrücke zu nennen. Es geht nicht um den Wiederaufbau eines Schlosses, sondern um einmalige stadträumliche Ensembles im Kontext historischer Bauten und öffentlicher Räume.

Obwohl das Dresdner *Neumarkt-Ensemble* in einer Stadt mit rund einer halben Million Einwohnern einen Bruchteil der städtischen Bausubstanz ausmacht, hat seine Rekonstruktion eine überproportional hohe ideelle Bedeutung für die Bürger. Dank derartiger Wiederaufbaukonzepte wird es in Zukunft gelingen, die Sehnsucht der Bürgerinnen und Bürger nach historischen Stadtbildern zu stillen. Die Stadt wird wieder erinnerungsfähig, wodurch Identität und Heimat vermittelt werden kann. Es ist unschwer vorherzusagen, dass dies – allen gegenteiligen fachlichen Argumenten zum Trotz – nach Fertigstellung des Berliner *Humboldt Forums* genauso geschehen wird wie es in Potsdam erfolgte und mit der neuen Altstadt von Frankfurt bereits nach wenigen Monaten ihrer Fertigstellung erreicht wurde. Damit wäre weit mehr gewonnen als weiterhin eine akademische Debatte zur Theorie des Restaurierens und Konservierens zu führen. Mit der wunderbaren Rekonstruktion der Dresdner Frauenkirche hat die Debatte um Plausibilität von Rekonstruktionsmaßnahmen begonnen. Heute zeigt sich nun, dass mit derartigen Rekonstruktionen nachhaltige Ergebnisse zur Stadtwerdung, Stadtraumbildung und Stadtidentität erzielt werden können. Natürlich ist die in der Vergangenheit intensiv geführte Theoriediskussion über Denkmalschutz und Wahrheit in der Gestaltung von Stadtensembles äußerst bedeutend, auch wenn sie, angesichts kriegerischer und baulicher Beeinträchtigung der Städte im 20. Jahrhundert, heute eher etwas obsolet erscheint.

[20] Alexander Mitscherlich, Die Unwirtlichkeit unserer Städte, Anstiftung zum Unfrieden. Frankfurt am Main 1965.

Ein Gedanke zur Denkmalpflegetheorie

In seiner *Kaiserrede* von 1905 formuliert *Georg Dehio* seine Theorie zum Denkmalschutz und zur Denkmalpflege.[21] Sein Leitsatz des *„Konservierens nicht Restaurierens"* ist für die Denkmalpflege bis heute in der Regel wegleitend und im zeitlichen Kontext seiner Entstehung durchaus plausibel. Eine zukunftsweisende Diskussion um die Bedeutung und Interpretation Dehio's Theorie müsste aber über die Forderung nach wahrer und echter Denkmalpflege[22] hinausgehen. Die Lehre von Dehio ist absolut verständlich angesichts der Erfahrungen, die sich im 19. Jahrhundert im Umgang mit Burg- und Schlossruinen herausgebildet hatten. Ein kritischer Blick auf die im 20. Jahrhundert erfolgten Stadtverwüstungen könnte die bisherige Auslegung der Thesen von Dehio etwas anders gewichten. Man denke aktuell nur einmal darüber nach, was in Zukunft geschehen würde, wenn die kriegsverwüsteten Städte des Vorderen Orients nicht wieder rekonstruiert würden. Die Menschen wären noch mehr entwurzelt. Der Verlust ihrer Heimat kann keine zeitgenössische Architektur, wie sie die Moderne vergangener Jahrzehnte hervorbrachte, jemals zurückgeben. Es müsste sich dann schon ein breiter Konsens zugunsten einer echten, schönen und wahren Baukunst abzeichnen, wie sie mit verschiedenen *„schöpferischen Neubauten"*[23] der neuen Altstadt von Frankfurt am Main durch eine jüngere Generation von Architekten nachgewiesen wird.

Es ist heute durchaus plausibel, sich Dehio's gute Gründe zur Wiederherstellung eines Bauwerks vor Augen zu führen. Als Beispiel nennt er den Hauptraum eines Hauses in Pompeji, das man in Konstruktion und Schmuck völlig wiederhergestellt hat und folglich nicht in den Gedankenkreis der Denkmalpflege gehört.[24] Stattdessen soll, so Dehio, für den Laien vieles anschaulich gemacht werden, was mit bloßen Zeichnungen oder Modellen nicht hinreichend möglich wird. Man müsse solche Wiederherstellungen als eindrucksvolle naturgroße Illustrationen zum damaligen archäologischen Wissen verstehen.[25] Angesichts des Tiefpunkts an kunsthistorischem Wissen und ästhetischem Urteilvermögens seiner Zeitgenossen war es ihm ein Anliegen, der Gefährdung der Zeugnisse der Vergangenheit dadurch entgegenzuwirken, dass

Abb. 20 Naturgroße Illustration, architektonische Neuschöpfung: Frankfurt am Main, Neue Altstadt, Schwertfegergasse nach Osten. Fotografie 2018

[21] Georg Dehio, Denkmalschutz und Denkmalpflege im neunzehnten Jahrhundert. In: Georg Dehio und Alois Riegl, Konservieren nicht restaurieren, Streitschrift zur Denkmalpflege um 1900, Bauwelt Fundament 80, Braunschweig 1988 S. 88 ff.
[22] Eine breite Übersicht verschiedener Positionen zur Ablehnung von Rekonstruktion gibt folgender Sammelband: Johannes Habich (Hrsg.), Denkmalpflege statt Attrappenkult, Gegen die Rekonstruktion von Baudenkmälern – eine Anthologie. Bauwelt Fundamente 146, Basel 2011.
[23] Das DomRömer Quartier Frankfurt, Ein Stadtplan der DomRömer GmbH, Frankfurt 2018.
[24] Georg Dehio, 1900 (wie Anm. 21), S. 98.
[25] Ebenda, S. 98.

der Betrachter von Kunst sehtüchtiger gemacht wird.[26] Aus dieser Sicht sprechen durchaus plausible Gründe für Rekonstruktionsmaßnahmen, die allerdings „[…] *so mannigfaltig (sind), dass hier nur von Fall zu Fall geurteilt werden kann*".[27] Den Rekonstruktionen des Dresdner Neumarkts aus den 1990er Jahren bis heute oder der Gestaltung der neuen Altstadt von Frankfurt am Main der Jahre 2015 bis 2018 ist gemein, dass sie den Bürgern dieser Städte eine naturgroße Illustration bieten und die Betrachter hinsichtlich der Stadtbaugeschichte eben sehtüchtiger werden (*Abb. 20*).

Die Wiederherstellung eines bestimmten stadträumlichen Ensembles oder eines wichtigen städtebaulichen Einzelbauwerks wird zum ideellen Bindeglied zwischen zwei Originalwelten, dem Einst und dem Jetzt. So gesehen, könnte es auch einmalig sein, wenn in Berlin am *Fraenkelufer* eine der Berliner Synagogen wieder aufgebaut würde.[28] In der heutigen Zeit wäre es ein hohes ideelles Ziel, über die Rekonstruktion einzelner Quartierteile oder bestimmter Einzelbauten, das Wissen der Bürger zu erweitern und ihre Bindung an überlieferte Werte und Traditionen zu stärken. Dank einer neuen Sehtüchtigkeit könnte es mehr Achtsamkeit im Umgang der Menschen untereinander geben. Stadträumliche Rekonstruktion in wohl verstandenem Sinn wird in Zukunft zum Wissen und damit zur Möglichkeit des Erinnerns und der Identifikation der Bürger mit ihrer Stadt beitragen. In einer globalisierten Welt geht es auch um ideelle Werte, die gesellschaftliches Verhalten langfristig beeinflussen vermögen. Angesichts des Verlustes so unglaublich vieler bedeutender historischer Stadtensembles durch Kriegszerstörung und die anonym wirkende Moderne wird das Wissen über das stadtbaugeschichtliche Erbe zu einem wichtigen Kriterium des Zusammenhalts der Stadtgesellschaft.

Die Stadt Dresden hat früh erkannt, weshalb es so wichtig ist – eben auch Dehio folgend – auf eine umfassende Wiederherstellung des bedeutenden räumlich-baulichen Ensembles Dresdner Neumarkt einzutreten. Eine Rekonstruktion, die sich auf den historischen Stadtgrundriss und die wohlproportionierten Stadträume von Straßen und Plätzen ausrichtet, wäre dann nicht als Realisierung von Scheinaltertümern bzw. Imitate anzusehen, sondern als ein Mittel zur Stärkung der bürgerschaftlichen Sehtüchtigkeit gegenüber der Stadt und als Illustration des städtebaulichen und denkmal-

pflegerischen Wissens. Dehio heute ernsthaft wieder zu lesen, müsste die Denkmalpflege auffordern, an der Gestaltung derartiger Rekonstruktionen konsequent mitzuwirken. Als Wissenschaftsdisziplin sollte sie sich jeweils Klarheit darüber verschaffen, was eine Rekonstruktion zu leisten imstande ist und was nicht. Dieser Lernprozess stand bei der Rekonstruktion der neuen Altstadt von Frankfurt denn auch Pate. Hier wird klar lesbar, welche Bauten in der Tat Neubauten mit einem spezifischen Ortsbezug sind und welche eindeutige Rekonstruktionsgebäude darstellen. Sowohl in Dresden als auch in Frankfurt wird der Nachweis erbracht, wie eine hohe räumlich-bauliche Dichte und eine herausragende Stadtraumqualität zu erreichen ist. Mit der Fertigstellung beider rekonstruierter Stadtensembles werden klare Zeichen gesetzt, welche Kriterien für zeitgenössische Stadtensembles besondere Bedeutung erlangen. Es sind dies die enge Stadtraumbildung, die gestalterische Vielfalt von Fassaden im Ensemble mit Nachbargebäuden und urbane Dichte mit vielfältigen Nutzungen. Mit der Wiederherstellung der verlorenen Originale wird Geschichte nicht rückgängig gemacht. Stadtbaugeschichte, Stadtwerdung und die Qualität von Stadträumen werden für viele Bürgerinnen und Bürger verständlich und erlebbar.

Stadtwerdung und Stadtraumbildung

Die unzähligen städtebaulichen Unwirtlichkeiten und die oft trostlos erscheinende Realität der Moderne in Städtebau und Architektur führt bei vielen Bürgern dazu, dass ihnen die Stadt fremd geworden ist. In der Stadtbaugestaltung müssen wir, wie eingangs erwähnt, weit mehr als in der Vergangenheit über Werte und Qualitäten zugunsten von Stadtwerdung und erinnerungsfähiger Stadtraumbildung nachdenken. Heute

[26] Vgl. hierzu: Ingrid Scheurmann, ZeitSchichten, Erkennen und Erhalten – Denkmalpflege in Deutschland, Katalog zur gleichnamigen Ausstellung im Residenzschloss Dresden, München Berlin 2005, S. 54.

[27] Georg Dehio, 1900 (wie Anm. 21), S. 98.

[28] Verena Mayer, Berliner Neuanfang. Die Berliner Synagoge am Fraenkelufer soll wiederaufgebaut werden. In: Süddeutsche Zeitung 19.03.2018.

Abb. 21 Stadtraumbildung mit Häusern im Ensemble: Frankfurt am Main, Neue Altstadt, Hühnermarkt nach Norden. Fotografie 2018.

muss die Frage erlaubt sein, wie und nach welchen Prämissen der über 70-jährige Nachkriegsstädtebau zu modifizieren wäre. Es ist nicht nur in Dresden eine breite Grundstimmung bei den Bürgern zu erkennen, die an historischen Bildern der Stadt festhalten möchten. Da überzeugen dann die Gegenargumente auch nicht restlos, dass heute nur noch ganz wenige Menschen die vormoderne Stadt persönlich erlebt hätten. Wer gibt uns die Gewissheit, dass es nicht auch Erinnerungsbilder gibt, ähnlich der erzählenden Geschichte, die von Generation zu Generation (bildhaft) überliefert wird? Wir sollten uns auf diese spannende Thematik unvoreingenommen einlassen. Natürlich bleibt dem Dresdner Neumarkt heute nur noch ein idealer Geschichtsbezug aufgrund des Fehlens einer Bausubstanz aus verschiedenen historischen Zeitepochen, die ein differenziertes Lesen der Stadt möglich machen würde. Es bleibt aber der Bezug auf die historischen Baulinien, Baukanten und überlieferten Stadträume. Die kritische Rekonstruktion des Stadtviertels *„im Sinn der Altstadt"*[29] ist hinsichtlich des Anspruchs auf Stadtwerdung und Stadtraumbildung zukunftsweisend.

Die Menschen haben einen ausgesprochen räumlich-baulichen Ortsbezug durch das Erinnern von Ortsbildern. Das Haus, das uns in der Welt verorten soll, müsse verortet sein, müsse ortsgebunden sein.[30] Neue Stadtquartiere sind auch aus der Erinnerung an vertraute Orte zu entwickeln. Die Stadtraumbildung *(Abb. 21)* wird zu einem wichtigen Anliegen einer zukunftsweisenden Gestaltung von urbaner Dichte und Stadtwerdung. Die Wirkung vielseitig gestalteter Straßen- und Platzräume ist von großer Bedeutung, wodurch sich die Bewohner im Ensemble der Häuser, im Stadtquartier zuhause – eben geborgen fühlen. Raumgeborgenheit stärkt das Empfinden von Zugehörigkeit, Vertrautheit und Überzeitlichkeit.

Die räumlich-bauliche Entwicklung der Stadt wird sich in Zukunft vor allem um Orte des Erinnerns, um

[29] Karl Meitinger, Mathias Pfeil, Das Neue München, Vorschläge zum Wiederaufbau. Reprint der Schrift aus dem Jahr 1946, Bayrisches Landesamt für Denkmalpflege, München 2014.

[30] Tomas Valena, Beziehungen, Über den Ortsbezug in der Architektur. Berlin 1994, S. 173.

Abb. 22 Orte des Erinnerns und der Identität: Dresden, Neumarkt
mit Blick in die Rampische Straße zum Kurländer Palais.
Fotografie 2018.

Identität und Heimat kümmern müssen. In einer Zeit
internationaler Verflechtung, Migration und Gleich-
machung durch die globalisierten Märkte ist auf eine
spezifische Erkennbarkeit der Städte sorgfältig zu ach-
ten. Stadtwerdung und Stadtraumbildung bieten eine
neue urbane Qualität, die den Menschen wieder Orte
der Verwurzelung und Identität ermöglicht. Stadträum-
liche Qualitäten, wie sie von Dresden oder Frankfurt
ausgehen, zwingen uns zum Umdenken in der Debatte
um die Moderne im Städtebau. Statt weiterhin die ge-
sichtslose „Zwischenstadt"[31] zu inszenieren, müssen wir
das bauliche Chaos in unzähligen Agglomerationen der
Neuzeit sorgfältig analysieren. Darauf aufbauend sind
behutsame Stadtumbaumaßnahmen vorzubereiten, die
zur Stadtwerdung von Teilen der Agglomeration mit ei-
ner neuen Stadtraumqualität führen.

Ausblick

Die Bedeutung von Rekonstruktion im zukünftigen
Städtebau, wie sie mit dem Dresdner Neumarkt oder
mit der neuen Altstadt in Frankfurt gewonnen wurde,
liegt darin, dass deren räumlich-baulichen Prinzipien
wegleitend werden. Zudem wäre zu lernen, dass es
in Zukunft einer neuen Stadtbaukunst bedarf, die

ununterbrochene Sorgfalt voraussetzt.[32] Im übertra-
genen Sinn könnten beide Rekonstruktionsbeispiele
hinsichtlich Stadtwerdung, Stadtraumbildung und
urbaner Dichte den Ausgangspunkt zum Umbau un-
zähliger Siedlungen der heute noch meist anonym
wirkenden Agglomeration der Moderne bilden. Eine
zukunftsweisende Stadtbaukunst zu verfolgen, bedeu-
tet, dass jedes wichtige Einzelbauvorhaben im En-
semble gesehen wird und mit seiner gestalterischen
Botschaft einen Beitrag zur stadträumlichen Identität
und zur Erinnerung an den Ort mit seiner Geschichte
leistet (Abb. 22). Für die sorgfältige Entwicklung der
europäischen Stadt wäre es ein großer Gewinn, wenn
dieser Anspruch in zunehmendem Maße in Lehre,
Forschung und Praxis lebendig würde. Ortlosigkeit als
vorherrschendes Gestaltungsmerkmal der klassischen
Moderne gehört dann endgültig der Vergangenheit an.
Das Dresdner Neumarktensemble und die neue Alt-
stadt von Frankfurt zeigen Möglichkeiten einer nut-
zungsdichten, vielfältigen und stadträumlich lesbaren
Entwicklung der Stadt in einer globalisierten Welt.
Eine räumlich-baulich ausgerichtete Stadtwerdung mit
klarem Ortsbezug in Städtebau und zeitgenössischer
Architektur stärkt die europäische Stadt als besonderer
und einzigartiger Lebensraum städtischer Bürger.

Bildnachweis

Abb. 1–5, 9–12, 16, 17, 1 –22: Jürg Sulzer; *Abb. 6:* Repro Buchtitel
aus: Undine Giseke, Erika Spiegel 2007 (wie Anm. 2); *Abb. 7:*
Stadtplanungsamt Bern; *Abb. 8:* Archiv Autor; *Abb. 13:* Landesarchiv
Berlin/Förderverein Berliner Schloss e.V.; *Abb. 14, 15:* Landeshaupt-
stadt Dresden, Dezernat für Stadtentwicklung und Bau, Stadtpla-
nungsamt, Bildstelle; *Abb. 18:* Landeshauptstadt Dresden, Dezernat
für Stadtentwicklung und Bau, Stadtplanungsamt / Gesellschaft His-
torischer Neumarkt e.V.; *Abb. 19:* Förderverein Berliner Schloss e.V./
https://berliner-schloss.de/wp-content/upload/linden2.jpg.

[31] Thomas Sieverts, Zwischenstadt: zwischen Ort und Welt, Raum
 und Zeit, Stadt und Land. Bauwelt Fundamente 118, Braunschweig
 1997. Die Widersprüchlichkeit von Schönheit und willkürlicher
 Gestaltung von Agglomerationssiedlungen wird eigentlich bestä-
 tigt, indem Sieverts (1997) schreibt, dass in Zukunft das schwache
 Wachstumspotential keinen Umbau der Siedlungsstruktur zulas-
 sen würde. Dies bedeutet doch eigentlich, dass die Hässlichkeit so
 mancher Agglomerationssiedlung eine konsequente Neugestaltung
 erfordert. Vgl. S. 18.
[32] Kenneth Frampton, 1993 (wie Anm. 9), S. 37.

Hochhäuser im Stadtbild Dresdens

Ein persönlicher Erfahrungsbericht

VON MANFRED ZUMPE

Das landschaftlich geprägte Bild der Stadt Dresden

Wenn man sich mit dem Thema Hochhäuser in Dresden beschäftigt, dann muss man davon ausgehen, dass Dresden zu den ganz wenigen Städten gehört, die eingebettet sind in einzigartige landschaftliche Gegebenheiten. Das Besondere dieser Stadt ist der mäanderförmig durch die Stadt fließende Elbestrom mit seinen breiten Elbwiesen, zu dem sich von Süden her die sanft abfallenden Ausläufer des Erzgebirges neigen, während sich auf der Nordseite – dem Strom folgend –, die teilweise steil aufsteigenden Höhenzüge von Weinböhla im Westen bis nach Pillnitz im Osten erstrecken. Das ist wahrlich ein Glücksfall der Natur, der nur ganz wenigen Städten in Deutschland beschieden ist. Von vielen Menschen ist diese Landschaft seit Jahrhunderten

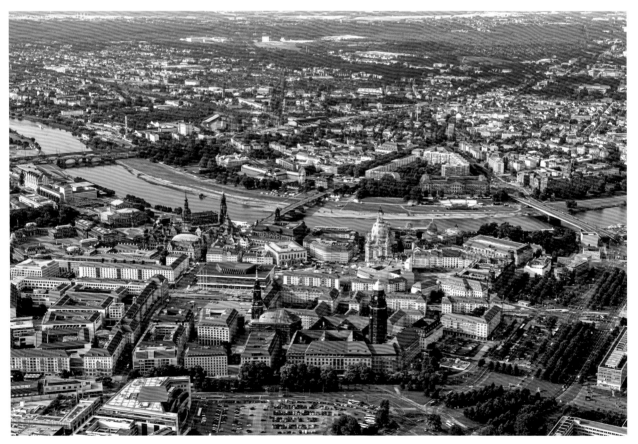

Abb. 1 Dresden, Altstadt mit Blick über die Neustadt nach Norden. Luftbild 2013.

Abb. 2 Dresden, Altstadt, Höhen-akzente mit den Türmen des Stände-hauses, der Hofkirche und des Schloßturmes sowie der Laterne über der Kuppel der Frauenkirche, nach Osten.
Fotografie 2011.

Abb. 3 Dresden, Albertplatz mit Hochhaus, Entwurf von Hermann Paulick 1929 (37m hoch, Stahlbeton-skelettbau), von Südosten.
Fotografie 1936.

mit Begeisterung wahrgenommen und gepriesen worden, zahlreiche Künstler haben sie in Gemälden festgehalten und verewigt. Diese Einzigartigkeit muss jedem vor Augen stehen, der sich mit Stadtplanung in Dresden beschäftigt und Bauwerke in dieses landschaftlich so bevorzugte Stadtbild einfügen will *(Abb. 1)*.

Die Höhenakzente der Stadt

Die das Stadtbild beherrschenden und prägenden Höhenakzente der Altstadt werden gebildet vom Schlossturm (100 m Höhe), dem Turm der Katholischen Hofkirche (86 m), der Kuppel der Frauenkirche (91 m), der Kuppel der Hochschule der Bildenden Künste (56 m) *(Abb. 2)* dem Rathausturm (100 m), dem Turm der Kreuzkirche (94 m) und dem Turm der Annenkirche (57 m). In der Neustadt sind es die Türme der Dreikönigskirche (88 m), der Martin-Luther-Kirche (81 m) und der Garnisonkirche (84 m) und das Hochhaus am Albertplatz von Hermann Paulick aus dem Jahr 1929 *(Abb. 3)*.

Die Verhinderung eines Turmbauwerkes

Wie verheerend es für das Stadtbild gewesen wäre, wenn die Absicht Realität geworden wäre, dem Bau des Kulturpalastes einen Turm hinzuzufügen, der in seiner Höhe alle vorhandenen Türme überragen sollte, um die Überlegenheit der sozialistischen Gesellschaft zum Ausdruck zu bringen, kann man sich heute gar nicht mehr vorstellen *(Abb. 4 und 5)*. Es ist das große Verdienst von Leopold Wiel, diesen Turm *(Abb. 6)* verhindert zu haben, indem er als einziger Wettbewerbsteilnehmer einen flachen, breitgelagerten, völlig in Glas aufgelösten und mit einer Kuppel bekrönten Baukörper vorschlug. Welche Auseinandersetzungen, auch ideologischer Art, dieser Entwurf im weiteren Verlauf des Planungsprozesses ausgelöst hat, schildert Susann Buttolo in ihrem Buch über Leopold Wiel, das die Stiftung Sächsischer Architekten kürzlich herausgebracht hat.[1]

[1] Susann Buttolo, Das Buch zum „Wiel". Leopold Wiel zum Hundertsten. Hrsg. von der Stiftung Sächsischer Architekten. Dresden 2016.

Abb. 4 Herbert Schneider, Dresden, Wettbewerb Innenstadt, Perspektive „Hochhaus", Blick aus der Seestraße über den Altmarkt. Bleistiftzeichnung 1952.

Abb. 5 Konrad Lässig, Dresden, Ansicht der Altstadt vom anderen Elbufer anlässlich des Wettbewerbes zur städtebaulichen Gestaltung der Ost-West-Magistrale und Haus der sozialistischen Kultur. Zeichnung April 1955.

Abb. 6 Herbert Schneider, über-
arbeitete Planung für den Aufbau
des Altmarktgebietes mit Haus der
Sozialistischen Kultur und mittigem
turmartigem Hochhaus.
Modell, 1959.

Abb. 7 Dresden, Planung der Bebauung Dr.-Külz-Ring und Prager
Straße mit Hotel-Hochhaus. Stadtmodell Prager Straße.
Fotografie 1970.

Leopold Wiel hat noch ein weiteres Hochhaus mit seiner Stimme im Gutachterausschuss verhindert. Es war das Hotelhochhaus Im Bereich der Prager Straße *(Abb. 7).*

Der Wettbewerb Prager Straße

Mit dem Wettbewerb Prager Straße nahm 1962 alles seinen Anfang:[2] der Bau von Wohnhochhäusern in einer großen Serie, verteilt auf ausgewählte Areale der Altstädter Seite.

Was war geschehen? Die „Entwurfsgruppe Hotel Altmarkt" am Lehrstuhl für Entwerfen von Hochbauten und Gebäudelehre Professor Rolf Göpfert (1903–1994) an der Technischen Universität Dresden hatte in ihrem Wettbewerbsbeitrag am Eingang zur Prager Straße, gegenüber dem Hauptbahnhof, in einer gekrümmten Reihung vier Wohnhochhäuser vorgesehen, die das Wohlgefallen der Wettbewerbsjury und

2 Georg Münter, Wettbewerb Prager Straße. In: Deutsche Architektur 12 (1963) 3, S. 133–156, hier S. 137 ff.

der Vertreter der Stadt Dresden fand. Diese städtebauliche Idee wurde der weiteren Planung zugrunde gelegt *(Abb. 8)*.[3]

Dresden hatte aber keinen geeigneten Wohnhochhaustypus, den man für die Verwirklichung dieser Idee hätte verwenden können. So entschloss man sich, das in Berlin einige Male ausgeführte Appartement-Hochhaus *(Abb. 9 und 10)* des Berliner Architekten Josef Kaiser (1910–1991) nun auch in Dresden zum Einsatz zu bringen.[4]

Entwicklung von Wohnhochhäusern in Berlin

Nach dem Bau der Berliner Mauer im August 1961 wurde das Bauwesen in der DDR völlig umgestellt. Zugunsten des Wohnungsbaues und des Industriebaues wurden in einigen Städten der DDR gesellschaftliche Bauten in den Stadtzentren zurückgestellt oder ganz aufgegeben. So auch das Hotel am Altmarkt in Dresden oder auch das Opernhaus in Rostock. Nur die Arbeit am „Haus der sozialistischen Kultur" unter der Leitung von Leopold Wiel und Wolfgang Hänsch (1929–2013) wurde fortgeführt. Unsere Entwurfsgruppe wurde aufgelöst und wir[5] übernahmen nach neun Monaten Arbeitslosigkeit dann Arbeitsaufgaben an der Bauakademie in Berlin.

Dort erhielt ich zusammen mit Hans-Peter Schmiedel (1929–1971) den Auftrag, für die Stadt Berlin eine völlig neue Entwicklung von Wohnhochhäusern nach dem neuesten Stand der Technik und der gesellschaftlichen Erkenntnisse zu erarbeiten und zu verwirklichen.[6]

Abb. 8 Dresden, Wettbewerbsentwurf zur Bebauung der Prager Straße mit Hochhaus. Entwurf: Dr. Manfred Zumpe, Dr. Hans-Peter Schmiedel. Architekturmodell 1972.

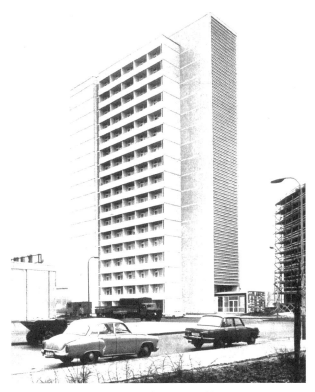

Abb. 9 Berlin, Schillingstraße, Punkthochhaus (WHH-17). Entwurf: Architekt Josef Kaiser 1964. Fotografie um 1970.

[3] Ebd.

[4] Josef Kaiser, Punkthochhaus Berlin, Schillingstraße. In: Deutsche Architektur 17 (1968) 3, S. 150–152.

[5] Das sind die Architektenkollegen Hans-Peter Schmiedel, Heiner Kulpe, Walter Herzog und der Autor.

[6] Wolfgang Radke, Arno Knuth, Die Konzeption für die neue Wohnungsbauserie. In: Deutsche Architektur 13 (1965) 10, S. 584/85, dazu: Manfred Zumpe und Hans-Peter Schmiedel; Entwurfskonzeptionen E, F, G, H. In: Deutsche Architektur 13 (1965) 10, S. 592–597; Hans-Peter Schmiedel und Manfred Zumpe, Wohnhochhäuser in Großtafelbauweise – Studie 1967. In: Deutsche Architektur 17 (1968) 5, S. 134–143.

Obergeschoss:

Erdgeschoss:

Abb. 10 Berlin, Schillingstraße, Punkthochhaus (WHH-17).
Grundrisse, Entwurf: Architekt Josef Kaiser 1967/68.

Die in meinem Buch „Wohnhochhäuser"[7] und in meiner Habilitation „Entwicklungsprobleme großstädtischer Wohnformen in der modernen Architektur"[8] in den sechziger Jahren formulierten Gedanken über industrielles Bauen und Variabilität konnten in diese Entwicklung einfließen. Wir entwarfen unterschiedliche und daher abwechslungsreiche Grundriss- und Baukörperformen auf der Grundlage von vereinheitlichten Parametern in der Gewichtsklasse 6,3 Mp, und es gelang uns, ab Mitte der sechziger Jahre in zeitlicher Überschneidung und auch zeitgleich sehr verschiedene und daher abwechslungsreiche Formen von Wohnhochhäusern in Berlin zu verwirklichen, z.B. auf der Fischerinsel („Fischerkietz", *Abb. 11 und 12*), an der Karl-Liebknecht-Straße, der Holzmarktstraße, der Andreasstraße, der Straße der Pariser Kommune, am Platz der Nationen (Leninplatz), dem Thälmannpark[9] *(Abb. 13 und 14)* und anderen.

Ich erinnere mich, dass Hermann Henselmann (1905–1995) als Chefarchitekt von Berlin sich mit uns nach Dresden begab und im Dresdner Planungsbüro den Vorschlag unterbreitete, diese Hochhausentwick-

lung gemeinsam mit uns zu erarbeiten. Die Dresdner nahmen aber dieses Angebot nicht an. In meinen Augen haben sie damals eine große Chance vertan.

Wohnhochhausserie in Dresden

Das Hochhaus von Josef Kaiser zog nun ein in die Dresdner Städtebauentwicklung. Man verzichtete auf ein abwechslungsreiches Stadtbild mit Höhenakzenten in einer großen Variabilität und baute diesen Hochhaustyp sechzig Mal, verteilt auf ausgewählte Standorte in vielen Stadtbezirken der Altstädter Seite. Die damit einhergehende Monotonie nahm man in Kauf.

Dieses Hochhaus wurde etwas variiert, indem man das ursprünglich nur mit Einraumwohnungen ausgestattete Gebäude mit Mehrraumwohnungen baute und damit die Fassade durch den Wechsel von Fensterachsen und Loggienachsen etwas belebte. Doch überall sieht man die Hochhauskörper mit dem charakteristischen Anbau an einem der Giebel, in welchem das Sicherheitstreppenhaus untergebracht ist. Auch Studentenwohnungen wurden in diesem Hochhaustyp verwirklicht *(Abb. 15)*. Man nimmt nun heute immer wieder das gleiche Bild wahr, am Wiener Platz, an der Grunaer Straße, an der Stübelallee, an der Zwinglistraße, am Käthe-Kollwitz-Ufer, an der Parkstraße, an der Fetscherstraße, am Zelleschen Weg, auf den Räcknitzer Höhen, in Leuben, Gorbitz, Prohlis und anderen Stadtbezirken. Nur die Neustädter Seite blieb davon verschont.

Die Stadt Dresden muss nun mit diesem Erbe weiterleben und für die Stadtplanung der Zukunft ein Konzept erarbeiten, was eventuell auch den Bau von Hochhäusern außerhalb des Stadtzentrums nicht ausschließt, was aber in sehr überzeugender Weise die

7 Hans-Peter Schmiedel, Wohnhochhäuser. Bd. 1 „Punkthochhäuser" und Manfred Zumpe, Wohnhochhäuser. Bd. 2 „Scheibenhochhäuser". Berlin 1967.

8 Manfred Zumpe, Entwicklungsprobleme großstädtischer Wohnformen in der modernen Architektur. Dresden. Habil.-Schrift TU Dresden. Fakultät für Bauwesen. Dresden 1967 (Masch.-schriftl. Typoskript vervielfältigt).

9 Vgl. auch: Helmut Stingel, Innerstädtischer Wohnungsbau „Erst-Thälmann-Park" in Berlin. In: Architektur der DDR 34 (1985) 4, S. 214–223.

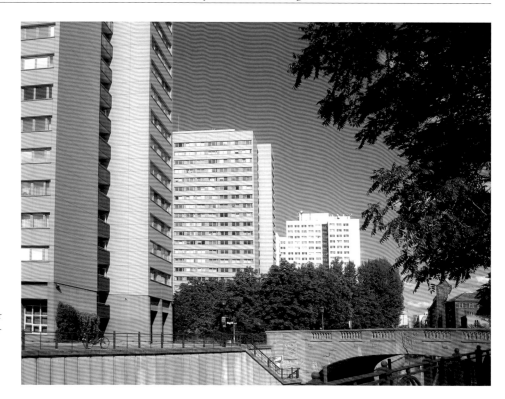

Abb. 11 Berlin-Mitte, Fischerinsel, Wohnhochhäuser „Fischerkietz", ab 1966 errichtet, Ansicht vom Spreekanal. Entwurf: Manfred Zumpe, Hans-Peter Schmiedel. Fotografie 2009.

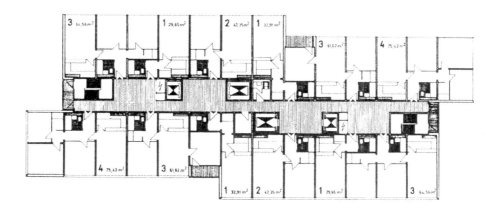

Abb. 12 Berlin-Mitte, Fischerinsel, Wohnhochhäuser „Fischerkietz", 1966 errichtet. Obergeschossgrundriss-Zeichnung. Entwurf: Manfred Zumpe, Hans-Peter Schmiedel.

geeigneten Standorte ermitteln und festlegen muss, nachdem die Blick- und Sichtbeziehungen sorgfältig geprüft worden sind. Wie wichtig diese Untersuchungen sind, hat der Dresdner Architekt Siegbert Langner von Hatzfeld in Vorbereitung des Wettbewerbes Königsufer sehr überzeugend vorgetragen.[10]

[10] Hierzu siehe: Siegbert Langner von Hatzfeld und Markus J. Rosenthal, Studie zur Bestimmung der Bebauungsstruktur im rechtselbischen Raumgefüge zwischen Blockhaus und Ministerien. (Büro Professor Siegbert Langner von Hatzfeld – Heinz Schönwälder – Dipl.-Ing. Architekten). Im Auftrag der Landeshauptstadt Dresden, Geschäftsbereich Stadtentwicklung, Stadtplanungsamt. Dresden, 26. April 2018, (39 S.).

Abb. 13 Berlin-Mitte, Ernst-Thälmann-Park, Wohnhochhaus-
Planung 1984. Perspektiv-Zeichnung von Manfred Zumpe.

In den letzten Jahren hat man sich bemüht Mono-
tonie zu überwinden u. a. bei den Studentenwohn-
hochhäusern im Campus der TU indem man mit
einem großen Aufwand und durch die Vergabe der
Planung an verschiedene Architekturbüros ein ab-
wechslungsreiches Bild dieser Höhenakzente erzeugen

wollte. Diese Varianten beschränken sich aber im We-
sentlichen nur auf die Gestaltung der Fassaden und
nicht auf die Gestaltung der Baukörper *(Abb. 16)*.[11]

Neue Hochhausprojekte in Dresden

In der zweiten Hälfte der sechziger Jahre herrschte in
einigen Großstädten der DDR eine regelrechte Eu-
phorie für den Bau von Hochhäusern an den Rändern
der Stadtzentren. So geschah es auch in Dresden. Man
lud uns und noch weitere Architekten unter der Lei-
tung vom damaligen Chefarchitekten der Hauptstadt
Berlin Jochen Näther ein und gab uns den Auftrag,
ausgewählte Standorte am Äußeren Ring der Stadt
mit Hochhäusern zu gestalten. Ich bearbeitete den
Standort am Brückenkopf der Marienbrücke, Peter
Schmiedel den Standort am Straßburger Platz, wei-
tere Standorte übernahmen Mitarbeiter des Büros des
Chefarchitekten. Am Ende dieses Workshops gab es
im Rathaus ein großes Festessen, und die teilnehmen-
den Architekten wurden mit dem Orden „Erbauer des
Stadtzentrums von Dresden" ausgezeichnet. Vielleicht
war es gut, dass keiner dieser Vorschläge verwirklicht
worden ist.

Hochhausentwürfe für Leipzig

Im Jahre 1968 bekamen wir Besuch aus Leipzig. Horst
Siegel, der Leipziger Chefarchitekt, und seine Begleiter
baten uns um den Entwurf von Hochhäusern an aus-
gewählten Standorten des Leipziger Ringes. Ich über-
nahm den Standort an der Wintergartenstraße und
an der Grimmaischen Straße. Das Wohnhochhaus
an der Wintergartenstraße wurde realisiert. Die Aus-
führungsplanung übernahmen Kollegen aus Leipzig.
Mein Entwurf sah ein Punkthochhaus mit einem acht-
eckigen Grundriss und 25 Wohngeschossen über ei-
nem mehrgeschossigen Unterbau für gesellschaftliche
Einrichtungen vor. Es wurde bekrönt mit dem Symbol
der Leipziger Messe. Neben dem Universitätshochhaus

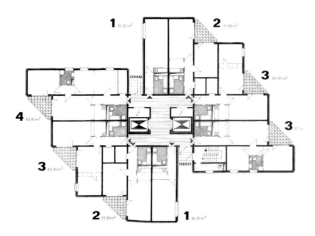

Abb. 14 Berlin-Mitte, Thälmannpark, Wohnhochhaus –
Planung 1984, Obergeschossgrundriss.
Zeichnung von Manfred Zumpe.

[11] Planung zum Beispiel durch Architektengemeinschaft Zimmer-
mann.

Abb. 15 Dresden-Südvorstadt, Wundtstraße/Zellescher Weg,
17-geschossige Wohnhochhäuser, Studentenwohnheime
der Technischen Universität Dresden.
Fotografie 5. November 1972.

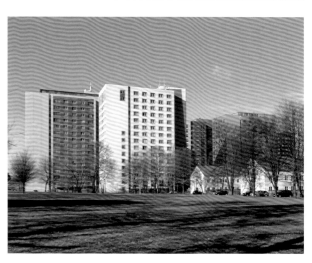

Abb. 16 Dresden-Südvorstadt, Wundtstraße/Zellescher Weg,
17-geschossige Wohnhochhäuser (und weitere Wohnheime) –
Studentenwohnheime der Technischen Universität Dresden nach
der Renovierung. Fotografie 29. Januar 2015.

von Hermann Henselmann ist es das höchste Gebäude der Stadt. Seine Höhe beträgt 95 Meter (ohne Symbol). Heute steht es unter Denkmalschutz *(Abb. 17)*.

Wettbewerb Wohnhochhäuser 77

Im Jahr 1977 schrieb die Stadt Dresden einen Wettbewerb aus. Er hatte den Titel „Wohnhochhäuser 77". Man wollte ernsthaft den Bau der damaligen Wohnhochhausserie beenden und wie in Berlin eine neue *„Generation"* von Hochhäusern ins Leben rufen.

In diesem Wettbewerb entwickelte ich mit meinen Dresdner Mitarbeitern Horst Witter, Christa Steinbrück und Jürgen Barth eine regelrechte Grammatik der Variabilität des industriellen Bauens von Wohnhochhäusern. Ausgangspunkt waren die verschiedenen Wohnungstypen (Einraum- bis Vierraumwohnungen), die sich auf der Grundlage eines einheitlichen Achsmaßes von 3600 cm durch variables Zusammenfügen zu sehr unterschiedlichen Grundriss- und Baukörperformen gestalten lassen. Auf diese Weise können punktsymmetrische, symmetrische, asymmetrische oder antimetrische Grundrissformen gebildet werden und somit sehr variantenreiche Baukörper als Einzelkörper oder reihbare

Baukörpergruppierungen entstehen *(Abb. 18)*.[12] Ein solches Herangehen an die Entwicklung von Hochhäusern ist eine Voraussetzung zur Vermeidung von Monotonie im Städtebau. Leider reichte die Kraft der Stadt Dresden nicht aus, um diese Entwürfe zu verwirklichen.

Die Zwölfeckhäuser

Mit dem Bau der Zwölfeckhäuser im Landkreis Dresden hatte es eine besondere Bewandtnis. Walter Gropius schrieb mir in einem Brief im Jahr 1970, dass er dabei sei, für Westberlin ein 30-geschossiges Wohnhochhaus zu entwerfen. Dem wollten wir in Ostberlin nicht nachstehen. Also entwarf ich auch einen so hohen Wohnturm. Ihm gab ich einen sehr kompakten Grundriss mit 12 Ecken und dreieckförmigen Loggien *(Abb. 19.* Dieses Hochhaus wurde nie realisiert. Der Grundriss gefiel mir aber sehr gut, und als ich wieder in Dresden tätig war, leitete ich von diesem Grundriss einen mehrgeschossigen Baukörper ab, eben das

[12] Die Pläne zu diesen Bauvorhaben sind bei der Stiftung Sächsischer Architekten archiviert.

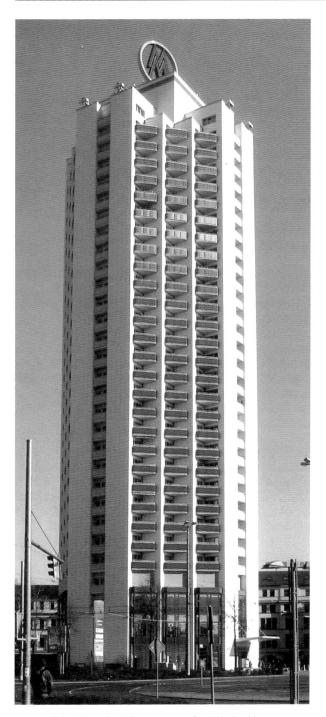

Abb. 17 Leipzig, Wintergartenstraße, Wohnhochhaus.
Städtebaulich-architektonischer Entwurf: Horst Siegel, Hans-Peter
Schmiedel, Manfred Zumpe u. a., 1967/68. Fotografie um 2008.

Zwölfeckhaus. Die Sicherheitstreppe konnte entfallen, es wurde ein innenliegendes Treppenhaus vorgesehen. Im Kern entfielen die Aufzüge, statt-dessen wurden Gemeinschaftsräume für die Bewohner eingerichtet. Das erste Zwölfeckhaus wurde als Experimentalbau in Ottendorf-Okrilla errichtet *(Abb. 20 und 21).*[13] Es folgten noch je drei Häuser in Arnsdorf und Radeberg.

Die Mittelachse in Gorbitz

Nach dem Bau der Zwölfeckhäuser im Landkreis Dresden sollte diese Technologie der industriellen Monolithbauweise in Verbindung mit dem Fertigteilbau in der Stadt Dresden zum Einsatz kommen. Das erste größere Vorhaben war die Mittelachse im Wohnkomplex Gorbitz mit Baubeginn im Jahre 1984. Sie bildet quasi das städtebauliche Rückgrat des ganzen Wohngebietes. Wir entwarfen eine rhythmisch stark gegliederte Achse von zehn Wohngebäuden als Einzel- und als Doppelbaukörper mit sechs, acht oder zehn Geschossen, mit gesellschaftlichen Einrichtungen jeweils in den Erdgeschosszonen, aufgereiht entlang der Achse mit höhenversetzten Terrassen und Grünanlagen.

Die Baustelleneinrichtung war schon aufgebaut, der Kran aufgerichtet und das erste Fundament fertiggestellt, da kam plötzlich aus Berlin die Weisung an die Bezirksstädte, aus Gründen der Kosteneinsparung den Bau von Wohnhochhäusern sofort einzustellen. Die DDR befand sich damals in einer bedrohlichen wirtschaftlichen Krise. Es musste überall gespart werden. Für uns war es eine furchtbare Enttäuschung. Wir feierten im Büro das Begräbnis dieses schönen Auftrages und gaben uns neuen Projekten hin.

Wohnbebauung Postplatz

Ein weiterer Versuch der Stadt Dresden war die Vision, den Postplatz mit Wohnhochhäusern unserer Entwicklung zu gestalten. Wir planten eine stark gekrümmte

13 Manfred Zumpe, Punkterschlossene Wohnungsbauserie „Zwölfeckhaus". In: Deutsche Architektur 21 (1973) 5, S. 305–309; Manfred Zumpe, Studie für eine punkterschlossene Wohnungsbauserie. In: Architektur der DDR 25 (1976) 4, S. 224–229.

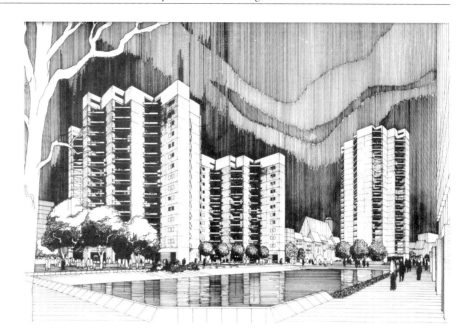

Abb. 18 Dresden, Wettbewerb „Wohn-
hochhäuser 77". Beitrag von Manfred
Zumpe und Kollektiv: Reihbare Einzel-
Wohnhochhäuser.
Perspektivzeichnung 1977.

U-förmige Platzwand an der Westseite, beginnend am
Schauspielhaus und endend an der Freiberger Straße.
Über einem Erdgeschoss mit gesellschaftlichen Ein-
richtungen und darüber befindlichen Terrassen, die
öffentlich genutzt werden sollten, erheben sich sechs
aneinander gereihte Baukörper mit einer Höhenstaf-
felung von sechs bis sechzehn Wohngeschossen. Die
gewählten asymmetrischen Grundrissformen aus un-
serer Hochhausentwicklung ergeben eine sehr plasti-
sche Platzgestaltung. Heute allerdings bezweifeln wir,
ob diese Bebauung die richtig Lösung gewesen wäre.
Aber im Vergleich zur heute realisierten Platzgestal-
tung hatte sie dennoch eine höhere Qualität. *(Abb. 22)*

Hochhausplanungen nach der Wiedervereinigung

Nach der Wiedervereinigung gab es in Dresden einige
Versuche, an besonderen Standorten Hochhäuser zu
planen, u. a. auf dem Arnoldschen Grundstück am öst-
lichen Ende der Wiener Straße, in unmittelbarer Nähe
des „Blauen Hochhauses". Diese Versuche scheiterten
meist. Aber neben dem World Trade Center an der Frei-
berger Straße entstand ein gläserner Büroturm mit einer
Höhe von 16 Geschossen *(Abb. 23)*. Seine ursprünglich

geplante Höhe musste um einige Geschosse reduziert
werden, um die Harmonie des Stadtbildes nicht zu ver-
letzen.

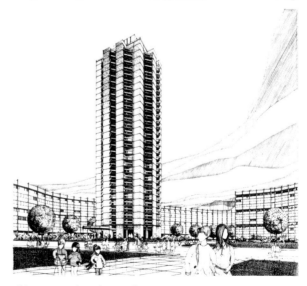

Abb. 19 Dresden. Planung für ein 30geschossiges Wohnhochhaus.
Perspektiv-Zeichnung von Manfred Zumpe 1970.

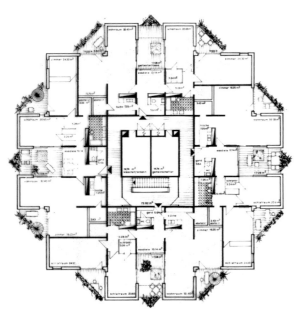

Abb. 20 Planung für ein Zwölfeckhaus in Monolithbauweise,
Grundriss 6. Obergeschoss. Entwurf und Planung: Manfred Zumpe,
Jürgen Barth, Christa Steinbrück. Zeichnung um 1970.

Abb. 21 Ottendorf-Okrilla, Radeburger Straße, Experimentalbau für
ein Zwölfeckhaus in Monolithbauweise 1977 zur „punkterschlossenen
Wohnungsbauserie für den Raum Dresden". Entwurf und Planung:
Manfred Zumpe, Jürgen Barth, Christa Steinbrück.
Fotografie 29. September 2013.

Im Bereich der Gläsernen Manufaktur von Volks-
wagen, an der gegenüberliegenden Seite des Ringes,
wurde für die fertiggestellten Fahrzeuge ebenfalls ein

gläserner Turm mit 16 Geschossen errichtet. Beide
Türme befinden sich am Rande des äußeren Stadt-
ringes. Auch am Hauptbahnhof soll für die Energie-
wirtschaft ein Verwaltungshochhaus gebaut werden.
Widersprüche gibt es z. Z. bei der Planung des Tech-
nischen Rathauses am Ferdinandplatz. Auch hier soll
einer der Gebäudetrakte des Komplexes um mehrere
Geschosse erhöht werden. Darüber ist gegenwärtig ein
großer Streit ausgebrochen.

Die weitere Zukunft des Baues von Hochhäusern in Dresden

Es erhebt sich gegenwärtig die Frage: Braucht Dresden
noch weitere Hochhäuser? Diese Frage wird leiden-
schaftlich und kontrovers diskutiert.

Ich würde die Frage so beantworten: Dresden hat in
der Vergangenheit Wohnhochhäuser in großer Stück-
zahl gebaut. Es ist ihr aber nicht gelungen, eine vari-
antenreiche Entwicklung dieses dominanten Gebäude-
typs ins Leben zu rufen, sondern sie hat ein in Berlin
ausgemustertes Wohnhochhaus über Jahrzehnte immer
wieder zur Anwendung gebracht. Das entspricht nicht
dem baukulturell hohen Anspruch dieser einzigartigen
Stadt und ist für die Wahrnehmung des Stadtbildes
in gewisser Weise eine Tragik (Abb. 24). Damit sollte
es nun eigentlich genug sein. Dresden braucht keine
weiteren Hochhäuser. Aber ich möchte für die Zukunft
nicht ausschließen, dass in wenigen, ganz besonderen
Fällen auf sorgsam ausgewählten Standorten Hoch-
häuser gebaut werden, wenn in deren Vorbereitung die
Blickbeziehungen und Sichtbeziehungen gründlich un-
tersucht und beurteilt worden sind. Und grundsätzlich
dürfte es nur ein Unikat sein, niemals wieder eine Serie.

Es darf nicht wieder zu Fehlentscheidungen kom-
men. Das Dresdner Stadtbild ist so sensibel geprägt,
dass jede Fehlentscheidung besonders stark ins Auge
fällt. Von diesen Fehlentscheidungen gibt es leider ei-
nige gravierende Beispiele. Wenn man sich z. B. auf das
Plateau der Brühlschen Terrasse begibt und seinen Blick
in die wunderbare Stadtlandschaft schweifen lässt, dann
kann man diese Fehlentscheidungen wahrnehmen:

– Der Erlweinspeicher (heute das Maritimhotel) ist
 mindestens zwei Geschosse zu hoch. Es wäre heute

Abb. 22 Dresdent, Postplatz-West-seite, Planung von Wohnbebauung. Architekturmodell, Entwurf: Kollek-tiv Manfred Zumpe.

Abb. 24 Dresden, Freiberger Straße/ Ammonstraße, Bürohochhaus des World Trade Centers. Fotografie Oktober 1996.

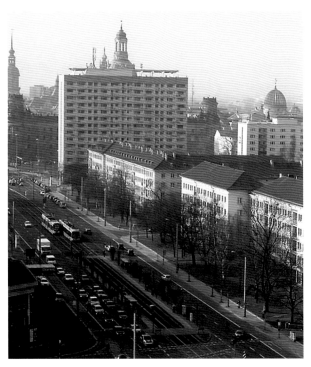

Abb. 24 Dresden, Grunaer Straße, Nordseite mit Blick auf das
Hochhaus am Pinaischen Platz die Kuppel der Frauenkirche
verdeckend.
Fotografie März 2014.

in dieser Form am Elbufer nicht mehr genehmi-
gungsfähig.
– Die beiden Ministerialgebäude am Königsufer
sind zu groß und zu monumental. Sachsen war am
Ende des 19. Jahrhunderts unermesslich reich und
das fand seinen Ausdruck in der Architektur dieser
Bauwerke. Es wäre besser gewesen, statt der zwei
übergroßen Gebilde das Bauvolumen auf drei Ge-
bäude zu verteilen.

– Die Sichtbeziehungen in östlicher Richtung werden
in hohem Maße durch das Hotel am Terrassenu-
fer beeinträchtigt. Das ursprünglich benachbarte
zweite Wohnhochhaus wurde bereits abgebrochen.
Das Hotelhochhaus sollte ebenfalls in naher Zu-
kunft beseitigt werden.
– Die Wohnhochhäuser am Käthe-Kollwitz-Ufer stö-
ren ebenfalls den Blick in diese Richtung. Sie stehen
zu nahe im Bereich der Elbwiesen. Ein Abbruch ist
aber mit Sicherheit in naher Zukunft nicht realis-
tisch.
– Das Hochhaus am Pirnaischen Platz *(– Der Sozia-
lismus siegt –)* ist an diesem Ort am Inneren Ring zu
dominant. Bei einer Modernisierung sollte man über-
legen, dieses Hochhaus um einige Geschosse zu redu-
zieren.

Diese Beispiele sollen vor Augen führen, wie wichtig es
für die Stadtplanung der Zukunft ist, solche gravieren-
den Fehler nicht zu wiederholen.

Stadthaus, „*Plaisir*" und Gruft – die Schönheit einer Hinterlassenschaft.

20 Jahre Förderverein Eliasfriedhof[1]

VON UWE KOLBE

Sehr geehrte Damen und Herren,
sehr geehrte Mitglieder des Fördervereins Eliasfriedhof,
sehr geehrte Freundinnen und Freunde dieser Stadt und ihres großen öffentlichen Erbes!

Eine Dresdner Zeitung meldete am 14. November 2018 unter der Überschrift „*Neue Promenade am Pirnaischen Platz*" das Folgende: Zwanzig Jahre lang wäre über eine Flaniermeile um die Altstadt diskutiert worden. Lange fehlte das Geld. Aber nun wäre es so weit, bis 2020 würde sie, dem Umriss der früheren Festungsanlagen folgend, fertiggestellt.

Es ist schön, dass nun also ein Projekt umgesetzt wird, welches der seinerzeit in Bayern tätige Baumeister und Bildhauer François de Cuvilliés bereits Anno Domini 1762, also vor gut 250 Jahren für Dresden entworfen hatte *(Abb. 1)*.[2] Die zuletzt nachweislich des Beschusses durch Preußens Artillerie im Siebenjährigen Krieg wertlos gewordenen Stadtbefestigungen beider Dresden schleifen, die Gräben verfüllen und auf ihnen eine Avenue von vier Baumreihen anlegen zu lassen – darin bestand der Plan. Es kam nicht einmal zum Schleifen der Bastionen, damals. Die Bevölkerung war wieder einmal dezimiert, Abgaben flossen spärlich. Und das Interesse der Bürger Dresdens galt vielleicht mehr dem eigenen Nutzgarten auf der Höhe einer Bastion als dem Abtragen derselben. Erst durch Napoleon kam 1809 kurz wieder Bewegung in die Sache. Und als die sogenannte Entfestigung abgeschlossen wurde, aufs Jahr 1830, war dieser Freund und Gönner Sachsens längst als englischer Gefangener gestorben. Mal sehen, wie es diesmal damit weitergeht.[3]

Leider muss es hier mit eher kleinen Ausblicken in die unendlich verzweigte Geschichte von Aufbau und Abriss, von Zerstörung und Wiederaufbau sein Bewenden haben. Bei der Besinnung auf den Geduldsfaden der großen Allegorie der Geschichte soll es allerdings bleiben.

Als man den 1680 rasch vor dem Ziegeltor angelegten Seuchenfriedhof nach dem Propheten Elias benannte, tat man es wegen dessen Entrückung und Himmelfahrt, von der im 2. Buch der Könige berichtet wird. Durch sie errang der Prophet den Nimbus der Unsterblichkeit. Wer den Elias anruft, meint Überwindung des Todes und ewiges Leben.

Im 1. Buch Könige findet sich eine interessantere Szene. Gott ließ, um ein notwendiges Gespräch mit dem Propheten zu führen, zunächst einen großen, ge

1 Festvortrag zur Festveranstaltung 20. Jahrestag des Fördervereins Eliasfriedhof Dresden e. V. in der Unterkirche der Frauenkirche Dresden am 25. November 2018. Die Vortragsform wurde beibehalten. Abbildungen und Anmerkungen wurden eingefügt (Anm. d. Red.).

2 Der Kurfürstliche Hofbaumeister aus Bayern François de Cuvilliés d. Ä. (1695–1768) fertigte um 1759/1762 einen Plan für die großzügige Gestaltung der niedergelegten Festungsanlagen von Dresden, einer Neugestaltung des Zwingergartens einschließlich der Errichtung eines neuen Residenzschlosses, der aber nicht ausgeführt wurde. Dieser Plan wurde wieder ins Bewusstsein gerückt durch: Richard Steche, Die Baugeschichte von Dresden. In: Die Bauten, technischen und industriellen Anlagen von Dresden. Hrsg. vom Sächs. Ingenieur- und Architekten-Verein und vom Dresdener Architekten-Verein. Dresden 1878, S. 27–128; hier: *Beilage Nr. II zum Projekt der Ausfüllung des Grabens bey der Königlichen Residenz-Stadt Dresden.*

3 Der Gedanke des Boulevards wurde in den Wettbewerben und Planungen nach 1990 wieder aufgegriffen. Hierzu siehe z. B.: Gunter Just, Dresden, auf dem Weg zu einer neuen Schönheit. In: Bauplatz Dresden – 1990 bis heute. Hrsg. Von Gunter Just. Dresden 2003, hier: Tafeln S. 6/7 und S. 8–13.

Abb. 1 François de Cuvilliés d. Ä. (1695-1768). Projekt der Ausfüllung des Grabens bey der Königlichen Residenz-Stadt Dresden, um 1759/1762. Farblithographie 1878 (Ausschnitt).

waltigen Sturm vor sich herziehen, darauf ein Erdbeben und zuletzt Feuer. Trotz des Aufwands ist es aber nicht das, woran Elias seinen Gott erkennt, worin Gott sich ihm offenbart: *„Nach dem Feuer das Flüstern eines leisen Wehens. Als Elia dies hörte [nach Donner, Beben und Feuer das Flüstern eines leisen Wehens], verhüllte er sein Angesicht mit dem Mantel, ging hinaus und trat an den Eingang der Höhle. Siehe, da sprach eine Stimme zu ihm.“*

Damit der Flaneur, der zukünftige Genießer einer Dresdner Flaniermeile und seine weibliche Auch- oder Mitgängerin in Dresden Verwandtes erfahren können, führt sie der erste Weg selbstverständlich auch heraus aus der Höhle. Das empfohlene Ziel ist der Eliasfriedhof. Am besten bewegen sich die Beiden mit dem ÖPNV dorthin. Die Straßenbahnhaltestelle Sachsenal-

lee zum Beispiel liegt gleich gegenüber der Südostecke der heutigen Einfriedung. Die Straße, die zu überqueren bleibt, heißt in Anlehnung an ihren Ursprung in dem elbnahen Festungstor noch immer Ziegelstraße. Jenseits des Zugangs zum Friedhof endet zunächst einmal etwas, das ich, wenn Sie den Einschub gestatten, nennen möchte: die Dresdner Jagd. Was ist damit gemeint? Etwas, das im Alltag eines Fußgängers durchaus Sturm, Beben und Feuer gleicht. Es ist die Konkurrenz der Radfahrer mit den Fußgängern um das Fortkommen auf den Wegen der Stadt. Ich vermute, dass die Mitarbeiter und Mitarbeiterinnen der Verkehrsbehörden diesen alltäglichen Überlebenskampf genießen, wenn sie ihn aus ihren Autos heraus betrachten.

Flanieren heißt, müßig zu gehen und das Schauen als Schauen zu genießen, den langsamen Wechsel der

Perspektiven auf das Nähere und das Weitere wahrzu-
nehmen und geschehen zu lassen. Zu flanieren ist eine
der Möglichkeiten geistigen Seins. Man muss dazu
keine fernöstliche Philosophie bemühen. Die urbane
Figur zum Verfertigen des Gedankens beim Gehen ist
der Flaneur. Hierorts taugt er höchstens noch zur Me-
tapher.

Umso größer der Schock beim Betreten des Eliasfried-
hofs. Hortus conclusus, du bist es! Die hier eintre-
ten, verfallen bei nur einiger Bereitschaft in Andacht
(Abb. 2). Schwer fällt es, die Erfahrung auf den Punkt
zu bringen. Vielleicht: Das Flüstern eines leisen We-
hens. Und was es in einem selbst ist, vielleicht eine
Mischung von Gefühl, Besinnen und nachdenkendem
Genuss. Zu erklären, worin die Wirkung tatsächlich
besteht, braucht es länger.

Der Förderverein jedenfalls erfüllt seinen Zweck im
Verfolg von tausenderlei einzelnen Zwecken: Öffent-
lichkeitsarbeit und Bewahrung; Maßnahmen; Pflege.
Der Erhalt einer alten Esche oder Eiche, gelegentliche
Neupflanzungen, die Sicherung der Mauern, Wieder-
aufbau und denkmalgerechte Gestaltung der Zeile der
Grufthäuser *(Abb. 3)*, die handwerklich anspruchsvolle
Wiederherstellung und gelegentliche Ergänzung der
durch Zeit und Wandalismus fragmentierten, auf un-
terschiedliche Weise ornamental gearbeiteten Gitter,
das Untersuchen und Verschließen von Gruftkam-
mern, das Wiederaufrichten einer Urne, das Befesti-
gen eines losen Grabaufsatzes, das Aufrichten eines
Steins, einer Tafel, einer Säule, die seltene, nur durch
großzügige Spenden mögliche Wiederherstellung einer
klassizistischen Grabarchitektur, die Darstellung eines
kaum noch erkennbaren Barockengels und dessen, wie
er einmal aussah oder, mangels Dokumenten, die Su-
che nach passenden Details zeitgenössischer Kirchen,
Profanbauten, anderer Kirchhöfe, überhaupt die fach-
gerechte Darstellung von allem und jedem im Istzu-
stand, die Inangriffnahme behutsamer Maßnahmen,
das Zugänglichmachen, Sichern, das Auffinden und
Zuordnen von passenden Archivalien …[4] Wer sich
all das vor Augen führt, kann nur staunend den Hut
ziehen. Die Stadt und das Land haben einen Gewinn

Abb. 2 Dresden, Ziegelstraße 22, Eingang zum Eliasfriedhof.
Fotografie 19. April 2010.

davon, der Zweck der Bewahrung des Denkmals liegt
in kundigen und engagierten Händen.

Die zweihundert Jahre, die der Friedhof bestand,
sind scheinbar eine kurze Strecke auf dem Zeitstrahl.
Doch ist es eine Täuschung, der Einzelne könnte mit

[4] Vgl. z. B. Steffen Heitmann, Der Dresdner Eliasfriedhof und die
darin befindlichen Grabmale von Franz Pettrich. In: Die Dresdner
Frauenkirche. Jahrbuch 19 (2015), S. 207–219; Christine Spitz-
hofer, Der Dresdner Eliasfriedhof und seine Grufthäuser nach Ent-
würfen von George Bähr. In: Die Dresdner Frauenkirche, Jahrbuch
9 (2003) S. 173–180.

Abb. 3 Dresden, Eliasfriedhof,
wiederhergestellte Grufthäuser
mit Schmuckgittern.
Fotografie 30. Juli 2016.

Herz und Verstand überschauen, was sie allein in dieser Stadt bedeuten. Im Kern zehn, zusammen eher sechzehn Generationen mit den jeweiligen Vor- und Nachfahren hatten als Angehörige mit diesem Flecken am Rande der wachsenden Pirnaischen Vorstadt zu tun *(Abb. 4)*. Auf besondere Weise. Sie wurden dort zur letzten Ruhe gebettet. Sie trauerten dort. Sie begegneten dem Schicksal, dem anderer wie dem eigenen. Sie begleiteten eventuell mit Erleichterung einen Konkurrenten, der es nun nicht mehr war, zur letzten Ruhe. Oder sie gaben einer Gönnerin, einem Gönner das Geleit wie dem durch Initiative des Fördervereins Eliasfriedhof wieder prominent dargestellten Anwalt, Redakteur und Stifter Justus Friedrich Güntz *(Abb. 5)*. Die Spender, die zum Wiederaufbau seiner Familiengruft beitrugen, stellten immerhin Mittel bereit zur Erinnerung an einen noblen Erben, der ihr Vorgänger war. Und der nebenbei bemerkt erst ein Jahr vor Aufhebung des Friedhofs, im Jahre 1875, dort bestattet wurde. Die Gestaltung der Galerie der Grufthäuser für die Dresdner Notabeln folgte Entwürfen des Ratszimmermanns George Bähr von 1723. Wie auch der Bau, in dem wir uns befinden, die wiederauferstandene

Frauenkirche, seinem Talent und Durchsetzungsvermögen zu verdanken ist.

Alles hat seine Zeit, und alles braucht seine Zeit. Unverbunden ist nichts, und gerade das Herausragende, das Solitäre weiß das und sagt es, wenn es befragt wird.

Der Friedhof sah, solang er in Gebrauch war, einige Revolutionen. Dazu gehört vor der Großen Französischen und ihren Auswirkungen auf Sachsen und vor der 1848er Revolution, deren Dresdner Protagonisten u.a. ein berühmter Kapellmeister und ein Architekturprofessor der Kunstakademie waren, unbedingt alles, was sich mit dem Zeitalter Augusts des Starken verbindet. Die paneuropäische und globale zweite Renaissance, die mit dem schiefen Wort Barock bezeichnet wird, sie war eine ästhetische Revolution auf jeden Fall, eine Revolution der Bedeutung des Ästhetischen im adligen wie gleich daneben, auf eigene Weise, im bürgerlichen Leben. Dresden dabei als ein Zentrum nach französischem Vorbild und italienischem Geschmack. Die Kunstankäufe im Takt: Sammlung Wal-

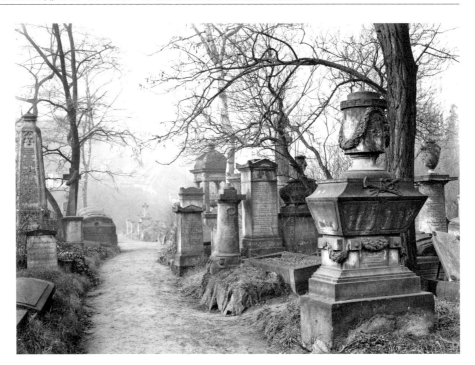

Abb. 4 Dresden, Eliasfriedhof,
Blick nach West.
Fotografie vor 1945.

lenstein 1741, Pariser Ankauf 1743, Sammlung Herzog von Modena 1745, aus der Galerie zu Prag 1749, die Sixtinische Madonna 1754. Etwas, das sich auf die Dresdner Friedhöfe auswirkte, versteht sich, auf Art und Vielfalt der Gestaltung, auf den Anspruch von Architektur und Skulptur für die teuren Toten. Hof und Bevölkerung trennte zwar ab jetzt die Religion, was für die Differenzierung von Mentalitäten einiges bedeutet. Doch ein großer Magnet für den Strom Fremder ist auch nicht schlecht. Und Brot und Spiele. Die Geschäfte liefen und laufen. Schon Mitte des 19. Jahrhunderts, als der Eliasfriedhof noch Begräbnisstätte war, wurden in Dresden jährlich 10.000 Gäste gezählt.

Der Kurfürst, der seine Lust darauf, ein König zu werden, durch den Übertritt zum katholischen Glauben befriedigen konnte, über sein lutherisch reformiertes Volk hinweg, zu dessen Mäulerwetzen, aber auch Gaudi, seine ästhetischen, seine barocken Gelüste fußten selbstverständlich auf Kenntnissen. Einer seiner Lehrer war der Oberhofbaumeister dreier Kurfürsten in Folge Wolf Caspar von Klengel. Seine Funktion war zwar vom Militärbau definiert, doch mischte sich derlei hier nicht anders als am Hof von Versailles:

„die Oberaufsicht über die Menus Plaisirs lag bei einem Ersten Kammerherrn". „Plaisir" hieß bei Hofe alles von den schönen Bauten und der Kunstsammlung bis zum allfälligen, ziemlich teuren Feuerwerk. Dresden gefällt sich bis heute nicht nur darin als Residenz.

Zu Zeiten des glanzvollen August ging es selbstverständlich auch schon hinaus aus der Stadt: die Schlösser Übigau, Pillnitz, Großsedlitz, Moritzburg wurden unter Federführung von Klengel, Longuelune und Pöppelmann zu dem, was das profane Publikum heute bewundern darf, ausgeschlossen leider noch Übigau. Die phantastischen Parkanlagen jeweils inklusive. Und wo es königliche Weinberge gab, terrassierte auch rasch der Geldadel die Höhenzüge. Man baute sich – zu dem Wohn- und Geschäftshaus in den Gassen um die Frauenkirche herum oder jenseits der Elbe zwischen dem Marktplatz und dem Leipziger Tor – ein Weinberghäuschen zum Landhaus aus und feierte im Sommer lieber dort, auf dem eigenen Stückchen „Plaisir" oberhalb von Radebeul, in Loschwitz, Wachwitz, Pillnitz usw.

Im 19. Jahrhundert konnte man das sukzessive auch mit dem Reichtum, den die Industrialisierung gene-

Abb. 5 Dresden, Eliasfriedhof, rekonstruiertes Grufthaus für den
Mäzen Dr. jur. Justus Friedrich Güntz (1801–1875).
Fotografie 18. Juli 2016.

Abb. 6 Dresden, Eliasfriedhof, Grabmal für den Dresdner Hofkapell-
meister Johann Gottlieb Naumann (1741–1801).
Fotografie 21. April 2010.

rierte. Dresdens Einwohnerzahl hatte sich um 1700 herum in nur zwanzig Jahren auf etwa 46.000 Personen verdoppelt. Platz 18 der größten Städte des Heiligen Römischen Reichs, sprang es auf Platz 8. Ähnlich explodierte die Stadt erst wieder in der Gründerzeit, um die Aufhebung des Friedhofs herum, die ja auch damit zu tun hatte, mit der wachsenden Stadt. Nur geschah es da schon in einer anderen Dimension, von 100.000 auf 200.000 Einwohnern in der Spanne von einer Generation zur nächsten.

Neben den Kunst- und Antiquitätensammlungen gibt es zur ästhetischen Ausbildung seit 1764 die Kunstakademie. Die Namen werden klingend, Winckelmann wird in Dresden zu dem Kunsthistoriker, Raphael Anton Mengs malt das Altarbild der Hofkirche, der Komponist Johann Gottlieb Naumann ist Hofkapellmeister, von 1801 datiert sein Grab auf dem Eliasfriedhof *(Abb. 6)*, der Schweizer Maler Anton Graff malt die Angehörigen des sächsischen wie die des preußischen Hochadels. Die Dichterin Elisa

Abb. 7 Dresden, Eliasfriedhof, Grabmal (im Vordergrund) für Johanne Justine Renner, geb. Segedin (1763–1856), bekannt als Gustel von Blasewitz in Friedrich Schillers „Wallensteins Lager". Fotografie 30. April 2010.

Abb. 8 Dresden, Eliasfriedhof, Grabmal Ulrici nach dem Entwurf von Caspar David Friedrich (1774–1840) ausgeführt. Fotografie 30. Juli 2016.

von der Recke kennt und schreibt über sie alle, wird Patin des Dresdners Theodor Körner, dessen Vater, wie jedes Kind weiß, mit Schiller und weiß Gott mit wem *(Abb. 7)* noch vor allem auf seinem Loschwitzer Weinberg und in dem dortigen Sommerhaus verkehrte. Caspar David Friedrich schließlich entwirft ein Denkmal und notiert auf dem Blatt „Theodor" – Körner war zu der Zeit schon gefallen und ein Held der Befreiungskriege.

Grabmalentwürfe Friedrichs wurden selten realisiert, aber auf dem Eliasfriedhof findet sich ein Bei-

spiel *(Abb. 8)*. Ein überzeugender, mit seinen neugotischen Linien moderner, klarer Solitär im Ensemble der Steine. Er ist dort vielleicht das deutlichste Beispiel protestantischer Spiritualität.

In der Gestaltung von Gräbern gibt es im Laufe der vielen Jahre auch Beispiele für Herrnhuter Einflüsse, die Bescheidenheit von liegenden Grabplatten ohne weiteren Zierrat, nur mit Namen und Lebensdaten der Verstorbenen, verweist darauf. Ein anderer aus der Reihe großer Dresdner, der Architekt Gottlob Friedrich Thormeyer, 1842 auf dem Eliasfriedhof beige-

Abb. 9 Dresden, Eliasfriedhof, Grabmal für den Architekten und
Hofbaumeister Friedrich Gottlob Thormeyer (1755–1842) und seine
Eltern. Fotografie 30. April 2010.

lorelief auf einem Stein am Grab des Komponisten
Naumann zugeschrieben.

∗∗∗

Und noch etwas anderes sei hier angemerkt, weil ich
persönlich nicht davon absehen kann:

Vor allem die bildenden Künstler der Romantik
nehmen mir die Möglichkeit, einen Ort wie den Eli-
asfriedhof anders zu sehen als gerahmt wie eines ihrer
Gemälde, eine Zeichnung, ein Stich. Auch die in Ber-
lin wirkenden Carl Blechen und Friedrich Schinkel,
ja, Schinkel als Maler, Dahl, von dem gleich noch die
Rede ist, und allen voran Caspar David Friedrich – sie
prägen bis heute meinen Blick auf einen solchen Ort.

∗∗∗

Den nach Freigabe des Pestackers zuerst ihre Angehö-
rigen bestattenden Bürgern saß neben der Erinnerung
an diese Epidemie noch der Schrecken des Dreißig-
jährigen Krieges in den Gliedern. Ihnen war die Stadt
noch ummauerter Schutz, ein möglichst eng und fest
umgrenzter Lebensraum, aus dem hinaus sie ihre To-
ten geleiteten. – Wohingegen die letzten, die hier bis
1876 bestattet wurden und ihre Angehörigen schon
einmal mit dem Dampfschiff die Elbe hinauf und mit
der Eisenbahn nach Leipzig, Breslau, Wien oder Berlin
gefahren waren. Bürger des jungen Deutschen Reichs,
waren sie ganz sicher viel stolzer darauf, dass die erste
deutsche Lokomotive eine namens „Saxonia" war,
1838 in Übigau gebaut, konstruiert von dem Dresdner
Ingenieur Johann Andreas Schubert aus der Friedrich-
stadt.

1818 konnte der norwegische Maler Johan Chris-
tian Clausen Dahl, dessen Grabplatte auf dem Elias-
friedhof liegt *(Abb. 10)* – in Dresden neben Runge
der beste Freund und Hausgenosse von Caspar David
Friedrich – unter dem Titel „Plauenscher Grund bei
Dresden" noch ein heiteres Idyll malen: Vor Tal- und
Felskulisse ein Planwagen, der Kutscher und ein paar
Marktfrauen, die sich nichts daraus machen, dass ein
Schäfer und seine Herde sie aufhalten, während weiter
hinten sich ihnen bereits das nächste Hindernis, eine
Rinderherde auf der sandigen Straße entgegenschiebt.
Hätte Dahl vor seinem Tod 1857 die Gegend noch
einmal besucht, wären ihm schon Wagen mit Fässern
der Felsenkellerbrauerei entgegengekommen, und in

setzt, das von ihm für seine Ehefrau entworfene Grab-
mal eine klassizistische Säule mit weiblichem Genius
und Sternenkranz *(Abb. 9)* – er entwarf den neuen
Trinitatisfriedhof 1814/15 eben auch im Herrnhuter
Geist. Bescheiden. Und, wenn Sie gestatten, soweit
noch erhalten, schön.

Über einen anderen, ebenfalls sichtbaren und steten
Einfluss auf die Dresdner Friedhofslandschaft, den der
Freimaurer, mögen Bewanderte sprechen. Stein gewor-
den ist er auf dem Eliasfriedhof auch, schon durch die
Mitgliedschaft Thormeyers und des Bildhauers Franz
Pettrich in Dresdner Logen. Letzterem wird das Apol-

sein Skizzenbuch wäre womöglich die Eisenbahn geraten, die damals schon dort hinauf und weiter bis nach Nürnberg fuhr.

Dass seit Aufhebung des Eliasfriedhofs längst wieder eine unglaubliche Zahl von Jahren vergangen ist, bald anderthalb Jahrhunderte, kommt dazu. Nach der industriellen fanden weitere Revolutionen statt. Man charakterisierte Kriege statt mit ihrer Dauer mit dem Zusatz Welt- und fing an sie zu beziffern. Das 20. Jahrhundert ist einer der Friedhöfe, die nie geschlossen werden.

Sie ahnen, dass es hier stockt, dass nach dem ausschweifenden und aus manchen Akzidenzien und willkürlichen Beispielen collagierten, aber bitte eindeutigen und unmissverständlichen Kompliment für den gestalteten Grund, der hier geehrt wird wie diejenigen, die für ihn Sorge tragen, noch etwas aussteht. Ein wenig von dem, wonach man mitten im Leben selten fragt.

Der künstlerisch und literarisch so fruchtbare Vanitas-Kult der kriegs- und seuchenerfahrenen Zeit um die Einrichtung des Eliasfriedhofs griff oft auf den Prediger Salomo zurück, illustrierte und schrieb ihn fort. Sie hören für sich Luthers Diktion und sicher auch die des Schlesiers Gryphius, die Sie aus dem Schulbuch kennen; hier ausnahmsweise aus der Zürcher Bibel, wo es heißt: *„Wie ist alles so nichtig! spricht der Prediger. Wie ist alles so nichtig! es ist alles umsonst!"* und weiter: *„Da pries ich die Toten, die längst Gestorbenen: glücklicher sind sie als die Lebenden, die jetzt noch leben, und glücklicher als beide der Ungeborne der noch nicht geschaut hat das böse Tun, das unter der Sonne geschieht. Und ich sah, dass alle Mühen und alles Gelingen nur Eifersucht des einen gegen den andern ist. Auch das ist nichtig und Haschen nach Wind."*

Der ummauerte historische Totengarten, so spricht er auch. Die gewaltige Historie, deren Anwesenheit unübersehbar ist im Zusammenklang von Gestaltung, Erinnerung und Walten der Zeit, die zu einem harmonischen Bild in Eins fließen, lässt sich mit Intuition und ein wenig Lektüre nachvollziehen. Dies unter Bildung abzuhandeln, als abrufbares Wissen, wäre unbedingt nichtig und Haschen nach Wind. An einem Novembertag entstehen durchaus Stimmungen, an

Abb. 10 Dresden, Eliasfriedhof, Grabstein des norwegischen Landschaftsmalers Johan Christian Clausen Dahl (1788-1857). Fotografie 30. April 2010.

seinen Nebeln scheitert die Genauigkeit. Stimmungen kommen auf an einem Frühsommertag, an dem die zwanzig Arten Brutvögel in Bodenverstecken und auf Bäumen des Friedhofs und ihre Kollegen, die durch die Bäume vagabundieren, sich hören lassen, ein jeglicher nach seiner Art, und der Kontrast zwischen den Steinen der Toten und dem Trara der Lebenden ohrenfällig wird.

Aber hier wohnen doch nicht einmal mehr die Toten. Hier wohnt doch nur die Vergangenheit.

Abb. 11 Dresden, Ziegelstraße,
Eliasfriedhof mit restaurierten
Grabdenkmalen und leben-
der Natur (Restaurierung des
Grabmal in Tempelform (1800)
für Johann Gottfried Fritzsche
ermöglicht durch mäzenatisches
Unterstützung).
Fotografie 11. April 2018.

In Frankfurt am Main wurde jüngst ein Teil des Römer-areals in der Altstadt historisierend wieder aufgebaut. Die FAZ schrieb dazu: Von einer Rekonstruktion sprechen die Beteiligten dennoch nicht. Vielmehr ist im Fall der 15 historischen Häuser, die wiederaufgebaut wurden, *„von einem ,schöpferischen Nachbau' die Rede. Baurechtlich handelt es sich um Neubauten, die heutigen Anforderungen an Statik, Brandschutz oder Energieeinsparung gerecht werden müssen. So dürfen nach der Bauordnung tragende Mauern nicht aus Naturstein bestehen. Das bedeutet, dass die Architekten im Sockelgeschoss hinter der Sandsteinfassade eine Betonwand verstecken mussten."* Dazu kommen noch 20 Häuser, die in etwas wie „historischer Anmutung" neu erbaut wurden. Die Kosten betrugen insgesamt rund 200 Millionen Euro. Das wäre das Thema Stadthaus. In dem wird gewohnt und gearbeitet und es werden Geschäfte gemacht.

In Berlin steht trotz eines gewaltigen, jahrelangen Hin und Hers der Wiederaufbau des Stadtschlosses vor seiner Vollendung. Auch hier handelt es sich nicht um das, was draußen überwiegend zu sehen ist. Auf der Website des Humboldtforums, des angehenden Schlossherrn, heißt es: *„Der Deutsche Bundestag hat 2002 beschlossen, die drei barocken Außenfassaden samt Kuppel und die drei barocken Fassaden des Schlüterhofes des Berliner Schlosses zu rekonstruieren. […] Die Wiedererrichtung der Schlossfassaden soll die herausragende künstlerische Gestaltung des barocken Baumeisters Andreas Schlüter erkennbar machen. Bei der Rekonstruktion geht es um die architektonischen und bildhauerischen Schmuckelemente."* 595 Millionen Euro sollte das Schloss eigentlich kosten. Die waren im Etat der Beauftragten der Bundesregierung für Kultur und Medien […] dafür veranschlagt. Doch es wird teurer. Und mindestens 26 Millionen Euro werden aus anderen Töpfen zugezahlt für den *„kulturellen Betrieb"* des Humboldtforums.

Soviel zu dem Thema Pläsier. Dort wird vor allem museal präsentiert, repräsentiert und diskutiert, was der Geist der Zeit so will. Wohlgemerkt der des 21. Jahrhunderts. Mal sehen, was wird, und ob es etwas zum Staunen gibt.

182,6 Millionen Euro kostete der Wiederaufbau der Dresdner Frauenkirche. Weit über die Hälfte dieser Summe, 102,8 Milllionen Euro, kam aus privaten Quellen. Besonders für letzteres noch einmal Hut ab! Diese Kuppel wieder über der Stadt, das ist selbstverständlich das Thema Schönheit.

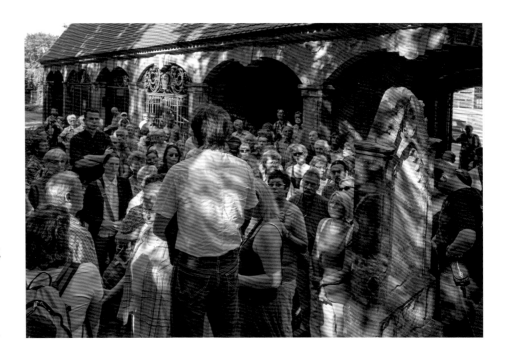

Abb. 12 Dresden, Eliasfriedhof, Führung mit dem Vorsitzenden des Fördervereins Elmar Vogel, Steinmetz- und Steinbildhauer-meister, am Tag des Offenen Denkmals und des Friedhofs. Fotografie 11. September 2011.

Was auffällt: Alle diese Aktivitäten sind rückwärts-gewandt, sind restaurativer Natur. Neu ist daran viel-leicht, dass so viele Jahrzehnte nach einem Krieg der Wiederaufbau historischer, ziemlich alter Bauten ange-sagt ist. Neu ist daran, dass die Menschen, die hier ein- und ausgehen, zwar neu sind, aber oft nicht sehr neu-gierig. Die 3D-Modelle für derlei Nachbauten werden an flotten Rechnern erstellt, das ist auf jeden Fall neu.

Sind die Revolutionen, die der Mensch als Gattung sich aktuell zumutet, die ihn überrollen und überfor-dern, eventuell nur auszuhalten, indem er sich gerade im unmittelbaren Lebensumfeld, in der Stadt ästhe-tisch da rückversichert, wo Sicherheit ist, nämlich in dem Kanon der Toten? Jedenfalls hier, in der einen und anderen deutschen Stadt? Ausnahmen gibt es, ich weiß, in Hamburg, ja, und in Dundee in Schottland und am Persischen Golf. Mit der finanziellen Größen-ordnung hat es wohl auch etwas zu tun.

Ein Friedhof ist günstiger zu haben. Einem Mu-seum gleichrangig ist dieser allemal, eine Galerie von ganz allein. Ein Lapidarium ist er vom Postaer Sand-stein mit der schwarzen Patina bis zum gedrechsel-ten, grünlichen Zöblitzer Serpentinit. Ein Park ist er sowieso, dem obendrein ein besonderer Sinn eignet. Aufbau, Anordnung, Präsentation unterliegen dabei nicht dem Befinden eines Kustos, dem Impuls einer Kuratorin, sondern dem Zusammenspiel von Regeln,

Pietät, Ansprüchen und schließlich dem Gang der Zeit *(Abb. 11)*.

Der Friedhof, jeder Friedhof ist auch eine Biblio-thek. Anfangs noch mit Platz für den vermuteten Zu-wachs, stilistisch variierend nach Jahr, Tag und Stunde und, eben, entsprechend den ästhetischen Ansprüchen der lebenden Lesenden, die den Toten etwas später nachfolgen.

Was der Verstand bei der Kunst und unter den Bü-chern findet, ist oft etwas anderes als das, was er sucht. Das Gespräch mit den Toten bietet Orientierung und Halt – und Überraschungen die Menge. Ihnen sei Dank, ihren Bauten, Bildwerken, Landschaften, die uns umgeben und prägen, ihren vielen Sprachen, bei denen sich unsere bedient, sobald wir den Mund auf-machen.

Und Dank sei dem Förderverein Eliasfriedhof, dass er dazu beiträgt *(Abb. 12)*, einen Ort zu erhalten, der soviel „*Plaisir*" bereitet, soviel Lebenslust spendet.

Bildnachweis

Abb. 1: Sächsische Landesbibliothek – Staats- und Universitätsbib-liothek (SLUB) Dresden, Kartensammlung, Sign./Inv.-Nr.: SLUB/ KS A19300, Deutsche Fotothek Dresden (DFD) Aufn.-Nr. df_ ld_0003307 / DDZ, obj.70400063; *Abb. 2, 3, 5–12:* Detlef Zille, Dresden; *Abb. 4:* SLUB Dresden, DFD, df_hauptkatalog 0114336.

Der Dresdner Gedenkweg – 10 Jahre unterwegs zur Versöhnung.

Die acht Stationen des Weges

VON HARALD BRETSCHNEIDER, GERHARD GLASER,
LUDWIG GÜTTLER und HANS-JOACHIM JÄGER

Am Nachmittag des 13. Februar 1945 zogen die Kinder in der Stadt Dresden in lustigem Faschingstreiben durch die Straßen. Am nächsten Morgen waren nur noch wenige von ihnen am Leben. Ein Feuersturm, der Porzellan weich werden ließ, hatte nur noch Ruinen hinterlassen. In der gesamten inneren Stadt war auf einer Fläche von 15 Quadratkilometern – 5 km von Ost nach West und 3 km von Süd nach Nord – kein Haus mehr bewohnbar. Am übernächsten Tage, als sich der Rauch verzogen hatte, brach die über den Trümmern unversehrt erscheinende Frauenkirche in sich zusammen, ein Erdbeben erzeugend – die letzte Todeszuckung der Stadt. Das geschah vor 74 Jahren, seitdem lebt Mitteleuropa im Frieden, aber die Gefahren in der Welt sind gegenwärtig.

Ein Geschehen wie in Dresden darf sich nie wiederholen!

Erinnerungsorte erlebter Geschichte werden Lernorte von Lebensweisheit für uns heute. Der Gedenkweg, 2009 initiiert und organisiert von der Gesellschaft zur Förderung der Frauenkirche Dresden e.V., führt seit 2010 alljährlich durch das einst total zerstörte und jetzt fast vollständig wiederaufgebaute Zentrum der Stadt. An besonders eindrucksvoll wirkenden, authentischen Orten hören wir authentische Worte zu Ursachen und Folgen des Missbrauchs politischer Macht, von Krieg und Zerstörung. Leider Gottes sind wir allzu vergesslich gegenüber der Landschaft der Zerstörung von 1945 und der Leiderfahrung danach. Wir sind entschieden viel zu wenig dankbar für Frieden und Freiheit. Wer seine Geschichte verdrängt, wird sie von neuem durchleiden müssen. Nur Gedenken bewahrt vor Gedankenlosigkeit. Eindrucksvolle Bilder von damals und heute dokumentieren die einzelnen Stationen des Gedenkweges. Nur wer die Spuren der Vergangenheit sichert, findet Wege in die Zukunft.

In diesem Beitrag werden in Ergänzung zur Darstellung des Anliegens im Jahrbuch 2011 zur Beschreibung des Weges und der gesprochenen Texte,[1] die besonderen Orte in ihrem historisch bedeutsamen Kontext kurz und bildhaft skizziert.

Station Synagoge

Alljährlich am 13. Februar beginnt wohlbedacht der Weg an der Synagoge am Hasenberg, also am östlichen Rande der Dresdner Altstadt, an der Stelle, wo einst das von Gottfried Semper 1838–1840 errichtete jüdische Gotteshaus stand *(Abb. 1)*, das am 9. November 1938 niedergebrannt wurde. Zehn Tage danach wurden die Davidsterne demontiert und die Ruine abgerissen und beseitigt *(Abb. 2)*. Ein beherzter Feuerwehrmann konnte einen der Davidsterne bergen. *„Mein Haus werde genannt ein Haus der Andacht allen Völkern"*[2] konnte man bis zur Progromnacht[3] am 9.November 1938 über dem Tor der alten Synagoge lesen.[4] An sie

[1] Zu den gesprochenen Texten und einer Wegebeschreibung von 2011 vgl. Harald Bretschneider, Gerhard Glaser und Ludwig Güttler, Der Dresdner Gedenkweg zur Erinnerung an den 13. Februar 1945. In: Die Dresdner Frauenkirche. Jahrbuch 15 (2011), S. 93–104.

[2] Vgl. auch Jesaja 56, 7 „Mein Haus wird ein Bethaus heißen für alle Völker."

[3] Heike Liebsch, Semper-Synagoge und heutige Situation. In: Bildungs- und Begegnungsstätte für jüdische Geschichte und Kultur Sachsen HATIKVA e.V. (Hrsg.): Spurensuche – Juden in Dresden. 2. Aufl. Hamburg 1996, S. 36–46, hier: S. 40; weiter: Marcus Gryglewski, „Dieses Feuer kehrt zurück. Es wird einen großen Bogen gehen und wieder zu uns kommen." In: Jüdische Gemeinde Dresden, Landeshauptstadt Dresden (Hrsg.): einst & jetzt – Zur Geschichte der Dresdner Synagoge und ihrer Gemeinde. 2. Aufl. Dresden 2003, S. 98–113., hier: S. 109–110.

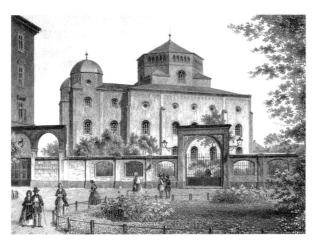

Abb. 1 Dresden, Zeughausplatz, Synagoge von Gottfried Semper
von Süden.
Lithographie von Louis Thümling um 1860.

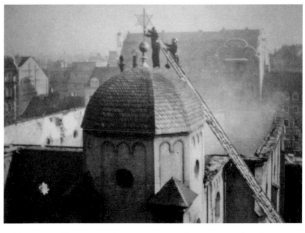

Abb. 2 Dresden, Ruine der am 5. November 1938 niedergebrannten
Synagoge, Bergung des Davidsterns.
Fotografie 19. November 1938.

erinnern nur noch wenige Steine in der Mauer zwischen der neuen Synagoge und dem Gemeindehaus und der Davidstern, heute über der Eingangstür zum Gotteshaus, über der wieder die hebräische Inschrift zu lesen ist *(Abb. 3)*. Die neue Synagoge, deren Grundsteinlegung am 8. November 1998, 60 Jahre nach der Zerstörung der Semperschen Synagoge erfolgte, wurde nach den Plänen der Saarbrücker Architekten Wandel, Höfer und Lorch errichtet[5] und am 9. November 2001 geweiht *(Abb. 4)*. Die neue Synagoge in Dresden ist der erste Synagogen-Neubau in Ostdeutschland.

Station „Großer Trauernder Mann"

Der in Dresden geborene Bildhauer, Maler und Schriftsteller Wieland Förster (* 1930), der die Zerstörung der Stadt als 15-Jähriger erlebte, schuf im inneren eigenen Auftrag dieses überlebensgroße Bildwerk eines Verzweifelten, *„auch Ausdruck unüberwindbarer Trauer über die Opfer"*, die in seiner Geburtsstadt umkamen. Und weil er *„dieses grässliche Inferno durchlebt"* hatte, ist die Skulptur *„… zum Teil Ausdruck der eigenen Nöte und Ängste: zurückgebombt auf eine winzige Insel, um mich der Sturm und das Flammenmeer"*, wie er es selbst ausdrückte,[6] mit dem Rücken zur Stadt *(Abb. 5),* in der kein Leben mehr war *(Abb. 6)*. Sein Körper zeigt mit

gespannten Schultern zur Elbe, die weiter fließt und neues Leben verheißt. Wieland Förster widmete dieses Bildwerk den Toten der Stadt am 13. Februar 1945. Ursprünglich, 1976, als Sandsteinskulptur begonnen, wiederholt in Gips gearbeitet und 1984 dann in Bronze gegossen, wurde es am 5. Februar 1985 auf dem Georg-Treu-Platz aufgestellt.[7] Zuständige Vertreter der Dresdner Stadtverordneten und der Partei lehnten das Werk lange Zeit ab, da ihnen Trauer allein nicht darstellenswert erschien. Es bedurfte massiven Eingreifens der Akademie der Künste in Berlin, um die öffentliche Aufstellung zwischen Frauenkirche und Brühlscher

4 Heinrich Magirius, Die Synagoge in Dresden, ein Bauwerk Gottfried Sempers. In: Die Dresdner Frauenkirche. Jahrbuch 15 (2011), S. 51–80; zur Inschrift siehe: Wolfgang Lorch, Der Neubau der Synagoge in Dresden. Material und Zeit. In: Die Dresdner Frauenkirche. Jahrbuch 15 (2011), S. 81–92, hier S. 91.
5 Wolfgang Lorch 2011 (wie Anm. 5), S. 81–92.
6 Astrid Nielsen, Wieland Förster in Dresden. Katalog der Skulpturen der Wieland Förster Stiftung an den Staatlichen Kunstsammlungen Dresden. Hrsg. v. Skulpturensammlung , Staatliche Kunstsammlungen Dresden. Dresden 2010, S. 143/144 mit Bezug auf: Wieland Förster, Im Atelier abgefragt. Hrsg. v. d. Skulpturensammlung, Staatliche Kunstsammlung Dresden für die Stiftung Wieland Förster. München/Berlin 2005.
7 Ebd., vgl. auch: Monika Mlekusch, Wieland Förster. Werkverzeichnis der Plastiken und Skulpturen. Hrsg. Johann Konrad Eberlein. Wien 2012, S. 53 und S. 283.

Abb. 3 Dresden, Hasenberg, Neue Synagoge – Südfassade, goldener Stern der alten Synagoge von Gottfried Semper über dem Eingangsportal und hebräischer Begrüßungsspruch. Fotografie 2. September 2007.

Abb. 4 Dresden, Hasenberg, neu errichtete, 2001 geweihte Synagoge und Gemeindehaus der Jüdischen Gemeinde, im Vordergrund Gedenkstele. Fotografie 14. April 2004.

Terrasse zu erreichen. 1992 wurde es wegen der Bauarbeiten am Ausstellungsgebäude, dem „Lipsiusbau", vorübergehend entfernt und zunächst vor dem Westflügel des Residenzschlosses, dann vor dem Deutschen Pavillon des Zwingers an der Sophienstraße angeordnet. 2010 kehrte es auf den Georg-Treu-Platz zurück.

Station Trümmerstück der Kuppel der Frauenkirche

Die Kuppel der 1726 bis 1743 von George Bähr (1666–1738) erbauten Frauenkirche erfuhr 1938 bis 1942 ihre letzte Erneuerung, verbunden mit einer statisch-konstruktiven Sicherung.[8] Am 29. November 1942 wurde die damalige Frauenkirche neu eröffnet und wieder geweiht. Am 10. Februar 1945 fand hier die letzte musikalische Vesper statt, unter Leitung von Domkantor Erich Schneider (1892–1979) noch eine Probe des Chores der Frauenkirche am Abend des

13. Februar.[9] Als sich nach dem Luftangriff der Rauch über Dresden verzog, stand die Kuppel am Morgen des 15. Februar noch einsam über dem Trümmermeer. 11.15 Uhr sank sie in sich zusammen *(Abb. 7).*[10] Während der am 4. Januar 1993 begonnenen Enttrümmerung des Schuttberges, der fast 50 Jahre gegen viele Widerstände bewahrt werden konnte[11], wurden von

[8] Hans-Joachim Jäger, Wolfram Jäger, Bautechnische Instandsetzungen der Dresdner frauenkirche in der ersten Hälfte des 20. Jahrhunderts. Teil 2:1937–1942. In: Die Dresdner Frauenkirche. Jahrbuch 19 (2015), S. 67–105, hier S. 104.

[9] Martin Schneider, Erich Schneider (1892–1979) der letzte Kantor der Frauenkirche zu Dresden. In: Die Dresdner Frauenkirche. Jahrbuch 2 (1996), S. 247–252, hier: S. 251.

[10] Hans Nadler, Der Architekt Arno Kiesling (1889–1963) und die Frauenkirche. In: Die Dresdner Frauenkirche. Jahrbuch 1 (1995), S. 237–247, hier: S. 241.

[11] Hans Nadler, Sorgen um die Ruine der Frauenkirche. In: Die Dresdner Frauenkirche. Jahrbuch 5 (1999), S. 159–174.

Abb. 5 Dresden, Georg-Treu-Platz, „Großer Trauernder Mann –
den Opfern des 13. Februar 1945 in Dresden gewidmet" von
Wieland Förster. Fotografie Juni 2019.

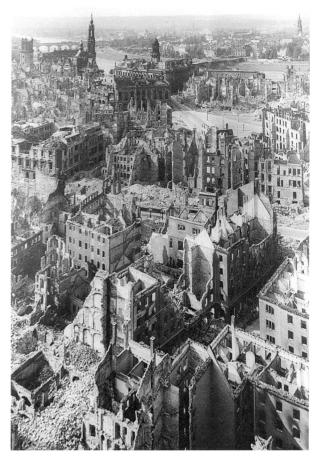

Abb. 6 Dresden, in Trümmer gefallenes Stadtzentrum. Blick von
Süden über den Neumarkt zur Elbe.
Fotografie 1945.

Umfassungswänden und Kuppel 8390 Trümmerstü-
cke geborgen,[12] die – wo immer möglich – wieder ver-
wendet wurden oder wichtige Aufschlüsse zur Gestalt
im Detail vermittelten. Auch Großteile konnten aus
dem Trümmerberg geborgen und gesichert werden,
wie auch das Stück aus der steinernen Kuppel, das
jetzt nordwestlich vom wiedererrichteten Kirchbau an
seine Baugeschichte erinnert und nun mahnt *(Abb. 8)*.
Überall in der Fassade sind die dunklen, originalen
Steine mit dem in alter Handwerkstechnik unter Zu-
hilfenahme modernster Technologie errichteten neuen
Sandsteinmauerwerk verbunden. Die beim Wieder-
aufbau in den Bau eingebundenen, stehen gebliebenen

Ruinenteile lassen die Wirkung sinnloser Zerstörung
sichtbar werden und gemahnen zu Versöhnung.

Station Altmarkt

Der 1370 als „circulus" erstmals erwähnte ursprüngliche
Platz von ca. 1,2 ha Größe blieb bei wechselnder Bebau-
ung über Jahrhunderte der Mittelpunkt der Stadt. Nach

12 Wolfram Jäger, Bericht über die archäologische Enttrümme-
rung 1993/94. In: Die Dresdner Frauenkirche. Jahrbuch 1 (1995),
S. 11–64.

Abb. 7 Dresden, Neumarkt, Trümmer
der Frauenkirche.
Fotografie 1945.

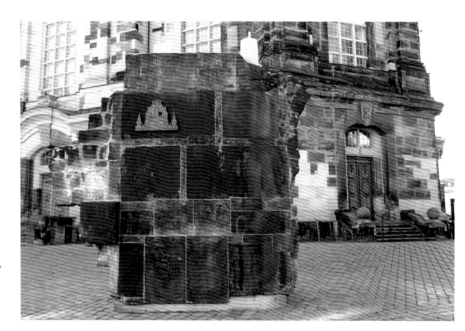

Abb. 8 Dresden, An der Frauenkirche,
Trümmerstück der Frauenkirchenkup-
pel nordwestlich vom wiedererrichte-
ten Bau.
Fotografie 2006.

vollständiger Zerstörung des Stadtzentrums am 13. bis
15. Februar 1945 konnten wegen der hohen Zahl nicht
alle Toten sofort beigesetzt werden. Zur Verhinderung
von Seuchen wurden Scheiterhaufen auf dem Altmarkt
zur Verbrennung der Leichen errichtet *(Abb. 9)*. Nach
der totalen Trümmerberäumung wurde am 31. Mai
1953 der Grundstein für den Wiederaufbau des Alt-
marktes gelegt, der bis auf die Südseite noch in den 50er

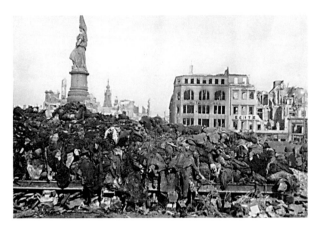

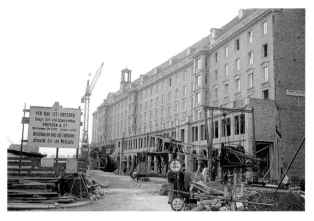

Abb. 9 Dresden, Altmarkt mit den Ruinen der umgebenden
Gebäude, Leichenberg vor der Verbrennung. Fotografie Februar 1945.

Abb. 10 Dresdent, Altmarkt, begonnener Aufbau der Wohngebäude,
Westseite. Fotografie 9. Februar 1955.

Jahren vollendet wurde *(Abb. 10)*.[13] Durch Verschie-
bung der östlichen Bebauung nach Osten hat der Platz
heute eine Größe von ca. 2,0 ha. Die Gebäude der Süd-
seite wurden erst 1999/2000 bzw. 2009/2010 errichtet.
Die 2005 im südlichen Bereich des Platzes noch an der
im Pflaster sichtbar gebliebenen Stelle der Totenverbren-
nung vom Architekten und Bildhauer Einhart Grotegut
gestalteten und ins Pflaster eingelassenen Erinnerung
trägt die Gedenkinschrift *„Nach den Luftangriffen vom
13. bis 14. Februar 1945 auf Dresden wurden an die-
sem Ort die Leichen von 6865 Menschen verbrannt"*. Sie
wurde nach Errichtung der Tiefgarage unter dem Platz
2008/2009 im Zusammenhang mit der Neugestaltung
der Platzfläche wiederhergestellt *(Abb. 11)*.

Station „Trümmerfrau" vor dem Rathaus

Das 1952 zunächst als Eisenguss von Bildhauer Walter
Reinhold (1898–1982) geschaffene Denkmal[14] erhielt
am Sockel aus Trümmerziegelmauerwerk die Inschrift:

Abb. 11 Dresden, Altmarkt nach Nordwesten, im Vordergrund
der Ort der Mahnung an die Verbrennung der Toten
des 13. Februar 1945. Fotografie Juni 2019.

[13] Vgl. z. B. Matthias Lerm, Abschied vom alten Dresden.
Verluste historischer Bausubstanz nach 1945. Leipzig
1993, S. 111, 126–137.
[14] Walter Reinhold, Nachgelassene Werke und Schriften. geordnet
von Brigitta Lewerenz. Kulmbach 1984; siehe auch zu der Skulptur
und dem Text: Herbert Reinoß, Zeugen unserer Vergangenheit.
Gütersloh 1987. S. 338.

„Das Denkmal ist den Frauen Dresdens gewidmet, die in schwerer Zeit mit der Arbeit ihrer Hände den Grundstein zum Wiederaufbau der zerstörten Stadt legten" (Abb. 12). Das unermessliche Ausmaß an Trümmern verlangte enorme Anstrengungen.[15] In den Nachkriegsjahren waren viele Frauen im Dresdner Stadtbild zu sehen, die als *„Trümmerfrauen"(Abb. 13),* analog den Bauhilfsarbeitern, den *„Trümmermännern"* vor allem Bergungs- und Ziegelputzarbeiten im Rahmen der Trümmerberäumung zugeteilt bekommen hatten, um nun als Alleinstehende oder Alleinerziehende für ihre Familie sorgen zu können.[16] 1967 musste das Original der Skulptur durch einen Bronze-Abguss ersetzt werden, nach 1991 wurde es restauriert.

Station „Steine des Anstoßes" an der Kreuzkirche

Der ursprünglich als Nikolaikirche errichtete romanische Bau wurde 1390 als Kreuzkirche geweiht und ab 1447 als dreischiffige gotische Hallenkirche neu errichtet. Nach der Zerstörung im Zuge der preußischen Belagerung im Jahre 1760 wurde sie in der noch heute bestehenden Gestalt ab 1764 abermals neu errichtet und 1792 wieder geweiht.[17] Durch ein Großfeuer am 16. Februar 1897 erneut stark beschädigt, erhielt der spätbarocke Bau eine neue Innengestaltung in den Formen des Jugendstils durch die Architekten Rudolf Schilling und Julius Gräbner und wurde im Jahre 1900 neu geweiht. 1945 ausgebrannt, erfolgte die Wiederherstellung von 1946 bis 1955 unter der

Abb. 12 Dresden, Rathausplatz, Denkmal der Trümmerfrau, geschaffen von Walter Reinhold, Fotografie Februar 2007.

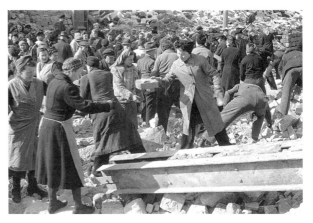

Abb. 13 Dresden, Altstadt, Frauen putzen Ziegel, nehmen sie auf und reichen sie weiter. Fotografie 1945.

[15] Die Ausmaße der Trümmer und die gesellschaftlichen Verhältnisse beschreibt dazu skizzenhaft: Matthias Lerm, Dresden zwischen Zerstörung und Neubeginn. Dresden in der SBZ. (Hrsg. v. Dresdner Geschichtsverein e. V.). In: Dresdner Hefte, Nr. 110, 30 (2012) 2, S. 19–29, hier 24–26.

[16] Michael Lenk, Ralf Hauptvogel, Die Dresdner Trümmerbahnen – Ein Beitrag zur Geschichte der Stadt Dresden. Hrsg. v. Historische Feldbahn Dresden e. V. (Werkbahnreport, Themenheft B), o. O. [Lohmen] August 1999, S. 22, 26.

[17] Vgl. hierzu: Tobias Knobelsdorf, Der Wiederaufbau der Dresdner Kreuzkirche nach dem Siebenjährigen Krieg. Teil I: Von der Zerstörung 1760 bis zur Grundsteinlegung 1764. In: Die Dresdner Frauenkirche. Jahrbuch 19 (2015), S.107–155, und Teil II: Von der Grundsteinlegung 1764 bis zur Einweihung 1792. In: Die Dresdner Frauenkirche. Jahrbuch 20 (2016), S. 51–132.

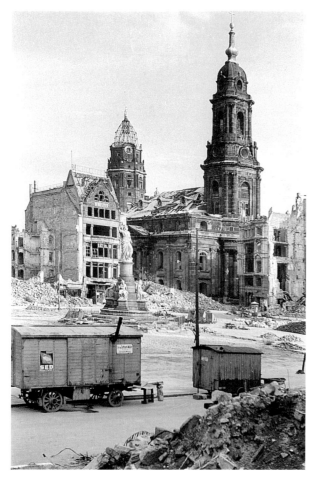

Abb. 14 Dresden, Ruinen am Altmarkt und gesicherte Ruine der
Kreuzkirche, in der die Trauermotette von Rudolf Mauersberger
uraufgeführt wurde. Fotographie um 1945/46.

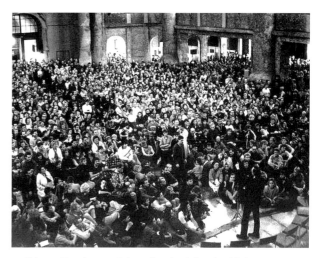

Abb. 15 Dresden, im Schutz des überfüllten kirchlichen Raumes
erste Bürgerversammlung. 9. Oktober 1989.

Leitung von Architekt Fritz Steudner. Im Inneren auf
den Grundputz beschränkt, erinnert der Raum deut-
lich an das Schicksal der Stadt von 1945,[18] in deren
ausgelöschter Mitte die Kirche fast 20 Jahre einsam als
Zeichen neuer Hoffnung stand. Am 13. Februar 1955
wurde der Bau abermals neu geweiht. Kreuzkantor
Rudolf Mauersberger (1889–1971) komponierte am
Karfreitag 1945 die Trauermotette *„Wie liegt die Stadt
so wüst"* nach den Klageliedern des Propheten *Jeremia,
die am 4. August 1945 in der Ruine der Kreuzkirche ur-
aufgeführt wurde (Abb. 14).*[19] Angeregt durch die bi-
blische Vision *„Schwerter zu Pflugscharen"* luden 37

Jahre später Jugendliche *„ohne höhere Genehmigung"*
mit einem per Schreibmaschine vervielfältigten „Flug-
blatt" zu einer Gedenkfeier am 13. Februar 1982 an
der Ruine der Frauenkirche ein. Da die Staatsicherheit
die Jugendlichen ins Visier nahm, wandten sich diese
an den Landesjugendpfarrer und es kam am 13. Fe-
bruar 1982 zum Forum „Frieden für die Jugend" in
der Kreuzkirche. 1988 fand folgerichtig die erste Ses-
sion der Ökumenischen Versammlung zu Frieden, Ge-
rechtigkeit und Bewahrung der Schöpfung statt. Die
Teilnehmer waren zur einen Hälfte von den Friedens-,
Menschenrechts- und Umweltgruppen, zur anderen
Hälfte von den 19 beteiligten Kirchen delegiert. In
mutigen Zeugnissen der Betroffenheit äußerten sich
Einzelne zu den Lebensfragen des Volkes, zu denen
sich die Kirchen öffentlich zu Wort melden sollten. In
der Kreuzkirche nahmen die Delegierten unter dem

18 Thomas Will, Aus der Not eine Tugend. Eine Denkschrift
 aus aktuellem Anlass. Dresden 1998, S. 8–28; aber auch: Vol-
 ker Helas, Gudrun Peltz: Jugendstilarchitektur in Dresden.
 Dresden 1999, S. 36; weiter Fritz Löffler, Das alte Dresden.
 Geschichte seiner Bauten. 9. Aufl., Leipzig 1989, S. 201–203,
 S. 419, S. 427.
19 Matthias Herrmann, Rudolf Mauersberger Werkverzeichnis.
 2. Aufl. Sächsische Landesbibliothek, Dresden 1991.

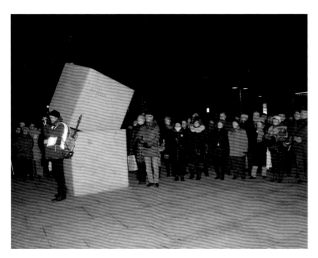

Abb. 16 Dresden, An der Kreuzkirche vor dem Südportal, Teilnehmer des Gedenkweges vor dem Denkmal „Schwerter zu Pflugscharen – Steine des Anstoßes für eine Bewegung, die das Land veränderte". Fotografie 13. Februar 2016.

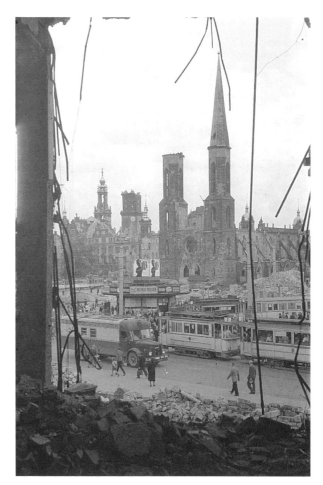

Abb. 17 Dresden, Postplatz, Ruine der Sophienkirche.
Fotografie 1946.

Transparent mit der Aufschrift „*Eine Hoffnung lernt gehen*" an dem Friedens- und Gedenkgottesdienst zum 13. Februar teil. Anschließend zogen sie alle zur Ruine der Frauenkirche und sangen „*Dona nobis pacem*".

44 Jahre nach 1945, am Abend des 9. Oktober 1989, berichteten Vertreter der Gruppe der Zwanzig, die am Tag zuvor auf der Prager Straße von den eingekesselten Demonstranten gewählt worden waren, in der Kreuzkirche und drei weiteren überfüllten Kirchen über das Gespräch mit dem Oberbürgermeister der Stadt zu den allgemeinen Forderungen nach Versammlungsfreiheit, Reisefreiheit und Freiheit für die Gefangenen *(Abb. 15)*.

Das Denkmal „Schwerter zu Pflugscharen – Steine des Anstoßes" bilden die großen Grundsteinquader, die seit 1898 die Säulen für den Baldachin über dem Brauteingang trugen. Es wurde von den Dresdner Bildhauern Lothar Beck und Ole Götsche gestaltet und am 8. Oktober 2010 vor diesem Eingang aufgestellt. Es erinnert die Öffentlichkeit an die Ereignisse des „Forum Frieden für die Jugend" am 13. Februar 1982 und an die Erfahrungen am 8. Oktober 1989. Durch Mut und Glauben von Bürgern und ertrotzte Verhandlungen der Kirche wurde die machtvolle polizeiliche Einkesselung der Demonstranten beendet. Mit der

Bildung der Gruppe der Zwanzig und dem Gespräch mit dem Oberbürgermeister begann der schwierige Dialog zwischen den alten Trägern der Macht und der Gruppe der Zwanzig. Der Dialog wurde zur Strategie für einen gewaltlosen friedlichen Machtwechsel. Auf der Rückseite des unteren Blockes befindet sich die Inschrift: „*Schwerter zu Pflugscharen / Friedens und Protest Bewegung die das Land veränderte / Tausende Menschen mit Kerzen stimmen an / dona nobis pacem*". Am „Tag deutschen der Einheit", dem 3. Oktober 2016, wurde die Aufschrift ergänzt: „*WÜRDIG IST ES ALLEN MENSCHEN / EIN LEBEN IN FREIHEIT ZU LEBEN*" *(Abb. 16)*.

Abb. 18 Dresdent, Gedenkstätte
für die Sophienkirche und
Busmannkapelle von Südost.
Fotografie 2018.

Station Gedenkstätte Sophienkirche

Die wahrscheinlich um 1250 errichtete romanische Saalkirche des 1272 erstmalig erwähnten Franziskanerklosters wurde ab 1351 bis zur Mitte des 15. Jahrhunderts als zweischiffige gotische Hallenkirche neu erbaut. 1541 im Zuge der Reformation profaniert, diente die Kirche zunächst als Getreideschüttboden. 1602 wurde sie vom Oberhofprediger Polycarp Leyser als evangelische St. Sophienkirche geweiht, die die „Himmlische Weisheit“, griechisch „Sophia“, vermittelt.[20] Fortan städtische Predigt- und Begräbniskirche wurde sie 1737 zusätzlich zur evangelischen Hofkirche erhoben, nachdem die evangelische Schlosskapelle am katholisch gewordenen kurfürstlich sächsischen und königlich polnischen Hofe aufgehoben worden war. 1926 wurde sie evangelische Dom- und Bischofskirche der Evangelisch-Lutherischen Landeskirche Sachsens und unter dem 1927 berufenen Domprediger Arndt von Kirchbach zu einem Zentrum der Bekennenden Kirche. 1945 ausgebrannt, aber für einen Wiederaufbau vorgesehen – neben den Ruinen der Katho-

lischen Hofkirche, der Oper, des Ständehauses und der Kreuzkirche zählte die der Sophienkirche zu den vergleichsweise am besten erhaltenen im Stadtzentrum *(Abb. 17)* –, wurde seit 1956 von Walter Ulbricht persönlich der Abbruch verlangt, der nach großem öf-

[20] Robert Bruck, Die Sophienkirche in Dresden. Ihre Geschichte und ihre Kunstschätze. Dresden 1912; Angelica Dülberg, Das Nosseni Epitaph aus der ehemaligen Sophienkirche in Dresden. In: Dresdner Frauenkirche. Jahrbuch 16 (2012), S. 173–198; und Stefan Dürre, Epitaphe und Grabplatten aus der ehemaligen Sophienkirche in Dresden. In: Die Dresdner Frauenkirche. Jahrbuch 16 (2012), S. 143–159; weiter: Wolfgang Hähle, Die städtebauliche Entwicklung um die Sophienkirche in Dresden. In: Landesamt für Denkmalpflege (Hrsg.): Denkmalpflege in Sachsen. Mitteilungen des Landesamtes für Denkmalpflege Sachsen. Nr. 1, Dresden 1993, S. 45 und S. 50; Heinrich Magirius, Die Sophienkirche in Dresden – eine neugotische Kathedrale des Lutherischen Sachsen. In: Dresdner Frauenkirche. Jahrbuch 20 (2016), S. 41–71; vgl. weiter: Matthias Lerm, Abschied vom alten Dresden. Verluste historischer Bausubstanz nach 1945. Rostock 2000, S. 40–43, 84–86 und 148/149; .

[21] Matthias Lerm (2000), vor allem S. 188/189, S. 205/206 und 231–236.

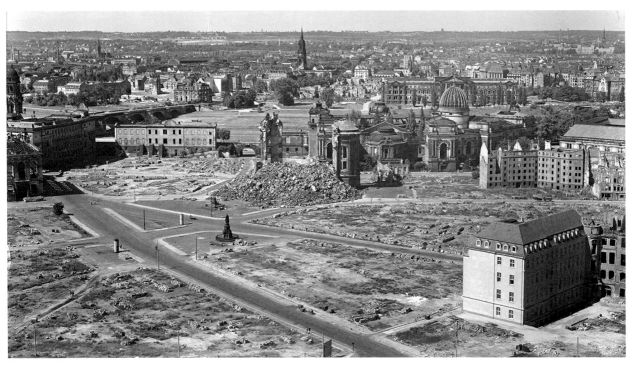

Abb. 19 Dresden, das ausgelöschte Stadtzentrum, von Ruinen und Trümmern beräumter Neumarkt mit der Ruine der Frauenkirche.
Fotografie im Juni 1953.

fentlichen Widerstand 1962 bis 1963 schließlich geschah.[21] 1994 beschloss der Rat der Stadt Dresden, an diesen historischen Ort und an den Missbrauch politischer Macht in zwei Diktaturen und an die über 20.000 Toten am 13. Februar 1945 anschaulich zu erinnern. Aus einem 1995 ausgelobten Wettbewerb ging der inzwischen vor der Fertigstellung stehende Entwurf der Architekten Torsten Gustavs und Siegmar Lungwitz als Sieger hervor.[22] Die abstrahiert wiedererrichteten Strebepfeiler der Kirche und die abstrahierte Busmannkapelle, ursprünglich um 1400 an den Doppelchor angebaut, erinnern an den 1962/63 vernichteten Bau *(Abb. 18).*

Am 12. Februar 2019 übergab Bischof Christopher Cocksworth auch der öffentlichen Gedenkstätte Sophienkirche das Nagelkreuz von Coventry. Es ist nun fest eingefügt. Lasst das „Nagelkreuz" als Zeichen der Versöhnung in unsere Herzen und in unsere Stadt hineinleuchten, damit auch in Streitfragen die Würde und Wertschätzung Andersdenkender geachtet wird.

Station Frauenkirche

Die älteste Pfarrkirche im Gebiet Dresden, nahe dem günstigen Elbübergang, wurde wahrscheinlich schon im 11. Jahrhundert begründet. 1366 erstmals erwähnt, war sie der geistliche Mittelpunkt des Dresdner Elbraumes. Der Grundstein für den 1945 zerstörten Bau George Bährs wurde am 26. August 1726 gelegt. 1734 wurde die Kirche geweiht, am 27. Mai 1743 der Turmknauf mit dem Kreuz aufgesetzt.[23] Seit die Kirche am 15. Februar 1945 in sich zusammengesunken und das Stadtzentrum ausgelöscht war *(Abb. 19),* war der Wille

[22] Gerhard Glaser, Die Gedenkstätte Sophienkirche: Ein Ort der Trauer, ein Ort gegen das Vergessen. In: Dresdner Frauenkirche. Jahrbuch 13 (2009), S. 191–202;

[23] Heinrich Magirius, Die Dresdner Frauenkirche von George Bähr. Berlin 2005.

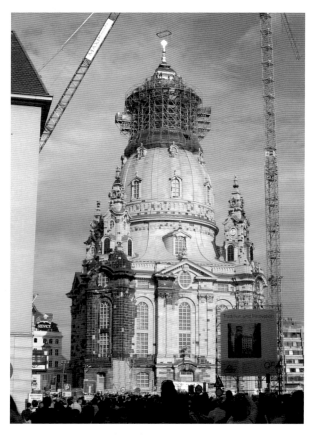

Abb. 20 Dresden, Töpferstraße/Neumarkt, Hebung des Daches der
Laterne der Frauenkirche mit dem Kreuz auf der goldenen Erdkugel.
Fotografie 24. Juni 2004.

Nach der von Januar 1993 bis Mai 1994 erfolgten Enttrümmerung wurde am 27. Mai 1994 der erste neue Stein am Südosteingang „A" versetzt. Bereits am 13. Februar dieses Jahres hatte die Bevölkerung der Stadt den enttrümmerten Bau entlang des freigelegten Altars durchqueren können. Bei 10 Grad Kälte fanden sich zehntausende Menschen ein – ein unvergleichliches Erlebnis für alle, die dabei waren.[26] 1999 war der Bau bis zum Hauptsims gediehen, 2003 wurde die Kuppel vollendet und am 22. Juni 2004 das Dach der Laterne mit dem neuen Kuppelkreuz auf der Weltkugel aufgesetzt *(Abb. 20)*, das ein im Elbtal weithin sichtbares Zeichen der Versöhnung ist, das aus britischen Spenden finanziert und am 13. Februar 2000 vom britischen Dresden Trust in einer gottesdienstlichen Feier übergeben worden war.[27] Prinz Edward, Herzog von Kent, gab als Schirmherr des Dresden Trust in Großbritannien aus Anlass der Kreuzhebung der Hoffnung Ausdruck, wie wir künftig miteinander umgehen sollten. *„Wenn wir heute gemeinsam ein freies, friedliches und vereinigtes Europa bauen, sollten wir nicht versuchen, unsere schmerzhafte und schwierige Vergangenheit zu vergessen. Wir müssen sie in Erinnerung behalten, damit sie sich niemals wiederholen kann. Aber die Erinnerung an die Vergangenheit sollte auch einhergehen mit der Freude über das, was wir seither erreicht haben und auf dem wir nach Kräften weiter aufbauen sollten."*[28]

der Dresdner nach einer Wiedererrichtung – wann auch immer – trotzdem lebendig geblieben.[24]

Die anfänglich Wenigen der Bürgerinitiative zum Wiederaufbau der Frauenkirche von 1989/90 wandten sich in dem Appell „Ruf aus Dresden – 13. Februar 1990" an die Öffentlichkeit, dieses Werk gerade jetzt in Angriff zu nehmen. Der Appell wurde widersprüchlich aufgenommen, vernehmlich aus verschiedenen gesellschaftlichen Kreisen demonstrativ abgelehnt. Große Anstrengungen, intensive Auseindersetzungen, unablässiges Wirken für die Aufgabe und sorgfältige weitere Vorbereitungen, auf der Grundlage wesentlicher wissenschaftlicher Vorarbeiten seitens der sächsischen Denkmalpfleger, waren nötig und führten letztendlich zu großem internationalen Widerhall.[25]

24 [Claus Fischer, Hans-Joachim Jäger, Manfred Kobuch], Die Ruine der Frauenkirche. Sorgen um ihre Erhaltung und erste Wiederaufbaubemühungen. In: Die Dresdner Frauenkirche. Von den Anfängen bis zur Gegenwart. Ein chronikalischer Abriß. Dresden 2007, S. 65–79.

25 Claus Fischer, Hans-Joachim Jäger, Bürgersinn und Bürgerengagement als Grundpfeiler des Wiederaufbaus der Frauenkirche. In: Der Wiederaufbau der Dresdner Frauenkirche. Botschaft und Ausstrahlung einer weltweiten Bürgerinitiative. (Hrsg. von Ludwig Güttler unter Mitarbeit von Hans-Joachim Jäger, Uwe John und Andreas Schöne). Regensburg 2006, S. 11–58, hier: S. 12–42.

26 Ebd., S. 37.

27 Vgl. Abb. 12 im Beitrag von Herbert Wagner auf S. 16 in diesem Band.

28 S. Kgl. H. Edward Herzog von Kent, Ansprache anläßlich des Aufsetzens des Kuppelkreuzes der Dresdner Frauenkirche am 22. Juni 2004. In: Die Dresdner Frauenkirche. Jahrbuch 10 (2004), S. 9–10.

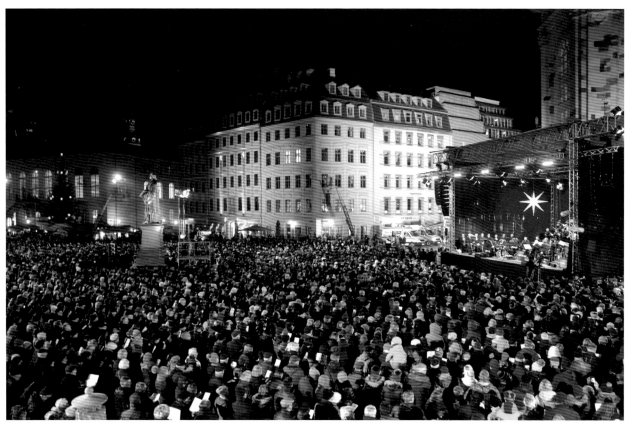

Abb. 21 Dresden, Neumarkt, Tausende bei der Weihnachtlichen Vesper vor der Frauenkirche.
Fotografie 23. Dezember 2016.

Die Weihe des wiedererrichteten Baues fand am 30. Oktober 2005 statt.[29] Die jährlichen weihnachtlichen Vespern *(Abb. 21)* seit dem 23. Dezember 1993 auf dem Neumarkt vor dem wieder erstehenden und dann vollendeten Bau halten auch die Erinnerung an diesen Tag der Weihe wach. Auch das aus Coventry an die Frauenkirche am 13. Februar 2005 übergebene Nagelkreuz auf dem die Spuren der Zerstörung zeigenden Altar, die miteinander sprechenden alten dunklen und die neuen Steine der Fassaden und das die Kirche bekrönende Kreuz auf der Erdkugel mahnen und erinnern hieran. Sich auf den mühevollen, nicht immer leichten Weg der Versöhnung und der Erkenntnis zu begeben, bleibt das Anliegen der Initiatoren des Dresdner Gedenkweges *(Abb. 22)*.

Leider begegneten uns bei unserem Gedenkweg unterwegs auch schmerzlich uns berührende andere Formen des Gedenkens. Unsere Besinnung wurde durch Ignoranz diffamiert. Als aggressiv sich äußernde Vorurteile störten das solidarische Miteinander. Intoleranz spaltet jedes Gemeinwesen. Gedankliche Enge und Kurzsichtigkeit verhindern den gebotenen

[29] Fischer/Jäger 2006 (wie Anm. 25), S. 54/55; vgl. auch: [o. V.], Weihe der Frauenkirche Dresden. Nach dem Weihegottesdienst begann das „Fest der ersten drei Tage". Evangelisch-Lutherische Landeskirche Sachsens. Mitteilungen aus der Landeskirche [30.10.2005] aus: https://web.archive.org/web/20160917062446/http://www.evlks.de/aktuelles/themen/14895_4455.html

Abb. 22 Dresdent, Neumarkt,
Teilnehmer des Gedenkweges vor
der Frauenkirche, Präsentation des
Turm- und des Nagelkreuzes.
Fotografie 2017.

und erforderlichen Weitblick, denn trotz Wegfall
von Mauer und Stacheldraht fällt es uns immer noch
schwer, unsere ersehnte Freiheit zu gestalten.

Bildnachweis

Das Donnerstagsforum in der Unterkirche der Dresdner Frauenkirche 2010 bis 2019

VON WALTER KÖCKERITZ

Zur Unterstützung des Wiederaufbaues der Dresdner Frauenkirche wurde im März 1998 in der fast zwei Jahre zuvor fertiggestellten Unterkirche das Donnerstagsforum durch die Gesellschaft zur Förderung des Wiederaufbaus der Frauenkirche Dresden e. V. erstmals veranstaltet und als dauerhafte Reihe, ehrenamtlich vorbereitet, etabliert. Mit dem Forum am 22. März 2018 konnten wir bereits auf erfolgreiche 20 Jahre dieser Veranstaltungsreihe zurückblicken.

Ein Bericht über das Donnerstagsforum während der Zeit des Wiederaufbaues und die ersten Jahre nach der Weihe der Frauenkirche konnte 2009 bereits Einblicke in diese Veranstaltungsreihe geben.[1] Die inhaltlichen Schwerpunkte der Vorträge waren neben den jährlichen Bauberichten des Baudirektors Eberhard Burger Erläuterungen zu technischen Fragen des Wiederaufbaues, Berichte über restauratorische Maßnahmen sowie die bauplastische und bildkünstlerische Ausgestaltung der Kirche. Dazu kamen Vorträge zum Wiederaufbau des Dresdner Neumarktes sowie zu kunsthistorischen, baugeschichtlichen, kirchlichen und politischen Themen, die in Verbindung zur Dresdner Frauenkirche standen.

Der jetzt vorliegende Bericht umfasst die Veranstaltungen von 2010 bis 2019. Dieses Jahrzehnt ist nach wie vor von der Ausstrahlung des Wiederaufbaus der Frauenkirche und dem Wirken ihrer haupt- und ehrenamtlichen Mitarbeiter sowie Freunde und Förderer geprägt.

Seit dem Jahr 2010 hat sich das Donnerstagsforum mehr und mehr zum Treffpunkt für all diejenigen entwickelt, die am Aufbau der Kirche mitgewirkt, Spenden mit gesammelt und sich dem Ort und den behandelten Themen verbunden fühlen *(Abb. 1)*.

Das künftige Augenmerk des Forums wird aber auch darauf richten sein, den Hörerkreis zu erweitern und den anstehenden Wechsel zur nachfolgenden Generation mitzugestalten, die sowohl das Bauwerk

als auch die Anliegen seiner Erbauer in Zukunft weiterfördern wird. Die angebotenen Vorträge tendieren eher zu einer populären, allgemeinverständlichen Wissensvermittlung. Sie wollen weniger zu einem fachspezifischen und mehr zu einem öffentlichen Diskurs beitragen. Dabei wurde in einer Vielzahl von Beiträgen eine beachtliche wissenschaftliche Tiefe erreicht. Für die inhaltliche Arbeit des Fördervereins als auch für seine Außenwirkung waren die Querverbindungen zwischen dem Jahrbuch der Frauenkirche und dem Donnerstagsforum sehr effektiv. So konnten sowohl Autoren des Jahrbuches für Vorträge als auch Referenten der Vorträge zu Beiträgen für das Jahrbuch gewonnen werden.

Die Themen der Vorträge werden mit der Stiftung Frauenkirche abgestimmt. Der Inhalt der Vorträge wird in der Regel folgenden thematischen Schwerpunkten zugeordnet:

1. Die Frauenkirche – Bauwerk, Erhaltung und Leben in der Frauenkirche
2. Umfeld der Frauenkirche, Wiedererrichtung des Neumarktes
3. Geschichte, Kunstgeschichte und Kirchenbau
4. Entwicklung des kirchlichen Lebens
5. Friedensarbeit/Friedensforschung, bürgerliches Engagement
6. Seit einigen Jahren Gedenkabende an Verstorbene, die beim Wiederaufbau der Frauenkirche bedeutend mitgewirkt haben.

Der **erste und seit 20 Jahren naturgemäß wichtigste Themenkomplex** befasst sich mit dem Bauwerk selbst. In zwei Berichten gab der Leitende Architekt der Stiftung Thomas Gottschlich Einblicke in die lau-

[1] Vgl. Dieter Brandes und Walter Köckeritz, Das Donnerstagsforum in der Unterkirche der Dresdner Frauenkirche. In: Die Dresdner Frauenkirche. Jahrbuch 13 (2009), S. 207–217.

Abb. 1 Dresden, Frauenkirche,
Unterkirche, Donnerstagsforum
der Gesellschaft zur Förderung
der Frauenkirche Dresden e.V.,
29. August 2013.

fenden und geplanten Werterhaltungsmaßnahmen.
Wenngleich dieses Thema bei einem nahezu intakten
Neubau noch vergleichsweise wenig spektakulär ist,
soll aber die Öffentlichkeit für notwendige Werterhal-
tungsarbeiten sensibilisiert und auf anstehende Spen-
denaktionen vorbereitet werden. Beispielhaft seien
hier die Entsalzung der originalen Sandsteinteile sowie
die Verbesserung der Belüftungs- und Beleuchtungs-
anlagen genannt. Sehr interessant waren auch die Vor-
träge von Pfarrer Dr. Hans-Peter Hasse zu Predigten
in der alten Frauenkirche sowie von Prof. Wolfram
Jäger und Dr. Hans-Joachim Jäger über bautechnische
Restaurierungen in der ersten Hälfte des 20. Jahrhun-
derts. Pfarrer Sebastian Feydt zog als Geschäftsführer
der Stiftung mit seinem Vortrag zehn Jahre nach der
Wiedereinweihung ein Resümee zum Leben an der
Frauenkirche und ihrer Rolle in Religion, Politik,
Wirtschaft und Kultur. Pfarrerin Angelika Behnke
und Pfarrer Holger Treutmann stellten die Bedeutung
der Frauenkirche als Citykirche und Touristenmag-
net heraus. Dr. Christoph Münchow beleuchtete das
historische Zusammenwirken von Frauenkirche und
Kreuzkirche im religiösen Leben der Dresdner In-
nenstadt. Schließlich stellte der am Wiederaufbau der
Frauenkirche beteiligte Architekt Uwe Kind rückbli-

ckend seine interessantesten Fotos über das Baugesche-
hen vor. Durch den Vortrag von Dr. Rainer Thümmel
erhielt das Publikum einen Einblick in die Geschichte
der Glocken und Turmuhren der Kirche.

Der **zweite Themenkomplex** über das Umfeld der
Frauenkirche widmete sich wieder in erster Linie dem
Baugeschehen auf dem Dresdner Neumarkt und seiner
Umgebung in der Dresdner Altstadt. Einen Überblick
hierzu gaben Philipp Maaß und Dr. Dankwart Gu-
ratzsch in ihren Vorträgen. Es wurde ersichtlich, dass
die Bebauung des Dresdner Neumarktes eine Vorrei-
terrolle für die Rekonstruktion von Innenstadträumen
besaß und starken Einfluss auf zentrale Bauvorhaben
z. B. in Frankfurt, Potsdam und Berlin ausgeübt hat.
Von den einzelnen Bauvorhaben am Neumarkt wur-
den der Wiederaufbau des Gebäudes Rampische Straße
29, das Quartier III zwischen Rampischer Straße und
Landhausstraße mit dem Palais Hoym und der erste
Teil des Quartiers VII zwischen Schössergasse und Jü-
denhof erläutert. Interessant, aber auch konfliktbeladen
verlief eine Auswertung der modernen Bebauung auf
der Südseite der Töpfergasse in einer Podiumsdiskus-
sion mit den beteiligten Architekten. Einige Enthusi-
asten des „Alten Dresdens" wiesen einerseits durchaus

berechtigt auf offensichtliche Fehlleistungen hin, ließen aber andererseits den Willen vermissen, Verständnis für qualitätsvolle Gegenwartsarchitektur zu entwickeln.

Der Themenkreis „Umfeld der Frauenkirche" umfasste aber auch das Baugeschehen an anderen Kulturbauten der Innenstadt. So wurden vier Vorträge zum Wiederaufbau des Dresdner Schlosses gehalten. Landeskonservatorin Prof. Rosemarie Pohlack appellierte in einer Zeit stagnierender Baufortschritte an die Hörer, vor dem Hintergrund scheidender Denkmalpfleger und Restauratoren für eine baldige Fortführung der Arbeiten zu werben. Inzwischen hat sich das Problem zum Guten gewendet, und wir dürfen auf die Wiedereröffnung der Prunkräume Augusts des Starken anlässlich des 300jährigen Jubiläums ihrer Einweihung gespannt sein. Der Leitende Baudirektor Ludwig Coulin stellte die Gesamtplanung vor und Denkmalpfleger und Architekt Jens-Uwe Anwand berichtete über die abenteuerlichen Wege zur Wiederherstellung des Schlingrippengewölbes in der Heinrich-Schütz-Kapelle. Der Architekt Philipp Stamborski vom Architekturbüro Prof. Peter Kulka sprach über die Überdachung des Kleinen Schlosshofes und die Wiederherstellung des Riesensaales, und schließlich erläuterte Prof. Dirk Syndram, Direktor des Grünen Gewölbes und der Rüstkammer der Staatlichen Kunstsammlungen Dresden, das umfangreiche Ausstellungskonzept für die wiederhergestellten Raumfolgen im ehemaligen Residenzschloss.

Der in Deutschland sehr erfolgreiche Museumsplaner Volker Staab aus Berlin stellte die Sanierung des Dresdner Albertinums vor. Die konstruktiv und museumstechnisch durchaus kritisch zu bewertende Anordnung der Magazine über dem Innenhof hat sich aber mittlerweile insofern bewährt, als mit dem überdachten Innenhof ein großer städtischer Innenraum geschaffen wurde, der das öffentliche Raumangebot in Dresden um vielfältige Nutzungsmöglichkeiten bereichert hat. Wir denken hier vor allem an die Ausweichspielstätte für die Dresdner Philharmonie während der Umbauzeit des Kulturpalastes. Dem Umbau dieses herausragenden Zeugnisses der Ostmoderne widmeten sich drei Vorträge: Thomas Puls als Vertreter der Bauherrschaft erläuterte das gesamte Bauvorhaben, der Verfasser dieses Beitrages vertiefte das Thema durch seinen Bericht über die Entstehungsgeschichte und

vielfältige Umbaupläne, und schließlich berichtete Frauke Roth, die Intendantin der Dresdner Philharmonie, über den Erfolg der Umbauten nach einjähriger Nutzungszeit.

Über die Entwicklung der Städtischen Galerie Dresden sprach ihr Direktor Dr. Gisbert Porstmann, nachdem er 2005 schon einmal ihren Aufbau vorgestellt hatte. Schließlich berichtete Architekt Dr. Tobias Knobelsdorf über die wechselvolle Baugeschichte der Dresdner Kreuzkirche.

Die Dresdner Frauenkirche ist ein markantes Wahrzeichen der Stadt geworden. Damit sind die Begehrlichkeiten gewachsen, in ihrem Umfeld verschiedenste Anliegen zu präsentieren und sie als Hintergrund für Ausstellungen, Aktionen und Demonstrationen zu benutzen. Dies gilt erst recht für Werke der bildenden Kunst, die temporär um die Frauenkirche Aufstellung fanden und immer wieder finden. Diesem Thema widmete sich ein Vortrag des Verfassers, der den nachwirkenden Konflikt um die Skulptur „Monumente" in Form von drei senkrecht stehenden Bussen als Mahnmal gegen den Syrienkrieg zumindest im Hörerkreis in der Unterkirche entschärfen konnte und den Kontrast zwischen Kriegszerstörungen und der Versöhnungsbotschaft der Frauenkirche herausstellte.

Der **dritte Themenkomplex** über Geschichte, Kunstgeschichte und Kirchenbau ist zunächst allgemein formuliert und orientiert sich vor allem an der Interessenlage der Hörerschaft des Donnerstagsforums. Dennoch haben wir versucht, immer eine inhaltliche Verbindung zum Thema „Frauenkirche" herzustellen. Das fiel am leichtesten beim Thema „Kirchenbau", zumal uns regional kein Ort bekannt ist, wo darüber regelmäßig berichtet wird.

Dem Städtischen Denkmalpfleger Dirk Schumann gelang es, unser Wissen über Dresdens zerstörte Kirchen aufzufrischen und zu vervollständigen. Prof. Gerhard Glaser, Architekt und Landeskonservator a. D., sprach über die Dresdner Sophienkirche und den Fortgang der Bauarbeiten an der Gedenkstätte Busmannkapelle. Dieses Bauwerk gewinnt für die Gedenkkultur in Dresden mehr und mehr an Bedeutung, da bei der Kreuzkirche und der Frauenkirche die Spuren der Kriegszerstörung zwar unverkennbar sind, aber das praktische Glaubensleben und bei der Frau-

enkirche der Optimismus des Wiederaufbaues und des Versöhnungsgedankens das Gedenken an die Kriegszerstörungen etwas in den Hintergrund geraten lassen.

Prof. Heinrich Magirius, Kunsthistoriker und Landeskonservator a. D., hat drei Vorträge über evangelische Zentralbauten vor der Errichtung der Frauenkirche, über protestantische Schlosskapellen und die Dresdner Synagoge Gottfried Sempers gehalten. Die Vorträge waren vor allem durch ihre wissenschaftliche Tiefe geprägt. Mit der Synagoge befasste sich auch ein Vortrag von Lucas Müller, Vorsitzender des Dresdner Gottfried-Semper-Clubs, der in diesem Zusammenhang auch den bislang viel zu wenig beachteten Einfluss jüdischer Mäzene und Künstler auf die kulturelle Entwicklung Dresdens im 19. Jahrhundert hervorhob.

Prof. Hans-Georg Lippert, Architekt und Bauhistoriker an der Technischen Universität Dresden, sprach über technische Herausforderungen beim Bau von Kuppeln und Kirchenbauten in Mittel- und Nordeuropa infolge der Reformation. Das 500jährige Reformationsjubiläum wurde auch durch den Vortrag von Dr. Rainer Pfannkuchen über Lutherbäume in Dresden thematisiert.

Der Bericht von Architekt Dr. Albrecht Sturm über die gotische Gewölbetechnik an der Pirnaer Marienkirche und der Vortrag von Pfarrer i. R. Wolfgang Baetz über den Bau von Notkirchen in Deutschland nach dem Zweiten Weltkrieg vervollständigten das Thema Kirchenbau. Zwei Vorträge durch den Leipziger Universitätsprediger und Alttestamentler, Prof. Rüdiger Lux, und Pfarrer Nikolaus Krause behandelten die Zerstörung und das Ringen um den Neuaufbau der Universitätskirche St. Pauli in Leipzig. Dazu kam der Bericht des Architekten Ansgar Schulz vom Büro Schulz+Schulz über die katholische Propsteikirche St. Trinitatis in Leipzig, einen der seltenen und von der Fachpresse hochgelobten Kirchenneubau der Gegenwart.

Baugeschichtliche Themen außerhalb des Kirchenbaus wurden durch Architekt Dieter Schölzel mit den Theaterbauten Gottfried Sempers, durch Museumspädagogin Dr. des. Maria Pretzschner über die Festung Königstein und durch den Vorsitzenden des Fördervereins Lingnerschloss e.V., Dr. Peter Lenk, über die Sanierung des Lingnerschlosses vorgestellt. Unter dem Leitmotiv „Bürger engagieren sich für ihre Stadt" konnte die Rückgewinnung dieses einzigartigen Ortes

in Dresden vor allem durch unablässiges bürgerschaftliches Engagement bewirkt werden. Dazu kamen die Vorträge zu Architektenbiografien über George Bähr von Wolfgang Baetz und Hans Erlwein von Uwe Schieferdecker.

Großer Beliebtheit erfreuen sich auch immer die Filmbeiträge von Ernst Hirsch. Neben den Filmsequenzen zu Gedenkveranstaltungen stellte Ernst Hirsch sein Buch „Das Auge von Dresden"[2] und einige seiner historischen Filmschätze vor.

Allgemeine historische Themen wurden vor allem ausgewählt, um das Thema Krieg und Frieden in die Vortragsreihen einzubeziehen. So sprachen Wolfgang Baetz über den Siebenjährigen Krieg mit dem Hubertusburger Frieden und Prof. Herfried Münkler über die wankelmütige sächsische Politik im Dreißigjährigen Krieg.

Der **vierte Themenkreis** widmete sich der Entwicklung kirchlichen Lebens und gliederte sich in geschichtliche Themen und den Diskurs über Fragen der Gegenwart.

So sprach Pfarrer Erich Busse über die historische Marienverehrung und ihre Ausstrahlung in die Gegenwart. Pfarrer Alexander Wieckowski berichtete über die Beichte im Glaubensleben nach der Reformation.

Dr. Peter Schumann, Vorsitzender der Gesellschaft Gedenkstätte Sophienkirche, referierte über den Sophienprediger Arndt von Kirchbach und seine Konflikte in der Zeit des Nationalsozialismus, und Harald Bretschneider, ehemaliger Landesjugendpfarrer in Sachsen, stellte die Rolle der Bewegung „Schwerter zu Pflugscharen" am Vorabend der friedlichen Revolution 1989 vor.

Der Frage, wie evangelische Jugendliche nach ihrer Konfirmation eine stärkere Bindung an die Kirche gewinnen können, widmete sich die Podiumsdiskussion „Kirche und Jugend", u. a. mit Gabriele Füllkrug, der damaligen Direktorin des Kreuzgymnasiums und Georg Zimmermann, dem damaligen Dresdner Stadtjugendpfarrer. Dieses Thema soll insbesondere durch Berichte über Bau und Entwicklung der Jugendkirche in der Ruine der Dresdner Trinitatiskirche auch in Zukunft weiter begleitet werden.

[2] Ernst Hirsch, Das Auge von Dresden. Dresden 2016

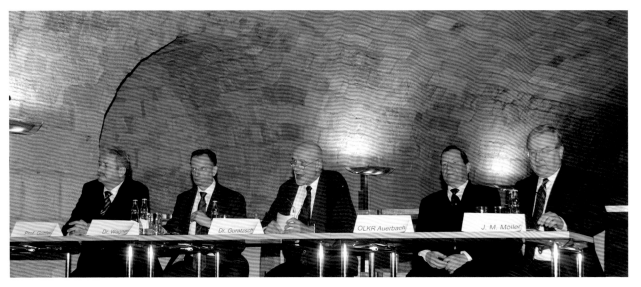

Abb. 2 Dresden, Frauenkirche, Unterkirche, Podium des Donnerstagsforums zum Thema „20 Jahre Ruf aus Dresden", v. l. n. r.: Prof. Ludwig Güttler, OB. a. D. Dr. Herbert Wagner, Dr. Dankwart Guratzsch, OLKR i. R. Dieter Auerbach, MDR-Hörfunkdirektor Johann Michael Möller. 11. Februar 2010.

Architektin Angelika Busse als ehemalige Beauftragte des Kunstdienstes der Ev.-Luth. Landeskirche Sachsens sprach über Bildende Kunst im Dienste der Verkündigung, und Pastor Alexander Röder von der Hauptkirche St. Michaelis in Hamburg zeigte neben seinem Bericht über die Geschichte dieser Kirche Wege auf, wie eine Kirche „marktwirtschaftlich" durch Firmenveranstaltungen und öffentliche Präsentation neue Wege gehen kann, um Sympathisanten zu gewinnen und ihren Einfluss auszuweiten.

Der **fünfte Themenkreis** zu Friedensarbeit, Friedensforschung und bürgerlichem Engagement greift Probleme unserer Zeit auf und soll, direkt oder indirekt, eine friedensstiftende Wirkung entfalten.

Dies begann mit einem Vortrag von Dr. Matthias Rogg, dem damaligen Direktor des Militärhistorischen Museums der Bundeswehr. Abgesehen davon, dass ein deutsches Militärmuseum von dem jüdischen, in den USA lebenden Architekten Daniel Libeskind entworfen wurde, ist es wohl einmalig in der Welt, dass in einem Militärmuseum das Leiden der Bevölkerung und die Zerstörungen des Krieges in den Vordergrund gestellt werden.

Das Leid der Zivilbevölkerung in militärischen Konflikten, die Trauer über vernichtete Menschenleben und zerstörte Städte ist auch der Gegenstand der in Deutschland wohl einzigartigen Dresdner Gedenkkultur. Dabei gewinnt die Frage nach Ursachen und Täterschaft zunehmend an Bedeutung gegenüber einer isoliert betrachteten Betroffenheit. Diesem Thema widmeten sich die Vorträge von Prof. Karl-Siegbert Rehberg, Dr. Peter Meis und Sebastian Storz. Kriegserinnerungen und Aufarbeitung der Vergangenheit spielten auch eine Rolle in dem Vortrag von Marcus Ferrar vom britischen Dresden Trust über Erfahrungen eines britischen Journalisten im geteilten und wiedervereinigten Deutschland. Oberbürgermeister a. D. Dr. Herbert Wagner, Vorsitzender der Gedenkstätte Bautzner Straße Dresden e.V., berichtete über die Gedenkstätte in der ehemaligen Bezirksverwaltung der Staatssicherheit Dresden.

Frank Richter beleuchtete noch einmal eindrucksvoll den Gewaltverzicht in den Ereignissen von 1989 in Dresden, und Hans-Peter Lühr schilderte die kulturelle Situation in den letzten Jahren der DDR als Voraussetzung für das bürgerliche Engagement nach 1989. Dr. Dankwart Guratzsch würdigte eben dieses bürgerschaftliche Engagement am Beispiel der Frauenkirche

in seinem Rückblick „20 Jahre Ruf aus Dresden" im Februar 2010 *(Abb. 2)*.

Probleme der Gegenwart, insbesondere die Dresdner Pegida-Demonstrationen, waren Gegenstand des Vortrages von Prof. Werner Patzelt über Gewalt und öffentliche Ordnung.

Superintendent Dr. Peter Meis ging auf die Problematik von Flucht und Vertreibung anhand der biblischen Geschichte ein. Er appellierte an die Gastfreundschaft gegenüber Flüchtlingen, wies aber auch mit Zitaten aus dem Alten Testament darauf hin, dass es keine unbegrenzte Aufnahmefähigkeit gibt. Superintendent Christian Behr ging auf die Haltung der Kirche zu dem erstarkenden Rechtsextremismus ein, und wir können gespannt sein, was uns Dr. Joachim Klose von der Konrad-Adenauer-Stiftung zum Thema „Pflege der Demokratie als Gegenentwurf zu Populismus und Verrohung" im November dieses Jahres sagen wird.

In dem **sechsten Themenkreis** gedachten wir der Personen, die maßgeblich am Wiederaufbau der Frauenkirche mitgearbeitet haben. Sehr viele Freunde und Mitstreiter kamen an diesen Abenden in die Unterkirche. Sie stärkten das Zusammengehörigkeitsgefühl aller, die am Wiederaufbau mitgewirkt haben und wollten denjenigen Trost bieten, die den Verstorbenen am nächsten stehen.

Den Auftakt bildete ein Filmbericht von Ernst Hirsch über Manfred Lauffer, der mit seinem Vortrag „Dresden – eine unvergängliche Stadt. Ein Stadtbummel vor der Zerstörung" am 26. März 1998 das Donnerstagsforum eröffnet hatte.

Falk Löffler sprach über seinen Vater Dr. Fritz Löffler, der als Kunsthistoriker und Chronist des alten Dresden mit seinem Ausspruch „Die Dresdner Frauenkirche ist eine Weltangelegenheit" das Anliegen ihres Wiederaufbaus im Dresdner Kulturbürgertum und bei allen auswärtigen Freunden der Stadt fest verankert hatte.

Eine Buchlesung durch Prof. Gerhard Glaser, Gisela Rudat u. a. zu dem Band über Hans Nadler[3] rückte das Wirken des populären und verdienstvollen sächsischen Landeskonservators in das Bewusstsein der Hörer.

Erinnerungsabende in Form von Podien und Beiträgen von Familienangehörigen, Arbeitskollegen und Mitgliedern der Fördergesellschaft würdigten die Leistungen der verstorbenen Ehrenmitglieder Dr. Karl-Ludwig Hoch und Dieter Schölzel. Sie ließen die Abende für alle Anwesenden zu einem starken Erlebnis werden. Eine außergewöhnlich hohe Besucherzahl erreichte der Abend zur Erinnerung an den Dresdner Bildhauer Vinzenz Wanitschke, der mit seinem Beitrag zum Skulpturenprogramm, insbesondere den Engelsköpfen, ganz wesentlich zur barocken Heiterkeit des Kirchenraumes der Frauenkirche beigetragen hat. Der Wortbeitrag von Prof. Helmut Heinze und die Filmausschnitte von Ernst Hirsch werden bei allen Hörern wohl noch lange Zeit nachwirken.

Schließlich wurde auch an den langjährigen verantwortlichen Redakteur dieses Jahrbuches, den Historiker und Archivar Dr. Manfred Kobuch, erinnert. Seiner verdienstvollen Tätigkeit ist es wesentlich zu verdanken, dass das Jahrbuch zur Dresdner Frauenkirche mit hohem Qualitätsanspruch jahrelang erscheinen konnte.

Mit Ablauf des Jahres 2019 scheidet Dr. Dieter Brandes als partnerschaftlicher Mitgestalter der Vorbereitung und Durchführung des Donnerstagsforums aus. Für seine Nachfolge konnte der Architekt und Architekturhistoriker Dr. Tobias Knobelsdorf gewonnen werden. Wir danken Dr. Brandes für seine unermüdliche Arbeit und wünschen Dr. Knobelsdorf guten Erfolg und viel Freude bei der Gestaltung dieser Abende. Wir hoffen, unseren langjährigen Hörerkreis auch weiterhin zu erfreuen, neue Hörer zu gewinnen und auch in Zukunft ein wichtiger Baustein für die Gesellschaft zur Förderung der Frauenkirche Dresden e. V. zu sein.

Bildnachweis

Abb. 1–2: Renate Beutel, Dresden/Archiv Fördergesellschaft Frauenkirche Dresden.

[3] Manfred Hammer u. a., Hans Nadler 1910-2005. Ein Leben in fünf Staatsordnungen. Ein Leben für die sächsische Kulturlandschaft. Hrsg. v. Verein Ländliche Bauwerte in Sachsen e. V., Dresden 2016.

Anhang

Veranstaltungen im Rahmen des Donnerstagsforums
von August 2009 bis Ende 2019

Die Veranstaltungen fanden jeweils 19:30 Uhr und bis auf eine Ausnahme in der Unterkirche der Frauenkirche statt.

2009

Donnerstag, 27. August 2009
Landesbischof Jochen Bohl
„Die Ausstrahlung der Dresdner Frauenkirche auf das Glaubensleben in der Ev.-Luth. Landeskirche Sachsens"

Donnerstag, 24. September 2009
Dr.-Ing. Herbert Wagner, Oberbürgermeister a. D.
„Herbst 1989 – Aufbruch in die Demokratie. Die friedliche Revolution in Dresden"

Donnerstag, 29. Oktober 2009
„Wert-Voll leben. Die ‚edlen' Werte und das ‚richtige' Leben"
Podiumsdiskussion mit Landesbischof Jochen Bohl, OStDir. Gabriele Füllkrug (Vorbereitung), Prof. Dr. Edeltraud Günther, Pfarrerin Isolde Schäfter (Diskussionsleitung), Staatsminister Prof. Dr. Roland Wöller, Schülerinnen und Schülern des Ev. Kreuzgymnasiums Dresden sowie Studierenden der TU Dresden

Donnerstag, 26. November 2009
Dr. jur. Klaus von Dohnanyi, Erster Bürgermeister a. D.
„Freiheit, die ich meine – Chancen und Probleme in einer globalen Wirtschaftswelt"

2010

Donnerstag, 28. Januar 2010
Architekt Dipl.-Ing. Philipp Stamborski
„Baumaßnahmen am Dresdner Schloss in den Jahren 2007 und 2008"

Donnerstag, 11. Februar 2010
„20 Jahre Ruf aus Dresden – 13. Februar 1990"
Podiumsdiskussion mit OLKR i. R. Dieter Auerbach; Dr. phil. Dankwart Guratzsch (Diskussionsleitung); Prof. Ludwig Güttler; Johann Michael Möller und Dr.-Ing. Herbert Wagner, Oberbürgermeister a. D.

Donnerstag, 25. März 2010
Architekt Dipl.-Ing. Dirk Schumann
„Verlorene Kirchen – Dresdens zerstörte Gotteshäuser"

Donnerstag, 29. April 2010
Philipp Maaß M. A.
„Rekonstruktion im großen kleinteiligen Maßstab – der Dresdner Neumarkt als Vorbild im Ringen um eine ‚moderne' Altstadtgestaltung"

Donnerstag, 27. Mai 2010
Pfarrer i. R. Erich Busse
„Jungfrau Maria – Mutter Jesu. Zur Geschichte der Marienverehrung"

Donnerstag, 24. Juni 2010
Prof. Dr.-Ing. Gerhard Glaser, Sächsischer Landeskonservator a. D.
„Geschichte und Schicksal der Dresdner Sophienkirche"

Donnerstag, 26. August 2010
Architekt Dipl.-Ing. Dieter Schölzel
„Theaterentwürfe von Gottfried Semper für Dresden"

Donnerstag, 23. September 2010
Prof. Dr. phil. Dirk Syndram
„Zur Konzeption der Ausstellungen im Dresdner Schloss"

Donnerstag, 28. Oktober 2010
„Vom Wert der Familie"
Podiumsdiskussion mit Mathias Aldejohann (Diskussionsleitung), Landesbischof Jochen Bohl, OStDir. Gabriele Füllkrug (Vorbereitung), Cornelia Heidrich, Felix Meyer-Wyk, Ute Muck und Dr. Claudia Reinicke

Donnerstag, 25. November 2010
Dr.-Ing. Walter May
„Die Bedeutung des Grafen Brühl für die Architektur des Dresdner Spätbarocks"

2011

Donnerstag, 27. Januar 2011
Frauenkirchenpfarrer Holger Treutmann
„Die wiederaufgebaute Frauenkirche und der Tourismus"

Donnerstag, 24. Februar 2011
Oberstleutnant PD Dr. phil. habil. Matthias Rogg
„Das Militärhistorische Museum der Bundeswehr – Perspektiven
und Wege einer modernen Militärgeschichte im Museum"

Dresden, 24. März 2011
Ordinariatsrat Christoph Pötzsch
„Das unbekannte Dresden"

Donnerstag, 28. April 2011
Architekt Dipl.-Ing. Uwe Kind
„Rückblick: Besonders interessante Bilder vom Wiederaufbau
der Frauenkirche aus der Sammlung eines leitenden Architekten
(1996–2005)"

Donnerstag, 26. Mai 2011
Architekt Dr.-Ing. Albrecht Sturm
„Die Pirnaer Marienkirche und ihre Gewölbearchitektur"

Donnerstag, 23. Juni 2011
Regiekameramann Ernst Hirsch
„Manfred Lauffer – Erinnerungen an einen der Fotografen des
Wiederaufbaus der Dresdner Frauenkirche"

Donnerstag, 25. August 2011
Architekt Dipl.-Ing. Volker Staab
„Der Umbau des Albertinums in Dresden 2003 bis 2010"

Donnerstag, 22. September 2011
Prof. Dr. phil. habil. Dr. h. c. Heinrich Magirius, Sächsischer
Landeskonservator a. D.
„Die Synagoge Gottfried Sempers in Dresden"

Donnerstag, 27. Oktober 2011
Prof. Dr. phil. Dirk Syndram
„Die Zukunft des Dresdner Schlosses"

Montag, 28. November 2011
PD Pfarrer Dr. theol. habil. Hans-Peter Hasse
„Predigten in der alten Frauenkirche"

2012

Donnerstag, 26. Januar 2012
Prof. Dr. phil. habil. Werner Patzelt
„Gewalt und öffentliche Ordnung"

Donnerstag, 23. Februar 2012
Dr. oec. Peter Lenk
„Zum Besten von Dresden – Perspektive des Lingnerschlosses"

Donnerstag, 29. März 2012
Architekt Dipl.-Ing. Thomas Gottschlich
„Bauwerkswartung an der wiederaufgebauten Dresdner Frauen-
kirche – eine immerwährende Verpflichtung"

Donnerstag, 26. April 2012
Architekt Dipl.-Ing. Martin Trux
„Der Wiederaufbau des Hauses Rampische Straße 29 in Dresden
– ein herausragendes Beispiel des Bauens am Dresdner Neu-
markt"

Donnerstag, 31. Mai 2012
Architekt Dr.-Ing. Walter Köckeritz
„Kirchenbauten aller Konfessionen in Israel – Ein Überblick"

Donnerstag, 28. Juni 2012
Dorit Gühne M. A. M. Sc.
„Grabmäler in der Unterkirche der Dresdner Frauenkirche –
beeindruckende Zeugnisse des Kirchhofes der alten Frauenkirche"

Donnerstag, 30. August 2012
OLKR Dr. theol. Peter Meis
„Gedenkkultur in Dresden heute"

Donnerstag, 27. September 2012
„Auf und davon – Gottesdienste ohne Jugend?"
Podiumsdiskussion mit Pfarrer Andreas Beuchel (Diskussionslei-
tung), OStDir. Gabriele Füllkrug (Vorbereitung), Tobias Hürten,
Christian Nieke, Kristin Preuß und Pfarrer Georg Zimmermann

Donnerstag, 25. Oktober 2012
Prof. Dr.-Ing. habil. Hans-Georg Lippert
„Herausforderung Kuppelbau – ein zentrales Motiv europäischer
Kunst- und Baugeschichte"

Montag, 3. Dezember 2012
Superintendent i. R. Dr. theol. Christoph Wetzel
„Dresden in den Kämpfen zwischen Berlin und Wien im Sieben-
jährigen Krieg"

2013

Donnerstag, 31. Januar 2013
Prof. Dr. phil. Rosemarie Gläser
„Eva Klemperer – Porträt einer außergewöhnlichen Frau"

Donnerstag, 28. Februar 2013
Prof. Dr.-Ing. Rosemarie Pohlack, Sächsische Landes-
konservatorin
„Das Monument als Denkmal – zum Wiederaufbau des ehemali-
gen Residenzschlosses in Dresden"

Donnerstag, 21. März 2013
Regiekameramann Ernst Hirsch und Prof. Helmut Heinze
„Erinnerungen an Vinzenz Wanitschke – zum ersten Todestag des
Bildhauers"

Donnerstag, 25. April 2013
Prof. Dr. theol. habil. Rüdiger Lux
„Zum Neuaufbau der Leipziger Universitätskirche"

Montag, 27. Mai 2013
Dr.-Ing. Herbert Wagner, Oberbürgermeister a. D.
„Die Gedenkstätte Bautzner Straße Dresden – ein Erinnerungsort
für NKWD- und Stasihaft"

Donnerstag, 27. Juni 2013
Prof. Dr. phil. Hans John
„Die Frauenkirche im Musikleben der Stadt Dresden im 18. und
beginnenden 19. Jahrhundert (mit Musikbeispielen)"

Donnerstag, 29. August 2013
„Acht Jahre danach – Wiederaufbau der Töpfergasse. Zur Anmu-
tung zeitgenössischer Architektur im Umfeld der Frauenkirche"
Podiumsdiskussion mit Dr.-Ing. Walter Köckeritz (Diskussions-
leitung), Architektin Dipl.-Ing. Canan Rohde-Can und Architekt
Dr.-Ing. Eberhard Pfau

Montag, 16. September 2013
Prof. Dr.-Ing. Wolfram Jäger und Dr.-Ing. Hans-Joachim Jäger
„Pionierleistungen bautechnischer Restaurierungen in der ersten
Hälfte des 20. Jahrhunderts am Beispiel der Dresdner Frauenkir-
che (1902 bis 1944)"

Donnerstag, 24. Oktober 2013
Pfarrer Alexander Röder
„Der Wiederaufbau der Hauptkirche St. Michaelis in Hamburg
nach dem Brand von 1906 und Veränderungen an Kirche und
Umfeld nach dem Zweiten Weltkrieg"

Donnerstag, 21. November 2013, 19:30 Uhr
Prof. Dr. phil. habil. Dr. h. c. Heinrich Magirius, Sächsischer
Landeskonservator a. D.
„Evangelische Zentralbauten vor der Errichtung der Dresdner
Frauenkirche"

2014

Donnerstag, 30. Januar 2014
Prof. Dr. Jürgen Heidrich
„…ein Hauch der Frömmigkeit und des Wohlwollens… Ästhetik
und Rezeption protestantischer Kirchenmusik in der zweiten
Hälfte des 18. Jahrhunderts"
*Kooperation mit der Katholischen Akademie des Bistums Dresden-
Meißen und dem Dresdner Kreuzchor*

Donnerstag, 27. Februar 2014
Donnerstagsforum zu Gast in der Kathedrale
Ordinariatsrat Christoph Pötzsch
„Die Katholische Hofkirche im Spannungsfeld zwischen Archi-
tektur und Ökumene"

Donnerstag, 27. März 2014
Dipl.-Geol. (FH) Peter Hohmuth
„Der Sandstein beim Bau und beim archäologischen Wiederauf-
bau der Dresdner Frauenkirche"

Donnerstag, 24. April 2014
Superintendent Christian Behr
„Kirche und Rechtsextremismus"

Donnerstag, 22. Mai 2014
Landesbaudirektor Dipl.-Ing. Ludwig Coulin
„Die Rekonstruktion der Schützkapelle im Dresdner Schloss"

Donnerstag, 26. Juni 2014
Pfarrer i. R. Wolfgang Baetz
„Frieden hat immer eine Adresse. Zu den Ereignissen zwischen
dem Dresdner Frieden (1745) und dem Hubertusburger Frieden
(1763)"

Donnerstag, 28. August 2014
Architekt Dr.-Ing. Walter Köckeritz
„Cluny und der romanische Kirchenbau in Burgund"

Donnerstag, 25. September 2014
Dr. phil. Gisbert Porstmann
„Die Städtische Galerie Dresden – das Kunstmuseum der Landes-
hauptstadt. Stand der Entwicklung und seine Bestände"

Donnerstag, 23. Oktober 2014
Dr. phil. Dankwart Guratzsch
„Rekonstruktion als Stadtreparatur – Tendenzen im beginnenden
21. Jahrhundert"

Dienstag, 2. Dezember 2014
Dipl.-Ing. Angelika Busse
„Werke der bildenden Kunst als Zeugnisse der Verkündigung in
Kirchengebäuden"

2015

Donnerstag, 29. Januar 2015
Prof. Dr. phil. habil. Karl-Siegbert Rehberg
„Die Einzigartigkeit des Dresdner Gedenkens als Tradition und
Problem"

Donnerstag, 26. Februar 2015
Dr. Uwe Schieferdecker
„Hans Erlwein – er gab dem Stadtbild ein neuzeitliches Gesicht"

Donnerstag, 26. März 2015
Frauenkirchenpfarrer Sebastian Feydt
„Die Frauenkirche Dresden zehn Jahre nach Ihrer Wiedererrich-
tung – ein Gotteshaus auf der Schnittstelle von Religion, Politik,
Wirtschaft und Kultur"

Donnerstag, 30. April 2015
Prof. Dr. theol. habil. Gerhard Lindemann
„Die Sächsische Landeskirche in der NS-Zeit unter besonderer
Berücksichtigung der Frauenkirche"

Donnerstag, 28. Mai 2015
Architekt Dipl.-Ing. Jens-Uwe Anwand
„Die Wiederherstellung des Schlingrippengewölbes in der Schütz-
kapelle des Dresdner Schlosses"

Donnerstag, 25. Juni 2015
Marcus Ferrar
„Deutschland, Dresden und Großbritannien: Lehren der Vergan-
genheit und ein Weg in die Zukunft"

Donnerstag, 27. August 2015
Dr.-Ing. Sebastian Storz
„Die Frauenkirche in Dresden – ein Denkmal? Identitätsstiftung,
Erinnerungs- und Bildungswert von wiederaufgebauten histori-
schen Bauwerken, die gänzlich zerstört waren"

Donnerstag, 24. September 2015
Dr. phil. Rainer Thümmel
„Zum Lobe seines Namens – Geschichte und Bedeutung der
Glocken, Geläute und Turmuhren in sächsischen Kirchen"

Mittwoch, 2. Dezember 2015
Dr. phil. Ute-Christina Koch
„Die Kunstsammlungen des Heinrich Graf von Brühl – eine
Spurensuche"

2016

Donnerstag, 28. Januar 2016
OLKR Dr. theol. Peter Meis
„Flucht und Vertreibung aus theologischer Perspektive"

Donnerstag, 18. Februar 2016
Thomas Puls
„Umbau und Sanierung des Kulturpalastes Dresden"

Donnerstag, 31. März 2016
Dipl.-Ing. Architektin Sabine Schlicke und Dipl.-Ing. Jens Chris-
tian Giese
„Zum Wiederaufbau des Quartiers VII am Jüdenhof / Neumarkt
in Dresden"

Donnerstag, 28. April 2016
Regiekameramann Ernst Hirsch
„Dresdner Filmschätze – interessante Auszüge aus vier Folgen"

Donnerstag, 26. Mai 2016
OLKR i. R. Dr. theol. Christoph Münchow
„Quer- und Kreuzverbindungen zwischen Kreuzkirche und Frau-
enkirche – das Zusammenspiel zwischen Kreuzchor, Kreuzschule
und Frauenkirche von den Anfängen bis zur Gegenwart"

Donnerstag, 30. Juni 2016
Pfarrer Alexander Wieckowski
„Die Beichtstühle in der Frauenkirche und die Rolle der Beichte
im Glaubensleben nach der Reformation"

Donnerstag, 25. August 2016
Architekt Prof. Ansgar Schulz
„Der Bau der katholischen Propsteikirche St. Trinitatis in Leipzig"

Donnerstag, 22. September 2016
Prof. Dr. phil. habil. Dr. h. c. Heinrich Magirius, Sächsischer
Landeskonservator a. D.
„Typen von protestantischen Schlosskapellen und deren Ausstrah-
lung auf den Kirchenbau"

Donnerstag, 27. Oktober 2016
Dr. Sigrid Schulz-Beer
„Spuren des Barock auf Dresdner Friedhöfen"

Donnerstag, 1. Dezember 2016
Falk Löffler
„Leben und Wirken von Dr. Fritz Löffler"

2017

Donnerstag, 26. Januar 2017
OLKR Pfarrer i. R. Harald Bretschneider
„Schwerter zu Pflugscharen – ein Bibelwort, das die Diktatur ins
Wanken brachte"

Donnerstag, 23. Februar 2017
Architekt Dr.-Ing. Walter Köckeritz
„Errichtung und Umbau des Kulturpalastes im Spiegel der städte-
baulichen Entwicklung und Wandel funktionaler Anforderungen"

Donnerstag, 23. März 2017
Lesung aus dem Buch: „Erinnerungen an Hans Nadler" von
Manfred Hammer
Prof. Dr.-Ing. Gerhard Glaser, Landeskonservator a. D., unter
Mitwirkung von Gisela Rudat u. a.

Donnerstag, 27. April 2017
„Erinnerungen an Pfarrer Dr. Karl-Ludwig Hoch"
Podiumsgespräch mit Regiekameramann Ernst Hirsch; Dr. med.
Hans-Christian Hoch; Dr.-Ing. Walter Köckeritz; Prof. Dr. phil.
habil. Dr. h. c. Heinrich Magirius, Landeskonservator a. D., und
Pfarrer Stefan Schwarzenberg

Donnerstag, 18. Mai 2017
Architekt Dr.-Ing. Tobias Knobelsdorf
„Zerstörung und Wiederaufbau in der Geschichte der Dresdner
Kreuzkirche"

Donnerstag, 29. Juni 2017
Dipl.-Ing. Hans-Peter Lühr
„Training des aufrechten Ganges – Opposition und neue Bürger-
schaftlichkeit in der Kultur der 1980er-Jahre"

Donnerstag, 31. August 2017
„Leben und Werk von Dieter Schölzel"
Podiumsgespräch anlässlich des 1. Todestages mit Peter Albert,
Dr.-Ing. Hans-Joachim Jäger, Dr.-Ing. Walter Köckeritz, Dr. phil.
Christoph Schölzel und Architekt Dieter Seidlitz

Donnerstag, 28. September 2017
Dr. rer. nat. Peter Schumann
„Der Sophienprediger Arndt von Kirchbach im sächsischen Kir-
chenkampf der 1930er-Jahre"

Donnerstag, 26. Oktober 2017
Prof. Dr.-Ing. habil. Hans-Georg Lippert
„Reformation und Kirchenbau in Mittel- und Nordeuropa"

Donnerstag, 23. November 2017
Pfarrer i. R. Wolfgang Baetz
„George Bähr – ein Baumeister der Barockzeit"

2018

Donnerstag, 25. Januar 2018
Architekt Dipl.-Ing. Thomas Gottschlich
„Frauenkirche Dresden – Besondere Bauaufgaben im Jahr 2017"

Donnerstag, 22 Februar 2018
Frauenkirchenpfarrerin Angelika Behnke
„Die Rolle der Citykirchen in Großstädten"

Donnerstag, 22. März 2018
Architekt Dipl.-Ing. Rainer Henke
„Zur Geschichte des Hoym'schen Palais und des Palais Riesch
zwischen Landhausstraße und Rampischer Straße"
Architekten Dr.-Ing. Michael Dähne und Dr.-Ing. Eberhard Pfau
„Die Planung des Wiederaufbaues von Quartier III/2 am Dresd-
ner Neumarkt"

Donnerstag, 26. April 2018
Dr. des. Maria Pretzschner
„Die Bedeutung der Festung Königstein in der Geschichte Sach-
sens"

Donnerstag, 31. Mai 2018
Architekt Dr.-Ing. Walter Köckeritz
„Kunst im öffentlichen Raum um die Frauenkirche"

Donnerstag, 28. Juni 2018
Frauke Roth
„Erfahrungen mit dem umgebauten Kulturpalast und seinem
neuen Konzertsaal"

Donnerstag, 30. August 2018
Dr. Thomas Rudert
„Die Geschichte von Dresdner Kunstwerken im Zweiten Welt-
krieg"

Donnerstag, 27. September 2018
Prof. Dr.-Ing. Gerhard Glaser, Landeskonservator a. D.
„Pläne zum Umgang mit der Ruine der Dresdner Frauenkirche
und ihrer städtebaulichen Einordnung von 1945 bis 1988"

Donnerstag, 25. Oktober 2018
Frank Richter
„Keine Gewalt – die friedliche Revolution 1989 in Dresden"

Donnerstag, 22. November 2018
Regiekameramann Ernst Hirsch
Buchvorstellung: „Das Auge von Dresden"

2019

Donnerstag, 31. Januar 2019
Architekt Dipl.-Ing. Lucas Müller
„Die Synagoge von Gottfried Semper in Dresden und ihr Einfluss
auf den Bau von Synagogen in Deutschland"

Donnerstag, 28. Februar 2019
Dr.-Ing. Rainer Pfannkuchen
„Luther in Grün – Geschichte und Geschichten um Lutherbäume
in Dresden"

Donnerstag, 21. März 2019
Pfarrer i. R. Wolfgang Baetz
„Von der historischen Sakralarchitektur zu den Notkirchen in
Deutschland"

Donnerstag, 25. April 2019
Prof. Dr. phil. Herfried Münkler
„Die Rolle des Kurfürstentums Sachsen im Dreißigjährigen
Krieg"

Donnerstag, 23. Mai 2019
Pfarrer i. R. Nikolaus Krause
„Vernichtet, vergraben, neu entstanden – Bericht über das Schick-
sal der Universitätskirche St. Pauli Leipzig"

Donnerstag, 27. Juni 2019
Dr.-Ing. Torsten Remus
„Die archäologische Enttrümmerung der Frauenkirche"

Donnerstag, 29. August 2019
Dr.-Ing. Hans-Joachim Jäger, Dipl.-Hist. Uwe John, Prof. Dr.
Uwe Schirmer und Andreas Schöne M. A.
„Historiker und Archivar im Dienste der Frauenkirche. Kollo-
quium zur Erinnerung an Dr. phil. Manfred Kobuch (1935 –
2018)"

Donnerstag, 26. September 2019*
Dr. phil. Claudia Brink
„Die Kunstkäufe Augusts III."

Donnerstag, 24. Oktober 2019
Marcus Ferrar
„Der Dresden Trust – seine Verdienste und Perspektiven"

Donnerstag, 21. November 2019
Dr. phil. Joachim Klose
„Die Pflege der Demokratie als Gegenentwurf zu Populismus und
Verrohung"

* Ab hier Planungsstand bei Redaktionsschluss.

Eberhard Burger zum 75. Geburtstag

VON WOLFRAM JÄGER

Am 26. Juli 2018 beging Baudirektor i. R. Kirchenbau-
rat i. R. Dr.-Ing. E.h. Dr. h. c. Eberhard Burger seinen
75. Geburtstag. Dies ist Anlass, seine Person und seine
überragende Rolle beim Wiederaufbau der Dresdner
Frauenkirche zu würdigen *(Abb. 1)*. Als Weggefährte
in den Jahren des Wiederaufbaus, mitverantwortlich
als Planer der archäologischen Enttrümmerung und
für die Lösung der statisch-konstruktiven Fragen im
Zuge der Neuerrichtung des Baus, ist es mir eine an-
genehme Pflicht.

Abb. 1 Eberhard Burger.
Fotografie Juni 2007.

Familie und berufliche Entwicklung bis 1992

Eberhard Burger erblickte als viertes Kind von Rudolf
Burger und seiner Ehefrau Edith am 26. Juli 1943 in
Berlin das Licht der Welt. Im Krieg war die Familie
zweimal ausgebombt und zog 1951 nach Dresden, in
die Stadt, aus der der Vater stammte. Durch dessen
enorme dienstliche Beanspruchung als Direktor der
„Vereinigung Volkseigener Betriebe, Getreide- und
Nahrungsgüterwirtschaft" lag die Erziehung der vier
Kinder vornehmlich in der Hand der Mutter. Die Fa-
milie nahm aktiv am kirchlichen Gemeindeleben teil,
und so wurde auch Eberhard Burger christlich erzo-
gen. Nach Abschluss der Grundschule wechselte er an
die Kreuzschule. Kurz darauf musste die Familie nach
Riesa umziehen, wo er 1961 das Abitur ablegte. An-
gesichts der christlichen Grundeinstellung der Familie
war das damals nicht selbstverständlich und nur mög-
lich, weil der Vater eine verantwortungsvolle Leitungs-
aufgabe in der Wirtschaft innehatte.

Um die Chance einer akademischen Ausbildung
zum Bauingenieur an der Technischen Universität
Dresden nutzen zu können, mussten Studienanwärter
in dieser Zeit ein praktisches Jahr auf dem Bau ab-
solvieren. Die Baustelle, zu der Eberhard Burger ver-
pflichtet wurde, war die zum Aufbau des Erdölverar-
beitungswerkes in Schwedt an der Oder – in der DDR
ein Investitionsvorhaben höchsten Ranges *(Abb. 2)*. Er
nutzte die Zeit für seine berufliche Weiterbildung und
qualifizierte sich zum Betonfacharbeiter. Diese Ausbil-
dung erwies sich für das ab Herbst 1962 folgende Di-
rektstudium an der TU Dresden in der Fachrichtung
Konstruktiver Ingenieurbau als hilfreich.

1965 heiratete Eberhard Burger die Chemotech-
nikerin Ulrike Fabian, 1966 und 1968 wurden die
Kinder Christiane und Sebastian geboren. Die frühen
familiären Verpflichtungen machten unterschiedliche
Nebenjobs erforderlich, meist als Eisenflechter. Das

Abb. 2 Schwedt an der Oder, VEB Erdölverarbeitungswerk Schwedt,
Verladerampe kurz vor Inbetriebnahme.
Fotografie 16. Dezember 1963.

kombinat Kohle und Energie, dem größten und leis-
tungsstärksten Baubetrieb der DDR. Hier war er als
Bauleiter, Technischer Leiter und Gruppenleiter für
technische Vorplanung tätig. Weiter wirkte er an be-
deutenden Bauvorhaben der damaligen Zeit[1] mit und
konnte wertvolle Erfahrungen in der Vorbereitung
und Durchführung derselben sammeln. 1977 wurde
er zum Lehrbeauftragten in der innerbetrieblichen
„Berufsausbildung mit Abitur" ernannt und betreute
Schüler, Praktikanten und Absolventen. Er war damals
auch in der Kammer der Technik aktiv, der Trägerorga-
nisation für die berufliche Fortbildung und übergrei-
fende technische Zusammenarbeit der Ingenieure in
der DDR. Dieser Aufgabe hat er immer entsprechende
Bedeutung beigemessen, da bei ihm das qualitätsvolle
Bauen vor der damals im Mittelpunkt stehenden Plan-
erfüllung stets Vorrang hatte. Der Grundstein für die
Fähigkeit zur fachlichen Kommunikation wurde hier
gelegt und war bei den späteren Vorhaben für ihn äu-

Studium an der TU Dresden schloss Eberhard Burger
1968 ab.

Die erste Etappe in Eberhard Burgers Berufsle-
ben von 1968 bis 1980 war im Bau- und Montage-

[1] U. a. sind das: Atomkraftwerk Lubmin/Baustelleneinrichtung; Indus-
triebauvorhaben im Bezirk Dresden wie Mikromat, Robotron, Mess-
elektronik, RFT-Gebäude Dresden-Postplatz sowie an Wohnbauvor-
haben in Dresden-Johannstadt und der Dresdner Südvorstadt.

Abb. 3 Dresden-Neustadt,
Baustelle Dreikönigskirche.
KBR Eberhard Burger erläutert
Arbeiten anhand einer Fassaden-
zeichnung.
Fotografie 1988.

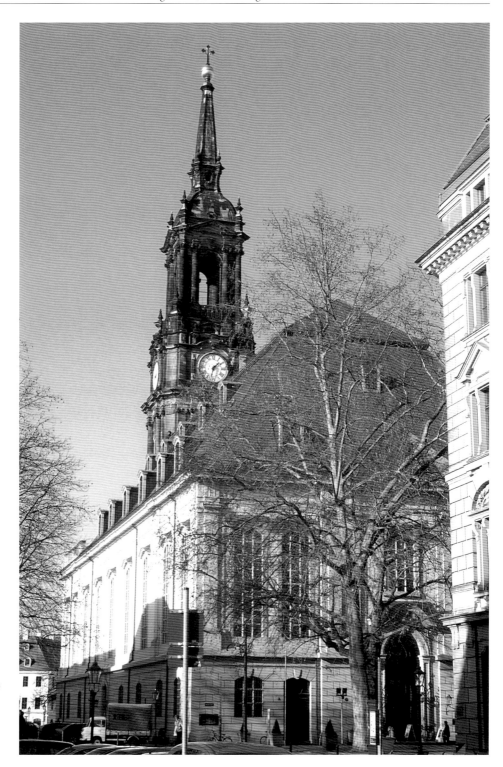

Abb. 4 Dresden-Neustadt, wieder aufgebaute Dreikönigskirche von Südosten. Vorplanungen: OKR Dr. Otto Baer und Architektin Christa Appelt; ausgeführte Um- und Wiederaufbauplanung: Architekt Manfred Arlt. Fotografie 10. Februar 2008.

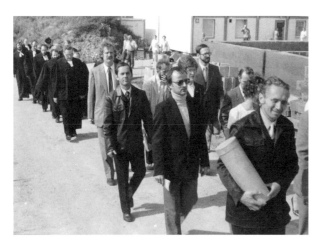

Abb. 5 Olbersdorf, Am Butterhübel. Grundsteinlegung zum Kirch-
und Gemeindezentrum. Fotografie 29. Juni 1982.

Abb. 7 Zwickau, Dom St. Marien, sanierter Turm von Süden.
Fotografie 2008.

Abb. 6 Altenberg im Erzgebirge, Kirche „Von der Verklärung des
Herrn" und Kirchgemeindezentrum, errichtet von 1985 bis 1991.
Planung: Architekten Manfred Fehmel, Dr. Hermann Krüger.
Fotografie 6. Juli 2014.

ßerst wichtig, um die anstehenden Bauaufgaben um-
setzen zu können.

1980 wechselte Eberhard Burger in das Baudezer-
nat des Evangelisch-Lutherischen Landeskirchenamtes
Sachsen, übernahm die Funktion des stellvertretenden
Baureferenten und wurde später zum Kirchenbaurat
ernannt. Die Aufgaben dort reizten ihn und waren für
ihn als Christen ein Bedürfnis. Gründe dafür waren
auch die Unzufriedenheit mit den wirtschaftlichen
Verhältnissen im Bauwesen der DDR und schließlich
die Chance, für besondere, technisch anspruchsvolle
Bauvorhaben in der Landeskirche Sachsen Verant-
wortung zu übernehmen, die mit finanzieller Unter-
stützung aus der BRD umgesetzt wurden und ganz
andere Realisierungschancen boten. Hier waren archi-
tektonische und technische Lösungen möglich, die im
Rahmen der Typisierung im Bauwesen der DDR als

Abb. 8 Wurzen, Domplatz/Amtshof,
Dom St. Marien zu Wurzen von Süd-
osten. Fotografie 12. Mai 2009.

nahezu unmöglich galten. Das war eine Herausforde-
rung, da er sich nunmehr mit bisher nicht bekannten
Materialien und Lösungen befassen, sie nutzen und
anwenden musste und auch konnte. In der DDR
wurden alle Planungsleistungen staatlich bilanziert,
für kirchliche Bauvorhaben oft aber nicht genehmigt.
Geplant wurde deshalb in sogenannter „Feierabendtä-
tigkeit" durch engagierte Architekten und Ingenieure,
d.h. neben deren offizieller Berufstätigkeit. Diese Pla-
ner hatten ebenso Interesse, gute Architektur und an-
sprechende technische Lösungen zu entwerfen und zu
realisieren. Zu ihnen entwickelte Burger im Laufe der
Zeit eine enge fachliche und persönliche Beziehung.

Er profilierte sich zunehmend in den Jahren seiner
Tätigkeit im Landeskirchenamt und bewies hier seine
fachlichen und menschlichen Fähigkeiten, schwierige
und außergewöhnliche Bauvorhaben von der Vorpla-
nung bis zur Übergabe sowohl organisatorisch als auch
technisch zu leiten. Dabei hat er mit viel Einfallsreich-

tum die beschränkten Möglichkeiten in der DDR aus-
geschöpft und wesentlich zur Erhaltung einer Vielzahl
kirchlicher Bauwerke beigetragen. Das im Blick auf
den Wiederaufbau der Frauenkirche für ihn vielleicht
wichtigste Vorhaben mit denkmalpflegerischem An-
spruch war das Projekt „Dreikönigskirche" in Dres-
dens innerer Neustadt (Abb. 3 und 4).

Es gab auch eine ganze Reihe von Neubauvorhaben
(Abb. 5 und 6),[2] die Eberhard Burger in Bauherren-

2 Z. B. die Kirchgemeindezentren Dresden Prohlis, Dresden Gorbitz,
 Olbersdorf bei Zittau, Leipzig Friedenskirche, in Pirna Sonnen-
 stein, in Leipzig Grünau (Endphase), Dietrich Bonhoeffer Karl-
 Marx-Stadt, in Eibenstock, in Altenberg und Plauen-Krieschwitz
 (Anfangsphase); das Rüstzeitheim Weißer Hirsch Dresden oder all
 die Pfarrhäuser im sogenannten „Limex"-Programm des Volkseige-
 nen Außenhandelsbetriebes Limex-Bau-Export-Import der DDR,
 der Leistungen auf Basis harter Währung (Devisen) vermittelte,
 oder ein Geschenk der schwedischen Kirche, das die Errichtung der
 Neuen Zionskirche in der Dresdner Südvorstadt ermöglichte.

Abb. 9 Dresden, Töpferstraße/An der
Frauenkirche. Blick von der Ruine
der Frauenkirche auf die Baustelle des
Hotels „Dresdner Hof".
Fotografie 1987.

verantwortung im Landeskirchenamt Sachsen in ihrer
ganzen Komplexität umgesetzt hat. So hatte er sowohl
mit dem Erhalt von Bausubstanz *(Abb. 7)*, Rekonst-
ruktion und Umnutzung als auch mit dem Neubau
zu tun.

1986 wurde Eberhard Burger Domherr im Dom-
kapitel des Domes zu Wurzen. In dieser Funktion
setzte er sich für die Rettung des Bauwerkes – zuerst
für die äußere, dann für die innere Instandsetzung ein
(Abb. 8). Er hatte das Amt bis 2004 inne.[3] Sein Enga-
gement hierfür geschah für die am Wiederaufbau der
Frauenkirche Beteiligten – obwohl zeitlich parallel –
fast unbemerkt.

Die Diskussionen um das Für und Wider einer
Wiedererrichtung der Frauenkirche beschäftigten auch
ihn. Im Evangelisch-Lutherischen Landeskirchen-
amt Sachsens war er doch mit verantwortlich für das
Grundstück der Frauenkirchenruine, in deren Nähe
innerstädtische Bautätigkeit in Gang kam *(Abb. 9)*.
Außerdem hatte das Landeskirchenamt im Januar
1988 eine Gruppe von Architekten und Bauingenieu-
ren, die später zu den Initiatoren der Bürgerinitiative
von 1989/90 zum Wiederaufbau der Frauenkirche ge-
hörten, beauftragt, eine *„Studie zum weiteren Umgang
mit dem Trümmerberg und der Ruinensicherung"* zu er-
arbeiten. Dabei wurde *„die Beräumung der Ruine, das*

*Schließen der Kellergewölbe und die Nutzung der Ruine
als „Kirche im Freien" und Gedenkstätte untersucht"*.[4]
Die heute allgegenwärtige Präsenz der Frauenkirche
war 1990/91 alles andere als selbstverständlich. Zur
Zeit des politischen Umbruchs und der geführten öf-
fentlichen Diskussionen, die nach dem von der Bür-
gerinitiative zum Wiederaufbau der Frauenkirche ver-
öffentlichten Appell „Ruf aus Dresden – 13. Februar
1990" noch stärker einsetzte, stießen Für und Wider
eines solchen Vorhabens hart aufeinander. So sprachen
sich zum Beispiel mit Ausnahme der Landeskonserva-
toren von Hamburg und Sachsen alle deutschen Lan-
deskonservatoren auf ihrer Jahrestagung im Juni 1991
gegen den Wiederaufbau aus. Das engagierte Auftre-
ten der Bürgerinitiative zum Wiederaufbau der Frau-
enkirche fand aber immer mehr Zuspruch, nicht nur
aus Dresden, sondern aus ganz Deutschland und der

3 Vgl. http://www.dom-zu-wurzen.de/domkapitel.html. Aufgerufen
 am 30.06.2019.
4 Claus Fischer, Hans-Joachim Jäger, Manfred Kobuch,
 Die Dresdner Frauenkirche. Von den Anfängen bis zur Gegenwart.
 Ein Chronologischer Abriß. (Hrsg. v. d. Gesellschaft zur Förderung
 des Wiederaufbaus der Frauenkirche Dresden e. V.) Dresden. 2007,
 S. 76.

Welt, und konnte durch ihre Überzeugungsarbeit Zeichen für den Wiederaufbau setzen.[5]

Vom 21. bis 23. Februar 1991 veranstaltete der Förderkreis Wiederaufbau Frauenkirche Dresden, der späteren Gesellschaft zur Förderung des Wiederaufbaus der Frauenkirche Dresden e. V.[6] mit Unterstützung des Instituts für Denkmalpflege Sachsen, Arbeitsstelle Dresden, und der Wüstenrot-Stiftung eine Arbeitstagung, die sich mit den Fragen des „Wie" und Was" eines archäologischen Wiederaufbaus befasste. Der stellvertretende Baureferent Eberhard Burger nahm daran teil. Zur gleichen Zeit waren in Dresden aber alle Baureferenten der evangelischen Kirchen in Deutschland versammelt und fassten einen einstimmigen Beschluss gegen den Wiederaufbau.[7] Die sächsische Landeskirche neigte eher zum Belassen der Ruine als zum Wiederaufbau. Auch Eberhard Burger beschäftigte die richtige Antwort auf diese Frage sehr, vertrat doch der Baureferent des Landeskirchenamtes Sachsen Oberkirchenrat Dr. Ulrich Böhme die Auffassung, dass ein Wiederaufbau der Frauenkirche aus der Situation des Kirchenbaus in Sachsen heraus nicht zu vertreten wäre.[8] Das war für Burger keine leichte Umgebung, für sich selbst eine Entscheidung zu treffen.

Inzwischen war er im Landeskirchenamt für die Sicherung des stehengebliebenen Ruinenteils des Nord-West-Treppenturms[9] verantwortlich, die aufgrund des gegenüber neu entstandenen Hotels dringend geboten war und durch finanzielle Unterstützung der Stadt Dresden beginnen konnte.[10] 1992 kamen dann auch die Arbeiten am stehengebliebenen Teil des Chores in Gang und boten der Wiederaufbau-Fördergesellschaft die Möglichkeit, um Unterstützung zu werben *(Abb. 10)*. Dabei entstand erneut die Frage nach dem „Wie" im Umgang mit der Ruine und einer Enttrümmerung.[11]

Der Wiederaufbau der Frauenkirche 1992 – 2005

Am 18. März 1991 beschloss die Synode der Evangelisch-Lutherischen Landeskirche Sachsens auf ihrer öffentlichen Sitzung nach kontroverser Diskussion mehrheitlich die Mitarbeit der Landeskirche in einer zu gründenden Stiftung für den Wiederaufbau der Frauenkirche. Der dann im November 1991 zur Ausübung der Bauherrschaft für den Wiederaufbau

Abb. 10 Dresden, Ruine der Chorapsis der Frauenkirche während der konstruktiven Sicherung mit Poster der Wiederaufbaufördergesellschaft als Signal für den baldige Beginn. Fotografie November 1992.

gegründete privatrechtliche Stiftungsverein[12] sah es als vordringlichste Arbeitsaufgabe an, nach einem Planungsbüro für die archäologische Enttrümmerung,

[5] Claus Fischer und Hans Joachim Jäger: Bürgersinn und Bürgerengagement als Grundpfeiler des Wiederaufbaus der Frauenkirche Dresden. In: Der Wiederaufbau der Dresdner Frauenkirche. Hrsg. v. Ludwig Güttler u. a. Regensburg 2006, S. 11–58.

[6] Im weiteren Wiederaufbau-Fördergesellschaft.

[7] Fischer, Jäger, Kobuch, (wie Anm. 4), S. 85.

[8] Ebd.

[9] Ab 1. Juli 1990 begannen die Arbeiten zur konstruktiven Sicherung der nordwestlichen Treppenhauswand (E). (Statik Dr. Roland Zepnik).

[10] Vgl. Herbert Wagner, Bürgerschaftliches und institutionelles Engagement beim Wiederaufbau der Frauenkirche. In diesem Band, S. 10, 11.

[11] Eberhard Burger, Der Wiederaufbau der Frauenkirche zu Dresden – ein persönliches Bekenntnis. In: Der Wiederaufbau der Dresdner Frauenkirche. Botschaft und Ausstrahlung einer weltweiten Bürgerinitiative. Hrsg. v. Ludwig Güttler u. a. Regensburg 2006, S. 142 – 153.

[12] Fischer, Jäger, Kobuch (wie Anm. 4), S. 30. Gründung der Stiftung Frauenkirche Dresden e. V. (im weiteren Stiftungsverein) am 23. November 1991 durch die Gesellschaft zur Förderung des Wiederaufbaus der Frauenkirche Dresden e. V. (Wiederaufbau-

Abb. 11 Dresden, Hotel Hilton, Kongresstage. Vor der Sitzung des Kuratoriums der Stiftung Frauenkirche Dresden, Ehrenkurator Architekt Prof. Dr. Curt Siegel (links), Baudirektor und Geschäftsführer Eberhard Burger. Fotografie Februar 2001.

schäftsführers und Baudirektors zu binden. Ab 1. Oktober 1992 wurde er dann von der Landeskirche freigestellt und für die Übernahme dieser Aufgabe vom Stiftungsverein eingestellt.[14]

Eberhard Burger sagte einmal im Rückblick: *„Für eine solche Aufgabe bewirbt man sich nicht, man bekommt sie geschenkt!"*[15] Es war für ihn nicht immer einfach, zwischen den unterschiedlichen Vorschlägen und Vorstellungen zum Wiederaufbau im Detail den richtigen Weg zu finden und ihn umzusetzen. Er führte die notwendigen Entscheidungen immer rechtzeitig herbei, und es waren Entscheidungen für eine bauliche oder gestalterische Lösung, die eine andere nicht oder nur bedingt zuließ. Er musste sich zwischen Befürwortern und Gegnern bewegen, ohne das Zusammenwirken der Beteiligten einseitig zu beeinflussen. Auch mussten getroffene Entscheidungen ein manches Mal korrigiert werden, ohne dass im Ablauf des Baus ein Zeitverzug eintreten durfte[16]. Er tat dies immer in engem Kontakt mit dem Bauausschuss des Stiftungsrates der 1994 gegründeten Stiftung Frauenkirche Dresden, dem die Stiftungsratsmitglieder Dr.-Ing. Gerhard Glaser, Dr.-Ing. Christian Roth und Oberkirchenrat Dieter Zuber angehörten.

für die Tragwerksplanung sowie für die architektonische Gesamtplanung zu suchen. Der damals noch stellvertretende Baureferent Eberhard Burger war in diesen Prozess einbezogen. Mit den weiter fortschreitenden Vorbereitungen des Wiederaufbaus suchte der Stiftungsverein dann auch einen geeigneten bauverantwortlichen Geschäftsführer, der in der Lage sein sollte, das gewaltige Werk zu leiten und zum Erfolg zu führen. Der Vorstand und der Fachbeirat des Stiftungsvereins recherchierten umfangreich und führten Gespräche mit möglichen Kandidaten. Nach intensiven Verhandlungen mit dem Evangelisch-Lutherischen Landeskirchenamt Sachsen und verschiedenen Gesprächen schlug der sich mit großem Engagement für das Vorhaben einsetzende Architekt Curt Siegel[13] *(Abb. 11)* mit Weitblick im Juni 1992 vor, Eberhard Burger für die Funktion des bautechnischen Ge-

Fördergesellschaft), das Ev.-Luth. Landeskirchenamt Sachsens als körperschaftliche Mitglieder und weitere engagierte Mitglieder der Wiederaufbau-Fördergesellschaft. Dieser wurde durch das Ev.-Luth. Landeskirchenamt die Bauherrschaft für den Wiederaufbau der Frauenkirche übertragen. Die am 28. Juni 1994 gegründete Stiftung bürgerlichen Rechts „Stiftung Frauenkirche Dresden" ist dessen juristische Nachfolgerin.

13 Curt Siegel war Vorstandsmitglied des Stiftungsvereins von 1991–1995, ab 2000 Ehrenkurator des Kuratoriums der Stiftung Frauenkirche Dresden. Vgl. auch: Ludwig Güttler, Hans-Joachim Jäger, Wolfram Jäger, Dieter Schölzel, Zur Erinnerung an Curt Siegel (1911–2004). In: Die Dresdner Frauenkirche, Jahrbuch 10 (2004), S. 239–244.

14 Diese Aufgaben setzte er ab 1994/95 in der Geschäftsführung der Stiftung Frauenkirche Dresden fort.

15 Genia Bleier, Eberhard Burger: „Ich versuche seit längerem Abschied zu nehmen." In: Dresdner Neueste Nachrichten 26.07.2018.

16 Als Beispiel sei hier genannt: Nachdem eine dem Montagebau unserer Zeit angelehnte Lösung für den Kuppelanlauf in einem 1:1 Modell auf der Baustelle aufgebaut worden war, reifte die Erkenntnis, dass diese Lösung nicht werkgerecht im Sinne des Baumeisters George Bähr war. Es fiel dann die Entscheidung zu einer robusteren, dem Steinbau entsprechenden und dennoch behutsam verbesserten Lösung.

Als Ingenieur der Fachrichtung „Konstruktiver Ingenieurbau" beschäftigte Eberhard Burger die fachliche Auseinandersetzung zur statisch-konstruktiven Konzeption des Wiederaufbaus sehr. So verfolgte die mit der Tragwerksplanung beauftragte Ingenieurgemeinschaft Dr.-Ing. Wolfram Jäger / Prof. Dr.-Ing. Fritz Wenzel die dem gebauten Original verpflichtete Lösung in gleicher Geometrie, jedoch mit behutsamen Verbesserungen unserer Zeit[17], und Prof. Dr.-Ing. habil. Günter Zumpe die Lösung in Ausgestaltung der Idee des pyramidalen Lastabtrages unter Veränderung der Geometrie und Konstruktion im Bereich des Kuppelanlaufs.[18] Hinsichtlich des Tragwerkskonzeptes war Eberhard Burger für beide Varianten offen und beteiligte sich intensiv an den Diskussionen.

Eine wichtige Grundlage, welche Lösung nun tatsächlich gebaut werden sollte, war für ihn auch das von der TU Dresden organisierte und getragene Internationale Kolloquium *Gemauerte Kuppelbauten und der Wiederaufbau der Frauenkirche* am 18. November 1995. Er unterstützte das Kolloquium, da ihm in der Auseinandersetzung um die technische Lösung des wiederaufzubauenden Tragwerks die Leistung George Bährs sehr am Herzen lag.[19] Schließlich wurde im Einvernehmen der unmittelbar am Bau Beteiligten unter aktiver Mitwirkung des Landesamtes für Denkmalpflege die Entscheidung für die Beibehaltung der originalen Struktur mit ergänzenden konstruktiven Maßnahmen zur Verbesserung des Mauerwerks und zur Lastflusskorrektur[20] entgegen dem Ausbau des vom Baumeister George Bähr als Absicht geäußerten „*pyramidalen Lastabtrags*"[21] getroffen.

Das Kolloquium konnte zwar keine Entscheidung herbeiführen, aber für den Bauherrn die ingenieurwissenschaftlichen Grundlagen fundiert und sorgfältig verifizieren helfen, die am Original orientierte Wiederaufbaulösung der Ingenieurgemeinschaft zu unterstützen und schließlich umsetzen zu lassen. Zur Untersetzung seiner persönlichen Entscheidung als Baudirektor der Stiftung holte sich Eberhard Burger auch unabhängigen Expertenrat ein.[22]

Eberhard Burger stellte immer wieder sehr hohe Anforderungen an sich selbst und alle Beteiligten am Wiederaufbau. Stets im Brennpunkt der Geschehnisse stehend und diese bestimmend hat er sich zu einer markanten Persönlichkeit entwickelt, die eine hohe öffentliche Ausstrahlungskraft besitzt. Er fühlte sich über die vielen Jahre der Tätigkeit im Kirchenbau immer der Technischen Universität in Dresden verbunden. Auch beim Wiederaufbau der Frauenkirche setzte er auf die Kompetenz der Fachleute an den Fakultäten Bauingenieurwesen[23] und Architektur[24] der TU Dresden und integrierte sie, soweit ihm das möglich und erforderlich erschien.

Beginnend mit der Enttrümmerung unter archäologischen Gesichtspunkten, über die Errichtung des

[17] Fritz Wenzel und Wolfram Jäger, Der archäologische Wiederaufbau der Frauenkirche Dresden als Ingenieuraufgabe. Zur Entwicklung des statisch-konstruktiven Konzeptes und zum Stand seiner Umsetzung. In: Beton- und Stahlbetonbau 91 (1996), Heft 11, S. 257–276.

[18] Günter Zumpe, Die Entstehung der Tragenden Glocke als Tragstruktur für die Frauenkirche zu Dresden. In: Wissenschaftliche Zeitschrift der TU Dresden 44 (1995) Heft 6, S. 50–57.

[19] Manfred Curbach und Gerhard Glaser, Tagungen und Diskussionen zum statisch-konstruktiven Konzept des Wiederaufbaus der Frauenkirche in Dresden am 7. und 18. November 1995. In: Die Dresdner Frauenkirche. Jahrbuch 2 (1996), S. 295–304.

[20] Fritz Wenzel und Wolfram Jäger: Der archäologische Wiederaufbau der Frauenkirche Dresden als Ingenieuraufgabe. Zur Entwicklung des statisch-konstruktiven Konzeptes und zum Stand seiner Umsetzung. In: Beton- und Stahlbetonbau 91 (1996), Heft 11, S. 257–276.

[21] Vgl. z. B. Günter Zumpe, Die steinerne Glocke im Tragwerk der Frauenkirche zu Dresden. In: Bautechnik Jahrgang 1993, Heft 7, S. 402–414; weiter: Günter Zumpe, Die Frauenkirche zu Dresden

und die Ingenieurbaukunst. In: Abhandlungen der Braunschweigischen wissenschaftlichen Gesellschaft. Bd. 51 (2001), S. 135–158.

[22] So z. B. Prof. Dr.-Ing. habil. Gert König, Universität Leipzig, in der Auseinandersetzung um die statisch-konstruktive Lösung des Wiederaufbaus.

[23] So wurden folgende Gutachten beauftragt: Dietrich Franke (Gutachten zur Gründung), Institut für Geotechnik; Siegfried Grunert (Steinbeurteilung und Auswahl), Professur für Geologie; Otto-Mohr-Laboratorium (Versuche und Materialuntersuchungen); Günter Zumpe, Institut für Baumechanik und Bauinformatik (Studie zur Glockenlösung); Manfred Gruber, Institut für Baukonstruktionen und Holzbau (1:1 Modellversuch zur Kuppel).

[24] Eberhard Berndt (Tragfähigkeit von Sandsteinmauerwerk), Institut für Bau- und Tragkonstruktionen – im Weiteren dann Lehrstuhl Tragwerksplanung (Schub-Druck-Tragverhalten von Sandsteinmauerwerk, 1:1 Modellversuch zur Kuppel); Karl Pätzold und später Peter Häupl sowie Jürgen Roloff, Institut für Bauklimatik (Raumklimatische Beurteilung, Bauklimatische Maßnahmen zur Verhinderung von Kondenswasserbildung im Kuppelaufgang).

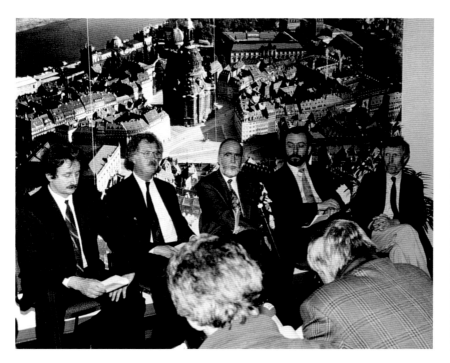

Abb. 12 Dresden, Georgenbau des ehem.
Residenzschlosses, Geschäftsstelle von
Stiftung Frauenkirche Dresden e. V. und
Gesellschaft zur Förderung des Wiederauf-
baus der Frauenkirche Dresden e. V.
Pressegespräch zur Eröffnung der Baustel-
leneinrichtung Archäologische Enttrüm-
merung und Wiederaufbau der Frauen-
kirche, v. l. n. r.: Vorsitzender des Stiftung
e. V. Prof. Ludwig Güttler, Baudirektor des
Stiftung e. V. Eberhard Burger, Gesamt-
planer IPRO Architekt Dr. Bernd Kluge,
Planer Archäologische Enttrümmerung
Dr. Wolfram Jäger, Landeskonservator
Dr. Gerhard Glaser.
Fotografie 12. Februar 1993.

Steinbaus mit ihrer Kuppel bis hin zu den Details des Ausbaus, der bildkünstlerischen Ausgestaltung und der Nutzung hat Eberhard Burger das Vorhaben „Wiederaufbau Frauenkirche Dresden" von der Bauherrenseite her geleitet. Dabei war die „Archäologische Enttrümmerung" der Ruine der Frauenkirche eine außergewöhnliche Aufgabe, zu der mein Planungs- und Ingenieurbüro in einer Vorplanung und dann einer Genehmigungsplanung Arbeitsschritte, zu bewältigende Positionen und zu erzielende Ergebnisse nach eingehenden Untersuchungen vorgegeben hatte. Eberhard Burger lehnte sich hier an die Planungsmethodik der Architekten und Ingenieure an, wenngleich in deren Honorarordnung eine solche Aufgabe von vornherein nicht abgedeckt war. Auf der Grundlage der Ergebnisse der Genehmigungsplanung ist mittels einer funktionalen Ausschreibung ein öffentlicher, europaweiter Teilnahmewettbewerb mit mehrstufiger Verhandlungsvergabe durchgeführt worden. Dabei blieb noch die Auswahl der Techniken und Technologien für die Bieter offen. Die Abstimmung zu diesem Vergabeverfahren mit dem Regierungspräsidium Dresden hatte Eberhard Burger selbst durchgeführt. Die Rückläufe

der Ausschreibung waren beachtlich, dennoch erfüllte keiner der Bewerber in vollem Umfange die gestellten Anforderungen. In den Verhandlungen konnten die vorgeschlagenen Vorgehensweisen vertieft, abgestimmt und insbesondere auf die Qualitäts- und Zeitanforderungen zugeschnitten werden. Im Rahmen der Verhandlungsvergabe wurden die Technologien und Verfahren für die Ausführung der archäologischen Enttrümmerung sowie die dafür notwendigen technischen Mittel ausgewählt und festgelegt. Der Baudirektor war dabei ein fairer Verhandlungsführer. Die Enttrümmerung begann im Januar 1993, einen Monat später konnte die Baustelleneinrichtung der Bauherrschaft, dem Stiftungsverein übergeben werden *(Abb. 12)*.[25]

Während der gesamten Enttrümmerung war das Landesamt für Denkmalpflege eingebunden und hat die notwendigen Entscheidungsprozesse begleitet, was für Eberhard Burger eine wichtige Hilfe war. Die ständige Mitarbeit von Dipl.-Ing. Torsten Remus als Vertreter des Landesamtes auf der Baustelle sorgte für

[25] Vgl. Herbert Wagner (wie Anm. 10), S. 13 in diesem Band.

Abb. 13 Dresden, Baustelle Frauenkirche.
Mitarbeiter der ARGE „Archäologische Enttrümmerung Frauenkirche Dresden SPESA-SSW-IVD", Ingenieurvermessungsbüro Dresden IVD Graupner-Henke-Hofmann bei der Anfertigung von Messbildpaaren eines Fundstücks.
Fotografie 1993.

einen schnellen gegenseitigen Informationsfluss zwischen Amt und Baustelle. Für grundsätzliche Fragen und Einzelentscheidungen stand Prof. Dr. Heinrich Magirius als erfahrener Denkmalpfleger zur Seite.

Eberhard Burger ist es bei der archäologischen Enttrümmerung zusammen mit den Planern und Ausführenden gelungen, bei dem dringenden Wunsch nach einem baldigen Wiederaufbau technologische Erfordernisse mit dem wissenschaftlichen Anspruch an archäologische Prinzipien zu verbinden. Das gelang durch die von der Arbeitsgemeinschaft „ARGE Archäologische Enttrümmerung der Frauenkirche Dresden SPESA – SSW – IVD"[26] vorgeschlagene Entkopplung der Berge- bzw. Grabungsprozesse von den eigentlichen Auswertevorgängen durch Einsatz modernster Aufnahme- und Auswertungstechnologien, sodass die hohe Informationsdichte der bei der Bergung aufgenommenen Daten zeitlich versetzt ausgewertet werden konnte *(Abb. 13).*[27]

Vor Inangriffnahme des archäologischen Wiederaufbaus stand die Frage, ob dieser überhaupt unter Verwendung von originalem Material und in der originalen Form[28] möglich ist und was dafür noch getan

werden müsste. Einerseits stand die Frage der Wiederbelebung der alten Techniken des Steinbaus[29] anderseits war zu untersuchen, ob überhaupt die Nachweise zur Standsicherheit für ein solches Bauwerk aus Sandstein erfolgreich geführt werden können. Die überschlägliche Berechnung und Nachweisführung der Ingenieurgemeinschaft Jäger/Wenzel[30] erbrachte darü-

[26] SPESA: Spezialbau und Sanierung Nordhausen, SSW Sächsische Sandsteinwerke Pirna, IVD: Ingenieurvermessung Graubner – Henke – Hofmann Dresden.
[27] Wolfram Jäger: Bericht über die archäologische Enttrümmerung 1993/94. In: Die Dresdner Frauenkirche. Jahrbuch 1 (1995), S. 11–64.
[28] Dieses Ziel wurde bereits in der in der Beratung der Bürgerinitiative zum Wiederaufbau der Frauenkirche Dresden am 26. November 1989 festgehalten. Claus Fischer und Hans-Joachim Jäger (wie Anm. 4), S. 17.
[29] Bauingenieur Ewald Kay hat diese aus seiner Erfahrung heraus immer wieder in Erinnerung gebracht und entsprechende Hinweise für deren Umsetzung gegeben.
[30] Zur Erlangung einer Baugenehmigung für den Wiederaufbau war im Januar 1992 vom Stiftungsverein eine „Genehmigungsplanung" zum Nachweis der Machbarkeit des Wiederaufbaus in Sandstein beauftragt worden.

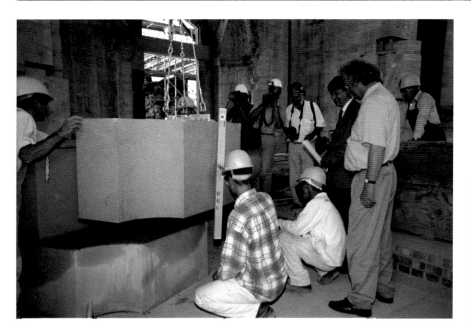

Abb. 14 Dresden, Baustelle Wieder-
aufbau Frauenkirche, Innenraum.
Versetzen der ersten Werksteine
des Pfeiler B in Anwesenheit des
Vorsitzenden der Osnabrücker
Freundes- und Förderkreises der
Wiederaufbauförergesellschaft Fritz
Brickwedde und von Pressevertretern,
denen Baudirektor Eberhard Burger
Erläuterungen gab.
Fotografie 23. Juli 1997.

Abb. 15 Dresden, Baustelle Wiederaufbau Frauenkirche, Los „0“.
Versetzen eines reparierten Altsteines mittels Turmdrehkran.
Fotografie 27. Mai 1994.

ber Klarheit.[31] Behutsame Korrekturmaßnahmen und
zurückhaltende Verbesserungen waren notwendig, um
der großen Aufgabe verantwortungsbewusst Rechnung
tragen zu können und erkannte Schwachstellen des
Originals nicht zu wiederholen.

 Eberhard Burger sorgte in Kenntnis der Sachlage
und der Notwendigkeiten dafür, dass die wissenschaft-
lichen Grundlagen für die erneute Errichtung des
Tragwerkes in Mauerwerk aus Sandstein gelegt wer-

[31] Am 30. April 1992 legte die Ingenieurgemeinschaft Jäger/Wen-
zel eine überschlägliche statische Berechnung zur Baueingabe vor.
Darin wurde abschließend konstatiert, „dass die Frauenkirche nach
dem konstruktiven Konzept von George Bähr und Verwendung des
artgleichen Materials, aber unter Berücksichtigung des technischen
Fortschritts wiedererrichtet werden kann" Fritz Wenzel, Wolfram
Jäger u. a., Überschlägliche statische Berechnung zum Wiederauf-
bau der Frauenkirche Dresden Ingenieurgemeinschaft Frauenkirche
Dresden Dr. Jäger / Prof. Wenzel Radebeul/Karlsruhe. 30.04.1992,
erarbeitet im Auftrage der Stiftung Frauenkirche Dresden e.V.

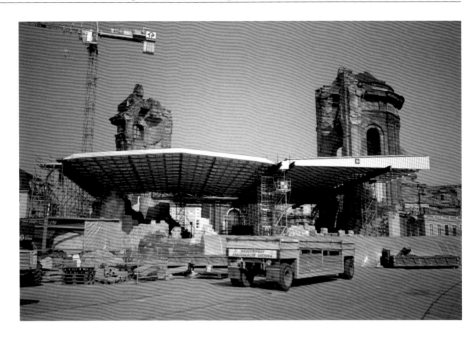

Abb. 16 Dresden, Baustelle
Wiederaufbau Frauenkirche,
das erste Wetterschutzdach.
Fotografie März 1995.

den konnten.[32] Die Normensituation zu Beginn der 90er Jahre, die weitestgehend den Stand der Technik in Deutschland zu dieser Zeit darstellte, ließ den Wiederaufbau mit Stein und Mörtel zunächst unmöglich erscheinen.[33] Eine Anbindung an ein laufendes Teilprojekt des damaligen Sonderforschungsbereiches 315 „*Erhaltung historisch bedeutsamer Bauwerke*", das sich mit der Tragfähigkeit historischen Mauerwerks aus Sandsteinquadern beschäftigte, war notwendig. Eine speziell für das Vorhaben Frauenkirche erforderliche Erweiterung des Themas wurde ermöglicht. Es entstand somit eine Beschreibung des Versagens von Sandstein-Quadermauerwerk auf der Basis eines realen Bruchmodells, das experimentell und numerisch untersetzt wurde.[34] Eberhard Burger befürwortete die Nachweisführung auf der Grundlage der Methode der Teilsicherheitsfaktoren, die sich speziell für die bei der Frauenkirche vorliegenden Einwirkungsverhältnisse als vorteilhaft erwies.[35] Vollkommen neu war, dass dabei eine Vielzahl an Geometrie- und Materialkennwerten des Mauerwerks berücksichtigt werden konnte, was sich im Laufe des Baufortschrittes als äußerst hilfreich erwies.

Ebenso waren von ihm die Arbeiten zur Entwicklung spezieller Mörtel für den Wiederaufbau ermöglicht und begleitet worden.[36] Auf Grund der Spezifik

der Aufgabe war die Anwendung von handelsüblichen Mörteln nicht möglich. So wurden beginnend mit einer historischen Analyse über die Nachbildung und

[32] Materialuntersuchungen, Versuche zur Tragfähigkeit von Sächsischem Sandsteinmauerwerk in Ergänzung zu den im SFB 315 zusammen mit dem Lehrstuhl Tragwerksplanung unter Prof. Dr.-Ing. Eberhard Berndt durchgeführten, statistische Auswertungen, Verallgemeinerung und Zusammenfassung in der „*Mauerwerksrichtline für den Wiederaufbau der Frauenkirche Dresden*" als Ersatz für eine Norm.

[33] DIN 1053–1:1990–02: Rezeptmauerwerk. Berechnung und Ausführung. NABau im DIN e.V.: Berlin 1990 sowie DIN 1053–2:1984–07: Mauerwerk. Mauerwerk nach Eignungsprüfung. NABau im DIN e.V.: Berlin 1984. Teil 2 der Norm war jedoch bauaufsichtlich nicht eingeführt worden.

[34] Eberhard Berndt, Zur Druck- und Schubfestigkeit von Mauerwerk – experimentell nachgewiesen an Strukturen aus Elbsandstein. In: Bautechnik 73 (1996) 4, S, 222–234.

[35] Wolfram Jäger und Frank Pohle: Einsatz von hochfestem Natursteinmauerwerk beim Wiederaufbau der Frauenkirche Dresden. In: Mauerwerk-Kalender 24 (1999). Hrsg. P. Funk, Verlag Ernst & Sohn, Berlin 1999, S. 729–755.

[36] Hubert Karl Hilsdorf: Gutachten zur Mörtelauswahl für aufgehendes Mauerwerk der Frauenkirche zu Dresden unter Berücksichtigung der Wirkung umweltbelasteter Krusten und patinierter Oberflächen. Erarbeitet vom Institut für Massivbau und Baustofftechnologie der Universität Karlsruhe i. A. der Stiftung Frauenkirche Dresden. Karlsruhe 1994/95.

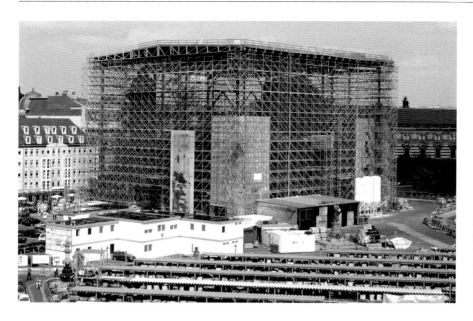

Abb. 17 Dresden, Baustelle Wieder-
aufbau Frauenkirche.
Das Sandstein-Mauerwerk wächst
jetzt unter dem neuen, hydraulisch
hebbaren Wetterschutzdach, unter
dem sich Portalkranbahnen befinden.
Fotografie 26. August 1996.

Modifizierung in der Zusammensetzung der Mörtel
schließlich solche Mörtel entwickelt, die den speziellen
Anforderungen aus baustofflicher, statisch-konstrukti-
ver und technologischer Sicht entsprachen. Bei der Be-
arbeitung der Mörtelproblematik einschließlich deren
Überwachung konnten Erkenntnisse zusammengetra-
gen werden, die über dem allgemein bekannten Stand
der Technik lagen und noch heute den hohen Stand
auf diesem Fachgebiet markieren.[37] So war es mög-
lich, die sehr hoch beanspruchten, schlanken Pfeiler
in einer Qualität herzustellen, die der Festigkeit eines
Betons entspricht und den Wiederaufbau in origina-
lem Material ermöglichte *(Abb. 14)*. Entsprechende
Versetzproben liefen der direkten Anwendung im Bau-
werk voraus. Genannt sein soll auch noch das Quali-
tätssicherungssystem, dessen Ausarbeitung im Auftrag
der Bauherrschaft erfolgte. Es war klar, dass bei den
außerhalb der damaligen Norm liegenden Anforde-
rungen an die Ausführung von Mauerwerk ergänzende
Maßnahmen ergriffen werden mussten, um die in-
genieurtechnischen Zielstellungen, die sich aus dem
Gesamtkonzept ergaben, auf der Baustelle und unter
allen Beteiligten konsequent umsetzen zu können.[38]

Hinsichtlich der Bauausführung verfolgte Bau-
direktor Eberhard Burger das Konzept der losweisen
Vergabe, das einerseits gestattete, Erkenntnisse zu ge-
winnen und in den nächsten Schritten Vorgaben zu
präzisieren.[39] Andererseits war es dadurch möglich, die
fachliche Qualifizierung von Unternehmen zu erpro-
ben und bei den weiteren Losen präzisierte Vorgaben
zu berücksichtigen. Weiterhin war diese Vorgehens-
weise eine Chance, die Kosten in der Kontrolle zu be-
halten und ein wesentliches, steuerndes Element nicht
aus der Hand zu geben. Die Ausführung begann mit
Los „0", dem Mauerschaft neben der Eingangstür A

[37] Wolfram Jäger, Frank Pohle u.a.: Richtlinie zur Beurteilung
der Mauerwerkstragfähigkeit und Anforderungen an die Ausfüh-
rung von Sandsteinmauerwerk. Mauerwerksrichtlinie Frauenkirche.
Wiederaufbau der Frauenkirche Dresden. Unveröffentlicht. Ausge-
arbeitet von der Ingenieurgemeinschaft Frauenkirche Dresden Prof.
Jäger/Prof. Wenzel i.A. der Stiftung Frauenkirche Dresden, Dres-
den Dezember 1996.

[38] Wolfram Jäger, Birger Gigla u.a.: Instrumente des Qualitätssiche-
rungssystems (QSS)-Checklisten. Zu: Mauerwerksrichtlinie Frau-
enkirche, Stand: 12/96. Wiederaufbau der Frauenkirche Dresden.
Unveröffentlicht. Ausgearbeitet von der Ingenieurgemeinschaft
Frauenkirche Dresden Prof. Jäger/Prof. Wenzel i.A. der Stiftung
Frauenkirche Dresden, Dresden Januar 1997.

[39] Siehe z.B. Bauberichte von Eberhard Burger in den Frauenkirchen-
Jahrbüchern 1995–2005 (Verlag Hermann Böhlaus Nachfol-
ger Weimar), die einen guten Einblick in das im jeweiligen Jahr
Erreichte geben.

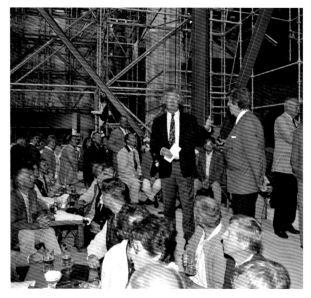

Abb. 18 Dresden, Baustelle Wiederaufbau Frauenkirche, Innenraum. Ansprache von Baudirektor Eberhard Burger anlässlich der Übergabe von sog. „Steinspenden" durch die Steinmetzinnung an die Stiftung Frauenkirche Dresden. Fotografie 12. Juni 1998.

Abb. 19 Dresden, Baustelle Frauenkirche, Arbeitsberatung Bauleiter mit dem Baudirektor. Im Vordergrund v. l. n. r.: Holger Löwe, BD Eberhard Burger.

(Abb. 15), bei dem sowohl Mauerwerk aus Neusteinen als auch Fundstücke eingesetzt worden sind. So erwies sich hier das Versetzen der Werksteine mittels Turmdrehkran als wenig effektiv und ungenau *(Abb. 16)*, was später durch den Einsatz von Brückenkranen unter dem Wetterschutzdach verändert wurde. Auch die Erkenntnis, dass ein Wiederaufbau der Frauenkirche in der Zeit bis 2005 nur möglich wäre, wenn für das Mauerwerk annähernd akzeptable klimatische Bedingungen gewährleistet werden können, reifte und mündete schließlich in dem Wetterschutzdach, das über viele Jahre das Bild auf dem Neumarkt prägte *(Abb. 17)*.

Die Einhaltung des Grundsatzes der vom Ausführenden unabhängigen Planung bewährte sich. Dieser wurde auch eingehalten, nachdem die Arbeitsgemeinschaft für die Ausführung der Arbeiten feststand.[40] Dennoch erfolgte eine enge Zusammenarbeit zwischen Planern und Ausführenden, immer mit dem Ziel, für die Sache das beste Ergebnis zu erreichen. Ebenso zeigte Eberhard Burger jederzeit Sachkenntnis, um zur Einhaltung des Kostenrahmens rechtzeitig Korrekturen oder Veränderungen bei Einhaltung der Gesamt-

zielstellung vorzunehmen. Es fehlte ihm auch nicht an Ideen, weitere Mittel und Wege zu finden, die Kosten zu begrenzen. So rief er die Steinmetz- und Tischlerinnungen Deutschlands auf, jede solle mit Meisterstücken zum Gelingen des Vorhabens beitragen. So sind alle Außentüren entstanden und viele skulpturale Elemente gefertigt worden, die sonst nicht unwesentliche Summen verbraucht hätten *(Abb. 18)*.

Bemerkenswert ist wohl auch, dass Eberhard Burger das Zusammenspiel von Rohbau und Ausbau steuerte und beherrschte. Die Anforderungen einer vielfältigen Nutzung in unserer Zeit mussten dabei berücksichtigt werden, ohne die denkmalpflegerischen Belange oder Anforderungen außer Acht zu lassen und bei Veränderungen behutsam vorzugehen. Bei der weltweiten Bedeutung des Vorhabens ist es natürlich, dass es auch

[40] ARGE bestehend aus HEILIT+WOERNER BAU-AG und Sächsische Sandsteinwerke Pirna GmbH; ab Los 3 zusätzlich Bamberger Natursteinwerke. Später fusionierte die WALTER BAU AG Augsburg mit HEILIT + WOERNER Bau AG München und im Jahre 2001 mit DYWIDAG zur „WALTER BAU AG vereint mit DYWIDAG".

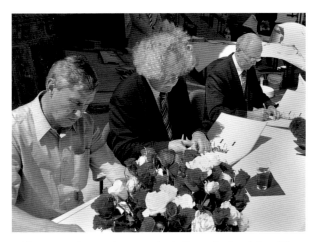

Abb. 20 Dresden, An der Frauenkirche/Baustelle. Feierlicher Abbau
der letzten Teile des Baugerüstes und Unterzeichnung der Bauüber-
gabe-Urkunde, v. l. n. r.: Bauleiter Gesamtplaner IPRO Dresden
Dietmar Manig, Stiftungsgeschäftsführer und Baudirektor Eberhard
Burger, Geschäftsführer Walter-Bau-AG vereinigt mit DYWIDAG
Frank Spiegel. Fotografie 30. Juli 2004.

zu kritischen Betrachtungen und Situationen einzelner
Lösungen kam. Die Streitkultur war von Sachlichkeit
und dem Willen geprägt, die beste und passendste Lö-
sung zu finden. Es seien dazu beispielhaft genannt die
Frage der Schiefstellung der Mauerwerkspartie neben
Eingang F, die zwar als Artefakt des Einsturzes für eine
bleibende Erhaltung diskutabel war, aber im Kraftfluss
unerwünschte Störungen verursachte, oder dass der
Wiedereinbau des Kuppelstückes „G20" zwar inter-
essant war, aber bauphysikalische Probleme mit sich
gebracht hätte und so heute besser vor dem Bauwerk
als Erinnerungsmonument steht.

Eberhard Burger war der Mann der Umsetzung der
Idee des archäologischen Wiederaufbaus, dessen Anlie-
gen vom Nestor der sächsischen Denkmalpflege Prof.
Hans Nadler sehr früh begründet worden war, zur
Mehrheitsentscheidung geführt durch die Wiederauf-
bau-Fördergesellschaft und umgesetzt durch ein gro-
ßes Team von Planern, Denkmalpflegern, Bauausfüh-
renden, Handwerkern und Künstlern. Die mit dem
Wiederaufbau der Frauenkirche in großem Gemein-
schaftsbewusstsein erbrachte Gesamtleistung ist von
Eberhard Burger maßgeblich beeinflusst worden. Seine
Arbeit war gekennzeichnet von einem enormen Brei-

tenwissen und einer ingenieurmäßigen Rationalität –
aber auch von umfassendem Verständnis für einen ein-
maligen Kirchenbau. Er verfügte über die menschliche
und fachliche Basis, die Funktion des Baudirektors
nicht nur formal, sondern auch inhaltlich in vollem
Umfange auszufüllen. Er hatte stets einen guten Kon-
takt zu den Planern und Ausführenden *(Abb. 19)*. Der
Geist und die Atmosphäre, die während des gesamten
Wiederaufbaus auf der Baustelle und in den Planungs-
büros geherrscht haben, waren von ihm entscheidend
mit bewirkt worden. Sie waren die Voraussetzung für
ein nicht alltägliches Miteinander von Planern und
Ausführenden am Bau und dafür, dass alle Beteiligten
ihr Bestes gegeben haben, um das einmalige Werk –
dem Anspruch gerecht werdend – zu vollenden. Nach
intensiven gemeinsamen Anstrengungen und harter
Arbeit waren aber auch „Feierabendgespräche" im Bau-
container und Festlichkeiten nach Abschluss einzelner
Bauetappen für alle Beteiligten unvergessliche Hö-
hepunkte des nicht immer einfachen Tagesgeschäfts.
Dazu gehörten das Liedersingen und gemeinsames
Musizieren, was schließlich ungemein den Zusam-
menhalt gefördert hat. Es begann mit dem Einbau des
Schlusssteines des Kellergewölbes, setzte sich fort mit
dem regelmäßigen Weihnachtsliedersingen mit jähr-
lich neu von Eberhard Burger ausgesuchten Liedern,
bis hin zum Aufsetzen des Daches der Laterne.

Das besondere Verdienst von Eberhard Burger
besteht darin, dass er die Kontinuität des technisch-
organisatorischen Wiederaufbauprozesses unter dem
Gesichtspunkt der Gesamtzielstellung jederzeit wah-
ren und dafür notwendige Entscheidungen recht-
zeitig herbeiführen konnte. Sie wurden von ihm auf
der Basis frühzeitiger Abwägungsprozesse vorbereitet
und schließlich mit Kraft, Überzeugung und Ener-
gie durchgesetzt. Er stützte sich dabei auch und im-
mer wieder auf die Abwägungen im Bauausschuss des
Stiftungsrates der Stiftung Frauenkirche Dresden und
die von diesem vorgebrachten Argumente und Hin-
weise. 2004 waren dann die Rohbauarbeiten vollkom-
men abgeschlossen, und die letzten Teile des Gerüstes
konnten zurückgebaut werden *(Abb. 20)*.

Bemerkenswert und einmalig ist das Ergebnis des
Wiederaufbaus vor allem auch vom technisch-orga-
nisatorischen Management her. Im Vorfeld wurde
die Zeitspanne für den Wiederaufbau vernünftig fest-

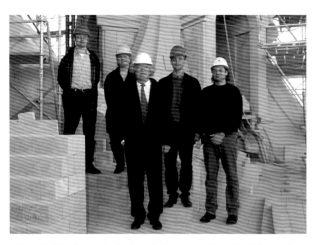

Abb. 21 Mitarbeiter in der Baudirektion und Geschäftsführung Bau der Stiftung Frauenkirche Dresden, v. l. n. r.: Bauingenieur Dipl.-Ing. Andreas Wycislok, Katrin Lehmann, Baudirektor und Geschäftsführer Dipl.-Ing. Eberhard Burger, Architekt Dipl.-Ing. Thomas Gottschlich, Haustechniker Stefan Heeren. Baustelle Frauenkirche, Arbeitsebene über dem Architravgesims am Kuppelanlauf, 2001.

Abb. 22 Dresden, Auditorium-Maximum der Technischen Universität Dresden. Verleihung der Ehrendoktorwürde durch den Rektor, Magnifizenz Prof. Hermann Kokenge an KBR i. R. Dipl.-Ing. Eberhard Burger. Fotografie 10. Februar 2006.

gelegt. Die vorgeschaltete Enttrümmerung in einer einmalig kurzen Frist zu bewerkstelligen, war eine ungewöhnliche – aber denkmalpflegerisch notwendige – Herausforderung, die mit Technik und Rationalisierung ohne Verlust an wiedereinbaufähigen Baufragmenten gemeistert werden konnte. Die Planungsschritte für den Wiederaufbau wurden konsequent durchlaufen und vom Baudirektor selbst im Blick behalten. Die losweise Vergabe – angefangen in kleinen Schritten – ermöglichte die weitere Qualifizierung der handwerklichen Vorgehensweisen und des Einsatzes der Technik. Bei den immer wieder angestellten Überlegungen standen die Kosten und die Anforderungen des archäologischen Wiederaufbaus stets im Blickfeld und wurden behutsam gegeneinander abgewogen.

Ein wichtiges Instrument bei der Lösung aller technisch-organisatorischen Prozesse war die „*Chefplanerrunde*", bestehend aus Architekt Dr. Bernd Kluge (Architektur), Prof. Dr. Dr. Jörg Peter (Prüfingenieur) sowie Prof. Dr. Fritz Wenzel und Prof. Dr. Wolfram Jäger (Tragwerksplanung), die regelmäßig mit Eberhard Burger tagte und strategische Fragen erörterte, technische Lösungen festlegte und die nächsten Ziele

und Termine fixierte. Die Rückkopplung zum Bauausschuss des Stiftungsrates war immer gegeben. Für die unmittelbare Leitung auf der Baustelle stand Eberhard Burger ein sehr kleines Team zur Verfügung. Dazu gehörten Katrin Lehmann als Assistentin, Thomas Gottschlich als Architekt, Andreas Wycislok als Bauingenieur und später Stefan Heeren für die Haustechnik; eine einmalig schlanke Struktur *(Abb. 21)*. Der mehrfach geäußerte Ruf, man müsse bei solch einem Vorhaben einen Projektsteuerer einsetzen, erwies sich bald als gegenstandslos. Der Stab von und mit Eberhard Burger hat es geschafft, den vorgesehenen Fertigstellungstermin im Jahr 2005 zu halten und im Rahmen des festgelegten Budgets zu bleiben. Das ist eine immer wieder als beispielhaft hervorzuhebende Leistung, wenn man an die jetzigen Großbauvorhaben Flughafen Berlin-Brandenburg, Humboldtforum Berlin, Elbphilharmonie Hamburg oder Stuttgart 21 denkt.

Er konnte dabei stets darauf vertrauen, dass diejenigen, die sich den Wiederaufbau der Frauenkirche zur Herzenssache gemacht hatten und mit großem Engagement förderten und alle diejenigen, die dabei mit ihren Möglichkeiten halfen, die notwendigen finanzi-

ellen Mittel und vor allem Spenden aufbrachten und immer rechtzeitig zur Verfügung stellten. So konnte die Frauenkirche anlässlich ihrer Weihe schuldenfrei in Dienst genommen werden.

Trotz höchster Anstrengung engagierte sich Eberhard Burger außerdem im Rahmen der europäischen Dombaumeister und führte die Gründung ihres eingetragenen Vereins zum Erfolg. Es war und ist für ihn die Runde, in der ein intensiver Austausch zur Spezifik der Aufgaben des Kirchenbaus stattfinden kann. Auf der Tagung der Dombaumeister, der Münsterbaumeister und Hüttenmeister 1995 in Berlin wurde Eberhard Burger zum Sprecher dieser Vereinigung gewählt, eine Funktion, die er aktiv und mit Einsatz viele Jahre ausgefüllt hat.[41]

In Würdigung seiner Verdienste und Leistungen bei der Erhaltung historischer Bauwerke, besonders dem Wiederaufbau der Dresdner Frauenkirche und im Kirchenbau selbst verlieh die Technische Universität Dresden unter dem Rektorat von Prof. Hermann Kokenge Baudirektor Eberhard Burger am 10. Februar 2006 unter großer Anteilnahme im voll besetzten Auditorium Maximum ihre höchste Auszeichnung, die Würde eines Doktoringenieurs ehrenhalber (*Abb. 22*).[42]

Am 22. Juni 2007 wurde Eberhard Burger feierlich in den Ruhestand verabschiedet. Seine Kenntnisse und

Erfahrungen brachte er noch bis 2018 im Stiftungsrat als Leiter des Bauausschusses ein.

Freunde, Wegbegleiter und alle der Frauenkirche nahe Stehenden wünschen Eberhard Burger noch viele angenehme und erlebnisreiche Jahre und sind dankbar für das, was er geleistet hat.

Bildnachweis

Abb. 1: 11, 19–21: Jörg Schöner, Dresden; *Abb. 2:* Bundesarchiv_Bild_183-B1216–0008-005/Stöhr/ CC BY-SA 3.0 de; *Abb. 3, 5:* Privat; *Abb. 4:* Wikimedia Commons, X-Weinzar, CC BY-SA 2.5 de; *Abb. 6:* Wikimedia Commons, Bybbisch94Christian Gebhardt, lic. CC0 1.0; *Abb. 7:* Wikimedia Commons, Zairon, lic. CC0 1.0; *Abb. 8:* Wikimedia Commons, Joeb07, lic. CC BY 3.0) *Abb. 9:* Archiv Fördergesellschaft Frauenkirche/Dieter Schölzel; *Abb. ; Abb. 12, 14–18:* Archiv Fördergesellschaft Frauenkirche/Manfred Lauffer; *Abb. 13:* Ingenieurbüro Dr. Wolfram Jäger/Radebeul, Thomas Albrecht, Dresden; *Abb. 22:* Archiv TU Dresden/Ulrich van Stipriaan.

[41] Im „Dombaumeister e. V. – Europäische Vereinigung der Dombaumeister, Münsterbaumeister und Hüttenmeister" mit Sitz in Köln sind alle Großkirchen Deutschlands sowie Kirchen in Wien, Basel, Bern, Strasbourg, Prag und aus den Niederlanden, der Slowakei und Norwegen vertreten.

[42] Festschrift „Verleihung der Ehrendoktorwürde an Herrn Dipl.-Ing. Eberhard Burger durch den Senat und die Fakultät Bauingenieurwesen der Technischen Universität Dresden", 10. Februar 2006. TU Dresden, 2006.

Gottfried Ringelmann (1936–2019)
zum Gedenken

VON GERHARD GLASER

Im Oktober 1945 äußerte sich auf der 7. Bergungs- und Wiederaufbausitzung der Kulturabteilung der Provisorischen Landesverwaltung Sachsen der Direktor der Dresdner Straßenbahn AG zur „Neuplanung Dresdens nach Verkehrsgesichtspunkten" zu Beginn seiner Rede erstaunlicherweise wie folgt: *Im Übrigen sind die Bauten, die ehemals das unvergleichliche Stadtbild links der Elbe ausmachten, wiederherstellbar: Zwinger, Hofkirche, Teile des Schlosses, das Ständehaus, wenn auch das eindrucksvollste Glied dieser kostbaren Kette fehlen wird: die Kuppel des Doms. Die Möglichkeit der Erhaltung dieser historischen Fassade, die Dresdens Weltruf begründete, ist einer der wenigen Lichtblicke über den düsteren Trümmerhaufen, denn sie wird Dresdens Ruf als eine der schönsten Städte Deutschlands in eine Zeit neuer Blüte hinübertragen. Dieser Ruf aber fordert eine besondere Verantwortung [...].*[1] Welch eine Zuversicht in einer Stadt, deren Zentrum auf 15 Quadratkilometer Fläche restlos verwüstet und in der kein Haus mehr bewohnbar war. Noch nicht einmal alle der über 20.000 Toten waren geborgen! Diese Männer der ersten Stunde haben nicht geklagt, nicht lange diskutiert, sondern sind bereits in der ersten dieser Sitzungen am 4. August 1945 klar auf den Punkt gekommen: *„Es wurden zunächst die vordringlichen Bergungsorte in Dresden festgelegt und in folgender Reihenfolge nach ihrer Wichtigkeit geordnet"*[2] Das waren Zwinger, Sophienkirche und Schloss, Hofkirche, Frauenkirche und Neumarkt, Stallhof und Johanneum, Japanisches Palais, Palais Großer Garten, Rampische Straße, Coselpalais, Kurländer Palais, Moritzstraße. Die letzten Fragmente, die ab diesem Zeitpunkt geborgen wurden, verbauen wir heute. Zweier Generationen hat es bedurft, aus einer überwiegend mit Goldrute bewachsenen Steppe mit hochliegenden Schafweiden zwischen Straßenzügen wieder eine Stadt zu entwickeln.

Mitten in diese Situation hineingestellt war Oberingenieur Gottfried Ringelmann *(Abb. 1)*, am 20. August

Abb. 1 Gottfried Ringelmann. Aufnahme 2013.

[1] [Direktor Bockemühl], Neuplanung Dresdens nach Verkehrsgesichtspunkten. [o. O., o. D.]. (Duplikat des Typoskripts, 14 S.), hier S. 1. In: Archiv der Staatlichen Kunstsammlungen Dresden, Archiv-Nr. 02/VA 174, Bd. 1, 1945–1952, Abt. D, Nr. 63: Protokolle der Zentralkommission für Wiederaufbau Dresden und Bergungs- und Wiederaufbauschläge 1945.
Der Vortrag wurde zur siebenten Bergungs- und Wiederaufbau-Sitzung am 6.10.45 gehalten und das Skript des Vortrags am 12. Oktober 1945 als Duplikat von der Landesverwaltung Sachsen, Zentralverwaltung für Wissenschaft, Kunst und Erziehung, Ministerialdirektor Dr. Grohman, an die Beratungsteilnehmer versandt.

[2] Landesverwaltung Sachsen. Inneres u. Volksbildung – Kulturabteilung (Dr. Kretzschmar), Bericht über die Bergungs- und Wiederaufbau-Sitzung am 4.8.45, 2 S., hier S. 1. In: Archiv der Staatlichen Kunstsammlungen Dresden, Archiv-Nr. 02/VA 174, Bd. 1, 1945–1952, Abt. D, Nr. 63: Protokolle der Zentralkommission für Wiederaufbau Dresden und Bergungs- und Wiederaufbauschläge 1945.

1936 in Dresden geboren, hier in Briesnitz zur Schule gegangen, bevor er in dem „VEB Bau Union Dresden" von 1951 bis 1953 Zimmermann lernte. Zupackend und zielstrebig, wie er sich vermutlich bereits damals zeigte, konnte er schon kurz danach eine Ausbildung als Bauingenieur an der Ingenieurschule für Bauwesen in Zittau anschließen. Mit 21 Jahren war er bereits Bauführer bei der Neubebauung der Westseite des Altmarktes, deren erste Teile ich aus der Steppe der von Trümmern weitgehend beräumten Innenstadt herauswachsen sah, als ich 1955 nach Dresden kam, um hier Architektur zu studieren. Persönlich begegnete ich Gottfried Ringelmann zum ersten Male in einer Bauberatung auf der Baustelle Kulturpalast, als junger Architekt in der Bauabteilung des Instituts für Denkmalpflege tätig. Es ging um Sicherungsmaßnahmen an der Fassade des Georgenbaues des Schlosses, in dessen Halbruine wesentliche Teile der Baustelleneinrichtung für den Kulturpalast untergebracht waren. Eigentlich sollte der Georgenbau abgerissen werden, damit man den Kulturpalast schon von der Brücke sehen konnte. Dr. Hans Nadler (1910–2005), der Leiter der Arbeitsstelle Dresden des Instituts für Denkmalpflege, hatte aber die Genossen der SED-Bezirksleitung überzeugen können, dass man bei Nutzung des Georgenbaues mit seinen Stahlbetondecken von 1901 als Baustelleneinrichtung erhebliche Kosten sparen könne. In dieser Bauberatung ging es auch um die Gestaltung des Bildwerkes außen an der Fassade zur Schloßstraße. Das aus einem Wettbewerb als 1. Preis hervorgegangene sehr anspruchsvolle Kunststeinrelief von Rudolf Sitte „Veränderbarkeit der Welt" fand letztendlich keine Gnade vor den Augen der Genossen, weil zu wenig realistisch. Da der Tag der Eröffnung des Kulturpalastes zum 7. Oktober 1969 nicht mehr allzu fern war, machte Gottfried Ringelmann in knappen Worten sehr anschaulich deutlich, was es bautechnisch bedeutet, die künstlerische Gestaltung einer Fläche von 30 m Länge und 10,5 m Höhe mit allen Nebenarbeiten zu bewerkstelligen, und fügte abschließend, an die Vertreter der SED-Stadtleitung gerichtet, hinzu: *„Wenn ihr nicht bald aus dem Knick kommt, lasse ich die Fläche zuputzen"*. Der traut sich was, dachte ich damals.

Nach Fertigstellung des Kulturpalastes wurde Gottfried Ringelmanns Hauptaufgabe die Leitung des Plattenwerkes Dresden-Sporbitz, an dessen Aufbau er schon 1960 als Bauleiter mitgewirkt hatte. Wie in anderen ost- und westeuropäischen Ländern auch war eine funktionierende Plattenbautechnologie entscheidend für die Schaffung ausreichenden Wohnraums in angemessener Zeit.

Noch vor der Fertigstellung des Kulturpalastes begann man in Dresden mit der Vorbereitung des Wiederaufbaus der Oper. Bühnenhaus und Zuschauerraum waren am 13. Februar 1945 vollständig ausgebrannt, die Foyers und Vestibüle im vorderen Bereich dagegen vergleichsweise auch innen relativ gut erhalten. Als 1948 der hintere Bühnenhausgiebel einstürzte, sah die SED-dominierte Stadtverwaltung den Zeitpunkt gekommen, dieses alte höfische Theater endgültig zu beseitigen. Über eine Unterschriftensammlung der Arbeiter des Sachsenwerkes Niedersedlitz zur Erhaltung der Ruine konnte sie aber schließlich nicht hinweg, und es fand zunächst eine Notsicherung der hinteren Fassaden statt, der eine Überdachung aller Bereiche folgte. Die Dresdener Bevölkerung spendete hierfür 1,5 Mill. Mark, etwa die Hälfte der Gesamtkosten. Im Zuge des endgültigen Wiederaufbaus entzündete sich ein erbitterter Meinungsstreit zur Gestaltung des Innern, ob dies im Sinne Sempers wiederhergestellt oder zeitgenössisch gestaltet werden solle. Proberestaurierungen im südlichen Treppenhausvestibül und im Oberen Rundfoyer in den Jahren 1969/70 überzeugten aber so sehr, dass man sich umgehend für eine Wiederherstellung der Gestaltung Gottfried Sempers zumindest in den Foyers und Vestibülen entschloss.[3] Dass dies am Ende auch im Zuschauerraum so geschah, ist dem Wunsch nach der alten Akustik, aber nicht unwesentlich auch dem Chefarchitekten Wolfgang Hänsch (1929–2013) zu danken. 1976 wurde die Baustelle endgültig eingerichtet. Als Leiter der Aufbauleitung des Rates des Bezirkes Dresden wurde Bauingenieur Erich Jeschke (1925–1992) bestimmt, der zuvor in Vietnam den Bau von Glaswerken geleitet hatte. Zum Oberbauleiter des Generalauftragnehmers, des speziell für diese Bauaufgabe gebildeten VEB Gesellschaftsbau, wurde Gottfried Ringelmann aus dem Plattenwerk Dresden-Sporbitz eingesetzt. Angesichts ihrer für diese Bauauf-

[3] Vgl. z. B.: Wolfgang Hänsch, Die Semperoper. Geschichte und Wiederaufbau der Dresdner Staatsoper. Berlin 1986, S. 126.

gabe besonderen fachlichen Erfahrungen war die allgemeine Auffassung im Institut für Denkmalpflege: *„Na, das kann ja heiter werden"*. Bereits 1969/70 mit den Proberestaurierungen befasst, wurde ich von Professor Nadler zum Vertreter der Denkmalpflege im Bauleitungsgremium bestimmt. Zur Anlaufberatung wurde von Oberbauleiter Ringelmann für morgens 7:00 Uhr eingeladen. So unterschiedlich wir geprägt waren, fanden wir sofort einen guten Faden zueinander, und ich merkte bald, dass er sowohl im handwerklichen wie auch im industriellen Bauen ein sehr guter Fachmann war. Nach einem halben Jahr duzten wir uns, und er gestand mir in einer Frühstückspause: *„Weißt du, ich habe die Bauberatungen extra auf früh um sieben gelegt, weil ich hoffte, da schlafen die Denkmalpfleger noch, die mir nur das Leben schwer machen"*. Heute, im Abstand von fast vierzig Jahren, möchte ich behaupten, dass keine der staatlichen Baustellen, die ich vor und nach 1990 intensiv miterlebt habe, so effektiv war wie die Oper. Das war zu einem nicht geringen Teil auch das Verdienst von Gottfried Ringelmann, der klar, manchmal streng, führte, sehr hart bei berechtigter Kritik war, aber immer hinter seinen Leuten stand. Mussten bautechnisch gefährliche Aufgaben in Angriff genommen werden, war er der erste, der auf- und abstieg, um sich

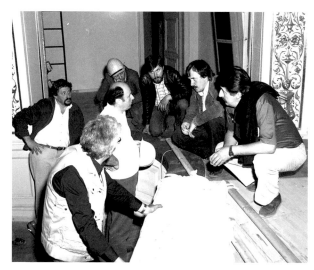

Abb. 2 Dresden. Opernhaus Zuschauerraum, Beratung zur Aufhängung des Schmuckvorhanges mit Fachverantwortlichen, in der Mitte: Oberbauleiter Gottfried Ringelmann. Aufnahme 2. Juni 1984.

ein genaues Bild bezüglich der Arbeitssicherheit zu machen *(Abb. 2)*. Zugänglich war er für das Fachgespräch *(Abb. 3)*, aber auch wichtige Hilfe und Verständnis

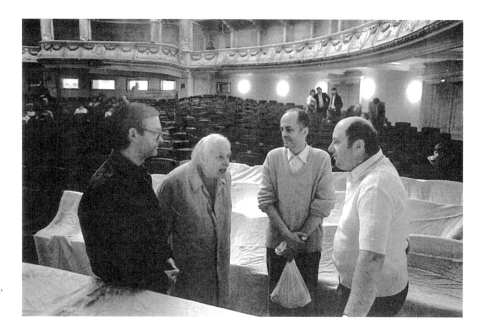

Abb. 3 Dresden, Opernhaus während des Innenausbaus und vor dem Einbringen des Schmuckvorhangs. Erläuterungen durch den Oberbauleiter, v. l. n. r.: Dr. Stefan Ritter, Dr. Fritz Löffler, Dr. Rudolf Stephan, Gottfried Ringelmann. Aufnahme 2. Juni 1984.

Abb. 4 Dresden, Baustelleinrichtung Wiederaufbau ehemaliges Residenzschloß, Gottfried Ringelmann mit einer Zeichnung der Fassade mit Loggia im großen Schlosshof.

Aufnahme Mai 1990.

Abb. 5 Dresden, Baustelle Frauenkirche in Höhe des Gesimses. Beratung mit Bauherrschaft und Bauleitung zu versetztechnischen Probleme, v. l. n. r.: Gottfried Ringelmann, Andreas Göbel, Andreas Wycislok.

Aufnahme Herbst 2000.

kamen von ihm für ehrenamtliches Engagement und Interesse an diesem Bau und an Gottfried Sempers Schaffen. Am 24. Juni 1977 war der Grundstein gelegt worden, am 13. Februar 1985, auf die Stunde genau 40 Jahre nach Beginn des verheerenden Luftangriffes, erhob sich wieder der Vorhang. Tausende Menschen standen draußen auf dem Theaterplatz. Viele von Ihnen habe ich weinen sehen. Gottfried Ringelmann bekannte am Tage danach rückblickend in der Sächsischen Zeitung: *„Nie werden wir vergessen, als wir das erste Mal in der Hütte drin waren. ‚Hütte‘ – so nannten wir die Oper. Und was war sie mehr? Da flogen die Tauben ein und aus […]. Da war uns klarer als noch zuvor: Was vor uns liegt, wird eine Mischung aus Wagnis und Ungewissheit, aus Zittern und natürlich auch aus Hoffnung, alles zu packen, wie wir vorher alles gepackt hatten. Was vor uns lag, war so etwas wie eine große Reise in unbekanntes Meer, für die viele, viele Karten fehlten, und wo keiner genau wusste, was noch kommt.“*[4]

In den zehn Jahren des Wiederaufbaus waren wir zu einem wunderbaren Führungsteam zusammengewachsen, das mit einem Minimum an Bürokratie, aber großem persönlichen Verantwortungsbewusstsein und sehr großem Vertrauen zueinander das Werk vollbringen konnte:

Chefarchitekt Wolfgang Hänsch, Aufbauleiter Erich Jeschke, Oberbauleiter Gottfried Ringelmann, die leitenden Restauratoren Matthias Schulz (1920 – 2006) und Helmar Helas (1914 – 1981), Architekt Lucas Müller vom Büro für architekturbezogene Kunst des Rates des Bezirkes Dresden, verantwortlich für die 56 Maler und 18 Bildhauer, Dr. Heinrich Magirius, der den Bau kunstwissenschaftlich vorbereitete und begleitete, und ich.

Es nahm daher nicht wunder, dass die kulturbewusste Öffentlichkeit der Stadt, insbesondere die Staatlichen Kunstsammlungen, die Technische Universität und natürlich das Institut für Denkmalpflege, nachdrücklich anregte, die beim Bau der Opernhauses zusammengewachsenen Kräfte sofort in den Wiederaufbau des Schlosses überzuleiten. Dr. Hans Modrow, der 1. Sekretär der SED-Bezirksleitung Dresden, machte sich diese Auffassung zu eigen und erreichte am 23. Januar 1985 den Beschluss des Zentralkomitees der SED zur *„Sicherung und äußeren Wiederherstellung“* des Schlosses, der auf der denkmalpflegerischen Rahmenzielstellung des Instituts für Denkmalpflege vom

[4] Artikel. In: Sächs. Zeitung vom 14. Februar 1985

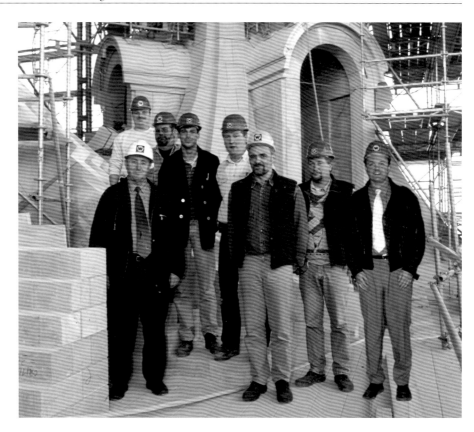

Abb. 6 Dresden, Baustelle Frauen-
kirche in Höhe des Kuppelanlaufs –
Oberbauleiter, Bauleiter und Poliere
im Herbst 2001, v. l. n. r.: Gottfried
Ringelmann, Henry Jäckel, Karl-
Heinz Dietrich, Renne Schumann,
Andreas Göbel, Henning Heiser,
Uwe Juhr und Holger Löwe.

Aufnahme 2001.

11. November 1983 basierte. Bereits am 20. September 1984 hatte die Aufbauleitung des Rates des Bezirkes einen langfristigen Investitionsleistungsvertrag zum Wiederaufbau des Schlosskomplexes mit dem VEB Gesellschaftsbau geschlossen, und Gottfried Ringelmann *(Abb. 4)*, der alle Fäden in der Hand hatte, leitete schleichend die Baustelleneinrichtung in das Schloss über. Das erste Projekt des VEB Gesellschaftsbau zu Abbruch- und Sicherungsarbeiten am Westflügel des Schlosses wurde noch aus dem Budget Oper beglichen. Mitten in der Wendezeit 1989/90 wurde der Westflügel des Schlosses im Rohbau fertiggestellt. Im März 1991 übernahm Erich Jeschke die Leitung des Sachgebietes Kulturhistorische Bauten im neu geschaffenen Staatshochbauamt Dresden 1 und blieb damit für das Schloss weiterhin verantwortlich. Weiterhin tätig im Schloss blieben auch die hochqualifizierten und erfahrenen Maurer und Zimmerleute des alten VEB Gesellschaftsbau, nunmehr Heilit & Woerner

Bau AG, und mit ihnen auch Oberbauleiter Gottfried Ringelmann. An eine Begebenheit erinnerten wir uns gemeinsam, als ich den schon schwer Erkrankten Ende des Jahres 2017 besuchte – und freuten uns gemeinsam, wie er das Bauaufsichtsamt mit List und Tücke eines Besseren belehrte. Das hatte verlangt, den schwer geschädigten südöstlichen Treppenturm im Großen Schlosshof gänzlich abzubrechen und neu aufzubauen. Ich hatte das Amt nicht überzeugen können, doch wenigstens den Versuch zu machen, die noch vorhandenen Wandteile zu integrieren. Er sagte daraufhin zu mir: *„Das machen wir trotzdem"*, ließ den gesamten Turm einrüsten, parallel dazu überhängende Bauteile unterbauen und ordnete abschließend an, das Gerüst zu verhängen und die unteren Leitern immer einzuziehen, so *„dass die vom Amt, falls sie unangemeldet auf die Baustelle kommen, nichts sehen und nicht 'ran können"*. Bei der Bauabnahme – der Sachverständige für die konstruktive Sicherung von Baudenkmalen, Wolf-

gang Preiß (1922–2004), bescheinigte hervorragende Handwerksarbeit – räumten die Vertreter der Bauaufsicht ein, dass dies eine gute Entscheidung gewesen sei.

1996 erhielt im Rahmen einer Ausschreibung die Arbeitsgemeinschaft (ARGE) Heilit und Woerner Bau AG mit den Sächsischen Sandsteinwerken Pirna den Zuschlag zu Los 2 beim Wiederaufbau der Frauenkirche, Errichtung des Außenmauerwerkes von Oberkante Terrain bis 8,80 m. Damit wanderten die alterfahrenen Versetzmaurer und Zimmerleute weiter zur Baustelle Frauenkirche. Und mit ihnen wiederum Gottfried Ringelmann. Im April 1997 wurde das Ziel planmäßig erreicht. Bei wohlorganisierter Wärmehaltung innerhalb der Baustelleneinhausung und durch das Vorwärmen der Steine konnte trotz des sehr kalten Winters durchgebaut werden.[5] Das Los 3 schloss sich unmittelbar an und Ende März 1999 wurden 24,30 m erreicht. Gottfried Ringelmann hatte immer wieder mit den Bauleitern und Polieren die nötigen Arbeitsschritte abgestimmt (Abb. 5 und 6) Im April 1999 setzte der letzte, der 4. Bauabschnitt des Rohbaus ein, der mit Errichtung des Turmkreuzes im Jahre 2004 seinen Abschluss fand. 2002 waren die Außengerüste der Fassaden unterhalb der Kuppel gefallen. Inzwischen war Walther Bau AG Augsburg am Werke, der im Jahre 2000 mit Heilit und Woerner fusioniert hatte und 2001 noch mit DYWIDAG zusammenging. Die Männer am Bau, die schließlich die Kuppel wölbten und doppelt gekrümmte Bögen einschalten und in Sandstein versetzten, waren die gleichen geblieben, erwachsen aus der Handwerkertradition der Firmen, wie zum Beispiel der Baumeister Hermann Ullrich, Hermann Menschner, Paul Rauchfuß, Fritz Lorenz und Paul Malters Erben, schließlich zu VEB Gesellschaftsbau Dresden zusammengeschlossen, am Ende Walther Bau. Sie haben herausragende Leistungen vollbracht beim Wiederaufbau des Zwingers, der Katholischen Hofkirche, großen Teilen des Schlosses schon im Zuge der Ruinensicherung in den 60er und 70er Jahren, der

Oper und nun der Frauenkirche. Die Architekten von IPRO Dresden und die Tragwerksplaner Prof. Dr.-Ing. Fritz Wenzel und Prof. Dr.-Ing. Wolfram Jäger sowie der Prüfingenieur Prof. Dr.-Ing. Jörg Peter bildeten mit ihnen auf der Baustelle Frauenkirche eine beeindruckende Arbeitsgemeinschaft.

Der ständige persönliche Kontakt mit den Handwerkern auf allen diesen Baustellen zählt zu den schönsten Erfahrungen meines Berufslebens. Im Jahre 2002, in dem die Welt die nun allseitig sichtbaren neuen Fassaden der Frauenkirche mit ihren wieder eingefügten originalen Steinen staunend zur Kenntnis nahm, galt es für Gottfried Ringelmann, der auch hier eine feste Größe im Baugeschehen war, Abschied zu nehmen. Er hatte das Ruhestandsalter erreicht, aber sein letztes Kind war noch nicht ganz erwachsen, die Kuppel erst zu halber Höhe gediehen. Die mit ihm gewirkt hatten, die nun nach ihm Verantwortung trugen, die er mit geformt hatte, wirkten in seinem Geiste, mit seiner Geradlinigkeit, seinem Gespür für Qualität und in seinem Bewusstsein des Dienstes am Werk bis zur Vollendung der Frauenkirche weiter.[6]

Gottfried Ringelmann starb am 2. Februar 2019.

Bildnachweis

Abb. 1: privat; *Abb. 2, 3:* Siegfried Thienel, Dresden/Archiv Semperclub Dresden; *Abb. 4:* dpa/Picture alliance; *Abb. 5, 6:* Jörg Schöner, Dresden.

[5] Interview mit Eberhard Burger, die Wiederaufbauarbeiten an der Dresdner Frauenkirche im Jahre 1998. Ergebnisse, Erfahrungen, Ausblicke. In: Die Dresdner Frauenkirche. Jahrbuch 5 (1999), S. 17–31, hier: S. 17/18.

[6] Vgl. hierzu: Eberhard Burger, Neunter Baubericht über den Wiederaufbau der Frauenkirche zu Dresden vom Januar bis Dezember 2003.In: Die Dresdner Frauenkirche. Jahrbuch 10 (2004), S. 13–23; Ders., Zehnter Baubericht (Schlussbericht) vom Januar 2004 bis zum Juli 2005. In: Die Dresdner Frauenkirche. Jahrbuch 11 (2005), S. 13–26.

Manfred Kobuch (1935–2018)

Historiker und Archivar im Dienste der Frauenkirche*

VON HANS-JOACHIM JÄGER UND ANDREAS SCHÖNE

Abb. 1 Dr. phil. Manfred Kobuch.
Fotografie 18. September 2009.

Am 6. Juli 2018 verstarb in Dresden nach schwerer Krankheit Dr. phil. Manfred Kobuch, langjähriger verantwortlicher Redakteur des Jahrbuchs „Die Dresdner Frauenkirche" *(Abb. 1)*.[1] Der vielseitige Historiker, kenntnisreiche und hilfsbereite Archivar[2] hatte die Publikation von Beginn an bis zum 21. Band entscheidend geprägt.

Auf dem Weg zum Jahrbuch „Die Dresdner Frauenkirche"

Von Anfang an sah sich die Bürgerinitiative zum Wiederaufbau der Frauenkirche der Aufgabe gegenübergestellt, die weit verbreitete Ablehnung ihres Vorhabens zu überwinden. Noch wurde der Wiederaufbau der Frauenkirche nämlich von zahlreichen Journalisten, Architekten, Denkmalpflegern und Kunsthistorikern, auch mit kirchlichem Hintergrund, massiv hinterfragt und infrage gestellt. Fortdauernd wurde lautstark dagegen polemisiert. Dem stellten die Initiatoren des Wiederaufbaus die außerordentliche Bedeutung des Vorhabens, die von ihm zu erwartende Wirkung auf

* Anmerkung des Herausgebers: Der vorliegende Beitrag beschränkt sich auf die Würdigung des Wirkens von Manfred Kobuch im Zusammenhang der Entstehung und Herausgabe des Jahrbuchs „Die Dresdner Frauenkirche".

[1] Vgl. In memoriam. In: Rundbrief der Gesellschaft zur Förderung der Frauenkirche Dresden e.V. 28 (2018), S. 28.

[2] Zu Manfred Kobuch liegt bisher nur eine kurze Veröffentlichung vor: Karlheinz Blaschke, Nachruf auf Dr. Manfred Kobuch (1935–2018). In: Sächsische Heimatblätter 64 (2018) 4, S. 483. Ein umfangreicher Beitrag zu Leben und Werk von Agatha und Manfred Kobuch soll 2020 erscheinen: Uwe Schirmer, Agatha Kobuch (1933–2018), Manfred Kobuch (1935–2018). Ein Nachruf (Arbeitstitel). In: Neues Archiv für Sächsische Geschichte 90 (2019). Der schon lange angekündigte, aber bisher nie vollendete Band mit Beiträgen von Manfred Kobuch soll nach Veränderungen in der Herausgeberschaft nun im Herbst 2019 vorliegen: Manfred Kobuch, Meißnisch-sächsische Mittelalterstudien, Ausgewählte Schriften. Hrsg. v. Uwe John und Markus Cottin, Markkleeberg 2019 (Schriften der Rudolf-Kötzschke-Gesellschaft. 6). Darüber hinaus hatte Manfred Kobuch von 1995 bis 2018 in zahlreichen Gesprächen mit Hans-Joachim Jäger regelmäßig Angaben zu seinem Werdegang gemacht. Der vorliegende Beitrag beruht überall da, wo die Anmerkungen nichts anderes aussagen, auf den Erinnerungen von Hans-Joachim Jäger.

die Bürgergesellschaft und auf die Kirche sowie die Bemühung um Versöhnung früherer Kriegsgegner und die Überwindung von Zerstörung gegenüber.[3]

Bald wurde aber klar, dass unabhängig von dieser Diskussion zügig die Frage der Bauherrschaft für den Wiederaufbau zu klären war. Dazu wurde am 23. November 1991 auf Initiative der Gesellschaft zur Förderung des Wiederaufbaus der Frauenkirche Dresden e.V.[4] die Stiftung Frauenkirche Dresden e.V.[5] gegründet. Gründungsmitglieder waren eine Reihe von Mitgliedern der Wiederaufbau-Fördergesellschaft sowie diese und das Ev.-Luth. Landeskirchenamt Sachsens als Körperschaften. Der Stiftungsverein berief schon am 17. Dezember 1991 einen Fachbeirat mit Arbeitsgruppen für Denkmalpflege, Kunstgeschichte und Archäologie (Sprecher: Prof. Dr. phil. habil. Heinrich Magirius), für Architektur und Konstruktion (Sprecher: Architekt Prof. Dr.-Ing. Dr. h. c. Curt Siegel), für Spenden, Werbung und Recht (Hans-Christian Hoch und Notar Dr. jur. Peter Horn de la Fontaine) sowie für Dokumentation (Dr. Claus Fischer u. a.).[6] Recht bald wurde erkannt, dass der Wiederaufbau der Frauenkirche und alle damit verbundenen historischen, kunsthistorischen, bautechnischen und sonstigen Fragen erforscht und in einer wissenschaftlichen Ansprüchen genügenden Form publiziert werden müssten. So regte Heinrich Magirius (*1934) in seiner Einladung an die Mitglieder der Arbeitsgruppe für Denkmalpflege, Kunstgeschichte und Archäologie Anfang 1992 an: *„Ferner wäre zu überlegen, ob ein wissenschaftliches Periodikum zum Thema Frauenkirche möglich und nützlich wäre und welche Publikationen zur Frauenkirche gefördert werden sollten."*[7] In der Ende Januar 1992 abgehaltenen Beratung im Institut für Denkmalpflege wurde neben anderen Fragen auch die Publikation erörtert: *„Schließlich wird der Arbeitsgruppe Öffentlichkeitsarbeit der Vorschlag gemacht, eine periodische Zeitschrift analog zum Kölner Domblatt herauszugeben. Die Arbeitsgruppe [Denkmalpflege, Kunstgeschichte und Archäologie] erklärt ihre Bereitschaft zur Mitarbeit."*[8]

Am 12. Februar 1993 waren die Baustelle eröffnet und zeitgleich in zwei Ausstellungsräumen die Besucherbetreuung durch ehrenamtliche Helfer der Wiederaufbau-Fördergesellschaft aufgenommen worden.[9] Die dort gemachten Erfahrungen bestätigten die be-

reits artikulierte Notwendigkeit einer umfangreichen und regelmäßigen Publikation. Dabei gab es anfangs durchaus unterschiedliche Vorstellungen von deren Charakter.[10] In der Arbeitsgruppe Denkmalpflege, Kunstgeschichte und Archäologie des Stiftungsvereins ist das Thema von Heinrich Magirius jedenfalls weiter behandelt worden. Gemeinsam mit dem Dresdner Kunsthistoriker Hans Joachim Neidhardt (*1925) legte er im Juli 1993 einen Entwurf dazu vor, der bereits wesentliche Elemente der späteren Jahrbücher enthält: die jährliche Erscheinungsweise, den Charakter als wissenschaftliche Publikation und als Dokumentation sowie die Installierung einer Redaktion und eines professionell arbeitenden Redakteurs. Auch wurden die Möglichkeit einer Verlagspublikation erwogen und zum ersten Mal der Begriff „Jahrbuch" genannt.[11] Um einen Eindruck vom möglichen Anklang des neuen Jahrbuchs zu erhalten hatte die Wiederaufbau-Fördergesellschaft in einer großen Kampagne im August 1994 zur Subskription eingeladen. Der Rücklauf war überwältigend, bisweilen anrührend und enthielt oft

[3] Vgl. Claus Fischer, Hans-Joachim Jäger, Manfred Kobuch, Die Dresdner Frauenkirche. Von den Anfängen bis zur Gegenwart. Ein chronologischer Abriß, Dresden 2007, S. 81–88.

[4] Nachfolgend: Wiederaufbau-Fördergesellschaft.

[5] Nachfolgend: Stiftungsverein.

[6] Vgl. Claus Fischer, Hans-Joachim Jäger, Manfred Kobuch, Die Dresdner Frauenkirche (wie Anm. 3), S. 88–89.

[7] Stadtarchiv Dresden, unverzeichneter Bestand der Gesellschaft zur Förderung des Wiederaufbaus der Frauenkirche Dresden e.V. [künftig abgek.: StAD, Wiederaufbau-Fördergesellschaft], Heinrich Magirius, An die Mitglieder der zu bildenden Arbeitsgruppe „Denkmalpflege, Kunstgeschichte und Archäologie" der „Stiftung Frauenkirche". Dresden 14.1.1992.

[8] Vgl. StAD, Wiederaufbau-Fördergesellschaft, H[einrich] Magirius, Niederschrift zu der Ersten Sitzung der Arbeitsgruppe „Denkmalpflege, Kunstgeschichte und Archäologie" am 27.1.1992 im Institut für Denkmalpflege. [Dresden o. D.] S. 4.

[9] Vgl. Claus Fischer, Hans-Joachim Jäger, Manfred Kobuch, Die Dresdner Frauenkirche (wie Anm. 3), S. 93.

[10] So war noch unklar, ob die Publikation einen eher journalistisch-magazinartigen oder wissenschaftlichen Charakter tragen, wie oft sie erscheinen und ob sie die bisherigen Publikationen (z. B. die Rundbriefe zur Mitgliederinformation) ergänzen oder ersetzen sollte usw.

[11] Vgl. StAD, Wiederaufbau-Fördergesellschaft, Hans Joachim Neidhardt, Heinrich Magirius, Entwurf. Schaffung eines Periodikums (Jahrbuchs) der Gesellschaft zur Förderung des Wiederaufbaus der Dresdner Frauenkirche. Dresden 10.7.1993.

inhaltliche Anregungen.[12] Damit schien belegt, dass das Jahrbuch auf großes Interesse stoßen würde. Die nächsten Überlegungen galten der Themenauswahl, wirtschaftlichen Voraussetzungen, der wünschenswerten Einbeziehung des Jahrbuchs in die laufende Spendenwerbung, seiner ebenfalls wünschenswerten (teilweisen) Finanzierung durch Sponsoren und organisatorischen Fragen. Auch wurden Erkundigungen zu denkbaren Verlagen eingeholt. Schließlich erbat Heinrich Magirius im August 1994 ein Angebot beim Verlag Hermann Böhlaus Nachfolger Weimar Gmbh & Co. Der Arbeitsgruppe stand dabei das Kölner Domblatt[13] vor Augen: Vierfarbdruck, einige farbige Abbildungen, 50 SW-Abbildungen, Umfang ca. 224 Seiten. Im November 1994 kam die Zusage des Verlagsleiters Dr. Joachim Bensch, dass der Verlag Hermann Böhlaus Nachfolger Weimar das Jahrbuch in sein Verlagsprogramm aufnehmen werde.[14]

Zu dieser Zeit führte Heinrich Magirius viele Gespräche, um eine wissenschaftlich qualifizierte, in der Redaktions- und Publikationsarbeit erfahrene Person für das Jahrbuch zu finden. Zum Jahresende 1994 schlug er vor, Manfred Kobuch hierfür um seine Mitarbeit zu bitten, was Anfang Januar 1995 dann auch passierte. Inzwischen waren nämlich die Konzeption für den ersten Band abgestimmt und mögliche Autoren zu einem Beitrag eingeladen worden. Noch im Januar 1995 hatte sich Manfred Kobuch bereiterklärt, die Arbeit zu übernehmen.[15] Damit sollte eine fast ein Vierteljahrhundert währende außerordentlich fruchtbare Zusammenarbeit beginnen.

Verantwortlicher Redakteur des Jahrbuchs „Die Dresdner Frauenkirche" 1995–2005

Unverzüglich nach seiner Zusage und der Klärung vertraglicher Fragen nahm Manfred Kobuch seine Arbeit auf. Er erhielt nach und nach alle im Sächsischen Landesamt für Denkmalpflege eingehenden Typo- bzw. Manuskripte, redigierte und korrigierte diese und gab sie dann zur Niederschrift zurück.[16] Nach der Bitte des Verlages um einen Werbetext erarbeitete Manfred Kobuch auch hierfür einen Entwurf. Um den gewünschten Erscheinungstermin Ende Oktober 1995 zur Mitgliederversammlung der Wiederaufbau-Fördergesellschaft

zu ermöglichen, war die Abgabe aller Texte an den Verlag für Mai 1995 vorgesehen. Ansätze zur Anzeigenwerbung für das Jahrbuch brachten, auch mit zeitweiliger Agenturunterstützung, leider keine nennenswerten Erfolge und mussten später mit Rücksicht auf das Gemeinnützigkeitsrecht gänzlich unterbleiben. Im Juli 1995 machte der Gestalter des Verlags neben technischen Hinweisen auch einen wichtigen Vorschlag zum Format des Buches, zur grafischen Gestaltung und zur Bildanordnung. Bisher war ja das Format des Kölner Domblatts (17 × 24 cm) in einspaltigem Satz vorgesehen. Dadurch wäre für die Abbildungen nur eine bestimmte Größe in Frage gekommen. Er schlug daher das Format 20 × 24 cm vor, was die Zweispaltigkeit des Textes und damit mehr Variabilität bei den Formaten und der Anordnung der Bilder ermöglichen sollte. Manfred Kobuch unterstützte diesen Vorschlag, war er doch in der Redaktionsarbeit schon mit Wünschen zur Bildanordnung und zu den Bildunterschriften konfrontiert worden, die im ursprünglichen Format nicht hätten erfüllt werden können. Anfang August 1995 übermittelte der Verlag die Fahnenabzüge (für die Redaktion in mehreren Exemplaren) mit der Bilderaufteilung. Der ursprünglich vorgesehene Bildanhang konnte entfallen, da die Abbildungen auch wegen der Formatänderung in den Text eingeordnet worden waren. In der sehr kurzen Zeit von nur zwei Wochen erledigte Manfred Kobuch wie vom Verlag gewünscht die Fahnenkorrektur.

[12] So hinterließ ein Subskribent die folgende Notiz: „*Dipl. Arch. G. F. C. Rogge, Bundesbahndirektor a. D.* […], *Ich füge einen Spruch von Goethe 1826 bei, den Sie in dem Jahrbuch verwenden könnten. Eine nachträgliche Geburtstagsbitte zu meinem 90ten. […] Ich stiftere [sic!] meine Geldgesch. 1.200.*" Vgl. StAD, Wiederaufbau-Fördergesellschaft, G[eorg] Friedrich Carl Rogge, Subskription. Hannover 6.8.1994.

[13] Vgl. Kölner Domblatt. Jahrbuch des Zentral-Dombau-Vereins. Hrsg. v. Arnold Wolff und Rolf Lauer, Köln 1993.

[14] Vgl. StAD, Wiederaufbau-Fördergesellschaft, J o a c h i m B e n s c h , Brief an das Landesamt für Denkmalpflege, Landeskonservator Prof. Dr. Heinrich Magirius. Weimar 11.11.1994.

[15] Vgl. StAD, Wiederaufbau-Fördergesellschaft, H e i n r i c h M a g i r i u s , Brief an Hans-Joachim Jäger. Dresden 23.1.1995.

[16] Bis 1999 konnte Heinrich Magirius große Teile seiner Herausgebertätigkeit vom Landesamt aus erledigen. Die redigierten bzw. korrigierten Typo- oder Manuskripte mussten maschinenschriftlich umgesetzt werden, was sich in ziemlicher Dichte wiederholte. Anfänglich geschah dies im Landesamt, bei wachsender Menge dann durch ein Schreibbüro im Auftrag der Wiederaufbau-Fördergesellschaft.

Anfang September 1995 teilte nun aber die Stiftung Frauenkirche Dresden[17] mit, dass sie als Mitherausgeberin (noch) nicht genannt werden solle. Begründet wurde dies damit, dass man den inhaltlichen Ansatz des Jahrbuchs noch nicht übersehen könne. Ab 1996 gehörte sie dann neben der Wiederaufbau-Fördergesellschaft zu den herausgebenden Körperschaften. Im September 1995 setzte sich die durch Manfred Kobuch geleistete intensive Korrektur- und Redaktionsarbeit weiter fort. Dies betraf die Geleitworte, Bildunterschriften, Bildnachweise usw. Im Oktober 1995 gab der Geschäftsführer der Wiederaufbau-Fördergesellschaft Dr. Hans-Joachim Jäger (* 1946) nach Abstimmung mit dem engeren Vorstand dem Verlag den Auftrag zur Herstellung des ersten Jahrbuchs im Format 20 × 24 cm mit 280 Seiten als Broschur in einer Auflage von 3.000 Exemplaren. Später wurde hierzu ein Rahmenvertrag verhandelt. Wie angestrebt lag es dann zur 5. Ordentlichen Mitgliederversammlung der Wiederaufbau-Fördergesellschaft am 28. Oktober 1995 in Dresden auch wirklich vor.

In seinem Geleitwort formulierte der Vorsitzende der Wiederaufbau-Fördergesellschaft Ludwig Güttler (* 1943) das Anliegen des Jahrbuchs so: *„Die wichtigsten Ergebnisse unserer vielfältigen, mehrjährigen, engagierten und unermüdlichen Arbeit für den Wiederaufbau und dessen Voraussetzungen zeigt der nun vorliegende erste Band des Jahrbuches zur Dresdner Frauenkirche. Alle Berichte und Abhandlungen werden auch der Forschung dienen. Die hier erstmals vorgelegte Dokumentation über die an diesem weltberühmten Baudenkmal bisher geleistete und noch zu leistende Wiederaufbauarbeit wird Selbstverpflichtung all derer sein, die sich für den Wiederaufbau einsetzen."*[18]

In einem Pressegespräch der Wiederaufbau-Fördergesellschaft wurde das Jahrbuch am 30. Oktober 1995 öffentlich vorgestellt.[19]

Die Resonanz unter den Mitgliedern und darüber hinaus war überaus positiv. So hatte sich z. B. der Kölner Dombaumeister Arnold Wolff (*1932) würdigend geäußert, ermunterte zur Fortsetzung und betonte, dass es von großer Wichtigkeit sei, dass ein langfristig geplantes Werk von Anfang an ein hohes Niveau, aber auch eine klare, sich stets wiederholende Gliederung aufweise.

Hans Joachim Neidhardt, einer der Ideengeber des Jahrbuchs, formulierte in einer Rezension einen hohen Anspruch: *„Wenn die folgenden Jahrbücher das Niveau dieses ersten Bandes halten können, kann aus der den Wiederaufbau begleitenden Reihe ein wissenschaftliches Kompendium von internationalem Rang werden."*[20]

Herausgeber, Redaktion und Redakteur haben in den folgenden Jahrzehnten diesen Anspruch stets vor Augen gehabt. Die Tätigkeit Manfred Kobuchs war dabei von einigen herausragenden Fähigkeiten bzw. Eigenschaften geprägt. So verfügte er über ein immenses Fachwissen in allen Teildisziplinen der Geschichte, insbesondere der Landesgeschichte, und den Historischen Hilfswissenschaften, aber auch in der Kunstgeschichte. Wo er nicht weiter kam, etwa in der Theologie oder in baufachlichen Fragen, holte er sich Rat bei Fachleuten und aus der Literatur. Zu Gute kamen ihm seine ungeheure Quellen- und Literaturkenntnis sowie seine heuristische Zielsicherheit. Zentral für seine Arbeitsweise war das Autopsieprinzip. Abgeleitet vom griechischen αυτός (selbst, persönlich) und οψις (das Sehen, Erblicken, der Anblick) beschreibt es das persönliche In-Augenschein-Nehmen eines beliebigen Sachverhalts. Der Begriff wird überwiegend in der Naturwissenschaft gebraucht. In der Geschichtswissenschaft relevant ist seine bibliothekswissenschaftliche Bedeutung als eine *„Arbeitsmethode der Bibliographie, wonach die bibliographische Titelbeschreibung nicht nach sekundären Quellen, sondern nur anhand der Originalwerke selbst vorgenommen wird."*[21] Manfred Kobuch hatte sich bei seiner Redaktionstätigkeit dieser auf-

[17] 1994 hatten der Freistaat Sachsen, die Landeshauptstadt Dresden und die Evangelisch-Lutherische Landeskirche Sachsens die Stiftung Frauenkirche Dresden als Stiftung bürgerlichen Rechts gegründet. Sie war die Rechtsnachfolgerin des Stiftungsvereins. Vgl. Claus Fischer, Hans-Joachim Jäger, Manfred Kobuch, Die Dresdner Frauenkirche (wie Anm. 3), S. 97.

[18] Ludwig Güttler, Geleitwort. In: Die Dresdner Frauenkirche. Jahrbuch 1 (1995) S. 8.

[19] Vgl. StAD, Wiederaufbau-Fördergesellschaft, Pressemitteilung anlässlich der 5. Ordentlichen Mitgliederversammlung der Gesellschaft zur Förderung des Wiederaufbaus der Frauenkirche Dresden e.V. [Dresden] 30.10.1995.

[20] Dresdner Neueste Nachrichten. 17./18.2.1996.

[21] Brockhaus Enzyklopädie in vierundzwanzig Bänden. Zweiter Band. Mannheim ¹⁹1987, S. 414; Vgl. Hans Salie, Vorwort. In: J. C. Poggendorff: Biographisch-literarisches Handwörterbuch der exakten Naturwissenschaften. Band VIIa: Supplement. Bearb. v. Rudolph Zaunick. Berlin 1971, S. V–VI, bes. S. V.

durch die Kriegszerstörungen 1760 während des Siebenjährigen Krieges, die auch die Kreuzkirche betroffen haben, wurden die gottesdienstlichen Handlungen der Haupt- und Pfarrkirche notgedrungen in der Frauenkirche vollzogen. Da in der Frauenkirche keine Taufe vorhanden war, behalf man sich mit einem Provisorium.[4] Die Vorstellungen des Baumeisters

[1] Menzhausen, Joachim, Der Altar der Dresdner Frauenkirche und der Bildhauer Johann Christian Feige d. Ä. In: Die Dresdner Frauenkirche. Jahrbuch 4 (1998), S. 135–163; Hennig, Gitta Kristine, Die Bauplastik am Außenbau und die bildhauerischen Auszierungen im Innenraum der Frauenkirche zu Dresden durch den Bildhauer Johann Christian Feige d. Ä. 1. Teil. In: Die Dresdner Frauenkirche. Jahrbuch 5 (1999), S. 63–93; dies., Die Bauplastik am Außenbau und die bildhauerischen Auszierungen im Innenraum der Frauenkirche zu Dresden durch den Bildhauer Johann Christian Feige d. Ä. 2. Teil. In: Die Dresdner Frauenkirche. Jahrbuch 6 (2000), S. 25–63; Titze, Mario, Die kunsthistorische Einordnung des Werkes von Johann Christian Feige. In: George Bähr. Die Frauenkirche und das bürgerliche Bauen in Dresden. Dresden 2000, S. 103–109, 198 f., 202.
[2] Titze, Mario, Barockplastik in Freiberg. In: Hoffmann, Yves und Uwe Richter (Hrsg.): Denkmale in Sachsen. Stadt Freiberg, Beiträge, Bd. II, Freiberg 2003, S. 695–728, hier S. 720; Richter, Uwe, Freiberger Bauchronik. Zur Baugeschichte der Petrikirche in Freiberg. In: Mitteilungen des Freiberger Altertumsvereins 93 (2003), S. 185–210, hier S. 203.
[3] Wetzel, Christoph, Das kirchliche Leben an der Frauenkirche zu Dresden von ihrer Weihe 1734 bis zu ihrer Zerstörung 1945. 1. Teil. In: Die Dresdner Frauenkirche. Jahrbuch 7 (2001), S. 113–135, hier S. 113.
[4] Ebd., S. 133; Wetzel, Christoph, Das kirchliche Leben an der Frauenkirche zu Dresden von ihrer Weihe 1734 bis zu ihrer Zerstörung 1945. 2. Teil. In: Die Dresdner Frauenkirche. Jahrbuch 8 (2002), S. 127–152, hier S. 127.

Abb. 2 Korrekturen von Manfred Kobuch in einem Typoskript, 2008.

wendigen Methode verschrieben, indem er bei der kritischen Prüfung von Quellen- und bibliographischen Nachweisen, Schreibweisen, Datierungen und zahlreichen anderen Angaben nur dem eigenen Augenschein vertraute *(Abb. 2)*. Dabei war auch seine große Sprachkenntnis (selbstverständlich Latein, ferner Russisch, Tschechisch und Polnisch, auch Englisch und Französisch) von erheblichem Vorteil, konnte er doch weitgehend auf Übersetzungen verzichten bzw. solche in den redigierten Texten treffsicher verbessern. Mit größtem Engagement, persönlicher Zurückhaltung und penibler Sorgfalt stellte er sich in den Dienst der Aufgabe.

Aber auch inhaltlich hat er zu den Jahrbüchern wesentlich beigetragen. So war schon während der Subskription, aber auch bei vielen anderen Gelegenheiten, oft der Wunsch nach Beiträgen zu Leben und Werk George Bährs (1666–1738) geäußert worden. Manfred Kobuch schlug in Kenntnis älterer Forschungen die Wiederveröffentlichung mehrerer Beiträge zum Baumeister der Frauenkirche vor, die er z. T. erstmalig mit Anmerkungen versehen hat. Ein Beitrag von Otto Richter (1852–1922) lag ihm am Herzen, da dieser doch die lang anhaltende, bis in die Gegenwart hineinwirkende Behauptung, George Bähr sei vom Gerüst gestürzt, richtiggestellt hatte.[22] Zwei Beiträge von Helmut Petzold (1911–1996) und Curt von Loeben (1870–1930) brachten wertvolle Informationen zu Kindheit, Vorfahren und Nachkommen George Bährs.[23]

Auch als Autor trat er im Jahrbuch in Erscheinung. In zwei Beiträgen zur Frühzeit der Frauenkirche konnte er durch scharfsinnige Quellenkritik die implizite und explizite Ersterwähnung der Frauenkirche nachweisen.[24] Ein kleiner Beitrag Manfred Kobuchs, der darüber hinaus auch als Rezensent in Erscheinung trat, beschäftigte sich mit dem Ersten Internationalen Künstler-Symposium auf der Baustelle der Frauenkirche in Dresden.[25]

[22] Vgl. Otto Richter, Meister George Bährs Tod. In: Die Dresdner Frauenkirche. Jahrbuch 2 (1996), S. 243–246, bes. S. 245.
[23] Vgl. Helmut Petzold, George Bähr und seine erzgebirgischen Vorfahren. In: Die Dresdner Frauenkirche. Jahrbuch 3 (1997), S. 177–183; Curt von Loeben, George Bährs Kinder und ihre Schicksale. In: Die Dresdner Frauenkirche. Jahrbuch 3 (1997), S. 185–187.
[24] Vgl. Manfred Kobuch, Die Anfänge der Dresdner Frauenkirche. In: Die Dresdner Frauenkirche. Jahrbuch 8 (2002), S. 47–52; Manfred Kobuch, Ein Präsentationstreit um die Dresdner Fraunkirche und deren urkundliche Ersterwähnung. In: Die Dresdner Frauenkirche. Jahrbuch 9 (2003), S. 183–190.
[25] Vgl. Manfred Kobuch, Eine Stele für die Dresdner Frauenkirche. In: Die Dresdner Frauenkirche. Jahrbuch 9 (2003), S. 199–201; Manfred Kobuch, Rezension zu Matthias Gretzschel. Die Dresdner Frauenkirche. Hamburg 1994. In: Die Dresdner Frauenkirche. Jahrbuch 2 (1996), S. 263–264; Manfred Kobuch, Rezension zu Frank-Bernhard Müller, Ernst Ullmann, Bibliographie zur Kunstgeschichte in Sachsen. Leipzig 2000. In: Die Dresdner Frauenkirche. Jahrbuch 7 (2001), S. 299.

Elf Bände des Jahrbuchs erschienen bis zum Abschluss des Wiederaufbaus der Frauenkirche 2005. Zum vorläufigen Abschluss der Reihe hin war Manfred Kobuch wesentlicher Hinweisgeber bei der Er- und Bearbeitung zweier Bibliographien zur Frauenkirche[26] und des Inhaltsverzeichnisses aller in den Jahrbüchern bisher behandelten Themen.[27] Manfred Kobuch hatte sich auch dafür eingesetzt, dieses Inhaltsverzeichnis dem Jahrbuch 2005 als Sonderdruck beizugeben, sah er darin doch ein wertvolles Handwerkszeug für die Leser, was sich in den nächsten Jahren in der Praxis bestätigen sollte.

Mit dem Abschluss des Wiederaufbaus hatte sich auch der Vereinszweck der Wiederaufbau-Fördergesellschaft erledigt, die die wesentliche geistige und wirtschaftliche Trägerin des Jahrbuchs seit 1995 gewesen war. Sie musste in der Folgezeit liquidiert werden. Die Initiatoren des Wiederaufbaus der Frauenkirche hatten vorsorglich bereits 2003 die Gesellschaft zur Förderung der Frauenkirche Dresden e. V.[28] gegründet, um das bürgerschaftliche Engagement für die Frauenkirche weiterzuführen.[29] Im Geleitwort zum elften Band des Jahrbuchs äußerte Heinrich Magirius die Hoffnung, dass das Jahrbuch dennoch fortgesetzt werden möge: *„Ob dieser schöne Gedanke verwirklicht werden kann, wird vor allem von der Handlungsfähigkeit der neu gegründeten ‚Gesellschaft zur Förderung der Frauenkirche Dresden e. V.' abhängen. Gute Wünsche der Redaktion sind dieser Absicht allemal sicher."*[30] Doch sollte es noch drei Jahre dauern, bis der zwölfte Band erscheinen konnte.

Chronologischer Abriss zur Geschichte der Frauenkirche

Zur Unterstützung der ehrenamtlichen Arbeit der Helfer, die über die Frauenkirche, ihre Geschichte und ihren Wiederaufbau in der Unterkirche informierten und um Spenden warben, war vom Arbeitskreis Theologie des Vorstands der Wiederaufbau-Fördergesellschaft, Sprecher: Pfarrer Stefan Schwarzenberg (* 1963), verschiedenes Text- und Informationsmaterial zur Geschichte der Frauenkirche zusammengestellt worden, das den Helfern als Broschüre in gedruckter Form zur Verfügung gestellt werden sollte.[31] Dieses hielt einer kritischen Prüfung aber nicht stand.

Eine weitere Bearbeitung schien unumgänglich, und zwar nicht nur, um auch den Kenntnisstand der Jahrbücher dort korrekt abzubilden. So kam die Broschüre vor 2005 nicht mehr zustande. Schnell wurde deutlich, dass eine fast vollständige Neubearbeitung erforderlich werden würde. Dieser Aufgabe stellte sich unter Mitwirkung von Hans-Joachim Jäger und Claus Fischer (1930–2014) vor allem Manfred Kobuch, wobei seine jahrzehntelangen Erfahrungen auch hier in höchstem Maße Früchte trugen. Die ursprünglich geplante Broschüre konnte 2007 als eine sehr stark komprimierte Chronologie der Frauenkirche von ihren Anfängen bis 2005 in Buchform erscheinen.[32] Karlheinz Blaschke (*1927) äußerte knapp, damit komme endlich Ordnung in die ganze Geschichte. Teile der Chronologie waren bereits 2006 als Beitrag in einem von Ludwig Güttler herausgegebenen Sammelband erschienen.[33]

26 Frauenkirche Dresden. Bibliographie 1680–1989. Bearb. v. Rudolf Quaiser. In: Die Dresdner Frauenkirche. Jahrbuch 10 (2004), S. 247–288; Frauenkirche Dresden. Bibliographie 2001–2004 mit Nachträgen 1993–2000. Bearb. v. Ulrich Voigt. In: Die Dresdner Frauenkirche. Jahrbuch 11 (2005), S. 339–367.

27 Die Dresdner Frauenkirche. Jahrbuch zu Ihrer Geschichte und zu ihrem archäologischen Wiederaufbau. Bibliographie des Inhalts. Band 1 (1995) – Band 11 (2005). Bearb. v. Ulrich Voigt. (Sonderdruck) Weimar 2005.

28 Nachfolgend: Fördergesellschaft.

29 Vgl. Claus Fischer, Hans-Joachim Jäger, Manfred Kobuch, Die Dresdner Frauenkirche (wie Anm. 3), S. 122, 133.

30 Heinrich Magirius, Editorial. In: Die Dresdner Frauenkirche. Jahrbuch 11 (2005), S. 9.

31 Vgl. Stefan Schwarzenberg, Der Wiederaufbau der Dresdner Frauenkirche als theologische Herausforderung. 8 Jahre Arbeitskreis Theologie des Vorstands der Gesellschaft zur Förderung des Wiederaufbaus der Frauenkirche Dresden e. V. In: Rundbrief 15 (2005), S. 9–15, bes. S. 11.

32 Vgl. Claus Fischer, Hans-Joachim Jäger, Manfred Kobuch, Die Dresdner Frauenkirche (wie Anm. 3).

33 Vgl. Claus Fischer, Hans-Joachim Jäger, Manfred Kobuch, Chronologischer Abriß zur Geschichte des Wiederaufbaus der Frauenkirche Dresden 1945–2005. In: Der Wiederaufbau der Dresdner Frauenkirche. Botschaft und Ausstrahlung einer weltweiten Bürgerinitiative. Hrsg. v. Ludwig Güttler unter Mitarbeit von Hans-Joachim Jäger, Uwe John und Andreas Schöne. Regensburg ¹2006, ²2007, S. 321–350.

Verantwortlicher Redakteur des Jahrbuchs „Die Dresdner Frauenkirche" 2008–2017

Nachfragen aus der Leserschaft und eine hinreichende Zahl noch nicht behandelter Themen ließen eine Fortsetzung des Jahrbuchs auch über den Wiederaufbau der Frauenkirche hinaus wünschenswert erscheinen. Beratungen im Vorstand der Fördergesellschaft und die Prüfung der wirtschaftlichen Möglichkeiten gingen der Wiederaufnahme der Reihe voraus. Die begrenzt zur Verfügung stehenden Mittel und das Gebot zu deren sparsamer Verwendung führten zu einem Neubedenken der Vertragsbeziehung mit einem Verlag. Eine Ausschreibung unter der Beratung des in solchen Fragen erfahrenen Historikers Uwe John (*1960) führte zu Angeboten und Verhandlungen, die eine Neubeauftragung des Verlags Schnell & Steiner, Regensburg, nach sich zogen. Als verantwortlicher Redakteur konnte wieder Manfred Kobuch gewonnen werden. Als hätte es keine mehrjährige Pause gegeben nahm er von 2008 an in gewohnter Weise seine Redaktionstätigkeit wieder auf, allerdings nunmehr weitgehend ehrenamtlich. Darüber hinaus stellte er in zwei Beiträgen die Widerspiegelung der Frauenkirche in den Dresdner Stadtbüchern von 1423 bis 1533 dar,[34] gab einen Überblick über das anlässlich ihrer Weihe (30. Oktober 2005) erschienene Schrifttum zur Frauenkirche[35] und war erneut als Rezensent tätig.[36] Für seine jahrzehntelange aufopferungsvolle Arbeit würdigte ihn die Fördergesellschaft am 27. Oktober 2012 durch die Verleihung der Ehrenmitgliedschaft *„in Würdigung*
– *seiner Leistungen als verantwortlicher Redakteur des Jahrbuchs „Die Dresdner Frauenkirche" seit 1995,*
– *seiner dafür eingesetzten profunden historischen, archivarischen und sprachlichen Kenntnisse, Erfahrungen und Sorgfalt,*
– *seines fachübergreifenden Anspruchs und seiner wissenschaftlichen Tiefe, mit der er die sprichwörtliche Qualität des Jahrbuchs wesentlich mit prägte,*
– *seines dafür diszipliniert und selbstverständlich aufgebrachten immensen Arbeitspensums, seiner uneigennützigen, im Hintergrund erbrachten Hilfe für zahlreiche Autoren*
– *und seiner wichtigen Beiträge mit neuesten Forschungsergebnissen."*[37] *(Abb. 3)*

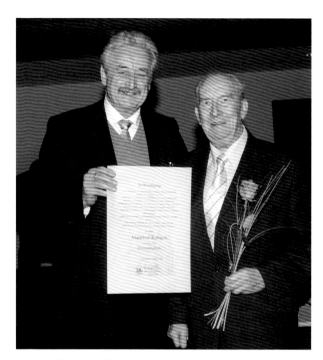

Abb. 3 Dresden, Haus der Kirche – Dreikönigskirche. Verleihung der Ehrenmitgliedschaft während der 9. Ordentlichen Mitgliederversammlung, v. l.: Prof. Ludwig Güttler, Dr. phil. Manfred Kobuch, 27. Oktober 2012.

Die Redaktionsarbeit war ihm, wenngleich durch fortscheitende Krankheit eingeschränkt, noch bis September 2017 möglich. Bis zuletzt behielt er seinen wachen, kritischen Blick und konnte noch wertvolle Hinweise

[34] Vgl. M a n f r e d K o b u c h, Die Dresdner Frauenkirche im Spiegel der in die Dresdner Stadtbücher eingetragenen Rechtshandlungen. 1. Teil: 1423–1505. In: Die Dresdner Frauenkirche. Jahrbuch 13 (2009), S. 85–91, 2. Teil: 1509–1533. In: Die Dresdner Frauenkirche. Jahrbuch 15 (2011), S. 37–39.

[35] Vgl. M a n f r e d K o b u c h, Das anlässlich der Vollendung des Wiederaufbaus der Dresdner Frauenkirche erschienene Schrifttum. Auswahl und Bilanz. 1. Teil. In: Die Dresdner Frauenkirche. Jahrbuch 12 (2008), S. 97–102.

[36] Vgl. M a n f r e d K o b u c h, Rezension zu Heinrich Magirius, Die Geschichte der Denkmalpflege Sachsens 1945–1989. Hans Nadler zum 100. Geburtstag. Dresden 2010. In: Die Dresdner Frauenkirche. Jahrbuch 17 (2013) S. 225–228.

[37] Rundbrief der Gesellschaft zur Förderung der Frauenkirche Dresden e.V. 23 (2013), S. 27.

Abb. 4 Bände 1 bis 21 des Jahr-
buchs „Die Dresdner Frauenkirche",
1995–2005, 2008–2017.

zu den Beiträgen oder den Fahnenkorrekturen geben *(Abb. 4).*

Am 24. Juli 2018 wurde Manfred Kobuch auf dem Friedhof Dresden-Leuben an der Seite seiner Frau Agatha, die ihm nur wenige Monate vorausgegangen war, christlich bestattet. Besonders schön war es nicht zuletzt für seine Familie, dass einige frühere Wegbegleiter aus Leipziger und Dresdner Zeit dabei sein konnten, darunter Männer aus seiner Generation wie Gerhard Billig (1927–2019) und Heinrich Magirius. Mit Manfred Kobuch verlieren wir einen vornehmen Gelehrten von enormer Sorgfalt, großer Hilfsbereitschaft und wissenschaftlicher Umsicht, der seinen Blick immer wieder mit besonderer Freude über Disziplingrenzen hinaus weitete. Seine Tätigkeit als verantwortlicher Redakteur des Jahrbuchs „Die Dresdner Frauenkirche" hat er stets als dienende Aufgabe verstanden. In die Buchreihe hat er einen wesentlichen Teil seiner Lebenszeit eingebracht. Er hat uns mehr gegeben als wir ihm jemals geben konnten. Wir werden ihn stets in dankbarer Erinnerung behalten. Sein Tod reißt eine schmerzliche Lücke, die nur schwerlich zu schließen sein wird.

Bildnachweis

Abb. 1, 3: Renate Beutel, Dresden; *Abb. 2:* Gesellschaft zur Förderung der Frauenkirche Dresden e. V.; *Abb. 4:* Jan Weichold, Dresden.

Rezension: Rainer Thümmel, Glocken in Sachsen. Klang zwischen Himmel und Erde

Evangelische Verlagsanstalt GmbH, Leipzig (2011), 2. Aufl. 2015.
432 S. mit zahlreichen Abb. ISBN 978–3-374–02871-9

VON SEBASTIAN RUFFERT

Sie faszinieren seit Jahrhunderten, sind präsent und ein Symbol, mit dem sich Menschen identifizieren – die Glocken. Die Evangelisch-Lutherische Landeskirche Sachsen verfügt über ein weites Spektrum an Glocken mit großer historischer wie auch musikalischer Bedeutung und Ausstrahlung weit über Sachsen hinaus. Mit dem 2011 (2. Auflage 2015) erschienenen Sachbuch „Glocken in Sachsen – Klang zwischen Himmel und Erde", krönt der Autor, Rainer Thümmel, sein Lebenswerk als Glockensachverständiger und veröffentlicht erstmalig ein Inventar aller zum Stand 31. Dezember 2010 in der Landeskirche existierenden Glocken.

Im Textteil des Buches stellt der Autor Glocken und ihre Werkstoffe vor, beschreibt Gussverfahren mit ihren Besonderheiten, präsentiert das Musikinstrument Glocke sowohl als Einzelglocke wie auch als Gesamtgeläut und widmet sich Gießern, die für und in Sachsen tätig waren und sind.

In ausgewählten Beispielen von Geläuten und Einzelglocken nimmt der Autor die Leser mit auf eine kulturgeschichtliche Reise vom 13. bis zum 21. Jahrhundert. So behandelt er auch die Geläute und Glocken der Dresdner Frauenkirche und geht auch auf deren Schicksal wie auf das neue Geläut der wiederaufgebauten Frauenkirche ein *(Abb. 1 bis 3)*. Auf die Bedeutung des Turmes als Resonanzkörper für die Glocke gleich dem Resonanzkörper einer Geige wie als Träger des Schwingungssystems weist der Autor ebenso hin wie auf die nicht zu unterschätzende und für die Klangentfaltung der Glocken sehr wichtige Ausführung von Jochen, Klöppeln und Antrieben.

Neben diesem hier kurz umrissenen Textteil besteht das Buch aus einem sehr umfangreichen Anlagenkonvolut. Hier sind alle 3.835 bestehenden Glocken der

Landeskirche wie die 1.443 im Zweiten Weltkrieg für Rüstungszwecke beschlagnahmten Glocken tabellarisch mit allen wichtigen Informationen zur Glocke aufgeführt. Das sind unter anderen Angaben zum Gießer, Gussjahr, Nominale der Glocken, örtliche Zuordnung, Gewicht und Durchmesser. Die Angaben haben nicht nur hochwertigen informativen Charakter, sondern sie liefern auch für mögliche Geläuteerweiterungen an einem Ort oder in einem Turm wichtige Grundinformationen zum Disponieren weiterer Glocken. Hier sei erwähnt, dass alle Glocken in einem

Abb. 1 Dresden, Ruine der Frauenkirche, auf dem Trümmerberg liegendes gekröpftes Glockenjoch mit Bruchstück der Glocke von 1734. Fotografie 1992.

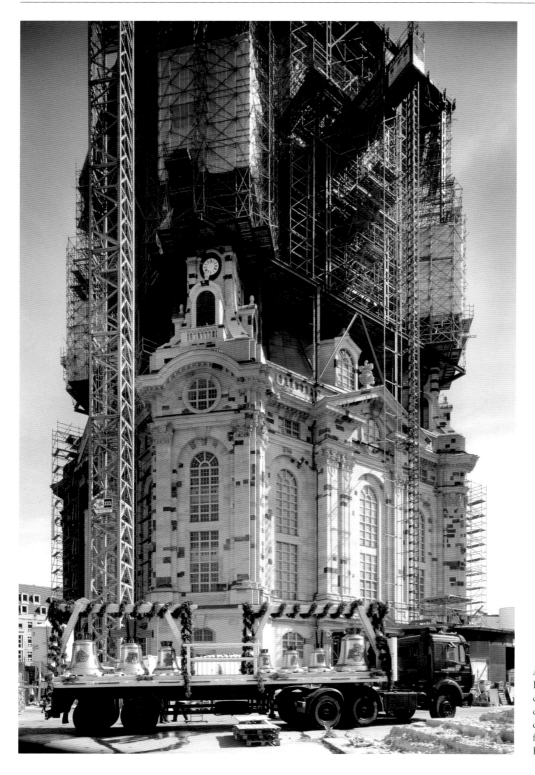

Abb. 2 Dresden, Baustelle Frauenkirche, neue Glocken auf dem Festwagen nach deren Einholung und festlicher Weihe. Fotografie Mai 2003.

Ort oder einer hörbaren Reichweite über Konfessionsgrenzen hinaus aufeinander abgestimmt werden.

Was heute eine ökumenische Selbstverständlichkeit ist, war längst nicht immer so. So stand die 1747 gegossene große Glocke der katholischen Hofkirche (Kathedrale) 60 Jahre unbenutzt im Haupt-Zeughaus aus Rücksicht für Zusicherungen, die den Protestanten gegeben worden waren (S. 156).

Ein ebenfalls in der Anlage geführtes Verzeichnis der Gießer vorhandener Bronzeglocken beeindruckt nicht nur mit der Vielzahl der Gussorte insbesondere in Sachsen. Auch die stattliche Anzahl von 117 Gießer, die für Sachsen Glocken gegossen haben, markiert eine große Vielfalt. Heute gibt es in Sachsen keine Glockengießerei mehr, in Deutschland gerade mal eine Handvoll. Wer den Gießereien verschiedener Jahrhunderte nachspüren will, findet in dieser Liste örtliche Glockenbeispiele.

Fotoaufnahmen des Radebeuler Fotografen Klaus-Peter-Meißner unterstützen das Anliegen des Autors, den Lesern ein breites Spektrum an Informationen in kurzen Abschnitten gebündelt anschaulich näher zu bringen.

Ich schaue auf ausgewählte Kapitel im Buch:

Um eine Glocke zu verstehen, ist es wichtig zu wissen, dass ihr Ton sich aus einer Vielzahl von Einzeltönen zusammensetzt – gleich einem Orchester. Ich behaupte, in der Glocke liegt die Geburtsstunde der Zwölftontechnik. Unser Gehör hat sich an die Klangfülle gewöhnt. Würden die Teiltöne einer Glocke mit einem Streichorchester gespielt, würden sich vermutlich viele Unkundige verständnislos ansehen. Diese Teiltöne prägen entscheidend die Klangfarbe der Glocke. Der Autor hat leicht nachvollziehbar dargelegt, wie Teiltöne einen Glockentyp (Non-, Oktav-, Septim-, Sextglocke) charakterisieren (S. 33) und wo sie sich an einer Glocke befinden. Ein Glockengeläut wird dann lebendig, wenn die Glocken nach unterschiedlichen Motiven innerhalb eines Jahres angeschlagen werden. Wie ein roter Faden werden im Buch zahlreiche Motive mit ihren Teiltönen anhand vorhandener Glockenanlagen vorgestellt. Musikkenner können sich so auch musikalisch durch die Jahrhunderte bewegen. Ich habe den Eindruck, dass es Epochen gab, in denen

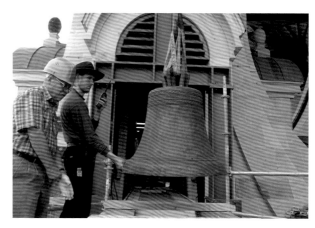

Abb. 3 Dresden, Baustelle Frauenkirche, Einheben der Gedächtnisglocke „Maria" in den nordwestlichen Glockenturm „E".
Fotografie Mai 2003.

vorzugsweise Dur-Geläute konzipiert wurden. Wir neigen heute eher zu Moll-Dispositionen.

Die Zier und die Inschriften der Glocken, also die anschauliche Botschaft über mehrere Jahrhunderte, unterlagen einem großen Wandel nicht nur gestalterischer sondern auch inhaltlicher Art. Der Autor geht Entwicklungen nach, beginnend mit frühesten Formen von Zier und Inschriften im 13. Jahrhundert bis heute. Erstaunlich ist, wie viele Glocken mit völlig identischer Inschrift zwischen dem 14. und 17. Jahrhunderts gegossen wurden (S. 83). Im Buch sind eine Reihe Beispiele sorgfältig zusammengetragen und verdeutlichen das sehr anschaulich. Heute soll jede Glocke eine individuelle Botschaft in die Welt tragen (in Bezug auf die Dresdner Frauenkirche S. 197).

Im Kapitel Glockengießer findet man interessante Bilder der Gießer, alle sehr wohlhabende Erscheinungen. In der Tat waren viele, aber nicht alle, sehr einflussreich und verkehrten in gehobenen Kreisen der Politik. Neben der Kunst des Glockengießens erwarben sich zahlreiche Gießer die Kunst des „Stück"-Gießens. Als Stücke wurden vom 16. bis 18. Jahrhundert größere Geschütze bezeichnet. Es galt als Privileg, Glocken gießen zu dürfen und bedurfte der Genehmigung des Kurfürsten (vgl. Weinhold, S. 53). Das erklärt auch die gehobene Stellung der Gießer. In kurzen Abschnitten

stellt der Autor die Gießer mit Zitaten und in gesellschaftlichen Kontexten vor. Wie ein Gedicht beginnen sie: *„Sohn des …"* (S. 47). Es ist sehr hilfreich, Gießerdynastien und Verwandtschaftsverhältnisse kennenzulernen, explizit sei hier die Stammtafel der berühmten Gießerfamilie Hilliger genannt (S. 40). Auch heute setzen die Gießer auf lange Familientraditionen. Dass Gießer aber auch erbitterte Konkurrenten waren bis hin zur Vernichtung von insolventen Gießereien (Bierling/Gruhl, S. 61), sehen wir den wertvollen Glocken heute nicht an.

In den Abschnitten Vernichtung der Bronzeglocken in zwei Weltkriegen kann man nur das Ausmaß der Katastrophe erahnen. Insgesamt verloren die Kirchgemeinden der Landeskirche in beiden Weltkriegen 3.258 Bronzeglocken (S. 94). Damit wurde nicht nur Identität, sondern auch Kulturgeschichte in unfassbarem Ausmaß vernichtet. Die Kategorisierung der Glocken (S. 100) in vier Gruppen A–D bestimmte über den Verbleib der Glocken im Turm (D) oder deren Freigabe zur Verhüttung (A). Aufschlussreich finde ich die unterschwelligen Machtkämpfe zwischen staatlichen und kirchlichen Stellen, indem Eingruppierungen in beide Richtungen immer wieder neu festgelegt wurden. Wie erwähnt, trägt das Buch in der Anlage die Glocken zusammen, die im Zweiten Weltkrieg abgegeben wurden und es drängt sich die Frage auf: Gibt es auch eine adäquate Liste für die beschlagnahmten Glocken im Ersten Weltkrieg? Der Vollständigkeit halber verweise ich hier auf das Buch ebenfalls von Rainer Thümmel sowie von Roy Kreß und Christian Schumann „Als die Glocken ins Feld zogen – Die Vernichtung sächsischer Bronzeglocken im Ersten Weltkrieg", Leipzig 2017.

Der Fokus des beschriebenen Buches liegt eindeutig, wie der Titel sagt, auf Glocken in Sachsen. Für Gemeinden, die sich Glocken neu zulegen, transportiert das Buch eine Reihe von Grundverständnissen und Zusammenhängen, die bei der Anschaffung neuer Glocken oder deren Sanierung sehr hilfreich sind. Auch die historischen Bezüge sind sehr wertvoll für die Einordnung mancher Glocken. Die Fülle der vorhandenen und abgegebenen Glocken (Anlagen) spricht sicher einen sehr spezialisierten Leserkreis wie Glockensachverständige, Musiker oder Kunsthistoriker besonders an. Die Nominale sind teilweise mit der genauen Notierung auf 1/16 Halbtonschritten festgehalten, teilweise ohne sie. Es sollte nicht verleiten, dass diese Töne auf ±0 stehen. Diese Anmerkung scheint mir besonders wichtig bei der Disposition neuer Geläute. Die Anlage zu den vorhandenen Glocken ist nur eine Momentaufnahme und unterliegt ständiger Veränderung durch kontinuierliche Neuanschaffungen von Glocken.

Es wäre zu überlegen, ob die Ergebnisse des europäischen Forschungsprojektes „Pro Bell" aus den letzten Jahren in eine der nächsten Auflagen einfließen könnten bezüglich der Erkenntnisse des Glockendrehens (37°) und der veränderten Klöppelformen für schonendes Läuten.

Dieses Buch gehört in die Hände aller, die sich den Glocken verschrieben haben, und aller, die Glocken lieben.

Bildnachweis

Abb. 1: Hans Strehlow, Dresden; *Abb. 2, 3:* Jörg Schöner, Dresden.

Bericht der Gesellschaft zur Förderung der Frauenkirche Dresden e.V.[1] von Juli 2018 bis Juni 2019

VON ANDREAS SCHÖNE

unter Mitwirkung von Eveline Barsch, Thomas Gottschlich, Hans-Joachim Jäger, Grit Jandura, Martin Schwarzenberg, Heike Straßburger und Gunnar Terhaag[2]

Einführung

Es ist der Fördergesellschaft auch 2018 wieder gelungen, das Leben an und in der Frauenkirche sowohl durch eigene Projekte als auch durch Zuwendungen an die Stiftung Frauenkirche Dresden[3] zu fördern. Die hierzu eingeworbenen Spenden konnten bemerkenswert gesteigert werden. Dies ist ein Resultat zielgerichteter intensiver Spendenwerbung und das tragfähige Fundament der historischen und noch mehr unserer gemeinsam wieder aufgebauten Frauenkirche.

Im Jahr 2018 wurde ein neuer Vorstand gewählt. Nach nahezu 30 Jahren als Sprecher der Bürgerinitiative für den Wiederaufbau der Frauenkirche und als Vorsitzender der Fördergesellschaft trat Prof. Ludwig Güttler nicht mehr zur Wahl an. Für seine herausragenden Verdienste wurde er durch die Mitgliederversammlung zum Ehrenvorsitzenden ernannt *(Abb. 1)*.

In Abstimmung mit dem Vorstand hatte Ludwig Güttler Kandidaten für den neuen Vorstand vorgeschlagen. Der neue Vorsitzende Otto Stolberg-Stolberg lebt in Dresden und arbeitet als Rechtsanwalt. Er ist verheiratet und hat vier Kinder sowie drei Enkelkinder. Bereits seit 19 Jahren engagiert er sich im Vorstand der Fördergesellschaft, zuletzt als Ludwig Güttlers Stellvertreter. *„Ich danke den Mitgliedern für das mir entgegengebrachte Vertrauen und freue mich auf die neue Aufgabe. Wir sind diejenigen, die den Wiederaufbau der Frauenkirche initiiert haben. Deshalb fühlen wir uns verantwortlich, dabei mitzuhelfen, das Bauwerk zu erhalten und die Frauenkirche mit Leben zu erfüllen. Dafür und für die programmatische Arbeit in der Frauenkirche sammeln wir Unterstützer und Spenden. Als Veranstalter der Weihnachtlichen Vesper an jedem 23. Dezember sind wir*

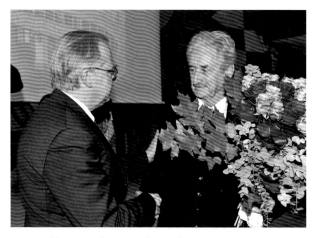

Abb. 1 Dresden, Haus der Kirche – Dreikönigskirche. Nach dem Beschluss der 15. Ordentlichen Mitgliederversammlung zum Ehrenvorsitz, v.l.: Otto Stolberg-Stolberg, Prof. Ludwig Güttler, 27. Oktober 2018.

für den größten regelmäßig unter freiem Himmel stattfindenden Gottesdienst in Deutschland selbstständig verantwortlich. Außerdem führt die Fördergesellschaft in eigener Verantwortung und Finanzierung das stille Gedenken am 13. Februar durch. Die Leistungen von Ludwig Güttler

[1] Nachfolgend: Fördergesellschaft.

[2] Die Beiträge von Dipl.-Bibl. (FH) Eveline Barsch (EB), Architekt Dipl.-Ing. Thomas Gottschlich (TG), Dr.-Ing. Hans-Joachim Jäger* (HJJ), Grit Jandura M.A. (GJ), Andreas Schöne M.A.* (AS), Dipl.-Ing. Martin Schwarzenberg* (MS), Dipl.-Geogr. Heike Straßburger (HS) und Ass. iur. Gunnar Terhaag LL.M.* (GT) sind gezeichnet. Die mit * gekennzeichneten Autoren sind Mitglieder der Fördergesellschaft.

[3] Nachfolgend: Stiftung.

*in den letzten 30 Jahren sehen wir als Verpflichtung an,
die Unterstützung der Frauenkirche fortzusetzen."* so
Stolberg-Stolberg. (AS)

Bauwerkswartung 2018

Zu Beginn des Jahres 2018 wurden wie in jedem
Jahr in der Schließwoche Instandhaltungs- und Rei-
nigungsarbeiten *(Abb. 2)* im Innenraum sowie War-
tungsleistungen vertragsgemäß und gemäß der „Säch-
sischen Technischen Prüfverordnung" durchgeführt.
Mit den Fachplanern für Elektrotechnik sowie Hei-
zung, Lüftung, und Sanitäranlagen wurde das Jahres-
programm festgelegt.

Die Nachbearbeitung und Neubeschichtung des
Holzfußbodens nach dem überarbeiteten Holzpfle-
gekonzept ist auf den Emporen in der 1. Empore er-
folgt. Notwendige Erneuerungen am Innenaufzug
(Tragseile), der Fenstersteuerung, der Tankanlage des
Notstromaggregats, des Gaswarnsystems der Notbelüf-
tung, bei der Lichtsteueranlage, den Brandschutztüren
und bei der Tontechnik wurden umgesetzt.

Abb. 2 Dresden, Frauenkirche.

Lutz Pesler bei Reinigungsarbeiten an der Altarschranke,
8. Januar 2018.

Die Erneuerung der Gebäudeleittechnik wurde mit
dem Umbau eines weiteren Lüftungssteuerschrankes
im Außenbauwerk Süd fortgesetzt.

Eine Teilerneuerung der Brandschutzverkleidungen
erfolgte im Außenbauwerk Süd und Nord. Für die
perspektivische Abhängung von weiteren Mikrofonen
oder eines Adventskranzes wurde eine zweite Seilwinde
über dem Chordach eingebaut.

Planungen wurden für folgende Projekte weiterge-
führt: Teilerneuerung der Außenbeleuchtung, Erneu-
erung der Dampfbefeuchter, Entrauchung der Unter-
kirche. Überprüfungen des Brandschutzkonzepts für
die Unterkirche sowie der Lüftung in den Außenbau-
werken wurden durchgeführt. Vereinbarungen über
den Einbau neuerer Brandschutztechnik in den Elekt-
roanlagen wurden mit dem TÜV getroffen.

Auch 2018 konnte die Kirchbauverwaltung der Stif-
tung auftragsgemäß kontinuierlich und mit möglichst
geringem Aufwand für die Erhaltung des Kirchgebäu-
des sorgen. Dabei gibt es in jedem Jahr ursachenbe-
dingt andere inhaltliche Schwerpunkte.

Die Fördergesellschaft hat den Bauerhalt der Frauen-
kirche 2018 mit 40.000 € unterstützt. Dies war durch
hunderte Einzelspenden im Rahmen einer Spendenak-
tion im Sommer 2018 ermöglicht worden. Allen Spen-
derinnen und Spendern ist herzlich zu danken. (TG)

Damit die Frauenkirche auch künftig ausreichend
beleuchtet werden kann, waren im Juni 2019 höhen-
taugliche Fachleute auf der Kuppel des Gotteshauses
tätig. Am Laternenschaft, den kleinen Kuppelgauben
und den Treppenturmrückseiten *(Abb. 3)* wechselten
sie Leuchten, die der abendlichen Anstrahlung der
Sandsteinkuppel dienen. Insgesamt sind an 40 Leuch-
ten Wartungs- und Austauscharbeiten vorgenommen
worden. Diese Arbeiten waren notwendig, weil das
Licht der bisherigen Leuchten vom nachdunkelnden
Stein nicht mehr genügend reflektiert wurde. Diesen
Umstand nahm die Stiftung zum Anlass, den Umstieg
auf die modernere LED-Technik vorzunehmen. Nach
einer mehrmonatigen Planungsphase wurden die Ar-
beiten bis Ende Juni abgeschlossen. Eine Leuchtprobe
Mitte Juni brachte das gewünschte Ergebnis.

Die aufwendigen Arbeiten kosteten 93.627,65 €.
Wie alle Maßnahmen zum Gebäudeerhalt mussten sie
aus Spendenmitteln bestritten werden. Die Förderge-

Abb. 3 Dresden, Frauenkirche.
Montage neuer Leuchten am nordöstlichen Treppenturm,
5. Juni 2019.

sellschaft hatte sich vorgenommen, dazu einen möglichst hohen Beitrag zu leisten. Der dafür gestartete Spendenaufruf erbrachte erfreulicherweise ausreichend Resonanz, um das Projekt komplett zu finanzieren. Die Stiftung ist für diese hohe Spendenbereitschaft überaus dankbar. *„Es ist berührend, den gemeinschaftsstiftenden Geist der Frauenkirche zu erleben. Wir danken allen Spenderinnen und Spendern der Fördergesellschaft ausdrücklich für ihr Engagement. Wir wissen um den vertrauensvollen Auftrag zur Bewahrung des Bauwerkes, der damit verbunden ist"*, betonte die kaufmännische Leiterin Maria Noth.

Für die Frauenkirche bringt die Umrüstung gleich zwei Vorteile: Zum einen wird langfristig die Sichtbarkeit der Kuppel innerhalb des Dresdner Stadtpanoramas gewährleistet *(Abb. 4)*. Zum anderen wurde das Konzept der nachhaltigen Gebäudewartung weiter umgesetzt. Weil die Scheinwerfer nämlich deutlich langlebiger sind und weniger Strom verbrauchen, können die notwendigen Aufwendungen maßgeblich reduziert werden. Nachbesserungen sollen selbst bei einem weiter nachdunkelnden Sandstein vorerst nicht notwendig werden, weil für diesen Fall eine Lichtreserve planerisch berücksichtigt wurde.

Seitdem 2004 mit dem Fallen der letzten Kuppelgerüste an der Frauenkirche die Dresdner Stadtsilhouette wieder komplettiert war, stellte sich die Frage nach der

abendlichen Beleuchtung. Neben dem platzorientierten Konzept, das auf eine Fassadenanstrahlung verzichtet, weil das Gotteshaus von innen heraus leuchten soll, wurde in Abstimmung mit dem Stadtplanungsamt für die stadtweite Sichtbarkeit der Kuppel eine Kombination aus eigenen Leuchtmitteln und einer Anstrahlung von umliegenden Gebäuden aus gewählt. Die Arbeiten im Juni 2019 bezogen sich auf Strahler, die an der Frauenkirche selbst angebracht sind. (GJ)

Die Fördergesellschaft und ihre Aktivitäten

Exkursion nach Georgien und Armenien

Am 2. Juni 2018 begann nach einer kurzen Andacht mit Pfarrer Stefan Schwarzenberg in der Flughafenkapelle auf dem Flughafen Dresden die Exkursion nach Georgien und Armenien. Nach kurzem Zwischenaufenthalt in Moskau-Scheremetjewo erreichte die Gruppe die georgische Hauptstadt Tbilissi.

Das Exkursionsprogramm beinhaltete u. a. Besichtigungen von Städten, Kirchen und Sehenswürdigkeiten in Mzchta (Swtizchoveli-Kathedrale), Ananuri (Burg und Klosteranlage aus dem 17. Jahrhundert), der Gergetier Dreifaltigkeitskirche, der Klöster Haghpat, Sanahin (Mutter Gottes Kirche, Bibliothek und Glockenturm), Sewanawank, Norawank, Chor Virap, Saghmosawank, des Klosters St. Johannes der Täufer sowie der auf einem Bergplateau gelegenen Burgruine und Kirche Amberd aus dem 9. Jahrhundert. In der armenischen Hauptstadt Jerewan wurden das Matenadaran, das wissenschaftliche Zentrum zur Erforschung und Bewahrung des nationalen Schrifttums, das Kloster Geghard und der Mithras-Tempel besichtigt.

Unvergessen bleibt auch der Blick auf den schneebedeckten Gipfel des Kasbek, mit 5.047 m der dritthöchste Berg des Kaukasus *(Abb. 5)*. Der Sage nach hatte Zeus dort Prometheus festgeschmiedet. Ein Adler riss ihm täglich die immer wieder nachwachsende Leber heraus.

Am 11. Juni 2018 erfolgte nach zehn interessanten Tagen von Jerewan über Moskau der Rückflug nach Deutschland.

Auch auf dieser Exkursion wurde das Motto der Frauenkirche „Brücken bauen – Versöhnung leben –

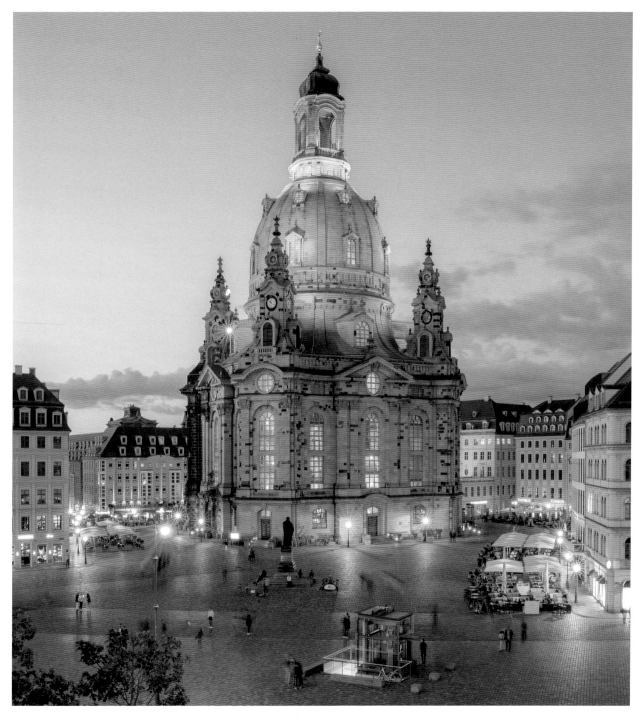

Abb. 4 Dresden, Neumarkt.
Die Frauenkirche von Süden im Licht der teilerneuerten Kuppelaußenbeleuchtung, 10. Juli 2019.

Glauben stärken" bei vielen Begegnungen und Andachten gelebt und weitergetragen. So gab es in der deutschen evangelischen Gemeinde Tbilissi eine Andacht mit Akkordeonvorspiel, die der dortige Bischof Markus Schoch gemeinsam mit Pfarrer Stefan Schwarzenberg hielt. Im Kloster Haghpat erwies sich in der Kreuzkuppelkirche der dortige Priester als ehemaliger Soldat der Sowjetarmee, der in Brandenburg gedient hatte. Nach einer Führung durch das Kloster erfreute er noch mit seinem Gesang. In Etschmiadsin, einer der historischen Hauptstädte und geistigreligiöses Zentrum Armeniens nahm die Gruppe gemeinsam mit Seminaristen, Mönchen, Soldaten und der Gemeinde im modernen Pilgerzentrum mit dem Sitz des Katholikos der armenisch-apostolischen Kirche an einer orthodoxen Messe teil.

In Jerewan gab es einen Besuch in der deutschen Kulturorganisation „Teutonia", die derzeit eine deutschsprachige evangelische Gemeinde aufbaut. Bei einem Empfang gab es reichlich Gelegenheit zum Gespräch. Der Leiter der „Teutonia" ließ es sich nicht nehmen, die deutschen Gäste persönlich am Bus zu verabschieden. Ebenfalls in Jerewan besuchte die Gruppe die Gedenkstätte Zizernakaberd, die an den Völkermord an den Armeniern im Jahr 1915 erinnert. Sehr bewegt schilderte die Reiseleiterin die Leiden des armenischen Volkes. Die Teilnehmer entzündeten ein Friedenslicht der Frauenkirche, legten Blumen nieder, sprachen ein Gebet und sangen gemeinsam den Kanon „Dona nobis pacem".

Die traditionellen täglichen Morgengebete und Abendandachten mit Pfarrer Schwarzenberg, aber auch die gemeinsamen Andachten in den gastgebenden Gemeinden, gaben jedem Tag einen geistlichen Rahmen und prägten die Gemeinschaft. So feierte die Gruppe eine ihrer Abendandachten im Abendlicht auf den Stufen des Klosters Chor Virap, in dem im 3. Jahrhundert mit der armenischen Kirche die erste Staatskirche der Welt entstanden war. Außerhalb des Klosters waren die schneebedeckten Gipfel des Großen und des Kleinen Ararats zu sehen, wo nach biblischer Überlieferung Noahs Arche nach der Sintflut wieder aufsetzte.

Auch auf dem deutschen Soldatenfriedhof am Dschwaripass in 2.359 m hielt die Gruppe eine Andacht. In Georgien erinnern zwanzig deutsche Solda-

Abb. 5 Georgien, Mzcheta-Mtianeti, Munizipalität Qasbegi. Exkursionsteilnehmer vor dem Berg Kasbek, 5. Juni 2018.

tenfriedhöfe an die deutschen Gefallenen des Zweiten Weltkrieges. 300.000 deutsche Kriegsgefangene arbeiteten nach 1945 an der alten Heerstraße und errichteten die heute noch befahrenen Tunnel.

Die vielen Begegnungen in den Kirchgemeinden, bei den Gastgebern usw. haben alle Teilnehmer sehr beeindruckt und das Verständnis für die Situation in beiden Ländern vertieft, die einstmals zur UdSSR gehörten und jetzt ihren eigenen Weg gehen.

Dank der guten Zusammenarbeit mit Winni Schanz und dem Team von „Tour mit Schanz" aus Wildberg, der Exkursionsleiterin Eveline Barsch und des theologischen Exkursionsbegleiters Pfarrer Stefan Schwarzenberg konnte die Exkursion unkompliziert vorbereitet und durchgeführt werden. Hilfreich war auch die Unterstützung durch die Geschäftsstelle der Fördergesellschaft und die Stiftung. Ihnen allen sowie den Reiseleiterinnen vor Ort (Ana Purtseladze – Georgien, Luiza Khatalyan – Armenien), den Busfahrern Temeru und Artur, Bischof Markus Schoch und der deutschen Gemeinde Tbilissi, Dr. Winkler und der Kulturorganisation „Teutonia" und allen, die uns gastfreundlich empfangen haben, gilt ein aufrichtiger Dank. (EB, AS)

Frauenkirchen-Festtage 2018 und zwölftes Kirchweihfest

Vom 25. bis 28. Oktober 2018 lud die Fördergesell-
schaft zu den Frauenkirchen-Festtagen ein. Das viel-
fältige Programm reichte von Vorträgen über Got-
tesdienste und Konzerte bis hin zu thematischen
Führungen.

Den Auftakt der Festtage bildete am 25. Oktober
2018 der Eröffnungsvortrag der Festtage im Rahmen
des Donnerstagsforums. Frank Richter sprach über
„Keine Gewalt – Die friedliche Revolution 1989 in
Dresden" *(Abb. 6).*

Am 26. Oktober 2018 trafen sich nachmittags Ver-
treter der Freundeskreise und des Vorstands der För-
dergesellschaft zum Informationsaustausch im Haus
der Kirche – Dreikönigskirche. Frauenkirchenpfar-
rerin Angelika Behnke berichtete über das Leben in der
Frauenkirche und bedankte sich sehr herzlich für die
Unterstützung durch die Fördergesellschaft.

Am gleichen Abend fand im Restaurant „Italieni-
sches Dörfchen" der festliche Empfang statt.

Am 27. Oktober 2018 trafen sich knapp 150 Mit-
glieder der Fördergesellschaft zur 14. Ordentlichen
Mitgliederversammlung.

Geistlicher Höhepunkt der Festtage war der Fest-
gottesdienst zum 13. Kirchweihfest mit Landesbischof
Dr. Carsten Rentzing und den Frauenkirchenpfarrern
Angelika Behnke und Sebastian Feydt am 28. Okto-

Abb. 6 Dresden, Unterkirche der Frauenkirche.
Vor dem Donnerstagsforum, 25. Oktober 2018.

ber 2018. Landesbischof Dr. Rentzing dankte Prof.
Ludwig Güttler für seine jahrzehntelange Arbeit im
Dienste der Dresdner Frauenkirche und sprach ihm
Gottes Segen für seine weitere Tätigkeit zu.

Weitere Konzert- und Gottesdienstbesuche sowie
thematische Führungen auf der Baustelle der Gedenk-
stätte Sophienkirche – Busmannkapelle, im Kulturpa-
last und auf dem Dresdner Neumarkt gehörten zum
Programm der Festtage. (AS)

15. Ordentliche Mitgliederversammlung

Stehende Ovationen, Blumen, ein gerührter Gratu-
lant, ein frisch gekürter Ehrenvorsitzender und ein
neu gewählter Vorsitzender. So ging eine besondere
Mitgliederversammlung zu Ende. Aber der Reihe
nach: Wie seit einigen Jahren fand die 15. Ordentli-
che Mitgliederversammlung unserer Fördergesellschaft
im Haus der Kirche – Dreikönigskirche in Dresden
statt. Auch der Termin Ende Oktober war identisch:
27. Oktober 2018.

Frauenkirchenpfarrer Sebastian Feydt hielt die An-
dacht. Daran anschließend begrüßte Prof. Ludwig
Güttler die Mitglieder, eröffnete die Versammlung
und stellte deren ordnungsgemäße Einberufung sowie
die Anwesenheit von weit mehr als satzungsmäßig ver-
langten Vorstands- und Vereinsmitgliedern fest.

Schon beim Rechenschaftsbericht gab es aber Ab-
weichungen vom gewohnten Inhalt. Da Prof. Güttler
nicht noch einmal zur Wahl für den Vorstand der För-
dergesellschaft antrat, spannte er den Bogen in seinem
letzten Rechenschaftsbericht als Vorsitzender weiter als
üblich. Er ging neben den erfolgreichen Aktivitäten
der Fördergesellschaft im abgelaufenen Jahr (insbeson-
dere die Weihnachtliche Vesper vor der Frauenkirche
und die Unterstützung der Stiftung beim baulichen
Erhalt) daher noch einmal auf besondere Punkte in
der Geschichte des Wiederaufbaus ein, darunter die
zahlreichen Konzerte zur Sammlung von Spenden,
die zu überwindenden Widerstände sowie zahlreiche
weitere Aktionen zur Generierung von Mitteln für den
Wiederaufbau. Er erwähnte auch die enge und en-
ger werdende Zusammenarbeit mit der Stiftung, die
Freundeskreise, die ehrenamtlichen Helfer, die ehe-
maligen und aktiven Mitglieder im Vorstand und die
Mitarbeiter. Prof. Güttler brachte seine Dankbarkeit

für die Aufgabe des Wiederaufbaus und ihre Bewältigung zum Ausdruck: *„Bürgerschaftliches Engagement und Verantwortung im Herzen waren die treibenden Kräfte für den Wiederaufbau. Das hat uns bewegt und ich darf heute dankbar sagen, wir haben stets, wenn auch nicht immer sofort, alles erreicht, was wir anstrebten."*

Danach erläuterte der Schatzmeister Ulrich Blüthner-Haessler die wirtschaftliche Lage des Vereins. Insgesamt konnte er wieder auf ein positives Ergebnis für das Jahr 2017 verweisen.

Die folgenden Berichte des Abschlussprüfers (BDO AG Wirtschaftsprüfungsgesellschaft) und der ehrenamtlichen Rechnungsprüfer bestätigten die Ordnungsmäßigkeit des vorgelegten Jahresabschlusses.

Den Berichten des Vorsitzenden und des Schatzmeisters wurde durch die Mitgliederversammlung ohne Gegenstimmen bei je einer Enthaltung Zustimmung erteilt. Der Vorstand wurde für seine Tätigkeit ebenfalls ohne Gegenstimmen bei drei Enthaltungen entlastet.

Im Jahr 2018 war wieder ein neuer Vorstand zu wählen. Wie bereits angekündigt trat Prof. Güttler dafür nicht mehr an. Zunächst votierte die Mitgliederversammlung dafür, den Vorstand um zwei Mitglieder im erweiterten Vorstand zu ergänzen. Danach folgte die Vorstandswahl. Folgendes Wahlergebnis ist (bei 148 anwesenden stimmberechtigten Mitgliedern) festgestellt worden:
- Vorsitzender: Otto Stolberg-Stolberg, Dresden (117 Stimmen)
- Erster. Stellv. Vorsitzender: Jochen Bohl, Landesbischof i. R., Radebeul (119 Stimmen)
- Zweiter. Stellv. Vorsitzender: Dr. Stefan A. Busch, Berlin (117 Stimmen)
- Schatzmeister: Ulrich Blüthner-Haessler, Dresden (124 Stimmen)
- Schriftführer: Gunnar Terhaag, Dresden (120 Stimmen)
- Erweiterter Vorstand: Martina de Maizière, Dresden (101 Stimmen) und Heiko Günther, Dresden (122 Stimmen)

Auf Antrag des Vorstandes bestellte die Mitgliederversammlung einstimmig, ohne Gegenstimmen und Enthaltungen die BDO AG Wirtschaftsprüfungsgesellschaft für das Jahr 2018 zum Abschlussprüfer.

Es schloss sich eine weitere Wahl an: Andreas Brückner und Ingrun Freudenberg traten nicht mehr als ehrenamtliche Rechnungsprüfer an. Beide hatten diese Funktion schon seit 2006 (Andreas Brückner) bzw. 2012 (Ingrun Freudenberg) inne. Als Nachfolger wurden Jens Beyer und Giselher Vadder bei lediglich einer bzw. zwei Enthaltungen ohne Gegenstimmen in ihr neues Ehrenamt gewählt.

Der Punkt „Verschiedenes" enthielt ein Grußwort von Dr. Alan Russell (verlesen durch Otto Stolberg-Stolberg), die herzliche Einladung von Martin Schwarzenberg zum 13. Frauenkirchentag nach Bad Elster und die Vorstellung des neuen Jahrbuchs „Die Dresdner Frauenkirche" durch Prof. Güttler und Prof. Heinrich Magirius.

Den Festvortrag hielt Dr. Herbert Wagner über „Ludwig Güttler – bürgerschaftliches und institutionelles Engagement beim Wiederaufbau der Frauenkirche".

Auf Vorschlag des Vorstandes ernannte die Mitgliederversammlung danach gemäß § 16 der Satzung Prof. Güttler per Akklamation zum Ehrenvorsitzenden. Dieser ungewöhnlich emotionale Tagesordnungspunkt war verbunden mit stehenden Ovationen und herzlichen Danksagungen. Sichtlich gerührt bedankte sich Prof. Güttler anschließend für diese Ehre *(Abb. 7)*, erinnerte noch einmal an die vielen Mühen zur Reali-

Abb. 7 Dresden, Haus der Kirche – Dreikönigskirche.

Prof. Ludwig Güttler bei seinem Dank an die Mitgliederversammlung, 27. Oktober 2018.

sierung des Wiederaufbaus und kündigte an, sich der Frauenkirche auch weiterhin nicht nur, aber auch bei der Einwerbung von Spenden zur Verfügung zu stellen.

In seinem ersten Schlusswort als neuer Vorsitzender dankte Otto Stolberg-Stolberg den Mitgliedern für ihr Kommen, das damit verbundene und gezeigte Interesse an der Frauenkirche und wünschte eine sichere Heimreise. (GT)

26. Weihnachtliche Vesper vor der Frauenkirche 2018

Gemeinsam mit der Stiftung lud die Fördergesellschaft zur 26. Weihnachtlichen Vesper vor der Frauenkirche am 23. Dezember 2018 auf dem Dresdner Neumarkt ein. Sie wurde wie in den Vorjahren live im MDR-Fernsehen übertragen.

Landesbischof Dr. Carsten Rentzing, Ministerpräsident Michael Kretschmer, Superintendent Christian Behr, Erster Bürgermeister Detlef Sittel und die Frauenkirchenpfarrer Angelika Behnke und Sebastian Feydt wirkten mit.

Das musikalische Programm gestalteten Romy Petrick (Sopran), Annekathrin Laabs (Alt), Egbert Junghanns (Bariton), Gunther Emmerlich (Bass), der Dresdner Motettenchor unter der Leitung von Matthias Jung und das Blechbläserensemble Ludwig Güttler. Die musikalische Gesamtleitung lag bei Ludwig Güttler.

Bereits am Nachmittag erklang weihnachtliche Bläsermusik, gespielt von den ca. 200 Bläserinnen und Bläsern der Vereinigten Posaunenchöre der Sächsischen Posaunenmission e.V. (Leitung: Tilman Peter), die eigens dazu aus ganz Sachsen und darüber hinaus nach Dresden gekommen waren.

Rund 19.000 Dresdner und ihre Gäste ließen sich zur Vesper vor der Frauenkirche auf dem Neumarkt und zum gemeinsamen Singen von Advents- und Weihnachtsliedern einladen *(Abb. 8)*. Erstmals wurde 2018 das Friedenslicht aus Bethlehem in den Ablauf der Vesper einbezogen und danach an die Besucher verteilt *(Abb. 9)*. Es ist ein Symbol für den Weihnachtsfrieden. Jedes Jahr vor Weihnachten entzündet ein Kind in der Geburtsgrotte von Bethlehem das Friedenslicht. Per Flugzeug und Zug wird es in über 30 Länder der Welt gebracht. Wer das Friedenslicht mit nach Hause nehmen mochte, konnte eine Kerze in einer windgeschützten Laterne oder ähnliches mitbringen.

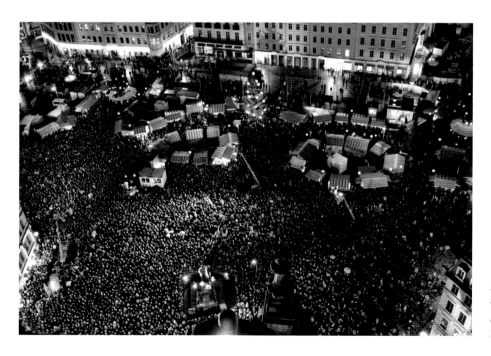

Abb. 8 Dresden, Neumarkt.

Teilnehmer der 26. Weihnachtlichen Vesper vor der Frauenkirche, 23. Dezember 2018.

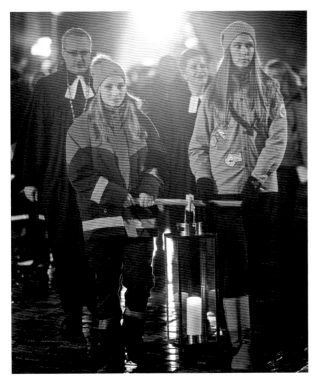

Abb. 9 Dresden, Neumarkt.

Auszug des Friedenslichts von Bethlehem nach der 26. Weihnacht-
lichen Vesper (v. l.: Landesbischof Dr. Carsten Rentzing, Paula
Schnitzer, Frauenkirchenpfarrerin Angelika Behnke, Tabea Pietzcker),
23. Dezember 2018.

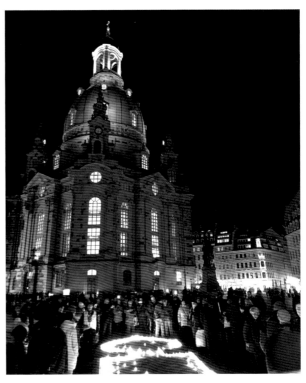

Abb. 10 Dresden, Neumarkt.

Besucher vor der Frauenkirche an der kerzenförmigen Installationsflä-
che zum „Stillen Gedenken", 13. Februar 2019.

Die Übertragung im MDR-Fernsehen verfolgten im Sendegebiet des MDR (Sachsen, Sachsen-Anhalt und Thüringen) etwa 290.000 Zuschauer. Dies entspricht etwa 10,5 % Marktanteil. Der MDR wird auch die 27. Weihnachtliche Vesper am 23. Dezember 2019 live im Fernsehen übertragen. (AS)

Gedenken an der Frauenkirche am 13. Februar 2019

Die Frauenkirche Dresden blickte im Rahmen des Gedenkens an das Kriegsleid des Zweiten Weltkrieges besonders auf Coventry und Breslau. Mit Gottesdiensten, Konzerten und Zeiten der Besinnung wurde dazu aufgerufen, ein Miteinander in Frieden zu suchen.

„Wir erinnern, um für die Zukunft zu lernen", so Frauenkirchenpfarrerin Angelika Behnke. *„Die Ge-* *genwart zeigt, dass ein friedvolles und versöhntes Miteinander nur dann dauerhaft gelingen kann, wenn wir uns aktiv darum bemühen."* Über eine ganze Woche hinweg war die Frauenkirche daher ein Ort vielfältigen Nachdenkens.

Zwei Städte mit eigenen Erfahrungen von Zerstörung und Wiederaufbau standen 2019 im Fokus. So erfuhr die bereits 60 Jahre andauernde enge und langjährige Partnerschaft Dresdens mit Coventry bzw. der Frauenkirche mit der St. Michael's Cathedral der mittelenglischen Stadt eine Würdigung. Ebenfalls seit sechs Jahrzehnten besteht die Partnerschaft Dresdens zu Breslau. Aus diesem Anlass waren am 16. Februar 2019 musikalische Gäste aus Polen in der Frauenkirche.

Natürlich brachte sich die Frauenkirche in das stadtweite Gedenken an den 13. Februar 1945 ein. Be-

reits am Vorabend fand dazu eine Andacht statt, in die Zeitzeugenerinnerungen an die Angriffe auf Dresden eingeflochten waren. Am Gedenktag selbst war die Frauenkirche von morgens bis in die Nacht Ort des mahnenden Gedenkens.

Die Fördergesellschaft ermöglichte von 15 bis 22 Uhr stilles Gedenken vor der Frauenkirche. Es gab Raum für Gespräche und Begegnungen, aber auch für schweigendes Erinnern. Kerzen konnten sowohl um die Frauenkirche als auch auf einer vorbereiteten Fläche in Form einer Kerze *(Abb. 10)* abgestellt werden. Der durch die Fördergesellschaft organisierte „Dresdner Gedenkweg" begann im Innenhof der Dresdner Synagoge und führte mit Textlesungen über mehrere Stationen an ausgewählte Stätten, die in Dresden an die Schuld und das Leid der Deutschen im Zweiten Weltkrieg erinnern.

Am späten Abend im Anschluss an das gemeinsame Geläut aller Dresdner Kirchenglocken öffnete die Kirche traditionell zur „Nacht der Stille". Unter dem biblischen Leitmotiv „Suche Frieden" (Psalm 34,15) wechselten sich thematische Impulse, Chor- und Orgelklänge sowie Momente der Ruhe ab. Die Besucher konnten Kerzen und Gebetslichter vor der Chorbalustrade abstellen. Gestaltet wurde der Abend von Frauenkirchenpfarrerin Angelika Behnke, dem Chor der Frauenkirche unter der Leitung von Frauenkirchenkantor Matthias Grünert, dem Cellisten Ulrich Thiem, dem Saxophonisten Bertram Quosdorf und Frauenkirchenorganist Samuel Kummer. (GJ, AS)

13. Frauenkirchentag in Bad Elster

Vom 3. bis 5. Mai 2019 fand der 13. Frauenkirchentag in Bad Elster statt. Die südlichste Stadt Sachsens im Oberen Vogtland war nach 2010 zum zweiten Mal Gastgeber beim jährlichen Treffen der Initiativen und Förderkreise außerhalb Dresdens. Den Auftakt bildete am Freitag eine „Kleine Bläsermusik" mit Kirchenführung, die vom Posaunenchor Bad Elster musikalisch gestaltet wurde. Die Führung durch die Kirchengeschichte von der Siedlung der ersten Bauern aus der Oberpfalz im 12. Jahrhundert bis zur Gegenwart übernahm der Tubist Martin Schwarzenberg. Anschließend trafen sich die Teilnehmer mit Olaf Schlott, dem Bür-

germeister der Stadt Bad Elster und Pfarrer Gunther Geipel im Gemeindezentrum der Kirchgemeinde. Beide überbrachten Grußworte an die 42 Gäste aus ganz Deutschland und hießen sie im Namen der Stadt und der Kirchgemeinde herzlich willkommen. Otto Stolberg-Stolberg, der Vorsitzende der Fördergesellschaft, bedankte sich für die Einladung und das herzliche Willkommen in Bad Elster. Bei dem anschließenden gemeinsamen Abendimbiss herrschte eine wohltuend freundliche Atmosphäre. In einer ersten Vorstellungsrunde kamen sich die Teilnehmer auch persönlich näher.

Der Samstag begann mit einer Kraftwerksführung im ältesten Heizkraftwerk Sachsens. Das 1898 errichtete Fernheizwerk betreibt heute eine moderne Gas- und Dampfturbinenanlage, die im Verbund mit einem großen Dampfspeicher die Wärmeversorgung der Stadt für ca. 80 % des Gebäudevolumens absichert. Als zweiter Programmpunkt wurde am Sonnabendvormittag eine Führung durch Badelandschaft und Soletherme der Sächsischen Staatsbäder GmbH angeboten, die mit zwei Gruppen sehr gut besucht war. Interessiert folgten die Teilnehmer den Ausführungen der sympathischen Mitarbeiterinnen, die von der Gewinnung der Sole aus über 1.200 m Tiefe bis zum Einblick in die verschiedenen Badebecken mit unterschiedlichem Salzgehalt reichten. Nach dem Mittagsimbiss im Gemeindezentrum war Zeit zur freien Verfügung. Der anschließend von Martin Schwarzenberg geführte Stadtrundgang begann an der Kirche und führte durch Kurpark und historische Bäderarchitektur bis zum Königlichen Kurhaus. Bei kühlem Wind blieb das Wetter dabei zum Glück trocken. Zum Abendimbiss im Gemeindezentrum waren sowohl die beiden Trompeter Mathias Schmutzler und Kenji Takemori als auch Frauenkirchenkantor Matthias Grünert schon dabei. Das anschließende Konzert für zwei Trompeten und Orgel mit Werken von Johann Sebastian Bach, Georg Friedrich Händel, Guiseppe Torelli, Felix Mendelssohn Bartholdy, Duke Ellington u. a. war ein musikalischer Hochgenuss. Die Zuhörer erklatschten sich eine Zugabe, bevor alle drei Künstler einen Blumenstrauß überreicht bekamen. Nach dem Konzert fand ein Beisammensein bei Bier und Wein im Gemeindezetrum statt, das von guter Laune und Harmonie geprägt war.

Abb. 11 Bad Elster, Gemeindezentrum
der Ev.-Luth. St.-Trinitatiskirche.
Teilnehmer des 13. Frauenkirchentages, 5. Mai 2019.

Abb. 12 Dresden-Strehlen, Katholische St.-Petrus-Gemeinde.
Teilnehmer des Helfersommerfests, 26. Juni 2019.

Am dritten und letzten Tag des Treffens fand ein Festgottesdienst in der Ev.-Luth. St. Trinitatiskirche statt. Die Predigt hielt Pfarrer Stefan Schwarzenberg aus Großröhrsdorf, der aus Bad Elster stammt. Der langjährige Sprecher des Arbeitskreises Theologie der Fördergesellschaft erinnerte an das Wunder von Dresden und mahnte zur Dankbarkeit. Musikalisch gestaltet wurde der Gottesdienst von der Kantorei und dem Posaunenchor Bad Elster unter Leitung von Kantorin Dorothea Sandner. Pfarrer Gunther Geipel hatte die liturgische Leitung des Festgottesdienstes übernommen. Anschließend trafen sich die Teilnehmer wieder im Gemeindezentrum *(Abb. 11)*. Nach der Begrüßung durch den Schatzmeister Ulrich Blüthner-Hässler gab Maria Noth, die kaufmännische Leiterin der Stiftung, einen anschaulichen Überblick über die Vielfalt und Bedeutung der Aufgaben der Stiftung an der Dresdner Frauenkirche. Den kulinarischen Abschluss des 13. Frauenkirchentages bildete das Festliche Mittagessen im Rundteil des Badecafés am Badeplatz. Pünktlich begann das Trio Divertimento der Chursächsischen Philharmonie mit der Barocken Tafelmusik. Die Musiker, die vorher u. a. am Palmsonntag in der Dresdner Frauenkirche gespielt hatten, verwöhnten die Besucher mit festlicher Live-Musik zum Mittagessen. Auch die Qualität des Menüs stand der musika-

lischen Eröffnung nicht nach, so dass alle Gäste den letzten Programmpunkt genießen konnten. Mit dem Abschluss des 13. Frauenkirchentages in Bad Elster erging die Einladung zum 14. Frauenkirchentag 2020 nach Hildesheim. (MS)

Helfersommerfest 2019

Mehr als 150 ehrenamtliche Helferinnen und Helfer unterstützen uns – manchmal schon seit Jahrzehnten – bei unserer Arbeit zur Förderung der Dresdner Frauenkirche. Für dieses Engagement sind wir ganz besonders dankbar. Um diesem Dank Ausdruck zu geben, lud die Fördergesellschaft am 26. Juni 2019 zum Helfersommerfest ein, diesmal wieder in den Garten der Kath. St.-Petrus-Gemeinde in Dresden-Strehlen *(Abb. 12)*. Zu Beginn gab es wie bisher auch ein gemeinsames Kaffeetrinken mit liebevoll selbstgebackenem Kuchen. Anschließend hielt Landesbischof i. R. Jochen Bohl in der Kirche eine Andacht. Danach erwartete die Gäste im Garten der Kirchgemeinde das Abendessen als sommerliches Grill-Buffet.

Das Sommerfest bot bei hochsommerlichen Temperaturen viel Zeit zur Besinnung und zum Gespräch, was sonst leider oft zu kurz kommt. Die Reaktionen der Teilnehmer waren durchweg positiv. Herzlich zu

danken ist der Kath. St.-Petrus-Gemeinde in Dresden-Strehlen und ihren Mitarbeitern für die gastfreundliche Aufnahme, den Mitgliedern, die uns durch Kuchenspenden und bei der Ausrichtung des Fests unterstützten und Domorganist i. R. Hansjürgen Scholze für sein Orgelspiel. (AS)

Frauenkirchen-Lotterie

Dank des fortdauernden Engagements des mit unserer Frauenkirchen-Lotterie beauftragten Lotterietreuhandbüros Berlin (Inhaberin Lilly Miene) und dessen Dresdner Mitarbeiterinnen und Mitarbeitern, hier vor allem Andreas Dämmig, konnten die Lotterien auch 2018 und 2019 unsere Arbeit wieder ideell und finanziell unterstützen. Begleitet werden diese in bekannter Weise von der Landesdirektion Sachsen, Dienststelle Leipzig, als Genehmigungsbehörde, dem Chemnitzer Finanzamt als zuständiger Finanz- und Steueraufsicht und der für Sondernutzungen zuständigen Abteilung im Straßen- und Tiefbauamt der Landeshauptstadt Dresden.

Seit 1993 veranstaltet die Fördergesellschaft die Frauenkirchen-Lotterien. Sie helfen weiter mit, ihre satzungsgemäßen Aufgaben zu unterstützen. Vor allem kommt der erarbeitete Reinertrag wieder der Unterstützung der Weihnachtlichen Vesper zu Gute.
 (HJJ)

Die Freundeskreise

Als Anregung für eigene Aktivitäten aber auch als Dankeschön für die dahinter stehende Arbeit sei hier eine Auswahl der spannenden und interessanten Unternehmungen unserer Freundes- und Förderkreise vorgestellt. Wie stets erhebt sie keinen Anspruch auf Vollständigkeit.

Bad Elster

Anders als sonst gab es bereits Anfang Januar 2019 ein Konzert mit Ludwig Güttler (Trompete) und Friedrich Kircheis (Orgel). Die Orgelvesper mit Frauenkirchenkantor Matthias Grünert fand dafür Ende September 2019 statt. Der Freundeskreis war zudem Gastgeber des 13. Frauenkirchentages.

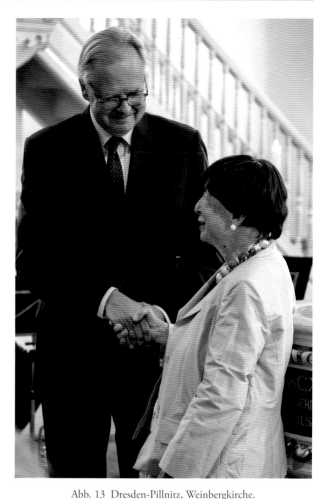

Abb. 13 Dresden-Pillnitz, Weinbergkirche.
Gratulation im Konzert zum 80. Geburtstag, v. l.: Otto Stolberg-Stolberg, Sigrid Kühnemann, 16. Juni 2019.

Bremen

Nach der erfolgreichen Organisation des 12. Frauenkirchentages 2018 gab es 2019 wieder das Frühjahrstreffen (Februar) und das Herbsttreffen (Anfang Oktober) in der Kirchgemeinde der Ev. Kirche Oberneuland. Einen festen Platz hat zudem die Feier des Geburtstages des Freundeskreises Anfang April 2019 auf dem Landgut Horn. Hinzu trat die „Sommerfahrt" im Juni 2019 nach Celle, u. a. mit Besuch und Andacht in der Stadtkirche „St. Marien" und der Besichtigung des Stadtschlosses.

Celle

Der Celler Freundeskreis konnte sein sehr aktives Programm mit Fahrten nach Dresden und Konzertbesuchen auch 2018 / 2019 fortsetzen. Drei dieser Besuche seien herausgegriffen: so der Besuch des Mozart-Requiems in Dresden (mit Unterstützung durch die Sigrid-und-Wolfgang-Kühnemann-Stiftung), der Besuch des Weihnachtsoratoriums im Dezember 2018 in Dresden, der von einem Einführungsvortrag von Prof. Ludwig Güttler und Dr. Hans-Joachim Jäger begleitet wurde sowie eine eigens organisierte Busfahrt zum Konzert „Festliches Barock" in der Markuskirche Hannover mit Ludwig Güttler und dem Leipziger Bach Collegium. Aus Anlass ihres 80. Geburtstages fand am 16.6.2019 ein Konzert in der Weinbergkirche in Dresden-Pillnitz statt, bei dem unser Vorsitzender Otto Stolberg-Stolberg Sigrid Kühnemanns jahrzehntelanges Wirken für die Dresdner Frauenkirche würdigte *(Abb. 13)*.

Darmstadt/Mühltal

In schöner Regelmäßigkeit nimmt der Freundeskreis an den Frauenkirchen-Festtagen und an den Frauenkirchentagen teil. Ein sehr persönliches Format, aber sicher auch eine sehr schöne Atmosphäre bietet die Einladung von Henrike-Viktoria Imhof zum „Dresdner Stollenkaffee" bei ihr zu Hause, der zuletzt im Dezember 2018 stattfand.

Köln-Düsseldorf

Auch 2018 fand die Adventsbriefaktion an die 400 Mitglieder des Freundeskreises statt. Der Adventsbrief enthielt wieder Berichte über das Leben in der Frauenkirche und die eigenen Aktivitäten sowie einen Spendenaufruf. Auch 2018 konnte die erfolgreiche Reihe der gemeinsam mit dem Freundeskreis Köln und Bonn im Förderverein Berliner Schloss e.V. und der Evangelischen Kirchengemeinde Altenberg organisierten Benefizkonzerte im Altenberger Dom ihre Fortsetzung finden: Im November 2018 gaben Peter Mönkediek und Peter Roth (Trompete) sowie Kreuzorganist Holger Gehring (Orgel) unter dem Titel „Gloria in Excelsis Deo – zwei Trompeten und Orgel" ein Konzert.

Auch die über viele Jahre bewährte Anzeigenschaltung im Programmheft zum Konzert „Weihnachten rund um die Frauenkirche" mit den Virtuosi Saxoniae wurde am 20. Dezember 2018 fortgeführt.

Bad Wildungen

Der Freundeskreis in Bad Wildungen greift weit über die Gemeindegrenzen hinaus: Die Mitglieder des Freundeskreises kommen nicht nur aus Bad Wildungen und Umgebung, sondern u.a. auch aus Berlin, Hannover, Kassel und Gießen. Eine Fahrt nach Dresden hat sich seit vielen Jahren als ein willkommenes Gemeinschaftserlebnis bewährt. So konnten sich die Teilnehmer an einem Dresden-Wochenende vom 31. Mai bis 2. Juni 2019 erfreuen. Dieses bot ein vielfältiges Kulturprogramm einschließlich Frauenkirchenbesuch.

Osnabrück

Eine beruhigende Konstanz weist unser Freundeskreis „OS-FK-FK-DD" mit seinen Stammtischen und der Studienfahrt auf. Die Stammtische fanden wieder einmal im Quartal statt. Die Studienfahrt 2018 ging diesmal zu den Perlen der Backstein-Gotik an die mecklenburgische Ostseeküste *(Abb. 14)*.

Abb. 14 Wismarer Bucht.

Mitglieder des Osnabrücker Freundeskreises Frauenkirche Dresden (OS-FK FK-DD) an Bord der Poeler Kogge „Wissemara", 28. September 2018.

Dresden Trust

Neben dem Tod des Gründers und langjährigen Vorsitzenden des Dresden Trust Dr. Alan Russell gab es eine weitere bedeutende personelle Veränderung bei unseren britischen Freunden: Eveline Eaton gab nach sechs Jahren den Staffelstab als Chairman an Marcus Ferrar weiter. Davon unberührt ging die Arbeit des Trust aber weiter: Am 12. April 2019 wurde mit der offiziellen Eröffnung das nächste Großprojekt, das „grüne Gewandhaus" am Neumarkt, abgeschlossen, für das der Trust erfolgreich Spenden eingeworben hatte.

Spenden 2018/2019

Insgesamt konnte das Spendenvolumen im Berichtszeitraum durch vier gezielte Spendenaufrufe pro Jahr deutlich erhöht werden. Neben den 1.813 Mitgliedern[4] mit ihren Mitgliedsbeiträgen unterstützten uns 2.244 Spenderinnen und Spender mit 3.065 einzelnen Spenden. Von diesen Spendern sind rund ein Drittel auch Mitglieder unserer Fördergesellschaft, die zusätzlich zu ihrem Mitgliedsbeitrag bestimmte Projekte gezielt förderten. Gegenüber dem vorigen Berichtszeitraum konnte die Fördergesellschaft die Zahl der Spender um rund 30 % und die Anzahl der einzelnen Spendenvorgänge sogar um rund 50 % steigern. Damit wurden erfreulicherweise mehr Spenderinnen und Spender dazu motiviert, unsere Projekte mehrmals im Jahr zu unterstützen. Die Spendenhöhe reichte von 4 € bis 14.000 €. Darin sind 121 Einzelspenden von 500 € und höher enthalten. Oft werden die Spenden zweckgebunden geleistet, wobei den Spenderinnen und Spendern besonders der Bauerhalt des Gotteshauses am Herzen liegt. Dies zeigte sich hauptsächlich während der Spendenaktion zu Weihnachten, in der wir zur Unterstützung der zu erneuernden Kuppelbeleuchtung aufriefen. Im Ergebnis konnte die Fördergesellschaft die Gesamtkosten von 93.627,65 Euro vollständig durch Spendenmittel fördern. (HS)

Personalia

Ehrenvorsitzender: Prof. Ludwig Güttler, Musiker, Dresden

Vorsitzender: Otto Stolberg-Stolberg, Rechtsanwalt, Dresden
Erster Stellvertretender Vorsitzender: Landesbischof i. R. Jochen Bohl, Radebeul
Zweiter Stellvertretender Vorsitzender: Dr. Stefan A. Busch, Manager, Berlin
Schatzmeister: Dipl.-Kfm. Dipl.-Ing.-Ök. Ulrich Blüthner-Haessler, Kaufmann, Dresden
Schriftführer: Ass. iur. Gunnar Terhaag LL.M., Referent, Dresden
Erweiterter Vorstand: Martina de Maizière, Diplom Supervisorin und Coach, Dresden, Dipl.-Ing.-Päd. Heiko Günther, Lehrer, Dresden

Geschäftsführer: Dr. Hans-Joachim Jäger, Andreas Schöne M. A.

Ehrenmitglieder:
Renate Beutel, Dresden
Dr.-Ing. Dieter Brandes, Dresden
Eva-Christa Bushe, Würzburg
Pfr. i. R. Gotthelf Eisenberg, Bad Wildungen
Dr. rer. nat. Claus Fischer (†)
Hans-Achaz Freiherr von Lindenfels, Oberbürgermeister a. D. (†)
Günther Haug (†)
D. Dr. h. c. Johannes Hempel, Landesbischof i. R., Dresden
Ernst Hirsch, Dresden
Dr. med. Hans-Christian Hoch, Dresden
Pfr. i. R. Dr. theol. Karl-Ludwig Hoch (†)
Henrike-Viktoria Imhof, Mühltal/Traisa
Dr. phil. Manfred Kobuch (†)
Dr.-Ing. Walter Köckeritz, Dresden
Volker Kreß, Landesbischof i. R., Dresden
Sigrid Kühnemann, Celle
Dr. Udo Madaus (†)

[4] Stand: 20.6.2019.

Prof. Dr. phil. habil. Dr. h. c. Heinrich Magirius, Landeskonservator a. D., Radebeul

Prof. Dr.-Ing. Hans Nadler, Landeskonservator a. D. (†)

Prof. Dr. phil. Hans Joachim Neidhardt, Dresden

Prof. Dr. phil. habil. Jürgen Paul, Dresden

Dr. phil. Alan Keith Russell OBE (†)

Paul G. Schaubert, Nürnberg

Dieter Schölzel (†)

Prof. em. Dr.-Ing. Curt Siegel (†)

LKMD i. R. Gerald Stier, Dresden

Dr.-Ing. Herbert Wagner, Oberbürgermeister a. D., Dresden

OKR i. R. Dieter Zuber, Dresden

In memoriam

Wir gedenken in Dankbarkeit unserer zwischen Juni 2018 und Mai 2019 verstorbenen Mitglieder:

Helmuth Behrisch, Dresden

Hans Georg Bergk, Bielefeld († Mai 2018)

Dr. Peter Beyer, Düsseldorf

Paul Bischler, Konstanz

Prof. Norman Blackburn, Manchester (Großbritannien)

Peter Burmeister, Roßdorf

Erika Büse, Alfter

Dr. Gisela Christl, Bad Wildungen

Ernst-Friedrich Gallenkamp, Edertal

Dr. Ursula Geissler, Berlin

Renate Gilges, Melle

Karl Girrbach, Pforzheim

Helga Gläsel, Berlin

Christa Graebner, Köln

Prof. Dr. Heinz Grohmann, Kronberg

Arno Grube, Bonn

Helga Gutkes, Wunstorf († Mai 2018)

Wolfgang Hand, Hannover

John Harvey, Basingstoke (Großbritannien)

Sigwart Haun, Bochum († Mai 2018)

Heinz Helbig, Miltenberg

Irmgard Höfer, Bayreuth

Helga Höflein, Würzburg

Ursula Hüllemann, Osnabrück

Dr. med. Friedrich-Wilhelm Huth, Iserlohn

Monique Ibach, Freiburg

Prof. Dr. Reinhard Kösters, Willebadessen († März 2018)

Hartmut Kraul, Münster

Johann-Dietrich Landstetter, Yspertal (Österreich)

Inge Lauterbach, Berlin

Heinz Masing, Landstuhl

Gustav Meinig, Lörrach

Hermann Milz, Dillingen

Ulrich Müller, Troisdorf

Lutz Mundhenk, Krefeld († November 2017)

Werner Neumann, Hannover

Hermann Oberländer, Berlin

Karin Pobbig, Dresden

Helga Raguse, Berlin

Jutta Rohrwacher, Göppingen († März 2018)

Claus Rößler, Dresden

Joachim Schäfer, Bochum

Jochen Schilling, Groß-Umstadt

Ursel Schöne-Ullmann, Göttingen († Dezember 2017)

Dr. med. vet. Arnd Schulze, Emmerthal

Gerda Stock, Hamburg

Ursula Theuner, Köthen

Dr. med. Eberhard Unger, Dresden

Barbara von Gaertner, Hamburg

Dr. Christian Weiske, Berlin

Dieter Weißbrod, Maikammer

Heinz Windisch, Bielefeld († Mai 2018)

Nachrufe

Wir trauern um unser Ehrenmitglied Dr. Udo Madaus, geboren am 9. November 1924, gestorben am 29. Dezember 2018. Er war ein herausragender Mäzen und Großspender für den Wiederaufbau der Frauenkirche, hielt sich damit aber stets im Hintergrund. Er war Gründungsmitglied und jahrzehntelang prägender Mitvorsitzender des Freundeskreises Köln-Düsseldorf der Frauenkirche. In der schwierigen Anfangszeit stellte er ihm sein Büro, seine Räumlichkeiten und weitere Infrastruktur zur Verfügung. Unvergessen sind die vielen Benefizveranstaltungen, an denen er begeistert und aktiv gestaltend teilnahm. Seine vielen gesellschaftlichen Kontakte, seine liebenswerte und verbindliche Art trugen dazu bei, dass der Freundeskreis

Köln-Düsseldorf eine bekannte Größe wurde. Auch nach der Fertigstellung begleitete und unterstützte er das Leben in der Frauenkirche weiter mit größter Aufmerksamkeit.

Wir trauern um unser Ehrenmitglied Dr. Alan Keith Russell OBE, geboren am 22. Oktober 1932, gestorben am 6. Februar 2019. Als Kind hatte er die deutschen Angriffe auf seine Geburtsstadt London erlebt. Aus Erschütterung über ihre verheerende Wirkung setzte er sich zeitlebens für die Versöhnung zwischen Deutschen und Briten ein. Die Gründung des britischen Dresden Trust im Jahr 1993 war seine Antwort auf den Appell „Ruf aus Dresden – 13. Februar 1990" zum Wiederaufbau der Frauenkirche. Der Frauenkirche und Dresden fühlte er sich aufs Engste verbunden und warb mit dem Dresden Trust mit unermüdlichem Einsatz in Großbritannien über 1 Mio. € Spenden ein, die u. a. für die Fertigung des neuen Turmkreuzes der Frauenkirche verwendet wurden. Bis 2013 stand er dem Dresden Trust als Vorsitzender vor und war seitdem dessen Ehrenvorsitzender.[5]

Wir werden das Andenken der Verstorbenen in tiefer Dankbarkeit stets in Ehren halten. Unser aufrichtiges Mitgefühl gilt ihren Angehörigen. (AS)

Bildnachweis

Abb. 1: Hans-Christian Hoch, Dresden; *Abb. 2, 3:* Stiftung Frauenkirche Dresden / Grit Jandura; *Abb. 4:* Stiftung Frauenkirche Dresden / Oliver Killig; *Abb. 5:* Maximilian Weithmann, Berlin; *Abb. 6, 10–12:* Gesellschaft zur Förderung der Frauenkirche Dresden e.V. / Heike Straßburger; *Abb. 7, 9:* Gesellschaft zur Förderung der Frauenkirche Dresden e.V. / Ronald Bonß; *Abb. 8:* THW Dresden / Ralf Mancke; *Abb. 13:* Hacker Musik Management / Björn Kadenbach; *Abb. 14:* Osnabrücker Freundeskreis Frauenkirche Dresden (OS-FK FK-DD).

[5] Ein ausführlicher Nachruf auf Alan Russell erscheint im nächsten Jahrbuch.

Autorenverzeichnis

Oberlandeskirchenrat i. R. Harald Bretschneider,
Kaitzer Weinberg 15, 01217 Dresden

Dr. phil. Stefan Dürre,
Robert-Matzke-Straße 36, 01127 Dresden

Sächsischer Landeskonservator a. D.
Prof. Dr.-Ing. Gerhard Glaser,
Parkstraße 68, 01809 Heidenau

Prof. Ludwig Güttler,
Weltestraße 16, 01157 Dresden

Dr. phil. Dankwart Guratzsch,
Inheidener Straße 71, 60385 Frankfurt am Main

Pfarrer Dr. theol. habil. Hans-Peter Hasse,
Marienberger Straße 84, 01279 Dresden

Dr. phil. Stephan Hertzig,
Nordstraße 20, 01099 Dresden

Dr.-Ing. Hans-Joachim Jäger,
Geschäftsführer der Gesellschaft zur Förderung der
Frauenkirche Dresden e. V.,
Georg-Treu-Platz 3, 01067 Dresden

Prof. Dr.-Ing. Wolfram Jäger,
Planungs- und Ingenieurbüro für Bauwesen,
Wichernstraße 12, 01445 Radebeul

Architekt Dr.-Ing. Tobias Knobelsdorf,
Voglerstraße 11, 01277 Dresden

Architekt Dr.-Ing. Walter Köckeritz,
August-Röckel-Straße 11, 01259 Dresden

Uwe Kolbe,
Wolfshügelstraße 28, 01324 Dresden

Sächsischer Landeskonservator a. D.
Prof. Dr. phil. habil. Dr. h. c. Heinrich Magirius,
Lößnitzgrundstraße 13, 1445 Radebeul

Sebastian Ruffert,
Glockenbeauftragter des Bistums Dresden-Meißen
Schloßstraße 24, 01067 Dresden

Andreas Schöne MA.,
Geschäftsführer der Gesellschaft zur Förderung der
Frauenkirche Dresden e.V.,
Georg-Treu-Platz 3, 01067 Dresden

Architekt Prof. Dr.-Ing. Jürg Sulzer,
Vogelsangstraße 17, CH-8006 Zürich

Oberbürgermeister a. D. Dr.-Ing. Herbert Wagner,
Wachauer Straße 8, 01324 Dresden

Architekt Prof. Dr.-Ing. habil. Manfred Zumpe,
Goetheallee 53 A, 01309 Dresden